"博学而笃志,切问而近思。"
(《论语》)

博晓古今,可立一家之说;
学贯中西,或成经国之才。

复旦博学·复旦博学·复旦博学·复旦博学·复旦博学·复旦博学

复旦博学
当代电影学教程

纪录片概论（第二版）

Introduction to Documentary

聂欣如/著

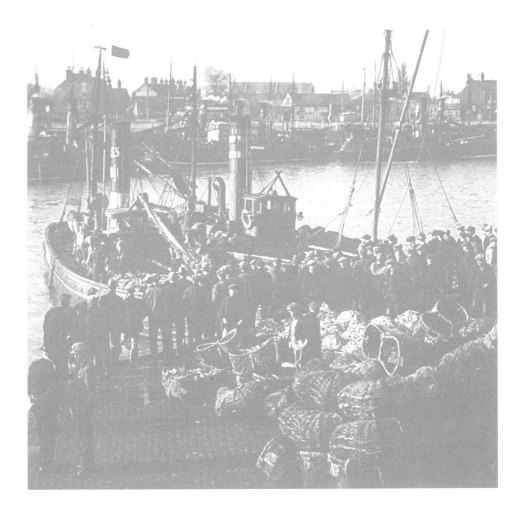

复旦大学出版社

再 版 前 言

《纪录片概论》初版迄今已逾十年,之所以一直未作修订有两个原因。一是纪录片本身并没有发生显著的变化,尽管今天乐于为之添加娱乐成分的做法超过了以往任何时代,但它还是公共性质的媒体,还是以影像为本体的媒介,还是以纪实为主要美学特征的叙事。资本的力量尽管无孔不入,但还不足以把人类对于探求真相的愿望变成彻底的游戏。二是从 20 世纪末以来,受西方后现代主义思潮的影响,西方的纪录片理论在有关纪录片的定义,纪录片与真实的关系、与伦理的关系,以及动画片可否成为纪录片等方面产生了许多争论(由于后现代主义思潮的影响,这样的争论同样也出现在人文学科的其他领域)。这些争论尽管没有从根本上动摇纪录片的制作和生产,却在理论上掀起了轩然大波。后现代主义纪录片理论被介绍到国内之后似乎变得更加绝对和非理性,以致引起了国内一波又一波争论,至今余波未平。我们需要对这些理论进行相对全面的了解,随后才有可能判断其价值和意义所在。

与第一版相比较,第二版在总体架构上没有大的调整,仅对第四部分进行了压缩,增加了第五部分:参考阅读。对原有的章节,第二版均进行了删改、增补,努力做到与时俱进。参考阅读部分提供了四篇独立的文章,涉及纪录片分类、纪录片伦理、"动画纪录片"以及纪录片的客观性等问题。这些问题在教材中也均有涉及,但未及展开,故罗列于书后,供有兴趣的同学选择阅读。这些文章都是公开发表的论文,在收入本教材时有所修订,请以本教材的文字为准。之所以要增加参考阅读的部分,是因为国内有关纪录片理论的争论鱼龙混杂,泥沙俱下,本教材并没有涉及这些争论,但有意为那些有兴趣深入了解的同学准备一个眺望的"窗口",尽管不可能面面俱到,但是从问题根本处入手的方法却是澄清问题的一般法则。

第二版的修订主要考虑的是文科生对纪录片知识的诉求,有关制作方面专业知识的介绍并不详细,这是考虑到诸多教材中已经有专门针对纪录片制作的范本,

既有国内的,也有引进的,且为数不少。因此,本教材剔除了第一版中一些与制作相关的内容,把精力集中在对纪录片原理的讨论上,以使读者能够对纪录片这一事物有更为深入的了解和认识。

第二版的参考文献不包括第五部分的参考阅读,特此说明。

本教材一如既往地欢迎大家提出批评和建议,在此先行谢过。联系邮箱:xrnie@comm.ecnu.edu.cn。

感谢华东师范大学教务处为本版修订提供的资助。感谢复旦大学出版社刘畅编辑为本版修订付出的劳动。

聂欣如

2021年2月

目　　录

第一部分　纪录片的起源

第一章　早期纪实电影 ··· 3
　第一节　可疑的"纪实" ·· 3
　第二节　缺失的纪实观念 ·· 7
　第三节　虚构的真实 ··· 12

第二章　弗拉哈迪与纪录片的雏形 ································ 18
　第一节　独特的审美、价值观念 ···································· 20
　第二节　非虚构搬演 ··· 22
　第三节　深入了解对象 ··· 28
　第四节　强调画面效果，而不是依靠蒙太奇 ·························· 29
　第五节　传奇性的故事 ··· 31

第三章　维尔托夫与先锋理论指导下的实验电影 ···················· 35
　第一节　维尔托夫的生平和电影实践 ································ 35
　第二节　"电影眼睛"理论 ·· 39
　第三节　"电影眼睛"产生的时代和意义 ······························ 44
　第四节　维尔托夫的影响 ··· 48

第四章　格里尔逊与纪录片的诞生 ································ 53
　第一节　"纪实"的美学 ·· 53
　第二节　《漂网渔船》的纪实性及其接受 ····························· 57

第三节　《漂网渔船》的艺术性 …………………………………… 61
　　第四节　《漂网渔船》的倾向性 …………………………………… 65
　　第五节　《漂网渔船》的实用主义 ………………………………… 70

第五章　伊文思的道路 …………………………………………………… 74
　　第一节　实用主义纪录片 …………………………………………… 75
　　第二节　政治性实用主义纪录片产生之背景 ……………………… 86
　　第三节　政治性实用主义纪录片的影响 …………………………… 91

第二部分　纪录片的主要流派

第六章　美国直接电影 …………………………………………………… 99
　　第一节　直接电影代表作分析 ……………………………………… 99
　　第二节　直接电影的特点 …………………………………………… 103
　　第三节　直接电影产生的背景 ……………………………………… 107
　　第四节　直接电影的影响和意义 …………………………………… 114

第七章　法国真实电影 …………………………………………………… 118
　　第一节　真实电影代表作分析 ……………………………………… 118
　　第二节　真实电影的美学 …………………………………………… 122
　　第三节　真实电影产生的背景 ……………………………………… 123
　　第四节　真实电影的发展和影响 …………………………………… 130

第三部分　纪录片的分类和定义

第八章　纪实性纪录片 …………………………………………………… 135
　　第一节　结论性纪录片 ……………………………………………… 135
　　第二节　陈述性纪录片 ……………………………………………… 142

第九章　宣传性纪录片 …………………………………………………… 151
　　第一节　宣传性纪录片 ……………………………………………… 151
　　第二节　宣传教育性纪录片 ………………………………………… 163

第十章　娱乐性纪录片·································· 166
第一节　诗意性纪录片······························ 167
第二节　猎奇性纪录片······························ 180

第十一章　实用性纪录片································ 189
第一节　述行纪录片································ 189
第二节　认知性纪录片······························ 203

第十二章　纪录片的分类原则和定义区域·················· 212
第一节　分类诸说·································· 213
第二节　分类原则和纪录片的定义···················· 221
第三节　纪录片的分类······························ 227
第四节　共时性与历时性的统一······················ 230

第四部分　纪录片的构成

第十三章　纪录片的拍摄································ 237
第一节　旁观······································ 237
第二节　在场······································ 243
第三节　口述电影·································· 244
第四节　搬演······································ 246
第五节　艺术化···································· 262

第十四章　纪录片的素材································ 267
第一节　纪录片的素材······························ 267
第二节　素材分类与关系···························· 274
第三节　单纯化素材纪录片·························· 277
第四节　后现代主义纪录片素材观批评················ 280

第十五章　纪录片的叙事································ 287
第一节　非虚构的叙事······························ 287
第二节　纪录片叙事的人称·························· 292

第五部分　参考阅读

有关纪录片"客观性"的争论 …………………………………… 309
- 一、问题的由来 …………………………………………… 309
- 二、20世纪90年代早期争论中的对立观点 …………… 311
- 三、纪录片"客观性"争论的前提 ………………………… 313
- 四、争论中"绝对客观"之预设 …………………………… 315
- 五、纪录片修辞与客观性 ………………………………… 317

尼科尔斯纪录片分类刍议 ………………………………………… 322
- 一、尼科尔斯纪录片分类的对象 ………………………… 323
- 二、尼科尔斯的"声音" …………………………………… 325
- 三、尼科尔斯的纪录片类型 ……………………………… 327
- 四、先锋实验电影与纪录片 ……………………………… 330

纪录片研究的"伦理学转向" …………………………………… 335
- 一、"前转向"的背景与学术之争 ………………………… 335
- 二、纪录片研究的"伦理学转向" ………………………… 339
- 三、"纪录片终结"的时代到来了？ ……………………… 343

"动画纪录片"与西方后现代主义观念 ………………………… 348
- 一、倾向后现代主义的观念 ……………………………… 348
- 二、反对后现代主义的观念 ……………………………… 352
- 三、介于后现代主义与反后现代主义之间的观念 ……… 358

参考文献 …………………………………………………………… 362

第一部分　纪录片的起源

第一章

早期纪实电影

在几乎所有关于纪录电影史的论述中,都将纪录电影的起源追溯到电影初创的时代。这里面有卢米埃尔最早拍摄的《工厂大门》《代表们的登陆》《火车到站》等著名影片。按照巴尔诺的说法,在卢米埃尔的影片中,"除了《婴儿的午餐》《水浇园丁》等几部是专门在摄影机前表演的作品之外,大部分都来自'现实',没有使用演员"①。乔治·萨杜尔似乎也有同样的看法,他说:"纪录片是在卢米埃尔的摄影师们拍摄长篇新闻片的时候创造出来的。"②这样的说法尽管在比较粗放的电影史观内可以成立,但对于站在今天的立场来认识纪录片却没有太多的帮助,甚至还可能产生错误的引导。这是因为我们今天把纪录片定义为一种非虚构的影片,凡是具有虚构性质的影片,哪怕看上去再真实,也必须从纪录片的范围内将其剔除。

第一节 可疑的"纪实"

最早对卢米埃尔兄弟拍摄影片的纪实性提出质疑的,可能是一个叫亚历山大·克鲁格的人,他说:"纪录片最早并没有作为一种样式与故事片相分离,尽管人们可以把路易·卢米埃尔最初拍摄的那些影片称作纪录电影,但在这些影片中并不能排除搬演。"③卢米埃尔兄弟的第一部影片是《工厂大门》(图1-1),因为是第一部,所以也就有名。这部影片表现的是卢米埃尔的工厂午休时工人们离开工厂

① [美]埃里克·巴尔诺:《世界纪录电影史》,张德魁、冷铁铮译,中国电影出版社1992年版,第7页。
② [法]乔治·萨杜尔:《电影艺术史》,徐昭、陈笃忱译,中国电影出版社1957年版,第253页。
③ 转引自[德]克劳斯·克莱梅尔:《德国纪录电影的双重困境》,聂欣如译,载单万里:《纪录电影文献》,中国广播电视出版社2001年版,第101页。

回家吃饭的情形。萨杜尔对这部影片有较为详细的描述:

> 这部影片向观众显示他设在里昂蒙普莱西路的使用蒸汽机的工厂,职工如何众多,规模如何宏大。工厂的两扇大门打开,首先出来的是女职工,她们穿着紧身上衣和曳地长裙,戴着有缎带纽结的帽子。接着出来的是男职工,大部分推着自行车。出来的人足有一百多个。在这部放映一分钟的影片将近结束的时候,大门口跑出一只蹦蹦跳跳的大狗。随后,看门人出来,很快地把两扇大门关起。①

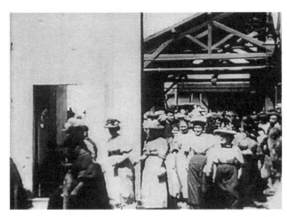

图1-1 《工厂大门》

理查德·M.巴桑在他的《纪录与真实:世界非剧情片批评史》一书中认为,这部影片"在自然的同时也包含了夸张"②,影片看上去不够自然的地方如下。

(1) 工人们出厂分别从左右两个方向出画,难道就没有可能有人向着摄影机走来?

(2) 出厂的工人有百余人之多,竟然没有一人看镜头。

(3) 出厂的顺序是女工在前男工在后,不太能想象工厂的男工都如此"绅士",让女士先行。

(4) 工人的服装远较一般情况更正式。

① [法]乔治·萨杜尔:《电影通史(第一卷):电影的发明》,忠培译,中国电影出版社1983年版,第313页。
② [美]Richard M. Barsam:《纪录与真实:世界非剧情片批评史》,王亚维译,远流出版事业股份有限公司1996年版,第47页。

(5) 工人行走的速度较正常情况快。

(6) 看门人在工人出厂之后,可以从容关门,不必加速奔跑。

所有这些质疑都可以成立,卢米埃尔很可能事先将拍摄的事情通知了工厂的工人,尽管这些工人也许不明白拍电影是怎么回事,但在那个时代,人们对于拍照已是非常熟悉,因为照相术在1826年便已经诞生。而卢米埃尔在拍摄《工厂大门》的时候,已经是1895年。那个时候的摄影机一次最多只能拍摄一分钟的影片,如果卢米埃尔想要在一分钟的时间里让所有的人走完并关上大门,自然需要所有人都走得快,而且看门人也不能如同往常那样悠然自得。不过,巴桑还是比较维护这部影片的纪实性,他除了认为影片中的开门关门有些戏剧化之外,还是尽量对质疑的意见提出解释,如工人行走快是因为赶着吃午饭;着装正式是因为卢米埃尔工厂生产的是光学仪器,工人们能够穿着正式的服装上班等。尽管如此,卢米埃尔的第一部影片有搬演的嫌疑是无论如何都存在的,即便是巴桑也不可能否认这一点。

对于卢米埃尔兄弟来说,这样的事情可能是极其自然的。他们平日在自己的工厂里指挥生产,所有的雇员理所当然要听从他们的调遣,为了拍摄方便,对厂里的事情做出一些安排也在情理之中。谁也没有规定过拍电影,或者说拍纪实性的电影应该是怎么回事——设定规矩的应该是卢米埃尔兄弟,他们才是电影的首创者,绝不应该是别的什么人。也许正是这样的一个开端,使自然的素材有了一种人为控制的可能,尽管这样的控制是完全不经意的,可能仅是一种无意识的设计和计划,但是,这个开端注定了对素材进行控制和不进行控制之间会有数不清的麻烦和争论。

在卢米埃尔兄弟开始了拍摄电影之后,他们兄弟俩便把电影看成是一种能够快速来钱的好把戏。于是他们拒不出售他们享有专利的摄影机(这种摄影机确实非常好,不但便携轻巧,而且还能一物多用,能够拍摄、放映,同时还能用于冲洗胶片。百年之后的今年,人们依然可以使用它来进行拍摄),而是招募和培训摄影师,让他们到世界各地去拍摄和放映电影。作为一种纪实的杂耍,人们在从来没有看到过活动图像的情况下非常好奇,几乎所有的人都想一睹为快。拍摄者只要在大街上摇动拍摄手柄便能够获得带有运动物体的连续图像。

在我们所看到的卢米埃尔雇佣的摄影师拍摄的影片中,有一些显然不是纯粹的纪实。比如有一部影片表现了打雪仗(图1-2),一个人骑着自行车从后景骑到画面前景摔倒,所有的人都把手中的雪球砸向了他,他爬起,骑上自行车逃走,但逃走的路线居然是从原路返回,连掉在地上的帽子都没有捡。这样的事情显然不是

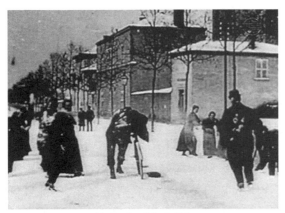

图1-2 《打雪仗》

自然发生的。还有一部在德国慕尼黑街头广场拍摄的影片,在不到一分钟的时间里,我们看到人们在画面中不时地碰到熟人,他们互相脱帽致意,然后分手。熟人在大街上相遇本是一件很自然的事情,但是在一个只有摄影机能够看到的不宽阔的角度中,短短一分钟内居然有五起熟人相遇的事件,这不得不使人怀疑它是一出背后有人导演的"戏",而不是自然的街头场景。对于另外一些影片,人们无法从画面上判断是在自然情况下的拍摄还是事先有意的安排。比如,我们看到有一部骑兵列队行进的影片,发现影片中有一位军官骑马走过镜头时会向画外的摄影师敬礼。这说明他在事先同摄影师有所接触,于是这部影片的自然属性便需要怀疑了,因为军官完全有能力调动骑兵队为拍摄而进行表演。事实上,在卢米埃尔以及他的摄影师拍摄的影片中,有许多可以确认进行了虚构,还有相当一部分数量的影片可以提出是否对被拍摄对象进行控制的疑问,只是我们无法证明。不过,许多人都看到了这一点,甚至是从画面选取这一更为根本的问题上提出了早期电影中有关真实性的疑问,如法国电影理论家博尼采。他在自己文章中说:"我在前面提到了一种电影术的伊甸园,典型的表现在最早的电影、最早的姿态和最早的游戏中。卢米埃尔兄弟的一些早期电影就是这样,如一个士兵向一个在公园中推着婴儿车的保姆邀宠,这与其说是虚构故事不如说是一幅速写。在这一层次上,电影的确与生活有关——这种类型的电影的确就是生活。……然而,电影一开始也许是在纯真地记录生活的全部纯真,但正是由于做记录这一事实,它就已经加上了一些东西,并因此而获罪。为什么要拍士兵和保姆?为什么恰恰选择了这一场景?为什么选择这个剪切点、这个镜框和这种凝视?一旦这些问题出现,一切就都改变了,原初的纯真变得可疑,事实上是已经消失了。士兵和保姆已经在玩着一种暧昧而有罪的游戏,观众的兴趣也已经改变了含义。"① 对于"选取"戏剧性场面的问题我们暂时不作追究,因为我们看到

① [法]帕斯卡尔·博尼采:《希区柯克式悬疑》,载[斯洛文尼亚]斯拉沃热·齐泽克:《不敢问希区柯克的,就问拉康吧》,穆青译,上海人民出版社2007年版,第22页。

的更为引人注目的是早期电影中"制造"戏剧性的大行其道。

卢米埃尔兄弟对于电影这一新生事物的态度似乎也可以从侧面说明,他们对影片的纪实与否完全没有兴趣。他们和他们雇佣的摄影师尽管已经拍摄了上千部的影片,并已经开始制作剧情片,但他们始终没有严肃地看待过电影,而是将电影看成那种逗人一乐的街头杂耍,其主要的观众群体是那些没有多少文化的大众。"路易·卢米埃尔未相信他的电影机能有什么前途,他一直认为他的活动电影机流行不久之后,就会继实体镜和万花筒之后被弃置在物理室和玩具店堆栈的尘埃中。"[1]萨杜尔是这样来描述他们的。因此,趁着人们还对电影感兴趣的时候,卢米埃尔兄弟想尽办法讨好观众,如将拍好的影片倒过来放,被拆毁的墙会突然自己重组,成为一堵新墙,跳入水中的运动员会从水中一跃而出,重新回到跳板上等等,以这种花哨的技巧来博取大众的一笑。更不用说制作像《水浇园丁》(顽童踩住橡皮水管,乘园丁查看时放开,让水浇了园丁一脸)、《假无腿人》(无腿乞丐在警察前来查询时拔腿飞跑)、《医生》(医生将病人的肢体和脑袋取下修理后重新安装回去)那样的纯粹虚构的影片了。不过,即便是这些虚构的影片,"事实上并没有人作过任何努力去认真地发展这些故事片"[2]。无论是纪实的还是虚构的,对于卢米埃尔兄弟来说仅有经济上的意义,虚构和纪实一样,不存在自身独立的价值。因此当大众看腻了活动影像的杂耍,电影的收入开始下降时,他们马上见好就收,退出了电影,从此再也没有在电影圈内露过面。对比在他们之前和之后对电影纪实和艺术做出过贡献的他们的同胞,如马莱、梅里爱等,卢米埃尔兄弟实在是应该愧对"电影之父"这一称号。当然,这仅是从作为纪实的电影和作为艺术的电影来说。

第二节 缺失的纪实观念

对卢米埃尔的影片不能作为纪录片的滥觞的考虑,主要是因为在19世纪末那个时代还没有所谓"纪实"这样一种美学观念,大凡接触到纪实方法的影片都属于偶然。

对于这样一个判断,必须予以证明,不经过论证是难以服人的。

[1] [法]乔治·萨杜尔:《电影通史(第二卷):电影的先驱者》,唐祖培等译,中国电影出版社1982年版,第53页。
[2] 同上。

一、19世纪现实主义的思潮

在19世纪,文学的地位同今天大不一样,那是一个"阅读时代",文学思潮往往也就是社会的主流思潮。按照斯特龙伯格的说法,在那个时代"诗人和小说家承担了以前属于教士的角色"①。在浪漫主义思潮的影响下,文学的潮流逐渐一分为三:现实主义、自然主义和象征主义,到20世纪,又从象征主义演化出了现代主义。我们所要关心的是:现实主义,特别是由此派生的自然主义是否在当时的法国成为一个引领社会观念的思潮?因为自然主义同纪实的观念最为接近。

一般认为,现实主义在文学上源于19世纪50年代,以法国作家福楼拜的长篇小说《包法利夫人》为标志性作品。在这之后,文学上有自然主义的鼻祖左拉,戏剧上有易卜生,绘画上有库尔贝,以他们为代表在不同的艺术领域坚持着现实主义。他们共同的特点是坚持写实的风格,如实描绘客观的景物,甚至走向极端——介入激进的社会活动。左拉曾经为受到冤屈的犹太军官张目,因而同法国陆军军方对簿公堂;易卜生因不满国家的政策,离乡去国20年;库尔贝则因为参加巴黎公社的起义,被流放他国,差点丢了性命。

对于现实主义的绘画,人们并没有维持多长时间的热情。在19世纪末,崭露头角的是印象派、野兽派这些现代主义的先驱。贡布里希评价库尔贝时说道:"他要的不是好看,而是真实。"②用库尔贝自己的话来说:"现实主义的基石就是否定理想。"③他不媚俗,坚决不放弃现实主义严格摹写真实的风格,因此,"现实主义绘画艺术在中欧和瑞士都有追随者,但势单力薄,难以成为流派。它在英国从来没有建立影响"④。日本美术理论家高畑勋也指出:"库尔贝一生际遇坎坷。分明是绘画史上重要的杰出画家,热爱他的人却很稀少。"⑤戏剧的情况类似,易卜生尽管名满天下,但他出的往往是"骂名"⑥,他因此还写了一部名为《人民公敌》的戏,戏中描写了一个被唾骂为人民公敌的人恰恰是代表着正义的人。易卜生的戏往往被归

① [美]罗兰·斯特龙伯格:《西方现代思想史》,刘北成、赵国新译,中央编译出版社2005年版,第354页。
② [英]贡布里希:《艺术发展史》,范景中译,林夕校,天津人民美术出版社1992年版,第285页。
③ 转引自[加]查尔斯·泰勒:《自我的根源:现代认同的形成》,韩震等译,译林出版社2001年版,第673页。
④ [美]雅克·巴尔赞:《从黎明到衰落——西方文化生活五百年》,林华译,世界知识出版社2002年版,第574页。
⑤ [日]高畑勋:《一幅画开启的世界》,匡匡译,湖南美术出版社2016年版,第141页。
⑥ 易卜生最为著名的现实主义作品《玩偶之家》在上演之后,"'上流社会'的舆论和报纸对于这出戏的结尾提出了严重抗议。剧院不敢上演,要求作者把第三幕改为'大团圆'的结局"。参见[挪威]易卜生:《戏剧四种》,潘家洵译,人民文学出版社1958年版,译本序。

入自然主义的流派①。廖可兑在他的书中说:"法国自然主义戏剧曾经称盛一时,对于其他国家的戏剧有着很大的影响;但是它在法国戏剧界的地位并不牢固,不久就被其他的戏剧流派挤掉了。"②其实被挤掉的不仅仅是法国的自然主义戏剧,所有法国的自然主义几乎都没能幸免。西方文学中的现实主义和自然主义传统比绘画和戏剧的情况稍好一些,但也不能成为文学中有影响力的、主要的流派。文学理论家韦勒克说:"自然主义的小说,回想起来在结构、风格和内容上可说是雷同得令人难堪。然而现实主义的真正危险还不在于它僵化的惯例和排他性,而在于它可能丧失艺术与信息传达和使用权界之间的全部区分,这一点是其理论所支持的。当一位小说家试图成为一个社会学家和宣传家的时候,他就只能生产出一些拙劣的、沉闷的艺术;他就只会去呆板地展示自己的材料,并将虚构同'新闻报道'和'历史文献'混淆起来。"③对于那样一个时代,布卢姆指出:"理想主义和浪漫主义似乎在建构事物的秩序方面为崇高开辟了新领域,但是在一两代人之间,情绪就明显尖酸刻薄起来,艺术家开始把浪漫作品看作毫无根基的恶作剧。像波德莱尔和福楼拜这样的人开始离公众而去,对他们上一代艺术家的道德说教和浪漫热情冷嘲热讽。没有爱情的通奸、不受惩罚或得不到救赎的罪孽成了艺术更为真实的主题。这个世界已经除魅。"④请注意,这里说到的"离开公众"和"除魅",换句话说,在19世纪中期,现实主义还是一种非常前卫的思想,公众对之还相当陌生,"除魅"者仅有少数精英,如波德莱尔和福楼拜,他们的理念并不为当时一般人所接受。而且,他们都曾因自己的作品被告上过法庭,罪名便是"现实主义"。可以确认,自然主义的文学在当时并非主流。包尔生是一位哲学家、伦理学家,他在1899年出版的名著《伦理学体系》一书中对当时出现的现实主义文学批评有加,他说:"没有哪个时代像我们这个时代一样把这种揭露当作一件快意的事。往人类身上泼污水、暴露我们本性中丑的一面,竟成了当代最流行的一件文字工作;在诗歌和散文中展示谎言和粗野成了一种时尚。……我很怀疑是否能把那个自称为现实主义的新艺术流派作为一个健康的运动来欢迎它。"⑤

由此可见,现实主义的思潮尽管在19世纪末的法国日益强大,但还没有成为一种有绝对影响力的思潮,纪实的美学思想也不可能凭空附着在"电影"这样一种以

① 参见吴光耀:《西方演剧史论稿》(上),中国戏剧出版社2002年版,第十一章"演剧中的自然主义"。
② 廖可兑:《西欧戏剧史》,中国戏剧出版社1981年版,第316页。
③ [美]R. 韦勒克:《批评的诸种概念》,丁泓、余徵译,周毅校,四川文艺出版社1988年版,第243页。
④ [美]艾伦·布卢姆:《美国精神的封闭》,战旭英译,冯克利校,译林出版社2011年版,第161页。
⑤ [德]弗里德里希·包尔生:《伦理学体系》,何怀宏、廖申白译,中国社会科学出版社1988年版,第260页。

大众为对象的艺术之上。在绝大部分的人们还不知道"纪实"为何物的时候,我们肯定也不能奢望一心想发财致富的卢米埃尔兄弟能够有这样一种超前的美学观念。

二、摄影和纪实的观念

如果说文学、戏剧、绘画因为其自身媒介的局限,不可能成为一种彻底的现实主义或自然主义,那么在1826年前后发明的摄影术——也就是照相,便能以其自身物理化学的功能迫使人们面对"纪实"这样的美学问题。在这一压迫之下,人们是否会萌生出纪实的美学思想,从而对电影产生影响呢?

确实,当摄影术出现的时候,引起了人们的一片惊叹,将其称为"太阳画",似乎这是完全客观的自然光线的作品,与完成这幅作品的人没有太多的关系。摄影术这种便捷的造型能力和逼真的相似性,使其飞快地向大众靠拢,这引起了许多视艺术为神圣者的不满,其中最有代表性的是波德莱尔。他在1859年发表的一篇文章中说:"由于摄影业成了一切平庸的画家的庇护所,他们不是过于缺乏才能,就是过于懒惰不能结束学业,所以,这种普遍的迷恋不仅具有盲目和愚昧的色彩,而且也具有复仇的色彩。"①波德莱尔的看法在当时颇有代表性,人们开始认识到摄影术尽管依赖机器,但毕竟还是要人来操纵的。在1859年的一本杂志上这样写道:"有一种难以改变的事实:虽然照相机的眼睛像天使的眼睛那样锋利,并有一只敏捷、稳重、麻利的手,但是照相机没有灵魂,没有心脏和智慧……它只能够复制——要说创造是不可能的……要塑造出理想的纯洁、高贵和辉煌——绝无可能。它至多是天使复制者,像神灵一样的机器,光和阳光就是赋予这架机器生命力的普罗米修斯之火。再过高地评价的话,你会使艺术堕落到崇拜机器的境地。"②即便是在摄影初创时期的探索中,人们也没有局限于机械的记录,历史上最早拍摄人像的是法国人贝亚德(Hippolyte Bayard),在他最早的一批人像摄影中便有《淹死的男人》(1840)这样的作品,照片上那个"淹死"的人就是贝亚德自己扮演的。在早期的探索过去之后,最早出现的摄影流派便是"画意摄影"③(图1-3)。所谓"画意",就是把照片拍得像绘画。可见当时的人们并没有把摄影当成纪实的手段。在以"自然主义"标榜的爱默森的作品出现之后,纪实的方法似乎才又回到了摄影之中。这里说"似乎",是因为爱默森在坚持了将近十年的自然主义摄影(图1-4)并名满全球

① [法]波德莱尔:《1846年的沙龙:波德莱尔论文选》,郭宏安译,广西师范大学出版社2002年版,第352页。
② 转引自[美]玛丽·沃纳·玛利亚:《摄影与摄影批评家:1839年至1900年的文化史》,郝红尉、倪洋译,马传喜译校,山东画报出版社2005年版,第81—82页。
③ 参见李文方对摄影史的分期(李文方:《世界摄影史》,黑龙江人民出版社2004年版)。

图1-3 罗宾逊的画意摄影《弥留》(1858)

图1-4 爱默森的自然主义摄影《采集睡莲》(1885—1886)

之后,在1891年发表了《自然主义摄影的灭亡》一书,正式宣布放弃自然主义的主张。我们今天读爱默森的摄影作品,多多少少还是能够从中感觉到一些"画意"。如在《采集睡莲》这样一幅照片中,我们看到人物的身影清晰地倒映在水中,水平如镜。如果这幅照片是在劳动过程中抓拍的,可能不会有如此宁静的水面,因为人们在劳动过程中必须将船划到睡莲的边上,采下这一朵后继续划向另一个目标,中间不可能有长时间的停顿,以致水面几乎全无涟漪。因此这一画面很可能也像画意摄影那样经过一定的摆布,只不过在程度上差距较大罢了。当然,"画意"这一概念,在今天显然同一百多年前的过去有了很大的不同。摄影史学家杰夫里对那个时期的摄影有一段总结性的论述:"尽管花样不少,19世纪后期的摄影依然存在着明显的共性。逐渐地,摄影家、艺术家和纪录片制作者不约而同地成了空想家、特殊世界观的促进者和流行价值观的批判者。通过图片书籍和成套的照片,他们创

造并栖息在自己的世界里:那是简单、迷人而可操纵的另一个世界。起初这些图式的微观世界只是对复杂的社会进行功能性的介绍,但到19世纪80年代后期,他们开始变得具有批判性并表现出乌托邦倾向。"①请注意这里提到的"简单、迷人而可操纵的另一个世界",也就是说,摄影家与其他行业的艺术家一样,并没有因为他们创作手段所具有的逼真性而获得不同的美学观念和思想。

因此,我们认为,尽管摄影术的诞生为我们开辟了一条通往纪实的道路,但当时的人们并没有意识到这一点(不排除个别的例子),思维的惯性拉着他们不断回到过去有关艺术的观念,即便他们的手中握着能够对自然光线进行机械反映的工具,也不能使他们的信心发生动摇。因此,杰·马斯特在他的文章中说:"人们可以看到,早期电影是朝着19世纪晚期绘画和摄影的视觉写实性与19世纪晚期小说和戏剧的心理写实性的综合方向摸索前进的。"②马斯特据此反驳克拉考尔提出的卢米埃尔电影具有"写实的"倾向,而梅里爱电影具有"造型的"倾向的说法,他认为在早期电影中这两种倾向并不能截然分开。类似的例子我们还可以在科学的发展史中看到,当哥白尼创立了日心说之后,当时的人们之所以不能接受,并不是因为人们缺乏正常的逻辑推理能力,而是因为托勒密的地心说代表了当时流行的宗教意识形态观念,因此日心说得以成立的关键不在于科学本身,而在于使人们的普遍观念发生改变。从某种意义上说,布鲁诺并不是死于他对日心说的支持,而是死于他对传统宗教观念的冲击。因此丹皮尔会在他那本著名的《科学史——及其与哲学和宗教的关系》中说:"他(布鲁诺)受到教会法庭的审判,不是为了他的科学,而是由于他的哲学,由于他热衷于宗教改革;他于1600年被教廷烧死。"③

第三节 虚构的真实

前面提到,韦勒克把文学的自然主义等同于"新闻报道"和"历史文献",容易给人们一个错觉,似乎自然主义就是像"新闻报道"和"历史文献"那样的东西。如果真是那样,情况就会很不一样,因为无论"新闻报道"还是"历史文献",同纪录片的

① [英]伊安·杰夫里:《摄影简史》,晓征、筱果译,生活·读书·新知三联书店2002年版,第62页。
② [美]杰·马斯特:《克拉考尔的两种倾向说与电影叙事的早期历史》,肖模译,载张红军:《电影与新方法》,中国广播电视出版社1992年版,第409页。
③ [英]W.C.丹皮尔:《科学史——及其与哲学和宗教的关系》,李珩译,张今校,商务印书馆1975年版,第175页。

纪实观念都非常接近,在西方的文字中,甚至两者的写法都几乎相同。"纪录片"(documentary)一词在西文中直译的意思就可以是"文献""档案"。因此自然主义在实质上绝不等同于新闻。

我们的问题在于,在19世纪末,也就是距今一百多年的那个时代里,新闻,或类似于新闻的东西,是否具有我们今天所谓的"纪实"的特性?答案同样是否定的。在一个没有纪实观念的社会之中寻找纪实,其结果只能是缘木求鱼。

一、报业的新闻

由于没有找到19世纪末有关法国新闻的研究专著,这里使用的材料是美国和英国的。因为美国的文化同欧洲有着密切的关系,所以可以把美国作为一个可以参考的坐标来讨论。

19世纪末,在新闻史学家的眼中,是一个"黄色新闻年代"。"黄色新闻"(图1-5)是一个由漫画《黄孩子》而来的概念,指称那些如同漫画般荒诞不经的新闻,按照埃默里的说法,从极端的角度说,"是一种没有灵魂的新式新闻思潮。黄色新闻记者在标榜关心'人民'的同时,却用骇人听闻、华而不实、刺激人心和满不在乎的那种新闻阻塞普通人所依赖的新闻渠道,把人生的重大问题变成了廉价的闹剧,把新闻变成最适合报童大声叫卖的东西。最糟糕的是,黄色新闻不仅起不到有效的领导作用,反而为罪恶、性和暴力开脱"①。换句话说,黄色新闻提供给人们的不是客观的和实事求是的新闻,而是夸大其词、蛊惑人心的消息。比如将考古化石发现写成:"货真价实的美国巨兽和大龙";将医药工作写成:"请看新奇的施药法:将药瓶靠近昏迷的病人,即奏奇效",等等,以致引起了医学和科学工作者的不满②。事实证明,在1898年的美国、西班牙战争中,黄色新闻起到了煽动战争的作用。据记载,"赫

图1-5 黄色新闻插图

① [美]迈克尔·埃默里、埃德温·埃默里:《美国新闻史:大众传播媒介解释史》(第八版),展江、殷文主译,新华出版社2001年版,第223页。
② 同上书,第230页。

斯特在捏造新闻方面最著名的例子还有美国货轮奥里维特号的搜查事件。该货轮因有私运军火嫌疑,在哈瓦那受到了西班牙当局搜查。《纽约日报》得到这个消息后就大做文章,以耸人听闻的通栏标题《我们的国旗还保护我们的女同胞吗?》在头版刊登了夸大捏造的报道,并且还配上了一幅写实的素描插图,上面画着三个长满胡子的西班牙兵,粗暴地搜查一位几乎是全裸的窈窕少女。该报一出,轰动了整个美国。结果赫斯特马上令记者们去煽动美国上层社会的名媛,于是赫斯特的报上出现了前总统格兰特的夫人、南方邦联总统戴维斯的夫人、国务卿薛尔曼德夫人等致西班牙王后的抗议书以及致罗马教皇的电函,要求制止西班牙军队对美国妇女的兽行。而事实上,这位美国少女并没有受到人身搜查。尽管她一再呼吁,但没有报纸理睬她"①。到 1900 年时候,美国约有三分之一的都市报纸追随黄色新闻,直到 1910 年,这种黄色新闻才逐渐在美国的报纸上消失。生活在 19 世纪的美国作家阿蒂默斯·沃德说:"莎士比亚写了优秀剧本,可是他的成功,赶不上纽约一家日报驻华盛顿记者的成功。他缺乏最胡乱的幻想。"②威廉姆斯在他的《英国大众传播史》中说:"19 世纪末和 20 世纪初,大规模发行量的报纸却需要以牺牲独立的政治评论为代价,以犯罪、丑闻、传奇和体育领域的大众阅读材料为基础来谋求发展。它们通过引进插图和图画,以及革新设计和故事的叙事方式,改变了报纸的版式和形式。"③由此可见,即便是新闻报道,在 19 世纪末也还没有一个统一的、为大家所公认的游戏规则。

二、与新闻相关的电影

新闻影片的形式是在 19 世纪末 20 世纪初开始流行的。每周一次,报道世界各地发生的事情。根据记载,这种电影的报道形式在当初并没有遵循今天人们所必须做到的到现场拍摄的规则,而是视情况而定。下面是一些当时的新闻影片的例子。

(1) 有一家名叫比沃格拉夫的美国制片公司,在意大利的维苏威火山爆发之际,因为缺乏便捷的交通工具,情急之中,便搭起模型来拍摄④。

① 洪佩奇:《美国连环漫画史》,译林出版社 2007 年版,第 11 页。
② 转引自[加]哈罗德·伊尼斯:《传播的偏向》,何道宽译,中国人民大学出版社 2003 年版,第 22 页。
③ [英]凯文·威廉姆斯:《一天给我一桩谋杀案:英国大众传播史》,刘琛译,上海人民出版社 2008 年版,第 69 页。
④ [美]埃里克·巴尔诺:《世界纪录电影史》,张德魁、冷铁铮译,中国电影出版社 1992 年版,第 24 页。以下举例凡未注明出处者,皆引自该书。

（2）有一位叫詹姆斯·威廉逊的人拍过一部有关中国的"纪录电影"，叫《在中国的教会被袭记》，是说1898年，在中国的英国教堂受到义和团攻击之事。詹姆斯·威廉逊没有去中国，而是在自家的后院里拍下了这部影片。

（3）当时，有一类表现欧洲人探险的影片特别受欢迎，诸如乘坐狗拉雪橇去北极，到南美洲猎豹，到南非猎狮、猎象等。有一位名叫奥尔·奥尔森的制片人不是跟着探险家去风餐露宿、长途跋涉，而是从动物园买来老狮子，放到荒无人烟的小岛上，然后再派人去"探险""狩猎"，将狮子在摄影机前活生生地枪杀。为了真像那么回事，在指派的人中还有黑人。

（4）在1898年4月21日，一次神秘的爆炸把美国军舰"缅因号"在哈瓦那湾炸沉了。麦金莱总统就这一事件向西班牙宣战。各影片公司试图记录这次战争的摄影师跟随美军来到当时的战场古巴，但美军的司令官不许他们跟随上前线，他们只能无功而返。各影片公司不甘失败，于是雇用了一些临时的演员，在纽约的郊外旷野，特别是在以景色荒凉著称的新泽西州搬演了一些战役。"比沃格拉夫""爱迪生""刘宾"各公司拍摄的这些影片都获得了极大的成功。

（5）就在1898年美西战争中，美国舰队把西班牙上将塞尔弗拉统率的舰队击沉海底。爱默特应他的合伙人——芝加哥的乔治·斯布尔的要求，在他的别墅花园里根据照片用石膏和水制成了圣地亚哥湾的布景。他把根据画片制作的西班牙舰队和美国舰队的模型放在水池里。由于使用了电力装置，这些模型能够开炮或爆炸。助手威廉·哈佛指导"战役"，爱默特则担任拍摄工作。于是一部表现海战的"纪录片"诞生了。影片非常成功。西班牙海军部甚至还购买了这部影片作为历史文献①。

（6）在苏俄十月革命胜利后，拍摄了一部名为《军训96小时》的影片，这部影片看似纪录片，实质上却是一部"艺术片"。影片中出现了列宁的形象，然而，"列宁的真实镜头并不是在剪辑过程中用现成的拍摄材料插进去的，而是根据编剧与导演的意图，按照影片剧情的发展特地拍摄下来的，并且列宁还是影片中心题材真实事件中的主要人物"②。换句话说，列宁是在这部并不真实的影片中"演"了一把。

在这些今天看来让人啼笑皆非的例子中，我们发现在卢米埃尔兄弟（图1-6）发明电影的那个年代，人们确实还没有一种把事物原原本本记录下来的观念——

① ［法］乔治·萨杜尔：《电影通史（第二卷）：电影的先驱者》，唐祖培等译，中国电影出版社1982年版，第18—19页。
② 苏联科学院艺术史研究所：《苏联电影史纲》（第一卷），龚逸霄译，中国电影出版社1958年版，第41页。

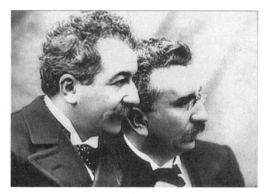

图1-6 卢米埃尔兄弟

记录的能力已经有了,只是还没有想到应该如何去做;观众尚无这样一种要求,影片制作者更没有这样的积极性。当然,在许多情况下纪实需要更为复杂的设备和周边的条件,否则便没有可能进行纪实。如维苏威火山的喷发,远在大洋彼端的美国人注定是没有办法在第一时间赶到现场的,当时的飞机还没有进入商用,即便是有飞机可乘,当时的飞机也没有能力进行跨洋飞行。于是观众只能满足于观看模型火山的喷发,如果人们苛求真实,那么有许多东西他们就没有可能看到。从文字到图像,从图像到运动的画面,人们的技术在不断进步,但人们观念的进步往往要比技术的进步滞后。

在电影诞生的早期,可以说人们已经拥有了纪实的手段,纪录电影这样一种电影样式也已经呼之欲出,但是在人们的观念中尚无一种被称作"纪实"的美学思想,无人鼓与呼,因此纪录电影在那个时代也就无法现身。如果我们看到了一些与今天纪录电影十分相似的影片,那是因为如同卢米埃尔兄弟那样的"外行"不小心触碰的结果,他们只要稍一认真,弄出来的就是《水浇园丁》那样的东西。纪录电影在那个时代还只是裹挟于各种艺术的观念之中,以一种与众不同的表现形式在人们的印象中浮浮沉沉,人们还不清楚这是什么,也不知道该怎么称呼,对于它的进一步的认识,是后来者的任务,我们将在后面的章节逐一对它们进行讨论。

从19世纪末到20世纪初这个电影诞生的历史时段,是有史以来人们首次对于"现实主义"这样的概念表现出极大的兴趣,而不是动辄以宗教的信仰加以评判。因此福楼拜会说出"用物理学家在研究物质中所表现的公正性来探讨人的灵魂","用一种不动感情的方式,即物理学的精确性"来成就艺术这样的话[①],科学的精神在那个时代开始进入大众的观念。不过,正因为是一种开始,所以当时的现实主义并不"精确",自然主义也只是艺术对于科学的一种模仿,或者说是将科学的精神作为一种理想在追求,相对严格的对客观事物的记录还需要一段时间的适应才能成为大众的接受对象,或者说,要到艺术划清了自身与纪实的界限、与实用主义的界限之后,才能成为一种独立的美学思想。而纪录片的诞生正需要这样一种观念的

① 转引自[美]W.C.布斯:《小说修辞学》,华明等译,北京大学出版社1987年版,第78页。

支撑。

 如果需要对卢米埃尔兄弟更公道一些的话,他们也是在电影作为商业的观念指导下被确立为电影之父的,到今天为止,我们都无法否认商业对于电影这样一种艺术样式的意义。这种看法同那些认为卢米埃尔是第一个发明电影的说法不尽相同,因为事实证明,仅从时间上我们无法确认卢米埃尔的第一。Toulet 在她的书中写道:"在美国人看来,电影的发明应归功于爱迪生;在法国人心中,卢米埃尔兄弟才是'电影之父';而德国人则认为这一荣誉称号同样也应当授予他们的同胞,马克斯·斯克拉达诺夫斯基。……1895 年 11 月 1 日,生物放映机在柏林的'冬苑'第一次公共放映,这比巴黎大咖啡馆的公映早整整 58 天。"[①]

思考题

1. 《工厂大门》是纪录片吗?为什么?
2. 电影的发明使人们拥有了纪实的手段,但为什么不能说纪录片由此而诞生?
3. 早期的新闻报业与今天的新闻报业有哪些显著差别?
4. 电影的发明对于纪录片的意义何在?

[①] [法]Emmanuelle Toulet:《电影——世纪的发明》,徐波、曹德明译,上海译文出版社 2006 年版,第 38—39 页。

第二章

弗拉哈迪与纪录片的雏形

图 2-1　罗伯特·弗拉哈迪

罗伯特·弗拉哈迪（1884—1951，图 2-1）是一个"自由"的人，他的父亲是采矿工程师，因为职业的关系，他们一家人似乎总是居无定所，在美国和加拿大的旷野四处漂泊。弗拉哈迪因此也没有受过系统的教育，反而在大自然中成长为一个同自然极为融洽的自由之人。泰勒在关于弗拉哈迪的"传略"中这样写道："虽然远胜过那些温顺的同学，但他拒绝遵守规则。他偶尔去趟教室。上课的次数屈指可数。心血来潮时，他可能会接连一个星期每天都到场。但很可能是叼着一根雪茄，11 点钟才晃进来。他会一口咬定南达科他的首府是皮埃尔而不是俾斯麦。对句子分析一通，展示一下长除法的技艺，刚过中午，就溜出去钓鱼。"弗拉哈迪的父母曾经试图将其送入密歇根矿业学院深造，但他七个月后便被学校认定"不具备一名矿业学家的必要素质"，并开除了他。据说在这七个月求学时间中，他把大部分时光都花在了去小树林里睡觉。幸运的是，他的父亲并没有责怪他，而是写信告诉他，不管他将为自己选择怎样的未来，都祝他好运[①]。日后，弗拉哈迪同他的父亲一样，成了一名探矿方面的专家。不同的是，他在探险的时候带上了摄影机。

1922 年，弗拉哈迪制作了他的第一部电影《北方的纳努克》，从而被称为美国的"纪录电影之父"。他的这部影片可以说是电影史上的一个奇迹，因为它直到今

[①] 转引自[英]保罗·罗沙：《弗拉哈迪纪录电影研究》，贾恺译，上海人民美术出版社 2006 年版，第 3—4 页。

天还在被放映——不是作为学者的研究对象,而是为一般观众欣赏。巴赞在20世纪50年代曾说:"《北方的纳努克》至今仍然非常耐看。"[①]我们在又过去了大半个世纪后的今天仍可以重复巴赞所说过的话,这在电影史上是绝无仅有的。格里菲斯、爱森斯坦这些赫赫有名的大师的作品,当年曾风行一时,其风头之健远不是弗拉哈迪所能比肩的,在百年过去之后的今天再来看,格里菲斯、爱森斯坦的影片均已"老"矣,不再能够"抛头露面";独有《北方的纳努克》青春依旧!今天的观众仍然痴迷地喜爱这部影片。

一般来说,弗拉哈迪是被作为纪录电影的创始人、鼻祖来介绍的。这固然不错,但是也很容易被人误解。其实,在弗拉哈迪制作《北方的纳努克》时,人们还不知道纪录片为何物,换句话说,人们并不知道将纪实的手法用于电影的拍摄可以是一种独特的美学观照,并可以成为一种独立的电影类型。在格里菲斯拍出了《一个国家的诞生》(1915)和《党同伐异》(1916)这样的巨片之后,人们刚刚发现电影也可以是一门艺术,他们正津津乐道于电影虚构故事的威力,文学化的叙事电影正在席卷那些猎奇的异域风光探险片和按照音乐的节奏来拼接镜头的艺术电影。纪录片概念的确立要到1930年前后才由一个叫格里尔逊的英国人建立起来。弗拉哈迪既不随波逐流,也不特别标新立异,他只是跟着自己的感觉走,尽管他的感觉多少也会受到"潮流"的影响。称他为纪录电影之父,对于弗拉哈迪来说纯属偶然,他并不是有意识地要在这部影片的制作中开创一种令所有人都耳目一新的方法。因此,他不能将影片中一些对于纪录片来说原则性的东西坚持下去,他所拍摄的影片也一部比一部更不像纪录片。不过,他个人的偶然同卢米埃尔兄弟所触及的纪实的偶然大不一样,他的偶然之中包含着某种必然。他在自己的影片(主要是《北方的纳努克》)中所建立起来的某些准则——即那些被后来的纪录电影制作者所看重的东西,或者也可以说是对纪录电影的贡献,却成了日后许多纪录电影制作者难以逾越的巅峰。

弗拉哈迪的影片尽管有接近剧情片的地方,但显然不能为剧情电影的发展提供更多的帮助,不说他单打独斗式的拍摄方式,也不说他没有剧本边拍边找故事的"总体构思",只是在不使用专业演员这一点上,便为剧情片所无法接受。因此,他对于电影事业的贡献主要还是在纪录片上。下面,我们试图从五个方面来讨论弗拉哈迪的《北方的纳努克》对于今天纪录片的意义。

① [法]安德烈·巴赞:《电影是什么?》,崔君衍译,中国电影出版社1987年版,第24页。

第一节 独特的审美、价值观念

也许,所有的美学观念都是有价值的。但可以确信的是,所有美学观念的价值都不会是永远的。有的稍纵即逝,有的可以维持较长的时间,但是像弗拉哈迪的《北方的纳努克》中所呈现出来的对于因纽特人(也称爱斯基摩人)完全平等的关注和欣赏,能够历百年而不衰实在是非常罕见的。因为在弗拉哈迪的那个时代,白色人种普遍认为自己是一个优于其他有色人种的种族。为什么弗拉哈迪会在20世纪初如此关注文化"落后"的、非主流的边缘民族,他是经过了冥思苦想大彻大悟,还是追随了某种时代的潮流(时尚),或者是"纯属偶然"?

首先可以确定的是,《北方的纳努克》的拍摄绝非偶然。因为在这之前,弗拉哈迪已经拍摄了一部关于因纽特人的影片,但是不成功,最后因为意外(烟头引燃胶片)被付诸一炬,从头开始。使我们感到诧异的是弗拉哈迪的信念是如此坚定,他在开始拍摄因纽特人的时候,正是第一次世界大战期间,尽管美国人不太关心远在欧洲的战争,但此时一个臭名昭著的组织却在美国迅速蔓延,这就是"三K党"。这个组织成立于1915年,在1924年曾达到450万人的规模,对有色人种有着根深蒂固的偏见,并在美国的12个州拥有强大的政治势力,可以说是当时美国政治生活的一种"时尚",意识形态上的主流①。以致在格里菲斯的影片《一个国家的诞生》中,"三K党"完全是作为正面的、救世主的形象出现的。李普曼曾对此表示出深深的担忧,他说:"从历史的角度看,它可能是错误的形象,从道德的角度说,它可能是有害的形象,但我感到疑虑的是,凡是看了这部电影的人,如果对三K党的了解并不比格里菲斯先生多,那么,即使他并没见过那些白衣骑士,但只要他再次听到这个名称,他所想到的就是这一形象。"②在法律上平等看待有色人种的问题要在1960年之后才在美国逐步得到解决。弗拉哈迪的观念较之一般的美国民众至少要提前了40年,他在伦理上可以说是远离美国意识形态中的这类"时尚",他与任何歧视他人、歧视有色人种和弱小民族的思想格格不入。因此在他的影片中看不到当时一般同类电影中充满优越感的猎奇和居高临下,他的视角是平等的。

① 参见[美]纳尔逊·曼弗雷德·布莱克:《美国社会生活与思想史》(下册),许季鸿等译,商务印书馆1997年版,第298页。
② [美]沃尔特·李普曼:《公众舆论》,阎克文、江红译,上海人民出版社2002年版,第75页。

那么,弗拉哈迪是否属于那种对西方文明持批判态度的社会精英?在20世纪初,欧美持有这种思想的人尽管是少数,但却代表了先进的理念并对后人产生了很大的影响。这样一种影响的萌芽,始于第一次世界大战,正如霍布斯鲍姆所言:"从第一次世界大战开始,也就是19世纪(西方)文明崩溃的起点。"[1]斯宾格勒在他著名的《西方的没落:世界历史的透视》中写道:"作为历史的世界是从它的反面作为自然的世界来设想、看待和得到形式的——这是人类生存在世界上的一个新的方面。这个方面虽则在实际上和在理论上都具有莫大的意义,但至今没有被人觉察,更没有得到表述。也许有人朦胧地知道过它,也常常有人遥远地瞥视过它,但没有人存心地面对着它,理解过它的全部含义。"[2]他提出这样的看法显然是对西方文明的价值系统进行了重新定位和思考。看来,弗拉哈迪是与当时最前卫的思想家在某些方面保持了一致。在英国BBC广播公司的一次节目中,弗拉哈迪在谈到他的三部作品《北方的纳努克》《摩阿拿》和《亚兰岛人》时说:"纳努克的问题是如何与自然共生,我们的问题却是如何与包围着我们的机器共存。纳努克和波利尼西亚居民一样,依靠他们自己继承和培育的灵魂找到了答案,我们却亲手为自己建造了一个既使我们的灵魂难以适应又让我们的生存举步维艰的环境,所以,我们的问题至今悬而未决。"[3]弗拉哈迪当年的言论颇有些像今天的绿党,他的考虑尽管不像当年的理论家们那样宏观,但是他所指出的问题同样一针见血、同样是对西方"文明"的质疑。然而,与众不同的是,弗拉哈迪尽管见多识广,但并不是一个爱好读书、勤于思考的人,他甚至都没有从一所正规的学校毕业。——他与当时的教育制度同样是格格不入。

也许正是因为没有接受学校的教育,没有接受系统的西方文化的影响,才使弗拉哈迪免受各种种族主义、西方中心主义、西方文明至上等当时为一般西方人所接受的观念的影响(遗憾的是,直到今天仍有一部分西方人保持这样的观念)。用麦金太尔的话来说就是:"普通的文化公众乃是一种掩盖了其自身真实本性的文化史的受害者。"[4]在艰难的自然条件下与因纽特人共处、互相帮助、平等相待对于弗拉哈迪来说是再自然不过的事情,根本不需要太多的思考,他的生活经验便告诉了他这一切。我们今天经常使用"返璞归真"这个词,对于弗拉哈迪来说,似乎根本就不

[1] [英]霍布斯鲍姆:《极端的年代》(上册),郑明萱译,江苏人民出版社1999年版,第9页。
[2] [德]奥斯瓦尔德·斯宾格勒:《西方的没落:世界历史的透视》(上册),齐世荣等译,商务印书馆1963年版,第17页。
[3] [美]弗朗茜斯·H.弗拉哈迪:《一个电影制作者的探索》,季丹、沙青译,载单万里:《纪录电影文献》,中国广播电视出版社2001年版,第225页。
[4] [美]A.麦金太尔:《追寻美德:伦理理论研究》,宋继杰译,译林出版社2003年版,第64页。

需要"返璞"的过程,他的"率真"的秉性,使他能够发现人性中最为动人、最为美丽的瞬间,而不论这些人的人种、民族和文化,这些东西对于他来说是一种感受,一种犹如刺骨寒风、和煦阳光那样不能逃避的感官刺激,不需要任何的思辨和判断。而那些因为学习了太多"文明"的人们(也包括今天的我们),"返璞"的过程才成了巨大的困难。今天我们盛赞弗拉哈迪的影片,认为它们表现了一种近乎永恒的价值观念,但往往只能望而兴叹,那种超越时代和潮流的观念是无法通过某种固定的途径或从学校的学习中得到的。

对于一部纪录片来说,用什么样的手段和方法来处理和选择素材固然十分重要,但影片制作者心灵深处的感受,他对于事物的价值取向和判断,往往决定了这部影片最根本的价值。在弗拉哈迪的那个时代并不缺少拍摄非洲狩猎、异族探险诸如此类的影片,但绝大部分影片都不能避免居高临下的猎奇目光,唯有《北方的纳努克》能够呈现一种平视的、认同的目光,与今天人们的观念气息相通①,正是这样一种超乎寻常的价值观念和审美趣味使弗拉哈迪以一部影片名扬四海,《北方的纳努克》亦被尊为"人类学纪录片"的开山之作。观众只是被影片感动,只是被影片所呈现出来的人的精神所震撼,他们相信他们所看到的一切都是真实的。同时,也正是因为影片所具有的力量,才使人们思索其力量的所在,研究其外在的形式,寻找其作为一部作品构成的规律,并最终发现了一个新的电影类型和品种——纪录电影。

另一个后来也被称为"纪录电影之父"的人,纪录电影的创始者格里尔逊,给予了弗拉哈迪特别的关注。从某种意义上说,他关于纪录电影的理论肇始于弗拉哈迪的电影实践。有必要指出的是:格里尔逊对于弗拉哈迪的继承或学习,主要是形式上的,而非精神和观念。20世纪30年代春风得意的青年格里尔逊,尽管敬重弗拉哈迪,但在思想和意识形态上却有着巨大的差距——这也是他们日后合作不能成功的原因之一。

第二节 非虚构搬演

一个矛盾的命题:观众在观看影片《北方的纳努克》时相信他们的所见为真,

① 尼科尔斯的看法有所不同,他认为《北方纳努克》中纳努克咬唱片的镜头是对纳努克的嘲讽,使其看上去"愚蠢",但这样的说法似有"孤证"的意味,围绕认同问题的讨论一般多集中在对于纳努克狩猎以及父子关系的表现,这是影片中突出呈现的部分。参见[美]比尔·尼科尔斯:《纪录片导论》(第2版),陈犀禾、刘宇清译,中国电影出版社2016年版,第259页。

事实上影片中所表现的因纽特人的生活在当时已经不像影片中所描写的那样,因纽特人已经学会用更先进的武器狩猎,而不仅仅是用标枪和绳索。影片中所表现的一切,都是在弗拉哈迪的要求下,因纽特人按照这些要求去做的。用今天的话来说,这是"搬演",而不是对生活的真实的记录。这是我们所看到的弗拉哈迪的影片作为纪录片还不够纯粹的地方。

对于纪录片来说,演员的表演是不可容忍的,纪录片的诞生在很大程度上得益于弗拉哈迪影片坚持不使用职业演员的特点,这可以在格里尔逊的许多论述中看到。但是弗拉哈迪在他的影片中,既坚持不使用职业演员,又付钱给那些找来的非职业"演员",要求他们进行表演。同样都是"表演",对于电影来说这里面究竟有什么不同?

一、酬金问题

弗拉哈迪付款给他的"表演者",这对于今天的纪录片制作者来说似乎有"雇佣"和"收买"的嫌疑,但这确实符合现代人等价交换的价值观念,否则会有剥削他人之嫌。今天我们看到许多影片制作人,特别是电视台的制片人能够不花钱进行采访和拍摄,并非因为今天的影片制作者们比弗拉哈迪更接近真实的生活,只不过因为被摄在屏幕上出现所能够带来的无形价值(宣传广告、心理满足等),已远远超过那些被摄者在劳力同等付出情况下所能交换到的最高价值,这也就是有人甚至愿意出钱,而不是收取报酬上电视的原因。不过也有例外,当被摄者完全不需要(包括心理需求)媒体传播所带来的无形价值时,不支付相应的报酬就有盘剥他人的嫌疑。因为我们知道,就目前的拍摄技术而言,完全不妨碍被摄者的工作几乎是不可能的;而且,对于那些不愿意成为公众人物的被摄者来说,拍摄对他的妨碍还不仅仅是在他被拍摄的那段时间之内,他的正常生活有可能在相关节目播出之后被干扰,这种干扰有时甚至会大到被摄对象无法承受的地步。因此支付报酬也有一种"补偿"的意味①。我认为,弗拉哈迪付钱给他的拍摄对象无可非议,在某种意义上付钱同"雇佣"和"收买"无关。从另一个角度来看,当时的技术条件也决定了跟随拍摄对象灵活拍摄在许多情况下不可能,这也就意味着,拍摄对象在许多情况下必须专门为摄影机而"工作"。比如,没有高感光的胶片无法拍摄雪屋子内部的镜头,因纽特人必须为此建造专门为了拍摄使用的半敞开的雪屋子(图2-2),因此

① 2005年7月,中央电视台新闻频道相关节目讨论了北京某大学教授联合向前来采访的媒体收取采访报酬一事,提到了信息的提供本身同样具有价值。

图 2-2 为了拍摄睡觉的画面,因纽特人只能建造半个雪屋

付酬也就天经地义。换句话说,付酬只是同被摄所付出的劳动和因此而遭受的损失有关,同"表演"没有必然的关系——或者说,同"表演"的关系是一个需要另外讨论的问题。

有一些批评的意见认为,向被摄付酬的做法严重干扰了被摄对象的生活。这样的问题确实存在,但问题在于,到目前为止尚未发现有哪一种拍摄方式——不论付酬与否——可以做到完全不干扰被摄对象的生活。这里面显然有一个把握分寸和程度的问题。从《北方的纳努克》的实践来看,弗拉哈迪的付酬行为并未造成不良的后果。

二、表演的概念

职业演员的"表演"同非职业演员的"表演"有何不同?弗拉哈迪使用非职业演员无疑是不希望他们进行"表演",尽管他在拍摄过程中免关于不了要提出表演的要求。这里牵扯了一个概念的问题:什么是"表演"?字典中关于"表演"有如下解释:"(1)戏剧、舞蹈、杂技等演出;把情节或技艺表现出来:化装表演、表演体操;(2)做示范性的动作:表演新操作方法;(3)比喻故意装出某种样子:骗子的表演迷惑了不少人。"[1]这个定义概括了舞台或类似舞台上的展示性活动,对人们日常生活中的表演也有所涉及。但是字典的列举带有贬义,其实表演不尽然是欺骗,比如大人在告诉小孩什么是"飞机"的时候,往往会伸出双臂"表演"飞机;某人在倾诉自己所受到的不礼貌的对待时,也经常会夸张地"表演"他(她)所憎恶的对方。"表演"甚至也会发生在动物中间:当一只母野鸭发现狐狸正在向它的雏鸭靠近时,会"表演"受伤,拖着一只翅膀逃跑,引诱狐狸追逐自己,当狐狸追近的时候才振翅起飞,这时狐狸才发现自己是过于投入地观看了一场出色的表演。另外,许多动物都会在危险来临的时候"表演"死亡,以躲过劫难。由此我们发现,所谓"表演",包含着两种不同的含义,一种是表现的,另一种则是再现的。如果不特别地倾向于(诸如舞台艺术)表现的一面,其实在许多情况下,表演只是生活中的一种常态,只是在

[1] 中国社会科学院语言研究所词典编辑室:《现代汉语词典》(第7版),商务印书馆2016年版,第87页。

某些特定的情况下,人们(也包括动物)的行为与目的发生了错位。我们可以这样来定义它:再现性的表演是一种特殊的行为,这种行为仅以给他者造成错觉为目的,其本身并不具有该行为在自然中所应具有的目的或意义①。

根据这个定义我们可以很容易地将职业演员在电影中的表演同非职业演员在电影中的表演区分开来:职业演员的表演是以引导他人的"错觉"为目的,他的行为不必具有行为本身所应具有的目的;而非职业演员则往往将"引导错觉"抛在脑后,把行为本身的目的视为目的,并通过自身的行为去实实在在地达成这一目的。苏联电影导演普多夫金曾描述过这样一件事:当需要拍摄一个非职业演员走过画面的镜头,那个非职业演员在镜头面前不自觉地装模作样;导演于是表扬了他,并告诉他:现在需要你从那边走过来,于是这个非职业演员非常自然地走了过去,然后又装模作样地走回来。需要的镜头已经在他完全不知觉的情况下拍完了②。这说明非职业演员不能理解那些行为不指向行为本身目的的行为。具体到《北方的纳努克》,如果是演员的表演,则没有必要一定要猎到海象,他的行为只是为了拍摄而存在,只要使观众知道(错觉)他在猎捕海象就行了,与事实上能否将海象捕获无关。而纳努克则不会懂得什么是表演猎海象(图 2-3),他只会真实地去做,因此弗拉哈迪需要在拍片之前提醒他:"如果影响到我的拍摄,你知道你和你的人得马上停止砍杀海象,你那时会不会记得我要的是你们捕猎海象的画面而不是它的肉?"③因此,尽管纳努克同意他是在为电影的画面而捕猎海象,但他却是真正地在进行捕猎,这是表演和非表演的区别所在,或者也可以说是真实与虚构的区别所

① 试图给表演下定义的还有李政涛,他在《表演:解读教育活动的新视角》(教育科学出版社 2006 年版,第 28 页)一书中说:"从最普遍的意义,也就是从人类生活和生存的意义来说,表演是人类的基本生活方式和存在方式之一,它是作为生命存在着的人对某种角色存在的主动承担,即是通过对角色的表现和显示而实现的以使他人确信为目的的自我投射、自我呈现,并最终达成的自身敞露。"这一定义至少有两个值得商榷之处:(1) 将表演假设为人的行为,未考虑到动物也有同样的行为,因此"角色承担"一说太过狭隘;(2) 将表现的和再现的表演混为一谈,"使他人确信"和"自我呈现"遂成为自相矛盾的命题。

美国人理查德·鲍曼在 20 世纪给表演下过定义,他的定义尽管也没有涉及表演在表现和再现层面上的区别,却与我在这里下的定义有相似之处。他说:"表演是指行为的实际施行,它与那些代表着这一行为的潜在可能性或者与这一行为相脱离的能力、模式或者其他一些因素相对立。"(《作为表演的口头艺术》,杨利慧、安德明译,广西师范大学出版社 2008 年版,第 65 页)如果这种说法可能使人感到过于晦涩,鲍曼还有更为清晰的表述。他说:"从表演者的角度说,表演要求表演者对观众承担展示自己达成交流的方式和责任,而不仅仅是交流所指称的内容。"(同上书,第 12 页)

② 普多夫金的著作提供了类似的例子,参见[苏联]B. 普多夫金:《论电影的编剧、导演和演员》,何力译,中国电影出版社 1957 年版,第十一章"处理非职业演员"。

③ 转引自 Richard M. Barsam:《纪录与真实:世界非剧情片批评史》,王亚维译,远流出版事业股份有限公司 1996 年版,第 88 页。

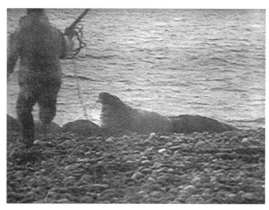

图2-3 纳努克在猎海象的时候根本不知道什么是表演

在。如果一部电影在总体上是以非虚拟的表演所构成的,那么我们可以认定这部电影是真实的。无独有偶,弗拉哈迪的影片成功之后,引来了许多拙劣的仿效,萨杜尔讲述了这样一个故事:"在这以后,很多商业性的影片滥用了这种毛利人的优美形象。范达克在拍摄《异族徒之歌》这部影片上尤其犯了这种错误,可是当他和弗拉哈迪合作之后,却使他杰出地摄制了一部和《北方的纳努克》相类似的饶有趣味的影片《爱斯基摩》,在这部影片里,他使爱斯基摩人表演剧本所描写的那些日常生活,并且用了爱斯基摩人的语言。"① 从这个故事中我们可以看到,因纽特人不是表演的表演成全了这位"烂"导演。

三、非虚构表演

我们发现,非虚构行为的产生需要三个前提条件:(1)真实的时间;(2)真实的空间;(3)真实的需求。只有在这三个条件同时具备的情况下,行为的本身才不是虚构的。而虚构的表演在这三个条件之中至少有一个为假。

当这三个条件同时具备时所产生的真实行为,不论搬演与否,都可以将所谓的"表演"忽略不计,此时摄影机是否在场也已经完全不重要,人们的行为不再是为了摄影机而存在,而是为了自己的需求。对于纳努克来说,弗拉哈迪要求的电影画面更重要,海象并不重要,对于他们来说显然是匪夷所思的,他们不知道什么是"表演",他们确实需要他们所猎获的那些食物。因此,在他们猎捕海象碰到困难,海象有可能逃走的时候,马上大声招呼弗拉哈迪,要他帮忙开枪射杀海象,早把先前说好的有关"图像"的事忘了个一干二净。弗拉哈迪自然是不会忘记,因此他只当没有听见,继续他的拍摄。好在当时的影片都是默片,观众不可能听见纳努克的呼喊。如果仔细观看《北方的纳努克》这部影片,还能够看到纳努克在猎海象的时候扭头向身后的弗拉哈迪呼唤画面被剪掉的痕迹,那是一个同机位镜头中间的"切"。

① [法]乔治·萨杜尔:《电影艺术史》,徐昭、陈笃忱译,中国电影出版社1957年版,第255页。

对于职业演员来说，非虚构行为的三个条件他们只能够依靠想象来完成（关键是最后一个条件），而无法切实地去实行。斯坦尼斯拉夫斯基的全套理论便是一种关于如何在想象中建立起"真实的"时空和需求的系统，一旦这样的想象（规定情景）在演员的头脑中建立起来，他的行为看上去也就会显得"真实"和"自然"①。不过，有些因纽特人所特有的生活，职业演员恐怕连"想象"都无法做到，比如纳努克建造雪屋，比如他吃生肉等等。

弗拉哈迪在《北方的纳努克》中所取得的辉煌成就，在他另外的影片中不能继续保持，他另外的影片尽管也是使用非职业演员，但是看上去更接近剧情片而非纪录片。这同弗拉哈迪在影片中追求猎奇的效果有关。在《摩阿拿》中，"刺青"一场戏尽管是真实的，但是被刺青的那个青年因为疼痛难熬，在拍摄停止后便停止了刺青，并没有将其最终完成。也就是说，在行为的根本目的（需求）上打了折扣；在《亚兰岛人》中，讲的是贫瘠小岛上一个家庭的故事，但影片中的家庭成员之间不可能建立起行为和目的的统一，因为这些非职业演员来自不同的家庭，他们在"家庭"这个问题上必须进行真正的表演。正是在"表演"这个问题上，弗拉哈迪离纪录片"非虚构"的要求越来越远，在他最后的影片《路易斯安那州故事》中，演员尽管还是非职业的，但是表演却彻底离开了行为和目的的统一，成了不折不扣的表演。

非虚构搬演的方法并不是纪录片常用的方法，但是因为其真实价值和生动表现浑然一体，对于纪录片来说有着非同寻常的意义，于是有人乐此不疲。我们在今天的纪录片中仍然能够看到许多类似的做法。比如在纪实类的电视节目中，我们经常可以看见主持人去充当交通协管员、公交售票员等角色，去体验这些社会工作的艰辛，并向观众展示。当主持人确实在履行这些角色的义务时，尽管我们知道他们所承担的角色只是一种搬演，但并不会因此而觉得他们是在表演，这是因为他们的行为都确实地指向了其行为应有的目的，也就是主持人都在切实地履行自己作为另一社会角色的职责，在公交车内卖票给乘客或在交通道口拦下不守交通规则的行人。今天人们的非虚构搬演尽管在表现形式上已经与弗拉哈迪在1920年前后的做法有所不同，但在表演和非虚构表演之间寻找一种可以被拍摄的真实表现这样一种精神实质是一脉相承的，在行为本身的非虚构属性上是一脉相承的。

也许有人会提出，电视台的那些主持人尽管是在当交通协管员，但他们心里也许还是想着在镜头前面表演。我们不能否认有这样一种可能，但是人们心里想的东西是永远无法证实的，他有可能在想，也有可能不在想，我们的讨论无法进入确

① 参见［俄］斯坦尼斯拉夫斯基：《演员自我修养》（第一部），林陵、史敏徒译，中国电影出版社1986年版。

认人们心理活动的层面。因此,我们的讨论对于心理活动只能阙而不论,仅在能够判定的人们的外在行为真实与否上做出判断。在一般情况下,人们对于他人的行为是否表演非常敏感。当人们指出某人的行为中有"作秀"的成分时,实际上就是指此人的行为没有真正地或者完全地指向行为应有的目的,而是掺杂了与这一行为无关的其他目的,在某些时刻,甚至连当事人自己都不能清醒地意识到这一点。

第三节 深入了解对象

充分了解对象是一项细致而又耗时的工作,弗拉哈迪乐此不疲。从他所拍摄的影片看,大部分影片的故事或主题都是来自拍摄的过程中,而不是事先就有的。甚至影片素材都拍得差不多了,钱也花完了,但影片的主题和叙事的主线却还没有找到。超支和增加预算成了弗拉哈迪的家常便饭①。从表面上看,这是一种个人的"恶习",因为没有一个投资人或赞助商会喜欢弗拉哈迪式的影片制作模式,在制作影片的人中,也很少有人像弗拉哈迪那样几乎完全不顾及预算的。而且,某些具有时效性的主题有可能在时间的流逝中变得没有了价值。《土地》便是一例,弗拉哈迪花了两年时间拍完这部电影后,战争爆发了,人们不再关注与战争无关的话题。影片中所表现的人与土地的矛盾也因为战争的到来得到了某种程度的缓解。结果影片没有引起预期的票房和效果,完全失败。这或许也是弗拉哈迪一生中没拍几部影片的原因,一般的投资人看到像弗拉哈迪这样的导演几乎都要望而却步。弗拉哈迪在寻找什么?长时间的拍摄于人于己似乎都没有好处。

最表面的原因是寻找故事。为了找到能够吸引观众的奇异故事,需要花时间。例如,在拍摄《摩阿拿》的时候试图寻找大章鱼和海怪;在拍摄《亚兰岛人》时寻找鲨鱼;等等。但是,这并不是一个充分的理由,因为弗拉哈迪并不是在所有自己的影片中都寻找这些罕见的怪物。如《北方的纳努克》,仅是因纽特人日常生活的描写,但他一共花了8年时间(如果算上前面被烧毁掉的那部影片)。还有《摩阿拿》和《亚兰岛人》,这两部影片所花的时间同《土地》一样长。从这两部影片看,弗拉哈迪长时间与拍摄对象在一起是为了寻找某种理念所不能赋予的感受;或者也可以说

① 只有一个例外,这就是影片《工业化英国》。因为邀请弗拉哈迪拍片的格里尔逊不是投资的老板,当时只有那么多的钱,无法追加预算;对于弗拉哈迪来说,只是拍了一堆素材而已,根本谈不上影片。《工业化英国》是根据弗拉哈迪留下的素材由他人拼凑而成,不是完整意义上的弗拉哈迪的作品。

是理念未经抽象化之前的原始状态。《土地》原是一部美国政府投资的、政治意念很强的影片,本不需要弗拉哈迪再去寻找什么主题,但弗拉哈迪不会这么做,他不会从一个意念出发来组织他的影片,他是从感觉出发的。他在拍摄中说:"它开始活了!我能明显地感到它在踢我。"①这是弗拉哈迪不同寻常的地方,他拍摄的对象必须是"活"的,必须是能够打动拍摄者的。而寻找这种"活"的、能够与拍摄者互动的感受需要大量的时间,这是一个认知的过程,而不是认知的终点。对于大部分的纪录片制作者来说,他们满足于将某种理念呈现给观众,以证明自己的正确;而弗拉哈迪的影片呈现的却是某一理念得以形成的完整过程。且不说弗拉哈迪的影片是否已经达到了至善至美的境界,他的这种深入了解对象,力求表现鲜活对象的方法至今仍为许多认真的纪录电影工作者所仿效。如美国的怀斯曼、日本的小川绅介等;中国近年来也有人沿用这种方式制作纪录片,如《姐妹》,据说拍摄时间长达3年。另外,摄影机在被摄人群的生活中长时间出现,也会淡化被摄对象的注意,这有助于获取更为生动、更为自然的镜头表现。

当然,今天人们跟随拍摄对象进行深入拍摄同弗拉哈迪的拍摄方式已经完全不同,这里面除了观念的问题之外,技术也是一个重要的问题。我们知道,灵活的跟拍有赖于16毫米肩扛摄影机和同步录音技术的出现,那是1960年之后的发明,在这之前,如果不能满足摇摇晃晃的手持摄影机,就只能让你的拍摄对象来迁就笨重的摄影和录音设备。但是,那种锲而不舍的、努力深入对象、了解对象的精神并不会因为机械设备的不同而有根本的改变。

第四节　强调画面效果,而不是依靠蒙太奇

弗拉哈迪对于拍摄有一种"嗜好",我们在他的传记中看到,在缺少胶片的时候,他甚至会抱着没有胶片的摄影机一拍就是几个小时,其痴迷的程度可见一斑。他的剪接师高曼抱怨说:"他的感觉是为摄影机而存在的,这种想要完全透过摄影机来完成一切的企图是他影片花费庞大的主要原因,因为他经常在尝试实际上达不到的事情。"②格里尔逊也说:"在弗拉哈迪准备去亚兰岛拍摄《亚兰岛人》之前,

① 参见[英]保罗·罗沙:《弗拉哈迪纪录电影研究》,贾恺译,上海人民美术出版社2006年版,第167页。
② [美]Richard M. Barsam:《纪录与真实:世界非剧情片批评史》,王亚维译,远流出版事业股份有限公司1996年版,第94页。

我曾邀请他到 EMB 拍片。从制陶业到玻璃业,再到钢铁业,他拍摄了许多关于英国工人的素材。这些素材我看了绝不下 100 遍。按理说,早应看烦了。但不知为何,这些东西却能让人常看常新,每一次都有新的惊奇。比如说制陶,一般导演会描述它,一个好导演能够生动地进行描绘,更好的导演则能选择那些富有表现力的细节来赋予被摄对象以更大的魅力。但是,如果一个导演能使自己的动作与制陶人保持一致,能预知他眉毛的每一次跳动、手臂的每一次伸展,他心有灵犀地运动着他的摄影机,恍如与制陶人合二为一——你又当何说?"[1]弗拉哈迪没有受过有关电影剪辑技巧的训练,他对电影的全部感觉都来自镜头的画面。

《北方的纳努克》诞生于 1922 年,那时的蒙太奇理论尽管并未完全成熟,如爱森斯坦代表作《战舰波将金号》(1925)、《十月》(1927)以及普多夫金的《母亲》(1926)等,都还没有问世,但许多通过剪接来创造效果的做法早已大行其道,如格里菲斯的《一个国家的诞生》《党同伐异》等,但弗拉哈迪对此似乎是一无所知。他竭尽全力做的就是要在镜头中看到效果,而不是在剪接台上。他甚至扬言:他只是将摄影机想拍的东西拍下来,而不是将剪辑师想要的拍下来。这样做的结果无疑使他的影片具有震撼的真实性和真正的生命力。可以说他在《北方的纳努克》中所做的是"歪打正着",同 20 世纪 60 年代"直接电影"所要求的"旁观"的美学观念有异曲同工之妙。电影理论家巴赞也正是在这一点上对这部影片赞不绝口,他说:"在拍摄纳努克追捕海豹时,弗拉哈迪认为最重要的是表现纳努克与海豹之间的关系,是伺机等待的实际时间,而弗拉哈迪仅限于为我们展示等待的情境;狩猎的全过程就是画面的内容,就是画面所表现的真正对象。所以,在影片中,这个段落只由一个单镜头构成。谁能因此而否认它远比一个'杂耍蒙太奇'更感人呢?"[2]试想,如果弗拉哈迪谙熟剪辑之道,猎海象那场戏使用分切镜头来拍摄纳努克接近海象,可以拍到双方的特写、近景,并通过交叉剪接制造悬念,延长实际的时间,从而大大提高影片的戏剧性;但那样的影片绝对不会具有像《北方的纳努克》如此长久的生命力,这部影片质朴的叙事方法保留了那个时代可信的信息,这也是它至今仍然能够吸引观众的原因。不过,随着弗拉哈迪对电影语言的熟悉,剪接的痕迹、蒙太奇的效果在他的影片中越来越多,这也使他的影片离开纪录片的美学越来越远,如在影片《路易斯安那州故事》中,鳄鱼和人的关系基本上是通过蒙太奇来表现的

[1] 转引自[英]保罗·罗沙:《弗拉哈迪纪录电影研究》,贾恺译,上海人民美术出版社 2006 年版,第 89—90 页。
[2] [法]安德烈·巴赞:《电影是什么?》,崔君衍译,中国电影出版社 1987 年版,第 67—68 页。

(图2-4),看向画左的鳄鱼和看向画右的人物恰好形成"正反打",今天的人们绝对不会将这样的影片看成是一部带有记录性质的影片。

图2-4 从《路易斯安那州故事》的这三个镜头的排列可以看出,弗拉哈迪已经精通蒙太奇了

今天,那些在纪录片,特别是政治性的纪录片中大量使用蒙太奇手段的导演,不断地受到人们的质疑,如里芬斯塔尔、迈克·摩尔等。在美国关于越战的纪录片《心灵与智慧》中,影片作者将一组平行剪辑的画面放在对一位美国将军的采访之后,而这位将军正在讲述自己极其荒谬的看法,他认为亚洲人的生命比西方人更没有价值。这组平行蒙太奇则表现了一位轰炸机飞行员讲述自己在越南投掷炸弹的感受,在他的讲述之中插入了在越南现场拍摄的被燃烧弹烧伤的孩子们的画面,从而形成了非常强烈的对比。尽管这部纪录电影在美国获得奥斯卡奖,但其蒙太奇手段的使用仍然受到了严厉的批评:"和所有宣传片一样,它也强烈地依赖剪接上的技巧。或许在当时制作这部影片并没有其他方法,但由于战争十分复杂,它在处理上应该尽量减少其偏见。"①蒙太奇手段在纪录片中的使用经常被指责为"宣传"。弗拉哈迪凭着直觉,开创了一种相对"纯粹"的叙事的方法,尽管他自己并不能将其发扬光大,但却给后人带来了许多的思考。

第五节 传奇性的故事

在弗拉哈迪拍摄的影片中,除了《土地》,几乎都是传奇的故事。按照罗宾诺维茨的说法:"他的电影乃是以19世纪的叙事形式来呈现主题的历史。"②是讲述那些

① [美]Richard M. Barsam:《纪录与真实:世界非剧情片批评史》,王亚维译,远流出版事业股份有限公司1996年版,第456页。
② [美]Paula Rabinowitz:《谁在诠释谁:纪录片的政治学》,游惠贞译,远流出版事业股份有限公司2000年版,第38页。

发生在偏远地区、白人足迹罕至地区土著的故事。这是一个有趣的现象,因为传奇故事同我们所讨论的有关纪录片的观念基本上是背道而驰的。纪录片不允许虚构,而传奇多少有着虚构的成分。

 从弗拉哈迪的影片中我们看到,他的叙事方式基本上是旁观的,也就是一个相当于第三人称的叙述视点。这说明,弗拉哈迪无论如何同他影片中的拍摄对象接近,他还是保持了作为一个白人"观察者"的立场。这里的"观察者"是一定要打上引号的,因为弗拉哈迪的客观性仅仅保持在外在的形式上。实际上他是搬演了在现实生活中已经不存在的当地人的生活,这便是他的故事的传奇性所在。不论是因纽特人、南太平洋岛屿上的波利尼西亚人还是亚兰岛上的居民,弗拉哈迪拍摄的都不是他们现实的生活,而是弗拉哈迪为他们选择的生活。——当然,这样的选择并非完全虚构,而仅是那些在他们生活中曾经存在过,但已经消失了的过去。尽管如此,弗拉哈迪的这种做法还是被批评为:"结果制造出完全属于西方,更精确地说是好莱坞模式的异国景观和叙事方式……"①平心而论,这样的批评并非毫无道理。

 弗拉哈迪选择传奇生活予以表现的做法,显然不是纪录片的纪实原则最为重要的指向。因此在这一点上对他有猛烈的批评。巴桑在他的著作中说:"尽管如此,这种方式看起来无伤大雅,但它却暗示了更深层对社会的、心理学的及经济上的现实一种事不关己的冷漠……"②格里尔逊说:"当弗拉哈迪告诉你,在蛮荒之地为寻觅食物而奋斗是一件惊天地泣鬼神的大事,你可以公正地指出,你更关心富足社会中的人在寻觅食物时遇到的问题。当弗拉哈迪让你注意这样一个事实,即纳努克的标枪从握举的角度看非常威严,而且标枪勇猛地往下扎的动作干脆利索,你可以同样公正地指出,不管个人握举标枪的姿势多么英勇,可是没有一支标枪能够制服国际金融这头疯狂的海象。"③伊文思说:"他的哲学是,如果按原始的方式生活,人类有很优良的品质,随着文明的发展,优点就消失了。而我则相信技术的发展,相信生活条件的改善,相信创造发明。棚屋里有电灯,爱斯基摩人的冰屋里有半导体收音机,这能方便生活,方便工作。重要的是要知道灯是谁拿来的,有什么目的。我曾经怀疑,鲍勃(指弗拉哈迪——笔者注)是否在某种意义上拍摄反对进

① [美]Paula Rabinowitz:《谁在诠释谁:纪录片的政治学》,游惠贞译,远流出版事业股份有限公司2000年版,第40页。
② [美]Richard M. Barsam:《纪录与真实:世界非剧情片批评史》,王亚维译,远流出版事业股份有限公司1996年版,第90页。
③ [英]格里尔逊:《纪录电影的首要原则》,单万里、李恒基译,载单万里:《纪录电影文献》,中国广播电视出版社2001年版,第503页。

步的影片。"①奥夫德海德指出,弗拉哈迪的"所有这些影片都抹去了社会关系的复杂性,突出了人与自然的对立"。他在影片《摩阿拿》中忽略了"萨摩亚殖民势力的存在,改变了萨摩亚社会结构的财产的急剧私有化,以及政府极力推行的西方的合法婚姻(却与萨摩亚人自己的婚姻习俗相违背)";在影片《亚兰岛人》中,隐去了该地生活中的两个现实问题,"他们和大陆居民进行鱼类贸易,以及岛民被迫来到这片贫瘠的土地种植海藻,不是因为严酷的自然的力量,而是由于外居地主的存在"②;等等。所有这些批评几乎都是站在同一个立场之上:纪录片应该表现现实问题。

纪录片确实不应该回避现实问题,正如许多人指出的那样,因纽特人和波利尼西亚人在西方文明的冲击下,有着数不清的社会问题。但是,反映现实并不是纪录片唯一的选择。纪录片应该能够表现更为广阔的题材,包括像弗拉哈迪那样,以搬演的方式再现已经消失了的文化。正像我们今天仍在使用纪录片讨论有关印第安人的生活、有关秦始皇的兵马俑、有关古埃及金字塔的秘密这些早已远离我们的生活。对于不同的导演来说,他们也应该有权利选择自己擅长的表现题材和方式。弗拉哈迪说:

> 我并非想拍摄白种人对未开化民族的所作所为……
> 白种人不但破坏了这些人的人格,也把他们的民族破坏殆尽。我想在尚有可能的情况下,将他们遭受破坏之前的人格和尊严展现在人们面前。
> 我执意要拍摄《北方的纳努克》,是由于我的感触,是出自我对这些人的敬佩。我想把他们的情况介绍给人们。③

显然,对于弗拉哈迪影片缺乏现实主义的批评可以成立,但并非必要。过于传奇化的表现,不论其表现的是过去还是现在,都有可能损害有关纪实的美学特征,如果不能严格按照纪实的美学思想对素材进行处理,人们非常容易犯以自己的思维方式取代被摄对象的错误。这一类的错误在学者的研究中有时都难以避免,如对18世纪在南太平洋岛屿上库克船长之死的讨论,有人认为库克船长被当地人尊

① [法]德莱尔·德瓦里厄:《尤里斯·伊文思的长征——与记者谈话录》,张以群译,中国电影出版社1980年版,第46页。
② [美]帕特里夏·奥夫德海德:《纪录片》,刘露译,译林出版社2018年版,第33页。
③ 转引自[美]埃里克·巴尔诺:《世界纪录电影史》,张德魁、冷铁铮译,中国电影出版社1992年版,第42—43页。

为神的说法是白种人自我遵从之下的错误描述;而有人则认为这是事实,库克船长确实是被当地的土著尊为了神①。学者尚不能做到客观,遑论一般的影片制作者。弗拉哈迪的传奇故事在他的影片中越走越远,人们也越来越不能再把弗拉哈迪晚期拍摄的影片当成纪录片来看待。

 从弗拉哈迪影片所具有的这些特点我们可以看到,要求纪实的纪录片在20世纪20年代并没有完整呈现,因为弗拉哈迪同样不具有纪实的美学思想。但是,纪录片已经有了一个雏形。这不是因为弗拉哈迪提出了一种新的理论,而是他通过自己的影片将一种新的、在最低条件下能够满足纪实要求的影片样式呈现在观众面前,这种样式最为动人之处就是它的真实。在《北方的纳努克》中人们看到了另一个为他们所不熟悉的族类的生活,这些人在极为艰苦的自然条件之下拥有着高超的生活技艺,保持着乐观的生活态度以及人与人之间的亲情,这些人类最自然的情感无疑感动了全世界的观众。尽管许多理论家并不支持弗拉哈迪怀旧的观念,但《北方的纳努克》在全世界范围所引起的反响,却让任何人都不能等闲视之。

思考题

1. 纳努克在弗拉哈迪的影片中是在表演吗?
2. 纪录片为什么能够容忍《北方纳努克》中的搬演?
3. 弗拉哈迪一生拍片不多,为什么他的影片离纪录片越来越远?
4. 《北方的纳努克》对纪录片的意义何在?

① 参见[美]马歇尔·萨林斯:《"土著"如何思考——以库克船长为例》,张宏明译,赵丙祥校,上海人民出版社2003年版。

第三章

维尔托夫与先锋理论指导下的实验电影

吉加·维尔托夫(1896—1954)[①]是一个曾被大家长期忽略的早期纪录电影探索者,他的纪录片创作实践最早可以追溯到1919年,是电影史上最早探索纪录片样式并产生影响的人物之一。维尔托夫的与众不同在于他的探索是在先锋派理论的指导下进行的,具有浓厚的理论和实验色彩。

第一节 维尔托夫的生平和电影实践

维尔托夫(图3-1)原名丹尼斯·阿尔卡谢维奇·考夫曼,出生在沙俄统治波兰地区的比亚里斯托克,他的父亲是一名图书馆的管理员,他有两个弟弟,日后都成了有名的电影摄影师。维尔托夫从小喜爱音乐与文学。1915年,维尔托夫一家迁到了莫斯科,维尔托夫在圣彼得堡攻读医药和心理学,但他仍然醉心于诗歌,他所崇拜的是惠特曼的咒文式自由体诗、马雅可夫斯基的断音诗以及阿波利奈尔的碎片诗,20世纪初在欧洲和俄国流行的先锋主义艺术无疑给青年的维尔托夫留下了深刻的印象。他的吉加·维尔托夫的笔名便是在这个时期起的,这个名字具有旋转、回旋的意思,表现

图3-1 吉加·维尔托夫

① 在纪录电影史书《纪录与真实:世界非剧情片批评史》和《世界纪录电影史》以及汤普森、波德维尔的《世界电影史》中,维尔托夫的出生日期均记为1896年,而俄国人撰写的《苏联电影史纲》则记为1899年。

了先锋主义在青年人心目中激荡飞扬的印象(20世纪初英国的先锋派艺术中有一派为"漩涡派")。

 1917年苏俄十月革命胜利之后,维尔托夫投身于莫斯科电影委员会,担任了新闻电影《电影周报》的主编。他主要的工作是处理摄影师们在各地拍摄的影片,并将其编辑成具有一定主题和宣传效果的影片,供当时巡回播放的宣传列车、宣传舰船以及流动电影卡车播放。维尔托夫的工作在当时具有非同寻常的意义,因为这是纪录片从无到有的出现,是电影使用蒙太奇的方法讲述真实故事的首创。弗雷里赫在谈到维尔托夫早期的工作时说:"当时新闻片的革新意义首先在于,它通过新生活的具体事实,宣传了社会主义思想。与先前充斥于银幕的《可贵的爱情的故事》或《强烈的情欲》之类的影片相反,新闻片首先给群众带来了革命的、社会主义的内容。"①尽管这段话语主要说的是影片内容,但我们仍然可以发现,区别于当时一般宣传的,在于这些影片使用的是"具体事实"。并且,维尔托夫所做的工作并非只是加工编辑素材,他在素材的基础上还要进行更为深入的、将零散素材组织结构成为整体文本的工作。根据《苏联电影史纲》《世界纪录电影史》《纪录与真实:世界非剧情片批评史》等书籍提供的资料,维尔托夫除了在1918年至1919年不到一年的时间里编辑了42期的《电影周报》,他还在1919年编辑制作了长片《革命节》(又译《革命周年纪念》),1920年编辑制作了《撒利辛之役》,以及在1921年编辑了长达30本的影片《内战史》(又译《内战的历史》),这些可能是历史上最早的纪录影片了(如果我们忽略那些宣传短片的话)。

 从1922年开始,维尔托夫开始编辑制作《电影真理报》,大约是一个月一期,这项工作一直持续到1925年。大约是从1920年开始,维尔托夫开始逐渐形成自己的电影理论,最早他是以"三人会议"(又译"三人协会")的名义发表宣言,所谓"三人"其实就是维尔托夫和他的弟弟(摄影师)以及他的妻子(影片剪辑师)的代称,他们的宣言表现了与讲故事的电影的对立,他们认为外国的电影是"技术上花哨的电影剧的活僵尸",是"可怕的毒物,它使电影的躯体麻木不仁。我们要求能对这个濒临死亡的有机体进行试验,并寻找解毒剂"②。这些看似惊人的话语其实与我们今天将故事片描述为"娱乐""消遣"如出一辙,只不过今天的人们不再赋予这些词语以更多的贬义。由此,维尔托夫将纪录片的形式与虚构的故事片对立了起来,尽管

① [苏联]弗雷里赫:《苏联电影的开端》,载苏联科学院艺术史研究所:《苏联电影史纲》(第一卷),龚逸霄译,中国电影出版社1958年版,第43页。
② 转引自[美]埃里克·巴尔诺:《世界纪录电影史》,张德魁、冷铁铮译,中国电影出版社1992年版,第50—51页。

他还没有提出有关纪录片的理论，但提出这一对立也足以使我们将维尔托夫视为纪录片电影样式的鼻祖之一。维尔托夫及其三人会议的宣言后来又演变成了"电影眼睛"的理论，他们对这一理论还进行了实验性的影片制作。

维尔托夫制作的实验性影片可以大致分成两个部分：一部分是主题明确、带有部分实验因素的影片，

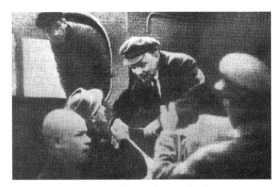

图 3-2 《关于列宁的三支歌》

如 1926 年制作的《在世界六分之一的土地上》、1931 年制作的《热情——顿巴斯交响曲》以及 1934 年制作的《关于列宁的三支歌》（图 3-2）。这部分影片在今天看来属于诗意性质的纪录片，影片只提供相对较少的信息，而将更多的篇幅用于情绪的渲染，这部分影片尽管已经站在了纪录片的"边缘"，但还是因为其与现实密切相关的主题和情绪渲染受到了当时观众和主流媒体的热烈欢迎。尤列涅夫写道："维尔托夫的一些作品，如《电影真理报》《前进吧！苏维埃》《在世界六分之一的土地上》以及才华横溢的影片《关于列宁的三支歌》，对苏联纪录电影的发展，显然具有重大的进步意义。维尔托夫作出了很大的贡献，使苏联的新闻电影成为真正的艺术，成为充满热情的形象化的政论。"[1] 即便是西方媒体，对这些影片亦有不俗的评价，如巴尔诺称赞《关于列宁的三支歌》"朴素自然，感人肺腑"。维尔托夫的另一部分影片则是纯粹实验性的，如 1924 年制作的《电影眼睛》、1928 年制作的《第十一年》，其中最著名的是 1929 年制作的《带摄影机的人》（又译《持摄影机的人》，图 3-3）。这一部分影片没有明晰的主题，没有完整的叙事，却展

图 3-3 《持摄影机的人》

[1] ［苏联］尤列涅夫：《苏联电影艺术在高涨中》，载苏联科学院艺术史研究所：《苏联电影史纲》（第一卷），龚逸霄译，中国电影出版社 1958 年版，第 110 页。

示了大量的拍摄、蒙太奇技巧以及先锋主义的反传统观念,在西方受到了高度的评价。巴桑在自己的书中写道:"尤其讽刺的是,'苏维埃写实主义'的意义对今天的许多观众而言,维尔托夫《持摄影机的人》一片中的浑然天成较诸爱森斯坦在《战舰波将金号》或《十月》中高明计算出来的效果更胜一筹。"① 如果我们将其中褒奖维尔托夫的意思放在一边,便可以看到某些西方式的偏激:如将实验电影与故事影片这两种不相干的影片类型相提并论,而且还要从中分出高下优劣来,实在有些让人感到啼笑皆非。这种将青菜萝卜分胜负的做法,一方面使我们感到其中的荒诞,一方面也让我们感到冷战意识形态的寒意。从某种意义上来看,东方的偏激也不在西方之下,维尔托夫这些在西方备受追捧的作品在当时的苏联受到了无情的批评。金兹堡在提到维尔托夫时说:"他在20年代后半期,未能继续坚持已经取得的革命立场,受到形式主义的影响越来越深,终于拍了毫无思想性的卖弄噱头的影片《带摄影机的人》。"②

 在列宁的时代,维尔托夫的理论及其作品尽管锋芒毕露、评价不一,但还是能够继续存在,到了斯大林的时代,官僚体制的权力开始膨胀,开始要求影片剧本的内容和政治的目标相一致,拍摄计划和预算相一致,这对于维尔托夫那种要从生活中获取素材的创作理念来说是格格不入的。1934年之后,不到40岁的维尔托夫便不再发表宣言和制作实验电影,淡出了人们的视线。用《苏联电影史纲》的话来说,"到了晚年,维尔托夫在创作上呈现了衰退现象。这也许和当时人们往往以庸俗化的观点批判维尔托夫的形式主义错误有关。批评家没有帮助这位有才华的大师去克服他的错误和发挥他的创作优点"③。用今天的眼光来看,维尔托夫拍摄的一些先锋前卫的东西,对于革命后的苏联来说,即便无益,但至少也是无害的,不至于沦落到被完全"封杀"的地步。但斯大林时代阶级斗争的观念认为,"进入这个世界的人只有两类:可信任的朋友;必须打击和战胜的敌人。几乎没有跳出这一两分法的任何可能。如果某人既不是朋友也不是敌人,那他仍然潜在地是其中之一"④。这里尽管不是特指维尔托夫,但显然他并不能够逃脱这一阶级斗争论的魔咒。

① [美]Richard M. Barsam:《纪录与真实:世界非剧情片批评史》,王亚维译,远流出版事业股份有限公司1996年版,第123页。
② [苏联]金兹堡:《二十年代后半期苏联电影艺术为确立先进的创作原则而斗争》,载苏联科学院艺术史研究所:《苏联电影史纲》(第一卷),龚逸霄译,中国电影出版社1958年版,第205页。
③ [苏联]尤列涅夫:《苏联电影艺术在高涨中》,载苏联科学院艺术史研究所:《苏联电影史纲》(第一卷),龚逸霄译,中国电影出版社1958年版,第110页。
④ [美]罗伯特·C.塔克:《作为革命者的斯大林(1879—1929):一项历史与人格的研究》,朱浒译,中央编译出版社2011年版,第389页。

第二节 "电影眼睛"理论

在20世纪20年代的电影世界中,还没有一种有关纪实的理论,换句话说,也就是人们并没有意识到电影是可以用来纪实的,尽管维尔托夫在1919年之前已经开始在这么做。维尔托夫显然已经意识到自己所做的是与一般虚构故事电影完全不同的东西,但这是一个什么东西?维尔托夫力图从理论上去把握、去说清楚。这就是维尔托夫的"电影眼睛"理论。

维尔托夫的电影眼睛理论并不是对于某一事物的论述性文章,而是一种带有散文诗文体的宣言,甚至在印刷排版上都可以看到它深受马雅可夫斯基诗作影响的痕迹(字体符号的大小和排列分行是自由的),这是当时流行的先锋艺术的表述方式。这样一种先锋艺术式的表述在理论上的含混和不清晰,导致了后人对其进行研究和读解时的诸多分歧。我认为维尔托夫的"电影眼睛"理论大致包括以下三个方面的内容。

一、摄影机主体理论

维尔托夫的"电影眼睛"(也包括所谓的"无线电耳朵")理论基本上是以摄影机作为核心主体的。维尔托夫说:"我们的出发点是:把电影摄影机当成比肉眼更完美的电影眼睛来使用,以探索充塞空间的那些混沌的视觉现象。"为什么电影眼睛会比肉眼更为优秀?这是因为:"电影眼睛存在和运动于时空之中,它以一种与肉眼完全不同的方式收集并记录各种印象。我们在观察时的身体的位置,或我们在某一瞬间对某一视觉现象的许多特征的感知,并不构成摄影机视野的局限,因为电影眼睛是完善的,它能感受到更多更好的东西。"[①]这样的语言方式对于今天的人们来说并不是很好理解,因为摄影机是无机物,它不可能成为有机的、能够进行观察的眼睛,它只能够成为人类观察的工具。当然,我们不能把维尔托夫想象成幼稚到连这些起码的常识都不具备,所谓的"电影眼睛"显然也只是一种象征或比喻的说法,如果我们将其想象成为某种存在于自我之上的"他者",也就是那个能够在混

① [苏联]吉加·维尔托夫:《电影眼睛人:一场革命》,皇甫一川、李恒基译,载李恒基、杨远婴《外国电影理论文选(上册)》(修订本),生活·读书·新知三联书店2006年版,第216—217页。本章所引维尔托夫言论皆出自该书,不再一一注明,以下仅在引文后标注文章名和页码。

沌世界中识别出"自我"的"他者",就能够较容易地理解电影眼睛的含义。维尔托夫只不过是将那个置身事外的外部世界"他者"置换成了一个具有机械实体的"他者",这个"他者"的降临犹如神明再世,慧眼之下,无所遁形。

也许有人会提出这样的问题:为什么形而上"他者"(电影眼睛)可以替换形而下的实体(摄影机)?这两者之间沟通的渠道何在?福柯在讨论中世纪精神与科学、神学之间的关系时说过一段有趣的话,他说:"如果不深入地改变主体的存在,那么就不可能有知识,比如炼金术。而且那个时代大部分的知识只有在改变主体存在的情况下才可能得到,这证明了在科学与精神性之间并不存在结构上的对立。对立发生在神学思想与精神性的要求之间。"①这是说一个人如果不改变置身事外的主体意识,只是对巫术感到神秘和恐惧的话,那么他就不可能获得有关炼金术的知识,因为要了解物质之间的化学反应关系,认识主体必须先要从对神学的敬畏中解放出来,主体的位置(用福柯的话来说是"存在")要有一个明显的变化,要能超越实体的感知经验,这是一个并不深奥的道理。同理,维尔托夫认为,如果我们要认识一个新的视觉的世界,我们也需要从肉眼中解放出来,认识的主体因此必须与从前发生改变,只有改变了的主体才有可能引导我们看到一个新的世界。维尔托夫假借电影眼睛的第一人称写道:"我将把自己从人类的静止状态中解放出来……我的这条路,引向一种对世界的新鲜感受,我以新的方法来阐释一个你所不认识的世界。"(《电影眼睛人:一场革命》,第219页)维尔托夫用电影眼睛替代肉眼的实质是用一个新的能够引导认知的主体来替代一个旧的"不完善"的主体。当他赋予摄影机这一实体以"电影眼睛"的称谓,便是赋予了摄影机这一机械以生命和灵魂,便是从形而上的角度来看待主体发生变化这一他所认定的事实。

从维尔托夫将"电影眼睛"主体化的建构,我们还可以看到维尔托夫对新媒体的痴迷。电影媒介在19世纪末诞生以来,从来也没有发挥过像在苏俄国内战争时期所发挥过的那么大的作用,内战期间,如果没有广大人民的支持,布尔什维克红军的"乌合之众"是不可能战胜武装精良训练有素并受到西方支持的沙俄白军的。电影宣传在内战中起到了非常重要的作用,当时文化程度不高的苏俄民众是很容易受到电影影响的,维尔托夫正是将电影的这一作用发挥到极致的"始作俑者",他对于"电影"这一当时新媒体的感受和理解必然超过一般人。对电影媒体巨大作用表现出惊讶和诧异的还有德国著名学者本雅明,他把电影的效果形容

① [法]米歇尔·福柯:《主体阐释学》,佘碧平译,上海人民出版社2005年版,第31—32页。

为"爆炸"性的①。维尔托夫对于电影的迷恋是如此之深,以致把媒体当成了主体。这里显然并不是因为取消了媒体这一传递过程,我们就能够更加迫近我们所要观察的对象,而是有了一种过于迷恋媒体从而"遗忘"对象的倾向,这就像人们把制作精良的盘子当成了装饰品,"遗忘"了它的实用功能一样。这样一种迷恋也可以从维尔托夫在1923年的宣言中屡屡使用第一人称来替代电影眼睛说话得到印证,他说:"我是电影眼睛,我是建设者。我把你安置在一个不同寻常的房间内;你是我创造的,那个房间在我创造出来以前也是不存在的。"(《电影眼睛人:一场革命》,第218页)显然,这里已经没有了"观察"和"对象"这样的概念,电影眼睛对于维尔托夫来说似乎就是一切,它横跨了主体、媒介和对象,我们几乎不能区分三者的相互关系。

二、非表演体系

维尔托夫的电影眼睛理论排斥电影在素材构成中所采用的人为方法,因此对几乎所有虚构和模仿样式的艺术形式出言不逊,他说:"戏剧几乎一直在可怜地模仿同样的生活,再加上芭蕾式的装模作样、音乐般的尖声怪叫、灯光噱头和舞台布景(从拙劣的涂抹到构成主义)愚蠢地凑到一起,即使上演某位才子的作品,也被这些无聊的东西弄得面目全非了。"(《电影眼睛人:一场革命》,第221页)从这段话里我们可以看到,维尔托夫反对的并不是戏剧艺术的本身,而是戏剧的表现形式。从舞台布景灯光直到演员的表演,均被维尔托夫一笔抹杀。故事电影也是同样,维尔托夫说:"到目前为止,我们一直在玷污摄影机,强迫它复制我们肉眼所见的一切。而且复制得越糟,就越被认为是摄影佳作。从今天开始,我们要解放摄影机,让它反其道而行之——远离复制。"(《电影眼睛人:一场革命》,第217页)这里所说的"复制"比较容易引起误解,因为维尔托夫所倡导的,与人为虚构完全不同的工作方法,在生活中拍摄,在生活中获取素材,也可以被看成是一种"复制",因此在1929年,他说得更为清晰准确,他说电影眼睛的方法是"建立在影片对生活事实系统记录的基础上"的,"它以可见的实事,以影片纪实的不断交流为基础,这同电影式的和戏剧式的表现是对立的"(《从电影眼睛到无线电眼睛》,第227—228页)。

① 本雅明说:"电影通过根据其脚本的特写拍摄,通过对我们所熟悉道具中隐匿细节的强调,通过摄影机的出色引导对乏味环境的探索,一方面增加了对主宰我们生活的必然发展的洞察,另一方面给我们保证了一个巨大的、料想不到的活动余地!我们的小酒馆和都市街道,我们的办公室和配备家具的卧室,我们的铁路车站和工厂企业,看来完全囚禁了我们。电影深入到了这个桎梏世界中,并用1/10秒的甘油炸药炸毁了这个牢笼般的世界……"参见[德]瓦尔特·本雅明:《机械复制时代的艺术作品》,王才勇译,中国城市出版社2002年版,第119页。

如果仅从维尔托夫的这些论述来看,他的理论似乎已经与今天的纪录片电影理论相去无几,因为今天的纪录片也是在与一般故事片的对立中确立自身概念的,并且被确立的是一个极其宽泛的"非虚构"的概念,维尔托夫所言及的理念显然已经被包含其中。但是,这只是维尔托夫的一面,尽管他排斥非真实的影片素材,但是他却不排斥摄影机对真实素材进行的"歪曲",他说:"电影眼睛使用一切可以使用的拍摄技巧:加速、显微、逆动、静物活动、镜头运动,以及使用各种最出人意料的透视法——凡此种种,我们认为并不是故弄玄虚,而只是充分利用的正常方法。"(《从电影眼睛到无线电眼睛》,第228页)在我们今天看来,在拍摄过程中对拍摄对象进行技术处理同样也是一种人为改造素材的结果,这样的方法与纪实是矛盾的,纪实需要尊重的是客体对象,而不是媒体手段,维尔托夫在对待影片素材的问题上明显不能自圆其说。但是我们如果从维尔托夫对电影眼睛媒体无上崇拜的态度上来理解,这个问题便能够得到解释。在维尔托夫看来,电影眼睛不仅能够观察,而且能够创造,电影眼睛的本身就是一个客观的存在,而不是一个能够被人所操控的工具,电影眼睛的所见即为客观:"我是电影眼睛,我是机械眼睛。我是一部机器,向你显示只有我才能看见的世界。"(《电影眼睛人:一场革命》,第219页)电影眼睛在维尔托夫看来凌驾于肉眼之上,也就是凌驾于人之上,它的活动自成体系,人类不能够去干预,凡是设法干预的做法,如故事片,都必须摒弃。在维尔托夫的眼中,那些拍摄故事片的人根本就是把主人当成了奴隶,戏剧式的表演便是强迫电影眼睛成为肉眼奴隶的过程,完全把事情给搞颠倒了。电影眼睛的系统必须保持一种神圣的地位,只有电影眼睛才能决定真实与否。维尔托夫似乎提早几十年呼应了麦克卢汉所说的"媒介即讯息",从某种意义上说,他不仅把媒介当成了主体,同时也把媒介当成了对象。

三、蒙太奇构成体系

对于维尔托夫来说,蒙太奇似乎有两种不同的功能。一种是作为电影眼睛顺理成章的"副产品",是电影眼睛有序的观看,它本身似乎并不具有独立的意义。维尔托夫说:"电影摄影机以最有效的顺序,把观众的眼睛从表演者的手臂移向表演者的腿部,又从腿部移向他们的眼睛等等,并将这些细节组织成一个有序的蒙太奇研究。"(《电影眼睛人:一场革命》,第218页)镜头"按照一种宜人的秩序安排妥当,以镜头间隙为材料正确地构成一个影片词组"(《电影眼睛人:一场革命》,第219页)。电影叙事的蒙太奇在这里所需要遵循的"宜人的秩序"完全是来自镜头的铺排,而不是来自其他的方面。蒙太奇的另一种功能则是结构,与前一种功能的

不同之处在于蒙太奇的这一功能自成体系,完全不受制于任何前提和条件,因此它也就能与电影眼睛并列,电影眼睛看世界,蒙太奇组织那些被看到的世界。维尔托夫说:"以此结构影片——客体,能使人发挥任何指定的主题,不论它是喜剧、悲剧、某种特殊效果或其他类型。……蒙太奇不寻常的柔韧性允许任何给定的主题——政治、经济或其他——被引入电影的讨论中。"(《电影眼睛人:一场革命》,第222页)这些观点维尔托夫在1923年便已确立,1929年他又提出了蒙太奇剪辑的三个阶段:

第一阶段,通过主题的规定收集材料;

第二阶段,通过主题进行观察和概括;

第三阶段,平衡段落、节奏、构成影片。(《从电影眼睛到无线电眼睛》,第228—229页)

显然,蒙太奇在影片的剪辑过程中不再必然地服务于电影眼睛,而是服务于某一个主题。为了这个主题,蒙太奇把电影眼睛的所见作为了自己的素材,而不是服从于电影眼睛的所见。

在此,我们发现维尔托夫的蒙太奇理论与电影眼睛理论有着明显的矛盾,电影眼睛理论凌驾于人之上,蒙太奇则是屈服于人的观念,让人为的主题凌驾于电影。在一部电影中,如果要显露电影眼睛的所见,势必不能有一个固定的主题出现;如果需要在电影中表现某个主题,势必要压抑电影眼睛所见的自由。我们在维尔托夫的电影作品中所看到的正是这样一种矛盾的表现,前面已经提到,维尔托夫的影片可以分成两个大类,其实这两个大类正是维尔托夫理论矛盾的体现:当影片以某一主题的形式呈现时,我们看到的是纪实的诗意纪录片;当影片以电影眼睛作为主要表现对象时,我们看到的是典型的实验电影,这些影片与纪录片相去甚远。为了在理论上调和这样一种显而易见的矛盾,维尔托夫提出了有关"间隙"的理论。从逻辑上看,这样的想法具有一定的可行性,因为所有的镜头都是通过蒙太奇拼合的,如果能够找到弥合间隙的规律,便能够把电影眼睛和蒙太奇统一起来,因为无论是蒙太奇还是电影眼睛,都只能通过"间隙"的弥合来最终完成自身。

但是,研究的结果并不能达到预期的效果。维尔托夫罗列了视觉间隙所需要考虑的5种构成关系以及在不同层面上的另外2种组合关系,但却无法穷尽所有的"间隙"问题。这是因为影片的构成并不是单纯的"间隙",在需要弥合间隙的时候,相关的规则都能够发挥作用;但是在需要拼合不同风格素材的时候,间隙本身也会具有连接的功能,并不会因为丧失有机连接而束手无策。换句话说,影片本身并不是一个完整的有机体,而是一个有机连接和间隙连接的综合体,影片中出现的

黑场和白场便是典型的不同材质所造成的间隙存在。因此,期望以有机连接来固定和维系不同风格样式影片的想法必定不能成功。从维尔托夫的实践来看也是如此,他的电影作品直到最后依然是泾渭分明的不同风格。

第三节 "电影眼睛"产生的时代和意义

在维尔托夫的电影眼睛理论中,有两个今天的人们不太好理解的问题。一个问题是:维尔托夫为什么要兴高采烈地把摄影机作为主体来对待?那只不过是一台普通的摄影机而已;另一个问题是:先锋派的作品往往晦涩难懂,维尔托夫追随先锋派的艺术理论究竟有何意义?这两个问题都涉及电影眼睛理论产生的环境及其时代,只要了解那个时代,这两个问题便不难解答。

一、崇拜机器的时代

维尔托夫将摄影机作为人性化的主体与那个时代工业化的蓬勃发展密不可分。在20世纪初的西方,自行车已经相当普及,汽车开始进入商用,飞机刚刚发明,火车、轮船都处在一个急速发展的时期(泰坦尼克号首航沉没的悲剧就发生在1912年),机器开始与人们的生活发生越来越密切的关系,机器生产对于环境的破坏、对于人的异化这些严重的自然和社会后果尚未为一般人所注意,弗莱明和马里安在他们的书中说:"至21世纪,在毁灭性的世界大战之后,在全球气候变暖和恐怖主义威胁的情势下,我们很难理解20世纪初叶人们那种炽热的乐观主义情绪。那时,许多人都满怀希望,认为机器将会减轻人的体力劳动的辛苦,从而有助于创造一种公平的社会环境。"[①]人们看到的几乎都是机器创造财富、超越人力的优点,因此在理念上逐渐产生出美感。1924年,一位苏俄著名建筑设计师在他的书中写道:"正是机器,是现代工厂的主要占有者和主人,它正在越出它的范围而逐渐填满了我们生活方式的所有角落,改变我们的心理和我们的审美,它是影响我们的形式观念的最终的因素。"[②]我们可以看到,这位作者也对机器作了拟人化的描写,称其为"占有者和主人"。在十月革命后的苏俄,机器的形象几乎无所不在,在歌剧《战

[①] [美]威廉·弗莱明、玛丽·马里安:《艺术与观念(巴洛克时期—新千年)》(下),宋协立译,北京大学出版社2008年版,第622页。

[②] [俄]金兹堡:《风格与时代》,陈志华译,陕西师范大学出版社2004年版,第74页。

胜太阳》中，便表现了以新能源改变生活的场景，舞台上出现的是具有未来色彩的机器。连当时的木偶戏也在表现机械化。20世纪20年代初期，由俄国著名戏剧表演家梅耶荷德出演的话剧《宽宏大度的丈夫》（图3-4），是一部家庭伦理喜剧，但是舞台上出现的却是各种机械，"……风车翼板转动的速度可以根

图3-4 《宽宏大度的丈夫》舞台设计

据剧中情节演出的变化而加以调节。这种骨架结构的道具可以依次变换成卧室、阳台、磨面机和可以把面粉袋从上卸下来的一条斜坡滑运道"①。

20世纪初的机器"热"显然不是仅发生在苏俄的孤立现象，类似的例子在欧洲也比比皆是。如德国的"包豪斯"设计，众所周知，这一设计的理念是把新材料直接裸露在外，强调媒介材料自身的美感。法国有一位名叫费尔南·莱歇的画家，不仅绘制名为《机械工》（1920，图3-5）的作品，而且把画中的人物画成了金属的结构，

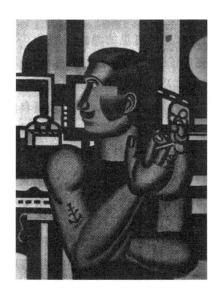

图3-5 《机械工》

他还专门拍摄了《机器舞蹈》这样的影片。当时法国有一位名叫勒·柯布西埃的著名建筑设计师，他在1926年写道："有一所漂亮的房子，仆人使用的楼梯都不在客厅里穿过……用亨利·福特装配汽车的方式来组装……像建造飞机一样，用同样的结构方法、轻型材料作框架、金属作护套、管件作支撑。"②从这些言论我们可以看到，当时的人们对于新的技术和材料真是非常的迷恋，他们甚至为自己的迷恋找出了理论的依据，金兹堡在自己的书中说："从机器的有序组织中发射出许多其他类似的性质来。实际上，由于建造者的目标在概念上是清晰的，所以，理所当然，在寻找到与必要的构件相适应的材料之前，在这个构件获得最简洁的表现之前，

① [美]约翰·拉塞尔：《现代艺术的意义》，常宁生等译，中国人民大学出版社2003年版，第195页。
② 同上书，第210页。

在它的形式采用一种保证它在组合起来的整体系统中最经济地运动的外貌之前，创作活动不会停止。因而，探索最适合于设计功能的那种材料，探索每个节点、活塞或者瓣膜的形式直到找到了最简单、最完善的结果。这样，在机器的影响之下，在我们心中锻造出了关于美和完美的概念……"①

维尔托夫对于电影眼睛的赞美以及赋予电影眼睛主体化的拟人性质，与欧洲当时开始的对于科学和机械的盲目崇拜是分不开的，崇尚科学、热爱机器在当时可以说是一种刚刚开始掀起的潮流，在当时无疑是一种前卫的意识形态，这种意识形态被那些狂热的艺术家神圣化，使之高居于人的尊严之上，成为人们顶礼膜拜的对象。维尔托夫对于电影眼睛功能的迷信，显然是受到了当时先锋主义意识形态的影响。

二、先锋派艺术的意义

按照方珊的说法，维克托·什克洛夫斯基在1917年写作的《作为程序的艺术》，成为俄国形式主义的"重要宣言"②，这显然是指狭义的文学领域的形式主义，而没有涉及艺术的领域。在艺术的领域，康定斯基、马列维奇等人在更早一些的时候便已经开始探索先锋主义的绘画样式，并与欧洲其他国家的同仁有密切联系。霍夫曼指出："未来主义者和莱热以及德劳内所提出的'现代生活'的飞扬意气在俄国大受欢迎。俄国人寻求以民族的自我意识为主导，对西欧潮流加以综合。"③先锋艺术在20世纪初的苏俄兴起，与十月革命有着密切的关系。十月革命推翻了资产阶级的临时政府，给热血青年点燃了理想主义的火花，同时也给艺术的发展留下了一块权力体制的真空，各种先锋艺术的流派和理论在那个时期都能够得到发展，维尔托夫也是在那一时期提出了他的电影眼睛理论。大约是在1927年至1928年间，苏共中央召开了一系列会议，专门讨论有关各种艺术的发展问题，权力体制毫无疑问需要艺术充当实用主义的工具，苏俄先锋主义的春天至此结束，维尔托夫的作品《带摄影机的人》也顺理成章地受到了批判。在苏俄的电影正史中是这样说的："我们不厌其详地叙述维尔托夫那些混乱的观点，只是为了说明一个事实：研究新艺术的表现手段，这本来是一种健康的兴趣，但在列夫派、无产阶级文化派以及其他唯心主义'理论家'的影响下，竟变成了露骨的、难以克服的形式主义。维尔

① [俄]金兹堡：《风格与时代》，陈志华译，陕西师范大学出版社2004年版，第83—84页。
② 方珊：《俄国形式主义一瞥》，载[俄]维克托·什克洛夫斯基等：《俄国形式主义文论选》，方珊等译，生活·读书·新知三联书店1989年版，前言第9页。
③ [德]沃纳·霍夫曼：《现代艺术的激变》，薛华译，广西师范大学出版社2002年版，第120页。

托夫的这些观点,使他在实践中遇到了不可调和的矛盾。维尔托夫不论在'理论'上还是在实践中,始终没能完全克服这种矛盾:一方面要为苏维埃共和国的利益而真实地表现'实际存在的生活';另一方面却追求形式主义的花招,试图创造出纯电影的噱头和效果。"①按照这样的说法,维尔托夫似乎有着分裂人格,这样的结论显然是对先锋艺术的本质缺乏了解。

按照比格尔的说法,先锋派的主要特征是对资产阶级艺术体制和艺术自律的反抗,所谓"艺术体制"是指艺术作为一个事物开始具有普世的意义,开始被广为接受而成为一种公认的存在,也就是成为体制。"在资产阶级社会中,只有唯美主义的出现,才标志着艺术现象的全面展开成为事实,而正是唯美主义,才是历史上的先锋派运动所做出反应的对象。"②所谓"艺术自律",便是对已经体制化的"美"的自觉追求。墨菲将那些试图通过反抗体制回到生活的早期先锋派称为"理想主义先锋派",他指出:"它借助摧毁艺术的美丽结构并利用这些结构来回应艺术形式所能带来的控制和闭合的幻想观念。凭借检查它新形式的现代性残骸,通过找出边缘化、怪诞、畸形的东西和被抛弃之物,先锋派反而编出了一个去审美化的程序。用它的去审美化形式,它创造出一种关于丑、碎片、混乱的新美学(或'反美学'),恰好以便颠覆权力和审美控制的幻想观念,这种幻想观念依附于传统的有机形式概念,部分地依附于那些为理想主义先锋派所应用的升华形式。"③可见,早期的先锋派充满了革命的理想主义,他们所要反对的正是资产阶级的唯美主义,他们所要建立的正是不含资产阶级美学因素的纯粹新世界。由此我们可以理解维尔托夫为什么要大张旗鼓地反对几乎所有的艺术,认为"音乐、绘画、戏剧、电影"以及其他的艺术都是一些"被阉割过的污泥浊水"(《电影眼睛人:一场革命》,第220页)。维尔托夫所谓的"阉割",指的就是一般艺术对美的追求。当年他与爱森斯坦、普多夫金等人在艺术观念上的冲突,只有在先锋派艺术理论的视野中才能够充分理解,因为从广义上来说,爱森斯坦和普多夫金摆弄电影造型的要素归根结底还是为了要"美",不求修饰、不事美化就没有必要去"造型",这是符合逻辑的。维尔托夫的电影眼睛理论中便没有"造型"的成分,他影片的素材必须来自生活,他说:"电影眼睛深入表面上混乱的生活中,从生活本身的寻找给定主题的答案,在与给定主题相关

① [苏联]尤列涅夫:《苏联电影艺术在高涨中》,载苏联科学院艺术史研究所:《苏联电影史纲》(第一卷),龚逸霄译,中国电影出版社1958年版,第104页。
② [德]彼得·比格尔:《先锋派理论》,高建平译,商务印书馆2002年版,第82页。
③ [英]理查德·墨菲:《先锋派散论——现代主义、表现主义和后现代性问题》,朱进东译,南京大学出版社2007年版,第24页。

的千万个现象中找到合力。通过摄影机捕捉和辑入生活中最典型最有用的东西，把从生活中攫得的电影片段组成一个有意味的、有节奏的视觉顺序，一个有意味的视觉段落，从而体现'我见'的实质。"(《从电影眼睛到无线电眼睛》，第228页)我们理解维尔托夫所说的"生活"，不是那种可以被随意复制的生活，当维尔托夫在战争年代看到摄影师们从各地战场拍摄来的素材，其中便有充当了坦克弹药手的摄影师，一边冲向敌人一边拍摄下的镜头，几乎可以听见子弹打在坦克上的"铛铛"声，在这样的镜头面前的感受，必然不是那些摄影棚中的表演可以替代。以后我们在《带摄影机的人》中所看到的镜头，也是尽量寻找那些不可替代的角度，以致经常可以看到影片中的摄影师身处险境。维尔托夫先锋主义的立场非常坚定，在1925年爱森斯坦的《战舰波将金号》、1926年普多夫金的《母亲》问世，且已经名满天下的情况下，他依然坚持自己的看法，毫不退缩。他在1929年写的文章中说："电影眼睛是一种不断成长的运动，以事实的影响来对抗虚构的影响，不论这种虚构对人们的影响有多深。"(《从电影眼睛到无线电眼睛》，第227页)遗憾的是，我们今天已经看到，理想主义的先锋派艺术已经失败，它不再是反抗体制的先锋，而是成了体制的一部分。尽管如此，早期先锋派的革命性依然不容抹杀，那些从第一次世界大战战场上回家的青年，对眼前的世界充满了失望，有些人甚至选择自杀作为解除痛苦的手段(法国超现实主义先驱之一雅克·瓦谢在1919年自杀，时年22岁)。"他们拒绝接受既定的命运，无法克制对现实的憎恶。他们冒着自毁前程的危险探索未知和禁忌的领域，在反叛甚至于摧毁一切的信条下团结起来，思想一致，不断超越……"[①]俄国的情况尽管与欧洲其他国家有所不同，但是作为先锋主义反抗体制和传统的精神却是共通的。这是我们理解维尔托夫先锋电影理论的一个不可或缺的基础。

第四节 维尔托夫的影响

前面提到，维尔托夫的创作大致保持了两种风格，一种是诗意纪录片，一种是实验电影。其实这是从先锋派实验风格的角度来看待维尔托夫的作品，未将维尔托夫大量制作的新闻短片和有主题的早期纪录片长片包括在内。如果将维尔托夫

① [法]皮埃尔·代克斯：《超现实主义者的生活(1917—1932)》，王莹译，山东画报出版社2005年版，第8页。

所有的影片样式考虑在内,他至少首创了今天常见的多种纪录片样式:

(1) 文献纪录片。如《内战史》这样的影片,维尔托夫因为在内战期间长期从事新闻影片编辑工作,能够收集到许多在战场上拍摄的文献资料,在有了足够数量的资料之后,他再将这些文献资料按照某一既定主题进行编撰,使其成为一部完整的影片。这种工作方法直到今天仍然是文献纪录片制作所使用的主要方法之一。

(2) 专题纪录片。如《电影真理报列宁特辑》(《电影真理报》第 21 期),这是 1925 年为纪念列宁逝世一周年制作的影片,影片分三个部分:第一部分表现了列宁的活动;第二部分表现了列宁的逝世;第三部分表现了列宁的事业永存,展示了城市和农村的新气象。以某一主题为核心收集材料制作影片同样是今天专题纪录片制作的方法。

(3) 宣传、政论纪录片。如《前进吧!苏维埃》,这部制作于 1926 年的纪录片是莫斯科苏维埃执行委员会定制的,这部影片需要说明莫斯科苏维埃与破坏现象所进行的斗争,以及劳动人民在恢复国民经济方面所获得的成就,是一个苏维埃改选前的总结报告。从某种意义上说,这部影片也可能是一部政治宣传纪录片①。无论是就某一政治议题进行讨论或对某一观点进行宣传,都是今天常见的纪录片形式,以政府委托方式制作的纪录片大多不能摆脱宣传的性质。

(4) 诗意纪录片。如《在世界六分之一的土地上》,这部制作于 1926 年的默片,充分调动了字幕的作用,使其与画面交替,因而具有一种诗意节奏:"乡村的同志""冻土带的同志""海洋上的同志""乌兹别克的同志""卡尔梅克的同志"等。巴尔诺说:"在《在世界六分之一的土地上》中一段段简短的字幕连续使用呼语的手法,不禁使人联想起维尔托夫所崇敬的诗人沃尔特·惠特曼的风格。"②里芬斯塔尔在《意志的胜利》(图 3-6)中,模仿借用了维尔托夫这一诗意表现的手法,不过使用的是戏剧化的表演,而不是字幕。

图 3-6 《意志的胜利》

① 参见苏联科学院艺术史研究所:《苏联电影史纲》(第一卷),龚逸霄译,中国电影出版社 1958 年版,第 101—112 页。
② [美]埃里克·巴尔诺:《世界纪录电影史》,张德魁、冷铁铮译,中国电影出版社 1992 年版,第 57 页。

看来,维尔托夫应该是当仁不让的纪录片创始人,如果仅从他的创作来看确实如此。但是,尽管维尔托夫制作出了各种不同样式的纪录片,但是他始终没有把"纪实"作为一条原则固定下来,在这一点上他如同弗拉哈迪,在意识的深处,他并不看好纪实,他的电影眼睛并不是一双仅仅进行观察的眼睛,因而纪实无从谈起。苏俄的新闻纪录片传统基本上是在政治实用主义(对维尔托夫来说是政治理想主义)思想指导下的影片制作,从十月革命的大背景来看,电影在维尔托夫手中演绎成这样一种带有宣传意味的纪录片并不奇怪,因为十月革命本身就是一种民众宣传的后果,俄国共产党(布尔什维克)在1917年推翻沙俄帝国的二月革命时还是苏维埃里弱小的少数,但是到了九月已经在全国各地成了绝对的多数,其民众宣传的力度之大可以想象。亲历十月革命的美国人里德写道:"在剧院、马戏场、课堂、俱乐部、苏维埃的会议室、职工会所在地以及战壕里,到处都在进行着宣传、辩论和演讲。……在前线的战壕中,在农村的谷场上,在工厂里,到处都在举行会议……看到普梯洛夫工厂中涌现出四万人来听演讲,那是何等惊心动魄的景象呵!"①在那个时代,任何手段都会首先被想到用作宣传。但这样一种为某一观念所制约的手段,在本质上与要求客观的"纪实"格格不入。维尔托夫在十月革命之后长期从事新闻纪录影片的制作,未能养成电影纪实的观念,与此不无关系②。德勒兹从哲学的角度对维尔托夫的电影眼睛理论进行读解,说维尔托夫把"摄影机——意识提升到了一种既非形式化亦非物质化,而是创造性与变动性的定义。也就是说我们自感知的真实定义通达到感知的创造性定义"③。这里所说的"通达"不是一个单向的传递或接受,而是一个双向的过程④,外部的世界和主体的想象、意志混合而呈

① [美]约翰·里德:《震撼世界的十天》,郭圣铭等译,东方出版社 2005 年版,第 16 页。
② 从爱森斯坦在纪念苏联电影 20 周年的文章《二十年》中对维尔托夫不指名的批评,我们可以感受到苏联电影界对于"纪实"的排斥。爱森斯坦说:"他们想把纪实主义、把原封不动的个别事实的片段看作是我们生活的现实主义的反映。暂时看来,这仿佛就是真理。……当纪实主义愈来愈远地离开了《电影真理报》的那种简洁忠实的表现手法时,就开始与颓废派的'摩登戏剧'同流合污了,他利用一些虚构的蒙太奇噱头,把材料变成一堆奇形怪状、跳来跳去的东西。"参见[苏联]尤列涅夫:《爱森斯坦论文选集》,魏边实等译,中国电影出版社 1962 年版,第 137 页。普多夫金同样也发表过类似的言论,他在与斯米尔诺娃合写的文章中说:"……当时组织起来的一群电影工作者却宣布政论片和纪录片是苏联新电影的唯一形式。他们否定作者的艺术形象和创造。这已经是歪曲了苏联电影艺术的本质,是用超革命的词句来作掩饰的资产阶级形式主义的现象。"参见[苏联]普陀符金:《苏联艺术电影发展的道路》,磊然译,时代出版社 1950 年版,第 8 页。
③ [法]吉尔·德勒兹:《电影I:运动-影像》,黄健宏译,远流出版事业股份有限公司 2003 年版,第 160 页。
④ 有关"通达"的概念可参见[丹]丹·扎哈维:《主体性和自身性:对第一人称视角的探究》,蔡文菁译,上海译文出版社 2008 年版,第 151—157 页。

现,成为一种与意志相关的现象。作为主体的摄影机在维尔托夫那里充满了创造的欲望,这使他远离了与纪实相关的纪录片原则,同时也给后人留下了遐想的空间。

纪录片中有一个崛起于 20 世纪 50 至 60 年代的重要流派:"真实电影"。这一流派的创始人法国人让·鲁什便把维尔托夫的电影眼睛理论作为真实电影流派的理论依据,他说:"对于我,唯一的方法便是拿着摄影机四处走动拍摄,最大限度地发挥其作用,真实地拍摄其对象。这样,我们就第一次把 D. 维尔托夫 的'电影眼睛'理论和 R. 弗拉哈迪的'参与拍摄'结合起来了。这如同斗牛,一切都要即兴发挥,无法提前准备。移动拍摄所展示的和谐运动正如斗牛士娴熟的技巧。"[1]对于研究人类学的让·鲁什来说,纪实必须包含主观的成分,也就是人的意识形态对于认知的影响,否则人们便无法理解土著的现实生活和他们的精神生活(这一点在后面有关真实电影的章节中还要讨论,这里不再展开)。而维尔托夫的电影眼睛理论刚好既不是物质的,也不是精神的,而是如同德勒兹所言,在两者之间。它的一端可以通向物质的纪实,另一端则可以通过蒙太奇沟通人的心灵、人的想象,电影眼睛从某种意义上来说是"立于物质上的眼睛,一种如上述般位于物质内的感知、一种自起始作用延伸到给出反应的感知,也就是以驰骋世界即通过区间脉动来填满居中之区间的感知,这是一种非人的方法同一种超人之眼的关联,即辩证法自身,因为就是它才会将物质群体跟人类的共产主义相互等同起来的……"[2]与共产主义意识沟通是否必然地需要电影眼睛似乎还可以讨论,但是电影眼睛确实为我们开启了一扇眺望非物质世界的窗口,在那里我们不仅可以看到理想主义的星空,也能隐约窥视到物质世界的冰山一角,真实电影正是在这一点上与电影眼睛有了默契。让·鲁什化身为斗牛士的摄影师与维尔托夫超然于肉眼之上的电影眼睛,为纪录电影理论在客观纪实的峭壁上开凿出了一条通向人们内心的小径。

维尔托夫在纪录片的创始人中是较复杂的一个,他在观念上并没有强调纪实,而是提倡一种天马行空的先锋艺术理论,但是在实践中他却又坚持非虚构的拍摄,因此我们在他的作品中看到了货真价实的纪录片。但由于缺乏纪实的观念,维尔托夫的作品经常滞留在纪录片的边缘,甚至表现出无主题、非叙事的实验风格,这

[1] [法]让·鲁什:《摄影机和人》,蔡家麟译,载[美]保罗·霍金斯:《影视人类学原理》,王筑生等编译,云南大学出版社 2001 年版,第 91 页。原译文中"摄像机""电影眼"和"弗莱厄迪"因不符合习惯译法而有所调整。

[2] [法]吉尔·德勒兹:《电影 I:运动-影像》,黄健宏译,远流出版事业股份有限公司 2003 年版,第 87—88 页。

类影片的先锋艺术性直到今天依然为人们所津津乐道。电影眼睛的理论虽然与纪录片没有直接的关系,但维尔托夫反对虚构的坚定的立场,使他的理论成为虚构电影的对立面,尽管这一对立并不意味着实质上的非虚构,而仅在电影素材的范围内强调了纪实,但是,在尚不存在纪实的纪录电影观念的时代,这也是撕裂乌云的一道闪电和振聋发聩的一声霹雳,它召唤着滋润电影这片土地的甘霖。

思考题

1. 维尔托夫的影片有哪些不同的类型?
2. 维尔托夫的纪录片哪些是典型的,哪些是非典型的,为什么?
3. 什么是"电影眼睛"理论?
4. 为什么说维尔托夫还不能算是完全意义上的纪录片之父?

第四章

格里尔逊与纪录片的诞生

约翰·格里尔逊(1898—1972,图4-1)出生于苏格兰,曾获洛克菲勒奖学金赴美国学习社会学,在美期间对电影产生兴趣。20世纪20年代回国后说服英国的商品行销局(类似于我国现在的商业部)出资拍摄纪录片,并以《漂网渔船》(1929)一片技惊四座,就此开创"纪录电影"这一电影的新样式,被称为英国的"纪录电影之父"。此后他在英国开办纪录电影学校,培养出一批纪录电影制作人才,制作出一批优秀的纪录片,成为一个学派,史称"英国纪录电影学派"。

图4-1 约翰·格里尔逊

第一节 "纪实"的美学

对于"纪实"这一纪录片最基本的美学特征来说,在今天是不言而喻的,如果人们在一部纪录片中发现有非纪实的成分,马上会对这部影片在类型上的归属提出疑问。但是,在这一观念尚未建立起来的时代,是不可能有"理所当然"的意识的。

一、纪实美学的提出

电影的纪实美学并不是一种与生俱来的观念。我们在前面的章节已经提到,在电影的草创之初,人们只是在最漫不经心的时候才会偶尔地触碰到"纪实",大凡需要在影片中吸引观众,便需要展示美丽,需要某些奇闻轶事,等等。一言以蔽之,只要稍微认真地对待电影,都会不假思索地离开"纪实"。这是我们在研究早期电

影时所得到的结论。

在电影的领域之内,可以说格里尔逊第一个提出了"纪实"这样一种美学思想。他说:

> 首要原则:(1)我们相信,可以利用一种新的富有生命力的艺术形式挖掘电影之把握环境、观察现实和选择生活的能力。摄影棚影片大大地忽略了银幕敞向真实世界的可能性,只拍摄在人工背景前表演的故事,纪录片拍摄的则是活生生的场景和活生生的故事;(2)我们相信,原初(或天生)的场景能更好地引导银幕表现当代世界,给电影提供更丰富的素材,赋予电影塑造更丰富的形象的能力,赋予电影表现真实世界中更复杂和更惊人的事件的能力,这些事件比摄影棚的智者拼凑出来的故事复杂得多,比摄影棚的技师重新塑造的世界生动得多;(3)我们相信,取自原始状态的素材和故事比表演出来的东西更优美(在哲学意义上更真实)。在银幕上,自发的举止具有特殊的价值。①

格里尔逊的这一说法首次将那些人们偶尔触碰的事物变成了积极面对的事物,将人们弃置身后的赘物变成了供奉于前的神圣之物。他的"首要原则"的三个要点,反复强调的只是一个理念:纪录片之美,在于真实。并且,他异常明确地告诉人们,这不是别的什么东西,这是一种思想、一种观念。这种观念的确立就在于"我们相信",除此之外,别无他物。

这真是一个掷地有声的宣言!格里尔逊由此树立起了一面纪录电影的大旗,在这一旗帜上明明白白地写上了每个人都能够清楚识读的两个大字:真实。一种新的电影样式由此而诞生。这种新的电影样式朴实无华,它所做的只是去除任何人为的粉饰,让事物展示出它原有的面貌。

今天的人们尽管已经放弃了格里尔逊将纪录电影称为"文献"(documentary)的说法,改用了涵盖面更为广阔的"非虚构电影"(non-fiction film)的说法,但是,纪录电影需要"纪实"的美学思想至今未变,至今仍是纪录电影的底线。并且直到今天人们仍然坚持纪录片的这一美学理想,并承认正是在这一点上,纪录片区别于其他样式的电影。

① [英]约翰·格里尔逊:《纪录电影的首要原则》,单万里、李恒基译,载单万里:《纪录电影文献》,中国广播电视出版社2001年版,第501—502页。

二、纪实美学产生的时代背景

在前面的章节我们已经提到,在电影诞生的19世纪末尚不存在有关纪实的美学思想,或至少有关纪实的美学观念还没有成为社会的共识。那么在20世纪的20至30年代情况又如何呢?

对于文学来说,新世纪的到来意味着现代主义的来临。过去由现实主义、自然主义发展延续而来的一支在西方文学中消失不见了①——准确地说,应该是被分离了出去,成为新闻报道、纪实文学的一个部分,大量的新闻记者变成了纪实作品的作家。在美国,"1930年代的报纸报道政治、经济和外交事务的篇幅比1920年代的报纸要大得多",第一次世界大战之后新闻的特点是追求"大报道",20世纪20年代刊载煽情新闻的小报时代宣告结束②。文学中的现实主义倒是在社会主义国家被奉为了教条。这是一个有趣的现象,纪录电影似乎只有在文学与现实主义分道扬镳之后,也就是纪实的美学被确立之后(这种确立似乎是以离开艺术作为代价的),才能如法炮制同剧情电影的分道扬镳,以及"自立门户"。正因为如此,我们也就不能再站在一般的艺术的立场来看待纪录电影。社会主义国家作为一个相反的例子,现实主义没有从文学中被分离出去,反而得到了加强(现实主义的意义也因此有所改变),因此它的纪录片始终不能健康发展。苏联的维尔托夫早在格里尔逊之前便已经站在了纪录电影的起跑线上,但始终没能往前跨出关键性的一步③。

① 袁可嘉在他的《欧美现代派文学概论》(广西师范大学出版社2003年版,第41页)一书中写道:"19世纪末,以实证主义为哲学基础的自然主义文学在欧洲有过极大发展。它强调对外界现实的模仿,侧重描绘遗传和环境对人的决定性影响、病态事物和烦琐细节。这个流派产生过重要的作家(如左拉),但到90年代,盛期已过,也日趋衰退了。"现实主义与现代主义的对立可参见卡尔在《现代与现代主义:艺术家的主权(1885—1925)》一书中的说法:"波德莱尔的《恶之花》是在真正的现代主义文化出现之前问世的,它使我们注意到下述事实:对现实主义和古典主义的一种反动正在酝酿发生;换句话说,一场现代运动已经潜在地发生了。"([美]弗雷德里克·R.卡尔:《现代与现代主义:艺术家的主权(1885—1925)》,陈永国、傅景川译,中国人民大学出版社2004年版,第16页)其实,对现实主义和古典主义的反动同时在两个方向上发生,既在现代主义,也在纪实。
② [美]迈克尔·埃默里、埃德温·埃默里:《美国新闻史:大众传播媒介解释史》(第八版),展江、殷文主译,新华出版社2001年版,第332页。
③ 对于维尔托夫来说,先锋艺术与纪实相分离的过程始终没有出现,社会主义既是他创作的空间也是他创作的束缚。戴维·哈维在他的书中([美]戴维·哈维:《后现代的状况——对文化变迁之缘起的探究》,阎嘉译,商务印书馆2003年版,第352页)提到了当时社会环境,他说:"俄国人显然受到现代主义为了意识形态的原因而彻底突破过去的精神气质的吸引,提供了一种整个一系列的试验——俄国形式主义和构成主义是最为重要的——在其中得以展开的空间,由此在电影、绘画、文学、音乐和建筑中出现了各种广泛的创新。但是,这种试验的喘息时间相对较短,资源很难得有很多,哪怕对那些最献身于革命事业的人来说也是如此。"

图 4-2 维吉摄影作品《夏日露宿》（1938）

对于摄影术来说,20 世纪的开始可以说是一个进入以纪实摄影为主的时代(图 4-2),1924 年德国小型徕卡照相机的问世,从技术上使"抓拍"成为可能,做到了在事物的过程中直接摄取画面——在这之前,要做到这一点是非常困难的。人们甚至使用"文献摄影"(documentary photography)这样的词句来描述摄影技术的进步①。这一时代的摄影似乎"顿悟"了自身同美术的关系,不再纠缠于画意的有无,也不在乎自身是否还属于艺术,而是直奔纪实而去。苏珊·桑塔格因此说"当代摄影家们竭尽全力驱除艺术的妖魔鬼怪"②。无论如何,摄影在这一时期同生活中的人民大众靠得更近了。因此杰夫里在他的《摄影简史》中会说:"1914—1918 年的战争过后……摄影进入了一个新阶段——'新摄影'时期,它看上去更关注社会而不是自然。"③

由此可见,纪实的美学思想在 20 世纪 20—30 年代的时候,通过与艺术的分离和同人民的接近已经成为一种普遍的观念,纪录电影的纪实美学观念在那个时候产生显然不是一种"闻所未闻"的思想,而是有着完全合适的生长条件。塔奇曼在研究新闻时指出:"一直到 20 世纪 20 年代,新闻的真实性才意味着专业性的中立和客观,新闻工作者们明确地声明新闻工作者不能歪曲事实,不能带有个人偏见,只有这样才能保证新闻的公正性。"④凯文·威廉姆斯也在他的著作中证明了这一点,他说:"20 世纪 30 年代经济萧条的社会影响让许多作家、新闻从业人员、摄影师、画家和电影制作者产生了一种愿望,要准确报道和记录英国社会所发生的一切。"⑤也正因为如此,格里尔逊的《漂网渔船》作为带有纪实特征电影形式的代表之作,并不仅仅是在英国偶然地诞生,而是在世界各地合适的土壤上参差萌发,在

① 参见李文方:《世界摄影史》,黑龙江人民出版社 2004 年版,第 139 页。
② [美]苏珊·桑塔格:《论摄影》,艾红华、毛健雄译,湖南美术出版社 1999 年版,第 144 页。
③ [英]伊安·杰夫里:《摄影简史》,晓征、筱果译,生活·读书·新知三联书店 2002 年版,第 111 页。
④ [美]盖伊·塔奇曼:《做新闻》,麻争旗等译,华夏出版社 2008 年版,第 156 页。
⑤ [英]凯文·威廉姆斯:《一天给我一桩谋杀案:英国大众传播史》,刘琛译,上海人民出版社 2008 年版,第 164 页。

苏联产生了以维尔托夫为代表的电影样式,在美国则有著名的弗拉哈迪以及在他的影响下出现的一大批表现异国风光的影片。就连20世纪20年代的中国,也明显感受到了"纪实"这样一种国际的审美潮流,顾肯夫在他1921年写的文章中便说:"现在世界戏剧的趋势,写实派渐渐占了优胜的地位。他(它)的可贵,全在能够'逼真'。……戏剧中最能'逼真'的,只有影戏。"①当然,顾肯夫在这里说的并不全是纪录片,而是包括了故事片,不过他在文章中确实提到了用于科学教育的纪录片,并将其称为"教育影片"。

即便从更为宏观的哲学的角度来看,同样也是观念缔造了时代,海德格尔指出:"现代技术之本质是与现代形而上学之本质同一的。……在现代之前,没有一个时代创造了一种可比较的客观主义。……仅就存在者被具有表象和制造作用的人摆置而言,存在者才是存在着的。"②用我们的话来说就是:纪实只有在被具有表象和制造作用的人(即具有纪实观念的人)实施,纪实才能够成其为纪实。观念一旦从后台走到前台,便会引起时代的巨变。

第二节 《漂网渔船》的纪实性及其接受

尽管我们可以证明在20世纪30年代前后纪实已经成为一种能够为大众所接受的美学观念,但是在人们还没有看到《漂网渔船》这部影片之前,仍然浸淫在"艺术"电影的氛围之中。卢米埃尔兄弟那种半纪实的杂耍,早已在市场上销声匿迹,他们也于1900年前后退出了电影事业。在卢米埃尔兄弟之后把电影坚持到底的是法国人梅里爱,他的方法不再是纪实,而是将戏剧的方法导入电影,并获得了一定的成功。搬演和蒙太奇在美国人格里菲斯手中几乎被用到了极致,之后还有以爱森斯坦和普多夫金为代表的苏联学派。从此以后,电影变成了"艺术",变成了一种同"纪实"毫不相干的事物。在1930年前后,人们一定是将电影"纪实"的功能忘了个一干二净,30年的时间足可以造就一代人和一代新的观念。因此,当人们看到《漂网渔船》这样的影片时,大为惊讶,其惊讶的程度大概仅次于人们在1895年看到卢米埃尔的影片,因为当时的人们竟将这样一部在今天看来几乎是相当乏味

① 顾肯夫:《〈影戏杂志〉发刊词》,载丁亚平:《百年中国电影理论文选(1897—2001)》(上册),文化艺术出版社2002年版,第6页。
② [德]马丁·海德格尔:《林中路》,孙周兴译,上海译文出版社1997年版,第72、84、86页。

的默片同美国的有声西部片相提并论。1922年出现的《北方的纳努克》尽管使人们耳目一新,但因纽特人的生活毕竟远离一般人的现实,人们多少带有猎奇的心理去看弗拉哈迪的这部影片。除此之外,在当时电影的银幕上不是格里菲斯宏大的历史场面,就是爱森斯坦和普多夫金大耍蒙太奇。德国的捷茨·图普里兹,在自己的《电影史》中写道:"无声纪录电影《漂网渔船》受到了观众的欢迎,尽管观众同时也看美国枪手片并为阿尔·乔尔森的声音所吸引。是什么东西使观众喜爱格里尔逊的影片?这是因为所有的行为都是生动的真实,在电影里可以看到人们在工作中同湿漉漉的大自然进行扣人心弦的搏斗。"[1]弗西斯·哈迪也在自己的文章中指出:"这部影片能够立即引起人们的关注,既因其主题也因其技巧。当时的英国电影被束缚在摄影棚内,如果能到伦敦西区的剧院拍摄一出奥德维奇滑稽戏或者一出悲观主义的演出就算是最大胆的远征了,在这种情形下,一部在现实生活中实地拍摄的影片简直称得上具有革命意义的作品。"[2]威廉姆斯同样指出:"这些电影给观众带来了触电般的影响。此前,他们从未看过自己的日常生活、工作和玩耍在银幕上出现,所以有时会情不自禁地喝彩。"[3]

因此,从根本上来说,《漂网渔船》是一部渗透了格里尔逊纪实美学思想的影片,这部影片一反当时电影中猎奇和虚构故事的潮流,将平民百姓的日常生活劳动生动地展现在观众的面前,观众身临其境地漂浮在大海上,跟随着渔船一同起伏、摇晃,分享渔民撒网、收网的紧张,收获的喜悦以及在码头鱼市中那种拥挤在喧嚣人群中摩肩接踵的感觉。实时拍摄记录的魅力第一次以相对完整的形态出现在银幕上,这种完整性只有在纪实美学的观念之下才有可能呈现。在这之前尽管也有类似的表现,但因为其破碎和不完整而不能成为一种有个性的影片类型为观众所接受。《漂网渔船》在当时是一个闻所未闻、见所未见的故事,是一个并不离奇怪诞但却娓娓道来的故事,是一个没有诱惑眼球的形象但却能够吸引人们瞩目的故事。纪实性赋予了这部影片异乎寻常的魅力,并成为一个极其耀眼的特点而繁衍升华最终成为一种与众不同的电影类型。

我们假设,如果格里尔逊的《漂网渔船》不具备焕然一新的、实地拍摄的电影

[1] [德]捷茨·图普里兹:《英国纪录电影学派》,聂欣如译,载林少雄:《多元文化视阈中的纪实影片》,学林出版社2002年版,第155页。
[2] [英]弗西斯·哈迪:《格里尔逊与英国纪录电影运动》,单万里译,载单万里:《纪录电影文献》,中国广播电视出版社2001年版,第36页。
[3] [英]凯文·威廉姆斯:《一天给我一桩谋杀案:英国大众传播史》,刘琛译,上海人民出版社2008年版,第167页。

语言形式(如所有的画面都在摄影棚里拍摄,并由装模作样的演员表演),而仅仅具有其教育的、社会的功能,能否吸引英国的观众?显然没有这种可能。纪录电影所具有的全部的社会学意义,都必须附着在纪实的功能之上,也就是必须置观众于"信以为真"的状况之下,才能显现。没有创新的形式,也就不可能负载新的内容,两者相辅相成。一个新的片种的建立则必须有新的美学思想,而新的美学思想必须借助于新的表现形式,形式在这个意义上是第一位的、不容忽视的。

用今天的眼光来看《漂网渔船》,人们可能会抱怨看不到自然呈现的真实。所谓的"真实"已经被格里尔逊放在蒙太奇的"粉碎机"中搅得粉碎,我们看到的只是格里尔逊端出的"色拉"。

我们今天说"纪实",似乎是一个纯粹而又清晰的概念。而在当年,格里尔逊是没有可能凭空得到一个纯粹的"纪实"的,当年的"纪实"杂糅在诸多的因素之中,格里尔逊必须一点一滴从各种不同的电影表现中将其剥离并收集聚拢。如从罗特曼、弗拉哈迪、伊文思、维尔托夫、爱森斯坦等,这有些像一个熔炼金属的过程,要从不同的电影岩石中提炼出质地纯粹的纪实的金属。如果我们尝试着去理解格里尔逊那些分析、归纳、整理的工作,就会发现,这就像一个选矿的工作,格里尔逊首先想到的不是要发明和创造一个新的东西,而是设法使自己的作品离开那些一般电影所呈现的风格。换句话说,纪录电影的诞生不是在"纪实"美学的创造中,而是在远离"搬演"的实践中。这两者看起来没有很大不同,但是却表现了一个从被动到主动的过程。"被动性"在此并不是一个贬义的说法,而是说人在压力下反抗是第一性的,在破坏中继承是第一性的,在创新中缺陷和瑕疵是第一性的。换句话说,在技术手段不完善的情况下,选矿、冶炼的工作并不能保证得到高纯度的金属,而是在金属之中含有大量的杂质。站在今天的立场上,我们也许看到更多的是《漂网渔船》的缺陷和瑕疵,守旧的结构和语言形式,少有看到其中能有与现代人的相对纯粹的"纪实"观念产生共鸣的地方。其实,这正是我们深受其惠的结果,如果没有格里尔逊将"纪实"这样一种美学思想从纷杂的影片表现中艰难地分离、提炼出来,成为一个具有独立意义的事物,人们还会长时间地徘徊于纪录片的门外。弗拉哈迪、伊文思、维尔托夫等人都或多或少在"纪实"上下过功夫,他们甚至已经站到了纪录片的门口,却都阴差阳错地与它失之交臂。可以说,他们在"纪实"对于电影的意义的理解上,都没有能够达到格里尔逊所能达到的高度,因此,纪录电影创始人的桂冠落在了格里尔逊的头上。

我们今天在阅读后人对格里尔逊的评价的时候,大多对其思想持否定态度,这

是因为格里尔逊提出的不仅仅是一个纪录电影形式美学的问题,而是将纪录片置于了实用主义的社会学,让纪录片在某种意义上成为一种为政府传播意识形态和主流观念的宣传工具。正如尼科尔斯所言:"约翰·格里尔逊在纪录片电影形式方面的成就非常突出,值得受到尊敬,但是他所付出的代价却不是所有的制作者都愿意承担的。"①尽管如此,我们也不能因为早期纪实美学的思想中含有杂质而否定这一思想的本身或将其连同杂质一起抛弃。有必要指出的是,格里尔逊看到的纪实影像所具有的社会意义和宣教功能,是在他之前的人们所未曾清晰意识到的,即便维尔托夫已经这样做了,但他并未在大众传播的意义上发掘这一功能,反而试图将其纳入精英式的先锋艺术思维。我们甚至可以说,"纪录片"这一概念是因其社会功能而非审美功能才最终得以确立的。纪实影像所能够具有的审美、娱乐功能早在格里尔逊之前便已经了然,只有在社会意义的加权之下,纪录片才能成为具有社会公器意义的大众传播媒介和影像类型。

另外,不能忘记的是,电影史上第一次由卢米埃尔兄弟掀起的带有纪实风格影片的浪潮,主要是因为观众不接受(或者说因为审美疲劳而厌倦)而迅速衰亡的。人类阅读故事的本能要求电影具有一定的戏剧性。甚至在新闻的理论中,人类的这一嗜好也一再地被证明(想一想,为什么有人说"狗咬人不是新闻,人咬狗才是新闻")。巴赞说:"在电影诞生初期,人们居然接受过'搬演的新闻片'这个概念。"②格里尔逊在当时背负的是电影史上纪实性影片的一次"惨败"和戏剧性全面胜利的巨大压力(从某种意义来说,维尔托夫挑战戏剧性的结果便是"粉身碎骨"),他能够从历史的失败中找到成功的因素和在成功的现实中看到其局限性,实在是非常不容易。格里尔逊已经在可能的范围内走到了他所能达到的极限。纪录电影最终走向现代还有待于两个条件的成熟。首先是技术的进步。如果摄影机和录音机一直笨重,如果胶片的感光一直迟钝,则无望获得生动自然的生活场景,在大部分的情况下,人们必须走到这些机器面前"表演"。其次,是社会的进步。纪录片的制作必须不再屈居于商品行销和邮政部门以及诸如此类的政府部门或党派财团的控制之下,必须不再"为稻粱谋""为五斗米折腰",不再为了生存而屈辱地成为附庸,这样它才可能挺直"纪实"的腰杆。

① [美]比尔·尼可尔斯:《纪录片导论》,陈犀禾等译,中国电影出版社 2007 年版,第 168 页。
② [法]安德烈·巴赞:《电影是什么?》,崔君衍译,中国电影出版社 1987 年版,第 61 页。

第三节 《漂网渔船》的艺术性

我们曾经提到,作品的纪实性是在脱离艺术性的情况下诞生的,并引用了苏珊·桑塔格的话:"当代摄影家们竭尽全力驱除艺术的妖魔鬼怪"。其实这里引文并没有完,苏珊·桑塔格接着说的话是:"但还是有些东西滞留了下来。"这说明尽管人们驱逐某些东西,但并不能彻底。这是因为人类并不是一种一元观念的动物,他能够接受二元的观念。所以,摄影既可以是艺术的,也可以是纪实的,而且"两者都是摄影本意的逻辑延伸"[①]。格里尔逊的纪录片同样也表现了这样的二元性:《漂网渔船》一方面表现了纪实的风格,另一方面它也表现了相当程度的艺术性。

一、结构

这部影片在剧作上,也就是在结构上设置了虚构的成分。影片分四个部分:第一部分,出海;第二部分,下网;第三部分,收网;第四部分,出售。

在其中的第二和第三部分,为了加强故事的戏剧性,作者分别交代了捕鱼的渔民和水下的鱼群。其中有关水下鱼群的故事近乎童话,作者表现了鲨鱼和鳗鱼的到来,并告诉观众,它们在那里大开杀戒,我们甚至还看到了一个大鱼吃小鱼的镜头(图4-3)。水下的故事显然是作者根据推理杜撰的,而不一定是事实上发生的;即便是事实上发生的,格里尔逊在当时的条件下也没有可能到水下进行拍摄。所有那些有关鱼群的镜头是在普利茅斯海洋生物馆拍摄的,一些渔民在渔船上吃饭、聊天的内景镜头也是在陆地上搭景拍摄的[②],估计当时使用的镜头无法在渔船船舱的实际空间中拍摄(未见广角镜头的使用)。格里尔逊似乎仅满足于画面中形象的真实,而没有将它纪实美学理论延伸到叙事的部分,他用"搬演"填充了纪实尚不能达到的部分。类似的表现不仅仅在对于动物的处理上,在人物关系上,我们也看到了戏剧性的植入。如在影片的第二部分,船长发现了鱼群,呼唤渔民撒网,这时我们看到了在船舱中,有的渔民在调制面粉之类的食物,似乎听到了船长的呼唤,跑了出去。这可能是两个完全不同时态发生的事情,格里尔逊将其剪辑在了一起。因为在同一时态的情况下,不太可能有两台摄影机在两个不同的地方同时开

① [美]苏珊·桑塔格:《论摄影》,艾红华、毛健雄译,湖南美术出版社1999年版,第192—193页。
② [英]布莱恩·温斯顿:《纪录片:历史与理论》,王迟等译,中国广播影视出版社2015年版,第112页。

拍，这太凑巧了。由此我们看到，格里尔逊一方面强调素材的纪实，另一方面却在用蒙太奇的手段进行虚构。另外，影片中还大量使用平行蒙太奇的剪辑方法，使得船上发生的一切具有尽可能多的戏剧性因素。如船员睡觉了，鲨鱼却在海里捣乱；船员在收网，风浪却正好袭来；等等。这些效果在今天看来很明显都是通过蒙太奇取得的，而不是当时正好发生的事情。

图 4-3 《漂网渔船》中三个连续的镜头表现了一种戏剧性

二、节奏蒙太奇和隐喻蒙太奇

这部影片在蒙太奇的风格上是尽量向音乐化和艺术化靠拢的。在这一点上，格里尔逊同后来的伊文思是截然不同的，同喜欢使用长镜头的弗拉哈迪也很不一样；在某种意义上更接近维尔托夫和罗特曼，也包括早期的伊文思，如《桥》和《雨》这类影片的风格。这部影片大量使用短暂的、局部的镜头，因此看上去画面饱满，节奏明快，给人一种诗意的感觉。如影片的第一部分，表现渔船离开码头驶向大海，作者将动力机械的运动同工人的操作以及船头破浪前进的镜头交叉剪辑在一起，使整个片段看上去富于音乐性和节奏感；在撒网的时候也是这样，渔民工作的镜头被剪得很短，同渔具、绳索等交织在一起，有时还插入海鸟的镜头；影片结尾表现鱼市场也同样，人流、被吊装卸下的鱼、水鸟、海浪等镜头也是按照节奏明快的方式连接在一起的。格里尔逊尽管批评罗特曼的《柏林，大都市交响曲》，但这种批评主要是针对内容而不是针对形式的，对其形式他表现出了明显的欣赏："交响乐影片的制作者们发现了一种方法，能够把这类日常现实的素材构建成一个个非常有趣的段落。通过使用音程与节奏，通过将简单的效果整合成大规模的音符序列，它们能吸引视线，以类似归营号和军事检阅的方式给人留下深刻印象。"①

节奏蒙太奇是一种非常艺术化的方法，它表现出了强烈的作者主观情绪色彩。

① [英]约翰·格里尔逊：《纪录电影的首要原则》，单万里、李恒基译，载单万里：《纪录电影文献》，中国广播电视出版社 2001 年版，第 505 页。

格里尔逊似乎还有一种在影片中尝试爱森斯坦和普多夫金蒙太奇方法的愿望。如在影片的第四部分,影片将人流同海浪叠在一起,似乎有一种"人如潮涌"的象征意味①。这样的方法显然是从爱森斯坦那里学来的。我们在爱森斯坦的影片《罢工》中看到作者将工人中的几个密探同动物的形象,如狗、狐狸、猫头鹰、猴子等叠加在一起,以象征这些人物的丑恶。另外,在影片中我们还看到了类似于普多夫金的蒙太奇剪辑方法,那是在渔民睡觉被人唤醒的时候,其间插入了一个渔村的镜头,似乎是那个渔民的梦境,"梦回故乡"的镜头因为过于短暂和单一而显得有些突兀。

三、搬演

正如影片的开头所叙述的,这部影片是被作为"田园诗"和"工业化"的胜利来表现的,影片需要一种蓬勃的朝气和向上的精神,作者使用艺术化的电影语言做到了这一点。值得注意的是,那种在《漂网渔船》中表现出来的靠近先锋派的、过于艺术化的电影语言,在英国纪录电影学派中并没有成为一种风气,因为这样一种华丽的语言同纪实的美学风格在某种意义上是格格不入的。这一点伊文思看得很清楚,他在拍摄《博里纳奇矿区》(1934)时力避过于华丽的视听语言风格,给格里尔逊留下了很深的印象。但是,在影片中使用"搬演"的方法却在英国纪录电影学派中"蔚然成风"。维尔海姆·诺特在他的书中说:"英国纪录电影学校许多著名的电影,其中最出名的是有关德国轰炸伦敦的场面,其中全部或者重要的部分都是搬演的。按照今天的标准来看,汉弗瑞·詹宁斯并不是一个伟大的纪录电影工作者,而是那个时代的故事电影导演。《火警》(1943)重新结构了伦敦消防队员在德国空袭中一天的生活,影片精雕细琢的结尾部分是不折不扣的故事电影。"②这看起来有些奇怪,因为格里尔逊是从离开搬演而走入纪录片的,为什么在他的影片中还会出现搬演?从《漂网渔船》来看,尽管搬演不少,但一般(观众)认为可以接受,这与当时剧情电影的搬演还是保持了相当的距离。但是,格里尔逊在这里给搬演留下了一个可以自由进出的"后门":"纪实"在某些特殊的情况下可以使用搬演。所以他不能控制在以后的英国纪录电影学派中搬演越来越频繁地出现,以致被人痛斥为"故事片"。

① 以水流来比喻或象征人流的说法不仅存在于中国,我们在罗西里尼1958年拍摄的纪录片《印度》中也看到了类似的做法,影片的旁白将大街上的人流比作了河流。
② [德]维尔海姆·诺特:《直接电影和真实电影》,聂欣如译,载聂欣如:《纪录片研究》,复旦大学出版社2010年版,第414页。

对于今天的纪录片观众来说,似乎很难接受在纪录片中使用"搬演"的手段,因为这几乎成了"欺骗"的同义词。对于这个问题要从两个方面来看。首先从历史的角度来看,可以说,从20世纪的30年代至50年代,整个纪录片制作的美学观念实际上是"可塑的真实"这样一种思想。真实是被塑造过之后呈现给观众的,而不是从现实中照搬。完全照搬现实的想法要到20世纪60年代才出现①。"可塑的真实"早在卢米埃尔的时代便已出现,最著名、恐怕也是最极端的要算弗拉哈迪,他的"真实"几乎完全是"塑造"出来的。1930年之后,"塑造真实"的想法在某种意义上与其说是人们的美学观念,倒不如说是人们在当时的技术条件下无可奈何的选择。没有高感光的胶片,许多夜晚和低照度的场面便只能在摄影棚里完成。如英国纪录电影学派著名的纪录片《夜邮》,便将火车车厢搬进了摄影棚,以拍摄邮递员夜晚在火车上的工作。在当时,没有一个有足够亮度的照明系统,进入任何一个室内的空间拍摄都会有问题;没有同期的录音设备,所有的对话都要在拍摄完成后重新配音;可以说,没有"塑造",也就没有电影的真实。这样一种观念一直延续到了第二次世界大战之后,温斯顿在自己的文章中指出,直到20世纪40年代末,"那种公然把纪录片从虚构中分离出来的想法仍然受到指责"②,这样的说法可以得到许多事实的印证。在1950年的法国,甚至还有搬演的新闻照片。当时为了在新闻中推出战后重建的故事,雇用了一批青年"演员",让他们在巴黎富于文化象征的地带"表演"接吻,由摄影记者拍下刊登在报刊上③。我们今天所要求的客观记录的观念,是在1960年之后,直接电影流派诞生之后才逐渐形成的。而直接电影流派的诞生又与同步录音技术的进步以及16毫米肩扛摄影机的出现密不可分。换句话说,是技术的发展造就了新的美学。因此,"搬演"在1960年之前几乎是无法避免的。伊文思甚至可以在一部纪录片中区分出搬演场景的百分比,他说:"纪录影片都有一股很大的力量,尽管风格各异——那是因为它都是在现场拍摄的,它就有了它必须具备的真实性——但过多地着重演戏是很危险的,正常的纪录影片中百分之六十和演戏无关。"④在那个时代,一部纪录片中有百分之四十的搬演被认为是正常的

① 电视早期的直播并不意味着有了恪守真实的美学思想,而是因为技术条件不能做到。因此,一旦录播的技术条件成熟,电视马上将直播转换成了录播。参见郭镇之:《电视传播史》,北京师范大学出版社2000年版,第3页。
② 转引自单万里:《中国纪录电影史》,中国电影出版社2005年版,第30页。
③ 这样的做法也有不得已之处,"因为公共行为准则的原因,他不能冒险使用现实中恋人接吻的形象。参见[英]彼得·汉密尔顿:《表征社会:战后平民主义摄影中的法国和法国性》,载[英]斯图尔特·霍尔:《表征——文化表象与意指实践》,徐亮、陆兴华译,商务印书馆2003年版,第100页。
④ [荷]尤里斯·伊文思:《摄影机和我》,沈善译,中国电影出版社1980年版,第172页。

现象。或者我们也可以说,这百分之四十的虚构并不是影片的制作者主观上所愿意去"塑造"的,而是不得已而为之。

第四节 《漂网渔船》的倾向性

格里尔逊的《漂网渔船》以及整个英国纪录电影学派所表现出来的意识形态倾向性是最为人们所诟病的问题。格里尔逊拍摄纪录片使用的是政府部门的资金,他的影片不可避免地倾向于对资金提供者有利的方面。因此,几乎所有批评的意见都集中在这一方面。

拉法艾尔·巴桑和达尼埃尔·索维吉写道:"总体来说,格里尔逊及其合作者对他们观察的事物所持的观点是改良主义的,他们是公众服务的代理人,想通过双向的信息交流使公众和政府之间的关系密切起来。然而,格里尔逊也给纪录电影作了这样的规定:通过创造合适的社会造型艺术语言组织现实。"①

巴桑写道:"因为帝国商品行销局及大英邮政总局的影片都在资金上受到当权者的支持,因此格里尔逊对题材的选择及处理均十分谨慎,而此时期的影片也倾向于为当权者作宣传。因此,它趋于为正处经济大恐慌时代的国家现状作广告,此点相当明显……"②

巴尔诺写道:"纪录电影政治化,并非格里尔逊的创新,而是具有世界性的现象,是时代的产物。"③

一、《漂网渔船》的政治倾向

让我们先从《漂网渔船》来了解格里尔逊的倾向性究竟是如何表现的。

首先,影片表现的仅是事物的某一个侧面。"在《漂网渔船》中,根本就没有涉及北海鲱鱼捕捞者所造成的迫在眉睫的生态问题。每一部严肃的、有关英国工业的电影,都会涉及社会冲突,帝国商业局跳过了已经触及的边界,在影片中仅'表现生气勃勃的帝国'。导演们避免对经济和社会作进一步的剖析,在事实的描绘上有

① [法]拉法艾尔·巴桑、达尼埃尔·索维吉:《纪录电影的起源及演变》,单万里译,载单万里:《纪录电影文献》,中国广播电视出版社2001年版,第10页。
② [美]Richard M. Barsam:《纪录与真实:世界非剧情片批评史》,王亚维译,远流出版事业股份有限公司1996年版,第153页。
③ [美]埃里克·巴尔诺:《世界纪录电影史》,张德魁、冷铁铮译,中国电影出版社1992年版,第94页。

所克制和把素材戏剧化。"①在当年英国的捕捞业中,可能有各种各样的问题,经济问题、社会问题,不仅仅是生态的问题,而格里尔逊关注的仅是其中的一个方面,而且是积极的方面,应该说他的倾向性是再明确不过的了。他是站在政府的立场上、主流媒体的立场上来表现英国的捕捞业。当然,这同他所属的政府部门——帝国商业行销局相关,没有政府部门的拨款,他就没有可能进行电影的摄制。这个立场也是英国纪录电影学派的基本立场,以后帝国商业行销局撤销,其中的电影部门被并入了帝国邮政局,于是便有了同样是倾向性明显的《夜邮》这样的影片。

其次,对工业化的颂扬。《漂网渔船》对工业化的赞颂是不遗余力的(图4-4),影片中最引人瞩目的长长的摇镜头便是用来表现码头上如林的桅杆和烟囱。蒸汽动力受到了极力的推崇,我们在画面上看到,出港或返航的渔船在海中飞快地破浪行驶;机械的运动被一而再、再而三地予以表现;收网的时候机械动力的绞盘机被多次放在了突出的地位,并在字幕中被提及:"绞盘机被提供了更多的蒸汽动力";当风浪来袭的时候,影片表现的主要是机械、船只和风浪的搏斗,而船员们都在船舱里休息、进餐,影片通过平行蒙太奇的表现将机械的能力浪漫化、神化了。对于现代化和工业化的称颂本不是值得批评的,但是将机械的作用提高到可以漠视人的作用的高度,便有些过分。

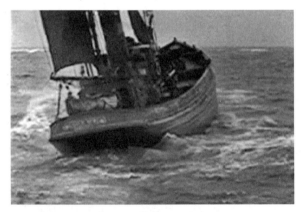

图4-4 蒸汽动力在《漂网渔船》中受到了极力推崇

① [德]捷茨·图普里兹:《英国纪录电影学派》,聂欣如译,载林少雄:《多元文化视阈中的纪实影片》,学林出版社2002年版,第161页。

二、格里尔逊对纪录片社会功能的看法

格里尔逊的《漂网渔船》所表现出的倾向性并不是一种无意识的流露,而是格里尔逊对于纪录片功能的一种理想。格里尔逊认为纪录电影并不是一种娱乐大众的手段,电影应该负担起教育民众和宣传的责任。他说:"我把电影看作讲坛,用作宣传,而且对此不感到惭愧,因为在尚未成形的电影哲学中,明显的区别是必要的。艺术是一回事,我认为,聪明的做法最好是到那些能够自由进行创造的地方寻找艺术;娱乐是另一回事;教育是一回事,眼下的教育依然是教室里的事情;宣传又是一回事;电影被构想成一种媒介,就像写作那样,可以有许多种形式和功能。职业宣传家可能对电影特别感兴趣,因为它对公众的影响非常大。电影能够进行直观的描述、简单的分析和得出导向性的结论,通过使用节奏和丰富的想象力还能具有雄辩的说服力。电影具有雄辩的修辞学特征,任何其他表述形式都无法像摄影机那样完美地将高贵的品质赋予简单的观察,或按照时间的冲击力进行场面切换。"① 如果说格里尔逊正确地定义了纪录片的纪实美学观念,那么他对于这一美学观念的社会功能却没有能够给出同样正确的定义;或者说,他过于强调了对纪录片所具有的对于社会意识形态的控制和操纵。这有可能使纪录片堕落成为某种宣传的工具。事实上,格里尔逊不单是这样来规范自己的行为,同时也用这一思想指导整个英国纪录电影的创作。巴尔诺写道:"格里尔逊舌敝唇焦地告诫他的学员不要成为唯美主义者。他对他们说,我们首先是宣传员,其次才是影片摄制者。他说,艺术是一把锤子,而不是一面镜子。"②

三、教化观念的背景

我们今天似乎不能接受格里尔逊所描绘的将纪录电影作为一种实用工具的说法——尽管今天的现实告诉我们,相当一部分的纪录片依然是某些人或群体手中试图曲解事实迷惑大众从而为自己谋取利益的工具。但我们必须看到,藐视权威、鄙视对群众施教的社会意识形态是20世纪60年代之后出现的事物。在20世纪的30年代,人们不但对教育民众这样的事情不反感,有责任心的知识分子反而以之为己任,似乎"天下兴亡,匹夫有责"。杰夫里在谈到第一次世界大战之后的摄影

① 转引自[英]弗西斯·哈迪:《格里尔逊与英国纪录电影运动》,单万里译,载单万里:《纪录电影文献》,中国广播电视出版社2001年版,第34—35页。
② [美]埃里克·巴尔诺:《世界纪录电影史》,张德魁、冷铁铮译,中国电影出版社1992年版,第84页。

时说:"新一代的摄影师把自己看作是这一即将形成的新秩序的宣传人和设计者。"①这样一种教化民众的思想由来已久,并经由黑格尔的研究和倡导成为那个时代知识分子最为基础的意识形态。伽达默尔在他的书中说:"当时上升为主导地位的教化概念或许就是18世纪最伟大的观念,正是这一概念表现了19世纪精神科学赖以存在的要素,尽管精神科学还不知道在认识论上为这一要素进行辩护。"②这样一种绵延数百年终于成为西方社会主流的意识形态的观念,直到20世纪50年代才逐渐有所改变。贝尔认为旧式的意识形态基本上是"人道主义的,并且是由知识分子来倡导的。……旧意识形态的驱动力是为了达到社会平等和最广泛意义上的自由"③。西方在意识形态上的危机在第二次世界大战之后才开始逐步显现出来。而且,只有在那个时代之后,传统意识形态的解体才加快了速度,人们的传统观念才开始发生崩溃,"越来越多的人逃到怀疑主义或者非理性主义那里去"④,整个社会的观念才开始发生根本性的动摇。这一切是没有经历过那个时代的人所难以体会的,也是今天的人们对格里尔逊提出诸多批评的根本原因。

格里尔逊出生在1898年。在他的一生中经历了两次世界大战和冷战,这是人类历史上一个彼此最为对立,也是最为血腥的时代。这个时代给生活在其中的人们打下了深深的烙印。人们在互相诅咒、彼此仇视以及厮杀的同时也在思考什么是公正、什么是希望。一位历史学家说:"1914—1991年的几十年当中,有好长一段时间,苏维埃共产主义制度都号称比资本主义优越,不但是人类社会可以选择的另一条路,在历史上也注定将取代前者。在这段时间里,虽然有人否定共产主义的优越性,却毫不怀疑它取得最后胜利的可能。"⑤这里所说的"一段时间"主要便是指第一次世界大战至第二次世界大战之间的那20多年时间,那时的格里尔逊拍摄了《漂网渔船》,31岁,刚入"而立之年",对于社会的发展充满了热情。他说:"隐藏在纪录电影运动后面的基本动力是社会学的而不是美学的……坦白地说,我们是社会学家,对这个世界的发展方向略感忧虑……我们对所有能够将这个混乱不堪的世界的情感具体化和激发公民的参与愿望的手段感兴趣。"⑥

① [英]伊安·杰夫里:《摄影简史》,晓征、筱果译,生活·读书·新知三联书店2002年版,第111页。
② [德]汉斯-格奥尔格·加达默尔:《真理与方法——哲学诠释学的基本特征》(上卷),洪汉鼎译,上海译文出版社2004年版,第10页。
③ [美]丹尼尔·贝尔:《意识形态的终结》,张国清译,江苏人民出版社2001年版,第463页。
④ [德]卡尔·曼海姆:《意识形态和乌托邦》,艾彦译,华夏出版社2001年版,第44—45页。
⑤ [英]霍布斯鲍姆:《极端的年代》(上),郑明萱译,江苏人民出版社1999年版,第79页。
⑥ 转引自[英]弗西斯·哈迪:《格里尔逊与英国纪录电影运动》,单万里译,载单万里:《纪录电影文献》,中国广播电视出版社2001年版,第36页。

格里尔逊对于社会发展的热情显然不是无源之水,他在学生时代便积极地投入到了各种政治运动之中,并且经常都是在这些运动和组织中担任领导的角色。按照一位电影史学家的说法:他"只差没有成为共产党员"①。格里尔逊的左倾意识一部分来自他的家庭教育。格里尔逊的父亲是一位教师,母亲在政治观念上颇为激进。他们都是苏格兰社会主义——一种激进而又具有人道主义色彩的政治思想的信奉者。因此,格里尔逊在幼年时便热衷于政治,并熟知苏格兰社会主义工人自由运动和女性独立运动。第一次世界大战之后,十月革命的成功,使得社会主义思想一度成为时尚。格里尔逊及其家庭显然是受到了这种社会思潮的熏陶和影响。

尽管格里尔逊在年轻时左倾,但他表现得较为理性,他不仅仅同情处于社会底层的群体,并试图通过电影这一手段使他们参与政治、改革社会。格里尔逊的这一思想除了来自他的家庭之外,他在美国留学期间同当时一些思想左倾的社会名流的交往,如罗素、李普曼等,也起到了至关重要的作用。这些思想家对于社会问题具有改良色彩的思考无疑对他产生了影响,促使他加

图4-5 《战舰波将金号》

入了思考的行列,并写下了许多的文章。就在这段时间里,他的注意力逐渐转向了电影媒体与社会问题的研究。促成格里尔逊从纯粹社会问题研究转向媒体与社会问题研究还有一个重要的因素,这就是苏联电影《战舰波将金号》(图4-5)在美国的上映。格里尔逊参与了这部影片在美国发行时所做的一些主要是剪辑上的修改,这使他有机会深入地研究爱森斯坦的蒙太奇,这部影片给了格里尔逊很大的震动,他由此而看到了一部影片对于民众的巨大影响力。当然,他在美国研究的影片不仅仅是《战舰波将金号》,他也研究弗拉哈迪的《北方的纳努克》,尽管这部影片在影像纪实美学上给了他决定性的影响,并使他一生都对弗拉哈迪保持敬重,但他始终认为弗拉哈迪的影片在现实的、宣传的意义上比不上当时的苏联电影。这也是

① [美]Richard M. Barsam:《纪录与真实:世界非剧情片批评史》,王亚维译,远流出版事业股份有限公司1996年版,第127页。

他多次对弗拉哈迪的影片提出批评的根本原因。

站在今天的立场上,我们能够理解格里尔逊当年的想法,但是不能够认同。因为对于今天的观众来说,纪录片已经不再是一种仅仅用于教育的手段,它同时也是人们认知社会参与社会事务的媒介,民众有权利知道事实的真相——而不是某种"倾向性"。遗憾的是,这样的共识并不能够阻止今天的某些人依然固执地使用20世纪30年代的思维方式来制作纪录片。

第五节 《漂网渔船》的实用主义

纪录片中的实用主义是一个并不经常被提到的话题。但是实用主义却与纪录片有着千丝万缕的关系。从某种意义上说,格里尔逊之所以认为纪录片是一种与其他电影不同的类型或样式,正是看到了纪录片有着社会学意义上的实用主义价值。因此实用主义可以是纪录片的一个大前提,从广义上说,所有的纪录片都可以是实用主义的。但是,从纪录片诞生的那天起,人们便在努力涂抹纪录片的这一前提和功能,努力使纪录片成为一种公正的、为人们提供信息的媒体工具——至少在表面上看起来是。如同新闻业那样,人们努力要使纪录片成为社会的公器,而不是某些阶层、团体或个人的实用工具。因为,纯粹实用主义的(狭义上的)纪录片在纪录片的历史上相对少见,或者是较少被研究和关注。但这种情况到今天似乎有所改变,这也是我们后面某些章节的话题。在此,我们首先需要确定的是:从狭义上来说,什么是纪录片的实用主义?

从实用主义的名称上我们可以知道,它必须是有用的。对于纪录片来说,也就是必须具有某种实用的价值。这部影片必须有一个实际的目的,这个目的必须是实在的,不能是形而上的。比如说一部纪录片表现了有关艾滋病的情况,只是让观众建立起了一个有关艾滋病的概念;这便只是在形而上起作用。如果这部影片是用来为艾滋病人筹款,那就是实用主义的了。这里面确实有一个区分上的困难:同样的影片既可以是形而上的宣传,也可以用于实用的目的。一般来说,这样的情况比较少见,用于一定目的的影片在制作的时候一般都会根据实际目的的要求进行某些特殊的处理。

广告一般来说都是实用主义的,因为广告的目的是让观众成为某一商品的购买者。但是某些带有公益或主题性质的广告就不一定是实用主义的,比如耐克体育用品品牌用刘翔2006年破男子百米跨栏世界纪录的成绩"12秒88"来做广告,其崇尚体育的主题性便明显大于售出某种商品的实用性。因此,宣传可以是实用

主义的,也可以是意识形态的。宣传不能简单等同于实用主义。

格里尔逊不讳言自己是个宣传者,他说:"我将电影视为一个讲台,也自命是一个宣传主义者来利用它。"① 从格里尔逊利用电影的角度来看,他很像是一个纪录片的实用主义者,将电影用于某一实际的目的。因为在一般情况下,宣传者是"隐身"的,仅以影片表现出的倾向性来达到宣传的目的。这是由于宣传,特别是意识形态的宣传,如果有强加于人的意味,很容易引起观众的反感。而实用主义则往往"现身说法",生怕观众误会或错误理解了影片所要直奔的目的。但是,从《漂网渔船》对大英帝国所作的宣传来看,又完全是形而上的。(如果有人将格里尔逊的宣传理解为推销鲱鱼,那就是货真价实的实用主义了。不过至今还未看到这类评论。)这也是格里尔逊在当时所做出的伟大贡献之一。评论家们说道:格里尔逊的纪录式影片"是为了打破人们以为实际上不可能有民主生活——市民们想了解一切事物的要求在任何时候都无法实现——的结论,并且(由)于自由主义的、个人主义的新闻报道系统还不完善这一事实而产生的"②。如果我们能够考虑到在当时尚不具备电视传播的手段,纸质媒体的传播也因为教育相对来说的不够普及而受到一定的影响③,格里尔逊倡导面向大众的、诉诸视听手段的、具有政治化意味的电影传播不能不说是一项惊世骇俗的壮举。当然,我们并不否认这一壮举的背后也潜伏了将纪录片作为宣传工具的可悲因素。

对于当时非形而上的实用主义纪录片来说,主要是以伊文思为代表的,他的影片《博里纳奇矿区》引起了激烈的争论。格里尔逊尽管也是主张用纪录片干预社会、改造社会的,但他领导的英国纪录电影学派显然还是刻意避免了类似于伊文思影片的尴尬(伊文思一些表现工农生活的优秀影片在当时都被禁映,只能在小范围传播),在他的《漂网渔船》和以后的一些影片中,劳动人民成为影片的主角,这在当时确实令人耳目一新,但是这些影片中的绝大部分,既没有表现劳动人民的不满和抗争,也没有表现他们生活中的问题和烦恼,有的只是一些浮光掠影。正如一位当时的影片制作者所言:"事实上如果我们真的敢于进行哪怕是一点点的社会批评,

① [美]Richard M. Barsam:《纪录与真实:世界非剧情片批评史》,王亚维译,远流出版事业股份有限公司 1996 年版,第 153 页。
② [意]基多·阿里斯泰戈:《电影理论史》,李正伦译,中国电影出版社 1992 年版,第 244 页。
③ 英国是实施义务教育较早的国家,但是直到 1891 年才实行免费初等教育,1899 年才实施强迫教育的年龄提高到 12 岁。也就是说,几乎是从 20 世纪开始英国才有全民的完小教育,在这之前只有初小教育或不受教育。参见王天一、夏之莲、朱美玉:《外国教育史》(下册),北京师范大学出版社 1985 年版,第八章。由此看来,在格里尔逊的纪录片出现之时(1929),英国 30 岁以上的人中受到过完整小学教育的比例还相当低。

我们就会立即失去资助,而且我们的尝试(说得好听点)就会结束。所以,我们屈服了。"①这也就难怪伊文思对英国纪录电影学派的纪录片完全看不上眼。也正因为如此,实用主义在格里尔逊的影片中只是一个绰约的符号,它们呈现自身形象的努力奔向了主流社会媒体的宝座。

《漂网渔船》是纪录电影的开山之作,从这部影片中我们既可以看到格里尔逊独特的创意,也能够看到当时各种各样的影片类型对这部电影的影响。萨杜尔在他的著作中说:"英国纪录片学派一开始就采取了 1930 年各种先进的倾向。例如,华尔特·罗特曼的'交响乐式的'蒙太奇手法,法国先锋派的各种趋向,维尔托夫、爱森斯坦、普多夫金、杜甫仁科等人的理论,尤里斯·伊文思最近的作品以及弗拉哈迪的经验等。"②在这部影片中所表现出的种种特点,对日后纪录片的发展也会有深远的影响。对于格里尔逊功过的评说每个研究者都会有自己不同的立场,但是简单的褒奖和批评显然都是不合适的。当我们从历史的角度去接近格里尔逊的理想的时候,我们能够感受到一个大师的气度,他真正做到了博大,对当时世界上几乎所有影片类型的短长都了然于胸,厚积而薄发,提出了纪实的美学思想,创立了一个新的影片种类,并身体力行带出了一个流派,将这样一种新的电影类型推广至全世界。而当我们站在今天的立场,从影片作品的角度去接近格里尔逊和英国纪录电影学派的时候,我们却不能感到满足,甚至没有阅读弗拉哈迪影片时所具有的那种纯粹的快感。尽管我们知道技术、时代都可能给他理想的实现造成障碍,但我们还是能够看到,格里尔逊以明显的功利主义实践践踏了他自己追求真实的美学理想,致使纪录片在某种意义上逐步成为强权的附庸,而不是犀利的社会批评,这不能不使人深感遗憾。"以真为美"和"以教化为己任"看起来并不矛盾地统一在格里尔逊的身上,但两者的冲突终究还是导致了一种"魔高一丈"的结果。

尽管我们可以激烈批评格里尔逊,因为他的"创造性地使用材料"的观点③,几乎可以就地颠覆他所有的理想(国内对其的批评似乎都集中在这一点上);我们在他的实践中看到的是,理想让步于现实,格里尔逊终究不能摆脱作为一名政府官员的身份。但是,无论如何,格里尔逊毕竟还是守住了"纪实"这一美学的底线,《漂网

① [英]凯文·威廉姆斯:《一天给我一桩谋杀案:英国大众传播史》,刘琛译,上海人民出版社 2008 年版,第 168 页。
② [法]乔治·萨杜尔:《电影艺术史》,徐昭、陈笃忱译,中国电影出版社 1957 年版,第 259 页。
③ 格里尔逊的原话是:"使用活生生的材料同样可以有机会制作出富有创造性的艺术作品。"参见[英]约翰·格里尔逊:《纪录电影的首要原则》,单万里、李恒基译,载单万里:《纪录电影文献》,中国广播电视出版社 2001 年版,第 502 页。

渔船》毕竟是以票房的号召力而不是其他的方式竖起了纪录电影的大旗,我们所看到的纪录电影的诞生,不是因为理论工作者们的定评,而是观众在纪录电影这面大旗下的聚集,这是无可辩驳的事实。因此,即便给予格里尔逊一个相对正面的评价也绝不会言过其实。霍恩贝格说道:"从格里尔逊开始,纪录电影成了具有真实意义的一种电影类型,它赢得了舆论教育和政治一致这样的社会功能。纪录电影在民主社会的框架之中传播世界观和共同的价值观。从格里尔逊开始,纪录电影落户于不同的公众机构。这样一种负有社会责任的电影类型,站在了以营利为目的的好莱坞故事电影的对立面,它的生产和接受是完全不同的另外一种形式。"[1]这样的评价应该是公允和可以接受的。

思考题

1. 我们在什么前提下承认格里尔逊为纪录片之父?
2. 为什么"纪实"观念在20世纪20年代而不是更早为纪录片所接纳?
3. 以今天的目光,《漂网渔船》是一部什么类型的纪录片?
4. 《漂网渔船》表现出了哪些倾向?对后世有何影响?

[1] [德]爱娃·霍恩贝格:《对于萌芽和历史问题的回顾》,聂欣如译,载聂欣如:《纪录片研究》,复旦大学出版社2010年版,第403页。

第五章

伊文思的道路

图 5-1 尤里斯·伊文思

尤里斯·伊文思(1898—1989,图 5-1),荷兰人,属于早期纪录片的前辈之一,当格里尔逊在 1929 年拍出《漂网渔船》的时候,伊文思已经以《桥》(1928)和《雨》(1929)这两部带有现代主义先锋实验色彩的影片扬名世界了。接着,伊文思又拍摄了一系列与实验电影风格完全不同的具有科学教育性质的影片,如《须德海》(1930)、《菲利普收音机》(1931)、《杂酚油》(1932)等,这几部影片都是公司和团体委托制作的,用今天的眼光来看,这些影片多少带有娱乐的性质。然后,伊文思再次转向,抛开了他以前相对华丽的视听语言风格,转为朴素。这主要表现在他在苏联拍摄的《英雄之歌》(又译《共青团员》,1933)以及在比利时拍摄的《博里纳奇矿区》,特别是后一部影片,这部影片最终奠定了伊文思纪录片今后的主要风格和走向。

伊文思的纪录片与格里尔逊那些在影院里放映的纪录片有很大的不同。他的风格基本上是他个人在坚持,不像格里尔逊那样有一个流派,影响巨大。尽管如此,直到今天,我们依然还能看到有人在秉承伊文思的衣钵,坚持制作这一类的实用主义纪录片。对于许多严肃的纪录片理论的研究者来说,尽管他从未被作为有价值的创作者铭刻在纪录片的历史上,但他对于纪录片的贡献并不在弗拉哈迪、格里尔逊等人之下[1]。

[1] 参见尼科尔斯的说法:"事实上,尤里斯·伊文思可以与路易·卢米埃尔、埃斯塔·舍伯、吉加·维尔托夫、约翰·格里尔逊以及罗伯特·弗拉哈迪等一起并称为'纪录片之父'。"参见[美]比尔·尼可尔斯:《纪录片导论》,陈犀禾等译,中国电影出版社 2007 年版,第 169 页。

第五章　伊文思的道路

第一节　实用主义纪录片

为什么说伊文思的纪录片是"实用主义"的？这是因为伊文思的纪录片几乎完全不按照一般纪录片的"游戏规则"来运作，也就是说不按照当时的、为一般人所接受的范式来制作纪录片。从某种意义上来说，他同弗拉哈迪有相似的地方，弗拉哈迪也是完全按照自己的方法制作影片，根本不顾及是否能够纳入一般的分类或是否属于纪录片。如同弗拉哈迪，伊文思也有一套自己的规则，不过他的规则显然要比弗拉哈迪更为"出格"，因为弗拉哈迪无论如何标新立异，还是没有超越一般媒体与观众关系的底线，而伊文思则完全不顾及一般的游戏规则，他对纪录片的看法尽管可以纳入"纪实"的美学规范之中，但他的美学已经不是纯粹的纪实。

一、实用主义

电影何为？这是一个很少有人问，但又确实存在的问题。对于卢米埃尔兄弟来说，电影就是娱乐，一种娱乐的手段，这一点似乎不用怀疑。但是在苏联，情况显然不是这样，人们毫不犹豫地将电影用于宣传，不论是爱森斯坦、普多夫金，都很明白电影的这一用途，他们对格里尔逊的影响很大。另外还有维尔托夫，他早在1923年提出的"电影眼睛"理论，似乎是在强调电影机械的认知作用，在20世纪30年代的时候还没有什么影响，50年代被法国人让·鲁什放大了。不论是娱乐、宣传还是认知，都没有超出把电影作为媒体的界限。唯有伊文思另类，他似乎不太在意电影作为媒体的各种功能，他执意要让电影成为工具。这可能让人觉得难以理解，电影只是一些光影，除了让人看之外还能有什么其他的用途？举例说吧，如果一张照片上出现了一把手枪，当这张照片被刊登在报纸上的时候，它只是一个普通的媒体画面；但如果将这张照片寄到某个特定的人家里去的时候，它就变成了能够起到威胁作用的物体。这张照片的作者，或者说使用者，显然把它当成了达到某种实际目的的工具，而不是把它当成一般媒体。这里面有两个因素值得特别注意：一是图像的作者（也是传播者）不再置身事外，他本人就是事件的一个部分。这与一般媒体自诩为公正、公器相去甚远；二是媒体的作用不再是针对一般意义上的大众，而是具有某个实用性的目的。当媒体针对一般大众的时候，其目的往往是在意识形态上对大众进行教化或引导，这特别是在早期的纪录片中表现得非常明显。换句话说，一般纪录片的意义在于它"形而上"的作用，而实用主义的纪录片则关注

"形而下"。这是实用主义纪录片与一般纪录片不同的所在,它是"以片行事",也就是在拍摄和放映的过程中达成某种实在的目的,在语言学中类似的"以言行事"方式被称为"述行"。伊文思说:"我必须穿越纯粹美学的方法,因为那样将会导致内容与形式的脱节。我不知道是否大家都能够赞同这个观点,但是我相信是这样的。我认为纯美学的方法将会把电影带入死谷。我认为一部电影如果与社会运动结合起来,与现实生活联系起来,那它的价值将会重要很多。"①这样的说法尽管看上去与格里尔逊接近,但在"如何去做"的价值观上却有着根本的区别。

对于影片的作用,伊文思自己有非常明确的表述,他在自己的回忆录中说:"对我来说,《菲利普无线电厂》②和《杂酚油》这两部影片使我获得了巨大的物质报偿和技术造诣。但这些并没有解决我自己在这时期里一直存在的内心矛盾。我要用纪录片的形式表现社会的真相,可是在这种华而不实的工商业片中又不可能做到这一点,我为此而感到苦恼不堪。"③1933年,伊文思在拍摄有关比利时煤矿工人的影片《博里纳奇矿区》的时候开始非常明确地意识到纪录片的制作主体不仅仅是一个旁观者,同时也可以是一个事件的参与者。这样一来,他就把电影作为媒体的纯粹性给破坏了,电影不再是一个将信息告知他人的传播中介,而是成了事物的当事人。他说:"电影摄制者必须首先对那些穷苦人们的惨状感到愤慨和激怒,这才能找到正确的拍摄角度,来拍摄这里的肮脏现象和这里的实际情况。在博里纳奇矿区的所见所闻激励着我,我不仅仅要拍一部表现这些矿工们悲惨遭遇的影片,也不打算让观众看过我这部影片之后仅仅是捐给这些矿工们一点儿钱。这部影片要有一个战斗的观点,它要成为一件武器,而不能只是如实记录曾经发生的有趣的故事。"(第78页)由此,伊文思表现出了他作为纪录片制作者与众不同的地方,他不再将自己作为一个事件的旁观者,而是将自己等同于一个参与者。因此,他作为一个媒体工作者的立场由此而消失,他的影片正如他自己所说的,不再满足于成为媒体的一部分,而是要成为"一件武器"或其他的什么东西。

正是因为要使电影成为一种实用的工具,在拍摄《博里纳奇矿区》的时候,伊文思放弃了自己过去所熟悉的视听语言的方法,转而使用另一种更为朴素的语言。他说:"这时有一个实在的危险我并没有觉察到——我的摄影技术已经达到这样熟

① [荷]尤里斯·伊文思:《纪录片:主观性与蒙太奇(1939)》,王温懿译,载孙红云、胥弋、[法]基斯·巴克:《伊文思与纪录电影》,吉林出版集团有限责任公司2014年版,第242页。
② 一般译为《菲利普收音机》。
③ [荷]尤里斯·伊文思:《摄影机和我》,沈善译,中国电影出版社1980年版,第58—59页。以下引文凡只标页码未注出处者皆引自《摄影机和我》。

练的程度,我拍摄这类影片时就像一个杂技演员同时在空中耍弄五个球那样容易。这意味着我将会自然而然地侧重于技巧而牺牲影片的现实主义内容。"(第55页)伊文思的这种关于形式必须向内容妥协的思想,主要是在拍摄《博里纳奇矿区》时个人立场发生转换而引起的,他在自己的回忆录中说:

> 拍摄《博里纳奇矿区》的过程中,我常常不得不舍掉一些在我们不需要的时候出现的讨厌的外表美。如此,当工棚窗户轮廓鲜明的影子投射到脏的破布和桌上的盘子上时,产生的悦目效果实际破坏了我们所要求的肮脏的效果,因此,我们把影子的轮廓打乱。我们的目的是防止令人愉快的摄影效果分散观众的注意力,以致忽视我们所要表现的令人不愉快的事实真相。
>
> 美学上的快感,光与影的变化,对称美和布局与比例协调的构图,会暂时损害影片的目的。我们经常碰到这种危险。在博里纳奇矿区那些狭窄、肮脏的内景镜头中,如果出现叫人舒服的美学效果,观众看了或许就不会自言自语地说:"这里真脏、真臭,这不是人住的地方。"如果事先对这种情况不加预防,那么,拍在画面上的那些矮小、破烂的棚屋(有的屋顶上还覆盖着常春藤),往往可能显得很别致,而不是很丑陋。在纪录片的发展史上,曾经有过这样的事例,摄影师被实际的肮脏现象强烈地吸引住,结果画面上的肮脏现象显得奇特而有趣,并不使电影观众反感。(第75—76页)

《博里纳奇矿区》拍完之后到处都被禁映,如果是将电影看成媒体的话,就意味着影片的彻底失败。因为不与公众见面的媒体一无是处。格里尔逊非常清楚这一点,他的影片从来也不会忘记作为媒体的身份。而伊文思则不然,对于他来说,纪录片如果不能起到实际的效用,那才是一无是处,放映与否并不能决定影片的制作的方向。这是伊文思纪录片同当时一般纪录片的不同之所在。在伊文思的一生中,影片被禁映是家常便饭。《博里纳奇矿区》最后仅是给当地的煤矿工人放映了。可见,伊文思这部影片的针对性非常明显,他试图利用影片唤起更多的工人参与斗争。这样一种想法显然脱胎于他作为事件参与者这样一种自我的定位。

二、案例分析

伊文思将纪录片作为实用工具的美学思想在影片《西班牙土地》(1937,图5-2)中表现得最为突出和明显。因为拍摄这部影片是为了在美国筹款为西班牙共和国的军队购买战地救护车,其作为纪录片自身的功能几乎完全被忽略。下

图 5-2 《西班牙土地》

面我们对这部影片进行讨论。先看该片梗概。

影片开始表现的是广阔的土地,画外音介绍了西班牙的土地干燥、坚硬,需要水来浇灌。并告诉观众,这是一个有1500人口的村子。

清晨即起,村里的人们洒扫庭除。面包师赶着做面包。一支由村民牵着骡马组成的运载粮食的驼队向首都马德里出发。画外音讲述了这条通往马德里的公路的重要性,必须阻止叛军切断这条食品运输通道的企图。

农民们在土地上辛勤耕作。引水灌溉的计划也在逐步实行。画外音是激昂的音乐和隆隆的炮声。

行进中的西班牙军队,其中有许多人穿着便服。他们赶到了前线,这里枪炮声一片。影片展示了靠近公路的正在作战的炮兵阵地以及前线士兵的日常生活。那些正在聆听有关枪械构造讲解的是第一次拿枪的新兵。

大学是马德里外围激战的前线。影片介绍了西班牙人民军队中的一些指挥官,他们以前的职业是律师、排字工等。这里正在为争夺一座医院而苦战。一个战士在战斗的间隙给家里写信,说自己三天后将回家探望。他是影片开头所介绍的那个村子里的青年于连。

军队中的另一件大事就是选代表参加人民军的正式成立大会。大会上许多代表发言,有从士兵成长为指挥官的昔日的石匠、职业军官、从秘书成长起来的国会议员、从德国作为志愿者来参战的作家、被称为"热情之花"的著名女政治家等等,他们在发言中都表示了必胜的信心。

激烈的战斗之后,一批战士休假探亲。

影片从两个方面展示了马德里:一方面,城内筑起了街垒,人们为了购买食品排起了长队,被炸毁的建筑和大街上运送死难者的灵车,心怀恐惧的难民正在撤离马德里;另一方面,青壮年市民积极从军,他们在广场上列队操练,国家总理发表坚决抵抗法西斯主义的讲话。

在农村,水渠灌溉的计划正在加紧实施。从前线返家探亲的战士于连回

到了母亲的身边。

休假完毕的战士在车站告别家人重返战场。

叛军的飞机轰炸马德里和村庄。一场争夺马德里附近公路桥梁的战斗打响了。与之同时,水渠的建设也在加紧进行。坦克投入了战斗。战斗激烈,许多人民军士兵负伤。

画外音最后告诉观众:桥梁保住了,公路还在我们的手里。

水渠通水了,在土地上流过的水同在公路上开过的汽车以及战士射击的镜头交替出现。

这部影片具有以下特点。
1. 对受众群体作出了规定

如果站在今天的立场上看,这是一部很费解的影片,人们并不能通过这部影片知道西班牙在1936—1937年究竟发生了什么事情。这是因为伊文思假设他的观众熟知或一直都在关心有关西班牙内战的事情,并且他们都具有反法西斯主义的立场,因此省略了许多相关的背景材料。观众如果不了解1931年之前西班牙还是一个封建的王国,还是一个封建贵族和地主占有大量土地,大批农民缺少土地的国度,就不会理解共和国这一政体对于农民的意义,就不会理解影片中所表现出来的农民们修筑渠道灌溉自己土地的象征意义;如果人们不知道西班牙内战是共和国政府对抗右翼法西斯叛乱的战争,而右翼叛乱的领袖如佛朗哥之流大多是军人,就不能理解为什么西班牙的军队都站在了人民的对立面,民众要拿起武器组建自己的军队;如果人们不知道在保卫马德里的战役中,特别是在1937年的2—3月间,国际纵队和西班牙的"第五团"成功粉碎了由叛军和德、意两国军队组织的两次进攻①,便不会理解为什么马德里的人民对胜利充满了信心,等等。这部影片的这些问题,不仅仅是对今天的观众,即便是对当时的、西方的观众也不是完全没有障碍

① 据记载:"1937年2月、3月,叛军和德、意侵略军先后发动了两次强大的攻势,第一次是在马德里以南的哈拉马河的进攻,被国际旅的战士击退;第二次是以意大利的摩托化部队担当主力,莫斯卡多率领的外籍军团作策应的进攻,战斗一开始,敌军沿着萨拉可萨公路,奔袭马德里东北面50公里的瓜达拉哈拉,妄图切断马德里与共和国东部的交通线。那时,天正飘舞着鹅毛大雪,侵略军的坦克和装甲车陷在泥泞的道路上,大大降低了前进的速度。'第五团'和国际纵队的战士(其中也有意大利籍'加利波的营'的国际战士)早已严阵以待,布下了天罗地网,给敌人以迎头痛击,不能越雷池一步。3月18日转入反攻,经过数小时的激战,意大利侵略军损失惨重,尸横遍野,溃不成军,伤亡近万人,被俘虏的达数千人。这就是著名的瓜达拉哈拉阻击战。"参见周希奋:《西班牙民族革命战争(1936—1939)》,商务印书馆1983年版,第34页。伊文思在西班牙拍摄的时间为1937年4月前后。

的,影片在美国放映时,罗斯福夫人便曾说过:"我认为他们(指影片的制作者——笔者注)过高地估计了观众对欧洲情况的认识。"(第120页)

2. 回避某些重要的事实

伊文思在一部有关西班牙内战的影片中不谈战争的背景并不是一个疏忽,也不是一种对观众理解程度的错误假设。而是基于这样一个事实:在1936—1937年的战斗中,实际上共产党控制了整个西班牙抵抗叛军的领导权①。所有重要的战斗几乎都是在共产党的国际纵队的参与下进行的。就连在保卫马德里战斗中起重要作用的西班牙的"第五团"也是由共产党人领导的。如果伊文思要在影片中介绍战争背景的话恐怕不能避开这一事实。然而,制作这部影片的目的并不是要给芸芸众生上近代历史或国际政治课,而是要向美国的有钱人募捐。要资本家出钱帮助共产党无论如何都有些说不过去的地方,因此伊文思干脆来了个"闭口不谈"。在影片中我们看到了许多共产党或共产党员的活动,如在人民军成立大会上发言的,有许多都是当时著名的共产党员,如被称作"热情之花"的多洛列斯·伊巴露丽,就是一个著名的女共产党员。但是在影片介绍他们的旁白中,无一例外地忽略了他们的政治身份。这样的回避尽管可以解决在美国筹款的问题,但是对于一部纪录影片来说却是致命的。巴桑便认为伊文思的这部影片不如法兰克·卡普拉后来拍摄的《我们为何而战》,他说:"后者与《西班牙土地》的用意相同,但却花了一整系列影片来解释第二次世界大战的背景。卡普拉从不假设观众的信念,他只想过或许观众可能会认同他的理念。"②

3. 部分虚构

在结构上,这部影片使用了较多的虚构,因此被认为是一部"半纪录半剧情"的影片③。伊文思将灌溉水渠的建设作为一个象征的因素同战争相并列,以象征民

① 参见布林克霍恩的说法:"由于苏联的帮助,共产主义者赞助的志愿者和第三国际的代表在1936—1937年冬天进入了西班牙,共产主义的影响无论在政府内还是政府外都扩大了。西班牙共产党的党员人数也增加了,它的社会保守主义立场和对纪律的强调,吸引了许多专业人士、军官以及城市和乡村中下阶层的成员。"参见[英]马丁·布林克霍恩:《西班牙的民主和内战(1931—1939)》,赵立行译,上海译文出版社2003年版,第61页。奥威尔也在他的书中写道:"全面左转始于1936年10到11月,这时苏联开始向西班牙政府提供武器,权力从无政府主义者手中转到共产党人手中。……共产党人吸引中间阶层反对革命,既获得了权力,又迅速发展了党员,在人们看来他们是唯一能够赢得胜利的政党。苏联提供的武器和主要由共产党人领导下的部队在马德里的顽强守卫,使共产党人成为西班牙的英雄。"参见[英]乔治·奥威尔:《向加泰罗尼亚致敬》,李华、刘锦春译,李锋审校,江苏人民出版社2006年版,第44—51页。

② [美]Richard M. Barsam:《纪录与真实:世界非剧情片批评史》,王亚维译,远流出版事业股份有限公司1996年版,第214—215页。

③ 同上书,第214页。

众对于战争的投入就如同在捍卫自己的土地,以及捍卫在这一土地上所取得的进步。对于一部纪录片来说,这样的构思无可非议。但是,要将两者有机地结合起来并非易事。至少我们在影片中所看到的两者之间的联系仅仅是村里有个年轻人上前线打仗,以及回村休假。由于村中的这一条线索,特别是休假,完全是搬演的,父母亲在看到孩子回来时的反应都很不自然;士兵回村后让村里的孩子们列队操练也十分做作,因此影片中以农民灌溉土地作为象征的这一条线使人觉得不真实,成了影片制作者强要观众接受的意识形态。尽管灌溉土地与战争的联系是一个虚拟的故事,但是"灌溉"与"战争"这两件事情却是实实在在发生的,本不应该给人以虚假的感觉,是不成功的搬演破坏了所有的真实。我们在看弗拉哈迪的《路易斯安那州故事》的时候,多少也有类似的感觉,尽管弗拉哈迪的这部影片制作上要比伊文思精良得多。虚构故事使这一类型的影片在某种意义上更靠近剧情片,而不是纪录片。在这一点上,弗拉哈迪比伊文思走得更远。弗拉哈迪完全没有那种要将自己的影片纳入纪录片的范畴的想法,因此在虚构故事和情节方面无所顾忌。而伊文思则很清楚,他的影片首先必须是纪录片,否则"买救护车送到西班牙去"(第98页)的目的便将落空,他不可能依靠一个完全虚构的故事来做到这一点。这也是他放弃原本更为复杂和更多虚构的影片剧本的原因之一。他说:"当时西班牙没有强大的情报部,或组织得很周密的宣传中心。既没有非正式的,也没有有组织的宣传活动。因此,一部微妙的半纪录片半故事片的影片便无所适从。"(第94页)他所能够做到的便是在影片中将救护车的镜头放在了重要的、醒目的位置。

从这部影片明显的针对性,我们可以推导出作者的立场必然是站在西班牙共和政府一边。

三、搬演的使用

对于格里尔逊来说,尽管搬演在他的影片中被用得"一塌糊涂",但"搬演"这个词始终是一个难以启齿谈论的问题,因为这与他要求影片"纪实"的美学观念相违背。而对于伊文思来说,则从不回避"搬演",如果目的是光明磊落的,那么手段也就没有什么可以忌讳,这同标榜"真实"的格里尔逊有很大的不同。

1. 使用非职业演员

可能是受到了弗拉哈迪的影响,伊文思在他早期的影片中热衷于使用非职业演员。如在《英雄之歌》(图5-3)中,影片的主人公是一个18岁的吉尔吉斯青年,他从狩猎农耕的民族来到了工业建设的工地,通过学习最后成了一名合格的技术工人。伊文思说:"这个人象征着一个民族在社会、经济和文化发展中飞跃

图5-3 《英雄之歌》

过几个世纪,从封建主义直接进入社会主义的第一个阶段;跳过了资本主义阶段,从中世纪的吉尔吉斯帐篷飞跃到现代社会化工业的高炉。"(第64页)应该说,这个故事本身虚构的成分并不很多,因为这个青年的故事就是在工地上发现的。或者也可以说,伊文思发现的是一个苏联的"纳努克",但是他所碰到的困难却是弗拉哈迪在最困难的时候都不曾想到的。

首先是经济上的问题。十月革命之后的苏联百废待兴,资金和各种材料的匮乏是普遍性的问题。伊文思拍摄影片不但不能得到合适的设备,甚至连必不可少的胶片也不能充足供应。对于弗拉哈迪来说,没有足够的胶片无论如何是无法开始工作的。今天人们在摄制纪录片的时候也需要较高的耗片比,否则影片的纪实质量就会受到影响。其次是时间上的问题。伊文思没有足够的时间如同弗拉哈迪那样深入细致地去同他所不熟悉的人们接触,直到完全了解他们、同他们融为一体。为此,弗拉哈迪影片的拍摄时间往往长达数年。这是伊文思所无法仿效的。这些困难决定了苏联的"纳努克"不可能像《北方的纳努克》那样生动和自然,决定了搬演的过程不可能重返自然的状态,而只能是表演。既然是表演,纪录片同剧情片之间的区别就会有问题。伊文思认为影片制作者的道德应该成为保证真实性的底线。他说:"重现现场给纪录片的摄制引入了一个非常主观和个人的因素,导演的正直——他对真实的理解和态度——他说出主题的基本真理的意志——他对观众的责任感的理解。作为一个艺术家,他正在创造一个新的现实,这个现实会影响到观众的思想,并激励他们按他的影片表达的真理去行动。不包含这些'主观'因素,纪录片的定义就是不完整的。"(第69页)

2. 局部搬演

在伊文思与比利时人亨利·施托克合作拍摄的《博里纳奇矿区》中,出现了大量搬演。因为他们要拍的是一部表现工人罢工斗争的影片,但他们到达的时候,尽管罢工还在持续,但重要的斗争都已经成为过去时,因此他们只能使用搬演的方法。如在工人们巧妙阻止警察搬走工人家具抵债的一场戏中,尽管这是真实发生过的事情,但不可能请到当时的警察来参与表演,于是只能从外面的剧团中借来警

察的制服,让工人来扮演警察的角色。这样的搬演所能达到的效果可想而知。

更因为伊文思精通剪辑,不像弗拉哈迪那样对剪辑一无所知,因此他的搬演场面比弗拉哈迪更具有戏剧性。如在《博里纳奇矿区》"没钱买面包"一场戏中(图5-4),伊文思表现了工人因为没钱在附近的商店买面包,只能去路途遥远的亲戚家求助。

① 全景
工人甲向工人乙借自行车

② 中景(摇)
工人甲骑车出画

③ 中景(跟移)
工人甲骑车

④ 小全景(移)
满是面包的面包店橱窗

⑤ 中景(摇上)
骑车的工人

⑥ 小全景(移)
另一处面包店的橱窗

⑦ 全景
骑车工人拐入小巷从纵深出画

⑧ 字幕
互相支持

⑨ 小全景
工人甲夹着面包从门口出来

⑩ 全景
工人甲从原路返回

⑪ 特写（移）
面包店橱窗中的面包

⑫ 全景
工人甲带着面包回到出发地

图5-4 《博里纳奇矿区》中"没钱买面包"的段落

在这段长度约为一分钟的戏中,伊文思使用了 11 个镜头(不含字幕),其中包括运动镜头;并用这些镜头组成了一个小小的平行蒙太奇,将工人骑自行车寻求面包和近在咫尺的面包店的面包并列,以强调现实对于工人阶级的不公和荒谬。这个片段中所使用的方法显然已经不是简单的搬演,而是结合使用了电影蒙太奇。

3. 以假乱真

一般来说,假的就是假的,真的就是真的,两者水火不能相容。但是在某种特殊的情况下,这两者变得难分难解,成为一种有着特殊意义的事件。

伊文思在拍摄《博里纳奇矿区》时发生的一件事,直到今天仍为人们所津津乐道。那是他为了拍摄工人游行而组织的一场工人游行的表演,由于当时的工人同警察仍然处于高度对立的状态,因此这一"搬演"不但吸引了其他工人自动加入游行队伍,同时也招致了警察的干预,从而使"排演变成了一场真正的示威游行"(第 81 页)。伊文思的拍摄受到了真正的威胁,工人们为他藏起了摄影机,参加游行的工人们挨了警察的打。如果要追问这场游行究竟是真还是假,恐怕难以做出一个决然的答复。但是,其中肯定有真实的成分,这是毋庸置疑的。因此,搬演在这种情况下的意义不再是原有的"虚构",而是"非虚构"。当纳努克在同海象搏斗的时候,我们不可能认定为"假",尽管一切都是事先安排好的。这是非虚构的边缘,但其性质毕竟是非虚构。伊文思在此发现了一个从虚构通向非虚构的"秘密",虚构之中潜伏的非虚构的因素,它们通过某种手段可以被激活。这就像纳努克面对一个不可控的对象只能真实应对,这种方法可以在一定程度上控制虚构与非虚构的呈现。今天的纪录片导演迈克·摩尔成了玩弄这一技巧的高手。

游行事件这对于伊文思来说尽管是一个巧合,但他对于虚构和非虚构的性质有着深刻的了解,他说:"首先,摄影机前的真实事物是否真实,观众是否相信,关键不在于这些事物是否受到干预。没有一部纪录片,甚至没有一部新闻片,是不经过某种程度的艺术处理就可以摄制成功的。当你为摄影机选择位置的时候,影片的艺术就开始了。当你对一个人说'别瞧摄影机'的时候,排演就开始了。当你走到另一个极端,对演员说'你来扮演一个农民的角色吧'的时候,那才是你该为你所拍摄的影片片种操心的时刻。在这两个极端之间,要作多种选择。"(第 209—210 页)

尼科尔斯在谈到伊文思所使用的"排练、重演或置景演出等"各种手段时说:"在伊文思看来,只要它们有助于提升人们在社会冲突最激烈的时候迸发出来的集体凝聚力和革命斗志,那么它们就具有现实价值。"[①]伊文思纪录片"实用主义"的

① [美]比尔·尼可尔斯:《纪录片导论》,陈犀禾等译,中国电影出版社 2007 年版,第 169 页。

核心在于他始终不认为纪录片是一种旁观的手段,他认为他的纪录片应该参与到事件之中去,他说:"我坚持以我的职业干预社会。"①这种方法伊文思坚持了一生。他的做法在西方所引起的恐惧,要远远超过对其进行研究的学术上的兴趣。

第二节 政治性实用主义纪录片产生之背景

政治性实用主义纪录片的出现对于人们来说始终是一件费解的事情,特别是当伊文思已经以《桥》和《雨》取得了国际声望而毅然放弃,转而从事毫无保障的实用主义纪录片的制作,引起了研究者们极大的兴趣。这里试图通过对当时社会的分析,寻找这类纪录片产生的原因。

一、20世纪革命精神的影响

20世纪是一个革命的世纪。帝国主义和资本主义在第一次世界大战之后经历了一次真正的危机。随着苏俄十月革命的胜利,全世界掀起了一场革命的风潮,这是一场真正的自发的革命,并非因为马列主义的传播,即便是在苏俄,马列主义也是乘着这股革命的风潮夺取了国家的政权。齐泽克在谈到十月革命时期的俄国情况时说:"草根民主的激烈爆发,地方委员会在俄罗斯的大城市周围的蓬勃发展,对'合法政府'权威的不屑一顾,并把一切都掌控在自己手中。这是前所未闻的十月革命故事。"②前面提到的西班牙革命也是这样,共产党是在革命爆发之后才介入其中。革命风潮的爆发同人们对资本主义的失望有关。历史学家是这样来描述当时的情形的:"对当年那一代人来说,尤其是历经大动乱年头的一代,不管当时多么年少,革命都是他们有生之年亲身经历的事实。资本主义危在旦夕,指日可亡。眼前的日子,对那些将能活着见到最终胜利的人来说,不过是过渡的门厅罢了。然而,成功不必在自己,革命斗士不会个个活着见到胜利。(1919年,慕尼黑苏维埃失败,俄国共产党员莱文尼在行刑赴死前曾说:'容先死之人先请假了。')"③齐泽克在谈到现有秩序的合法化是来自梦想的时候说道:"正是这一机制决定了'进步'

① [法]罗贝尔·戴斯唐克、[荷]尤里斯·伊文思:《尤里斯·伊文思,或一种目光记忆》,胡滨译,载王志敏、陈晓云:《理论与批评:电影的类型研究》,中国电影出版社2007年版,第3—4页。
② [斯洛文尼亚]斯拉沃热·齐泽克:《实在界的面庞:齐泽克自选集》,季广茂译,中央编译出版社2004年版,第303页。
③ [英]霍布斯鲍姆:《极端的年代》(上),郑明萱译,江苏人民出版社1999年版,第105页。

的西方人在二三十年代对苏联所采取的态度:尽管贫困不堪、错误不断,无数的西方游客还是被单调乏味的苏联现实所吸引。何以如此?答案很简单:在他们看来,它真正实现了自古至今全世界百千万工人阶级的梦想。"①

伊文思便是经历了那个时代的青年。大学时代的伊文思是一个左倾学生团体的成员。以后为了继承父亲的摄影器材业,他又离开荷兰到德国的柏林去学习有关技术。辍学后,他又到德国的工厂去实习。在那里,他的左倾意识进一步加强。他在回忆录中写道:"我最初找到的职业是在德累斯顿的埃卡和埃尼曼公司的摄影机制造厂当工人。我被分配在工作台上干活。这时我开始切身体会到当工人的意义,那就是:靠一份微薄的工资过活,在一个庞大的机构里干活。萨克森州的劳工工会为生存进行着顽强的斗争。他们起码的要求在我看来是很清楚的。当抗议的工人们遭到警察开枪射击的时候,我在参加德累斯顿大街上的示威游行。我理解并强烈地感觉到工人们在正义一边。他们进行的是德国的反法西斯斗争中的最初几场战斗。"(第9页)真正促使伊文思在意识形态上左倾的,应该是影片《博里纳奇矿区》的拍摄。博里纳奇是比利时的一个矿区,伊文思看到矿主将煤囤积在露天,并用铁丝网层层围住,而工人们在冬季的瑟瑟寒风中却没有任何御寒的手段,有些工人为了取暖去偷那些他们自己开采出来的煤,却被警察开枪打死。这使伊文思失去了心理上的平衡,他无法再继续保持一个冷静的艺术家的心态。他说:"仅仅在几个月前,我们在布鲁塞尔计划来博里纳奇矿区拍片的时候,只想拍一部关于当地悲惨情况的真实纪录片,然而,现在我们和这里的人民已经打成了一片,建立了非常密切的关系,以致如何改变现状的问题成了十分迫切的问题。这样一来,影片的整个构思便提到了一个新的高度。每当回想起当初来这里只想拍摄事实时,我们就感到惭愧。事实铭刻在我们的心里。"(第81—82页)他作出了这样的推论:"也许,每一个真诚的艺术家,在亲临博里纳奇矿区目睹那里惨状之后,都会和以前判若两人。"(第77页)由此我们可以看到,伊文思所做的已经超过了作为一个纪录电影工作者所应有的立场。他不再满足于充当一个单纯的起传递作用的媒介,他要成为他的拍摄对象的一个部分。第二次世界大战之后,伊文思拍摄了《印度尼西亚在召唤》(图5-5)一片,这部影片表现了在澳大利亚的印度尼西亚船员和码头工人,他们为了国家的独立,抵制将武器和军用物资运往印度尼西亚,而装运武器和军用物资的船只恰好是不希望印度尼西亚独立的荷兰船只。国家的利益和伊文思

① [斯洛文尼亚]斯拉沃热·齐泽克:《实在界的面庞:齐泽克自选集》,季广茂译,中央编译出版社2004年版,第63页。

图 5-5 《印度尼西亚在召唤》

个人的理想发生了冲突,为此,伊文思不仅失去了荷兰政府官员(电影专员)的身份,同时还被禁止进入荷兰,类似于被"驱逐出境"。

尽管在我们今天看来伊文思的做法非常另类,但在当时的青年人中间这却是一种"时尚"。斯特龙伯格说:"在 1932 至 1934 年间,几乎所有的思想活跃的大学生都是共产主义的同情者,其中一些人加入了共产党。几乎可以说,在大学里,整整一代求知探索的年轻人都有过接近共产主义的经历,要么是在 20 年代,要么是在经济萧条困扰的 30 年代,在 30 年代的情况更多一些。"①伊文思的想法显然与当时激进的社会潮流相吻合,而非一种单打独斗式的英雄主义,不过,在西方的经济大萧条过去之后,人们渐渐放弃了激进的社会立场,唯有伊文思还在坚持,这时他真的成了一位单打独斗式的英雄,他的足迹遍及那个时代战火纷飞的拉美、东南亚,以致被人称为"世界革命前线的电影工作者"②。

二、20 世纪科学精神的影响

伊文思能够把自己的信念如此长时间地坚持下去,而且是在几乎所有的人都在放弃的时候,这实在不能不令人感到惊讶。我们在细读伊文思的回忆录时,会发现伊文思有一个与他同时代的纪录片大师不同的地方:格里尔逊学的是社会学,文科出身;弗拉哈迪学的尽管是采矿,但他没有系统上学,对现代文明没有好感;维尔托夫从小热爱音乐和文学,后来学的是医学和心理学,但他很快便放弃了;而伊文思的职业则是一位精密机械的工程师。这也就是说,在这些人里面只有伊文思是真正沐浴到了 20 世纪科技精神的雨露。他在自己的回忆录中描写他从小就热爱飞机,如何同家人一起兴高采烈地去看 20 世纪科技的新玩意——飞机,并将这种热情保持到老不减。格里尔逊的童年也许跟着家人参加社会活动;弗拉哈迪的

① [美]罗兰·斯特龙伯格:《西方现代思想史》,刘北成、赵国新译,中央编译出版社 2005 年版,第 483 页。
② 参见 Klaus Kreimeier, *Joris Ivens — Ein Filmer an den Fronten der Weltrevolution*, Berlin, Oberhaumverlag, September 1976。

童年跟着父亲在荒原上探险;维尔托夫的童年则沉迷于音乐和艺术。伊文思对于科学进步的仰慕可以说比他的同行们都要深刻。按照沃尔夫的说法:"科学从兴起到拥有如此显著的地位也只是最近 100 年的事。"①这是说在当时,科学家受到了像电影明星那样的追捧,大众第一次将科学放在了一个可以倾心仰慕、可以至诚相随的心理位置上。伊文思相对来说比较单纯,他既不像格里尔逊、维尔托夫那样考虑理论的体系,也不像弗拉哈迪那样一味追随自己的感觉,他也在思考、也在摸索,一旦信念确立,他就有可能将这一信念理解为一种正确的"科学",从而长时间坚持下去。探索一条正确的道路对于学习工科的伊文思来说,似乎并不是一件特别困难的事情。只是到了晚年,他似乎才理解到一个是与否的判断可能并不容易。当他在 1979 年被问及还打算去哪里的时候,他答道:"目前还不知道。我花了许多时间研究厄立特里亚②问题。是不是到那里去?那里是不是我的岗位?我还不能肯定事变的因素在什么地方。我相信正义的、革命的事业,但是现在事情不如我年轻的时候那样泾渭分明。那时候,西班牙是对的,别人不对,越南是对的,美国人不对,事情没有两重性。拍一部关于安哥拉的影片,这很好,但是要让那边的人去拍,要帮助那边的电影工作者去表达。事情很复杂,尤其你是不知趣的老殖民主义者。要纵观种族问题,而这个问题不是那么容易懂的。"③

在伊文思投身电影的那个时代,电影在某种程度上还是一块未琢之玉,每个人都可能按照自己的愿望来对自己心目中的电影形态进行雕琢。除了故事电影之外,格里尔逊表现出了一种社会精英的做派,他心忧天下,在社会学(其中有相当部分在今天被称作传播学)中摸爬滚打,既要用电影来唤醒民众,又要为自己在其中谋一席安身立命之地,腾挪变换,颇有些"老奸巨猾";弗拉哈迪可以说与世无争,他的思想在当时是反主流的、反时尚的,他满怀浪漫主义的怀旧思绪,把电影当成了一个记忆中的美丽故事来讲;维尔托夫无疑保持着先锋派艺术家的实验精神,只不过是在新建立的苏维埃气氛的笼罩之下,他乐观积极,毫无一般先锋派所具有的颓废色彩,他尝试着在电影中把一种新的世界观当成一种科学来检验,按照德勒兹的说法,他的电影眼睛学说是把"物质群体跟人类的共产主义相互等同起来"④;无论

① [美]罗伯特·保罗·沃尔夫:《哲学概论》,郭实渝等译,广西师范大学出版社 2005 年版,第 137—138 页。
② 译注:埃塞俄比亚省名。
③ [法]德莱尔·德瓦里厄:《尤里斯·伊文思的长征——与记者谈话录》,张以群译,中国电影出版社 1980 年版,第 14 页。
④ [法]吉尔·德勒兹:《电影Ⅰ:运动-影像》,黄健宏译,远流出版事业股份有限公司 2003 年版,第 87—88 页。

是把电影作为实验游戏、怀旧复古还是(表面上的)大众营养鸡汤,都不对伊文思的胃口,他坚信科学即真理,社会必然进步,而电影可以作为工具,起到帮助人民大众的作用。他的这一想法除了隶属于 20 世纪 30 年代的"时尚"之外,至少还可以在实用主义哲学的范畴找到支持,这倒不是说伊文思受到了杜威或者其他什么人的影响,而是实用主义的出现和流行证明了社会上确有这一思潮产生的基础。在实用主义者看来,真理不是一种纯粹客观的观念,而是某种具实效的事物,威廉·詹姆斯说:"真观念是那些我们能同化、使之生效、确证和核实的观点,虚拟的观念是那些我们不能同化、不能使之生效、不能确定和不能核实的观念。这就是具有真观念给我们带来的实践上的差别;因此,这就是真理的意义,因为这就是我们所知的真理的全部。……一个观念的真实性并非内在于这观念的一种停滞特征,这观念变成真实的,是被许多事件造成的。它的真实性实际上是一种事件、一个过程;也就是它的过程证实了自身,它的过程是它的证明,它的有效性是使它有效的过程。"① 这样一种务求有效的思想,导致了一种工具论,实用主义因此也被称为工具主义,约翰·杜威说:"如果观念、意义、概念、学说和体系,对于一定环境的主动的改造,或对于某种特殊的困苦和纷扰的排除确是一种工具般的东西,它们的效能和价值就会系于这个工作的成功与否。"② 实用主义强调真理与结果的联系,观念作为工具,价值取决于行动的说法,与伊文思的思想行为轨迹有着许多相似的地方,当伊文思在反思纪录片何为的时候,杜威也在思考哲学何为(在时间上比伊文思更早),他在《哲学的改造》一书中反问:如果哲学不再迷恋于现实和理想、现象和绝对以及主体和客体,"哲学就不能专心从事于其他更有效、更紧要的任务了么?除了这些问题,哲学就不能鼓起勇气去面对人类遭受的道德的和社会的大缺陷、大困苦,就不能集中注意力去阐明这些不幸的原因和真实性质,去完善一个关于美好社会的可能性的清楚概念了么?简言之,就不能集中注意力于筹划一个观念或理想,它不去表明另一个世界的观念或某个遥不可及、不能实现的目标,而被用作理解和校正特定社会的病症的方法了么?"③ 当我们把杜威和伊文思思路的轨迹放在一起对比,便能够很清晰地看出两人的相似之处,他们都不满足于纯粹的没有行动和目标的思想。如果要用某一哲学体系对伊文思及其作品进行阐释,实用主义也许是最贴切的了,尽管杜威与共产主义没有什么关系,伊文思本人也从未对哲学发生任

① [美]约翰·杜威等:《实用主义》,杨玉成、崔人元编译,世界知识出版社 2007 年版,第 107 页。
② [美]约翰·杜威:《哲学的改造》(修订本),许崇清译,商务印书馆 1958 年版,第 84 页。
③ [美]约翰·杜威等:《实用主义》,杨玉成、崔人元编译,世界知识出版社 2007 年版,第 240—241 页。

何兴趣。这样一种思维的方式、潮流,归根结底出自西方社会的工业化发展,工业文明的泛滥,甚至有人认为实用主义是美国这一资本主义高度发达国度的特产①。且不论这样的说法是否准确,实用主义的出现与资本主义工业社会环境的相关确实得到了许多哲学家的认同。如罗素,他说:"杜威博士的见解在表现特色的地方,同工业主义与集体企业的时代是协调的。……他的哲学是一种权能的哲学,固然并不是像尼采哲学那样的个人权能的哲学;他感觉宝贵的是社会的权能。"②这样一种现代工业的大背景,不仅影响了伊文思,同时也影响了那个时代几乎所有的人。不过,影响的结果并不相同,格里尔逊在他的影片中赞颂机械(《漂网渔船》),维尔托夫在他的影片中研究机械的潜能(《持摄影机的人》),弗拉哈迪反思工业文明的弊端,伊文思则是不满工业时代社会群体的两极分化,试图把纪录片作为工具,追求一种公正和正义的社会理想。

由此我们可以知道,伊文思在当时将电影作为实用工具的做法,并非石破天惊、闻所未闻,而是有着相当深厚的社会意识形态的支撑。对于伊文思来说,也正是这样一种相信社会发展进步的"科学"精神,相信媒体可以作为工具使用的实用主义精神,使伊文思将一种纪录影片的制作方法或者说制作观念,改造成了一种美学的思想,一种价值观念和一种理想,从而最终走向了理想主义。从某种意义上来说,伊文思所做的同格里尔逊正相反,格里尔逊是把纪实的美学理想变成了实用的宣传,从理想主义走到了现实。

第三节 政治性实用主义纪录片的影响

伊文思的政治性实用主义纪录片是一种制作主体介入的、带有实用目的的纪录片。这类纪录片对后世的影响主要表现在两个方面。

一是直接的影响。按照托马斯·吴沃的说法,是一种"忠诚纪录片(又译'战斗电影'——笔者注)遗产"③,这一类纪录片不但在制作形式上,而且在内容、选题以及政治立场上都同伊文思保持了基本的一致,甚至结果也同伊文思的某些影片不相上下:这些影片往往不能在正常的媒体渠道传播,而只能在网络或通过磁带以

① 刘放桐等:《现代西方哲学》,人民出版社1981年版,第261页。
② [英]罗素:《西方哲学史》(下卷),马元德译,商务印书馆1976年版,第386—387页。
③ [加拿大]托马斯·吴沃:《尤里斯·伊文思和他的忠诚纪录片遗产》,刘娜译,载聂欣如:《纪录电影大师伊文思研究》,上海书店出版社2010年版,第350页。

及其他的媒介方式进行传播。我们这里所说的"直接"不能理解为承上启下那样一种线性的直接，而是说将纪录片作为政治实用工具这样一种思想的本能性质，即便不直接声称受到了伊文思的影响，或干脆从来就不知道伊文思也没有看过他的影片，人们也会想到将电影的手段用于某种政治目的，这也许是人类使用工具的本能，这远比将电影作为艺术、作为社会媒体要更为接近人的意识本能和原始状况。伊文思正是在这一本能的意义上成了在电影中使用手段干预政治的第一人。对于这一思想的理论表述，戈达尔要比伊文思清晰得多，他在20世纪60年代后期转向，离开了"新浪潮"的轨迹，倾向政治，用他自己的话来说是成为"文化恐怖分子"和"知识游击队"。戈达尔在当时发表了有关"对抗电影"和"政治电影"的言论，认为电影的政治化必须认同下层阶级，主动改造世界。戈达尔不仅言之凿凿，而且身体力行，直接参与了1968年5月的电影政治运动，组织了政治上倾向极"左"的电影小组，拍摄大量政治实用主义的纪录短片[①]。20世纪60年代是西方社会意识形态发生急剧变化的年代，是青年一代反抗传统"揭竿而起"的年代，将纪录片作为政治工具的做法正是在这一时期蔚然成风。除了法国，德国也出现了以克劳斯·维登汉为代表的激进的纪录片流派。"60年代，在美国出现了各种拍摄政治片的电影团体。最著名的有所谓的'新闻短片'小组，中心在纽约，但在美国其他城市里也有。大部分新闻短片以突出的蒙太奇手法向观众进行宣传；内容包括少数民族问题、黑豹党的斗争、儿童保健问题、整顿贫民窟问题以及妇女问题。"[②]诸如此类带有强烈政治倾向性和实用主义倾向性的纪录电影不但产生于西方，同时也产生于拉丁美洲、亚洲和非洲，如印度有关纳马达水坝的纪录片和拉丁美洲国家有关国家政治、经济的纪录片等。可以说，由伊文思所倡导的政治实用类型的纪录片，从20世纪60年代开始渐成气候，在世界的范围蔓延[③]。

二是间接的影响。这一影响在今天最为著名的表现是迈克·摩尔的纪录片。迈克·摩尔的纪录片是以介入和娱乐著称的。不论摩尔本人的观点如何，我们都可以看到这两者的相似性。当然，从外在的形式上看，摩尔的纪录片已经同伊文思有了很大的不同，比如影片制作者的"介入"，在伊文思的时代还是一种隐性的介

① 参见焦雄屏：《法国电影新浪潮》（上），江苏教育出版社2005年版，第126—135页。
② [联邦德国]乌利希·格雷戈尔：《世界电影史（1960年以来）》[第三卷（下）]，郑再新等译，中国电影出版社1987年版，第190页。
③ 可参见考夫曼的说法："直到1967年前后人们才可以说，电影与政治结了缘，那正是越南战争打得最激烈的时候。"转引自[英]彼得·考伊：《革命！1960年代世界电影大爆炸》，赵祥龄、金振达译，广西师范大学出版社2006年版，第241页。

入,即观众并不能直接发现影片制作者的介入。但是在经过了20世纪50—60年代让·鲁什的真实电影之后,"介入"从后台跑到了前台,成为一种"在场",因此摩尔的介入也从隐性变成了显性。在其他一些重要的因素和影片构成的原则上,我们还可以清晰看到两者的相似之处。比如表现在摩尔影片中的强烈的娱乐性,我们在伊文思的影片中似乎不能看到,其实伊文思所强调的实用主义,要使影片发挥实际的作用,从某种意义上来说就是要将电影吸引观众的那些要素发挥到极致。也正因为如此,所以伊文思在他的影片中要搬演、要虚构、要发挥蒙太奇的作用,以致把纪录片做成了"半纪录片"也在所不惜。因此在强调娱乐性这一点上,摩尔同伊文思也是一脉相承的。

对于伊文思来说,娱乐化的问题是被动产生的。这是他与摩尔不同的地方,摩尔毫不讳言他要娱乐观众[①]。娱乐的问题是由纪录片本身的媒介性质所决定的,尽管伊文思不想把它作为一种广义上的媒介,但它还是媒介。无论在怎样的情况下,只要想使这一媒介产生出某种效果,便不得不强调其作用于人们感官的戏剧性因素。正如前面所举的例子,一张用于恐吓的照片必须是某种能够刺激感官的与恐怖相关的图形,而不是任意物体的画面。所以,尽管伊文思的影片看上去与娱乐性无关,但他却是最早在纪录片中拓展娱乐性手段的导演之一,只不过他的方法,诸如反讽性平行蒙太奇、以假乱真、搬演等,均被强烈的政治因素遮蔽了。

另外,在实用主义目的的指向性问题上,摩尔也有妥协的地方,摩尔尽管也有明确的、倾向性的立场,但他在讨论问题的时候一般只涉及那些相对抽象的、宏观的问题,如大公司解雇工人、校园枪击事件等,绝不在细节政治问题上纠缠,这样便使他的影片多少带有了广义的性质,能够为一般大众所接受。相对伊文思来说,他的实用主义立场介入得并不那么深、那么尖锐和针锋相对,而是带有某种程度的游戏性质,因此他的影片能够在公共媒体上放映。如果他的影片缺失了游戏性,便会显出某种攻击的意味,这往往会被媒体认为是不公正或偏激宣传而拒绝公之于众。事实上,摩尔的影片也曾遭到过不同的放映抵制,但并未对其产生重大的影响。

我们在讨论伊文思实用主义纪录片的实用目的时,并不是说他的纪录片与意识形态完全无关,而是说在相对的意义上这些影片更为强调实用的目的,意识形态

[①] 林达·威廉姆斯在他的《没有记忆的镜子》一文中记载:"摩尔说,实际上他首先赞成的是娱乐,而且这种娱乐忠实于历史的本质。"参见[美]林达·威廉姆斯:《没有记忆的镜子》,单万里译,载单万里:《纪录电影文献》,中国广播电视出版社2001年版,第588页。

的宣传往往退居第二位。只要我们能够在伊文思的影片中读解出最一般意义的"形而下",从而能够与一般纪录片意义的"形而上"相区别的话,我们就能把握什么是实用主义纪录片。实用主义其实是人们对待世界的一种态度,不仅仅存在于纪录片中,它也是20世纪哲学家们所特别关心的主题。哈贝马斯在研究法哲学的时候说过这样的话:"一种批判性的社会理论,尤其不能局限于从观察者的角度出发对规范和现实之间关系的描述。"①这种设身处地的态度,同样也适用于我们对于实用主义纪录片的研究,因为这一类纪录片往往是批判性的,往往不能满足于从观察者的角度来进行描述。如果对这一点没有疑问的话,对实用主义纪录片的理解也应该没有问题。在哲学的范围内,这样的讨论还可以深入,但这并不是我们的任务。

有关实用主义纪录片的问题,在后面对纪录片分类的讨论中还要进一步涉及,这里不再展开。伊文思作为实用主义纪录片的鼻祖,为我们全面理解纪录片的历史树立了一个标志、一块里程碑,同时也为我们研究纪录片划定了一个过去较少有人涉足的领域。

实用主义纪录片的产生是伊文思的"创造",这一创造应该是在理想主义的指导下完成的,尽管这是伊文思纪录片最主要的方面,但并不是全部。在早期诗意纪录片的传统中,伊文思是佼佼者,他的这一能力在日后并没有充分发挥,但在某些时刻,伊文思略施身手,人们便会惊讶地发现,这完全是大师的手笔。比如,《塞纳河畔》(1957)这样的影片表现了巴黎民众闲散的日常生活,诗意盎然,美不胜收。有人叹道:"作为'战士'的伊文思这几周是在'休假'。"②更有人直接发问:"尤里斯,拳头在哪里?"③该影片获戛纳电影节、旧金山电影节等的多个奖项。日后,《风的故事》(非纪录片)也是如此,尽管没有表现与革命有关的内容,但构思精巧,先锋手法娴熟,极具诗化意味,也是获奖无数。这些作品形成了与具有革命性的实用主义纪录片的鲜明对照。另外,他和妻子罗丽丹在中国"文革"时期拍摄的鸿篇巨制《愚公移山》也是纪录片历史中不可多得的珍品,这里不再一一展开了。

① [德]哈贝马斯:《在事实与规范之间:关于法律和民主法治国的商谈理论》,童世骏译,生活·读书·新知三联书店2003年版,第103页。
② [法]米歇尔·拉尼:《〈塞纳河畔〉和五十年代法国纪录电影》,杨文漪译,载聂欣如:《纪录电影大师伊文思研究》,上海书店出版社2010年版,第398页。
③ [德]君特·乔丹:《两封书信之间——伊文思和"德发"电影公司》,孙红云译,载孙红云、胥弋、[法]基斯·巴克:《伊文思与纪录电影》,吉林出版集团有限责任公司2014年版,第173页。

思考题

1. 伊文思对纪录片的思考与一般导演有哪些不同?
2. 实用主义纪录片产生的背景是什么?
3. 伊文思在纪录片发展史上有何地位?
4. 纪录片中的"以假乱真"是怎样成为可能的?

第二部分　纪录片的主要流派

第六章

美国直接电影[①]

直接电影是1960年之后在美国出现的一个纪录片的流派。最初是由《时代》杂志公司旗下一个名叫罗伯特·德鲁(又译罗拔·祖)的人组建的电视节目制作公司(德鲁有限公司)招募专业人员制作新闻纪录片而开始的。这个流派的出现对于过去纪录片的制作方法有着革命性的颠覆,从而也影响到了有关纪实的美学思想,对今天纪录片的制作有着深远的影响,因此可以说这是纪录片历史上最为重要的流派之一。

第一节 直接电影代表作分析

《初选》(图6-1),1960年,又译《党内初选》,片长50分钟[②]。

　　1960年,美国威斯康星州,民主党内总统候选人汉弗莱和肯尼迪的竞选正在进行。

　　汉弗莱的车队行进在乡间的道路上,车上挂着汉弗莱的大幅肖像,一支助选歌曲在不停播放:"欢呼,汉弗莱……"

[①] 美国的"直接电影"(direct cinema)有时也被称作"真实电影"。这里既有称谓上的不同,也有中国人在翻译中的误读,这样很容易与法国让·鲁什的"真实电影"(cinéma vérité)产生混淆。一般来说,当一个外文词有歧义理解的可能性时,如果没有原则性的错误,应该尊重最早的、没有歧义的译法。本书遵从一般习惯,将产生于美国的、以影片《初选》为标志的电影流派称为"直接电影",将法国人让·鲁什拍摄的影片称为"真实电影"。产生于大洋两岸的两个不同电影流派分别使用两个不同的名词指代,以避免可能产生的混乱。

[②] 我看到的版本是50分钟,但也有资料说是60分钟。参见单万里、张宗伟:《纪录电影分析》,中国广播电视出版社2007年版。

图6-1 《初选》中的两位竞选对手：肯尼迪（左图）和汉弗莱（右图）

肯尼迪在人头攒动的群众集会上，人们兴高采烈地唱肯尼迪的助选歌曲。交替出现汉弗莱和肯尼迪在汽车上的画面。

某城市，肯尼迪在人群中为人们签名，他似乎很得女孩子们的好感，她们尖叫着跑向他。

汉弗莱在另一城市的大街上与行人交谈，并散发自己的名片。他笑容可掬地与孩子们对话，并走进一家又一家商店。

肯尼迪几乎也在做着同样的事情，他被一群要求签名的孩子包围。

汉弗莱的车队又在前进。即便是在人烟稀少的乡村，他面对不多的听众也同样慷慨陈词，并博得热烈的掌声。

肯尼迪和汉弗莱交替出现在电视的画面上。

肯尼迪来到天主教波兰裔美国人聚集区发表演说，受到了热烈的欢迎，群众齐声高呼："我们选肯尼迪！我们选肯尼迪！……"演说结束后，肯尼迪夫妇与群众握手。

选举日，肯尼迪站在投票点的门口，与前来投票的人一一握手。

投票点内，各种投票人脚的近景。画外音是不同选民在谈论自己对两位候选人的看法，各有褒贬。

肯尼迪和汉弗莱都在等待选举的结果，一组镜头分别交代两人，肯尼迪显得焦虑不安，汉弗莱则显得较为镇定。

肯尼迪和汉弗莱分别接受媒体采访。

肯尼迪以微弱多数胜出。画外音告诉观众他们将去下一个州继续竞选。影片的结尾是汉弗莱的车队远去的镜头。

从这部影片的结构上看，基本上是交替使用肯尼迪和汉弗莱的镜头，维持了一

种以平行蒙太奇分别交代两人活动的叙事方式,在时间长度上并无明显的倾向性。但从镜头画面来看,多次出现肯尼迪与大批群众在一起,并受到他们的热烈欢迎的场面;而汉弗莱则较少此类画面,因而可能造成肯尼迪比汉弗莱更受人欢迎的印象。除此之外,这部影片基本上能够做到公正对待竞选的双方,不偏不倚。

从内容上来说,《初选》明显受到了从20世纪50年代开始逐渐兴起的大众文化的影响。首先,这部影片所表现的内容并非专注于竞选的实际内容,也就是说,有关竞选者的施政演说并不是这部影片的主要部分。影片关注施政演说的政治内容远不及关注其他的内容,如在肯尼迪会见波兰裔天主教徒群众的时候,他兄弟的发言、妻子的发言以及他们到达之前会议组织者告诫会场内的男士不要吸烟等等,均与肯尼迪的演说平分秋色。影片这样做是有原因的,因为当时的电视直播和广播采访已经涉及有关施政纲领方面的内容,正如我们在影片中看到了两人在电视上以及接受广播电台采访的镜头,而制作这部影片的德鲁的公司,最终要将其出售给电视台,因此避免内容上的叠床架屋可能是当时就确定的策略。所以,当竞选纲领不再成为影片的主题之后,大众文化的性质便显露了出来。如我们在电影中看到,肯尼迪基本上被当成了"明星"处理,被尖叫的女孩包围、为人们签名、与排队前来的人们一一握手等,甚至还有女性选民对肯尼迪相貌的评论;肯尼迪美貌的妻子也被作为了焦点,在容貌上略逊一筹的汉弗莱夫妇则被放置在更多的全景和中景里,不似肯尼迪夫妇被大量特写、近景呈现;另外,影片也尽可能多地使用了两人的竞选歌曲以及一些诙谐有趣的细节,如肯尼迪兄弟在竞选会上开的玩笑,说他们家的人除了妈妈差不多都来了。因此,明星、美人、幽默欢乐被作为了影片积极表现的对象。其次,我们在影片中没有看到一般纪录影片中必不可少的"说教",也就是关于从事物中生发出来的意义的讨论。这是大众文化与传统文化的一个巨大差别,雅克·巴尔赞在谈到20世纪的大众文化时提到了这样一种逆反的心理:"任何有一点权威性影子的东西都导致不信任——老人、旧思想、关于领导或教师的责任的旧观念。"[①]《初选》不仅是在摒弃"说教"这一点上符合了当时正在兴起的大众文化的潮流,同时也与传统的纪录片拉开了距离。

从形式上来说,《初选》明显受到了当时在电影中流行的现实主义思潮的影响。首先,《初选》的叙事方式与某些先锋的影片保持了一致,如20世纪50年代的英国自由电影,它不刻意强调戏剧性的冲突,让事物尽可能自然呈现。这是第

[①] [美]雅克·巴尔赞:《从黎明到衰落——西方文化生活五百年》,林华译,世界知识出版社2002年版,第794页。

二次世界大战之后电影形式的一股潮流,它与过去电影的浮华做作恰成对比。萨杜尔在讨论意大利新现实主义电影时说:"有些导演几乎不由自主地被卷入'现实的洪流'。"①汤普森和波德维尔也在他们的书中说:"战后欧洲艺术电影的叙述形式,主要依赖于对一个偶发事件的客观性写实,它通常不适合线性发展的、有因果关系的故事排列。"②在剧情片纷纷转向现实主义的表现形式之时,纪录片显然不能亦步亦趋跟随其后,而是需要超越其前,这正是这里要讨论的第二点。在纪录片的形式表现上,《初选》表现出了与传统纪录片的两个决裂:去艺术化和去搬演。在过去的纪录片中,视听语言的艺术化表现一直存在,作为纪实美学一面大旗的《漂网渔船》,在形式上大量使用诗化的表现方式,对其后的纪录片有着深远的影响,直至50年代在英国出现的自由电影作品中,这样的表现依然能够看到,有时甚至表现得还很强烈,如《童谣街》(1952)。而在《初选》中,这种在纪录电影叙事中或多或少使用诗意化方法的做法几乎被完全放弃了,我们基本上没有看到艺术化的表现掺杂其中。尽管利柯克说《初选》中有利用蒙太奇营造效果的部分,但是他在拍摄中热衷于长镜头的表现有效地遏制了这一类的戏剧性表现③。另一个被完全放弃的手段便是搬演,《初选》以其灵活的现场拍摄设备使搬演成为多余,而在这之前,搬演总是或多或少地、不可避免地存在于纪录片之中。第三,设备的更新还创造了另一种新型的表现方式,这就是声音和画面同步的运动摄影。这种生动活泼的方式在没有新型设备之前是人们所无法想象的,当影片中出现人们对于肯尼迪的热烈反应时,观众第一次感受到了来自银幕的真实感的冲击。在这之前,人们也能够看到现场的电视直播,但那毕竟是在一个固定的空间,可以推想,如果在《初选》中出现的仅仅是肯尼迪在会场中的演讲,或者是一个无声的运动跟拍画面,则无论如何是无法具有那种穿越夹道人群,在鼎沸人声中一边与人握手一边走上讲台的热烈气氛的④。

当然,不论《初选》在内容上还是形式上的创新,都离不开"旁观"这一美学思想,如果没有这样的美学思想,纵有再好的设备也无济于事。

① [法]乔治·萨杜尔:《电影艺术史》,徐昭、陈笃忱译,中国电影出版社1957年版,第327页。
② [美]克莉丝汀·汤普森、大卫·波德维尔:《世界电影史》,陈旭光、何一薇译,北京大学出版社2004年版,第428页。
③ [美]理查德·利柯克:《采访理查德·利柯克》,董丹妮译,载聂欣如:《纪录片研究》,复旦大学出版社2010年版,第436—444页。
④ 根据让·鲁什的说法,移动摄影是"1954年凯尼格和克罗伊陀拍摄《栅栏》这部影片时开的先河",并在1960年前后出现在多部影片之中,《初选》是其中的"佳作"参见[法]让·鲁什:《摄影机和人》,蔡家麒译,载[美]保罗·霍金斯:《影视人类学原理》,王筑生等编译,云南大学出版社2001年版,第90页。

第二节 直接电影的特点

《初选》这部影片所表现出的一些美学思想,在日后广为传播,成为纪实美学最重要的意识形态之一。同时,以这一美学思想为指导制作的纪录片由于其前所未有地逼近真实,被称为直接电影。概括来说,直接电影有着如下特点。

一、旁观的美学

旁观的美学是指纪录片的制作者以旁观的态度如实记录下事物的过程,不以任何方式干扰和妨碍事物自身的进程。这样一种美学思想无疑是相对于格里尔逊以来"教化"式的纪录片而言的。教化式的纪录片尽管也强调纪实的美学,但是在"教化"这一根本的目的之下,纪实的态度往往不能做到如实和客观,于是便有了干脆放弃任何教化企图的思想。直接电影这一最为重要的美学思想自何而来,至今尚无权威的描述。德鲁作为直接电影最重要的创始人,曾经指出过格里尔逊式教化纪录片的缺陷,但他解决问题的办法仅是减少旁白等形式上的弥补,并未提出旁观的思想①。根据汤普森和波德维尔的说法,是利柯克(图6-2)首先提出了这一观点。利柯克曾经说过:"通过观察事件是如何真实地发生的,从而发掘出我们社会的一些重要方面,而不是拍摄人们想当然认为的事情应该如何发生的社会影像。"②对于直接电影的拍摄方法,利柯克说得更为具体,他说:"在60年代,我们制定了一些规则:没有灯光,没有三脚架,没有录音吊杆,不戴耳机(它会让你看起来很愚蠢,而且显得很有距离感)。永远不要超过两个

图6-2 利柯克

① 参见[美]Richard M. Barsam:《纪录与真实:世界非剧情片批评史》,王亚维译,远流出版事业股份有限公司1996年版,第437—441页。
② 转引自[美]大卫·波德维尔、克莉丝汀·汤普森:《世界电影史》(第二版),范倍译,北京大学出版社2014年版,第629页。

人,永远不要安排你的被摄者去做任何事情。尤为重要的是,永远不要他们重复某个动作或某句话,要把时间花在拍摄上,如果你错过了某些东西,就忘掉它,而相信类似的东西还会再次出现。尽量去了解你的被摄者,即使不是友谊的话,彼此也应该产生尊重。"①可见直接电影的美学并不是一种偶然得之的东西,而是在一开始便被作为一种"规则"在影片的制作过程中予以贯彻。

旁观美学的直接后果是纪录片影像的祛魅。影像祛魅在第二次世界大战之后已经成为一股潮流,不但故事片纷纷采用质朴的表现方法(如新浪潮),巴赞、克拉考尔等人还从理论上予以了论证。从电影理论的历史上看,最早的影像理论是一种赋予影像"魅力"的理论,如德吕克的"上镜头性"。爱泼斯坦的解释是:"凡是由于在电影中再现而在精神特质方面有所增添的各种事物、生物和心灵的一切现象,我将都称之为'上镜头性'的东西。"②莫兰尽管使用的是不同的概念,但同样是把观众的"投射-认同"③作为对影像魅力的解释。从一个更为广阔的西方文明背景来看,图像的表达历经千年,已经拥有一整套的审美范式,以致摄影术在19世纪发明之初都要沿用绘画的美学,20世纪初先锋艺术的崛起才开始对传统审美有所反思和叛逆。在电影的领域,尽管二战之后的意大利新现实主义电影在表现上已经有所突破,但其影像造型沿袭传统的痕迹还是比比皆是。严格来说,祛魅的影像是从巴赞开始才作为审美被强调。他说:"影片的不完善恰恰证明影片的真实性,影片欠缺的部分正是冒险活动的反面印记,犹如凹刻进去的铭文。"④影像的欠缺和匮乏不再是丑陋,而是被镌刻的价值,直接电影概念中的"直接"从某种程度上表达了这样一种含义。我国纪录片导演黎小锋在总结直接电影的这一特点时说:"中国式的'直接电影'更类似于一种手工作业。它没有工业化产品的工整和光鲜,但却有手工作业的质朴和原生态,尤其是那种弥足珍惜的'业余'感。"⑤

二、视听同步的要求

在《初选》之前,纪录片一般做不到图像和声音的同步。这是因为拍摄、胶片和

① Michael Tobias, *The search for Reality*, Michael Wiese Productions, 1997, p. 45. 转引自黎小锋博士学位论文:《作为一种创作方法的"直接电影"》,2007年,第24页。
② [法]让·爱泼斯坦:《电影的本质》,沙地译,载李恒基、杨远婴:《外国电影理论文选(上册)》(修订本),生活·读书·新知三联书店2006年版,第82页。
③ [法]埃德加·莫兰:《电影或想象的人:社会人类学评论》,马胜利译,广西师范大学出版社2012年版,第208页。
④ [法]安德烈·巴赞:《电影是什么?》,崔君衍译,中国电影出版社1987年版,第33页。
⑤ 黎小锋:《壁上观世相——"直接电影"在中国的嬗变》,《北京电影学院学报》2011年第1期,第47页。

录音技术的发展还没有达到能够完全便携和自然的程度。在 20 世纪 50 年代末，16 毫米肩扛式摄影机和便携式录音机都已经出现，高感光的胶片也在英国"自由电影"的作品中被成功使用，从而使得低照度的拍摄有了不使用灯光照明的可能，参加《初选》拍摄的利柯克和彭尼贝克自己设计了同步联系的设备，将摄影机同录音机连在了一起，并使之同步运行。可以说，是视听同步的技术保证了旁观美学的实施，因为旁观一定需要跟随被摄人物的运动，否则便谈不上"旁观"。在过去没有同步设备的情况下，不是需要后期配音，便是需要被摄人物在安装有录音设备或灯光照明的场所进行活动，这些方法都是对事物本身的干预，与直接电影的方法大异其趣。

对于纪录片而言，声音在某种意义上也就意味着语言，语言与影像最大的不同便在于语言是抽象的概念，而影像是具体的形象。形象可以具有索引性，也就是从媒介可以追溯那个被记录的对象，而声音则相对困难，即便不是旁白，人们也无法从声音的内容追索对象或从声音的物理性"按图索骥"，除非使用科学仪器。因此，罗森克兰茨指出："那种将声音放在纪录片首要位置的电影……与其说是组成什么索引符号证据不如说是这个事实仅仅被叙述（我们所相信什么是真实的现实的影像，那是图像符号所指代的东西）。"[1]在技术能力不足的时代，声画分离是一种无奈，一旦条件许可，声画同步便被作为纪实的基本要求。

三、沉默的主体

所谓"沉默"，是指影片在后期制作中少用或不用旁白，甚至在拍摄中也少用或不用采访这样的手段。这样的方法在《初选》中已经呈现得非常具体，该片对旁白和采访的使用确实非常节制。这同直接电影的旁观美学是一脉相承的，因为旁白和采访都在某种程度上干预了事件本身的进程或妨碍了观众对事物的独立理解，因此为直接电影的制作者所舍弃。由于主体的沉默，直接电影也被人戏称为"墙上的苍蝇"。

由此我们可以看到，直接电影是一种将纪实美学推至极致的电影流派。为了纪实的效果，这一流派几乎放弃了电影几十年来获得的所有成就和经验。其画面因为强调跟随被摄对象的运动而不再讲究光影调的造型、构图；简单的连接放弃了蒙太奇所能提供的对吸引观众行之有效的戏剧性；不使用采访和旁白等于放弃了

[1] ［美］乔纳森·罗森克兰茨：《动画纪录片的一种理论阐述》，程玉红、孙红云译，《世界电影》2015 年第 1 期，第 178 页。

最后的能够对画面因素进行控制的手段。为了求得一种能够与剧情片相区分的纪实，直接电影干脆放弃了那些一直被电影引以为荣的表现手段，这一放弃不仅意味着纪录片与步步进逼的剧情电影拉开了距离，同时也在某种程度离开了"艺术"这个更大的范畴。

纪录片从它诞生之时就没有排斥过对语言的使用，即便是在默片时代，人们也会使用字幕。文字在大部分情况下向观众提供的是现成的知识，即观众是在被"告知"，他们对于银幕上呈现的事物有可能会因此而缺少自己的判断或忽略自己的感知，被别人的观念牵着鼻子走，更不用说那些从一开始就打算向观众灌输某些观念的宣传片了。这些影片充斥着语言，画面不是语言的注解就是煽动性的技巧。直接电影不使用旁白和采访可以被视作一种姿态，它拒绝宣传、拒绝观念的灌输，它只向观众提供感知的材料，而对于这些材料的判断需要观众注意力的积极参与。由于直接电影不直接表达观点和态度，所以面对事实，观众往往可以凭借自己的阅历和经验作出自己对事物的判断，这样的判断既有可能与纪录片制作者相同，也有可能与之完全相反。美国直接电影导演怀斯曼的作品《高中》便曾碰到这样的事情，他的本意是对现行教育制度表达一种怀疑和批评，没想到一位妇女对此赞不绝口。怀斯曼当然可以在自己的纪录片中直抒己见，这样便不会有人会错意，但是他坚持采用直接电影的制作方法，认为让每个人都能有自己的判断才是纪录片的理想状态。从这一点上我们可以看出，直接电影与其他类型的纪录片的差异，即尽管主体的沉默有可能造成受众接受的阻碍，但同时它也在很大程度上杜绝了意识形态入侵的可能，因为意识形态为理解复杂的现实提供简单的模式，意识形态指示着历史运动的方向，意识形态靠言辞赋予行动以正当性[①]。

波德维尔和汤普森认为："大多数德鲁小组制作的影片，都专注于反映几天或几小时之内必须解决的高度危机状况。这些电影通过呈现冲突、悬疑和一个决定性的结果而激起观众的情感。"[②]这一说法在国内的某些研究中被称为"危机瞬间"[③]，有被扩展的趋势。但我认为这样的说法有悖于直接电影"旁观"的美学，或许德鲁从猎取新闻事件的角度确实比较关注某些"危机事件"，但"旁观"美学的本身并不特别地指向危机，利柯克日后拍摄制作的《快乐母亲节》、梅索斯兄弟的《推

[①] 转引自[美]雷迅马：《作为意识形态的现代化：社会科学与美国对第三世界政策》，牛可译，中央编译出版社2003年版，第1页。

[②] [美]大卫·波德维尔、克莉丝汀·汤普森：《世界电影史》（第二版），范倍译，北京大学出版社2014年版，第629页。

[③] 单万里、张宗伟：《纪录电影分析》，中国广播电视出版社2007年版，第143—152页。

销员》以及怀斯曼的《高中》等著名直接电影作品都不含有所谓的"危机事件"或"危机瞬间"。即便是被称为具有危机性质的《初选》,其中的"危机"也是非常勉强,因为这部影片所表现的仅仅是两个民主党候选人在某一个州的竞选,这一竞选既不具有决定性的意义,也不具有太多的敌对气氛,选择具有决定意义的竞选或敌对两党的竞选将会更有"危机"的性质,显然,作为一部表现竞选的纪录片,作者的初衷并不在于"危机"的选择。

第三节　直接电影产生的背景

巴桑在论述美国 20 世纪 60 年代非剧情片的繁荣时说:"有关 60 年代美国非剧情片重获新生的原因有下列诸项:战后美国白人非剧情片传统上的成就及影响;一个更有力及更独立的非剧情片制作与发行系统的出现;电视播出非剧情片的媒介潜力;国内外以新电影形式寻求一个自由与直接表达写实主义脉动的实验;制造出轻便、机动设备的技术新发展;更多女性制片人、导演及剪接师投入以及非剧情长片的发展。"① 20 世纪 60 年代的美国非剧情片繁荣主要是指直接电影,因此巴桑所说的繁荣的原因,也就是直接电影产生的原因。在巴桑提到的这些原因中,有些为我们所熟知,如有关新技术的出现;有些是理所当然,如美国战后非剧情片的影响(直接电影的干将利柯克就曾在弗拉哈迪的影片《路易斯安那州故事》中充当摄影),更多专业技术人员的介入和纪录长片的发展等。但是,并非所有的情况都理所当然,下面就其中的某些问题展开讨论。

一、外国写实主义实验对直接电影的影响

在第二次世界大战之后,纪录片开始对剧情片产生影响,以致在某些场合两者的区分开始变得模糊起来。如果说意大利新现实主义和法国新浪潮所代表的电影还是纪实性的剧情电影的话,在 20 世纪 50 年代出现的法国让·鲁什的真实电影、英国的自由电影,以及一些科学考察和社会考察的电影和电影流派则很难简单地以剧情电影来界定。

比如英国的自由电影,一方面我们可以看到传统的、以格里尔逊为首的英国纪

① [美]Richard M. Barsam:《纪录与真实:世界非剧情片批评史》,王亚维译,远流出版事业股份有限公司 1996 年版,第 428 页。

录电影流派的影响(如林赛·安德森在1957年拍摄的《圣诞节以外的每一天》,表现了一个有300年历史的花市的一天,工人们在音乐声中通宵达旦从事着各种劳动,天亮了,鲜花被销售一空;很容易使人想起格里尔逊的《漂网渔船》);另一方面也可以看到电影史上各种电影制作方式,如默片时代罗特曼的都市交响曲式的电影的影响。这些影响大多是形式上的,在内容上英国自由电影坚决地摒弃了格里尔逊式的试图教育民众的立场,而带有了大众文化娱乐的色彩。如托尼·理查森的《妈妈不让》(1956,图6-3)以大量的篇幅表现了男女青年的时尚舞蹈和流行歌曲。这种对于大众文化的积极态度显然对直接电影有着很大的影响,直接电影中的许多重要人物都拍摄过以流行音乐为题材的纪录片,如彭尼贝克、梅索斯兄弟等。英国自由电影一方面

图6-3 《妈妈不让》

以微弱的戏剧性冲突区别于一般的剧情片,一方面又不具有坚定的纪实美学态度,按照阿兰·劳维尔的说法:"30年代以后的一代纪录片工作者与他们的前辈相比具有不同的特征,那就是他们将英国电影的兴趣中心从纪录电影上远远地转移开了。"[①]

尽管英国自由电影秉承的是纪录电影的衣钵,但是在属于英国自由电影的那些影片中,我们还是看到了精致的搬演,在大部分的英国自由电影中搬演的数量和规模都不大,但是程度上却要远远超过他们的前辈。如在《妈妈不让》中,甚至安排了一个女孩子因为男友与其他女孩跳舞赌气跑出舞场,然后其男友再将其劝回,几乎与剧情片一般无二。参与自由电影的导演们在日后大多成为剧情片的导演也是一个例证。纪录片与剧情片的边界在英国自由电影中开始模糊,这无疑给那些仍然对纪实美学、对纪录片保持着兴趣的人敲响了警钟,英国自由电影从外表看非常真实,但这种真实却被虚构悄悄地包围。英国自由电影所标榜的"自由",是一种无视事物客观性的、以个人感觉为中心的自由。这种自由只有在偶然的情况下才会与纪实相遇,因为人们心目中的世界掺杂了太多欲望、企盼甚至仇恨。正如阿兰·

[①] [英]阿兰·劳维尔:《英国自由电影》,张雯译,载单万里:《纪录电影文献》,中国广播电视出版社2001年版,第55页。

劳维尔在英国自由电影中所发现的对成年人表现出的"厌恶感",与其所宣称的自由理念背道而驰,他说:"还有对形成成年人(除少数老人外)和孩子鲜明对照的形体外观(宽大的臀部、宽松下垂的衣服)表现出的一种厌恶感,这实在难以看出它怎能被称作对自由主义和人道主义价值观的表现。"①从某种意义上说,在拍摄自由电影的一代英国青年人中,剧情片的传统和纪录片的传统都是他们"反叛"的对象。

 法国让·鲁什的真实电影尽管与英国的自由电影不同,但也在某种程度上使纪录电影与剧情电影的边界发生模糊(详见第七章"法国真实电影")。因此,巴桑说的来自"外国写实主义实验"对直接电影的影响,在今天看来其实发生在两个方面:一是正面的影响,比如说对大众文化的关注、平民化的视角、放弃说教等。二是负面的影响,纪录片中的纪实美学在20世纪50年代遭遇了一场真正的危机,新成长起来的一代青年正在挑战所有的传统、价值观和伦理,这也包括了纪录片中的纪实美学,如果不能有效地捍卫"纪实"的观念,纪录片作为一种影片类型的地位也将受到考验。可以说,直接电影的出现正是纪录片针对这一危机的应答。

 另外,纪录片的本身也发展出了类似于直接电影的样式,不过那是在一种不自觉的或者干脆是在被迫的情况下。如英国纪录片《斯考特在南极》,这是一部跟随南极考察队深入南极探险的纪录片。类似的影片还有拍摄挪威航海家托尔·海尔达使用木筏从南美秘鲁出发横渡太平洋抵达波利尼西亚群岛的纪录片《"康-蒂基号"历险记》,由于这是一次在太平洋上孤独的航行,因此除了在木筏上进行的观察之外,不可能找到其他的视点。法国纪录片《攀登阿那布尔那峰的胜利》,则是一部跟随登山队拍摄的纪录片。法国电影理论家巴赞给予这些影片高度的评价,尽管这些影片在拍摄的过程中有诸多缺陷,如:在太平洋风暴袭来的时候,木筏上的"摄影师"必须投入抢救,根本无暇拍摄;拍摄登山的德国摄影师被雪崩卷走了手中的摄影机,后来又因为体力不支被别人背下了山,因此登山的过程在影片中缺失了一段等。巴赞说:"实际上,这种类型的影片只能尽量有效地兼顾动作与报道两方面的要求。电影的见证就是人在事件中能够捕捉到的内容,这就要求人同时亲身参与事件。然而,这些从暴风雨中抢救下来的残缺片段又远比那些安排得毫无纰漏、天衣无缝的报道所叙述的内容激动人心。因为,这部影片不仅限于我们见到的场景。影片的不完善恰恰证明影片的真实性,影片欠缺的部分正是冒险活动的反

① [英]阿兰·劳维尔:《英国自由电影》,张雯译,载单万里:《纪录电影文献》,中国广播电视出版社2001年版,第60页。

面印记,犹如凹刻进去的铭文。"①巴赞由此得出了一个结论,他认为这些形式独特的纪录片"足以证明'重新搬演的纪录片'已经失去生机"②。巴赞说这番话是在1954年前后,他已经看到了传统的、搬演式的纪录片的危机,并敏锐地觉察到纪录片已经在呼唤、孕育着新的形式。

二、电视对直接电影产生的影响

我们知道,尽管电视在20世纪30年代已经诞生,但是当时只有英、德、美、苏等少数几个国家拥有,并且因为第二次世界大战的爆发不同程度地停止了电视事业的发展。电视的真正发展是在第二次世界大战之后。电视对于重大事件的新闻直播吸引了空前的观众,美国一次有关有组织犯罪的听证会直播,吸引了3 000万观众③。1952年,电视直播开始在美国的总统选举中扮演举足轻重的角色,以至在有关美国新闻的史书中被认定:"电视成了美国政治进程中的主宰力量。"④还有体育比赛的直播,也吸引了大量观众。这样一种对于正在发生事件的"旁观",深刻地影响了直接电影的形式。从某种意义上说,直接电影更接近电视的直播形式,而非传统的、由格里尔逊创建的电影纪录片的形式。直接电影的第一部作品《初选》所表现的肯尼迪和汉弗莱在美国威斯康星州的竞选便带有明显的"新闻"的意味,这是直接电影受到电视影响的有力证明。巴桑也正是基于这一点将直接电影说成是整合了"两项大众传媒独特的资源——新闻学及传统纪录片"⑤。

从技术上看,在20世纪60年代初电视还无法做到在所有的场合,特别是在那些交通不便或者需要经常移动的场合使用摄像机,尽管室内使用的笨重摄像、录像设备60年代已经在美国各电视台普及,但是能够轻便移动的摄录一体设备要到70年代才成熟⑥。也就是说,在60年代初,技术上并没有电影和电视的严格区分,至少在理论上不存在为电视还是为电影制作的问题,16毫米的轻便摄影机被电视台广泛使用。其实,在当时的情况下,尽管还有影院放映的新闻纪录片,但由于电视

① [法]安德烈·巴赞:《电影是什么?》,崔君衍译,中国电影出版社1987年版,第33页。
② 同上书,第26页。
③ [美]威廉·曼彻斯特:《光荣与梦想:1932—1972年美国社会实录》(下册),广州外国语学院美英问题研究室翻译组、朱协译,海南出版社、三环出版社2004年版,第609页。
④ [美]迈克尔·埃默里、埃德温·埃默里:《美国新闻史:大众传播媒介解释史》(第八版),展江、殷文主译,新华出版社2001年版,第420页。
⑤ [美]Richard M. Barsam:《纪录与真实:世界非剧情片批评史》,王亚维译,远流出版事业股份有限公司1996年版,第437页。
⑥ 参见郭镇之:《电视传播史》,北京师范大学出版社2000年版,第三章。

战后勃兴的冲击,已经是强弩之末,不久之后,电影新闻便"金盆洗手,淡出江湖"了,视听新闻成了电视的专攻。

那么,是不是可以说,直接电影制作的影片就是为电视节目服务的呢?从德鲁的初衷看,确实如此。德鲁小组的初衷就是要向电视台提供类似于图片杂志的纪录片,因为德鲁一直都是杂志社的工作人员,他希望纪录片能够促进杂志的发行——或者至少相辅相成。应该说这是一个绝顶聪明的想法,从今天的电视台来看,许多节目都同著名的杂志社"联姻",不但美国,欧洲也是这样。不过,德鲁的想法在当年只在相当有限的范围内得到了实现,因为并不是所有的大公司都愿意购买其他公司制作的影片节目,它们都有自己的新闻影片制作部门。为了竞争,这些公司甚至故意排挤他人。当然,也有一些不那么傲慢的"后起之秀",这些新建立的广播电视公司没有很强的制作实力,也没有固定的观众群体,因此必须购买其他小公司制作的影片来填充自己的节目时段。而且,它们想方设法要使这些节目"标新立异",以吸引别人的注意。这样,才有了类似德鲁小组这样的小型制作公司的生存空间,才有了新的制作方法的实验,才有了直接电影产生的可能。德鲁小组的影片不但在电视台播出了,还顺利地找到了广告商,尽管收益不多,但这使直接电影有了继续发展的可能。从这一点来看,电视的存在确实是给"直接电影"提供了生长的空间,没有电视,直接电影很可能找不到一块能够生根的土壤。

三、独立制片与发行的出现

独立制片与发行的出现对于纪录片来说是一件大事,这意味着话语权不再是经济实力的奴隶,意味着一介草民也有可能发出声音。而直接电影几乎是从一开始就同这种话语权的出现有着千丝万缕的关系。正如前面所提到的,这与当时整个时代开始进入大众文化的时代相关,权威的崩塌、英雄的消失、反叛传统的观念等,正在逐渐成为社会的共识。

自格里尔逊以降,纪录片在作为宣传工具这一点上已经表现出了异乎寻常的天赋,里芬斯塔尔的影片就是证明。拥有话语权的一方已经不再需要新的表现形式,需要新形式的是那些不满传统的新人。这也是利柯克等人不能长期与为电视台制作、提供节目的德鲁共事的原因。利柯克、彭尼贝克、梅索斯兄弟等人很快便离开了德鲁,自立门户成为独立的影片制作者。最明显的例子是利柯克独立制作的第一部影片《快乐母亲节》(1963),这部影片表现了一个小镇上的人们因为有一个生五胞胎的母亲而竭力策划庆典以牟取商业上的利益。这部影片在欧洲获得了许多奖项。而当这部影片在美国电视台播出的时候,被剪辑成了善良的美国人丝

毫不考虑商业的利益而为母亲提供支持和服务,因而表现了美国人的高尚情操。甚至在形式上,美国电视播出版也回到了以主持人作为影片中心的方式,几乎是将利柯克的本意颠倒了。由此可见,直接电影的方法从形式到内容都不为美国的主流电视所接受,至少在1963年还是这样①。

 因此,尽管电视对于直接电影的成长有着非凡的重要性,但我们仍然可以看到,直接电影并不是在电视的"中心"生长起来的,而是在"边缘"。这一"边缘"化尽管符合人民大众的终极利益,但也产生了某些离开电视的"离心力"。在当时,电视节目的"中心"大多是一些娱乐性的节目,为了吸引观众,某些公司的节目不惜采取欺骗的手段,如哥伦比亚广播公司的节目《64000美元》因为欺骗观众受到了法律的调查。像直接电影这样严肃而又几乎是远离娱乐的纪录片,其在电视台的处境相当艰难。前面提到直接电影与大众文化有着密切的关系,为什么这里又指出与娱乐性有矛盾呢?这是因为大众文化的表层与娱乐相关,其骨子里却是对传统和主流意识形态的反叛。直接电影的开创者们在两个不同的层面上均有涉足,而在直接电影的早期,其制作的目的是作为有一定新闻价值的节目出售,因此会在"反传统"这一点上表现得更突出一些。

 20世纪60年代的美国社会事实上还是一个非常保守的社会,其主流的意识形态还是非常守旧,用今天的话来说是"右倾"。当直接电影推出诸如《危机:总统承诺的背后》《不要美国佬》这样的影片时,大部分的美国人还是难以接受。《危机:总统承诺的背后》反映的是有关黑人上大学的种族问题,这个问题在60年代的美国曾激起过白人和黑人的激烈冲突,黑人上学甚至要美国总统下令武装护送。《不要美国佬》则是表现拉丁美洲人民反对美国控制争取独立自主的影片。美国社会中这些问题的出现,尽管表现了一种社会意识形态的进步,但也刺激了保守的一方走向极端,黑人运动领袖马丁·路德·金被刺身亡,美国总统甚至也为此送命(肯尼迪于1963年被刺杀)。在50年代的时候,曾在二战中首创综合新闻直播的美国著名广播电视主持人默罗,同样也遭遇过类似的尴尬,当他在节目中反对麦卡锡主义,指出不论是否是共产党分子,都应该受到《人权法案》的保护时,"听众寄来了很多对默罗的言论表示强烈不满的信件"②;他的

① 参见艾伦的说法:"真实电影甚至在首次获得大批美国观众的公众事务电视节目中也不再盛行了。原因之一在于,自50年代的爱德华·R.默罗时代以来,电视纪录片一直都是围绕记者而结构的。"参见[美]罗伯特·C.艾伦:《美国真实电影的早期阶段》,李迅译,载单万里:《纪录电影文献》,中国广播电视出版社2001年版,第98—99页。其中,"真实电影"是我们所说的"直接电影"。

② [美]Bob Edwards:《爱德华·R.默罗和美国广播电视新闻业的诞生》,周培勤译,复旦大学出版社2005年版,第99页。

著名节目《现在请看》也只能在 60 年代初关闭了事(图 6-4)。显然,当时不仅是在形式和美学思想上,就连在影片主题的选择上,直接电影都同电视的主流口味格格不入①。尽管直接电影强调的是一种中庸客观的态度、一种旁观的方法,美国的新闻法律也要求媒体保持公正和中立,但主流媒体的议程设置并不合早期直接电影制作者们的口味。

第二次世界大战之后的美国尽管在政治上保守,但社会上已经在酝酿对于传统伦理道德观念、思维方式的反叛,青年人中出现的"垮掉的一代"可以说是一种"反抗"的征兆,预示着 20 世纪 60 年代的嬉皮士运动、流行音乐、性解放等反传统文化运动的爆发。独

图 6-4 默罗在《现在请看》演播室

立制片的片目也反映出这些影片不再完全遵循纪录片应教育群众的目的,而是相对个性化。比如,《沉默小孩》表现了一个黑人小孩自己的私密世界;《年老的脚步》讨论了老年人的问题和压力;《耻辱的收获》在影片中呼吁观众支持改善移民劳工状况的法案等。巴桑因此说道:"在 30 年代约翰·葛里逊②所指称的那种基于现实、利用影片进行教化目的的'纪录片信念'在 60 年代委身相让新的电影写实主义信念:以影片自己的价值为目的来开发与运用影片。这种新探索在美学上的进化超过对社会、政治或道德上的关切,这种惊人的现象,以纪录片的传统及社会转型的角度来看,等于塑造了那个年代。"③这番话的意思是说整个社会观念的转变支持了直接电影作为一种新的方式去向过去的传统挑战,因为没有受众群体的存在不可能凭空产生新的电影形式。从某种意义上说,"挑战传统"是整个 20 世纪 60 年代西方意识形态的"时尚"。

直接电影娱乐化的形式经由彭尼贝克发扬光大,他拍摄了许多有关流行音乐

① 布里加德在《民族志电影史》一文中写道:"1960 年理查德·利柯克和他的同事 D. A. 彭尼贝克为电视机构拍摄了'新型新闻报道',遭到批评家(布鲁厄姆,1965)和出资人的抵制。1961 年,《不要美国佬》被中止发行……"参见[美]埃米莉·德·布里加德:《民族志电影史》,杨静、杨昆译,载[美]保罗·霍金斯:《影视人类学原理》,王筑生等编译,云南大学出版社 2001 年版,第 35 页。

② 葛里逊即格里尔逊,译法不同。

③ [美]Richard M. Barsam:《纪录与真实:世界非剧情片批评史》,王亚维译,远流出版事业股份有限公司 1996 年版,第 428 页。

的纪录片，并且成为今天纪录片中很主要的一支。但是，由于流行音乐表演越来越舞台化、艺术化，昔日的反传统和非主流在今天已经演变成了主流和具有相对强势的话语地位，对其进行呈现的纪录片也就失去了独立思考的位置，成为震耳欲聋的主流话语的参与者，在形式上表现为舞台艺术纪录片或娱乐化的纪录片。这些纪录片不再需要恪守"旁观"的立场来表现自身思想的特立独行和形式上的洁身自好，于是它们便从直接电影中分离了出去。今天人们所谓的直接电影纪录片已经和早期《初选》这样的带游戏意味的政治题材纪录片完全不同了。

第四节 直接电影的影响和意义

　　直接电影出现之后，在世界范围内引起了巨大的反响。直接电影的重要人物利柯克被请到欧洲（德国）拍片，现身说法。世界各国都出现了类似的纪录片流派，如加拿大有"公正之眼电影小组"（又译"诚实眼睛"）、波兰有影片《回乡之船》、联邦德国有维登汉、瑞士有赛勒的诸多作品、南斯拉夫有所谓的"传单电影"等。在中国的影响要到20世纪70年代，当时伊文思在中国拍摄《愚公移山》，他的摄制组被称为"流动的直接电影学校"，他把直接电影的观念带到了中国。但由于当时的中国还在"无产阶级文化大革命"之中，极"左"的思潮排斥了一切，直接电影对中国纪录片的影响要到"文革"结束后的80年代才能逐步显现出来。

　　直接电影还孕育出了一批大师级的纪录片制作者，除了前面提到的利柯克、彭尼贝克、梅索斯兄弟（图6-5）等人，在美国还有怀斯曼（图6-6），在日本有土本典昭等。这些人制作的纪录片尽管秉承了直接电影的某些风格，如以旁观为主的美学态度，不使用旁白、采访等，但他们也逐渐发展出了自己的风格，彼此间开始呈现出差异。如梅索斯兄弟，在跟拍对象的时候并不拒绝与拍摄对象有一定的交流，在他们的《推销员》《灰色花园》等作品中都可以看到这样的做法。怀斯曼的作品有较多的镜头调度和剪辑上的设计，并保持严格的旁观等。

　　尽管今天并不是所有的人都热衷制作纯粹的直接电影，但可以说所有的纪录片制作者都在使用直接电影的方法，在西方，纪实类纪录片不使用旁白、在现场冷静旁观已经蔚然成风，直接电影改变了一代纪录片制作的风气。在今天各种不同的纪录片电影节上，可以看到大批按照直接电影风格制作的影片，人们已经给直接电影的风格打上了"高雅"的印记。

　　自从1929年格里尔逊确定纪录片的纪实美学以来，纪实美学一直是一种可望

图6-5 梅索斯兄弟作品《推销员》

图6-6 怀斯曼作品《提提卡蠢事》

而不可即的理想,直接电影可以说是在纪录片实现纪实理想的道路上往前大大迈进了一步,也就是我们在前面章节中所提到的纪录片纪实质量的提高必须依靠的两个条件:技术的进步和社会的进步,在1960年前后均告成熟,因此直接电影的出现可以说是瓜熟蒂落。

但是,必须看到,从某种意义上说,直接电影的美学理想是在技术进步的刺激下产生的,没有技术的进步也就没有旁观的美学。这同时也就酝酿了机械主义思潮走向极端的开始。众所周知,一项科学的试验,如果需要得到客观的结果,其所有的检测手段都必须是排除人的主观因素的,因为只有这样才能保证这项实验是可以重复的、对结果的描述是精确的。换句话说,人为的因素越少,所得到的结果便越准确越客观。在纪录片的制作中我们看到了同样的思想,为了求得尽可能准确的"真实",人们在记录的过程中尽量排除拍摄主体参与的可能,直接电影的旁观美学便是这样一种思潮登峰造极的反映。因此,直接电影出现之后,也受到了许多批评,如德国的克劳斯·克莱梅尔,他对此写道:"纪录电影征服了一块新的领地。为了用摄影机的贴近来达到克拉考尔所幻想的'物质现实的复原'这样一个重要前提,现在用新的技术事实上已经完成。同时,无疑还出现了这样的情况,这种新技术并不能使记录工作免受公共机构的利用和避免堕入新的形式化,同时也不可能对外来的束缚产生免疫。"①这是说直接电影的形式并不能保证在过去的纪录片中所出现的弊端不再出现,直接电影的方法并不能给纪录电影提供"免疫"。巴尔诺

① [德]克劳斯·克莱梅尔:《德国纪录电影的双重困惑》,聂欣如译,载单万里:《纪录电影文献》,中国广播电视出版社2001年版,第112页。

则指出了纯粹"旁观"的不可能,他说:"观察者——纪录电影工作者的面前有一个迫切的问题是,摄影机的存在,使它面前的事物受到多大影响的问题。在实践家之中,有的像利柯克和马利那样对这些颇感不安,也有的人像梅斯莱斯和怀斯曼那样对此作出最低的估计。某些影片摄制者,尤其像让·鲁什,还有另外的看法。"① 巴尔诺看到了直接电影尽管在尽量靠近"旁观"这样一种美学的思想,但在许多情况下,人们面对摄影机还是无法做到"视而不见"。即便是摄影技术再进一步发展,人们完全可以做到使用微型的隐匿摄影机,但这又牵涉无法逾越的伦理问题。因此,巴尔诺提出的其实是一个无法最终解决的问题。

尽管真实电影并不能保证提供真实,但旁观美学的巨大魅力还是引起了观众的注意,"具有索引性的影像的原始力量极大强化了纪录片的吸引力。在影片《党内初选》中,约翰·肯尼迪与休伯特·汉弗莱进行候选人提名争夺,当看到未来总统肯尼迪快速穿过迷宫一样的后台出现在现场观众面前时,谁不兴奋?在《灰熊人》中,看到孤单的提摩西·崔德威尔在阿拉斯加的荒野与远处渐渐逼近的灰熊同框的镜头,谁不战栗?在《远离巨星二十英尺》中,听到玛丽·克莱顿演唱米克·贾格尔的歌曲《给我庇护》时,那种令人激动的穿透力,谁不陶醉?这些影像的索引性所带来的冲击具有独特的、无法抗拒的力量"②。正是这样一种力量引发了电视娱乐节目的效仿,如纪录肥皂剧、真人秀之类,这些节目沿用声画同步的拍摄方法,极力贴近事件、展示事件。不过,这样的做法尽管很像直接电影,但在本质上却相去甚远。戈捷说:"真人秀完全属于虚构的范围。这完全是一个《楚门的世界》,其中所有的人都是楚门。"③ 这些节目虽然模仿了直接电影的拍摄手法,但从根本上来说,它们不具有对事实进行记录的基本特征,这些节目所谓的事实是被策划出来用于消费的事件,是可以买卖的商品,不是社会生活中自然而然生发的事件。因此,无论它们看上去是多么真实,也都不属于纪录片,不在我们讨论的范围。

我个人认为,直接电影最重要的意义不在于使作品的真实性有所提高。因为真实性并不是一种能够因为技术手段而得到提升的性质,它是人类对事物的一种判断。按照罗素的说法:"事实上真、伪主要是指信念而言。"④ 海德格尔也说:"一命题是真的,这意味着:它在存在者的被揭示状态中说出存在者、展示存在者、'让

① [美]埃里克·巴尔诺:《世界纪录电影史》,张德魁、冷铁铮译,中国电影出版社1992年版,第243页。
② [美]比尔·尼科尔斯:《纪录片导论》(第三版),王迟译,中国国际广播出版社2020年版,第33页。
③ [法]居伊·戈捷:《百年法国纪录电影史》,康乃馨译,北京大学出版社2019年版,第28页。
④ [英]罗素:《人类的知识——其范围与限度》,张金言译,商务印书馆1983年版,第137页。

人看见'存在者。"①也就是指揭示者对事物所具有的行为和态度。我国学者杨国荣也指出:"相应于现实性的向度,存在同时呈现'真'的品格。这里所说的'真',既是指认识论意义上对存在的如实把握,也是指本体论意义上的实在性。"②由此可见,真实仅存在于事物的现实性以及人们对于这一现实性的判断中,它并不指向事物存在的绝对性。我们通常所说的"真实"并不是一个严格的哲学概念,它既包括局部的"真",也含有部分的、整体性的"真理"。所以,当我们只看到某些"真"的时候有可能会产生不满足感,这也就是我们所说的,直接电影尽管能够向观众呈现事物真实的一面,但它的呈现永远只能是某一系统建构的局部,即部分的真理,这样的局部有时并不能令人满意,或并不一定就是整体的、核心的、主要的部分。更不用说一般人所认同的"真实"还有可能受到意识形态的影响,进而呈现出以"一般"来否定眼见的"特殊"的现象。也正因为如此,西方人才将带有"文献"意味的"纪录片"(documentary)这样一种与真实(真理)紧密相关的概念改成了"非虚构电影"(non-fiction film),以免人们将纪实所展示的局部之"真"误解为终极之"真理"。直接电影的价值在于它开创了一种新的纪录片的书写方式和美学概念。这种被称为"旁观"的书写方式给观众提供了尽可能多的素材角度,并在可能的范围内保持尽可能少的观念的注入,从而使对于同一事物不同的理解和阐释成为可能。人类对于事件真相的追求是一种永无止境的理想,直接电影可以说是纪录片中记录方式的一种理想。也正因为如此,直接电影直至今日依然是纪录片导演们追逐的目标,甚至付出几年、几十年时间的代价也在所不惜,可以说是纪录片历史上用人生写就的"奇迹"。

思考题

1. 直接电影的美学是什么?
2. 直接电影是在怎样的背景下产生的?
3. 直接电影有没有可能做到客观?为什么?
4. 技术进步对于直接电影有怎样的意义?

① [德]马丁·海德格尔:《存在与时间》(修订译本),陈嘉映、王庆节译,生活·读书·新知三联书店 2006 年版,第 251 页。
② 杨国荣:《成己与成物:意义世界的生成》,人民出版社 2010 年版,第 195 页。

第七章

法国真实电影

一般认为,真实电影是由法国人让·鲁什创建的一种电影流派,这一流派的影片介乎剧情电影和纪录电影之间,兼有虚构和非虚构的特点。对于一般的观众来说,这是一个困难的命题,因为他们走进电影院之前必须有一个潜在的观念:是应该相信电影中发生的事情,还是不相信?人们似乎没有耐心和兴趣在看完电影之后再来甄别电影提供的信息真实与否,观众只会对不符合他们理想的影片表示抗议。因此,一般电影都在事先给出了答案,承诺影片提供的信息是真实的(非虚构的纪录片),或者不真实的(虚构的剧情片)。事实上,在一般的、非实验性的影片中,并不存在所谓的既虚构又非虚构的问题,剧情电影与纪录电影泾渭分明,这种分明不是电影学家和制作人的愿望,而是观众的要求。鲁什正是在既要满足观众要求,又要使用虚构手段这个问题上有了创造性的发现,因而成为一个电影流派的创始人,并对纪录片的发展产生了巨大影响。

第一节 真实电影代表作分析

《夏日纪事》(图7-1),1961年,片长85分钟。

影片的开始是两位导演让·鲁什和埃德加·莫兰同玛瑟琳·罗丽丹在讨论关于真实电影的制作问题。

然后我们看到罗丽丹与另一位女士拿着话筒在大街上采访行人,要求别人回答"你是否幸福"这样的问题。许多人对这个问题给予了肯定的回答,也有不少人拒绝回答。接着是罗丽丹与她的同伴到一对年轻人家中采访,这对年轻人对自己的生活表示了满意。在采访几位工人时,有人抱怨收入太少,但

图 7-1 《夏日纪事》中的街头采访和回忆

也有人认为工作不仅仅是为了钱。

影片中出现了一个青年工人一天的生活,从凌晨起床、上班,一直到下班回家,在后院练习柔道等等。接着,是这位青年工人(安吉罗)对一位黑人青年的采访,黑人朗德里对自己的生活表示了满意,但认为很难同白人交流,安吉罗鼓励他不要自卑。

莫兰在晚餐的饭桌上询问一对夫妇对生活的感受,他们乐天安命,对生活很知足。接着莫兰采访了一位 27 岁的意大利姑娘玛丽露,她来到巴黎已经 3 年了,她很怀念家乡,认为自己就像一条离开了水的鱼。莫兰的下一个采访对象是学哲学的大学生皮埃尔,他表示自己不喜欢政治,生活很无奈。在这场谈话中罗丽丹也在场,她谈了自己与皮埃尔曾有过的爱情问题,但并没有与皮埃尔形成对话,他们已经分手。

在鲁什和莫兰与他们的拍摄对象的一次晚餐交谈中,成年人与年轻人在观念上发生了冲突。他们在室外的聚会中继续讨论有关生活、非洲政治的问题。最后谈到了罗丽丹手臂上刺下的号码,那是她在纳粹集中营里被刺上的。

罗丽丹一个人在广场上行走,她呼唤着已经去世的父亲,似乎陷入了对往事的回忆。

莫兰再次采访意大利姑娘玛丽露,她情绪有些激动,她说她获得了爱情,害怕重新回到过去孤独的状态。影片用长长的跟拍镜头表现了玛丽露与一个男青年离开了大楼,他们手拉手离去,但我们始终没有看到那个男青年的脸,也不知道他是谁。

安吉罗在被采访中表示,自己并不需要一个固定的工作。

海滨城市,形形色色的人们正在度假享受生活。黑人朗德里与一个白人女孩一起游泳、看斗牛。莫兰与几个年轻的泳装女郎讨论享受生活的问题。接着他又采访自己的孩子和一个英国的黑人。

　　安吉罗与一个热爱攀岩的家庭在一起,他们一起攀岩、唱歌。

　　在放映室,大家看完这部影片后讨论,对于"真实"这个题目各有各的看法,有的对摄影机的在场感到不自在,有的对拍电影过程感到有趣,他们从中结识了朋友。

　　影片的结尾是莫兰与鲁什在人类学博物馆讨论这部影片是否真实,鲁什对其真实性似乎有所怀疑,莫兰则毫不动摇地坚持这部影片是真实的。

　　按照巴尔诺的说法,"《夏日纪事》是一部难以理解的影片"①。写《法国当代电影史》的夏尔·福特似乎也有类似的看法,他说:"该片由许多记者的访问构成,这些询问有时很有意思,但经常令人失望……"②这部电影之所以难以理解,主要是因为影片的主题始终在讨论一个抽象的、有关人的生活是否幸福的问题。影片通过对各种不同人的采访来构成,由于每个人的经历、生活方式以及文化背景的不同,使得这一回答没有了可比性。而且,所有的回答不论肯定还是否定,都只是肤浅的说明,并不包含事实的展现和个人生活背景的深入介绍,因此这部影片无论从哪个角度来看都是费解而又枯燥的。

　　作为被公认的一个流派的代表作,尽管带有浓厚的实验电影色彩,还是显示出了这部影片极其特殊的一面。这部影片在一开始便以旁白告诉观众:"这部电影没有剧本,没有演员,是由一些投入电影实验的生活中的男、女参与者制作的,这是一次新的体验:真实电影。"这部影片毫不隐讳对于真实的探索,它的这一探索主要集中在两个方面。

　　影片首先试图探索的是人们内心世界的真实,人们对于"幸福"是如何想象和体验的。因此我们看到影片中出现的人们在不断被询问:"你幸福吗?"被询问的人也在以各自不同方式回答这一问题。由于这是一个感觉的问题,因此必须使用语言才能披露、才能触及,于是这部电影便成了一部"话语"的电影。按照戈捷的说法:"真实电影的镜头所追寻的人物(他们为演员提供了原型),而非角色,这一点甚

① [美]埃里克·巴尔诺:《世界纪录电影史》,张德魁、冷铁铮译,中国电影出版社1992年版,第245页。
② [法]夏尔·福特:《法国当代电影史(1945—1977)》,朱延生译,中国电影出版社1991年版,第156页。

至是传统纪录片都很难做到的。因为当主题涉及真实人物时,话语是必须的部分。"①探询现代人心理的真实除了使用语言没有别的途径——至少到目前还没有任何一种方法能够不依靠语言便可以透彻了解人们内心的感受。对于内心的世界,人们从来也没有怀疑过其存在的真实性,否则便不会出现有关心灵的哲学、有关信仰的宗教等。但是,这样一种对于人类内心世界的了解并不是完全"透明的",人们的内心始终是一个不能一览无余的神秘世界,在人类社会越来越现代化的同时,人与人之间也变得越来越隔阂,每个人都把自己的内心世界保护得好好的,不容他人随便窥视。这样一来,进入他人的内心便成了一种困难的语言沟通与交流的技巧,不通过一定的询问手段,便没有可能知晓任何他人的想法。说得形象一些,必须给予被采访者一定的"压力"或者"诱导",他(她)才能有所吐露。因此,我们在影片中看到的那些采访者,他们与被采访者共同构成了电影中的"真实"——一种内在的、心理的真实。对此鲁什有着他自己的理论,他认为不经过交流根本就没有可能了解对方,他的这一经验是从他长年从事人类学的研究中得到的。大卫·麦克道戈在论述这一点时说:"摄影机就在那儿,它是由具有一种文化的代表者拿着,他在这儿碰到了另一种文化。……没有任何一部民族志电影只是对另一个社会的简单记录;它总是摄制者和另一个社会相会的记录。"②正是这样一种"相会"的特点,日后成了真实电影最为显著的美学特性。由于影片的兴趣在于关注人们的内心——这一无从检验与衡量的领域,所以对其真实性的评述变得极其困难。我们看到,某些评论文章几乎变成了类似于心理治疗医生写下的心理分析③。

其次,影片探索的是形式上的真实。一部探索心理真实的影片要让观众认可其真实,不通过一定的形式是无法办到的,因为没有一个特殊的形式,这样的影片会同探讨心理问题的剧情片无法区分。《夏日纪事》的方法是让叙事的主体直接进入影片,元叙事不再是一个隐蔽的、可以任意虚构的角色,而是元叙事的自身。因此,我们在这部影片中不仅能够看到许多被拍摄的对象,影片的两位导演也都成为被摄的对象。换句话说,影片的导演不仅是向观众提供一部他们拍摄的影片,而且是向观众提供一部正在拍摄的或如何拍摄的影片,观众不仅观影,而且还观电影的构成过程。《夏日纪事》的这一表现使其成为一部非虚构的影片。虚构的可能性被

① [法]居伊·戈捷:《百年法国纪录电影史》,康乃馨译,北京大学出版社2019年版,第194页。
② [美]大卫·麦克道戈:《跨越观察法的电影》,王庆玲、蔡家麒译,载[美]保罗·霍金斯:《影视人类学原理》,王筑生等编译,云南大学出版社2001年版,第133页。
③ [美]威廉·罗特曼:《鲁什与〈夏日纪事〉》,王群译,载单万里:《纪录电影文献》,中国广播电视出版社2001年版,第273—287页。

置于观众的视线之下,正如玛瑟琳·罗丽丹在影片的开始所表示的,她在摄影机的面前可能会感到害羞,可能会不自然。她在协和广场上的一段内心独白,呼唤已经去世的父亲,成了影片中最有争议的一个片段。因为她认为自己是在表演,而鲁什认为不是,莫兰则说:"即使她在那个场面中是在表演的话,她所表演的也是她最真实的一面。"①因为这是一个表现心理感觉的片段,所以根本无从判断真实与否。但是,罗丽丹的一家作为犹太人在第二次世界大战期间被追捕,她在幼年曾经历过可怕的家庭离散是没有争议的事实,至于这一心理情感上的事实是否正好是在被拍摄的那个时刻呈现,则是一个问题。这个问题恰恰说明鲁什对真实的理解有与众不同之处。这个问题我们在下面还要进一步讨论。

第二节 真实电影的美学

真实电影的美学可以说是站在了直接电影美学的对立面。作为一种探寻真实的电影样式,直接电影主张的是从事物的外部小心翼翼地、不事惊扰地去接近客观的真实,因此也被称为"墙壁上的苍蝇""旁观"的美学;而真实电影倡导的则是大胆地从人的内部去发掘、去唤醒其思维和情感的主观的真实,所以也被称为"在场"的美学。我们知道,直接电影的方法是"旁观",也就是尽量不干预事物,因此在作品中少有旁白和采访。而真实电影则大量使用采访和解说,这是因为真实电影要寻找的真实在人们的内心,不通过语言无从表达。因此,所谓的"在场",是指拍摄主体作为语言交流中的一方,并使观众能够明确意识到其存在的呈现。按照巴尔诺的说法:"'直接电影'的纪录电影工作者手持摄影机处于紧张状态,等待非常事件的发生;鲁什型的真实电影则试图促成非常事件的发生。'直接电影'的艺术家不希望出头露面,而'真实电影'的艺术家往往是公开参加到影片中去的。'直接电影'的艺术家扮演的是不介入的旁观者的角色,'真实电影'的艺术家都担任了挑动者的任务。"②巴尔诺因此把直接电影称为"观察者",而把真实电影称为"触媒者"。

对于"在场"这样一种美学方法,按照鲁什的说法,来自20世纪20年代苏联的电影家吉加·维尔托夫,他引用了维尔托夫的一段话:"我是电影眼睛,我是机械眼

① [美]威廉·罗特曼:《鲁什与〈夏日纪事〉》,王群译,载单万里:《纪录电影文献》,中国广播电视出版社2001年版,第273页。

② [美]埃里克·巴尔诺:《世界纪录电影史》,张德魁、冷铁铮译,中国电影出版社1992年版,第245页。

睛；我是一部机器，向你显示只有我才能看见的世界。从现在起，我将把自己从人类的静止状态中解放出来，我将处于永恒的运动中，我接近，然后又离开物体，我在物体下爬行，又攀登物体之上。我和奔马的马头一起疾驰，全速冲入人群，我越过奔跑的士兵，我仰面跃下，又和飞机一起上升，我随着飞翔的物体一起奔驰和飞翔……"①对于这段话鲁什评论道："由此，这个有开拓性的幻想家预见了'真实电影'。"②这里出现了一个有趣的问题：维尔托夫一直被认为是早期纪录电影理论的倡导者，他的"电影眼睛"是第一个与"纪实"相关的理论，但是从鲁什的叙述来看，"电影眼睛"不仅仅是"观察"的眼睛，同时也是一个"在场"参与者的眼睛，因为他相信不"在场"就看不见。这样的说法显然不是没有道理的，并且，我们在维尔托夫的影片《带摄影机的人》中确实也看到了摄影机的"在场"，而且正如鲁什所言，是一种"痴迷"的在场（摄影师站在飞驰的敞篷汽车上的拍摄，如同惊险的杂技）。从维尔托夫的理论来看，他的"电影眼睛"理论确实是一种超越肉眼的摄影机主体的"在场"③，是那个时代深受俄国形式主义先锋派影响的电影的宣言。这一理论所倡导的"在场"尽管没有语言的交流，却把摄影机放在了神圣主体的位置，从而使其具有超越机械的灵性。

"在场"的美学之所以引人注目，显然不仅在其形式，而且也在于它将纪录片探寻真实的触角第一次延伸到了人们的心灵，一个充满了神秘而又让人心驰神往的领域。这也是鲁什完全不同于默片时代的维尔托夫的地方。人类心理的真实，从文艺复兴之后正被人们逐渐淡忘，面对脱去了中世纪迷信的心灵，接受了科学观念的人们因为无法对其使用科学检验的手段而显得茫然不知所措，理性似乎在一切领域都占了上风。然而，人类学的兴起，发现了人类思维的一片新天地，这里没有理性的专制，冷峻的旁观变成了影片自身的自主意识，主体性从外向内转移，犹如一阵新风吹进了纪录片的领域，使人们对其刮目相看。

第三节　真实电影产生的背景

真实电影的产生与让·鲁什和他的人类学电影密切相关。

① ［苏联］维尔托夫：《维尔托夫论纪录电影》，皇甫一川、李恒基译，载单万里：《纪录电影文献》，中国广播电视出版社2001年版，第512页。
② 让·鲁什：《摄影机和人》，蔡家麒译，载［美］保罗·霍金斯：《影视人类学原理》，王筑生等编译，云南大学出版社2001年版，第82页。
③ 参见［苏联］维尔托夫：《维尔托夫论纪录电影》，皇甫一川、李恒基译，载单万里：《纪录电影文献》，中国广播电视出版社2001年版，第510—519页。

一、让·鲁什其人

让·鲁什(1917—2004,图7-2),法国人,毕业于法国工程学校。1937年在亨利·朗格卢瓦创办的法国电影资料馆工作。第二次世界大战初期曾加入法国军队,在非洲担任土木工程师,1941年成为德国人的俘虏。二战结束后获释,在巴黎学习人类学和哲学,并开始拍摄电影。他的第一部影片是在非洲尼日尔拍摄的《用叉捕河马》(1947)①,这是一部典型的人类学电影,表现了非洲土著的狩猎生活。鲁什的一生拍摄了一百多部影片,并以论文《宗教与巫术分析》取得了人类学博士学位。他开创了被称为"真实电影"的电影流派,与埃德加·莫兰一起拍摄的《夏日纪事》(1961)一片成为这一流派的代表作。

图7-2 让·鲁什

由于鲁什是一名人类学的专家,在他的一生中从没有停止过人类学电影的拍摄,"真实电影"只是他在人类学电影拍摄中的"副产品"。人类学电影是一种文献式的纪录片,鲁什显然不满足于仅仅是文献的收集和记录,当他尝试将人类学研究中的某些方法用于现代人类的研究时,一种新的、完全不同于以前的电影便诞生了。

其中,埃德加·莫兰也是功不可没,《夏日纪事》便是在他的倡导下拍摄的。他从哲学的角度规定了该片的美学追求,而对于"在场"的真实美学,鲁什的理解始终囿于人类学田野的工作方法,并没有从哲学上思考有关真实性的问题。因此,当他将这一方法从人类学迁移至一般人文社会纪录片时,便有可能偏离了在场美学的初衷。

二、"在场"与原始思维

我们所能看到的"真实电影"的最早作品是鲁什在1958年拍摄的《我,一个黑人》。这部影片拍摄了几个到象牙海岸打工的尼日尔黑人青年的生活,这些人都是

① 另有一说,认为让·鲁什的第一部影片是1946年拍摄的《在黑巫师的国家》(Au pays des mages noirs)。参见[法]居伊·戈捷:《百年法国纪录电影史》,康乃馨译,北京大学出版社2019年版,第164页。

他找来的业余演员，他们一方面需要在象牙海岸打工挣钱以解决他们的生计，一方面也清楚地知道他们正在拍摄电影，其中一个青年还因为触犯了当地的法律被关押了三个月。鲁什并没有安排这些黑人青年具体做什么，而只是跟拍，因此这部电影也被称为"即兴电影"。在这部影片中，一方面人物都在进行自己的活动，他们打工挣钱，跳舞喝酒泡妞；另一方面，这些人物又都毫无顾忌地对着镜头说话，叙述自己的感想和情绪，将摄影机的在场当成了理所当然的事情。这部电影获得了很大的成功，巴尔诺说这部影片"使人感觉不到导演的存在而又非常有感染力"①，其他评论也说这部影片看上去有一种"不可阻挡的再现真实的印象"②。这部影片让当时还未出名的戈达尔印象深刻，以后我们在戈达尔影片中看到的那些让演员自由发挥的场面，显然是受到了这部影片的影响。这部电影在形式上最突出的特点便是摄影机或者说摄制主体的"在场"。这种"在场"的方式不论在当时的剧情片还是纪录片中都是让人耳目一新的，因为这种曾经存在于史诗中的叙事方式已经"失传"，人们已经习惯于关注被叙述之事物而不是叙述者，叙述者与他所叙述的事物分离，叙述者越来越"后退"，直至退出观众的视野。这样一种叙事方式的演变在静态的平面媒介的时代已经开始，对于动态的视听媒介来说似乎更是理所当然，因为媒介的手段和工具阻断了使用者参与事物的途径，表现者和被表现者完全没有了关系。

鲁什在研究人类学的时候发现，在非洲的土著民族那里，人们对于许多事物的认识并不经由西方人观察、分析、推理这样的过程，而是直接的、主观的。也就是说把神话、巫术一类的事物与认知对象等同起来不分彼此。也就是泰勒在他《原始文化》一书中提到的，对于我们来说的神话虚构，"在以往时代人们的眼中却是事实"③；也就是列维-布留尔所说的在原始思维中狩猎仪式与该仪式所指向猎物在观念中的"互渗"④；也就是我国学者袁珂在神话研究中所指出的，原始神话"具有着和人一样的精神意志"⑤；也就是拉斐尔·贝塔佐尼所说的"神话不是纯粹杜撰的产物，它不是虚构的无稽之谈，而是历史"⑥；等等。鲁什在他拍摄的人类学电影

① [美]埃里克·巴尔诺：《世界纪录电影史》，张德魁、冷铁铮译，中国电影出版社1992年版，第244页。
② 参见[德]维尔海姆·诺特：《直接电影和真实电影》，聂欣如译，载聂欣如：《纪录片研究》，复旦大学出版社2010年版，第425页。
③ [英]爱德华·泰勒：《原始文化》，连树声译，广西师范大学出版社2005年版，第244页。
④ [法]列维-布留尔：《原始思维》，丁由译，商务印书馆1981年版，第222页。
⑤ 袁珂：《神话论文集》，上海古籍出版社1982年版，第68页。
⑥ [美]拉斐尔·贝塔佐尼：《神话的真实性》，金泽译，载[美]阿兰·邓迪斯：《西方神话学读本》，朝戈金等译，广西师范大学出版社2006年版，第125页。

图7-3 《通灵先师》

《通灵仙师》(1956,又译《疯狂的灵媒》或《疯狂先师》等,图7-3)时发现,"豪卡崇拜中的上身其实是对英法殖民统治的一种反抗"①,一种非常现实的意义完全是通过主观的方式不予论证地呈现出来(也有学者将诸如此类的仪式过程称为"交融",因为在这样的过程中,地位低下的人们得到了"地位的逆转"和"地位的平等"②),影片也因此在欧洲获奖。到20世纪70年代的时候,鲁什对这一点认识得更为清晰了,他甚至能够知道他和他的摄影机(媒体工具)在某种时刻也能够"在场"成为土著居民现实世界的一个部分,而不是不相干的旁观者。他在叙述拍摄《原始的鼓》(1972)一片时说:"我的想法是把这个现象在现实的环境下呈现给人们,到底在降神的过程中发生了什么事情?……这部电影拍摄很成功,名字叫《原始的鼓》,是关于将要消失的鼓。事实上,降神仪式在五分钟后开始了,这整个计划都是我自己筹备的,我跟一个小子一起拍,他还帮我照明,我们合作得很不错,最后拍出了这部十分钟的影片。我找到一个很好的空位,我的位置很好,仪式正在进行,我将整个仪式都拍了进去,我那时正在拍其中一个原始的鼓,那是一个非常大、非常厚重的鼓,打起来的声音是这样的:嘭、嘭、嘭。就在那个时候,那个巫师停下来了,一般情况下我应该停止拍摄的,但是那个巫师对我说:'你继续吧。'这让我感到非常奇怪,对于那些认识我的村子里的非洲人来说,我曾经在他们的村子拍过《求雨的男人》,他们认为我手上拿着的那个摄影机,我可以透过它看到神的到来,因此他们才会让我继续拍摄,因为神会到来。就在那个时候,巫师又开始跳舞。也许是因为那个缘故,但我永远也不可能知道。"③鲁什所接触到的这种主观化的现实,似乎唤醒了远古失传的叙事方式,在那个时代,巫师与他的故事浑然一体,不能分出彼此。那里的真实不是一种客观,而是存在于巫师对于

① [法]让·鲁什:《我们的图腾先祖与疯狂的灵媒》,刘永青译,载[美]保罗·霍金斯:《影视人类学原理》,王筑生等编译,云南大学出版社2001年版,第179页。
② [美]维克多·特纳:《仪式过程:结构与反结构》,黄剑波、柳博赟译,中国人民大学出版社2006年版,第205页。
③ 见纪录片《让·鲁什与皮埃尔-安德烈·布当格的对话》,影片制作年代不详,中文译者不详。

神灵的体验之中。哲学家们对此说道:"神话把本质保留在显现中。神话现象不是一种表象,而是一种真正的出现。雨神出现在祈祷后落下的每一滴雨水中,正如灵魂出现在身体的每一个部分中。一切'出现'都是一种体现,存在既不是由'属性'确定的,也不是由外观特征确定的。"①这也是我们在《我,一个黑人》(图7-4)、《夏日纪事》等影片中所看到的,叙事的主体与被摄对象

图7-4 《我,一个黑人》

的故事浑然一体,主观的感受与客观的环境彼此交融。真实电影与人类学电影的不同仅在于其所表现的不再是远古的故事,而是现代的故事,人类学电影中与神的对话变成了真实电影中与人的对话。在《我,一个黑人》的开始,影片中的主人公之一罗宾逊行走在街道上,他的画外音说道:"我原本并不叫作爱德华·罗宾逊,这是我的朋友们给我起的绰号。他们之所以这样称呼我,是因为我跟电影里的罗宾逊有一些相似的地方。在阿比让我是外国人,我没有自行车,我的家乡是尼日尔的首都,离阿比让这里有十公里远。我们来到阿比让这里是为了赚钱,很多年轻人都离开家到这里来,他们都被欺骗了。人家说阿比让很有钱,钱在哪里?我还得交一万块给政府。有钱……不,我一无所有。我现在很倒霉,在这个可怕的、疲惫的地方我什么也干不了,看到这样的景况我以为自己并不是在阿比让。我已经受够这种倒霉、很倒霉、非常倒霉的生活了。多亏了这部电影,我才能这样说出自己内心的感受,因此我要在这里说声谢谢……"在接下去的画面和叙述中,我们看到影片主人公所描述的大河两岸贫富生活的差距,以及他购买船票渡河去寻找工作等。在这样一段叙述中,观众所接受的信息不仅仅是一个人的生活状况,而且还有着他个人对生活的感受以及他作为媒体一个部分的事实,这个拍摄中的事实并没有改变他生活的窘境,却让他郁闷的情绪得到了释放。这样一种心灵内、外交织的表现确实让人感受到了一种无比生动的真实,与纯粹的从旁观察所不一样的真实,尽管我们清楚地知道,这是一种无法求证的真实。真实电影正是以这样一种对主观真实的尊重开启了在唯理性与科学为重的意识形态世界中的一个窗口,唤醒了一度失

① [法]莫里斯·梅洛-庞蒂:《知觉现象学》,姜志辉译,商务印书馆2001年版,第368页。

传的媒介(元叙事)参与的表现,从而开创了一种新的纪实方法。法国人对这部影片的评价是:"1958年,《我,一个黑人》的出现在法国电影史上标志着一次名副其实的断裂。这部有违常规的作品难以按照传统的'纪录片/虚构'(似应译成'纪实/虚构'——笔者注)标准来进行划分和归类,它带来了一股自由而奔放的新鲜气息。影片灵感十足、即兴完成,而这已成为作者的标志性象征。"①

三、"在场"与文化理解

将媒体的本身置于叙事的对象之中,并不是一件能够轻松理解的事情,正像现代人很难理解原始民族的思维和信仰那样。鲁什不通过人类学电影的拍摄和学习恐怕很难创造出真实电影这样一种"失传"的叙事形式,这是因为我们大部分人都曾经历过"教育"这样一种"洗脑"活动,在被清洗过的意识中,神话、传说都被贴上了信仰禁忌的封印。因此,人类学家在试图了解土著人时首先需要的便是如同马林诺夫斯基在《西太平洋的冒险家》一书中所说的:"领会当地人的观点,他们的生活关系,以认识他们眼中的他们的世界。"②鲁什正是通过对人类学的学习重又打开了这一封印。他在人类学电影的拍摄中发现,作为某种文化的拥有者往往很难准确地去理解和把握他所接触到的异文化对象,他甚至说在拍摄了"大约50部反映这种上身仪式(指《通灵仙师》——笔者注)的电影后,对于这种上身技巧我仍然知之甚少"③,因此他需要将他拍摄完成的影片放映给他的拍摄对象看,听取他们的意见,并进一步将这些意见纳入他的影片。他说:"这种不同寻常的'反馈'技巧(我理解为'视听反馈')还没有显示出它的全部优势,然而我们已经能够看出正是由于这一方法,才使得人类学家不再像昆虫学家研究昆虫那样研究其对象,从而将他们视为具有尊严的互相了解和影响的对象。"④鲁什的这一思想,据他自己说,是受到了弗拉哈迪和当时其他社会学家和人类学家的影响,因为是弗拉哈迪第一个尝试将自己拍摄的影片与被摄对象交流。无论如何,在今天,这已经成为人们的一种共识,文化上的差异不再被作为优劣的判断,对文化的理解也不再以科学与否作为参照。正是在这样的意义上,鲁什认为自己并没有发明什么新的东西,他说:"其

① [法]居伊·戈捷:《百年法国纪录电影史》,康乃馨译,北京大学出版社2019年版,第166页。
② 转引自[美]雷克斯·马丁:《历史的解释:重演和实践推断》,王晓红译,文津出版社2005年版,第237页。
③ [法]让·鲁什:《我们的图腾先祖与疯狂的灵媒》,刘永青译,载[美]保罗·霍金斯:《影视人类学原理》,王筑生等编译,云南大学出版社2001年版,第179页。
④ [法]让·鲁什:《摄影机和人》,蔡家麒译,载[美]保罗·霍金斯:《影视人类学原理》,王筑生等编译,云南大学出版社2001年版,第99页。

实我什么也没有重新创造,我只能告诉你,我做任何事情都是靠我自己的直觉。……事实上电影教会了我许多东西,教会了我很多关于人种学的东西,而人种学又教会了我许多关于电影的东西,这是毋庸置疑的。"①

鲁什对非洲土著的观察,由于文化的隔阂,不得不采取一种经常与被拍摄对象交流、反馈甚至融入其中的方式以求得准确的理解,这是可以想见的②。即便是在今天,即便是在相同文化的情况下,成人与儿童的沟通,两代人之间的沟通,有时也不得不采用类似的方式才能有效。鲁什生动地描述了他作为拍摄者无距离地参与人类学电影拍摄的过程,在这样的拍摄过程中,拍摄者本人不再是一个从旁的观察者,不再是鲁什自己,而是"电影鲁什";而这个"电影鲁什",又被纳入了"鬼电影";鬼电影则与那些被巫师们召唤的鬼神浑然一体,它们共同构成了降神的仪式。鲁什是这么说的:"……我以一种间隙瞄准的方式拍摄我的电影,现在这种拍摄方式非常棒,感觉就像坐在沙发上一样。我这样看着我的电影,我想如果你是这样看一部电影(右手围成圈放在右眼上——笔者注),另外一只眼睛像狮子一样到处搜寻,看看镜头里面和镜头外面的事物有什么不同,发生什么不同的事件。你整个人被分成了两半,这样能够全面地看到事件发生的过程。这样就像你躲在大衣里面透过小洞看外面的世界,非常随意地靠近那些被鬼魂附身的人。那个时候我借用维尔托夫的话:'电影眼睛',这样的术语,我这里是鬼电影,我不再是让·鲁什,我是电影鲁什。我已经变成鲁什正在拍摄的另外一个人——那个在仪式当中到处走,拿着摄影机拍摄的人。这绝对是很正常的。这确实是一种病态,这不是社会关系的问题,甚至是在一场仪式当中我所做的一切:跟踪跳舞的人,拍摄这场降神仪式,也许这个鬼魂是受到控制的,这个鬼魂正被鲁什拍摄着,当它在电影里面看到的时候,它非常高兴。我给了这部电影一个热情洋溢的名字:鬼电影。……因为当你拍摄一部电影的时候,你必须强迫自己去面对这种情况,你必须做出整体的改变、局部的改变、时间的确认,也就是说有些东西可以创造出另外的新的东西,这些

① 见纪录片《让·鲁什与皮埃尔-安德烈·布当格的对话》,影片制作年代不详,中文译者不详。
② 参见泰勒的说法:"因为后现代民族志赋予'话语'高于'文本'的特权,它强调对话是独白的对立面,并强调民族志情境中的协力合作的性质是与超越的观察者的意识形态相对立的。实际上,它拒绝'观察者—被观察者'的意识形态,没有什么是被观察的,也没有谁是观察者。有的只是对一种话语、各种各样的故事的相互的、对话式的生产。我们最好将民族志的语境理解为协力创造故事的语境,在它的一种理想的形式中,将会产生出一个多声部的文本,那些参与者中没有谁在构成故事或促成综合——一个关于话语的话语——的形式中具有决定性的措辞。"参见[美]斯蒂芬·A.泰勒:《后现代民族志:从关于神秘事物的记录到神秘的记录》,李荣荣译,载[美]詹姆斯·克利福德、乔治·E.马库斯:《写文化——民族志的诗学与政治学》,高丙中等译,商务印书馆2006年版,第167页。

图 7-5　让·鲁什在采访中

新的东西不是我自己创造的,这是由了不起的机器拍摄出来的,或者是我在镜头里面看到它诞生的,然后电影就这样完成了。这是超出时空之外的。这就是我称之为的鬼电影——如果要用另外的名字来替代的话;我比较喜欢的是鲁什电影。"①(图 7-5)在这样的一段叙述中,我们看到作为媒体的摄影机、作为媒体工作者的鲁什,都在某种程度上"融化"了,成为某种"叙"与"事"一体的叙事,一种在场的体验,一种超越客观真实的真实。"在场"因而也就成了主体的在场、主体与客体合而为一的在场,客体被主体消融、建构中的在场。当我们理解了鲁什在人类学电影中所努力做到的那些事情之后,对真实电影中出现的大量人们诉说自己感受的镜头,以及拍摄者与被摄者、采访者与被参访者混淆掺杂时,便不再会感到太多的诧异,这些人物在外部被描写的同时也在建构他们内心的世界。德勒兹在谈到让·鲁什影片中的那些人物时说:"人们首先发现人物不再是真实的或虚构的,就像他不再被客观地看到或主观地看一样:这是一个跨越过程和界限的人物,因为他是作为真实的人物在创造,又由于他的完美创造而变得更加真实。"②

第四节　真实电影的发展和影响

真实电影中代表拍摄主体的人员手持话筒出现在银幕上与被拍摄对象进行交流的画面及其"在场"的美学思想,给电影的表现带来了极大的震动,因为人们已经长久遗忘媒体曾经也是构成现实的一个部分。一时间,将媒体披露在画面中成了一种被踊跃尝试的方法(这种尝试甚至在跨入 21 世纪的中国青年纪录片制作者中依然流行,中央电视台 2005 年便曾制作《你想要什么》这样的纪录片向真实电影致

① 见纪录片《让·鲁什与皮埃尔-安德烈·布当格的对话》,影片制作年代不详,中文译者不详。
② [法]吉尔·德勒兹:《电影 2:时间-影像》,谢强等译,湖南美术出版社 2004 年版,第 240 页。

敬)。克利斯·马克是其中的佼佼者,他的影片《美丽的五月》(1963)被认为是一部运用"在场"美学的成功的真实电影。苏联导演格里高利·丘赫莱依在他的影片《记忆》(1969)中,成功地将现在时在巴黎的采访片段置于回忆20世纪40年代斯大林格勒战役的影片之中。路易·马勒的《印度魅影》(1969)和《协和广场》(1974)同样也是优秀的真实电影风格的纪录片。然而,对于一般的纪录片来说,"在场"观念对其的影响往往形式要大于内容。也就是说,在影片中出现媒体的采访、出现导演或主持人的做法比比皆是,但是真正干预、参与事物的进程,并通过在场的干预挖掘人们心灵深处真实的做法,却少有人问津。人们最多只是在局部尝试使用这样的方法。从鲁什拍摄的真实电影来看,探索人们内心真实的尝试还停留在实验的阶段,并未呈现出有说服力的形态,《夏日纪事》尽管让人耳目一新,但却不能吸引一般观众的目光。因此,一般纪录片的浅尝辄止也在情理之中。

由于真实电影的"在场"美学是一种在某种意义上与人们的主观感受相关联的方法,因此在把握上很难控制分寸。鲁什在1961年推出了《夏日纪事》之后,紧接着又推出了另一部名为《人类金字塔》(1961,图7-6)的真实电影,这部电影试图以游戏的方式,将一群不同种族的青年男女聚在一起,让他们各自扮演不同的角色,摄影机从旁观察他们之间关系微妙的变化,并组织他们对所扮演的角色和故事的发展进

图7-6 《人类金字塔》

行讨论。这是一部雄心勃勃的、试图通过电影实验来表达某种观念的影片,遗憾的是这部影片并不成功。尽管在形式上这部影片与之前的真实电影并无实质性区别,甚至比前几部影片做得更好,但是由于虚构的情节过于强大,压抑了真实的效果,从而被认为更接近剧情片,而不是纪录片。这也许同鲁什想把真实电影的方法与现实发生的事情结合在一起有关。我们看到,就在影片《夏日纪事》中,发生了电影编导所不曾预料的事情,意大利女青年玛丽露与另一个男青年(可能是皮埃尔)发生了恋爱关系,出于种种理由(估计是当事人的反对),电影没有公开男青年的姓名,也没有进一步深入探讨其中的缘由,使得这一极富戏剧性的因素没有能够充分展开发挥作用。而在《人类金字塔》中,作者似乎创造了一切条件,让一群男女青年

为了拍摄一部电影聚集在一起,仿佛期待着类似事件的出现。但是非常遗憾,真实的爱情事件,特别是不同肤色青年之间的爱情事件没有发生,作为表层游戏的虚构的表演占据了影片主要的地位(影片中出现了极富戏剧性的某男青年为了爱情跳水自杀的情节)或者说成为影片戏剧性构成的主要方面,使影片的真实性受到了质疑。作为演员的不同肤色的年轻人,也许是因为缺乏生存的压力,所以不能像《我,一个黑人》中那些黑人或弗拉哈迪影片中的纳努克那样,进入一种非虚构的表演状态,也是影片引起质疑的原因。鲁什的另外几部真实电影如《美洲豹》《结婚还是上大学》等,虽然没有《人类金字塔》那么强烈的虚构戏剧性,但类似的缺陷同样清晰可见。如《美洲豹》中的黑人青年们异地冒险大获成功,成为监工头、小老板;《结婚还是上大学》中的女青年将要嫁给60岁的老头,等等。这使得真实电影的天平慢慢开始从纪录片向剧情片倾斜,并在某种程度上离开了通过语言探索人们心理真实的道路。

总的来说,真实电影是一种介于纪录片和剧情片之间的电影样式,"在场"的美学思想由于把叙事的主体作为事实的一个部分,因此也就永远与"虚构"形影相随。这是因为在任何情况下元叙事都无从保证所叙之事必然为真,元叙事的主观性成为被叙述的一个部分。这就如同有人告诉你"我不会骗你"时,你所遭遇的是一个从主观出发的判断,可以相信也可以不相信,但无法从逻辑推断这个句子的真伪。尽管如此,"在场"的职责却是通过语言揭示他人的思想和情感于密闭的内心,这种深藏于人类内心的隐秘世界,一旦能够与他人心心相印,便会被无条件地相信为真实。因此,真实电影也就成了纪录片若即若离魂牵梦绕的情人。

思考题

1. 什么是真实电影的美学?
2. 真实电影与直接电影有何区别?
3. 真实电影产生的背景是什么?
4. 真实电影为什么要把"电影眼睛"作为理论的源头?

第三部分　纪录片的分类和定义

第八章

纪实性纪录片

纪实性纪录片也就是我们在一般情况下所谓的纪录片,或者也可以说是一般人概念中的纪录片。这些纪录片往往具有人文社会学科的主题,讨论的问题涉及政治、伦理、法律、文化、经济这些与人们的社会文化生活密切相关的事物。纪实性纪录片包括两种基本的形态:陈述性纪录片和结论性纪录片。一般有关纪录片的讨论,绝大部分都集中在这两种纪录片上,因此可以将其看成是自格里尔逊以来最重要的两种纪录片类型。"纪实性"的名称也在于这一类纪录片相对来说较为突出地表现了作为纪录片美学所具有的纪实特性。这两个类型从出现的时间顺序上看,结论性纪录片在前,陈述性纪录片在后。

第一节 结论性纪录片

结论性纪录片是一种不但提供事实,同时也提供某种结论的纪录片。从对客观世界的观察中得出某种结论本是人类的本能,但对于同样的事物,因每个人的立场、经验和生活态度的不同,可能得出完全不同的结论。尽管如此,得出结论是一回事,将结论传播给他人则是另一回事。结论性纪录片便是一种专事将某种事实和结论"捆绑"传播给他人的纪录片样式。格里尔逊的《漂网渔船》便是一部典型的结论性纪录片,这部影片不仅提供了英国渔民在北海捕鱼的事实,同时也张扬了大英帝国的工业化、机械化以及商品的国际化。这样一种"张扬",便是结论,一种将事实涵盖其中的结论。人们得到的印象是英国渔民在大英帝国强有力的机械的支持下战胜风浪满载而归,并将其产品销往世界。这样一种纪录片从格里尔逊开始,直到今天,一直是各国产量最多、出现频率最高的纪录片。可以说是一种"占统治地位"的纪录片。这类纪录片主要的特点如下。

一、明确的倾向性

一般来说，这一类纪录片应该表现出相对明确的倾向性，即有一个清晰的观点。这一观点显然是被作者清晰意识到的，也就是说，作者是处于一种积极的心态而进行表现的。比如莱尼·里芬斯塔尔的《奥林匹亚》(1938，图 8-1)。

图 8-1 《奥林匹亚》

巴桑说："《奥林匹亚》是部伟大而重要的影片，它在电影形式上是部大师之作。但它也是部特别赞颂雅利安人种身体上强壮、健康及善于运动的纳粹宣传之作。"①

波德维尔说："我们应注意，尽管《奥林匹亚》是一部纳粹出资的影片，其意识形态却尽其所能地淡化种族主义。……然而，在某些片段，则有明显的军国主义倾向，着制服的男孩与一群德国军官的两个镜头剪在一起，格外触目。五项全能比赛及段落 9 的骑马越野赛都有一些军官(作为参赛者和官员)的镜头，偶尔可见纳粹特征的臂章。因此，虽然纳粹意识形态在本片中被淡化，但仍然可视为影片的'内在含义'。"②

影片所具有的纳粹意识形态，是一种明显的"结论"，尽管作者因为要将影片向全世界发行而努力去除这种意识形态，却不能做到完全。作者的主观倾向在某些段落仍然顽强地表现了出来。正如波德维尔所看到的，着制服的男孩们与纳粹军官的镜头被有意识地放在了一起，似乎是要象征或表现这些孩子的未来或纳粹精神的传承，因而"格外触目"。

当然，对此也会有不同的看法。美国人埃里克·巴尔诺在评价里芬斯塔尔时写道："在德国以外的地方大肆报道希特勒在欧文斯取胜之前退场，说他不愿亲眼看到统治民族的失败。影片中既没有反映也没有提到这一'断然拒绝'。美国剧作家巴德·舒尔巴格认为这一省略恰好暴露了里芬斯塔尔作为忠实的纳粹宣传家的

① [美]Richard M. Barsam：《纪录与真实：世界非剧情片批评史》，王亚维译，远流出版事业股份有限公司 1996 年版，第 200 页。
② [美]大卫·波德维尔、克莉丝汀·汤普森：《电影艺术——形式与风格》(第 5 版)，彭吉象等译，北京大学出版社 2003 年版，第 123—124 页。

真面目。但是,倘若编用这个镜头,她也会因为同样的理由而受到更大的诅咒。"①这里,巴尔诺巧妙地使用假设为里芬斯塔尔辩护,这一假设的前提是:如果里芬斯塔尔是公正的,她也不能避免指责,因为即便在影片中出现了希特勒退场的镜头,也会被认为是主张纳粹种族主义。这看起来似乎是一个符合逻辑的推断:里芬斯塔尔的所作所为并非出于自愿,而是无所适从。但是,作者忽略了这样一个事实:在纳粹统治下,不可能有所谓的"公正"。那些试图保持公正的艺术家在当时不得不离开德国,或者是被投入纳粹的监狱。因此,这样的假设是不能成立的。这就像有人假设:如果失去了地心的引力,人们还是会因为自身的重量站在地球上。这里的荒谬显而易见,因为没有了引力,也就没有了"重量"这样的概念。没有了一般的公正,也就无法想象里芬斯塔尔在具体问题上的公正。而巴尔诺为里芬斯塔尔辩护的前提正是:如果里芬斯塔尔是公正的,那么她也会受到批评。事实却是:如果里芬斯塔尔是公正的,那么她一定会被投入监狱或者不得不流亡国外;当她得到纳粹的支持在拍电影时,她就不可能公正。所谓"如果公正"的假设,在里芬斯塔尔所遭遇的具体情况下是不可能发生的,因此这样的假设毫无意义。某一历史中的人物,或多或少总要受到他(她)所处的那个时代的制约,就像"不识庐山真面目,只缘身在此山中"的诗句所描述的,要求第三帝国时代的人做到"公正"几乎没有可能。里芬斯塔尔在一次采访中说:当时百分之九十以上的人都拥护希特勒和第三帝国,你不能指望她在当时能够超越一般的水准②。

我国纪录片《较量》(1995,图 8-2)也是一部典型的结论性纪录片。这部影长 80 分钟,对抗美援朝战争进行了全面的描述。影片制作者以胜利者的姿态、史诗般的笔触对中国人民志愿军的战绩进行了回顾。从出兵的时代背景到五次战役,以及板门店谈判,战俘问题,最后的上甘岭之战、金城战役一一道来,从头到尾以旁白贯穿,并配以战争的画面和示意图。对于中国人民来说,抗美援朝战争确实是一场不可避免的战争。但是,这部影片如同《漂网渔船》回避社会问题一样,回避了战争中某些重要的问题,如第五次战役。

一场战争总是有胜有负,也只有这样,战争才能持续下去,如果只是一面倒的胜利,那么战争很快就会结束,打仗也就成了多余。在旁白中,观众没有听到任何有关失败的叙述,既没有专家理智的分析,也没有不同观点的交锋,每一次战役带来的都是胜利,每一次被告知的都是敌人损失的数量。其他的情况,有关我方的失

① [美]埃里克·巴尔诺:《世界纪录电影史》,张德魁、冷铁铮译,中国电影出版社 1992 年版,第 103 页。
② 参见雷·穆勒纪录片《伴随希特勒:暴乱人生》中对里芬斯塔尔的采访。

图 8-2 《较量》

误,有关我方的损失……制作者显然进行了省略。

从有关资料我们知道,至少,第五次战役是很难以"胜利"来形容的。进攻开始之后由于不能有效地消灭敌人,所取得的进展只是突破了敌人的防线和土地上的占有,而当我军携带的弹药和粮食消耗殆尽时,敌人的机械化部队开始了反攻。志愿军尽管很快撤退,但还是蒙受了巨大的损失,180师由于错误地判断了局势几乎全军覆没。据美方的资料,中朝军队死伤和被俘的人数达4万余人。这一次集团军的进攻在敌人的打击下变成了全面溃退。战役失利的根本原因在于后勤无法保障,同前几次战役一样,每一次进攻所能持续的时间最多七天,被美国人称作"星期攻势",七天之内如不能取得决定性的胜利,即把敌人彻底消灭或打垮,那么在敌人的反扑之下,便没有了招架的能力[①],粮食、弹药在没有制空权的情况下全都无从补给。志愿军从这次战役之后便不再冒险进行大规模的运动作战。志愿军总司令彭德怀对第五次战役有三点总结:

(1) 对敌人的部署产生错误判断,认为敌人有从侧翼登陆的可能,所以提前进攻,进攻的准备工作不够充分;

(2) 我军的装备和机械化程度决定了不可能做到大量歼敌;

(3) 对于撤退没有周密的计划和相应的安排。

毛泽东说:"敌人用大量空军封锁我军战线的近后方,我们的车辆大部被击毁,粮弹送不上去。敌人已经完全明了我军的这种情况。当我军前进的时候,它就全

① 参见[美]约翰·托兰:《漫长的战斗——美国人眼中的朝鲜战争》,孟庆龙等译,中国社会科学出版社1993年版,第32章"中国人的最后一次攻势"。

线后撤。等候我军粮弹用完,它就举行反攻。"①"看来,五次战役打得急了些,大了些,远了些,总结完全符合实际。这样的认识只能在五次战役之后,而不能在此以前。"②习惯于在国内打运动战的志愿军,不经过失败怎么可能获得同国内不一样的敌人作战的经验?失败既不是不可接受的意外,也不是不能承受的耻辱,正像毛泽东所说的那样,认识只能在这之后,而不可能是之前。由此可见,对于第五次战役的失利已是早有定论。

由此我们接触到了结论性纪录片的一个致命的弱点:如果结论不正确——或者不完全正确,有可能篡改事实或误导观众。

二、自诩的"正确"性

从结论性纪录片我们可以看到,这些影片要将作者的结论灌输给观众并使他们接受,必须使用某种方法让观众知道,他的说法是正确的、无可置疑的。常见的方法有以下几种。

1. 使用旁白

一般认为,在纪录片中使用旁白等于是"上帝"的声音,观众会不由自主地倾听并相信。这可能是因为人们几千年来在大部分的时间内接受的都是口传的史诗,史诗叙述的是历史——当然,我们今天会说那是神话,但是在"神话"这个概念还没有出现之前,史诗就是不得不相信的历史。如果再往前追溯,在中国就是《山海经》流传的那个年代,鲁迅说这部书"盖古之巫书也",也就是说口传者皆巫师,巫师在神话时代的地位是上帝的代言人,他的话也就是上帝的声音③。这种情况在国内国外都是一样的。因此,一个第三人称的叙述往往会被观众"缺省"地认为是"上帝"。现代叙事学的研究也发现,我们今天所谓的"虚构",是在"写作"这一事物出现之后才有的概念④。也就是说,在口传文学的时期,不论其内容如何,都是上帝的声音。

在格里尔逊式的结论性纪录片泛滥成灾之后,人们开始对"上帝的声音",也就是旁白起了反感。在今天我们所能看到的许多西方纪实性的纪录片中,"旁白"的使用基本上是受到排斥的。我们在相关的电影节上,往往在几十部参赛的纪录片中看不到一部是使用旁白的。在国外专业学院的教学中,使用旁白也经常被作为

① 转引自逢先知、金冲及:《毛泽东传》,中央文献出版社2003年版,第151—152页。
② 转引自徐一朋:《错觉——180师朝鲜受挫记》,江苏人民出版社1997年版,第258—261页。
③ 参见袁珂:《中国神话史》,上海文艺出版社1988年版。
④ 参见[美]华莱士·马丁:《当代叙事学》,伍晓明译,北京大学出版社2005年版,第39页。

反面的典型来介绍。

2. 利用名人

这里所说的"名人"是一个广义的概念,主要包含"名人"和"权威"这样两种人。对于"权威"来说,他的话显然具有不同寻常人的说服力,观众更愿意相信他。比如在一部关于艾滋病的影片中,艾滋病专家的发言就较其他专业的人更有权威性。但是有时也有使用并非专家的名人的情况,比如电影明星、歌星或者其他的公众崇拜人物。对于"名人",一般人会有强烈的趋同心理,他们的姿态、语言、服饰等都能够成为公众的模仿对象,因此可以将他们作为一般公众的说服者。如航天英雄可以有效教育小学生,尽管他们不可能比低幼儿童教育专家更有经验。但是对于成人来说,"名人"如果不是专家,可能只能对文化层次较低的人起作用。

3. 引经据典

使用一些经典著作来证明自己的正确性。如在"文革"中,所有的新闻纪录片都会使用毛泽东的语录来装点自身以显示自己的正确和无懈可击。在今天的纪录片中,我们也经常能够看到摘引名人语录或古书哲人字句的现象。

从以上三个特点我们也可以看到,自诩的"正确"并非完全贬义,因为"旁白""名人""权威""经典"在形式上都是中立的,影片的倾向性必须通过内容表现出来,因此不能排除在许多情况下出现表述准确的情况。如美国纪录片《快乐舞年级》(2005,图8-3)在表现儿童交谊舞比赛的同时,教师的画外音作为一个权威的叙述者在讲述某个舞蹈者过去曾是一个几乎流落街头的"小混混",而通过舞

图8-3 《快乐舞年级》

蹈的训练,他变成了一个彬彬有礼的人。类似于这样有着极其明显倾向性的表述,由于其来自一个整天同孩子在一起训练的老师,一般人很容易接受这样的看法。因此影片作者对于让儿童学习交谊舞所作出的正面评价,完全有可能是正确的。

三、宽阔的两端集合部

对于数量巨大的结论性纪录片来说,其两端分别连接陈述性纪录片和宣传性纪录片。

我们前面已经提到,格里尔逊制作纪录片的理想是纪实的美学,尽管他自己制作的纪录片在我们看来并不符合他的美学理想,但不排除其他人制作出更为纪实的纪录片,特别是在纪实的技术手段有了显著的提高之后。换句话说,在结论性的纪录片中尽管都会有倾向性,但也会产生结论不是那么的明显和强加于人的作品,这时它就会同陈述性的纪录片接近,以致两者会有一个比较宽阔的结合部。在这个部分,我们也许不能明确地判断一部纪录片是属于陈述性的还是结论性的,不过这并不会影响我们在总体上对结论性纪录片的确认。在不同类型纪录片的过渡中,产生渐变的、似是而非的、模棱两可的情况是很正常的。

更为困难的是区分结论性纪录片与宣传性纪录片。一个结论如果不能够被公认或有所偏颇,很容易被人们称为"宣传"。正如我们前面提到的《奥林匹亚》,就被巴桑称为"宣传"。里芬斯塔尔的另一影片《意志的胜利》,同样受到了批评,尼科尔斯说:"这部影片掩盖了实际问题,相反,投入大量精力劝说观众(尤其是20世纪30年代,影片在德国的首批观众),认同纳粹党及其领导人为复兴德国,使之走向复苏、繁荣与强权所作的努力。"[1]伊文思的影片也经常被人指责为"宣传"。当然,这些称说都不是在严格定义条件下使用的。对于我们的区分来说,只有当结论明显与实际情况相背离、过分强调事物的某一侧面而且迫使观众倾向于作者的观点时才被称为"宣传"。当然,这样的规定在实际的操作中也很难做到准确判断。因此,结论性纪录片同宣传性纪录片的结合部更为广阔、更为含糊。这一问题我们将在有关宣传性纪录片的章节继续讨论。

前面我们提到,结论性纪录片是一种将事实与结论捆绑的样式,在结论表现出更多肯定和强制性的时候,纪录片便靠向了宣传;当结论表现出更多的犹豫和不确

[1] [美]比尔·尼科尔斯:《纪录片与其他电影类型的区别》,李枚涓、薛虹译,《世界电影》2004年第5期,第163页。

定的时候,纪录片便靠向了陈述。

结论性纪录片在我国的电视系统还有一个名称:专题片。不是所有的结论性纪录片都是专题片,但是专题片几乎无一例外都是结论性的(在一般纪录片的范围)。专题片是一种命题作文式的纪录片,它的结论几乎是在开始拍摄之前便已经拟定好了的,人们只需要按照这个结论"依样画葫芦"。宋杰对此说得很清楚:"专题片和宣传片由于其主题的先行性和思维方式的文学性,注定其制作过程必然要走与故事片类似的、事先设定意义的控制过程。"[1]如果你做的是纪录片,但被人说成是专题片或像专题片,那你就需要好好反省了,因为你的影片给人的印象显然是倾向性过于明显、过于排他了。

第二节 陈述性纪录片

陈述性纪录片是一种接近纪实美学理想的纪录片类型。这类纪录片向观众呈现的往往是事实,作者个人的意见或观点不是隐而不露就是完全没有,让观众自己去思考。这有点像孔子说的"述而不作,信而好古"。当然,这里的"古"应改成"事件"或"客观"。作为作者来说,只要"述"就行了,把事情讲清楚,不必"作",不需要亮出自己的观点。不过,在海德格尔看来,陈述不仅是在诉说对象,同时也在诉说自身,"命题所陈述的东西不是述语,而是'锤子本身'"[2]。这里"锤子"的比喻是说工具自身的显露。换句话说,陈述首先便是在陈述自身,表述的主体尽管可以"述而不作",但是陈述形式的重要性并不因此而不在,也不会因为对象的存在而被完全遮蔽。

陈述性纪录片按照陈述呈现的方式可大致分为三种不同的类型。

(1)思辨。作者得不出结论,或找不到答案,也包括某些主观性和批判性思考的案例。

(2)揭示。作者有结论,但不一定能够提供这些结论,这类影片以揭示事件形成的过程为主。

(3)旁观。作者不想得出结论或尽量秉持中立的立场。

[1] 宋杰:《纪录片:观念与语言》,云南大学出版社2008年版,第114页。
[2] [德]马丁·海德格尔:《存在与时间》(修订译本),陈嘉映、王庆节译,生活·读书·新知三联书店2006年版,第181页。

这三种方式可以说是陈述形式表征最为清晰的,在每种方式下都还会有不那么清晰的呈现。换句话说,在"思辨"之中会有思辨色彩不那么浓烈的表现;在"揭示"之中会有若隐若现、结论尚未清晰的呈现;在"旁观"之中也会有不那么严格的从旁观察。

一、思辨

这一类纪录片最常见的做法是将不同的看法统统提供给观众,让观众自己思索。作者本身对于得出结论感到困难,因此尽量充当一个信息的提供者。这一类的影片往往能够引起很大的争议,吸引很多人的目光。如德、英、法联合制作,雷·穆勒导演的影片《伴随希特勒:暴乱人生》(1993,片长188分钟,图8-4)。

图8-4 《伴随希特勒:暴乱人生》

影片从里芬斯塔尔19岁作为舞蹈演员开始讲起,后来,她因膝盖受伤改行当电影演员,并在1926年的一部名为《圣山》的影片中饰演女主角,她在这部影片中的表演得到了希特勒的欣赏。在1932年的一部名为《蓝光》的影片中,她开始担任导演,这部影片获得了成功。希特勒掌权之后,与里芬斯塔尔保持了良好的关系。他邀请里芬斯塔尔拍摄一部有关纳粹党代会的影片。里芬斯塔尔开始打算拒绝,她认为自己是个艺术家同政治没有关系。但希特勒请求说:"我只需要你奉献你一生中的6天。我不希望由我们党的摄影师来表现党代会,我希望由一个艺术家来表现。"里芬斯塔尔因此而拍摄的《意志的胜利》(1935)为她赢得了世界的声誉。以后,她又拍摄了举世闻名的《奥林匹亚》(1938)。在第二次世界大战中,她只拍摄了一部故事片《低地》(1940)。战后,她被送上了军事法庭。法庭认定她是纳粹的追随者,但并未判定任何惩罚。此后的20年她默默无闻,退出了公众的视线。她在60岁的时候去非洲拍摄原始土著,70岁的时候拍摄海底生物,90岁的时候举行了盛大的生日庆祝会,日本东京还为她举行个人作品展,她重新成为新闻的焦点。

应该说,这部影片的作者对里芬斯塔尔的遭遇充满了同情,甚至在影片中使用煽情的空镜头以加强这种效果,这本不应该是一部思辨主题的影片。但是,正是因

为里芬斯塔尔是被二战之后的军事法庭定了性的人物,因此影片不能回避许多的事实,如她同希特勒非同寻常的私人关系,第二次世界大战爆发时她没有像那些反纳粹的艺术家那样离开德国,德军占领巴黎之后给希特勒发去贺电等。正是因为影片如实地陈述了这些事实,以及里芬斯塔尔在战后的一些活动及美国学者对她的艺术活动的批评,使观众看到了一种在社会底层的纳粹文化对里芬斯塔尔这样的艺术家的滋养,这种文化同时也滋养了希特勒这样的法西斯。如果把意识形态与文化表现这两者割裂开来看,里芬斯塔尔崇尚健康的、罗马雕塑式的体魄,追求无拘束的天性、原始的美感似乎是无可非议的;但是在她的作品中这一切又无法同政治的意识形态相分离,正如纳粹文化无法同纳粹意识形态相分离一样。尽管在影片中里芬斯塔尔试图回避这一类问题,她辩解说,中国、朝鲜、苏联也拍摄了大量的有关党代会和检阅仪式的影片,但没有人说爱森斯坦和普多夫金的影片不是优秀作品。她试图以这样的例子来说明影片的拍摄者同政治的关系并不一定是紧密相连的,但她举的这些例子恰恰说明了政治背景同艺术的相关。爱森斯坦、普多夫金作为电影艺术大师被接受,并不是他们的艺术与共产主义意识形态无关,而是共产主义意识形态中关注无产阶级大众的立场、为处于社会底层的大多数人谋求平等权利的立场(即便是在"冷战"的情况下)为一般人所接受,而纳粹种族主义的立场却并未取得世界舆论这样的共识,纳粹主义(直译是"民族社会主义",也有译作"国家社会主义")与共产主义尽管在表面上有相似之处,但在骨子里却有根本的不同。由此可见,里芬斯塔尔对纳粹主义并未深刻反省,作为一个第三帝国时代的受惠者,她并未意识到倾注了她自己纳粹意识和情感的影片给世界人民带来的伤害。也正因为如此,美国学者苏珊·桑塔格称她为"'迷人'的法西斯",认为她"是唯一一个完全与纳粹时代融为一体的重要艺术家,她的作品(不但在第三帝国时期,而且在它灭亡30年后)始终表达了法西斯的美学的主题"[①]。在《伴随希特勒:暴乱人生》这部影片中,我们听到了大量里芬斯塔尔的自述,我们发现她在很多时候都无法掩饰她是一个纳粹追随者的形象,尽管她并没有成为一个注册的纳粹党员。

影片没有进入里芬斯塔尔的私人生活,主要表现的都是她的艺术和政治生涯,而且在一般人所关注的有关纳粹意识形态的方面给予了特别注意。里芬斯塔尔力图反驳一般人对她的印象,有时甚至撒谎,比如否认参加过希特勒的派对,影片制

[①] [美]苏珊·桑塔格:《"迷人"的法西斯》,赵柄权译,载罗岗、顾铮:《视觉文化读本》,广西师范大学出版社2003年版,第117页。

作者并没有因此而听任里芬斯塔尔的谎言在影片中泛滥,而是根据史实毫不客气地指出在戈培尔的日记中记录了此事。看得出,里芬斯塔尔对此恼羞成怒。里芬斯塔尔为自己的辩解和影片制作者维护历史真实的决心,使这部影片带上了思辨的色彩。特别是在影片的后半部,制作者导入了美国学者苏珊·桑塔格对里芬斯塔尔的批评和里芬斯塔尔的自我辩解,而没有加以评论,是很值得人们玩味的。

我国中央电视台制作的《重婚证据》(2002,中央电视台《新闻调查》栏目播出,图8-5)也是一部思辨类型的纪录片。

图8-5 《重婚证据》

河南新县余长凤告丈夫王秉权重婚和遗弃罪,要求得到经济赔偿。影片从两个方面表现了余长凤:一方面,余长凤恨她的丈夫无情无义,移情别恋,一定要让丈夫得到惩罚。她借了钱带着孩子奔走北京,在法院的帮助下终于拿到了有关的证据,将丈夫送上了法庭。另一方面,余长凤患有先天眼疾,几乎丧失了劳动能力,孩子14岁辍学在家,她急需经济上的支持。因此,她又要告丈夫遗弃,以便能从丈夫那里得到赔偿。她的丈夫是一个依靠为人修理电器为生的个体劳动者,并没有财产,一旦因为重婚罪被判刑便将一文不名,赔偿也就无从谈起。当记者问及这个问题时,余长凤说不知道。这部纪录片是在新《婚姻法》颁布之后制作的,表现了新《婚姻法》对重婚罪的界定以及对受害一方的支持。但是,这一法律的实施却产生了诸多的问题。

影片的作者采访了男女双方的当事人,让他们有充分的说话的余地,互相之间的矛盾可以充分展开。同时又采访了办案过程中的工作人员,将整个办案的过程展示给观众,作者并没有一个倾向性的态度。于是观众可以根据自己的分析得出各种不同的结论。

首先,我们在影片中看到,法律对"受害人"的偏向怂恿了一种非理性的报复意识。余长凤以一种不将丈夫送上法庭就"不活了"的决心,用尽种种方法终于达到了目的。余长凤不惜一切代价的目的首先便是要"出气",甚至将这种仇恨灌输给

孩子。

其次,重婚罪的界定有实际困难。余长凤作为一个受害人,作为一个弱女子,她的遭遇确实值得同情,忘恩负义的薄情郎也确实应该受到惩罚。但是,影片并没有在这一点上止步,而是进一步向观众指出了现实给人们造成的困境。作为丈夫的王秉权,尽管带着第三者离开了他的家庭,但他还是在想着合法离婚,并努力准备在经济上给母子以补偿。是余长凤不惜一切代价努力使离婚失败,让丈夫以重婚的罪名入狱。这样一来岂不是法律"造就"了重婚吗?

最后,重婚的定罪,结果是两个家庭被破坏,显然不利于社会的稳定。余长凤的丈夫被抓之后,失去了收入的来源,他既不能维持现在的家庭也不能对过去的家庭做出补偿。而余长凤还指望着得到补偿以维持她和儿子以后的生活。另一个抱着新生女婴的妇女(王秉权的后任"妻子"),则在法庭外远远地翘首企盼。我们在影片中看到了一个模糊的身影。

通过这样的比较,我们发现似乎是新的法律出现了问题。因为法律不仅支持了弱者,也支持了非理性的报复行为,不是缓和而是增加了社会的对抗。这样一个结论并不是影片的作者强加给观众的,而通过诸多事实的罗列使观众自行作出判断。

在思辨类的陈述纪录片中,有一些并不具有激烈冲突的表现,而是呈现某种形式的思考。如陆庆屹的纪录片《四个春天》(2019),讲述了一个家庭在生活中的温馨故事,其中蕴含了对于人生的思考。张以庆的《英与白》(2000)思考了孤独的个体与社会的关系,并未得出明确结论。瓦尔达的《拾穗者》(2000)有自己的独立思考,对人类行为与生存环境有着自己的见解,但因涉及其他个人的利益,所以只是一种意见的表达。这里所谓的"意见"是指包含主观性的表达,与一般纪录片提供具有客观性的"知识"不同。吉布尼的《安然:房间里最聪明的人》(2005)讲述的是美国金融风暴的源起,莫里斯的《标准流程》(2008)讲述了美国军人虐囚的事件。这类影片立足于对某些人们习以为常的或"合法"行为的思考,表现出一种明确的批判意识。在思辨形式之下还可以细分出辩证思考、哲理思考、独立思考、批判思考等不同的思辨方式,并建立起更为细致的下层分类。

二、揭示

有时候,不是作者没有自己的看法,而是事情本身被遮蔽,通过调查寻访,作者有了看法却不能或者不愿意说出来,这样的纪录片因而也具有了一种揭秘式的外部形态,如《向神话挑战的人》(2002,中央电视台《新闻调查》节目播出)。

 这部纪录片讲述了这么一个故事：一位从事经济研究的科研人员刘姝威,根据蓝田股份的年度报表得出结论,这是一家依靠贷款维持生命的巨型公司,其自身已经不能进行正常的经济运作,国家投入的十多亿资金处于不能回收的危险之中,因此建议银行停止发放贷款。事后,蓝田股份公司将这位科研人员告上了法庭,并对其实施人身威胁。影片并没有将孰是孰非告诉观众,因为在节目播出的时候法庭还未开庭。但是通过采访和对事实的罗列,观众已经可以清楚地感觉到正义在哪一边。节目的主持采访人王志说:"对于蓝田而言,即使是反面,也应该让它有说话的空间。"[1]这说明作者已经具有倾向性的态度。

 另一部名为《西安体彩风波》(2004)的纪录片也有类似的情况。西安体育彩票开奖之后,一位中大奖(宝马汽车)的青年被控作假,使用的彩票是假的。青年一时想不开,爬上了路边的广告铁架,打算轻生。后经家人劝说放弃了这一念头,但已引起了当地的轩然大波。记者赶到现场对体彩中心和中奖青年双方进行了调查,双方的意见针锋相对,都指责对方作假,一时难辨真伪。当然,现在已经真相大白,西安体彩中心违规操作,将彩票的发行权承包给私人,正是这个承包人在彩票的发行过程中作假套取奖品。但是在该片中,记者却是非常无奈,最后突然想到对所有的获奖者进行调查,这才发现了问题。正如参与影片制作的记者所言:"现在我们已经调查完了,没有什么东西,可以肯定这些:第一,体彩中心方面有问题,第二可能是杨永明有问题,第三没有任何证据。我们就从其他三个中奖者的身份资料中去打开缺口!"[2]所有登记领奖者的身份证和地址不是假的,就是与领奖人对不上号,身份证持有者根本不知道有领奖这么一回事。影片到此戛然而止。尽管影片没有做出判断,但观众已经能够根据影片提供的信息做出判断。

 一般所谓"破案""深度调查"类的纪录片大多都可以被纳入"揭示"的模式,如莫里斯的《细细的蓝线》(1988)。由于这些影片不可能作为法律判决依据,但它们又发现了有关案情真相的新证据,因此只能将这样的发现置于法律判决之下,不能断言,尽管事后法律可能会据此作出新的裁决。这里所谓的"揭示"往往只是一种引导判断的过程,结论反倒成为不甚重要的部分。在大部分的情况下,这类纪录均表现出对调查寻访过程的关注。如我国纪录片《南丹矿难内幕》(2001),它看似是对已有定论的矿难事故的调查,却揭示出了背后地方政府官员的贪腐。美国纪录

[1] 王志:《〈与神话较量的人〉播出前后的这些碎屑》,载中央电视台新闻评论部:《新闻背后》,人民文学出版社2005年版,第176页。
[2] 余仁山:《〈西安体彩风波〉手记》,2006年4月15日,央视网,http://www.cctv.com/news/special/C15587/20060415/100285.shtml,最后浏览日期:2021年3月25日。

片《9号客人,纽约州州长斯皮策盛衰记》(2010)对一位美国政客在政坛的浮沉进行了深入的考察和别样的思考。这位政客因为嫖娼被揭露而下台,但揭露此事的源起却是因为这位政客狠狠打击了华尔街金融巨头的违法投机,引起了这些人的仇恨和报复。影片可以说是对调查的再调查,揭秘的再揭秘,但它最终并未给出有关是非的明晰判断,而是提出了发人深省的问题。

三、旁观

旁观主题的纪录片制作者在纪录片的制作中不想加入任何自己的看法,而是希望最大限度逼近真实,将事实呈现在观众的面前,让观众得出自己的结论。我们知道这样一种纪录片制作的美学观念来自直接电影。有关直接电影的问题已经在相关的章节中进行了讨论,这里不再冗述。

除了在国际上有许多追随直接电影制作方法的纪录片制作者之外,国内也有许多坚持使用直接电影方法制作纪录片的作品,如《八廓南街16号》(1997)、《老头》(1999)、《铁西区》(2002)、《马戏学校》(2006)等。《马戏学校》的导演之一柯丁丁在谈到影片结尾的镜头时说:"我们这里非常主观地表达了我们的感受——有关童年的恐惧和疼痛,有关我们对这些孩子造成的伤害,这些伤害一部分源于现在已经过于恶性的竞争环境。这个镜头也在瞬间回顾了他(指镜头中的表演者——笔者注)的经历。它是多义的。这场美丽演出也显示了人类的神力,它激励我们更加进取地生活。所以,简单地给出这些故事的是非,真的在我们能力之外。"[1]影片作者在这里说的"主观地表达"与怀斯曼类似[2],但这并不妨碍一种旁观的态度,因为任何客观行为都必须经由主观的个体来实现。怀斯曼说:"任何以意识形态为主导的电影方式只能使你的电影变得越来越狭隘,不能使你了解更多的东西。我虽然对社会问题感兴趣,但不愿对它们进行简单化的解释。"[3]由此可见,主观乃是一种必然,是否以主观去强加于观众才是旁观与否的分水岭。《马戏学校》的观看效果正是如此,一部分观众认同作者的主观感受,一部分观众则不认同,他们认为影片中所表现出的对童年生活的压力,并不是作者所谓的"伤害",而是人生历练中极其

[1]《〈马戏学校〉导演、郭静、柯丁丁访谈》,2007年9月8日,新浪博客,http://blog.sina.com.cn/s/blog_4c616d21010009ml.html,最后浏览日期:2021年4月2日。
[2] 温斯顿说:"怀斯曼反对他的电影是客观的这个观点。"转引自[美]大卫·鲍德韦尔、诺埃尔·卡罗尔:《后理论:重建电影研究》,麦永雄等译,中国社会科学出版社2000年版,第437页。
[3] [美]弗雷德里克·怀斯曼:《积累式的印象化主观描述》,陈忠译,载单万里:《纪录电影文献》,中国广播电视出版社2001年版,第479页。

有益的一课①。分类所谓的"旁观"是指一种影片构成的形式,并非严格对应直接电影,因此其范围要比直接电影更为宽广。比如美国的《中国工厂》(2019)这样的获奖纪录片,采用的便是旁观的形式,它并不忌讳在影片中使用采访的方式。这一类的纪录片为数不少。

另外,以口述为主的"口述电影"纪录片似乎也属于旁观的纪录片,尽管这一类型纪录片的制作方法与直接电影无关,但是影片制作者静心倾听、不事干扰、不得出结论的态度与旁观的美学一般无二,因此我们可以将其纳入"旁观"(其实是"旁听")的范畴。比如莫里斯采访美国前国防部长麦克纳马拉的纪录片《战争迷雾》(2003)、海勒和施米德勒采访希特勒女秘书的纪录片《希特勒的秘书》(2002)等。除了对名人名家的采访,"口述历史"也需要进行大量对时代、事件亲历者的采访。比如梁碧波的《三节草》(1997),通过一位妇女的讲述,呈现了我国社会几十年来沧海桑田的变化。不过,隶属于人类学纪录片的采访一般作为田野资料收藏,不会作为口述电影出现,在一般纪录片中仅作为素材被剪成片段选用。作为"口述电影"的纪录片数量相对较少,且在样式和类型上可能出现争论,因为一个镜头前的讲述者也可能会是一个"说谎者"。人类学性质的"口述史"影片尽管也使用"旁观"的方法,但它们属于科教类的纪录片,不在此列。或者也可以说,在陈述性纪录片与科教类纪录片之间存在一个过渡的交集。

陈述性纪录片是纪录片中一个涵盖范围非常广阔的样式,甚至可以说在某种意义上代表了纪录片的主体。它的外部形式一般表现为对事件的陈述,但在陈述的过程中,陈述者,也就是纪录片制作的主体,是以何种方式进行陈述,有明晰的倾向性还是尽量客观,专注于独立的观察思考还是投身事件以寻找真相,各不相同。具有一定的思想性是陈述性纪录片的共同特点,它们往往引导观众,或者给观众分享其对正义、社会、人生的思考。由此我们也可以看到陈述性纪录片与结论性纪录

① 2007年9月15日,上海当代艺术馆和《艺术世界》杂志在上海当代艺术馆举办的"12+当代实验影像展映"的一次活动中,就柯丁丁和郭静的纪录片《马戏学校》进行了讨论。一位青年观众谈到了自己的经历,他16岁出国,大学毕业后回国,在11岁的时候,他已经拿到了小提琴演奏的最高级别证书,他的学琴经历与影片中学杂技的孩子大同小异,被老师责骂和打骂乃是家常便饭。后来他放弃了音乐,出国学习,以后工作,能够从容面对一切压力,他认为从小学习小提琴受益匪浅,因此对影片中出现的"残酷""伤害"的场面认同有加。我本人也不认同"残酷""伤害"这些形容词加之于这部影片所包含的贬义,而认为这是"杂技"这一艺术的职业精神无可奈何地落在了尚未成年的孩子身上所呈现出的一种必然,就像我们每个人都必须承担自身职业所负载的压力和自我的约束一样,只不过在其他职业承担这一切的是成人而不是儿童。这是一个二律背反,观众观看的需要造就了杂技(推而广之亦可以是舞蹈、音乐、体育、戏曲等),成就杂技的优美浪漫则必须通过加之于柔弱可塑形体的残酷训练,除非我们再也不需要杂技(确有外国观众在看了这部纪录片之后不能承受优美之"痛",声称再也不看马戏)。

片的区别:陈述性纪录片对思考过程的重视远远超过对结论的重视,它的重点在于思考的过程,而不是结论;结论性纪录片则相反,它的重点在于结论。

思考题

1. 什么是结论性纪录片?
2. 陈述性纪录片的特点是什么?
3. 陈述性纪录片有哪些样式?
4. 陈述性纪录片与结论性纪录片的差异何在?

第九章

宣传性纪录片

宣传性纪录片主要包括两种类型,一是纯粹用于宣传的纪录片,二是在用于宣传的同时也兼顾教育的纪录片。这种纪录片在我国往往被称为宣传教育片,或"宣教片"。其实,纯粹宣传和宣传教育的雷同只是在形式上,实质上两者大不相同。下面我们将就这些问题进行讨论。

第一节 宣传性纪录片

在讨论什么是宣传性纪录片之前首先要解决的问题是:什么是"宣传"?

一、宣传的概念

在不同的书中,对宣传有着不同的解释。《现代汉语词典》对"宣传"的解释是这样的:"对群众说明讲解,使群众相信并跟着行动。"①

这个概念同西方的"说服"(persuasion)概念非常接近——"通过接受他人的信息产生态度的改变。"②在西文中,这个词的动词(persuade)和形容词(persuasible)都具有明显的受动形态,因此它可以被解释为"使信服",而在中文里,"说服"一词只是对一种行为的描述,如果没有时态和被动语态等语法成分的加入,它并不包括这一行为的后果。用语法上的话来说,这个词作为动词的时候只有"施动"的意味,没有"受动"的成分。因此,"说服"既不能等同于说服的结果,也不能等同于"宣

① 中国社会科学院语言研究所词典编辑室:《现代汉语词典》(第7版),商务印书馆2016年版,第1482页。
② 转引自[美]沃纳·赛佛林、小詹姆斯·坦卡德:《传播理论:起源、方法与应用》(第四版),郭镇之等译,华夏出版社2000年版,第175页。

传"。至少,作为中文它在下面几个方面是解释不通的。

(1) 混淆了"宣传"同宣传的"结果"。在中文里,"宣传"仅指某种企图影响他人的行为或方式方法,无论其结果如何,即便是群众不相信、不"跟着行动"也不能否认"宣传"的存在。如商品的广告,不论其商品的销售业绩如何,宣传的行为已经存在。

(2) 宣传的对象往往是群体,但并不一定必然如此。"宣传"作为一种施动的行为,并不必然地同接受一方的数量发生直接的联系。上门推销员的推销活动,以及某些非群体性的宗教宣传活动[①],便是以个人作为对象的宣传;另外,电视、收音机中的广告宣传,即便没有人收看和收听,宣传的行为仍然能够成立。

(3) "说明讲解,使群众相信并跟着行动",未必就是"宣传"。几个学徒在操纵一台复杂的机器之前,师傅说明讲解,然后学徒们按照师傅说的去做,这显然不是一个宣传的过程。

因此,《现代汉语词典》对于"宣传"的解释在此不能适用。专业词典对于"宣传"的解释已经将受动的内容剔除,把注意力集中在施动的主体,如《布莱克维尔政治学百科全书》,它的定义为:"为按照既定方向改变有关居民的态度及行为而对各种象征性符号(包括词语、口号、标记、音乐和视觉图像)所进行的精心操纵。"[②]这样的解释比较符合我们今天对宣传的理解。不过,在对"宣传"概念的进一步的阐释中,作者指出:

> 这一术语现已具有贬义,而常见的是使用诸如劝说、倡导和政治广告等一类较为中性的表述来指明有目的的政治沟通。列宁曾使这一术语风行一时,他为宣传所下的定义是,为影响受过教育的人们而推理性地使用论据;同时又保留了"鼓动"的概念专指向未受过教育的大众进行感性的号召。

对于宣传的系统性研究起步于第一次世界大战之后,由于纳粹和法西斯主义的兴起,研究又有了长足的发展。在第二次世界大战期间以及冷战的最初几年,西方盟国的反宣传努力以"心理战"之名而广为人知。那些不正当的宣传包括有"黑色宣传"——在这种宣传中,传播的来源被认为是虚假的;"灰色宣传"——其传播来源模棱两可;"反向信息"——由合法的新闻渠道所传播

[①] 在欧洲天主教势力强大的地方,如德国的巴伐利亚,旅游者经常都能碰到针对个人的宣传;某些宗教、教派甚至要求它的每一个成员都成为教义的宣传者。

[②] [英]戴维·米勒、韦农·波格丹诺:《布莱克维尔政治学百科全书》,中国问题研究所·南亚发展研究中心、中国农村发展信托投资公司组织翻译,中国政法大学出版社1992年版,第607页。

的不准确的报道。目前,国际宣传得以进行的主要方式有"文化外交"、国家性"信息"服务以及国营无线电节目,还有那类重申对某人的教育便是对另一人的宣传之格言的活动。

关于宣传的早期研究导致了有关精确的内容分析法的发展,以及解释专制社会内伊索寓言式沟通的技巧。更近一些的著作则主要集中于分析人们态度变化的心理动因,大众传播媒介在竞选运动中以及在决定公众政治的议事日程方面的影响。随着居民人口对大众传播的反应的日趋繁杂,宣传的技艺也不得不变得越来越精巧微妙,以避免带有"宣传"的色彩[①]。

由此我们看到,"宣传"的概念相对中性,作者并没有指出其所具有的进行欺骗的可能性,而仅指出其不受欢迎。这是因为"欺骗"这样的词语具有太多的贬义,而"宣传"在今天已经是传播学研究的领域。不过,以"精心操纵"这样的词语来描述宣传,很难说是完全的中性。拉斯维尔早在1937年便指出:"就广义而言,宣传是通过操纵表述以期影响人类行为的技巧。这些表述可以采用语言、文字、图画或音乐的形式进行。"[②]

拉斯维尔的定义非常著名,因为是他首先界定了宣传是一种对于表述的操纵(其源头一直可以追溯到亚里士多德的《修辞学》),这样的界定至今仍然有效。但是,这样的界定同时也将老师给学生上课这样的行为笼统地包括在内。而在一般人的概念中,技艺和知识的传授与宣传不同。心理学家罗杰·布朗试图将被称为"说服"的行为与"宣传"进行区分,他发现:"断定一种说服行为是不是宣传,并没有绝对的衡量标准——那是某人判断的结果。就所使用的技巧而言,说服与宣传如出一辙。只有当行为对信源而不是对接受者有益时,这种行为或消息才被称为宣传。"[③]"对信源有利"这样一个附加的条件将知识的传授从"宣传"中分离了出去,因此"说服"也就同"宣传"有了区别,尽管这样的区别并不是在所有的情况下都能奏效。

综上所述,我们发现了有关宣传的三个要素。

(1)信息缺失。(包括虚假、不全面等。见《政治百科全书》)

[①] [英]戴维·米勒、韦农·波格丹诺:《布莱克维尔政治学百科全书》,中国问题研究所·南亚发展研究中心、中国农村发展信托投资公司组织翻译,中国政法大学出版社1992年版,第607页。

[②] [美]沃纳·赛佛林、小詹姆斯·坦卡德:《传播理论:起源、方法与应用》(第四版),郭镇之等译,华夏出版社2000年版,第107页。

[③] 同上。

（2）操纵表述。（拉斯维尔）

（3）有利信源。（罗杰·布朗）

有人提出：我家失火了，我请求别人的帮助，这也是对信源有利，是否是宣传？如果仅仅是呼救，显然不是宣传。因为这里只有信息的传递，没有说服的过程——按照拉斯维尔的说法是"操纵表述"。如果在呼救的过程中加入了"说服"的内容，如告诉人们这场火灾将会引起更大的爆炸和更为严重的后果，从而殃及池鱼，则有"操纵表述"的嫌疑，可能成为"宣传"。可见，只有在信源发出的信息不但对自身有利，同时也要对信宿造成威胁或利诱，也就是说，说服的内容必须同说服对象的利益有直接或间接的相关，才有可能构成宣传——至少，才能构成有意义的宣传。这也是说服理论所关心的问题，说服理论认为"诉诸恐惧"会是一种经常有效的方法。因此，宣传是一种将自己的意志强加于人、使用手段"迫使"别人接受的方法，所以宣传往往也被称为"意识操纵"。

二、宣传的起源

当我们思考"宣传"所具有的原始形态的时候，往往很难同今天的概念相对应。如基督教和佛教的传教行为，是传播一种人生观，很难说是对信源有利，或者只能是在抽象和间接的层面上才能理解出对信源的有利，如有共同信仰的团体相对来说具有较大互助、自助及保障安全的能力。从人类学的角度来看，在人类仅凭体能进行生产的阶段，不得不对全民进行彻底的动员，否则不足以应对各种自然的和人为的（如战争）灾难，而原始的动员手段便是巫术。今天来看，巫术不再被称为宣传，因为它并不对信源（源头是神）有利，反倒是人类的供奉把利益的获取强加给了"信源"，是从巫术逐渐发展而来的宗教开始把信仰的源头变得实在（成为组织机构），因此也就开始与"宣传"有了关系。因此，最古老的宣传很可能只具有相对简单的形态，在宣传的三要素中，操纵表述的行为凸显，信息缺失和有利信源则不明显，最显而易见的例子便是以"神灵降灾"来威胁芸芸众生使其就范。"巫术"可以说是一种操纵表述的原型，这种方法不论其目的如何，其手段毫无疑问是一种意识形态的操纵。我们甚至在今天还能看到这种带有"说服"性质的巫术保留至今的原始形态——这就是存在于相对落后的部落或村寨里的"骂街"。骂街的行为是一种古代"宣传"存留至今的"化石"，因为它与巫术的预言和诅咒有着极其相似之处，它们的核心都是"诉诸恐惧"。

以我们今天的标准来衡量，"骂街"的行为一方面对施骂者（信源）有利，另一方面对被骂者（信宿）造成威胁（因为咒骂的内容大多呼唤"断子绝孙""天火烧""雷

劈"等灾难的到来)。与今天的宣传相比较,"骂街"除了具有相对精确的选择性(往往是针对某一群体的全部或部分成员,而非泛指)之外,其他毫无二致。不过在今天,"骂街"已不再被视为宣传,这是因为人们在文明高度发展之后,不再相信"诅咒"会产生任何作用,"恐惧"因此而不存在,施骂人的行为变成了完全个人化、情绪化的事物;这时的"骂街"便不再含有说服和使人产生恐惧的成分,因此也就不再能够成为"宣传"。我们之所以对古老的、"骂街"式的宣传形态感兴趣,是因为这样一种形式同样也出现在早期的电影之中。我们在爱森斯坦的影片《罢工》(图9-1)中,便看到了这样的"骂街"——或者说"宣传"。他将影片中工人阶级的叛徒、告密者比喻成了丑恶的动物,将他们的肖像叠化成狐狸、猫头鹰、猴子、狗等,这正是一种形态比较原始的"说服"。这种原始的形态,我们偶尔也能在今天的纪录片中看到,如美国纪录片《美国国难日》中对劫机者的表现。尽管影片作者没有拿动物和其他东西来作比喻,但是却通过摄影技巧和旁白的手段丑化对象,其效果同过去的做法一般无二。

图9-1 《罢工》

当"信源"的利益同"接受者"的利益没有根本的冲突时,人们对这样的宣传并不反感,如保护环境、讲究卫生、提倡文明、勤俭节约以及明星演出等。但是在更多的情况下,宣传者同被宣传者的利益是有矛盾的,商家宣传自己的商品是为了将商品售出,因此往往"隐恶扬善",这样一来,顾客所应得到的利益与其所支付的价值便不相匹配,宣传明显只对信源有利。政治家为了谋求霸权而发动战争,往往将自己描绘成"正义方""受害者",从而置人民的生命于不顾;某些有野心的人在谋求选票的时候往往向选民大开"空头支票",等等。

三、宣传手段

今天的人们赋予"宣传"一词以贬义的根本原因在于拉斯维尔所说的对表述的操纵。这种操纵的目的在于迫使、利诱受众接受那些对他们不利的观念和事物。时至今日,"操纵"已经成为一门专门的学问,并在广告学、心理学、社会学、政治学、传播

学等学科中被研究。正如德国社会学家赫伯特·弗兰克所言:"在大多数情况下,操纵应理解为秘密进行的心理影响并因此而使受影响的人蒙受损失。其最简单的例子便是广告。"① 我们这里显然不能对"操纵"进行深层的讨论,这将离开纪录片太远。我们只能就最为表层的、能够在纪录片中被分析的某些宣传手段进行讨论。

下面介绍一些常见的宣传手段,在后面的案例分析中将会使用这些概念。

1. 贴标签

任何事物都需要一个词来表示,词的本身是中性的,它只表示了它所指代的事物。但是人们在词的使用中逐渐注入了自身的情感,于是发展出了许多具有褒贬倾向的词。使用这些有明确褒贬倾向的词一方面指代了所要表示的事物,另一方面则向受众传达了某种倾向性。如我们可以将"炸薯条"这一食品分别称为"绿色食品"(指食材来源)和"垃圾食品"(指摄入效果),便是表达完全不同的倾向性。因此,人们也将这种方法分别称为"光辉泛化法"和"辱骂法"②。"辱骂"是给对象贴上不好的标签,而"光辉泛化"则是贴上好的标签。

2. 趋同诱导

在观众对某一领域不熟悉的时候(对于广告来说,其所表现的领域大部分为观众所不熟悉),过于专业的解说往往不能得到观众的认同。这时如果使用一个观众所熟悉的人物来进行解说,受众往往会盲目信任。特别是出现某些为受众所崇尚的明星、主持人,效果会更好。有时甚至出现一些平民百姓也能得到受众的认同,因为他们至少能够得到在身份、阶层关系上的认同,从而避免在那些他们一窍不通的专业名词中作出判断。这样的方法往往被称为"转移法""证词法"或"平民百姓法"。所谓"转移"是指将一陌生概念转移到另一受众熟悉的概念;"证词"则是由受众所信得过的人,如明星之流,作出保证;"平民"则是指通过身份的认同而选择相同的(接受)行为。

3. 以偏概全

宣传者对某一事物或商品的宣传往往"只顾一点,不及其余"。对负面的、有缺陷的地方讳莫如深、三缄其口。这种行为已经同"欺骗"相去不远。因为不提缺点往往会使受众以为没有这些缺点。这是一种玩弄概念的游戏,在一般人的概念中,"不说的等于没有",但是宣传者却偏偏要解释为"不说的不等于没有"。现在某些

① 转引自[俄]谢·卡拉-穆尔扎:《论意识操纵》,徐昌翰等译,社会科学文献出版社2004年版,第19页。
② [美]沃纳·赛佛林、小詹姆斯·坦卡德:《传播理论:起源、方法与应用》(第四版),郭镇之等译,华夏出版社2000年版,第106—128页。

广告被强制提供负面信息,如香烟、某些药品等,但一般广告会尽量规避提及负面信息。比如在德国的药品广告中,都会有一句"请向您的医生或药店咨询",把提供负面信息的责任转移到了他人身上。这样一种方法在传播学中也被称为"洗牌作弊法",这是两个早期的传播学研究者阿尔弗雷德(Alfred McClung Lee)和伊丽莎白(Elizabeth Briant Lee)在研究宣传方式的时候所创造的词。他们对这种方法的解释是:"采用陈述的方法,通过事实或谎言、清晰的或糊涂的、合法的或不合法的叙述,对一个观念、计划、人或产品做尽可能好或尽可能坏的说明。"①

4. 从众暗示

20世纪50年代,社会心理学有一个著名的遵从实验。实验让一个被试处于群体之中,然后让每个人进行简单的判断,如线条的长短,当被试者发现自己理智的判断与别人都不一样的时候,便会承受巨大的心理压力,以致最后屈从于大家的判断。——当然,他(她)不知道,除了自己别人都是实验者的"同谋",都在故意"颠倒黑白"②。人类这种从众的心理,被宣传大量利用,在第二次世界大战中,在各个交战国都出现了类似于"你为祖国做了些什么"这样的宣传画,这里的潜台词是:所有的人都在为祖国牺牲,你呢?这种心理的暗示,便是向人们施加压力的手段。这种方法也被称为"乐队花车法",是说在游行中,大家都跟着乐队花车往前走,随大流,并不考虑其走向何方。在传播学中,这也被称作"沉默的螺旋"。

5. 煽情

除了以上为传播学所注意到的这些手段之外,还有一种运用更为广泛的手段,这就是调动受众的情感,使他们感到恐惧、怜悯、悲哀、喜悦、愤怒等。勒庞在研究19世纪法国革命时指出:"群体是用形象来思维的,而形象本身又会立刻引起与它毫无逻辑关系的一系列形象。……尽管这个景象同观察到的事实几乎总是只有微乎其微的关系。"因此他得出的结论是:群体"易受暗示和轻信"③。卡拉-穆尔扎在他的《论意识操纵》一书中进一步发挥这一思想,认为现代那些不择手段操纵民众意识的人正是通过情感的操纵来破坏人们健康的、逻辑的思维,他说:"任何情感均适用于意识操纵——如果这些情感哪怕暂时有助于切断健全理智。"④这样一来,

① 转引自[美]沃纳·赛佛林、小詹姆斯·坦卡德:《传播理论:起源、方法与应用》(第四版),郭镇之等译,华夏出版社2000年版,第119页。
② 参见[美]克特·W.巴克:《社会心理学》,南开大学社会学系译,南开大学出版社1984年版,第184—204页。
③ [法]古斯塔夫·勒庞:《乌合之众:大众心理研究》,冯克利译,中央编译出版社2004年版,第24—25页。
④ [俄]谢·卡拉-穆尔扎:《论意识操纵》,徐昌翰等译,社会科学文献出版社2004年版,第180页。

几乎所有的艺术的手段都可能被挪用作为宣传的手段,因为艺术手段所致力的就是如何调动人们的情绪。

宽泛地来说,艺术手段和传播技巧共同构成了宣传。

四、宣传性纪录片

宣传性纪录片必须符合前面提到的宣传的三个要素,缺一不可。特别是不能缺少了拉斯维尔说的"表述操纵",否则的话我们很可能不能区分新闻报道和宣传性纪录片之间的区别。一则纪实拍摄的新闻,其提供的信息往往是单一的、没有对立面的,也就是信息有所缺失。对信源有利的原则有时尽管难以区分,但还是很容易找到根据,特别是那些耸人听闻的消息,如果不是因为对电视台有好处,就无法理解它为什么会去制作、播出这些东西。因此,我们几乎只能在是否"操纵表述"这一点上判定其是否在进行宣传。一部少有表述操纵的影片往往接近"旁观"而不是"宣传"。

案例分析 1:《幻化成真》(导演:安妮卡·托克鲁克,54 分钟,图 9-2)

图 9-2 《幻化成真》

这是一部由台湾公共电视台 2005 年制作的纪录片。这部纪录片使用了相当"文学化"的方法进行描述,由三条平行的线索纠葛组成了整部影片。第一条线是一个五六岁的女孩,从头至尾在断断续续讲述一个有关释迦牟尼成佛的故事,这是一条象征的线索,同其他两条线基本上没有关系。因此观众既不知道这个女孩姓甚名谁,更不知道她同剧中其他人物的关系。直到影片结束出现摄制组职员表,我们才知道她叫郭文宇,从这个名字看她是个汉人,其他的情况仍然是一无所知。第二条线是活佛宗萨钦哲仁波切的活动,他一面在例行常务的佛事,一面在拍摄一部纪录片。而对贡噶旺秋堪布(教授)的表现则是"戏中戏",他是活佛拍摄的对象,他在镜头面前讲述的自己的生平故事成了影片的核心,这个"戏中戏"成了影片的第三条叙事线。

之所以判定这部影片为宣传片,主要还是依据宣传的三个要素来衡量的。

首先从剧中最主要的人物贡噶旺秋堪布的叙述来看,他主要讲述了在 1959 年被共产党抓进监狱关押 21 年,被释放后,不辞辛苦步行 7 个月来到印度,成为一个

受人欢迎的佛学教授。关于历史的讲述,影片表现的完全是单一角度的视点,即只有贡噶旺秋堪布一个人的讲述,似乎共产党军队莫名其妙就对藏民开枪射击,然后将他们一关几十年。这种说法有着明显将共产党"妖魔化""贴标签"的意味,因为我们在影片中没有看到任何关于历史背景的叙述,更不用说不同的意见了。这种叙事的方式颇有一些"冷战"的风格。从我们了解的事实来看,贡噶旺秋堪布至少是有意回避了两个方面的重要信息:一是在他所说的共产党"毁灭"宗教之前,西藏本是政教合一的地方政府,根本不存在纯粹的宗教,他本人作为宗教的领袖之一,在当时也有可能是当地的政要之一,并非我们今天所理解的那种宗教领袖;二是武装冲突起因于藏军对驻守当地解放军的攻击,而这些叛乱藏军的头目正是当时的宗教(行政)领袖。

其次,对信源有利在这部影片中也表现得很充分,尽管我们不知道台湾公共电视台的倾向性,但是宣传佛教的教义显然是对电视台有利的。因为佛教在台湾有广大的信众,播出宣传佛教的影片显然有益于提高电视台的收视率。再说,这部宣传佛教的影片中还夹杂了"反共"的因素,这也很可能是某些台湾媒体至今未变的"冷战"思维,即需要向受众灌输这种意识形态。

最后,对表述的操纵可以说是这部影片最为显著的特点,其中使用的"趋向诱导"方法最为明显。在贡噶旺秋堪布讲述之后,活佛包括后来的达赖喇嘛都一再对其所谓的"忍辱负重"的行为表示赞赏。"从众暗示"的方法也有所使用,影片中出现了完全不相干的女信众含着眼泪叙述自己对贡噶旺秋堪布的崇拜,比如她说:"堪布仁波切历经千辛万苦,翻山越岭。甚至还能到台湾来,然后在地上用他的肉脚走来走去,让我们看得到,这就是一个佛的示现,这就是一个佛在我面前。活着的,我们看得到、摸得到的,我们真的很幸运。"影片平行蒙太奇中小女孩一条叙事线的设置,则更是专门为了煽情和宣传教义而精心设置的。影片一开始便由这个女孩稚嫩的嗓音作为画外音说:"世界上每一个东西,每一个人都有佛性,我想要成佛。"让佛性落在一个人见人爱的小孩身上,用以象征一种本真的境界。然后,小女孩的镜头同喇嘛的法事活动频繁交叉。活佛在影片中说:"人本身就是魔法,人们的经验是魔法,世界是魔法,一切都是魔法。……佛陀最大的特质,在于不抱持观点,他的观点就是没有观点。"这些带有神秘色彩的语言与一个小女孩天真烂漫的舞蹈和绘画交织在一起,小女孩边舞蹈边说:"在舞蹈中也有魔力,在舞蹈中也有奇妙,跳舞就好像魔法一样。"导演的意图在于通过小女孩的象征,将佛教宗旨化解为柔美而生动的生命之舞,从而在情感上促使观众接受影片提供的意识形态。

案例分析 2：《美国国难日》（America Remembers，CNN，2002，88 分钟，图 9-3）

影片内容如下：

图 9-3 《美国国难日》

从普通的一天开始，每个人都在做自己日常做的事情。袭击在毫无准备的情况下开始了。人们几乎不敢相信。飞机撞击了世界贸易中心的两栋大楼和国防部五角大楼。

美国总统布什在他正在访问的小学中讲话，认为这是针对美国的恐怖行动。

所有的飞行全部停止，总统和国家要员转入安全的地方。

一栋大楼倒塌了。

美国飞机乘客同恐怖分子的斗争，使一架飞机没能飞回纽约撞击预定的目标而坠毁。

另一栋大楼倒塌。

亲身经历者的叙述，逃生者的镜头（有特写）。

总统指责这种"懦夫般的行为"，并进入为核战准备的地下掩体。

喀布尔，阿富汗和塔利班表态不相信本·拉登是策划者。

47 层的世贸大楼辅楼倒塌。

记者在现场的工作以及搜救人员的工作。搜救人员牺牲惨重。265 名救火员和 85 名警员失踪。

总统回到白宫。白宫坚持工作。五角大楼遭受袭击 22 小时后恢复工作。搜救工作全面展开。

袭击的后果，经济界、学校、死亡人数。

美国总统讲话，称这次恐怖行动为战争行为。矛头直指阿富汗和本·拉登。

采访死亡者家属，悼念死者。

重建、恢复和团结，军队演习。

总统讲话强调正义，并警告塔利班和本·拉登。

世界各国领导人对美国的支持。

强调同邪恶对抗。

军队进攻塔利班并取得胜利。

炭疽病的出现,搜捕嫌疑犯和潜伏的敌人。

宣传性纪录片的三个要素在这部影片中同样表现得非常清晰。

首先,这也是一部信息有所缺失的影片。影片从头至尾没有提及本·拉登为什么要袭击美国,为什么会有人不惜以自己的生命去换取对美国的打击。更不用说恐怖主义的起源和到今天的演变。影片巧妙地描画出了恐怖主义分子等于"懦夫",等于"邪恶"的公式,而不是去证明这一点。这样一种单方面"标签"式信息的提供,不向观众展示任何可供对比或参照的思考信息,以使观众按照作者的思路去考虑问题并受其影响。

其次,对信源有利这一点也是不言而喻的。这是一部美国人拍摄的影片,影片反复强调的就是美国人民所受到的痛苦以及攻击美国的那些人的邪恶。

最后,对于操纵表述来说,这部影片是集大成者,我们前面所罗列的各种方法在这部影片中几乎都能看到。

如"贴标签"。影片中美国总统在演讲时说道:"当我们把敌人带到正义面前,正义将会实行。"他用"正义"这个标签替换了"战争"或"报复",从而为自己侵犯别的主权国家贴上正面的、合理的标签,给人一种貌似公正的印象。这还不够,作者剪断了美国总统后面的话,插入了另外一个人的评说:"那是一个完美的演讲,没有一个总统演讲像这样,有那么多人民希望总统成功。"这种"从众暗示"的方法,宣称这一观点已经为大多数人所接受,无疑进一步加强了"公正"的面貌。其实,一再地对某一个观点的强化,正说明了作者是在有意识地进行宣传。拉斯维尔早在1926年便在自己的书中指出:"一定要证实某个人自己的国家正在以正义反对邪恶。这种想法是极其危险的,但是宣传家却很高兴能够在他忙于增加敌人应当承担战争责任的证据之时,得到这种潜在心理机制的帮助。"①

美国总统在影片中还说:"你不站在我们这一边,就是站在恐怖分子那一边。"这种非此即彼的错误的逻辑判断,一方面是在给敌人贴标签,另一方面则给予了试图采取不同立场的人以压力——你不同意我的意见,那么你就是"恐怖分子",或者是站在了恐怖分子一边。迫使大家同他保持一致,这种一致的真实目的是难以说

① [美]哈罗德·D. 拉斯维尔:《世界大战中的宣传技巧》,张洁、田青译,中国人民大学出版社2003年版,第55页。

出口的,因为那就是战争、侵略、屠杀。影片除了以正面的言辞粉饰自己,同时还用辱骂来诋毁敌人。影片在罗列劫持飞机者的照片时,使用了急推的方法,让人的脸部变形并显得恐怖。许多照片被推到眼睛的大特写时出现了马赛克,给观众以扭曲的感觉。与此同时画外音说道:"我们终于看见了邪恶的面孔,对美国实行可怕攻击的人,他们让许多的人丧生,看看,这就是劫机者的眼睛。"理智告诉我们,眼睛就是眼睛,敌人的眼睛在生理上与我们的并没有不同,因此影片的这样一种做法已经同"骂街"相去无几。

这部影片除了使用这些传播学中被称为"辱骂法""光辉泛化法""乐队花车法""证词法""洗牌作弊法"等典型的宣传方法之外,同时还使用了煽情的手段(图9-4)。

使用煽情作为宣传手段由来已久,这种方法在纪录片诞生之前便已经为人们所熟知。在第一次世界大战中,德国驻美国大使伯恩斯托夫就曾说过:"普通美国人最突出的特征莫过于极度的多愁善感,尽管这种多愁善感也许是非常肤浅的。

图9-4 《美国国难日》中的煽情场面

如果能够采用煽情的包装,那么没有什么新闻不能在整个美国大行其道。"①时隔将近90年之后,美国人似乎仍然没有很大的改变,以至于我们在这部纪录片中还能够看到诸如此类的煽情片段:在一架飞机低空飞向世贸大楼的镜头后面,作者不是接上一个大楼爆炸起火的镜头,而是接上了一个空空如也的幼儿园。镜头摇过满地的碎纸和灰尘,停在一排滑梯上。一个低沉的女声画外音侃侃而谈:"起初我觉得那飞机飞得太低了,在这样的大城市,有这些高楼大厦,它为何飞得那样低?街对面有个学校庭院,庭院里的孩子被撤离,其中一个女孩看着天说,这是她父亲故意做的。"在说到女孩的时候,叙述者的画面出现,她描述着一个天真的女孩看着漫天飞舞的纸片,认为是他爸爸安排的一个游戏,说到这里,叙述者哽咽了。画面在此定格,然后慢慢隐去。接着淡入大楼爆炸的火团和飞进出的纸片、玻璃。在这

① [美]哈罗德·D.拉斯维尔:《世界大战中的宣传技巧》,张洁、田青译,中国人民大学出版社2003年版,第38页。

段镜头中,作者没有使用现场声音,而是使用了音乐。在安详而宁静的钢琴乐曲的映衬下,可怕的爆炸似乎变成了乐曲中盛开的花朵,画面再次使用了定格。作者在这里调动一切手法将一场惨烈的灾难变成了一个童话,甚至是一个略带诗意的童话。这是为什么?这显然不是要淡化灾难,而是要将一种善良的愿望、一种无邪的天真同恶意、同阴谋、同这场灾难形成对比。无辜的儿童是人们心灵中最薄弱、最易被刺痛的地方,因此,也是宣传最喜欢拿来使用的工具。类似的情景也发生在海湾战争前夕的美国,宣传媒介中出现了有关伊拉克士兵屠杀科威特婴儿的报道,连美国总统也在讲话中再三重复这个事后被证明是杜撰的故事。当时在电视上出现的讲述这一故事的科威特姑娘,后来被认出是科威特驻美国大使的女儿①。其实诸如此类的故事不仅仅流传于今天,几乎在各种战争中都会或多或少地流行,1914年在协约国便流行过德国骑兵巡逻队杀死一名用木枪指着他们的 7 岁儿童的故事;相反,在当时的德国也曾流行他们的潜艇为了救一名抱着孩子的妇女浮上水面,却不提防那是敌方士兵的伪装,结果被炸沉的故事。总而言之,利用儿童做文章的目的就是要将对方妖魔化,这些故事的真实程度是非常值得怀疑的。

需要注意的是,宣传是一种人类进行群体动员的行为,其本身并无优劣之分,只是今天,特别是在 20 世纪 60 年代之后,由于个人主义在西方的盛行,人们才对宣传这种试图以某种方式强加某种观念的做法感到不满。其实今天的人们已经离不开宣传,比如在商品过剩的时代,没有宣传人们便无法挑选适合自己的生活用品;在灾难来临之际,不通过宣传也无法动员民众进行抵抗。因此,宣传性纪录片尽管有其混淆视听的一面,但也并非洪水猛兽,人们在接受之时需要擦亮眼睛,进行独立、慎重的思考和判断。

第二节 宣传教育性纪录片

宣传教育性纪录片从其本质上来说,是属于宣传性纪录片的一支。因为它具有宣传性纪录片所有的特征,如信息缺失、操纵表述、有利信源等。但是,一部教育人们保持良好行为的影片,如"必须遵守交通规则"或"保持环境卫生"这样的纪录影片,往往同我们概念中的宣传性纪录片有所不同,这种不同一般来说很难从规则和特性的角度区分开来,就像"宣传"和"说服"难以区分那样,这些影片所进行的是

① [英]苏珊·L.卡拉瑟斯:《西方传媒与战争》,张毓强等译,新华出版社 2002 年版,第 51 页。

一种"说服",而不是一般所谓的具有意识操纵性质的"宣传"。这类纪录片有如下一些特点。

一、信息的缺省

对于宣传教育性纪录片来说,其信息的传递如同宣传性纪录片一样,是有所缺失的。在一部有关遵守交通规则的影片中,不可能在告诉观众看到红色交通信号灯不能通行的同时,也告诉观众这种等待意味着时间的浪费和损失,因此,这类纪录片所提供的信息一如宣传性纪录片。但是,我们发现,宣教性纪录片尽管信息缺失,但其所缺失的部分往往是众所周知的,于是"缺失"变成了"缺省"。这一变化尽管微小,却拉开了与宣传性纪录片的距离。对于宣传性纪录片来说,缺失的信息往往是作者不愿意让观众知道的东西;而宣教性纪录片缺失的信息往往是众所周知的、不言而喻的。

二、双向有利

为了将宣传与说服区别,传播学的理论强调宣传必须是对信源有利的。在一般情况下,对信源有利便意味着对信宿不利。但是在宣教性纪录片中,对信源的有利往往也意味着对信宿有利,是一种双向的有利。还是以交通规则为例,纪录片的作者往往是与城市交通管理部门相关,制作这样的纪录片是为了降低交通事故发生率,有效保证城市的交通效率,因此对信源有利。对于一般的民众,也就是纪录片的受众来说,如果他们受到了影片的影响,改变了他们过去不严格遵守交通规则的陋习,对于他们自身来说,显然也是有利的,因为其自身的安全有了保证。

三、与"认知"的对接

宣传教育性纪录片往往趋向于两个端点:一个端点是引入虚构的因素,因而脱离纪录片进入广告的范畴,我们今天所看到的有关遵守交通规则、有关扶贫济困、有关环境保护、有关尊老爱幼等教育性主题更多取广告的形式;另一个端点则是通过科学知识的传授来达到说服的目的,在这种情况下,宣教性纪录片便进入了"认知"的范围,当宣传教育被认知取代的时候,这类纪录片的称谓也被改成了"科学教育纪录片",也就是一般所谓的"科教片"。其实,科学和教育并非必然地联系在一起,提供认知的影片往往注重于知识的讲解,受众面相对较小,而强调宣传教育的影片则更注重表述的操纵,以最大限度达到其教育影响广大受众的目的。认知和宣教的内容往往会有部分的重叠,在某种条件下两者也可以互相转换,如有关

城市交通的纪录片如果侧重讲解红绿灯色彩选择的心理学依据,便会成为认知类的纪录片。认知类纪录片不再与宣传发生关系,有关这类纪录片我们在以后的实用主义纪录片章节中还会有所讨论,这里不再展开。

思考题

1. 什么是宣传?
2. 宣传的主要手段有哪些?
3. 如何检验一部纪录片是否为宣传性纪录片?
4. 宣传纪录片与宣教纪录片有何差别?

第十章

娱乐性纪录片

娱乐性纪录片包括两种基本的类型,一种是诗意性的纪录片,一种是猎奇性的纪录片。这两种纪录片都以满足观众感官的愉悦为其最主要的目的。我们把诗意放在娱乐之下是因为广义的"娱乐"概念涵盖了艺术。相对于狭义的娱乐来说,诗意显然更为高雅,诗意纪录片愉悦观众的手段主要在于节奏和韵律的创造,而娱乐(狭义)观众的纪录片则往往直接诉诸感官的刺激。

将电影作为艺术的表现很早就开始了,在电影史上甚至有过一个专门的流派,这个流派被称为"都市交响乐"。顾名思义,这个流派以城市为主要拍摄对象。其名称的来源主要因为华尔特·罗特曼所拍摄的一部名为《柏林,大都市交响曲》(1927,图 10-1)的影片。这部影片在画面构图和剪辑技巧上极尽所能,但并不太注意影片的叙事和连续画面的意义,因此有了一种比较纯粹的"诗"的意味,这在当时引起了轰动。紧接着,荷兰人伊文思拍摄了习作《桥》(1928)和《雨》(1929),法国人让·维果拍摄了《尼斯印象》(1930),这些影片对于都市风光的细腻描绘以及诗意的节奏把握让人感到耳目一新。从《漂网渔船》的某些片段可以看到电影诗意表现在当时的影响。苏联的杜甫仁科、爱森斯坦和普多夫金在影片诗意的表现上也颇有贡献,但由于他们的影片大部分是虚构的,因此在讨论纪录片的时候较少被提及,只有维尔托夫是个例外,他的影片《在世界六分之一的土地上》(1926)、《持摄影机的人》

图 10-1 《柏林,大都市交响曲》

(1929)、《关于列宁的三支歌》(1934)等都是诗意化的作品。另外，在罗特曼之前，卡瓦尔康蒂和莱谢尔的作品，如《只有时间》(1925)和《机械舞蹈》(1923—1924)等，已经表现出了对节奏和蒙太奇的兴趣，它们对罗特曼的影响不容忽视。这些在默片时代表现出诗意的先锋实验影片，显然与默片在叙事上的先天"失语"有关，当声音进入电影之后，它们便很快萎缩了——或者说，开始分解，那些纯粹以影像表现音乐节奏的部分转向了更为前卫的抽象图案表达，而一种同内容相结合的内在的韵律表达却一直在被尝试。伊文思在1934年之后尽管将主要的精力用在了制作那些毫无诗意可言的政治实用主义纪录片上，但是在20世纪50年代还是制作出了《激流之歌》(1954)、《五支歌》(1957)、《塞纳河畔》(1957)这些诗意盎然的纪录片。阿伦·雷乃则在1955年制作了《夜与雾》，用诗意的手法表现纳粹的大屠杀，苏联著名导演罗姆的《普通法西斯》(1965)同样也使用了诗意的表现手法，帕索里尼在1963年制作的《狂暴》，尽管内容是对战争和"冷战"提出批评，但也使用了诗意的表现方法，这些影片在形式上令人耳目一新。这样一种数量不大，但一直孜孜以求的诗意的表现，一直持续到了今天。在这些影片中，对于情感、情绪以及节奏韵律的表现往往要超过对于事实的陈述。

突出时尚、猎奇和感官刺激因素的纪录片比诗意的表现出现得更早，在卢米埃尔的摄影师中便有人拍摄拳击和异域风光民俗的影片，并显然受到了欢迎。异域探险在当时是一种时尚，特别是在弗拉哈迪拍出了《北方的纳努克》之后，出现了一大批类似的表现异域风光的影片，这尽管是对弗拉哈迪影片的一种误读，但弗拉哈迪影片中异国情调的因素确实非常强烈。今天，时尚和猎奇的元素都多元化了，甚至彼此渗透，表现的主题和方式也更为丰富。强调感官刺激的影片除了表现体育和运动之外，在今天也逐渐倾向于对于暴力、色情以及性变态的渲染。这也是我们今天在提到娱乐性纪录片的时候会不自觉地感到有某种程度的贬义的原因。

第一节 诗意性纪录片

从某种意义上说，诗意的纪录片并不处在纪录片范畴的中心。因为这些影片为了突出诗意不得不在叙事上有所牺牲。这样一来，非虚构的核心，也就是作品的意义在某种程度上被削弱或取消，只剩下了一个纪实形式的外壳。纪实像是一个缺少了信众的仪式，飞快地向着艺术的方向退化，纪实因此不再可信，而是可以欣赏、可以把玩，可以是娱乐的一个部分。这是指在较为极端的情况下，如果影片的

编导不希望自己的影片离开纪录片太远,他就会在自己的影片中注入更多的信息,而不仅仅是情感和节奏,这时诗意便不会纯粹,而会看上去更接近散文。一般来说,我们还是能够在诗意化的纪录片中找到其作为纪录片意义的所在,但这类影片在形式美感上的追求还是会成为其形式表现上一个突出的特点,其对于形式的追求往往要超过对于内容和意义的叙述。

一、诗意纪录片的构成

诗意化的纪录片在构成方式上主要有两个倾向,即倾向于节奏的表达和倾向于意向的表达,前者的娱乐意味较浓,后者的娱乐意味则较少。下面,我们通过两个不同的案例来对这两种倾向进行讨论,第一个案例属于早期默片,第二个案例则来自当代。

图 10-2 《雨》

案例分析 1:《雨》(1929,导演:伊文思,10 分钟,图 10-2)

《雨》是一部十分钟左右的短片,是一部带有实验性的纪实影片。伊文思在拍摄另一部非纪实影片《暗礁》的时候,受到了天气的干扰,位于欧洲西海岸的荷兰由于受海洋性气候的影响潮湿而多雨,这给《暗礁》的拍摄带来了许多不便。拍摄一部关于"下雨"的影片的想法便是在这个时候萌生的。相对于《桥》来说,《雨》的拍摄更困难,也持续了更长的时间(拍摄时间为四个月)。在一般的评论看来,这部影片所取得的成就要远远超过伊文思在一年前拍摄的《桥》,是一部充满诗意的影片[1]。一般的电影史书中,也都给予了这部影片较高的评价。

> 《雨》是部迷人的小品,无可否认,这部电影也是部简单的习作,但这样的习作也只有伊文思这样的大师才能做得出来。[2]

[1] 伊文思在自己的回忆录中说:"《雨》拍完在巴黎上映后,法国影评家们把它称为一部'电影诗'。"参见[荷]尤里斯·伊文思:《摄影机和我》,沈善译,中国电影出版社 1980 年版,第 27 页。

[2] [美]Richard M. Barsam:《纪录与真实:世界非剧情片批评史》,王亚维译,远流出版事业股份有限公司 1996 年版,第 108 页。

我们通过雨中的镜头观赏到大城市的景物。在画家兼纪录电影作者流派的影响下所拍摄的影片中,《雨》可谓是最完美的作品。①

这部由一连串优美的画面构成的影片表现了一场暴雨的各种富于造型美的景象,如落在洼地积水上的雨珠,马路上的反光,湿雨伞的闪闪发光等。②

《雨》在今天已属于世界电影艺术的经典作品,它成了许多国家电影学院教学和学生学习的材料。③

伊文思对于这部影片的描述是这样的:"影片开始时,灿烂的阳光照耀在屋舍上、运河上和街道的行人身上。接着,掠过一阵轻风,最初的几滴雨点落在运河上,在水面上溅起了水花。然后阵雨越下越大,人们在斗篷和雨伞的遮蔽下急急匆匆地料理自己的事。雨停了。最后几滴雨点落下,城市的生活恢复了正常。"④这是一部在十分钟内描绘从下雨开始到下雨结束的影片,很容易让人想起影片《桥》中铁路大桥戏剧性地开启和闭合。相对《桥》来说,《雨》因为选取的对象是自然现象,所以一切都显得自然而然,既没有强烈的冲突,也没有人为的戏剧性。当然,伊文思没有刻意表现大雨成灾,或有人在雨中摔倒等戏剧性的事件,而是表现大雨来时人们的习以为常和从容不迫,这也使影片显得优雅而脱俗。支撑这部电影的几乎全都是一些生动的细节,从影片的开始直至影片的结束。

粼粼水波,全景中的港口,水城阿姆斯特丹。船和车从不同的方向穿过画面,玻璃窗反射的光影在地面和建筑物上移动。

风来了,天上乌云滚滚。地下树枝摇曳,水面泛起涟漪,居民晾晒的衣物在风中剧烈抖动,街边遮阳的布幔被掀到了半空。

群鸟惊飞,雨点开始淅淅沥沥地打在水面上,在水面画出了一个又一个圆。雨越下越大,行人匆匆避雨,街边也有了积水。人们撑起了雨伞,穿上了雨衣。雨中的街道反射着镜子般的亮光。人们在雨中并不显得狼狈,那些有雨具的人们如同平日一样挤满了街道。屋檐边的水槽积满了雨水。

从电车的玻璃窗向外看去,一切都显得模模糊糊,仿佛一个不真实的世界。雨水淋湿了整个城市,淋湿了广场上密密麻麻的雨伞。

① [美]埃里克·巴尔诺:《世界纪录电影史》,张德魁、冷铁铮译,中国电影出版社1992年版,第77页。
② [法]乔治·萨杜尔:《电影艺术史》,徐昭、陈笃忱译,中国电影出版社1957年版,第258页。
③ Hans Wegner, *Joris Ivens*, Henschelverlag Kunst und Gesellschaft, Berlin, 1965, p.27.
④ [荷]尤里斯·伊文思:《摄影机和我》,沈善译,中国电影出版社1980年版,第27页。

云开了，天又亮了。大雨已过，小雨还在下着，它们在窗户的玻璃上画出了各种不同的花纹，它们在屋檐下晶亮地排列着，它们敲打地面、水面、金属的窨井盖，仿佛使人听到了那"滴答"和"叮咚"的声响。

雨住了。街边的积水还在荡漾，每一个油桶上都集聚起了一个小小的、晶亮的水洼，街上低洼的地方成了一面亮晃晃的镜子，人行道的栏杆上还悬挂着雨滴。汽车和街面被雨水洗刷一净，倒映着走过的行人。水城重又恢复了雨前的宁静。

显然，观众是在欣赏那些富于美和韵律的画面过程中，而不是在阅读故事或事件的过程中度过这十分钟的。汉斯·魏格纳在他的评论中写道："当伊文思在他的第一部影片（这里指的是《桥》——笔者注）中学会了蒙太奇的基本技术之后，他的新作《雨》中显示出了一种浑然一体的节奏和韵律。"①

图 10-3　伊文思在拍摄《雨》

这里有一个有趣的问题，伊文思在拍摄《雨》的时候（图 10-3），并未有意识地要将其做成一部诗意的电影，但是结果却是影片诗意盎然。是哪些因素构成了这部纪录片中的诗意？

我想，可能是下面几个方面的因素使这部影片带上了诗的意味。

1. 特写镜头的运用

众所周知，特写镜头是对现实世界一种放大的，或者也可以说扭曲的表现。因为在人的视野中是很少出现特写画面的。这样的画面是影片制作者以自己的风格对现实世界的剪裁，是一种相当主观的视角。当人们在阅读这样的画面时，得到的不仅仅是这一画面所提供的信息量，同时也不知不觉地在体验影片制作者的感受。因此，当这些画面组合或同其他景别的画面组合的时候，有可能在形式上产生不同的节奏。如我们在影片中看到的，雨滴在敲打街道上的金属窨井盖，雨滴悬挂在屋檐，雨滴在玻璃

① Hans Wegner, *Joris Ivens*, Henschelverlag Kunst und Gesellschaft, Berlin, 1965, p. 26.

上流动等,这些精致的画面不是随意得来的,而是影片制作者对于形式美的向往和追求。克拉考尔说:"影片导演对公正报道的兴趣(这必然导向直线式的照相记录),也可能被一种想通过自己的看法和想象来描绘现实的要求所替代。这时,他的造型的冲动便会促使他依照自己的想象来选择自然的素材,借助于它所掌握的各种技术来改造它,并把某些并不适合于调查报告的表现方式强加在它身上。"①克拉考尔这里所说的并不一定是指特写镜头的运用,但是人们在"依照自己的想象"进行选择的时候,往往会选择使用特写镜头,因为只有特写镜头才能有效地在视野中剔除自己不喜欢的东西,保留、放大自己的所爱。因此,克拉考尔在接着往下说的时候便拿伊文思的《雨》作为典型的例子:"这种纪录片(其中有一部分可以溯源至20年代的先锋派)并不是少见的。伊文思的《雨》便是一例,它的主题无疑是对他的'求美的欲望'的一种挑逗,而不是向他提出了必须在摄影上'简朴'的要求。"②

这样一种形式上的要求,其实并不仅仅在于电影,而是作为"诗"的一般化的要求。文学理论家们在谈到诗的时候说:"诗的语言将日常用语的语源加以捏合,加以紧缩,有时甚至加以歪曲,从而逼使我们感知和注意它们。"③对于语言来说,这样一种对于日常用语的加工和锤炼就是艺术化、诗化的过程。而对于电影的语言来说,对"语源"进行加工和锤炼就相当于镜头景别和角度的选择(当然也包括对特技、音响等手段的使用)。这一点伊文思在拍完《雨》之后体会深刻,他说:"我认为,这是特写镜头的一个新领域。在这之前,特写镜头只是用来突出强烈的感情和戏剧性情节的。这些表现日常事物的特写镜头使《雨》片在我的成长过程中成为重要的一步。"④在伊文思的这部影片中,不仅可以看到穿插在全景中用于调节节奏的特写,还能够看到由特写镜头组成的片段。

 特写:雨中晶亮的瓦。
 大特写:其中的一块瓦。
 特写:在玻璃窗上流淌的雨水。
 特写:滴水的屋檐。

① [德]齐格弗里德·克拉考尔:《电影的本性——物质现实的复原》,邵牧君译,中国电影出版社1981年版,第257页。
② 同上书,第257—258页。
③ [美]雷·韦勒克、奥·沃伦:《文学理论》,刘象愚等译,生活·读书·新知三联书店1984年版,第12页。
④ [荷]尤里斯·伊文思:《摄影机和我》,沈善译,中国电影出版社1980年版,第27、32页。

特写：滴水的屋檐。（换了角度）

特写：滴水的石檐。

特写：俯拍的积水地面，雨点打在水面上，形成大大小小的圆。

特写：雨滴流淌的玻璃窗。

特写：雨。

特写：雨中的玻璃窗。

这有些像交响乐中的"华采"片段。正是这些特写镜头的大量使用，使伊文思这部描写自然景物的影片带上了细腻的主观色彩。人们观看电影不仅是在欣赏阿姆斯特丹的雨，同时也在感受作者对于雨的情怀，以及雨在他的心目中的印象。这些并列的特写镜头仿佛一只轻轻触摸雨滴的手，总能给人一种温馨的感觉。按照伊文思的说法，是一种淡淡的"忧郁感"，如同韦莱纳的诗句：雨在外面下着，泪在心中流着[1]。

2. 蒙太奇的运用

蒙太奇在诗意表现中所起的作用大致上可以分成两种不同的类型：一种是以爱森斯坦为代表的，被称为理性蒙太奇；另一种是以普多夫金为代表的，被称为结构蒙太奇。在伊文思的《雨》中，集中表现为结构性蒙太奇的使用。与普多夫金相比，伊文思的剪辑方法并不具有类似于电影《母亲》中冰河消融那样的象征意义，但是在形式上却同样使用了将画面并列组合的方法，如前面所罗列的有关特写镜头的并列。这样一种平行的并列一方面是内容上的重复，一方面也是视觉节奏的形成，画面之间无逻辑意义的呈递或延续迫使形式的因素凸显，诗意因此而被造就。一般来说，这种做法的源头被认为来自早期的先锋派实验电影。不仅是伊文思在自己的影片中使用这样一种创造节奏的方法，格里尔逊在同一年拍摄《漂网渔船》的时候也大量使用类似的表现方法，可见以并列画面为特征的蒙太奇很容易成为纪录片中表现诗意的手段[2]。

我们在《雨》中看到，并列镜头的使用非常频繁，除了有特写镜头的并列之外，还有全景镜头的并列、中景镜头的并列等，伊文思将阿姆斯特丹雨中的细节通过不同的组合方法——进行交代，细节和细节之间并不存在必然的逻辑关系，如果有的话，也仅是在相同主题的范围内——也就是这些细节都同处于一个下雨的环境之

[1] ［荷］尤里斯·伊文思：《摄影机和我》，沈善译，中国电影出版社1980年版，第28页。
[2] 有关"并列镜头"可参见聂欣如：《影视剪辑》（第二版），复旦大学出版社2012年版。

中,仅此而已。

有必要指出的是,我们这里所说的并列,是相对严格意义上的"修辞"的手法,而不是一般意义上的叙事。一般意义上并列的叙事往往只顾及内容上的相似性,而不太注意形式上的规范。诗意的表现特别注重形式,这是我们在《雨》这部影片中所得到的一个强烈的印象。

3. 戏剧性的削弱

前面已经提到,这部影片的戏剧性相对较弱。为什么说戏剧性的削弱会同诗意的产生有关系?任何一本教科书中都会把"诗"纳入叙事与抒情结合的文体。戏剧性的削弱在某种意义上也就是叙事性的削弱,如果说戏剧性的削弱会导致诗意的产生,那么岂不意味着叙事和抒情是相矛盾的吗?

从艺术发生学的意义上来说,这两者确实是有相抵触的地方。朱光潜曾说:"诗歌、音乐、舞蹈原来是混合的。它们的共同命脉是节奏。在原始时代,诗歌可以没有意义,音乐可以没有'和谐',舞蹈可以不问姿态,但是都必有节奏。后来三种艺术分化,每种均仍保存节奏,但于节奏之外,音乐尽量向'和谐'方面发展,舞蹈尽量向姿态方面发展,诗歌尽量向文字意义方面发展,于是彼此距离遂日见其远了。"[①]不仅仅是中国的学者持有这样的看法,国外许多的研究在更早的时候就表示了类似的意见,维谢洛夫斯基在他的《历史诗学》一书中列举了许多理论,如韦纳尔认为:"叙事诗中的情感因素,也就是抒情因素,在他看来要比叙事因素古老得多;他同舍列尔一样,认为在处于诞生时代的抒情诗中,情欲因素是很重要的。"[②]由此可见,诗意在其最原始的形态中并不包括叙事,叙事的特点是后起的,用今天的理论来说是文学所赋予的。显然,对于其他门类的艺术来说,"叙事"并不是表现诗意所必需的。

从剧情电影来看,诗意往往来自那些情绪饱满、事件简单的段落,如:《我的父亲母亲》中"我母亲"在树林中等待当老师的"我父亲"送孩子回家的片段,《日瓦戈医生》中情人相遇在秋日灿烂阳光中的片段,《这里的黎明静悄悄》中女兵与恋人相会的回忆片段等。显然,这些段落的注意力并不在叙事上,或者说,当电影要呈现诗意时,需有意避开过于繁复的叙事和戏剧化的冲突。这是电影语言的特点[③],纪录片也不能例外。伊文思的《雨》之所以能呈现出诗意,同这部影片在叙事上的简

[①] 朱光潜:《朱光潜美学文集》(第二卷),上海文艺出版社1982年版,第16页。
[②] [俄]维谢洛夫斯基:《历史诗学》,刘宁译,百花文艺出版社2003年版,第327页。
[③] 参见聂欣如:《电影的单调性语言》,《文艺研究》1986年第1期,第122—124页。

洁不无关系，伊文思说："《雨》唯一的镜头连续性是这场阵雨的开始、进展和结束。既没有字幕，又没有对白。"①

从影片《雨》来看，伊文思不但没有强调雨中所发生的种种不愉快的事情，甚至是刻意地回避了许多常见的景象。如一个行人伸出手，感觉到下雨了，他只是竖起了衣领，稍稍加快了脚步。接下去的镜头是水鸟在雨中上下翻飞显得异常兴奋；行人匆匆避雨的镜头只是一闪而过，更多的时间留给了如同镜子般闪亮的街道、水面上被雨点击打出的大小各异的圆圈、悬挂在建筑物边缘上不住滴落的水滴、俯拍的移动中的雨伞等。这些镜头的组合传递给观众的不是一种下雨之后所发生事件的因果，或是人们对于下雨这样一种自然现象的应对，而是对这一事件的艺术化的处理，将下雨同人们的应对心理进行了间离，使人们能够欣赏"下雨"这一事物的纯粹形式，以及其中的节奏。当然，这是以排除因果关系中的戏剧性为前提的。

诗意的表现首先要求影片的制作者能够从一般的利害、因果关系之中解脱出来，发现自然事物的纯粹形式，然后才谈得上"表现"。对于这一点伊文思并没有发表过相关的言论。可能是习惯成自然吧，长久生活在多雨的城市，下雨已经不再是一种侵扰或妨碍（拍电影是一个例外），对其进行观察很自然便不再留意它给人们生活带来的不便或因此而引发的种种烦恼。雨中所产生的各种情绪也因此而抽象、而纯粹、而具有诗意。文学家们因此而描写诗人："天生的诗人，其禀赋纯朴，或易于达到如此境界，他能把普通概念的假象分解为感性因素，并能重新将其组合成出人意料之物，似乎他成长于其中的环境或他的热情奇想就能使之组合，而无需任何体系。就是这种丰富的情感、想象的自由，在诗人无邪的心中制造奇妙的酶，他们溢于言表并获得某种表现形式。"②

影片《雨》确实给了人们一种清新脱俗的快感和诗意。这同人们一般所认知的晦涩的、强烈的、带有攻击性和破坏性的前卫、先锋艺术大相径庭。尽管这部影片的画面表现出了许多的抽象线条、影调对比，表现出了先锋派艺术构图的某些特征，但是其在整体风格上的"妩媚"和"小资情调"，恰又是最一般的、毫无"先锋"意味的。这也是这部影片能在最广泛的意义上被接受的原因。将这部影片划入先锋派作品行列的理由似乎并不充分。

① ［荷］尤里斯·伊文思：《摄影机和我》，沈善译，中国电影出版社1980年版，第27页。
② ［美］乔治·桑塔雅纳：《诗歌的基础和使命》，温作夫译，载王春元、钱中文：《美国作家论文学》，生活·读书·新知三联书店1984年版，第124—125页。

案例分析2：《拾穗者》（2000，导演：阿涅兹·瓦尔达，78分钟，图10-4）

《拾穗者》主要讲述了法国捡拾被丢弃食物的人的故事，也有一些相关的捡拾其他日用品的人，包括导演本人也在影片中捡拾某些物品。一般来说，捡拾食物的是城市里的流浪一族，他们往往不是酒精依赖便是吸毒上瘾，导演刻意表现的并不是这样一个群体，而是"捡拾"这样的行为。因此，在她的影片中，捡拾食物的不但有流浪汉、吉卜赛人这些边缘群体，还有有工作、有学历的人，以及一般的正常人。如果说前者是为了果腹而被迫从垃圾堆中捡拾食物的话，那么后者则是因为对消费社会的浪费不满，对资本主义商业社会逐利的原则的不满，他们主动寻找那些被工业生产抛弃的、不合规格的食物，比如过大的、形状不一的土豆，一家出售土豆的企业每年要废弃几十吨不合"规格"的土豆。导演告诉观众，"捡拾"不仅是传统（如米勒油画《拾穗者》所表现的），而且是古代《圣经》、当今法律规定中所允许的行为。

图10-4 《拾穗者》海报

这部纪录片与一般类似题材的纪录片的不同之处在于，它没有把所要讲述的主题依托于某个故事，也就是影片的叙事没有激烈的矛盾冲突和戏剧性。意向性是人类清晰认知的前意识状态，因此不具有鲜明的线性、戏剧性和因果性，主题往往可以有多重不同意义的阐释。例如，《拾穗者》既可以被看成是一部对资本主义生产提出抗议的、具有意识形态倾向的影片，也可以被看成是一部对人类行为善恶进行伦理讨论的影片。因为影片中出现了不同的农庄主：有的大度，允许别人前来捡拾剩余的农作物；有的吝啬，不允许别人进入自己私有的领地。同时还可以从宗教信仰的角度对影片进行读解：影片中的一个人有硕士学位，却与那些最底层的北非移民居住在一起，以拾荒为生，无偿为他们提供读写教育服务，颇有奉献精神。这部影片甚至可被理解成介入式的、带有述行意味的影片，因为影片作者自己便在镜头前拾荒，并表现出自身并非中立的立场。意向性主题所表现出来的朦胧、多意对于诗意化的表现来说是必要的，但还不够充分。

诗意化的叙事还需要在结构上避免过于强烈的戏剧性冲突，因为影片一旦在外部形态上避免节奏化的表现，那么人们便不再可能直接感受到"韵律"，"韵律"是

"诗"的最原初的形态,没有韵律也就没有诗。当人们不在影像镜头和蒙太奇的层面呈现节奏,并不等于韵律消失了,而是韵律被内在化了,人们不再通过感官来感受节奏刺激,而是通过思考,通过对情节意义的了解来感受律动。在《拾穗者》中,观影者看到了过去的人们捡拾麦穗,今天的人们捡拾土豆,采摘剩余的苹果、番茄,在都市大卖场的垃圾堆中寻找过期食物,在联合收割机后面采摘剩余的作物……正是这样一种非线性事件的陈述和罗列给人们带来了韵律感。与之相对的是,过于戏剧性的结构会给观众带来高度的注意力集中和紧张感,这会影响观众对于内在律动的感知,诗意的表现永远都需要一种相对的"平静"。因此,在《拾穗者》中,导演对过于强烈的冲突都进行了淡化处理,比如其中有一个片段表现了一群二十多岁的年轻流浪者,因为翻找垃圾,损坏了垃圾桶,与某商场发生了冲突,商场老板将他们告上了法庭。这本是一个非常具有戏剧性的片段,但影片并没有对此进行深究,只是将其作为一个片段,甚至是不太重要的片段。

按照胡塞尔的看法,意向是人类所固有的,代表着人与客观世界发生关系的,并不具有独立存在的意义。他说:"认识体验具有一种意向,这属于认识体验的本质,它们意指某物,它们以这种或那种方式与对象发生关系。"[1]但是在康德看来,人类的这样一种先验性是可以对世界有所规定的。他在《未来形而上学导论》一书中说:"因为我们毕竟是相对于世界,从而相对于我们规定它的,更多的东西对于我们来说也不必要。"[2]如果我们从这一点来思考意向性表达与纪录片的关系,就会发现:在诗意化纪录片之中,意向性的表达越是强烈,作品的假定性就越强;相反,纪实性就越弱。在瓦尔达的作品中,《拾穗者》还是典型的纪录片,而像《阿涅兹的海滩》(2008)、《脸庞,村庄》(2017)这样的影片,尽管诗意盎然,却踩到了纪录片要求纪实不能虚构的边界。换句话说,诗意化的意向性与纪录片的纪实性要求是彼此交叉的,只在某一个区域内能够做到较好的契合,越出这一区域,尽管它还是艺术作品,还是诗意化的表达,却有可能不再属于纪录片的范畴。伊文思的《风的故事》(1988)、赫尔佐格的部分影片便是这样的案例。

从某种意义上说,趋向意向化表达的纪录片是一种"时间影像",它与人们的时间记忆产生一种博弈的关系。纪录片的影像一般来说属于纪实影像,它很容易将观众带入"俗套"的日常生活时间,能指的庸常能够使自身"脱落"而摇身变成所指,因此具有强烈意向表达的电影作者都倾向于使用假定的而非纪实的影像来进行表

[1] [德]埃德蒙德·胡塞尔:《现象学的观念》,倪梁康译,上海译文出版社1986年版,第48页。
[2] [德]康德:《未来形而上学导论》(注释本),李秋零译注,中国人民大学出版社2013年版,第96页。

达,以避免能指本身的脱落,并使观众能够更便捷、更超脱、更自由地进入意向化的世界。但是,作为并非纯粹艺术作品的纪录片,它只有在保持纪实性的前提之下才有可能成就诗意化的作品。在《拾穗者》中,时间的期备是在那些食物的捡拾者身上实现的,特别是在那些并非因为贫困而被迫捡拾者那里。因为那些人与我们(大部分观众)处于相同的生活状况,而我们已经被文明规训为视捡拾的行为为耻辱,视捡拾者为另类,当你看到一个人从垃圾桶里拿出食物,放进嘴里的时候,你的心会收缩,会有生理上的不适。正是能指影像的悖谬迫使你去思考,迫使你在经历"当下"的时候对未来有所拷问,有所反省,因为那些吃垃圾食物的人表现出的是一种含未来的日常生活,而不是到当下为止的"表演",如果仅是表演,显然不会对人们有所触动,因为时间停滞于当下,驻足于庸常。只有当影像向着未来展开,才会触发人们的反省,才是一种时间的影像。

以上两则案例的分析主要关注了诗意纪录片节奏表达和意向表达的两个端点,并不是所有诗意纪录片在表现上都如此极端,大部分含有诗意表达的纪录片都处于这两个端点之间,由于它们并不隶属于娱乐化的纪录片,这里不再展开。

二、诗意纪录片范畴

诗意化纪录片脱胎于先锋实验艺术影像,成为纪录片中的一个类型,它与艺术影像有着某种"基因"遗传的关系,因此,分辨两者的范畴成为必要。

如在纪录片诗意分类示意图中(图10-5),从横向来看,影像的诗意和话语的诗意属于早、中期纪录片对其他艺术形式的借用,在纪录片发展成熟之后,它们便不再以整体的形式出现。不过它们也没有彻底消失,而是溶于纪录片的"血液",经常以片段和局部的方式在影片的段落中出现。

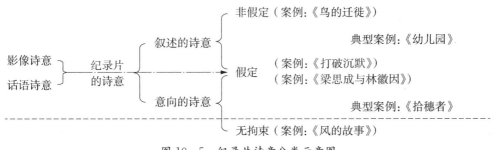

图10-5 纪录片诗意分类示意图

从纵向来看,叙述的诗意是一种主要通过节奏表达的诗意,与意向表达有一定

关联,但由于意向性强调内在,在手段的使用上并不拘泥于节奏,因而纪实性从上到下呈递减态势。意向的诗意一旦超越了纪录片要求的纪实性,其影片尽管诗意盎然,却不再属于纪录片的范畴(图10-5中的虚线表示范畴的分割)。

从纵横两个方向上可以推出,纪录片的纪实性和诗意性并不是两个互相平行的概念,而是彼此交叉的。因此,只有在两者契合得最好的那个区域,即在叙述的诗意和意向的诗意彼此重合的交集区,才会出现典型的诗意化纪录片。

对于诗意的纪录片我们倾向于认为,如果将影片中诗意的形式强调到了极致,以致压抑了"叙事"这一纪录片基本的功能,而纯粹以节奏和韵律的表现为主,这样的影片便不再属于纪录片。因为这些影片向观众提供的只是审美,而非信息。没有连贯的信息传递,这不仅同要求以纪实风格进行叙事的纪录片相去甚远,甚至同所有以叙事为基本特征的艺术都拉开了距离,成为一种与音乐接近的艺术形式。这样的影片在电影力争成为"艺术"的早期便已经存在,尽管数量不多,但却点点滴滴一直延续到了今天。如戈德弗莱·雷吉奥拍摄的《失去平衡的生活》(1983),"能够'解释'影片意义的唯一参照是其片名……翻译出来大概有这样几个意思:(1)疯狂的生活;(2)混乱的生活;(3)失去平衡的生活;(4)崩溃的生活;(5)另一种生活方式的生活"[1]。另外,由吕克·贝松导演的《亚特兰蒂斯》(1991)也是一部完全诗意化的影片,这部影片表现的是水下美丽景色,但是配上了完全主观化的声音。如其中的一段声音是歌剧院开始进场时的嘈杂音响,画面则是各种不同的鱼类;然后是女高音的独唱,画面是一种有着两翼的鱼类在翩翩游动(可能经过特技处理);然后又是歌剧院散场的嘈杂,画面上又出现了各种不同的鱼类。在此我们看到的影片已经同纪实的叙事完全没有了关系,甚至比《柏林,大都市交响曲》《雨》这样的影片离开现实更远,因为"水下音乐会"完全是虚构的。诸如此类的影片并不少见,如里芬斯塔尔晚年拍摄的《水下印象》(2002)、罗恩·弗黑克在全世界各地用70毫米胶片拍摄的《巴拉卡》(1990)等,俄国人亚历山大·苏可洛夫甚至把阿富汗边境上俄国士兵的生活拍成了一部诗意的影片《精神之歌》(1995)。这些影片共同的特点是将艺术的表现置于叙事之上,叙事在这些影片中消失不见了。

也许,有人会坚持说这些影片就是纪录片,因为他们在这些影片中不仅能够读到情绪和节奏,同时也能够读到一定的意义,这样便不能将这些影片排除在叙事的

[1] [美]迈克尔·戴普赛:《Quatsi就是生活——评〈失去平衡的生活〉》,单万里译,载单万里:《纪录电影文献》,中国广播电视出版社2001年版,第344页。

范围之外,只不过这些影片的叙事策略不同罢了。对于个别的人来说,这样判断也许是能够成立的,正如非洲的土著能够从西方人眼中空无一物的非洲荒原上,从那些杂乱无章的野兽蹄印、粪便和植物上读出有哪些野兽在何时从哪里经过或曾经发生过殊死的战斗,西方人眼中的毫无意义的单调符号在土著的眼中便是丰富的叙事。个人生活经历、经验的不同可能造成对事物理解和接受的差异,这种差异有时还会非常之大。但是在总体上,在大多数人的感觉中,还是会有一个相对集中的判断,我们对于纪录片类型的划分正是依据这样一个相对的标准。由此我们可以断言,这类影片在大部分人那里不具有叙事的意义,而仅有形式的意味,因而不再属于纪录片。它们应该归属于艺术作品,这类影片的极端便是诞生于20世纪80年代的MTV。我们相信,即便有人坚持MTV也可以叙事,也是纪录片,那只能是一些数量极少的个体,他们的意见不会影响我们的判断。

如果我们把纪录片中两个互为矛盾的因素,即节奏韵律和信息设置为一个坐标的两个端点的话(图10-6),便会发现诗意的存在与否是一个渐变的过程:当纪录片中以信息表现为主的时候,是我们一般所谓的纪录片;当影片中将节奏和韵律的表现强调到极致的时候,此时的影片已不再是提供信息或叙事的作品,而是接近MTV的艺术作品。在这两个端点之间,相对来说提供信息越少的作品,越靠近艺术,也就越具有诗意。信息量的增加无疑会压抑节奏和韵律的表现,从而使诗意减少,这时我们看到的是具有散文化特点的纪录片。

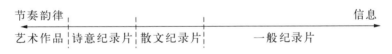

图10-6 诗意渐变过程示意图

除了比较纯粹的类型区分,那些不排斥意义和叙事的纪录影片往往分布在诗意和散文、散文和一般叙事之间,如特伦斯·戴维斯在2008年制作的《彼时彼城》、吕克·贝松2009年监制的《地球很美有赖你》等。这类影片中我们最熟悉的莫过于《鸟的迁徙》(2003,又译《鸟与梦飞行》)。这部影片既顾及了诗意的表现,又有关于候鸟迁徙的科学知识和人类对环境的破坏,尽管科学知识被置于一个相对微弱的位置,但并没有被完全排斥。这类影片的制作在我国是以张以庆为代表的,他制作的纪录片《英与白》(1999)、《幼儿园》(2004,图10-7)等均表现出了强烈的风格化,情感和节奏表现非常顽强地渗透到了影片之中。例如,我们在《幼儿园》中甚至没有看到孩子们最为日常的活动——上课(仅有少量的表现),大部分的镜头都是

图 10-7 《幼儿园》

孩子们在嬉戏、吃饭,甚至睡觉;在《英与白》中我们甚至能够看到大熊猫在笼中倒卧时的主观镜头——颠倒的电视机,一般用在人身上的模拟视线镜头被用在了动物的身上。当我们试图对这些纪录片进行讨论时,只要能够将其放在渐变的坐标中来考察,便能够很容易地理解这些作品在形式分类上的意义,而不会迷失于这些影片"是"还是"不是"纪录片。

第二节 猎奇性纪录片

这里所说的"猎奇"是一个相对宽泛的概念,不仅仅指探险狩猎,而是在广义上对应着人类的欲望和好奇心。欲望和好奇心往往是人们走进影院的基本动力,故事片中的类型电影便是专门指涉观众这一需求的,纪录片与之相应的便是"娱乐"这一类型。"娱乐"指涉人类的欲望和好奇,故而感官刺激成了这类纪录片的基本手段。这里所说的"感官刺激"也是广义的,大凡能够引起人们观看欲望的事物都可以具有刺激感官的意味,并不一定就是生理性质的刺激。猎奇类型的纪录片大致可以分为以下五种:追逐时尚、奇闻轶事、动作暴力、舞台艺术、纪实肥皂剧。

一、追逐时尚的纪录片

这类纪录片主要是将时尚的因素作为纪录片主题,我们可以看到大量有关时尚人物、事件的纪录片,这些人物包括歌星、影星、体育明星、模特明星、舞蹈明星、画家、音乐家、导演等,事件则往往与歌舞演出、电影拍摄、时装展览、各种选秀、展示、时尚竞技、比赛等相关。一般来说,具有这些因素的纪录片便是娱乐性的。不过,当一个纪录片工作者非常认真地考虑人物的发展、不同人对影片主人公不同的评价,并试图对其成功和失败进行分析和总结,试图找出深层的社会原因时,这时的影片已经是严肃的、非纯娱乐的纪录片了;只有当影片的制作者仅以如何吸引观众作为工作的标准,只在乎那些时尚的因素,对事实不再关心,不试图去寻找在表象之下的深层中隐藏的前因后果,这样的影片才是纯粹娱乐性的。

在时尚类型的纪录片中,最著名的可能要数《伍德斯托克音乐节1969》(1970,

图10-8)了。这部影片记录了为期3天,参加人数达40万的一个奇观音乐节。这部影片不但记录了舞台上的演出,同时也记录了40万人在一起的3天生活。影片以分割银幕(同时展示2个或3个画面)的方式从不同的角度展示台上和台下活动,有时还会使用同一画面的反转形成装饰性的分布,在视觉上给人带来更为强烈的形式冲击感,画面不再是简单的音乐的视觉展示,而是试图成为音乐的一个部分。可以说,这种画面强烈的参与意识是20世纪80年代在美国出现的MTV的先声,从这一点上,我们可以判定这部影片的时尚性和娱乐性。当然,这部影片的意义并不全在娱乐,它毕竟记录了一个社会性的事件。按照焦雄屏的说法:"摇滚乐并不是胡士托最重要的事,其意义在于60年代觉醒的青年,如何利用这种大团聚,向世界宣布其心声。"①由此,我们也看到了流行音乐的大众娱乐化,而非纯粹音乐化的一些特点,这样的特点同样也表现在电影形式的参与中。如果说在诗意的纪录片中电影自身的艺术形式感还是以一种规范的、诗的方法在表现的话,那么,在时尚类的娱乐纪录片中电影的形式便不再那么温文尔雅,如纪录片《林肯公园》所表现的流行音乐,在某种程度上已经不再是音乐的本身,而是电影艺术形式与音乐的杂糅。电影自身形式凸显的倾向可以说随着时间的推移,越接近现代,其表现越强烈,直至走到极端,脱离纪录片的形式,成为视听艺术的一种(前面提到的"节奏-信息"渐变坐标同样也适用于娱乐性的纪录片)。然而,这并不是一种一面倒的倾向,传统的纪录片制作方法依然"健在",如2002年美国制作的《缱绻星光下》(又译《灵魂乐与怒》),光的造型、拍摄和剪辑都极其讲究,在充分调动流行音乐娱乐因素的前提之下,影片的内容还顾及了美国20世纪50至60年代的种族歧视

图10-8 《伍德斯托克音乐节1969》

① 焦雄屏:《歌舞电影纵横谈》,远流出版事业股份有限公司1993年版,第170页。

问题,在娱乐观众的同时不忘深刻的社会问题,并不是为了娱乐而娱乐,这部影片获得了奥斯卡奖提名和其他电影节的多项褒奖。由此可见,娱乐性的纪录片并不能完全纳入"贬义"的范围。

表现各种不同音乐的娱乐性纪录片多得不可胜数,其中最多的可能还是有关人物的影片,因为时尚人物的言行举止都能够成为"粉丝"们瞩目的焦点。比如有关猫王的纪录片可能有几十部之多,这些纪录片绝大部分都是纯娱乐性的。大凡有名的时尚人物,一般都有相关的纪录片,有些纪录片甚至在条件不太成熟的情况下也推出了。如《基努·李维斯与他的电影人生》(2003),这部纪录片似乎是在没有得到基努·李维斯本人认可的情况下制作的。所有的材料都来自公开的渠道,没有有关他个人的采访,也没有家庭生活中的细节,只是他生活中表面现象的罗列。不过对于一部以娱乐为目的的纪录片来说,这部影片所收集的材料已经算够丰富的了,在大部分情况下,我们看到的还不如这部影片。

二、倾向奇闻轶事的纪录片

所谓追求"奇闻轶事",有一个更为通俗的说法,就是"猎奇"。这类纪录片可以涉及许多的领域:天灾人祸、悲欢离合、浪漫爱情、铤而走险、异域风光等。下面试图通过几部影片的分析来看这类影片"猎奇"的特点。

案例分析 1:纪录片《好梦圆缘》(2002,38 分钟,图 10-9)

图 10-9 《好梦圆缘》

这部影片讲述了一个爱跳舞的聋哑姑娘邰丽华和健全青年李春之间的爱情故事。这是一个一见钟情式的浪漫爱情故事。一天,邰丽华去找老师,碰巧老师不在家,她只能苦等。李春是这位老师的邻居,他邀请邰丽华在自己的家里等,在等待的时候他们进行了笔谈。邰丽华离开之后,李春发现了她遗落的钢笔,于是要求再次见面。邰丽华的反应也很积极,她找到了李春就读的华中理工大学,见到了李春,就这样他们开始了交往。两个月之后,他们确定了恋爱关系,并很快结婚。

正像影片中许多人说的那样,残疾人同正常人的交往是非常困难的,他们往往

难以沟通。因此,像这一类残疾人同正常人通婚的现象是少有的。以娱乐作为主要目的的纪录片,为了保持其"猎"到的"奇",往往会有意无意地避开与这一目的相抵触的材料。在《好梦圆缘》中,为了强调爱情的浪漫色彩,几乎省略了所有的冲突,男方父母对这场婚事的反对,也只是轻描淡写地被提到了一下。并突出了李春的"浪漫",如他为邰丽华写小说、写散文甚至唱歌。影片中出现了李春手持话筒唱歌的画面,邰丽华坐在他身边,尽管只是一个全景中的侧面,我们还是看到了女主人公黯然的神情。为一个聋人唱歌,这显然是有些做得太过了。中国人有句古话,叫"过犹不及"。影片的编导显然已经做得过了头,甚至让观众怀疑李春对邰丽华的爱情。另外,影片中所使用的大量煽情旁白和音乐,也使这部影片的格调保持在相对低俗的"娱乐"范围。在影片的开始,讲述了一个中国残疾人舞蹈团在国外演出时发生的故事,由于配合的失误,在演出中突然没有了音乐,但由于舞台上的演员都是聋哑人,因此她们的表演并没有因为音乐的中断而停止,这时,观众席中响起了一片掌声。旁白对此说道:"观众在为这一小小失误鼓掌,因为这证实了台上演绎东方神秘文化的圣女们真的是一群聋哑姑娘。"且不说"圣女"这样的词句是否恰当,即便是对于观众鼓掌的解释也使人难以接受。这样的鼓掌首先应该是对失误表示的一种理解和宽容,其次也是对她们的演出表示认同和鼓励。无论如何也不应该是对台上的表演者是否真是聋哑人的猜疑。影片中另一段对于邰丽华的旁白介绍充满了文学色彩,同影片中出现的舞蹈演出场面形成一种奇怪的对比:"正是从这里飞出了一只无声的小孔雀,邰丽华,这个舞蹈的小精灵,她曾闪动在敦煌如烟的大漠中,徜徉在热带雨林的新绿内,跳跃于孔雀开屏的色彩间,回荡在踏歌寻梦的浪漫里……"这段旁白给人造成的异样感觉并不是来自文字本身,而是来自旁白者角色的转变。旁白不再以客观的身份出现,而是变成了狂热的"粉丝"。影片制作者试图通过旁白来塑造影片中人物的形象,结果适得其反。事实上,《好梦圆缘》中最打动人的,不是出现旁白的地方,而是邰丽华和李春这两位主人公的叙述,他们的话语尽管没有文学色彩,没有播音员的激情朗诵,更不会有抑扬顿挫、圆润浑厚的嗓音,但是他们的质朴无华的倾诉却能够深深地打动观众。

案例分析2:《斗狗》

德国纪录片《斗狗》是在20世纪90年代由一个专属于德国《明镜》周刊的电视节目制作并播出的。这部影片表现的是一些人偷偷聚会斗狗的事件。由于斗狗在德国被明令禁止,因此斗狗属于非法。影片中大量表现的斗狗场面,鲜血淋漓而又刺激,赋予了这部影片很强的娱乐性。

德国人爱狗,各个品种的狗多如牛毛。其中有一种狗四肢短粗,上颚较一般的狗

宽大有力。同它的脑袋相比,这种狗的嘴大得有些不成比例,外形上并无特别的迷人之处。但这种狗性情凶猛,生性好斗,学名便叫"斗狗"。饲养这种狗的主人往往会有一种希望战胜他人的愿望,这些人碰到一起便设法组织起来以斗狗取乐或赌博。他们往往避开城市,驱车往荒僻的乡村,进行一场狗的厮杀,然后作鸟兽散。在这样的活动中经常会有人闻讯带狗来参与,这些人带来的狗五花八门,什么样的都有,于是斗狗也就无法讲究"量级"的匹配,大狗小狗同场竞技的现象时有发生,小狗的命运可想而知。

案例分析3:《母亲节快乐》(1963)

这部纪录片是直接电影的创始人之一利柯克在1963年的作品,讲述了一位生育了五胞胎的母亲的故事。这部影片的原版故事与娱乐并无关联,讨论的是一个非常严肃的主题,即商业化是如何无孔不入,利用生育五胞胎事件进行商业炒作以期获利。巴桑说:"事实上,《母亲节快乐》真正的价值不在旁白上的讽刺,也不在反讽的片名或摄影及收音的准确,而是它可以作为一面提示美国社会的镜子。"[①]显而易见,这是一部严肃的社会问题纪录片,但由于美国的某家电视台拥有这部影片的版权,因此对该片进行了修改,增加了主持人,"把有赚钱主义之嫌的镜头全部删掉了,商会的会议被删掉了,这部影片好像是保证在美国的某一地方生下五胞胎时,任何人都会伸出援助之手而使生活问题得到顺利解决"[②]。片名也被改成了《费希尔家的五胞胎》,成了一部典型的奇闻轶事纪录片。

另外,以表现色情为主的纪录片也可以纳入奇闻轶事的范畴,因为公开讨论性的问题,一般来说属于文明的禁忌,在20世纪60年代之后,社会伦理对色情的包容度逐渐宽松,对色情的表现作为吸引观众的因素大量出现在剧情电影中(今天的中国人也讨论这一类的电影,但是换了一个名词,叫"情色")。这样一来无疑就削减了纪录片中的色情因素对观众的吸引力,因此,今天纪录片中有关色情的表现开始有了越来越多的变态形式。除了大量有关同性恋的题材,还有关于人与动物的性暗示、性游戏、乱伦、裸露癖等。需要注意的是,这类影片不能同那些争取同性恋权利的政治性纪录片混为一谈,娱乐性纪录片是以提供感官刺激为主的。

三、表现动作暴力的纪录片

对于感官的刺激,最强烈的莫过于暴力和动作。作为对人类暴力倾向[③]的文

[①] [美]Richard M. Barsam:《纪录与真实:世界非剧情片批评史》,王亚维译,远流出版事业股份有限公司1996年版,第442页。
[②] [美]埃里克·巴尔诺:《世界纪录电影史》,张德魁、冷铁铮译,中国电影出版社1992年版,第231—232页。
[③] 参见[美]E. 弗洛姆:《人类的破坏性剖析》,孟禅林译,中央民族大学出版社2000年版。

明的宣泄,体育和某些军事题材纪录片也可以归属于这类纪录片。这类纪录片由于趋向于满足人们的生理需求而受到了大量的批评(体育片除外)。尽管如此,这类纪录片却能吸引大量的观众,因此西方的电视台的某些栏目往往用这类节目来填充周末午夜的时段。

案例分析1:《狗镇男孩》(2001)

狗镇是美国一个沿海小镇的名称,现在已成为极限竞技项目之一的滑板运动起源于这个地方。影片详细介绍了滑板运动的由来以及在这项运动诞生过程中起重要作用的人物、时代和环境的因素。由于这是一个过去时态的故事,影片中有许多照片出现,为了使影片获得更多的动感,作者大量使用了短切和移动的画面镜头,使这部影片带上了很强的娱乐性。这种娱乐性与一般展示对象的娱乐因素不同,它如同《林肯公园》那样,是通过影片自身的手段来实现表现的,因此可以说它是一种对体育的艺术性的记录,这种传统我们一直可以追溯到里芬斯塔尔的《奥林匹亚》。不过,从这部影片的内容来看,其对滑板运动文化历史的介绍还是严肃的。影片资料翔实,议论得当,所有的旁白使用了对一位出镜研究者的采访。因此这并不是一部纯粹娱乐的纪录片,而是一部娱乐性很强的有历史价值和意义的纪录片,也正因为其在历史上的意义,这部影片获得了不同电影节多个奖项。这部影片与那些纯粹追求感官刺激的纪录片保持了一定的距离。

案例分析2:《后院》(2003)

美国纪录片《后院》表现了一群对于美式摔跤(一种美国特有的体育运动,在拳击台上进行,同古典式摔跤有类似的地方,以双肩着地分出胜负。在比赛中可以出现摔、砸、撞、打等非常暴力的肢体冲突动作)狂热的业余爱好者,在自家的后院进行训练,在训练的过程中把人往碎玻璃上摔、用缠绕有铁丝的棍子打人、放火烧、把人摔进满是钉子的坑中等,其表现可以用"惨不忍睹"四个字来形容。影片中的出场人物几乎都是一些不务正业、整天梦想成为体坛冠军的年轻人,影片并没有深入他们的生活,表现这些另类人群嗜好暴力的社会、家庭原因,而是热衷于展示暴力的场面。

四、表现舞台艺术的纪录片

这类纪录片有一个常用的名词,叫"舞台艺术纪录片"。这类纪录片以记录舞台上的演出为主,其实并无多少纪实的成分,仅仅是在形式上维持了纪实而已。中国电影史上的第一部影片《定军山》(1905)便是一部标准的舞台艺术纪录片,今天许多表现古典音乐、流行音乐、歌舞、戏剧的纪录片都部分或全部采用了这一形式。

舞台艺术纪录片的实质是表现舞台上所表现的事物,纪录片的本身基本上无所作为。因此,这类纪录片的娱乐与否还与舞台的表现有关。从广义上来说,舞台的演出都可以称为"娱乐",但是也会有例外。如在中国的"文革"之中,"样板戏"除了提供一定的娱乐之外,还提供大量的"革命""政治"宣传,因此当时拍摄的有关样板戏的舞台艺术纪录片,其娱乐性究竟有多少是很值得怀疑的[1],这同今天我们所看到的那些表现舞台上流行音乐的纪录片,如前面提到的《伍德斯托克音乐节1969》、《最后的华尔兹》(1978)等,很不相同。今天这些有关舞台演出的影片中,往往杂有大量演出现场、后台、生活的场景,有许多对于影片主人公的采访、其他人的回忆等等,不是纯粹的舞台表现。对于舞台的记录除了歌舞这些娱乐性较强的表现之外,舞台上一旦出现了实验性较强的戏剧,一般意义上的、强调感官刺激的娱乐性往往不复存在。换句话说,舞台尽管是提供娱乐的场所,但也有不提供纯娱乐的可能。纪录片在此时完全是被动的,它只能够按照舞台表现或原则上遵循舞台的形式来表现。因此,从严格意义上来说,舞台艺术纪录片是一种边缘性质的纪录片。从形式上看它是纪录片,因为它如实地记录了舞台上发生的一切,它秉承了纪录片必须纪实、必须非虚构的美学规定性;但从其所表现的内容上看,又是典型的舞台艺术,其所叙之事毫无疑问是虚构的、假定的、非纪实的。因此人们既不能将舞台艺术纪录片视为一般意义上的纪录片,也不能简单地否认其作为纪录片的"名分"。我国关于"戏曲电影"的讨论中,在拍摄戏曲电影是否应该严格遵守纪录片的规则上有许多争论,涉及电影与艺术的许多美学问题,成为中国电影史上一个有趣的话题[2]。

五、纪实肥皂剧

相对于其他类型的娱乐性纪录片来说,纪实肥皂剧显得有些另类,一般倾向于娱乐的纪录片都会显示出追求感官刺激的特点,不是在画面上,便是在剪辑上,而纪实肥皂剧采用的却是纪实的拍摄方法,因此在外部形式上它与其他的娱乐性纪录片有所不同。不过,作为娱乐性纪录片的一员,它同样也是强调娱乐性的。按照

[1] 洪子诚在谈到"文革"时期的文艺时说:"对文化遗产和遗产继承者(知识分子、专业人员)的批判,使他们创造更多的样板经典的宏图受到严重打击。对'精英文化'的敌视,却并未足使他们愿意转而创作更具娱乐性、消遣性的'大众文化'(虽然芭蕾舞《红色娘子军》等有许多提高观赏娱乐性的成分),因为这会带来对政治性、政治目的的削弱。"参见洪子诚:《关于五十至七十年代的中国文学》,《文学评论》1996年第2期,第16页。

[2] 参见高小健:《中国戏曲电影史》,文化艺术出版社2005年版。

布鲁齐的说法:"相比于纪录片强调严肃性及启示性,作为观察式纪录片亚类型的纪录肥皂剧所呈现的特征,则偏重娱乐性:即享受在镜头前表演个性的重要性、类似肥皂剧的快速剪辑、凸显的引导性画外音、聚焦于日常生活而非强调社会问题。"① 由此我们可以知道,尽管这种类型的纪录片在形式上继承的是直接电影的衣钵,但在核心价值观上却与之完全不同。

纪实肥皂剧在我国并不流行,但在西方已经是司空见惯,在英国,其最为流行的时代是20世纪90年代。这类纪录片往往长时间跟拍某一人物或事件,形成连续多集的纪录片系列,在电视台播出。比如《驱逐舰辉煌号》,记录了一群女兵在军舰上的生活,她们是首次执行这样的任务,因此面临着要在以男性意识为主导的群体中生活的问题。《驾校》则关注了一个屡战屡败,屡败屡战的渴望考取驾照的女人。由于需要在漫长的时间内吸引观众,这些纪录片不得不选择那些极富戏剧性的事件而忽略了事件对生活富有价值的思考,或者至少没有把关于社会问题的思考放在首要位置。更有甚者,为了能够吸引观众而僭越纪实的界限,在剧中加入虚构或搬演的成分。如果出现这样的情况,这些影片是否还能够被称为纪实肥皂剧都成为问题了。其实,这样一种样式已经处于纪录片的边缘,与之"一墙之隔"的便是真人秀。

真人秀不是纪录片,但它使用的也是纪实手段,与纪实肥皂剧的区别仅在于真人秀关注的事件是虚构的,人为设计出来,专门为了拍摄而存在的。纪实肥皂剧选择拍摄的事件是现实存在的,不是为了纪录片的拍摄而制造出来的。除此之外,两者非常相近,都使用纪实、观察的手段,尽可能地使观众进入一个真实的情景,从而能够从心理上参与这样的游戏,并产生观看的欲望。从本质上来说,纪实肥皂剧更接近电视游戏节目,因此在纪录片的家族中,它只是一个边缘化的另类,我们并不将其作为讨论的主要对象。

综上所述,娱乐化的纪录片包含多种不同的形式,诗意化是其中较为主要的一种,因为纪录片在诞生之初便是从这样一种娱乐的方式中过渡而来的,在纪录片成熟之后,其诗意化的娱乐成分逐渐减少,其他的方式逐渐丰富,并"走出"娱乐的范畴。尽管娱乐性不是纪录片最为主要的属性,但以娱乐为主的纪录片还是大量存在。纪录片中的娱乐性本是纪录片与生俱来的基本要素之一,但并不是含有娱乐因素的纪录片都是娱乐类型的纪录片,许多具有强烈的娱乐因素纪录片,如德国的

① [英]斯泰拉·布鲁齐:《英国新观察式纪录片:纪录肥皂剧》(上),蔡卫译,《世界电影》2011年第2期,第169页。

《死亡游戏》，尽管其中的娱乐因素强大到可以与剧情电影媲美，但它的主题依然是严肃的，而且是思辨性极强的。换句话说，娱乐作为一种手段可以出现在任何主题类型的纪录片中。只有当某些纪录片以猎奇或感官刺激为基本手段，以娱乐大众为根本目的，这样的纪录片才是娱乐类型的纪录片。

思考题

1. 娱乐性纪录片包含哪些类型？
2. 为什么说含有纪实影像表达的影片不一定就是纪录片？
3. 诗意化纪录片的"韵律节奏"表达和"意向性"表达有何不同？
4. 影像艺术作品与诗意化纪录片的差别何在？

第十一章

实用性纪录片

"实用"这一概念来自哲学中的"实用主义"。詹姆斯和杜威是实用主义哲学思潮的集大成者,这一哲学流派强调教育,强调人的主体性,把对人是否有用作为价值判断的标准。"杜威说,对一种哲学的价值的最好检验,是问这样的问题:'它是否达到了这样的结果,当把它应用于普通生活经验和生活里的困境中时,使得它们对我们来说变得更显著、更明了,从而使得我们在处理它们时更有成效?'在这种意义上,它的工具主义是以解决问题为导向的知识理论。"①在此,我们并不关心哲学的问题,因为纪录片中的一支也是强调教育、强调自身工具性的,故而选用这一概念作为对这类纪录片的称呼。实用性纪录片与非实用性纪录片最大的不同在于,一般纪录片特别是那些纪实性的纪录片所关心的都是与意识形态有关的问题;或者简单地说,一般纪录片关心的是"形而上"的问题,而实用性纪录片关心的则是具体的、"形而下"的问题。依据实用性纪录片表现的内容,大致上可以分成两类:一类与政治相关,是一种政治性的实用主义,我们称其为述行模式纪录片;另一类与认知教育相关,一般称为科教纪录片,广义的科教纪录片可以涵盖历史纪录片,只要它不是批判思辨的。科教类的纪录片涵盖面较广,因此称谓也多,一般所谓的人类学纪录片、自然纪录片、生物纪录片、环境纪录片、工程技术纪录片、教学纪录片等均属于这一范畴。

第一节 述行纪录片

在此,我们要讨论与政治实用主义相关的纪录片,其之所以被称为"述行",是

① [美]S. E. 斯通普夫、J. 菲泽:《西方哲学史:从苏格拉底到萨特及其后》(修订第8版),匡宏、邓晓芒等译,世界图书出版公司2009年版,第370页。

因为尼科尔斯在他的纪录片分类中使用了这一概念。但是,尼科尔斯并不是在"述行"本身的意义上使用这一概念的,他并不认为述行纪录片需要遵循"以言行事"这样的基本规则,而是认为"人们很少用'述行模式'来组织整部电影。即使它们出现了,但也并不处于主导地位"①。因此,我们这里所谓的"述行",除了概念语词的相同,与尼科尔斯的理论没有任何关系。

一、什么是述行纪录片

"述行"概念来自语言学,20世纪50年代,英国哲学家奥斯汀发现了一种特殊的语言现象,这类语言不是如同一般语言那样对事物进行陈述或表达,也就是它不对某一事物的真值(或相反)进行表述。因此,我们不能判断这一表述是"真"还是"假",它"既不真也不假",只是完成了一个行为。"例如,假设在我的婚礼上,我像其他新郎一样说:'我愿意'——娶这个女子为我合法的妻子。又如,假设我踩了你的脚,然后我对你说:'我向你道歉。'再如,假设我手拿一瓶香槟酒说:'我把这条船命名为伊丽莎白女王号。'再假设我说:'我跟你打六便士的赌,明天准下雨。'在所有这些情况中,把我说出来的东西看成是一种对那种无疑是被完成了的行为——打赌行为、命名行为或道歉行为——的报道是不合理的。我们应当说,当我说出我的所做时,我实际上就是完成了那个行为。"②因此,述行的语言最为重要的一个特点便是它既是语言又是行为,即所谓的"以言行事"。

述行语言的另一个附带特点是,它要求表述者的真诚。奥斯汀说:"这些语词步骤大多数是供持有某些信念或具有某些感情或意向的人们来使用的。如果在你不具有这种必要的思想、情感和意向的时候你使用了其中一种表达步骤,那么这就是对这种步骤的一种滥用,是不真诚的。"③换句话说,"述行"要求述行者具有鲜明的立场,以言行事而不是站在第三人称立场上对事物进行的客观描述。

从以上两个基本的规定我们可以推论,如果一部纪录片要成为述行的,它至少要在以上两个方面与述行的要求保持一致,也就是一部述行的纪录片必须不仅是告诉了观众什么,同时也是在完成什么。用奥斯汀的话来说就是:"完成行为式表

① [美]比尔·尼科尔斯:《纪录片导论》(第2版),陈犀禾、刘宇清译,中国电影出版社2016年版,第204页。
② [英]J.L.奥斯汀:《完成行为式表述》,杨音莱译,载[美]A.P.马蒂尼奇:《语言哲学》,牟博等译,商务印书馆1998年版,第211页。
③ 同上书,第214—215页。

述是在做事,相反我们做出的所有陈述则不是在做事。"①换句话说,一般纪录片都不是完成一个事件,而述行式纪录片应该是在要完成一个事件。另外,纪录片的制作者需要有鲜明而真诚的立场,这种立场与一般纪录片所要求的"公正"不一样,是一种有情感倾向性的立场,这也是"述行"为什么"既不真也不假"的原因。观众在面对一种纪录片行为的时候,这一行为已经完成,其所表现出的立场和情感已经是事实,观众往往只能是认同或不认同,而无法去判断其是"真"还是"假"。比如纪录片《超码的我》(2004),为了证明麦当劳食品的不健康,影片制作者连吃了三个月的麦当劳食品,以自己健康状况的全面下降来说明问题,结果迫使麦当劳改变了自己原有的菜单配方。我们显然不能说连吃三个月麦当劳这样一种为了纪录片拍摄而做的事情是"真实"的(在自然状态下不可能发生这样的事情),但也不能说这一已经产生实际效果的做法是"假"的(麦当劳食品确实被吞进了某人的肚子)。

一般来说,纪录片的功能是通过表述来影响人们的思想意识观念的,仅在意识形态这一"形而上"的领域起作用;述行纪录片要"行事",则是要在具体的"形而下"的领域起作用。除此之外,述行纪录片的作者也不再是作为"公器"媒体的一员,因为一旦有"公正"的要求,便会限制"行动"的自由。因此,具有"形而下目的"(行事)和"当事人立场"(真诚)成为我们判定述行纪录片的基本标准。按照这一标准,美国纪录片《海豚湾》(2009)是一个非常典型的例子。在这部纪录片中,拍摄者的"当事人立场"非常明确,他们并不避讳他们的做法有违背日本法律之嫌,因此人们很难用"真"和"假"(或者说是否为了镜头而"表演")来判断他们的行为。拍摄《海豚湾》的目的不仅仅是出于环保或保护动物这样的"形而上"观念,也不是仅仅为了传播这一观念,而是要使日本的那个被称为太地町的海湾不再是围捕和屠杀海豚的场所,这个"形而下"的目的在影片中表现得非常直白。

二、述行纪录片的政治传统

"战斗纪录片"一词来自加拿大电影理论家托马斯·吴沃,他发现从伊文思开始制作这一类影片的20世纪30年代一直到90年代,"不管是在表现内容还是创作背景上都有着令人惊讶的对称与相似性……艺术家们在介入历史和制作纪录片试图改变世界时,所选择的表现内容和政治战略"有着"显著一致性",这类影片"与

① [英]J. L. 奥斯汀:《完成行为式表述》,杨音莱译,载[美]A. P. 马蒂尼奇:《语言哲学》,牟博等译,商务印书馆1998年版,第223页。

传统的审美标准格格不入",是一种"政治的使用及其价值审美"①。"忠诚"一词意味着纪录片制作者在政治信仰上与其拍摄对象保持着高度的一致性,因此吴沃也把这一类的纪录片称作"团结电影"②。

从伊文思开始,到20世纪的60—70年代,战斗纪录片有一个高潮。这一高潮表现在法国1968年5月革命之后出现的一批表现5月革命的纪录片和在60年代末出现在拉丁美洲的纪录片的崛起。表现法国5月革命的那些纪录片为伊文思所大力推荐,他将这些不可能在电视台播出的纪录片推荐到当时东德的莱比锡国际电影节、东京电影节以及中国。在中国只在很小的范围内放映过③。法国新浪潮的主将戈达尔在当时也是一个政治电影的积极倡导者,曾参与制作纪录片《遥远的越南》和许多短片,他甚至在他政治意味很浓的荒诞故事片《周末》的结尾打上了"故事到此结束,电影到此收场"的字幕,以示电影洗心革面的肇始。按照格雷戈尔在他的《世界电影史(1960年以来)》中的说法,法国1968年的5月事件"使许多导演对自己的作品的政治功能产生了原则的思考,于是他们拍摄了大量的纪录片,不再是为了拿到影院上映,而是为了'电影同仁'添砖加瓦,是打算在工会集会上、在工厂、大学和青年中心放映的。与政治性的电影协作机构并驾齐驱还出现了一个'好斗的'电影运动"④。拉丁美洲的共产主义纪录片运动在时间上与法国的政治电影运动几乎同时,不论在理论上还是在实践上都同伊文思所倡导的制作方法非常接近。如在智利,"圣地亚哥大学'实验电影部'在1969年就开始摄制短纪录片,例如,阿尔瓦罗·拉米雷斯的《营养不良的儿童》,道格拉斯·许布纳的《得胜的赫尔明达》,后者记述没有房子的居民私下建立棚户,升起智利的国旗来对付警察的拆房威胁。这些纪录片的目的是直接反映只为故事片偶尔有所反映的、迫切的现实问题。重要的是,纪录电影家们组织起自己的、'平行的'发行网发行他们的影片。他们把影片租给工会、大学和工人俱乐部,以此在社会基层开展政治工作"⑤。

① [加拿大]托马斯·吴沃:《尤里斯·伊文思和他的忠诚纪录片遗产》,刘娜译,载聂欣如:《纪录电影大师伊文思研究》,上海书店出版社2010年版,第350、354页。"战斗纪录片"是意译,直译应该是"团结一致的纪录片",但在中文里意思不明确,原译者选择了"忠诚纪录片"这一译法,接近直译的意思。我认为,"团结一致"是为了共同战斗,所以选择了意译。
② 参见[加拿大]托马斯·吴沃:《〈四万万人民〉(1938)与团结电影:介于好莱坞与新闻片之间》,何艳译,《电影艺术》2009年第2期,第123—128页。
③ 参见[法]罗贝尔·戴斯唐克、[荷]尤里斯·伊文思:《尤里斯·伊文思,或一种目光记忆》,胡滨译,载王志敏、陈晓云:《理论与批评:电影的类型研究》,中国电影出版社2007年版,第3—4页。
④ [联邦德国]乌利希·格雷戈尔:《世界电影史(1960年以来)》[第三卷(上)],郑再新等译,中国电影出版社1987年版,第57页。
⑤ 同上书,第33页。

在阿根廷，许多知名的导演都是既拍剧情片也拍纪录片，他们对电影的功能和作用有着自己的考虑，如索拉纳斯和赫蒂诺认为："电影可以是与娱乐工业的纯艺术媒介截然不同的另外一种东西……革命的电影在形式上也可以是革命的。"①他们制作的影片《燃火的时刻》(1968)在世界范围引起了反响，并在阿根廷引发了一批引人注目的政治电影。在拉丁美洲的其他国家，如墨西哥、巴西、玻利维亚、哥伦比亚等国都出现了类似的纪录片或带有虚构成分的半纪录片(也包括政治性的剧情片)。在日本则有小川绅介拍摄的影片，他有关三里冢农民保卫家园斗争的系列纪录片是典型的战斗纪录片，而且做得非常纯粹，绝无搬演和矫饰这类试图讨好观众的东西。托马斯·吴沃发现，这一类的纪录片在20世纪90年代同样也出现在加拿大、印度等国。按照汤普森和波德维尔的说法："1960年代末期和1970年代初期，许多电影工作者变得越来越具有真正责任心。这一趋势给纪录片带来了广泛而持久的影响。……到了1980年代，通常来自女权主义者、同性恋者和少数族群观点的社会批评与政治批评，已经成为世界纪录电影摄制的一个重要特色。"②

托马斯·吴沃在总结战斗纪录片的特点时注意到了一个有趣的现象：这就是影片拍摄的本身对事件进程的干预。他所举的几个例子都有这样的现象。如在影片《这是革命之父》(*Le Joli Mois de Mai*，法国，1968)中，由于拍摄者进入了示威者的行列，画面上出现了晃动和模糊。在影片《医生、谎言和妇女：艾滋病抗议者对COSMO说不》[*Doctors, Liars and Women: AIDS Activists Say No to COSMO*，简·卡罗穆斯特(Jean Carlomusto)和他的创作集体，美国，1988]中，一群妇女在摄影机面前闯入了电视台的脱口秀节目进行抗议。在影片《一个叫作恰帕斯州的地方》[*A Place Called Chiapas*，娜蒂·怀特(Nettie Wild)，加拿大，1998]中，原住民强行回到了已经被军事占领的他们过去的村庄。在影片《纳马达日记》[*A Narmada Diary*，阿纳得·帕特沃德汉(Anand Patwardhan)和西曼德尼·德胡(Simantini Dhuru)，印度，1995]中，一群被征地的难民冲进五星级宾馆，同主管水坝建设的负责人理论。所有这些例子，摄影机在现场的拍摄或多或少都对事件的进行产生了作用，使得一些原来不可能的事件变成了可能，如难民冲进五星级宾馆，如果没有摄影机在现场的拍摄，难民一定会被坚决阻挡。托马斯·吴沃认为："事实上，示威游行不仅是电影的修辞，也是巨大转变力量的政治资源。因为这六

① [联邦德国]乌利希·格雷戈尔：《世界电影史(1960年以来)》[第三卷(下)]，郑再新等译，中国电影出版社1987年版，第25页。

② [美]克莉丝汀·汤普森、大卫·波德维尔：《世界电影史》，陈旭光、何一薇译，北京大学出版社2004年版，第566页。需要注意的是，尽管汤普森和波德维尔看到了以"政治责任心"和"社会批评"为特点的纪录片的存在，但他们在这本书中讨论纪录片的分类时并没有将其作为一个独立的类型纳入其中。

部作品不仅记录了公众抗议的集体行动,同时也诉诸行为地参与了这些集体行动,电影制片者们和最后的观众积极主动地介入电影的政治世界。"①在日本,这一类的纪录片也表现出了制作者鲜明的立场和倾向,如小川绅介在拍摄农民与警察的对抗中被警察打伤②。当年参加小川绅介摄制组的见角贞利说:"想搞上映会的人,都是搞这个运动的人,所以大家的想法和目的要非常清楚,是要号召更多的人来参与他们的反对运动。"③小川绅介自己说得再明白不过:"'想拍电影'本身和三里冢没什么联系,是我们想对三里冢的现状尽力的时候,选择了电影这个手段。"④日本的电影理论家四方田犬彦对小川绅介的电影评论道:"小川拒绝采取偷拍的方法,坚定地站在农民一边拍摄与农民对峙的当局机动队。这样到1973年连续完成了六部作品。早期作品充满了对敌人的呐喊……"⑤在美国,20世纪60年代的"'新闻短片小组'有自己的战斗目标,纽约的'新闻短片'小组的创始人之一罗伯特·克雷默曾这样说道:'我们所要摄制的影片应当使人感到坐立不安、感到火辣辣的,它们不是为了献媚取宠,而最好能像手榴弹一样在人们脸上炸开花(这种理想是不可能实现的)或者像一把好的罐头起子那样打开人们的理智。'"⑥在德国,"像彼得·内斯特勒、克劳斯·维尔登哈恩、特奥·加莱尔和罗尔夫·许贝尔这样的纪录片电影家,他们是不拍摄日常放映的那种与真正的纪录片没有多少关系的电视新闻片的,他们将纪录片发展成为一种具有特殊效能的独特样式"⑦。不论这些影片与伊文思作品的关系如何,这些政治电影的源头应该都在伊文思的《博里纳奇矿区》。当这部影片拍摄中的搬演游行转变成了被警察镇压的真实游行时⑧,纪录电影已经不再是一种简单的、旁观的记录。

① [加拿大]托马斯·吴沃:《尤里斯·伊文思和他的忠诚纪录片遗产》,刘娜译,载聂欣如:《纪录电影大师伊文思研究》,上海书店出版社2010年版,第355页。
② 彭小莲在她的书中谈到有关小川拍摄三里冢农民斗争时写道:"在他向我们介绍拍摄现场的时候,他让我们看了看他胸前的疤痕,那是在拍摄现场让军警打伤的。"参见彭小莲:《理想主义的困惑——寻找纪录片大师小川绅介》,华东师范大学出版社2007年版,第33页。
③ 同上书,第110页。
④ [日]小川绅介:《收割电影》,冯艳译,上海人民出版社2007年版,第82页。
⑤ [日]四方田犬彦:《日本电影100年》,王众一译,生活·读书·新知三联书店2006年版,第222页。
⑥ [联邦德国]乌利希·格雷戈尔:《世界电影史(1960年以来)》[第三卷(下)],郑再新等译,中国电影出版社1987年版,第190页。
⑦ 同上书,第238页。如同伊文思,引文中提到的一位纪录片工作者内斯特勒,在1968年以后便"再也找不到工作机会,流亡到了瑞典,在那里,他为瑞典电视台拍纪录片"(同上书,第239页)。
⑧ 托马斯·吴沃认为,忠诚纪录片的源头是维尔托夫和伊文思,但我们能够看到的维尔托夫的影片《带摄影机的人》《献给列宁的三支歌》与伊文思的影片有很大的不同。在没有对维尔托夫进行全面研究之前,只能存疑。

第十一章　实用性纪录片

我们今天来看这样一种拍摄行为的意义,显然已经不在一般纪录片所讨论的范围之内。我们在一般情况下所讨论的纪录片都自觉不自觉地站在媒体传播者的立场之上,那里几乎没有"参与者"的立足之地。按照塔奇曼的说法:"作为新闻工作者,电视台的出镜记者在镜头中必须是中立的,只负责评论和报道,而不能成为事件的参与者。"①尽管如此,我们也不能对这样一种现实的存在视而不见。服务于形而下目的的纪录片制作者,同时也是为了达成这一目的的促进者,他们的立场观念与他们所表现的对象保持一致,他们的影片因此而成为"工具"或"武器"。当我们试图用一个词汇来描述这样一类纪录片的时候,只能在新电影(巴西)、第三类电影(阿根廷)、战斗纪录片、政治电影、独立电影、地下电影、行为主义电影、激进电影、团结电影这些名词的集合中寻找合适的表述方式。现在我们所使用的"述行"一词,是相对于一般媒体立场的纪录片来说的,同时也是为了与我们的分类原则保持一致,这一原则要求在论述中尽可能保持中立。

述行模式的纪录片尽管不占据纪录片的主流位置,但还是引起了人们的注意,1956年,林赛·安德森曾在《画面与音响》杂志上发表题为《站起来!站起来!》的文章,"鼓励纪录片的创作中融入强烈的社会责任感。他阐明了以下原则和目标:诗意而勇敢地表现劳工阶级的日常现实生活,正是这种责任感,使得20世纪30年代由约翰·格里尔逊监制的影片,看起来就像是英国政府'有限改进'政策的一个仆人"②。在今天的纪录片中,这样一种政治实用主义的影响依然存在,但我们能够看到的影片不多。在一部名为《工人当家》(2004,图11-1)的纪录影片中,表现了阿根廷工人占领被工厂主关闭的工厂进行生产,从而摆脱了长期的失业,为自己创造了有意义的生活。从这部影片的结论来看,可能不是没有疑问的,因为管理大型工厂毕竟是一门复杂的专业,不是什么人都能够胜任的。但是从工人不甘心长期失业,积极参与工厂的运作来看,不论

图11-1　《工人当家》

① [美]盖伊·塔奇曼:《做新闻》,麻争旗等译,华夏出版社2008年版,第123页。
② [美]比尔·尼科尔斯:《纪录片与其他电影类型的区别》,李枚涓、薛虹译,《世界电影》2004年第5期,第157—172页。

其最终的经济结果如何,其社会意义无论如何都是正面的,因为任何一个社会都需要有序的运作,将大量工人解雇,片面追求经济上的发展显然不是一种能够令人满意的社会状况。因此这部影片的结论即便不能说是完全"正确",但至少也是积极向上的。影片作者倾向性明显的立场可以使我们觉察到这是一部述行的纪录片。除此之外,在今天第三世界国家的纪录片中,还有许多对西方政治经济观念提出质疑的影片,如牙买加的《生活和债务》(2002)、印度的《淹没》(2004),都是直接攻击"全球化"的经济策略或对之提出质疑,显然也属于述行类型的纪录片。

三、述行纪录片的真实游戏特征

尽管政治不是游戏,但是偏有人把它当成游戏。这一类纪录片可以说是以美国人迈克·摩尔为代表的。最早在纪录片中尝试游戏的不是摩尔,而是伊文思。当伊文思在自己的纪录片中以搬演和剪辑技巧表达自己的观念时,其运作的实质与游戏相关,他缺少的只是游戏者那种超然的心态,因此只能算是一种前游戏的早期形态或"原型"①。真正在纪录片中开始游戏的还是迈克·摩尔。在我们今天看来,迈克·摩尔的方法已经与传统的战斗纪录片有很大的不同。我们知道,早期述行纪录片最重要的特点是影片制作者的"参与"和影片非传播性的目的。迈克·摩尔的影片尽管在作者的参与性上与传统的表现如出一辙,但是在目的性和非传播性上却比他的前辈们后退了一步。他的影片尽管也有实用主义的目的,如《罗杰和我》要为弗林特的工人讨说法,《华氏9·11》要把美国总统拉下台等,但是,迈克·摩尔知道,这些目的的最终达成必须通过广大民众的认同,而不仅仅是通过一部纪录片。因此他的纪录片所表现出来的目的性不像伊文思和战斗纪录片那样直接,那样有针对性,而是更为注意更广大观众的接受,并在娱乐和游戏大众这一点上不遗余力,在传播上可谓用心良苦,从而形成了自己的风格和特点。

迈克·摩尔纪录片的主要特点表现在以下三个方面。

1. 第一人称叙事

所谓第一人称叙事也就是影片作者的第一人称,大影像师的第一人称。第一

① 将迈克·摩尔与伊文思的纪录片归为一类并非我的首创,美国南加利福尼亚大学电影电视学院教授迈克尔·里诺伍在谈到摩尔的纪录片时便说:"至少从20世纪20年代晚期,纪录片的实践者们已经在寻求把戏剧性的社会冲突带到银幕上,有时与发生的情形同步,有时却反之。吉加·维尔托夫《电影真理报》》、尤里斯·伊文思《博里纳奇矿区》,以及'工人电影和摄影联盟'的集体主义成员们都承认影像在支持他们斗争集会中的力量。"参见[美]迈克尔·里诺伍:《当今美国的政治纪录片——发行商、放映商、电影制作人和学者的评论》,孙红云译,《世界电影》2006年第6期,第147—164页。

人称叙事的纪录片在今天并不罕见,但是在过去却并不多见,过去影片的作者往往是隐性的,不直接出场的,大约是在 20 世纪 60 年代,让·鲁什的真实电影广为人知之后,第一人称的纪录片才开始较多出现,这同人们观念的改变有关。过去的人们,特别是在 20 世纪的上半叶,对事物总是希望分出明确的对、错或者好、坏,因此纪录片制作者总是不自觉地把自己放在教育民众的地位,因为只要是被认为正确的,那么就是放诸四海而皆准的,个人的看法无足轻重。格里尔逊、伊文思以及那一代人的观念都是如此。这种社会性的观念在 20 世纪的下半叶逐渐得到了改变,两次世界大战和"冷战",以及全球此起彼伏的局部战争使人们不再对世界的简洁完美抱有幻想,存在主义哲学、嬉皮士运动可以说都是对传统观念的背叛和挑战。好与坏、正确与错误的边界开始变得模糊,人们不再相信非此即彼的简单逻辑和绝对真理,上帝的声音开始被个人的声音所取代,第一人称叙事由此开始取得与第三人称叙事同等的地位,也就是说,人们开始接受以第一人称作为叙事主体的叙事。

在纪录片中,第一人称叙事的优点和缺点同样明显。优点在于真实性,一个人的看法很容易被认为是真实的,因为在一般情况下一个人既没有必要也没有理由需要说谎。缺点在于局限性,一个人所说的只是代表一个人,这点对于观众来说异常清晰,他们可以同意这个人的看法,也可以不同意,观众有了选择的余地。——这同第三人称的叙事大不相同。摩尔在自己的大部分影片中选择使用了第一人称[①],一方面是将选择的权利交给了观众,另一方面他需要充分利用第一人称的优点对观众进行煽动和蛊惑。"煽动"和"蛊惑"这两个词都有贬义,但这里只想在中性的意义上使用它们。换句话说,摩尔需要使用手段(还是有贬义)来触动观众的情绪,但摄制纪录片他必须给观众以选择的权利,否则他的影片将被视为拙劣的宣传品。这是一种"交换",就像一位魔术师的开场白:亲爱的观众,我将给你们带来惊喜,如果我不能使你们满意,你们可以选择退场。摩尔只让观众看他个人的表演,但他必须使观众认可他的表演。

2. 虚拟手段的使用

如果说第一人称叙事给了纪录片作者以表演的机会,那么这样的表演往往需要一定的叙事技巧予以支撑。在 20 世纪 60 至 80 年代,直接电影对于纪录片的影响可谓超过一切。从严格的意义上说,直接电影是一种方法论,直接电影的方法已

[①] 唯一的例外可能是《华氏 9·11》,这部影片的旁白是一种介于第一人称和第三人称之间的、在人称上不甚清晰的形式。

经成为非虚构影片的"免检品牌",尽管有许多人对此提出异议,但这种方法确实在某种程度上给人以真实感的信心。由直接电影所带来的负面影响之一是叙事手段的贫乏,摩尔的影片之所以反响巨大争论激烈,正是因为他在某种程度上摒弃了已为大家公认的经典的纪录片制作方法,而将虚构的剧情电影的方法用于纪录片。众所周知,类似的虚构的方法曾大量存在于早期的纪录片中,后来由于技术和观念的进步逐渐废弃不用,从 20 世纪 80 年代开始,虚构的方法开始有条件地出现在纪录片之中,以焕然一新的面目重新登场,摩尔可以说是其中最有代表性的人物之一。

这一点在摩尔早期的影片《罗杰和我》(1989)中便表现得非常清晰,影片的结尾使用了一组平行蒙太奇(图 11-2),单数镜头表现的是通用汽车公司,双数镜头表现的是工人的家。

① 通用汽车公司的圣诞晚会

② 房屋管理人员敲响了一户房门

③ 通用汽车公司的圣诞晚会

④ 房屋管理人员希望在下午完成任务,不要影响到他自己晚上的圣诞节

第十一章 实用性纪录片

⑤ 通用汽车公司负责人罗杰致圣诞祝词(一组镜头)

⑥ 拖欠房租的工人被迫搬家(一组镜头,画外罗杰的祝词继续)

⑦ 通用汽车公司,罗杰的祝词继续

⑧ 工人的东西被装上卡车(一组镜头,画外罗杰的祝词继续)

⑨ 罗杰的祝词结束,摩尔上前就工人失业问题提问(一组镜头)

⑩ 搬空的房间,房屋管理员表示他将有一个"很棒"的圣诞休假(一组镜头)

图11-2 《罗杰和我》中的一组平行蒙太奇镜头

首先我们可以看到,这是一组不规范的"平行蒙太奇",一般来说,平行蒙太奇表现的是同一时间不同地点发生的事情。而这段平行蒙太奇却有时间差,通用汽车公司表现的是晚上,工人家中表现的是白天。但是这对于摩尔来说并不重要,重要的是在圣诞前夕将人扫地出门,与圣诞庆祝会祥和幸福气氛的强烈对比,能够激起人们心中的不平。对于这样一种手段的运用,追根溯源可以寻到爱森斯坦那里,是爱森斯坦首创了这种寻求比单独画面具有更大意义的蒙太奇方法。这种方法在今天的纪录片中很少看见,这是因为直接电影的影响,人们几乎已经放弃在严肃的纪录片中大量使用蒙太奇的方法或手段,因为这意味着作者对素材的主观化强制。在一部名为《心灵与智慧》(1974)①的著名纪录片中,由于作者使用平行蒙太奇来加强一位轰炸机驾驶员关于投弹的叙述,将被燃烧弹烧得遍体鳞伤的越南儿童的画面②与之交叉剪辑,以求得更为强烈的效果,结果受到了专家的批评。由此我们可以看到摩尔的聪明之处,他使用平行蒙太奇叙事的理由并不充分,但是由于第一人称允许个性化的叙述,所以他可以在自己的影片中使用这样的方法充分表达自己的"偏见",而不必担心影片如同《心灵与智慧》那样受到严厉的批评。

这样的做法在《华氏9·11》中被再次推向极致。他将美国总统布什在一所小学的访问无限延长,利用平行蒙太奇的结构和旁白来假设布什的心理活动,将彼此不相关的事物编织在一起,虚构了布什在"9·11"事件发生时的想象,从而将纪录片演绎成了"心理片"。对于摩尔的这种叙事方式我们尽可以保留自己的态度,但是却不能简单地否认他的影片依然属于纪录片。尽管"假设"和"虚拟"的做法对于纪录片来说似乎不太严肃,但是只要"假设"的形式存在,它就是最低限度的非虚构,虚构的"馅"被包裹在薄薄的非虚构的"皮"之中,完成了非虚构的形式整体——这也是纪录片的下限,我们可以在下限的条件下包容某些虚构,如舞台艺术纪录片这样的纪录片。对于方法论问题的讨论将在有关"纪录片的拍摄"一章中展开,这里不再深入。

3. 真实游戏

摩尔纪录片所表现出的"游戏"态度曾引起过激烈的争论,不过摩尔自己不以为然,他认为自己只不过是把纪录片的娱乐因素放在了首位,而这种娱乐并没有违背历史的本质。显然,摩尔在"走钢丝",他既不能放弃纪实的态度,让自己影片成为一般的宣传片;也不能让自己的影片混同于一般仅止于"形而上"的纪录片,因为

① 曾获美国第47届奥斯卡最佳纪录片奖。
② 相关照片曾发表在美国《生活》杂志的封面上,非常著名。

第十一章 实用性纪录片

那将违背他制作这类纪录片的根本目的——让他的纪录片成为一种能够达到实际目的的工具。于是,摩尔设计了一场观众可以参与观看的游戏,通过游戏的方法使观众在娱乐中介入他所要讨论的问题。

有游戏,便要有参与者,我们在摩尔的影片中看到,游戏的参与者往往是摩尔自己,如在《罗杰和我》中,摩尔便不停地在寻找罗杰,这部影片从头至尾可以说是一场寻找罗杰的游戏。观众也很清楚,当影片中的第一人称告诉他们,自己的七大姑八大姨都在弗林特城为通用汽车公司工作,通用汽车公司关闭工厂可使他们的家族倒了大霉,因此第一人称的"我",非要找到罗杰,同他理论清楚,这就像秋菊打官司,道理明摆着,但就是要讨个"说法"。在摩尔2002年的影片《大家伙》中,他的游戏继续,他进入了一家解雇大量工人要将工厂搬到墨西哥去的企业,给这个企业颁发"裁员奖",还捐赠80美分(图11-3),说这是墨西哥工人一小时工作的工资等。观众显然明白这是摩尔在表演的一场游戏,问题的关键在于,作为纪录片,不论是什么性质的游戏,都必须是真的,非虚构的——或者,要像伊文思在博里纳奇拍摄游行那样,把假的搞成真的,把虚构变成非虚构。这话听起来有些绕,假的怎么能够变成真的?虚构怎么能够变成非虚构?这是因为人们判断一个事物的真与假不是从事物的起因,而是从事物的结果。从大里说,诸葛亮草船借箭、空城计都是虚构,但战争胜利的结果不可能是虚构;往小里说,弯腰捡石头打狗,狗逃走了是真,弯腰人究竟有没有捡石头,或者捡了石头有没有扔出去,都不重要了。同理,汽车没有撞人,但是使人受到惊吓摔倒受伤,汽车驾驶人也必须负法律责任。注重结

图11-3 《大家伙》中摩尔向某公司捐赠80美分

果已经从法律上被认定,摩尔的游戏便是从这里开始①。他一次又一次去找罗杰,一次又一次被阻挡;在另一个裁员的企业中,摩尔也被要求离开,并不允许他会见高层的领导人。摩尔心里很清楚,其他的都可以为假,但这些企业和公司的阻拦、这些老板的回避意味着对大家所关心的失业问题的回避,这些问题就发生在这些企业,不可能为假,因此他的行为也就顺理成章成为非虚构。

游戏的参与者有时不是摩尔,如在影片《科伦拜恩校园事件》(2002)中,两名校园枪击案的少年受害者成为摩尔的"演员",他们按照摩尔的意图向一家武器出售单位提出抗议,并成功吸引了媒体的关注,最后迫使武器出售单位对某些武器弹药的销售进行限制。雇佣"演员"进行表演的做法可以一直追溯到弗拉哈迪,我们在讨论弗拉哈迪的时候已经提到,只有表演是在非虚构的情况下,才是纪录片所能够接受的方式。摩尔显然谙熟此道,只要时间、空间、行为目的三要素真实,不论事先虚构与否,对于观众来说都是真实的。纳努克只要将水里的鱼捞上来,就不是在表演。同样,对武器商的抗议只要有结果,便不会被认为是一场"表演"。

由此我们看到,摩尔的"真实游戏"汲取了弗拉哈迪、伊文思作品的精华,还吸收了直接电影和真实电影的拍摄手法——在表现某些重要"游戏"时,拍摄的方法是一丝不苟的长镜头、同期声。如在《罗杰和我》的结尾,"我"终于在圣诞晚会上找到了罗杰,并同他讨论有关失业工人的事情,摩尔同罗杰的对话是一个镜头拍下来的,中间没有中断,尽管这时的机位非常不好(完全不能看到摩尔的脸,罗杰身体全被挡住,只能看到头部),但必须玩"真"的,进行实时的记录。通过真实游戏,摩尔将他的纪录片变成了实用的工具,他使用这一工具合法地骚扰他(也是大众)所不喜欢的那些人,从而给民众带来了快乐。这也是对述行纪录片一种创造性的使用,并由此而区别于一般作为媒体的纪录片。国外有人将摩尔的纪录片与一般纪录片做了一个对比:"对于大多数人来说,喜欢把纪录片的拍摄看作是一次发现之旅,就像待在一条没有目标的帆船上,风吹向哪边就去向哪边,而不想费太大力气驶向一条选定的航线。迈克·摩尔则很清楚自己的目标,他是一位载有核弹头的潜水艇舰长。"②"核潜艇"是一个非常形象的比喻,因为它既有实际的破坏功能,亦有影响

① 其实,这是一个"放诸四海而皆准"的真理。就连科学实验也是先假设,然后求证的,而且最后还需要社会的认同。布尔迪厄说:"一个实验是否能够被接受,主要取决于对实验者能力的公信度以及实验成果的力量和意义。在这方面,真实想法的固有力量比实验的检验者的社会力量要小。也就是说,科学事实不仅是由科学工作者和提议者所造就的,同时也是由接受者造就的(这种现象与艺术场中的情形十分相似)。"参见[法]皮埃尔·布尔迪厄:《科学之科学与反观性:法兰西学院专题讲座(2000—2001学年)》,陈圣生等译,广西师范大学出版社 2006 年版,第 37 页。
② 转引自何苏六:《中国电视纪录片史论》,中国传媒大学出版社 2005 年版,第 201 页。

意识形态的威慑功能。

拍摄真实游戏纪录片的除了迈克·摩尔,还有其他一些人,如摩根·斯普尔洛克,他拍摄的《超码的我》同样具有第一人称、真实游戏这样的特点,影片公映之后迫使麦当劳改变了其快餐的结构,提供了更多的新鲜蔬菜色拉作为顾客的选择。另外,我们在某些电视节目中也可以看到这一方法的使用,如节目主持人去参与社区或者公益的活动等。

纪录片中"真实游戏"的出现与述行纪录片"既不真也不假"的特征有关。

述行模式的纪录片不论其游戏与否,为主流媒体拒绝或是接受,其最为显著的、区别于一般纪录片的特点便是影片制作人的立场明显地偏离一般所谓的"公正",也就是那种外在的"中立",旗帜鲜明地表明影片制作者的政治立场。也就是从媒体的立场转移至对象的立场,从观察、记录的立场转移至投入、参与甚至"攻击"的立场。也正因为如此,这类纪录片往往会有一种热血沸腾的"战斗"风格[①]。另外,这类纪录片"以片行事",往往具有实际所想要达到的目标,人们往往很难从"真""假"来判断这类纪录片的属性。

第二节　认知性纪录片

认知类纪录片的起源非常古老,甚至可以追溯到卢米埃尔发明电影之前。早在卢米埃尔将电影作为一种"娱乐商品"于1895年推出之前,以认知为目的的影片便已经存在了。1882年,法国人马莱使用他发明的摄影枪拍摄了飞鸟,并继续拍摄各种动物、人物运动的轨迹。据记载:"马莱最感到高兴的一点,就是他能够从实验里得到一种类似韦伯兄弟在本世纪初时所幻想的图形。正如他用'测距器'实现了伊布利工程师所设计的曲线一样感到高兴。"马莱把自己发明的摄影机送给科学院,并写信强调摄影机的用途,从马莱的信中,"可以看出马莱的一个倾向,即他想用实验的方法来得到以前理论上已经得到的图像"[②]。这是将电影摄影的手段用作认知的最早的例子。认知类的影片并没有因为卢米埃尔之后商业电影的兴起而消亡,而是一直存活到了今天,并演变成了今天的历史、科教纪录片,在一百多年的

[①] 从传播学的角度来说,这一类的纪录片接近于"微传播"的范围,"这类媒介的公众受众往往很少,但他们似乎都怀着强烈的责任感,一般都拥有明确的社会和政治目标。"参见[荷]丹尼斯·麦奎尔:《受众分析》,刘燕南等译,中国人民大学出版社2006年版,第40页。这样的说法可供参考。

[②] [法]乔治·萨杜尔:《电影通史》(第一卷),忠培译,中国电影出版社1983年版,第90—91页。

时间里,这类的纪录片发展出了远比一般纪实类的纪录片更为丰富的变化和更为多样的形态。

一、认知纪录片与"科学"

科学性是历史、科教类纪录片最基本的属性。众所周知,"科学"不同于人文学科,"科学"是一种能够被检验、被复制的事物,是"不以人的意志为转移"的客观事物。人类近代的文明史,也就是某种意义上的科学史。制作认知类纪录片的根本目的就是要将科学的知识传授给他人。在人们的意识中(从文艺复兴以来),科学是一种"真理",一种对于世界不容置疑的解释,一种"颠扑不破"的规则,一种比信仰更为坚硬、更为牢固的信条,一种普世的、不选择对象的正确道理。至少,在一般人看来(甚至在他们的潜意识中也是)如此。正是因为这种多少带有些盲目的信任,科学也就成了今天人们(在某种意义上)的宗教,人们往往会无条件地相信它。也正是基于这样一种理由,人们在纪录片中阐释科学道理的时候,便可以不忌讳使用任何的方法,因为科学道理的"坚硬",可以有效抵挡任何的质疑和对其真实性的讨论,它的真实性是"先天"的、"与生俱来"的、绝对的。德勒兹因此说:"虚构与'崇拜'是分不开的。在宗教中,在社会上,在电影里,在影像系统中,崇拜可以把虚构表现为真实。"①只有当我们对事物的真实性表现出疑虑的时候,才需要一而再、再而三地通过对各种艺术手段的限制来向观众证明:这些都是真实的,你看,我根本就没有动过,这里是长镜头、同期声……一如"直接电影"流派所做的那样。在历史、科教类的纪录片中,人们不再受到形式的约束,我们可以看到各种不同的表现形式,并不仅仅拘泥于"纪实"。

认知类的纪录片在思维方式上与经典的纪录片完全不同,它所沿用的是一种被称为"科学"的思维方式。在一本有关思维方法的书中,科学的思维方法被分成了四个步骤:第一,观察;第二,构想假说;第三,实验法;第四,确证②。"观察"作为经典纪录片最为重要的方法,在科学研究中仅是一种展开科学思维的前提,或者说"前期准备"活动,因为真正的科学思维活动主要是在提出假说和进行验证的部分完成的。如果说观察的方法是一种人类与生俱来的能力的话,那么科学的方法则是人类思维逻辑推理、创造发明的延伸。正像芒福德所指出的:"实验方法在很大程度上

① [法]德勒兹:《电影2:时间-影像》,谢强等译,湖南美术出版社2004年版,第237页。
② [美]加里·R.卡比、杰弗里·R.古德帕斯特:《思维——批判性和创造性思维的跨学科研究》(第4版),韩广忠译,中国人民大学出版社2010年版,第240页。

源于技术转型。因为新机器、新工具尤其是自动机器的客观性,必然有助于建立对世界的客观性的信心。在这个世界里存在的是完完整整、实实在在的事实,它们像钟表一样独立地运行,而不依赖观察者的意志。"[1]科学的事实不依赖人的主观意志,因此也被称为"无情性事实",但是在以科学思维方法为主导的纪录片中,观众看到的却不是科学研究的本身,而是一种对于事物探究过程缩略的、象征化的表达。

如果说政治上表现出战斗的或游戏的纪录片看上去无论如何还是纪录片,只不过有些"另类"的话,那么某些历史、科教类的纪录片即便是"看上去"也不太像一般的纪录片。这是因为我们在这一类的纪录片中不但能够看到纪实手法的运用,同时还能够看到"搬演""蒙太奇""虚构"等几乎所有能够在剧情片中所使用的手段,比之真实游戏还要另类。既然如此,为什么还要将其称为"纪录片",并在这里进行讨论呢?这是因为这类纪录片的内容涉及"科学",科学的道理往往被我们认定为不容置疑的"真",在这一"真"的对比下,所有的"假"都原形毕露,观众能够清楚地区分出影片中的"假",于是这些"假"也就不再具有欺骗的效果,观众没有被欺骗,岂不就是纪录片吗?纪录片的纪实美学、非虚构原理,归根结底就是要使观众能够感受到一种"真实",这种真实在形式上被限制为"纪实",其意义也就在不可能进行欺骗。当一个"真实"在影片中被大多数人所认定的时候,这部影片便毫无疑问地能够成为一部纪录片。

二、认知纪录片的演绎美学

从科教纪录片来看,它使用的方法主要来自科学实验中对假说的验证,这一过程一般被称为"演绎"。为了对某一想法进行验证,各种实验手段均可使用,没有限制。因此,在使用这类方法的影片中,虚构的、搬演的方法层出不穷。比如在纪录片《霍金的宇宙》(1997)中,为了说明古希腊哲学家埃拉托塞尼利用投影计算地球周长时,使用了两个"演员",他们划着捕鱼的小船来到一个宁静的海湾(隐喻古希腊人是以捕鱼为生的沿海民族),用棍棒插入海边平整的沙滩,演示当年古希腊哲学家测算投影的情形。或者像在美国纪录片《人体漫游》(1998)中那样,使用3D建模来模拟人类器官的功能,包括在受伤情况下的出血、出汗状况等,可以算是一种示意性的虚拟表演。由此我们可以看到,今天的科教纪录片在手段上直接使用虚拟和演绎,并不拘泥于纪实。

不过,今天科教类纪录片中演绎手段的使用也不可以漫无边际,如果在虚构上

[1] [美]刘易斯·芒福德:《技术与文明》,陈允明等译,中国建筑工业出版社2009年版,第121页。

脱离科学假设而与幻想的虚构故事片不相上下,便会使人怀疑其作为纪录片的身份。如在 BBC 动物纪录片《狮路历程》(2004)中,导演虚构了有关狮子家庭的故事:少女狮子离家出走,经历了生活给她带来的累累伤痕之后,重新又回归原来的狮群家庭。这样的故事(包括影片中的狮子开口说话的表现)似乎已经踩到了纪录片非虚构的底线,但 BBC 对于制作这一类型的动物影片乐此不疲。1999 年 BBC 开始制作的《与恐龙同行》尽管"以高度写实主义形象再现了恐龙,这些科学的、精确的视觉再现因为有了现实参照也可以说是有索引性,这增加了将其当作事实去接受的可能。然而它们在内容方面显然是虚构的,因为影片把恐龙们呈现为仍然存活于世的生物"①。在 2013 年二十世纪福克斯电影公司制作的同名 3D 数字影片中,不但虚构了整个有关恐龙族群的故事,还设置了恐龙个体之间的爱恨情仇,也就是说有了"人物"。这样的例子极为个别,对于大部分的科教纪录片来说,其虚构的设置最多也就是个别的场景,并且会注意使用的分寸,不使其超越科学"假设""猜想"这样的范围,还会使用科学实验的方法对之进行验证,不像上述的两部动物影片那样,甚至敢于虚构整体故事和创造故事中的"人物"。

以大量制作科教类纪录片著称的英国 BBC 和美国的 Discovery 探索频道,同时也都大量制作有关历史和历史人物的纪录片。纪录片在过去时代对历史的描述还较为拘谨,尽量保持纪实的风格,但近几十年来,描述历史的纪录片使用搬演、虚拟的手法直接演绎历史的风气愈演愈烈。比如在我国纪录片《圆明园》(2006)中,出现了清朝不同时期的皇帝、皇子、皇孙,还出现了八国联军洗劫、焚烧圆明园的场景,这些历史人物的形象毫无疑问都是虚拟的,尽管我们知道那些场景在历史上肯定出现过。其实,对历史进行演绎化的描述并非创新,而是"惯习",尽管这在纪录片中出现的时间不长,但其方法却由来已久,可以追溯到文字发明之前人们用神话和史诗描述历史的时代,因果推理和合理想象与史实融会贯通,不分彼此。即便不扯那么远,在 16、17 世纪的时候,西方的"小说和新闻报道"也仍然是"既非全然事实,也非全然虚构"②。尽管今天的历史学科已经摒弃这样一种具有强烈主观想象式的描述方法,但是在面对大众的历史纪录片中,某种程度的虚构依然如影随形,不仅中国的历史题材纪录片如此,西方也是同样(准确的说法应该是我们学了西方)。我们可以在美国制作的历史人物纪录片《最伟大的帝国之缔造者亚历山大》(2009)中看到,公元前时代亚历山大大帝的军队及其远征的情形。在有关历史和

① [美]尼雅·埃尔利希:《"乔装"的动画纪录片》,徐亚萍、孙红云译,《世界电影》2015 年第 1 期,第 183 页。
② [英]特雷·伊格尔顿:《二十世纪西方文学理论》,伍晓明译,北京大学出版社 2007 年版,第 2 页。

历史人物的纪录片中,历史与历史故事的分界微妙而含蓄,尽管纪录片对历史的讲述不可避免地也会有故事成分和想象成分,但这样的想象是按照《三国志》(所谓"志",在古汉语中便有"记录"的意思)的方法还是按照《三国演义》的方法,依然有着泾渭分明的边界。大部分讲述历史的纪录片尽管大量使用虚拟的手段,但都能够意识到影片作为纪录片的身份,而不至于把历史作为纯粹的想象来进行表述。

一般类型的纪录片均以纪实美学为特征,唯有实用主义类型的纪录片除外。塞尔告诉我们,我们生活的这个世界是由制度性事实(人类世界)和无情性事实(物理世界)组成的,当我们试图用纪录片来表现这两个不同的世界时,我们所面对的人类世界充满了各种不同的情感,以致不得不用某些手段(纪实)来固定我们的所见。而对于物理世界而言,则完全没有必要如此,它是如此"坚硬",以致可以用任何一种方法来对待它而不必担心它会"走样"。

从图11-4可以看到,纪实类的纪录片和认知类的纪录片基本上是延续着两条不同的美学路线来指向客观的。纪实的纪录片通过纪实手段的保证指向社会的制度性事实,也就是一般所谓的"客观";科教、历史类纪录片则通过演绎的手段指向"无情性事实"。但所谓的"物理世界"并不具有自己独立的客观性,它仅在人类信仰的投射之下保持着"科学"的身份,其本质无法逃脱人类社会的"制度"。用塞尔的话来说就是:"制度性事实存在于无情性物理事实之上,无情性事实通常不是作为物理对象表现出来,而是表现为从人们嘴里发出的声音、纸上的记号——或者甚至作为人们头脑中的思想。"①物理世界通过制度世界中的人而被制度化,无情性事实经由"负有社会责任"的媒介方式(纪录片)的选择之后,不可避免地会染上制度的色彩,最终成为一种具有社会价值取向的客观。

图11-4　纪实类纪录片与认知类纪录片指向客观的路径

① [美]约翰·R.塞尔:《社会实在的建构》,李步楼译,上海人民出版社2008年版,第32页。

三、认知纪录片的科学性

认知性纪录片所表现的范围非常广阔,除了专门记录动、植物生活的影片,还有表现昆虫(如《微观世界》,1996)、自然(如《蓝色星球》,2001)、医学(如《癌症:众疾之皇》,2015)、建筑(如《世界建筑》,2001)、金属冶炼(如《钢铁的秘密》,2017)、交通工具(如《协和客机:超音速竞赛》,2018)、武器(如《核弹》,2015)等方面的影片,几乎涉及人类科学研究的所有方面。不过,在这样一个广大的面上,认知类纪录片的科学性往往是不纯粹和大众化的。"不纯粹"和"大众化"密切相关,纯粹的科学研究纪录片不是纪录片编导人员拍摄的,而是科学家。这样的影片我们一般不称之为纪录片,而是称之为"文献""资料""档案"等,其本身的制作完全不考虑受众和强调绝对的客观性(如完全自动的拍摄记录、不使用任何蒙太奇的手段等),与纪录片所强调的纪实美学擦肩而过。因为这样的影片只强调记录,在记录的过程中尽量避免人为因素的渗入,从而脱离了美学的基本定义①。而作为纪录片的科学性表现则往往需要考虑到受众的接受,一些过于艰深的理论和一般观众不感兴趣的抽象化课题不适合制作成纪录片。制作成纪录片的科学性主题,也需要尽可能通俗、直观和生动。这样才使纪录片进入了美学讨论的范畴,进入了一般意义上艺术(广义)的范畴。

今天,除了曾接受理工科科学教育训练的那些人,尚有大量的人群与所谓的科学思维方法无缘,但是对于科学思维方法的接受和认同却已经很难找到持不同立场的个人了,即便是在宗教的范围内也是如此。这是因为过去由宗教建立起来的世界秩序,在今天已经被科学取而代之。芒福德说:"在人类还比较原始的智力面前,只有遥远的恒星和行星才能体现秩序。现在秩序有了科学实验方法的支撑。自然界不再是只接受来自另一个世界的魔力控制的、难以捉摸的东西。"②科学的有关假说的思维方式并不是与生俱来的,而是在中世纪经由奥卡姆的论证和提倡逐渐替代了经典的亚里士多德逻辑学说,成为一种认识自然的方法——"假说取代了三段论,成为科学的基础。"③而在今天,科学的方法早已如日中天,20世纪被西

① 一般认为,美学是关于"美"的学问,而"美"是"对感官知觉或想象力所表现出来的特征"。参见[英]鲍桑葵:《美学史》,张今译,商务印书馆 1985 年版,第 11 页。
② [美]刘易斯·芒福德:《技术与文明》,陈允明等译,中国建筑工业出版社 2009 年版,第 122 页。
③ [美]米歇尔·艾伦·吉莱斯皮:《现代性的神学起源》,张卜天译,湖南科学技术出版社 2012 年版,第 33 页。

方的思想史描述为"屈服于科学"①的世纪。不过我们发现,对于今天认知类的纪录片来说,尽管它们沿用科学思维演绎的方法,却并不是严格的、科学的方法。一般观众可能看不出什么破绽,但在专家眼里却往往漏洞百出。比如在一部名为《悬崖之王》(2013)的动物纪录片中,表现的是非洲高原生活在悬崖峭壁上的吉拉达狒狒,影片的主持人是一名专门研究吉拉达狒狒的动物学专家,这可以从他居然敢身处狒狒群中侃侃而谈看出。但是,即便是如此专业的主持人,在纪录片中也难免会做出有悖科学精神的事来。为了验证狒狒群体中不同年龄的狒狒对群体的责任,这位主持人做了一只假的花豹放在了狒狒出没的地方,结果惊扰了狒狒群(可以根据不同年龄的狒狒在骚乱群体中的站位来判断它对于群体的"职责")。这样的方法看起来还是符合科学实验的精神的,即通过试错来确定不同年龄的狒狒与社群的不同关系。但是影片表现的这一实验显然不是一系列实验中的一次(孤证不可能被作为有效证据),而是为了纪录片的拍摄而特别安排的一次。也就是说,实验的结果其实在拍摄之前已经确认,这一次只是挑选了最富于戏剧性的场面"表演"给观众看。这样的做法对于纪录片来说无伤大雅,但对于科学的研究工作来说显然不尽合适,野生动物的科学研究应该尽量以不惊扰被试对象为原则,在迫不得已使用这类实验手段时,也会有严格的前提条件和具体规范,比如事先对观察数据的收集和整理等。但是,对于没有专业科学知识和耐心的观众来说,细致地观察动物的生活习性显然没有一次对它们的惊吓来得生动有趣。因此,可见纪录片宁可违背科学,也要取悦观众。我们可以设想,如果这部影片是拍摄给动物学专家们看的,也许就不会出现以上描述的那一幕场景。科教纪录片尚且如此,历史纪录片就更不必说了,在相关历史的历史学家眼中,恐怕少有纪录片能够入他们的法眼。确实,历史学家眼中的历史,与一般观众所喜好的故事化的历史不是同一个概念。纪录片不是科学和历史的本身,而是一种对科学和历史的大众化解读与阐释。

案例分析:《工程事故》(Engineering Disasters,美国 Discovery 探索频道节目,50 分钟,图 11-5),这部纪录片由三个部分组成。

故事 A:美国拉斯维加斯著名赌场米高梅饭店大楼火灾调查,这场火灾死亡 85 人,受伤 600 多人,其中被烧死的只是小部分,有 65 人是在没有着火的高层死去的。调查结果表明,其他人的死因是因为家具和装饰材料在燃烧时产生的有毒气体在大楼中无法有效排出,反而通过通风系统被送到了各个房

① [英]彼得·沃森:《20 世纪思想史》(上册),朱进东等译,上海译文出版社 2005 年版,第 2 页。

图 11-5 《工程事故》中建造中的泰坦尼克号

间而造成的。这次调查对高层旅馆的通风系统提出了新的要求。

故事 B：泰坦尼克号沉没原因调查。泰坦尼克号的设计是在最坏的条件下也需要 3 天的时间才能沉没,为什么在冰山的撞击后,仅一个多小时就沉没了?科学家从海底捞起了一块泰坦尼克号船体的钢板,通过对这块钢板的研究发现,这种钢材因为含硫较高因此比较脆,在冲击下很容易裂开。

故事 C：纽约曼哈顿花旗银行大楼的抗风设计。这栋 59 层的大楼在设计时因为当时的设计规范没有要求做侧向风压的测试,而只做了楼体正面风压的测试。当发现侧向 45 度角的风压可能造成更大的压力时,又发现在施工中,没有征求设计者的同意改变了钢梁连接的方式,将焊接改成了铆接。试验证明,在侧向风压下,连接的铆钉将会断裂。于是采取了在钢梁两侧加焊钢板的加固措施。这项工程需要几个月的时间,在这段时间中,台风正向纽约袭来。不能想象这栋大楼在繁华市区倒塌的后果,还好台风在登陆前改变了方向。

这部纪录片中所提出的问题,对于今天的专业人士来说可能只是基本的常识,正如影片中所说的,在这些灾难或者事故之后,人们已经作出了相应的反应,修改了原有的规定和规范要求,使之进一步完善,以避免同样的事故发生。对于那些行业内工作的人员来说,熟悉这些规定和规范是必不可少的。因此,这样的纪录片可能根本就引不起他们的兴趣,或者他们会觉得制片者的描述过于简略或遗漏了那

些在他们看来十分重要的数据和细节。但是,对于不属于那些行业内的人或者与这些专业无关的人来说,这些知识却是新鲜的,是他们愿意得到的。这一类的纪录片在制作上有以下几个特点。

第一,非专业化。影片的制作者避免使用过于专业的术语和数据,如在谈到泰坦尼克号的钢材时,没有使用金相分析的报告语言,甚至就连"金相"这样的词也没提到,而只是解释不同金相结构所可能造成的后果;在分析花旗银行大楼钢梁铆接可能断裂时,也没有使用各种复杂的数据,而是使用了图像的模拟。

第二,权威导引。为了使影片更具有可信性和权威性,对主要事件的描述和评论都由专家出面,而不是随意地使用旁白进行解释。

第三,娱乐手段介入。尽可能丰富地使用视听手段。如在有关火灾的段落中,影片在平面的图纸上叠加燃烧着的火,用以演示图纸上着火的区域;在有关泰坦尼克号沉没调查的段落中,影片使用了故事片的镜头;在有关花旗银行大楼抗风能力问题的段落中,影片使用了3D建模的技术,来模拟钢梁的铆接和断裂等。

实用性纪录片是纪录片类型中比较另类的一种,有些学者倾向于不将其纳入纪录片的范畴,我认为还是将这些影片纳入纪录片为好,它们尽管另类,但毕竟还是符合纪录片范畴的下限,并且数量可观。更重要的是,要搞清楚它们与一般纪录片的区别,这样才不会搅乱我们对纪录片最基本的想象。

思考题

1. 什么是"述行"?
2. 判定述行纪录片有哪两个必不可少的要素?
3. 认知性纪录片美学与一般纪录片美学有何不同?
4. 科教、历史纪录片为什么可以不使用纪实的方法?

第十二章

纪录片的分类原则和定义区域

一般认为,一个概念的定义有两个方面的要求:被定义事物的性质和被定义事物的范围,也就是一般所谓的内涵和外延。纪录片的定义也不能例外。由于纪录片不是单纯的艺术,因此在讨论有关表现的本质问题时,仅使用与艺术相关的理论无法准确描述,离开艺术理论则必然要进入哲学范畴。对于一般纪录片来说,尽管它不可能逃避成为哲学的对象,但又不愿意成为讨论哲学的主体,因此在定义纪录片的时候,一般不使用哲学性的描述。因为那样的描述有可能给大多数人的理解带来困难。现在为大家所普遍接受的一个定义是"非虚构",认为纪录片是一种非虚构的影片样式。按照一般的逻辑,一个定义是不能使用否定形式的,因为否定形式使用的是排除法,其注意力在于排除某一些事物,而不在描述某一事物。比如我们需要对一个苹果下定义,使用否定的说法如"苹果不是动物",那么这个定义肯定不错,但却无法让人知晓苹果究竟是什么。从实践的层面上看也是如此,如果我使用摄像机去拍摄一个人唱歌,我除了会拍摄这个人的歌唱,还会拍摄一些街道、公园或者歌唱者的日常生活环境,然后把这些来自日常生活的素材剪辑在一起,以唱歌的声音作为衬托……没错,尽人皆知,这是一个简单制作版的MTV。但是请注意,如果按照非虚构的原则,这也可以是一部纪录片,因为这部作品从头到尾每一个镜头都是非虚构的,其整体编排也是非虚构的,因为此人在唱歌之时,世界上的一切都在按部就班地运转,就如同我用多台摄像机在同一时刻拍下的那样。再比如,超市和银行的监视录像,毫无疑问也是非虚构的,也能符合纪录片的定义。但是我想,没有人会把MTV和监视录像看成是纪录片,这种不提供任何有效信息,或者只提供某一方面单一的信息,仅热衷于娱乐或机械重复的东西,与我们观念中的纪录片相去甚远。这便是使用否定形式的定义所带来的弊端,也是今天人们一再要求有一个相对准确的对于纪录片这一事物进行描述的定义的原因。尽管"非虚构"一词对于纪录片来说肯定是一件过于宽大的"袍子",但无论如何它还是

把"纪录片"给笼罩在了其中。相对于其他尝试从正面描绘纪录片而又不能从哲学高度出发的定义,它至少没有给纪录片的本性带来扭曲和误导,没有把纪录片说成是"真实"的或者"现实"的①,没有给人以过高的期许而使其本身如同一场媒体的宣传。本章的任务便是试图裁剪(不是摒弃)"非虚构"这件宽衣大袍,使之更符合纪录片自身的形体。

所谓定义,便是对事物的描述,必然是先确定事物对象,然后才有对其的描述。也就是说,研究纪录片的定义必须从纪录片的分类开始,只有明确知晓了哪些影片可以归属为一类,也就是有一个相对明晰的范畴,然后才有可能从中抽象出其本质的特性加以描绘,形成定义。因此,我们的讨论从纪录片的分类开始②。

第一节 分 类 诸 说

这里讨论的分类暂时不涉及有关历史的分类,因为历史的分类往往会牵涉社会发展、不同社会的文化、民族特性等社会学的问题,与我们所要讨论的有关纪录片自身分类的目的完全不同,我们这里研究的是一个"共时性"的问题,是纪录片在当下的一个"剖面",尽管发展的过程会对当下有影响,但我们的着眼点主要还是在当下。

一、非学术分类

一般概念中的分类来自"民间",这种分类的方法往往针对影片的内容而言。如石屹在她研究电视纪录片的书中所介绍的,这些分类有散文风格纪录片、时政性纪录片、弘扬革命传统题材纪录片、科学探索类纪录片、政论性纪录片、人物题材纪录片、电视报告文学等③。张斌的分类有新闻纪录片、历史文化纪录片、理论文献

① 根据克莱梅尔的说法:"诸如'真实''事实''实际'这样一些概念,实在是跨越深渊的特别脆弱的桥梁。"参见[德]克劳德·克莱梅尔:《德国纪录电影的双重困惑》,聂欣如译,载单万里:《纪录电影文献》,中国广播电视出版社2001年版,第103页。
② 可参考尼科尔斯的说法:"纪录片的定义总是相关的或者说相对的。正如爱相对于冷漠和憎恨、文明相对于野蛮和混沌才具有意义,纪录片的含义是在与剧情片或实验电影、先锋电影的比较中产生的。"参见[美]比尔·尼科尔斯:《纪录片与其他电影类型的区别》,李枚涓、薛虹译,《世界电影》2004年第5期,第157—172页。
③ 石屹:《电视纪录片——艺术、手法与中外观照》,复旦大学出版社2000年版,第18—22页。

纪录片、人文社会纪录片、自然科技纪录片、人类学纪录片等①。中国电影出版社出版的《电影艺术词典》中采用的也是类似的分类，如新闻纪录片、历史纪录片、传记纪录片、政论纪录片、舞台纪录片等②。国外同样也有类似的做法，如拉法艾尔·巴桑和达尼埃尔·索维吉的分类：法国都市交响乐电影、美国新闻电影、德国宣传电影、个性化的"孤独步伐"电影（其代表人物有路易·布努艾尔、尤里斯·伊文思、阿伦·雷乃、让·雷诺阿等）、法国绘画纪录片、英国自由电影、直接电影和战斗电影、动物片、山岳片、政治电影、蒙太奇电影等③。

这样的分类有通俗的特点，任何一个名词都能被接受者理解，知道这一名词所指向的是哪些影片，其优点非常明显。但是，这种分类的缺点也同样明显。这种分类不够严谨，比方说，"散文"和"报告文学"是从形式上的区分，同内容上的区分如"人物""科学"放在一起讨论就会有问题，一部有关科学的纪录片，既可以是散文的，也可以是报告文学的，甚至还可以是历史文化的。再比方说，"人文社会"和"人类学"在面对少数民族的时候也很难分清彼此。另外，同样是在一个内容之中，比如说"希特勒"这个历史人物，有的影片说他好（如第三帝国时期的纪录片），有的影片说他坏，有的影片只是拿他开玩笑，有的影片从历史的角度进行分析等，这些影片都是表现人物的，但这些影片又非常不同，有的在宣传，有的在思考，有的在娱乐……在一个名词之下包含这么多不同的形式和内容，对于认识纪录片和对纪录片进行研究显然都是不利的。因此，一般学术研究都不使用通俗的分类。

二、狭隘分类

迈克尔·拉毕格在他那本名为《纪录片创作完全手册》的书中说："自然风光片、科技片、旅行纪录片、工业片、教育片，甚至包括广告宣传片……这些名目下的影片根本不属于纪录片。"④阿伦·罗森塔尔也在自己的《纪录片编导与制作》一书中说："此书是以纪录片制作者和其他非故事片，比如工业片、风光片或教育片等制作者为对象编写的。"⑤尽管作者没有对纪录片进行刻意的分类，但在下意识中还是给纪录片限定了一个相对狭隘的区域。这种分类的依据主要是根据影片制作的

① 参见欧阳宏生：《纪录片概论》，四川大学出版社 2004 年版。
② 许南明：《电影艺术词典》，中国电影出版社 1986 年版，第 16—27 页。
③ [法]拉法艾尔·巴桑、达尼埃尔·索维吉：《纪录电影的起源及演变》，单万里译，载单万里：《纪录电影文献》，中国广播电视出版社 2001 年版，第 6—24 页。
④ [美]迈克尔·拉毕格：《纪录片创作完全手册》，何苏六等译，中国传媒大学出版社 2005 年版，第 4 页。
⑤ [美]Alan Rosenthal：《纪录片编导与制作》，张文俊译，复旦大学出版社 2006 年版，第 1 章引言。

目的来区分的,这样的分类认为:"纪录片一般有强烈的社会驱动力。它需要向你们传播信息,引导你们的注意力,吸引你们的兴趣,这样一些社会或者政治问题可能得到理解或者改进。相反,工业片和公关片的最终目的是提高销售业绩。这些片子想要你买些什么,支持些什么,或者参与些什么。制作者需要一个非常明显的回报。"①这样的说法尽管不错,但经不起仔细推敲,如果说工业片是一种宣传的话,那么政治影片同样也可以是宣传,同样也可以要求你"支持些什么"和"参与些什么"。这里面的区分仅在于观念和实物之间?这也说不通,许多工业企业的宣传片并不是宣传他们的产品,而是宣传他们的理念,甚至许多广告也是如此。

这里援引的过于狭隘的分类,都来自非理论性的有关纪录片的书籍。我们发现,这些书中对于纪录片的区分相对随意,如罗森塔尔,他一方面区分纪录片与工业片的不同,另一方面又说:"也许很多人在工业片和公关片领域就业,制作另一类型的纪录片。"②但他还是将工业片与公关片纳入纪录片的范畴,只不过是"另一类型"而已。拉毕格也是一样,在谈到他认为的20部经典纪录片之一的《乔治·奥维尔:画面中的人生》(英国,2003)时说:"这是一部乔治·奥维尔的传记。没有任何的奥维尔的电影片段和记录,影片大胆地重新创造了一个奥维尔,把他写下的话从一个演员的口中说出,我们以为这个演员就是奥维尔。制作者甚至重新制造假的童年家庭录像。当它不应该这样做的时候,它就是这么做了。"③如果这样的影片也算是经典的纪录片,那么还有什么影片不是纪录片呢?在没有看到这部影片之前,作者的描述实在使人疑窦丛生。

另外,这些作者把自然风光片、科技片、旅行纪录片、工业片、教育片等都从纪录片中赶走,那么这些影片是属于什么影片呢?它们显然既不属于剧情片也不属于动画片。理论研究必须遵从一定的游戏规则,我们研究影片的类型,不能将某些影片随便地从一个类型中驱逐,而不管它们的归属,而是必须全面地考虑,所有不同的类型必须各得其所、井然有序,这才是有意义的、能够提供认知的理论研究,否则便只是一些个人兴之所至的、不需要认真对待的意见。正如前面提出狭隘纪录片观念的两位作者,他们所关注的是纪录片的制作,对于理论上的分类并没有表现出兴趣,因此他们的意见我们可以姑妄听之。

狭隘分类中也有理论型的。如尼科尔斯将纪录片分成了诗意型、解释型、观察

① [美]Alan Rosenthal:《纪录片编导与制作》,张文俊译,复旦大学出版社2006年版,第253页。
② 同上书,第1章引言。
③ [美]迈克尔·拉毕格:《纪录片创作完全手册》,何苏六等译,中国传媒大学出版社2005年版,第46页。

型、参与型、自我反射型和表述行为型（述行）这六种样式①，这样的分类基本上是按照纪录片制作的方式来确定的。诗意型主要在形式上强调节奏韵律；解释型主要使用"上帝的声音"，也就是旁白；观察型主要是旁观，不干预事物；参与型则相反，制作主体参与事物的进程；自我反射型则是利用搬演来替代影片中的角色或事物，并让观众知晓；表述行为型往往是第一人称介入叙事。尼科尔斯将分类与纪录片的发展史相联系，早期的形式与晚期的形式按照先后以序号标示，对于了解纪录片的历史有一定的帮助。尽管纯粹以形式为依据的分类有其一目了然的优点，但也有面对影片无从下手的困难，因为大部分的纪录片都是杂用各种方法，很少能够看到形式表现纯粹的作品。于是我们看到，在尼科尔斯解释型的纪录片中，不论是有着深入思考的纪录片还是毫无价值的宣传片，只要使用旁白便都被归在了一起；在观察型纪录片中，冷峻的直接电影代表作与里芬斯塔尔充满戏剧性的纪录片放在了一起；参与型的纪录片既包括诗意化的《持摄影机的人》，也有相当严肃的表现美国工人运动的纪录片《美国哈兰县》；自我反射型的纪录片中既有严肃的政治电影，也有实验性的先锋电影。诗意型是指纪录片早期的形态，纪录片成熟之后，诗意化的形态早已趋向散文化存在于各种纪录片中。尼科尔斯对表述行为型纪录片的定义是："非常感性地，而不是冷静地把我们共有的现实世界指给我们看。"由于诗意型经常使用第一人称叙事，述行式也充满了感性，因此这两个类型之间远不是可以清晰分辨的。当尼科尔斯将维尔托夫的《关于列宁的三支歌》（图12-1）划归述行式纪录片时，我们确实不能知道这与诗意的纪录片有何区别。总体来说，尼科尔斯的分类方法不能满足我们对于纪录片的一般的认识，更由于他的分类中没有涉及诸如科技、教育、旅行、工业、娱乐等方面的影片，而仅是更关注纪录片在历史过程中制作方法的演变，因此我们将其归入狭隘的分类。

国内学者还有人提出各种不同的分类方法，如钟大年、雷建军从叙事角度进行的分类，他们将纪录片分成了五种叙述类型：纯故事型叙事（剧情式）、内涵故事型叙事（散文式）、历史认知型叙事（历史宣讲式）、主题宣泄型叙事（诗意表现式）

图12-1 《关于列宁的三支歌》

① 参见[美]比尔·尼科尔斯：《纪录电影的类型》，薛虹译，《世界电影》2004年第2、3期。

以及主题论证型叙事(政论宣传式)①。这样的分类同样将涉及科学教育、娱乐等方面的纪录片排除于纪录片的家族之外,同时还会碰到类似《华氏9·11》这样的纪录片无从归类的问题。

三、宽泛分类

宽泛的分类一般来说都不太注意辨析纪录片的边界条件,而满足于一种酣畅淋漓的"大手笔"。比如,朱景和从题材入手,将纪录片分成社会人文和自然科学两个大类②;景秀明从叙事方式角度将纪录片分成散文方式和情节方式两种③。这些角度自然都不错,但不免过于粗略。除此之外,还有张同道提出的主流纪录片、精英纪录片、大众纪录片、边缘纪录片四种不同文化形态的四分法④;刘洁提出的实在界、象征界、想象界等界域的三分法⑤;等等。这些分类虽有新意,但因为严密论证的缺失而无法深究,这里不予讨论。

本章要讨论的宽泛分类,主要是将电影分成剧情片和纪录片(非剧情片)两种,超越纪录片本身,从一个更为宏大的视角来进行观察。

齐格弗里德·克拉考尔说:"为求避免连篇累牍地谈论反正是无法解除的分类问题,这里最好还是依次研究下列这三种可以说是总括了纪实影片的一切可能变种的样式:(1)新闻片;(2)纪录片,包括诸如旅行片、科学片、教学片等;(3)较晚出现的艺术作品纪录片。"⑥与克拉考尔类似,甚至更为极端的还有法国人夏尔·福特的说法,他在《法国当代电影史》一书中写道:"路易·马勒的纪录电影是报道、'电影-现实'和社会批评微妙的混合体。所以很难给它们分门别类,不过,今天我们还能谈论真正的分门别类吗?50年前,萨夏·吉特里就戏剧问题写下的话对电影倒成了实实在在的事了:'已经没有了品种,已经没有了分类,已经没有了标准,已经没有了习惯。'"⑦克拉考尔尽管抱怨,但至少还没有采取这种虚无主义的立场,他在对纪录片进行讨论之前还是做了分类的工作。他的分类为我们提供了一个逻辑思考的轨迹:如果我们把纪实性看成是一条水平轴线的话,那么越靠近轴

① 钟大年、雷建军:《纪录片:影像意义系统》,北京师范大学出版社2006年版,第230—240页。
② 朱景和:《纪录片创作》,中国人民大学出版社2002年版,第7页。
③ 景秀明:《纪录的魔方——纪录片叙事艺术研究》,文化艺术出版社2005年版,第100页。
④ 张同道:《多元共生的纪录时空》,载单万里:《纪录电影文献》,中国广播电视出版社2001年版,第827页。
⑤ 刘洁:《纪录片的虚构:一种影像的表意》,中国传媒大学出版社2007年版,第65—66页。
⑥ [德]齐格弗里德·克拉考尔:《电影的本性——物质现实的复原》,邵牧君译,中国电影出版社1981年版,第244页。
⑦ [法]夏尔·福特:《法国当代电影史(1945—1977)》,朱延生译,中国电影出版社1991年版,第163页。

线的一端(左),纪实性也就越强,离开原点(左端)越远,纪实性也就越弱,相反,艺术性也就越强(图12-2)。这样的分类有助于我们理解纪实与艺术的关系。

纪实性──────(1)新闻片　　(2)纪录片　　(3)艺术作品纪录片──────→艺术性

图12-2　纪录片中纪实性与艺术性的关系

纪实性越强意味着艺术性越弱,对于新闻片来说,几乎谈不上艺术性,而纪录片则有一定的艺术性,所以克拉考尔并不排斥纪录片中的"搬演和重演",而到了艺术作品纪录片,则很少有纪实性可言。对于纪录片所包含的两个端点,克拉考尔认为新闻片没有研究的必要,因为这只是一种"当场完成的即兴之作"。而对于倾向于艺术的端点,克拉考尔却表现出了很大兴趣,这说明克拉考尔的兴趣始终是在剧情片的研究,对于纪录片或者动画片都会使用一种"不平等"的"种族主义"眼光去观察和思考[①]。

总的来说,克拉考尔的分类不无道理,但是过于粗略,过于宽泛。这样的分类方法来自一般对于剧情影片和非剧情影片的区分。许多纪录影片史都自称为非虚构影片史,如巴桑的书名直译为《非虚构电影批评史》(*Non-Fition Film: A Critikal History*),埃里克·巴尔诺的书名直译为《纪录片:非虚构电影史》(*Documentary: A History of the Non-Fiction Film*)。这样的思潮同样也影响到了大卫·波德维尔,他说:"其他类型的电影形式,在我们的生活中与叙事形式同样重要。教育片、政治宣传片、实验影片——这些影片可能根本就没有故事。它们具有的是非叙事形式系统。……非叙事形式区分为四大类型:分类型、说服型、抽象型和联想型。"[②]请注意,一般所谓的"非虚构",在波德维尔那里表述成了"非叙事",这可能是受到了麦茨的影响。麦茨在1967年便提出过叙事电影与非叙事电影的区分,他说:"在电影领域中,一切非叙事的样式(纪录片、科技片等)都成为'边远地区'或者'边界地区'。"[③]麦茨的这种讨论显然是站在虚构叙事的立场上来进行的,因此纪录片被称作了"非叙事"。这显然是一种以剧情片为主要电影类型的

[①] 参见聂欣如:《动画概论》(第四版),复旦大学出版社2020年版。

[②] [美]戴维·波德维尔、克里斯琴·汤普森:《电影艺术导论》,史正、陈梅译,上海文艺出版社1992年版,第61页。在之后的译本中,"说服型"被译成了"论证型"。参见[美]大卫·波德维尔、克里斯汀·汤普森:《电影艺术——形式与风格》,彭吉象等译,北京大学出版社2003年版,第118页。本书引述中的戴维·波德维尔、大卫·鲍德韦尔即大卫·波德维尔,克里斯琴·汤普森即克里斯汀·汤普森,不同出版物的译法不同,以下不再指出。

[③] [法]克里斯丁·麦茨:《电影符号学中的几个问题》,李幼蒸译,载李幼蒸:《结构主义和符号学》,生活·读书·新知三联书店1987年版,第5页。克里斯丁·麦茨也有译作克里斯蒂安·麦茨的,以下不一一指出。

观点,麦茨对这一点直言不讳,他干脆认为"非叙事"的电影不具有独立研究的意义[①]。这样的态度在讨论剧情片的时候也许不会有大的妨碍,但是在讨论非虚构影片的时候,这样的立场便不可能是没有问题的。遗憾的是,波德维尔秉承了麦茨这一"大剧情片主义"的立场,却试图展开对非剧情影片的研究。

波德维尔将所有的非剧情片按照创作方法来进行区分。他认为,对于任何一个题材,都可以用不同的方法去处理,这些方法可以归纳为"分类型、说服型、抽象型和联想型"四种类型。波德维尔以一家食品杂货店为例,影片可以拍摄成对这家商店的介绍(分类型);或者也可以提出一个观点,如这家商店的服务比别的商店好(说服性);或者也可以将影片拍得富于艺术性,具有各种色彩和声音的效果(抽象型);或者也可以通过画面的组织调动起观众的某种情绪,如喜好或反感(联想型)。这种分类方法有其科学之处,即可以按照一个行得通的游戏规则来对作品进行分析。在这一原则之下,所有的作品都会显示出创作者最初的考虑和选择,观众可以通过这些原则来了解影片的作者对事实进行了哪些艺术的加工。但是,这样的分类同时也面临着许多的困境。

(1)这四种类型是对于创作方法的归纳,但却无法穷尽所有非剧情片的创作方法。比如像《九月的一天》(图12-3)这样的纪录片,表现的是在德国慕尼黑奥林匹克运动会上,巴勒斯坦人绑架以色列运动员的事件,这部影片既不是纯粹事件的介绍,因为影片中表现了对于绑架事件各种不同政治势力的不同政治立场(包括在事后)以及背景材料,也不打算对任何人进行说服

图12-3 《九月的一天》

[①] 在李幼蒸的译本中,麦茨的原文被表述为:"在电影领域中,一切非叙事的样式(纪录片、科技片等)都成为'边远地区'或者'边界地区',而小说式的故事片干脆就被叫作'电影'[这种用法是有意义的,比如在这类句子中,'短(short)片真糟,但电影(film)真好'或'今天晚上演什么,一套短片还是一部电影'等——笔者注],它越来越明显地成为电影表现的康庄大道了。"(出处同前注)在刘森尧的译本中,同样的话被表述为:"在电影的领域里,所有非叙述的种类——纪录片、技术影片等——皆成为次要族类,只有具有讲故事功能的剧情长片才叫作'电影',这似乎已经是公认且顺理成章的事实了。"参见[法]克里斯蒂安·麦茨:《电影语言——电影符号学导论》,刘森尧译,远流出版事业股份有限公司1996年版,第108页。这两种翻译都表现出了麦茨的"大剧情片主义"。麦茨在他的另一本著作《想象的能指——精神分析与电影》(王志敏译,中国广播电视出版社2006年版,第38页)中再次论述了非虚构电影在电影中的"边缘状态"。

(未表现出明显的倾向性),更不是一部以艺术和煽情为主要表现手段的作品;这时四种类型都将失效。或者像伊文思拍摄《博里纳奇矿区》、摩尔拍摄《罗杰和我》那样,要为煤矿工人和失业工人讨个公道,这些影片将无法归入波德维尔的分类。

(2)当创作者在一部作品中同时使用不同的方法时,这种分类便会发生混乱。尽管波德维尔和汤普森坚持使用这种分类的方法,但对这一缺陷却也无法否认,他们在自己的书中说道:"正如我们在查看个别实例时所看到的,电影可以把一些形式类型混合起来,要说出某部影片用的是哪种类型并非易事。"①

(3)从作者对于抽象型和联想型的举例《机器舞蹈》和《机械生活》来看,这两种类型所涉及的影片均为先锋派的实验电影,也就是克拉考尔所说的"艺术作品纪录片"。而这样的影片与我们所关心的纪录片有很大的距离,这些影片尽管纪实,但其作为作品的宗旨却并不秉承纪录片所要求的纪实美学,因为这些影片不提供任何有效的信息,而只是在画面节奏和视觉效果上进行艺术探索。将两种具有不同美学特性的作品放在一起进行讨论,其不合理之处显而易见。

这样一种立场,对于搞纪录片研究的人来说是根本无法接受的,因为所谓纪录片研究最为基本的一点就是必须研究纪录片的本身,而不是将纪录片作为一种附带的类型进行研究。而我们在克拉考尔、麦茨,以及波德维尔与汤普森的书中所看到的,都只是将纪录片作为电影——说得准确一些是剧情电影的一个外延进行研究,纪录片在他们的观念中是剧情电影的一种外围、一种衍生的形态,一种介于虚构叙事和艺术作品的中间形态。正因为如此,不论是克拉考尔、麦茨,还是波德维尔和汤普森,他们在自己的书中对纪录片自身独特的美学形态都少有讨论,从而更使我们有理由怀疑他们对纪录片美学研究的深度。

今天,我们尽管不能同意"两分法",即简单地将电影分成虚构的和非虚构的,但我们必须看到,在电影发展的历史上,却实实在在地存在过两分法诞生的土壤。我们知道,在电影的早期,将电影作为艺术作品的做法十分盛行,但是在20世纪30年代之后,即有声片诞生之后,将电影作为艺术作品的做法逐渐式微。第二次世界大战之后,电影中的现实主义登峰造极,"新现实主义""新浪潮"纷纷登场,作为纯粹艺术的电影作品的声音只在奄奄一息之间。这时候便是培育电影两分法的最佳时期,因为电影在人们的视野中只剩下剧情片和纪录片这两个主要的形态,使用"虚构"和"非虚构"的描述可以说是恰如其分。但是,物极必反,20世纪60年代的

① [美]戴维·波德维尔、克里斯琴·汤普森:《电影艺术导论》,史正、陈梅译,上海文艺出版社1992年版,第117页。

世界"革命",给垂死的艺术电影作品吹入了一缕清新之风——这就是流行音乐的诞生和流行。60年代的流行音乐纪录片《伍德斯托克音乐节1969》已经渗入了艺术电影的手段,影片中大量出现画面分割、反转等特技手段。80年代MTV的诞生标志着艺术电影作品的复活和强大,我们显然不再能够以那种照顾"小弟"的口吻和心态来谈论作为艺术的影视作品,因为这一新的崛起意味着这一艺术样式的成熟,它与叙事艺术的"分家"已经是在所难免。这样,非虚构的说法便显出明显的不足来了,因为对于艺术作品影片来说,虚构与非虚构根本不是它所关心的问题,它横跨在虚构与非虚构之间。艺术作品影片的壮大已经不能与叙事的纪录片同在一个"非虚构"的狭小屋檐之下。

第二节 分类原则和纪录片的定义

对于分类来说,我认为有两个方面是重要的。一是原则性与宽容性的统一,也就是分类的原则必须能够包容尽可能多的类型,而不是排斥;这里不可避免地涉及纪录片的内涵和外延,因而也就涉及有关纪录片定义的讨论。二是共时性与历时性的统一,也就是分类的"剖面"必须能够支持历史的演进,至少不能与历史的发展相违背,这样的分类才是能够被接受的。将其用于教学才是有价值的、能够说明问题的。尼科尔斯在这方面给我们树立了榜样,他的分类尽管不够理想,但却能够与纪录片发展的历史相匹配。下面我们先讨论原则性与宽容性的问题。

分类需要一个基本的原则,也就是分类的标准和依据。这个原则既要能够对现存纪录片进行有效的划分,又要能够包容纪录片中所有的不同类型。没有原则,我们的分类就会像一般的分类那样,彼此矛盾,无法自圆其说。如果原则过于狭隘,就会出现主观性的错误,只是把对自己论述有利的一部分纪录片罗织了进来,其他的就撒手不管。在这一点上,克拉考尔的做法给了我们颇多的启示,尽管克拉考尔并不喜欢对所有的纪录片进行讨论,但他的分类还是照顾到了几乎所有的纪录片类型。他说:"另一种非故事片是纪实影片,之所以这样称谓,是因为它为了原始的素材而排斥虚构。"[①]这也就是说,克拉考尔是站在了"非虚构"这样一种影片

① [德]齐格弗里德·克拉考尔:《电影的本性——物质现实的复原》,邵牧君译,中国电影出版社1981年版,第244页。

的基本立场上,将所有非虚构的影片作为了分类的对象。对于波德维尔和汤普森来说,他们分类的立场是"非叙事",非叙事的思想同样也存在于克拉考尔,他认为典型的纪录片是"取消故事"的①,他们将所有非叙事的影片拿来分类,这样一来,便会有相当一部分影视艺术作品进入分类的视野,比如说"MTV"、某些广告、实验电影,当这些电影与真正的纪录片放在一起的时候,两者是很难共享同一个原则的。因此我们有必要首先讨论有关非叙事和非虚构的问题。

一、非叙事与非虚构

非叙事与非虚构是一对矛盾,在考拉克尔那里被含含糊糊地放在了一起,严格来说,克拉考尔并没有使用"非叙事"的概念,他只是说"取消故事",对"故事"的概念每个人都可以有完全不同的解释。麦茨则在表述"非叙事"的观念时,出现了自相矛盾,他在《电影语言》一书中谈到叙述的时候说:"自从沙特(指萨特——笔者注)从事想象世界之研究之后,我们逐渐在建立一个观念:现实不说故事,只有记忆才说故事,因为说故事是一种叙述行为,是全然的想象。因此,任何事件在被开始述说之前均已告完成。"②任何人都不会否认,纪录片叙述的绝大部分都是"已告完成"的故事、"记忆"的故事,正是在这一点上,麦茨将纪录片划归"非叙事"不能自圆其说。非虚构并不等于非叙事,这是普通的理解。

一般来说,麦茨以及波德维尔、汤普森所说的"叙事"概念显然太过狭隘,基本上是对应"虚构叙事"这样的概念,而不是"记忆"叙事和"过去时态"叙事这样的概念,我们所讨论的叙事必须是一个更为广义的概念。为了与虚构的叙事相区分,必须引入非虚构的概念,在非虚构的前提之下,再来讨论叙事与非叙事。因为纪录片的美学与虚构与否有着"先天"的、"血缘"的密切关系,非虚构是纪录片最根本的信条,所以虚构与否是第一性的、起决定作用的,我们只有在非虚构的情况下讨论叙事与非叙事才会有意义。什么是非虚构的叙事?伯纳德告诉我们:"纪录片的感染力来源于事实而非虚构,我们不能随心所欲地发明情节点或者人物弧,相反的,我们必须从现实生活的原始素材中去挖掘它们。我们纪录片中的故事是建立在对素材进行创造性的发明之上的,而且用纪录片讲故事一定不能以牺牲新闻工作者的

① [德]齐格弗里德·克拉考尔:《电影的本性——物质现实的复原》,邵牧君译,中国电影出版社1981年版,第269页。
② [法]克里斯蒂安·麦茨:《电影语言——电影符号学导论》,刘森尧译,远流出版事业股份有限公司1996年版,第44页。

职业道德为代价——这的确是很难办到的。"①从这段话中我们可以看到,讲故事被作为了纪录片无须讨论的前提,需要讨论的只是如何在非虚构的条件下讲故事。尼科尔斯对纪录片需要叙事的观点予以了支持,他说:"面对再现社会现实的挑战,纪录片提供了多种不同的途径。这些途径具有标准故事片的许多特质,诸如讲故事,但它们依然保持着独特性,足以形成自己的一片天地。"②当我们用叙事的观念来考虑纪录片的整体时,会触碰到两个问题:一是为什么纪录片的概念不能容纳同样为非虚构的但却是"非叙事"的影片?二是这些在非虚构前提之下的影片应该如何归属?

首先,电影作为一种时间的艺术,不论虚构与非虚构,它的本性是叙事的,这同空间的艺术,如绘画、雕塑等,有着本质的区别。使用影片来表现非叙事,就如同使用空间艺术来叙事一样,显得牵强而不自然。我们知道,在绘画艺术中,表现叙事的是过去的宗教故事画(图12-4),如我们在敦煌看到的本生故事图以及在西方教堂中看到的《圣经》故事图。这样一种用绘画来讲故事的传统,在西方大约是在乔托之后,在中国大约是在魏晋之后,逐渐转移到另外一种形式的绘画,即漫画、连环画或民间的装饰画上,不再成为绘画艺术的主流。贡布里希在谈到乔托时说道:"他能够造成错觉,仿佛宗教故事就在我们眼前发生,这就取代了图画写作的方法。"③这里所说的"图画写作"也就是用绘画来叙事。在今天的绘画的艺术中,或者说绘画的美学中,一般都不将叙事的绘画包括其中,因为这一类绘画的特性和特点与一般的绘画相去太远,一般绘画所津津乐道的笔墨情趣、构图形式等同叙事几乎毫无关系。讲故事的绘画作为一种实用艺术形式在今天仍大量存在,但很遗憾,它们不能再登绘画艺术的"大雅之堂"。梁江在《美术概论新编》一书中总结美术作品的基本特性时提到了三点:整体形象之美、形态结构之美、技巧材质之美④。没有牵涉任何有关叙事的问题。如果能够理解这一点,便能够理解为什么非叙事的影片不能包含在叙事的影片之中。道理是一样的,只不过反了过来,从某种意义上说,任何对于叙事来说重要的特性,前因后果、戏剧性、主题、人物等,对于非叙事来说都不那么重要;而对非叙事影片无比重要的节奏、对比、音乐性等,对于叙事来说则是次一等的关注目标。这两者显然不能"一锅煮"。对于音乐、节奏这些因素来

① [美]希拉·柯伦·伯纳德:《纪录片也要讲故事》(第2版),孙红云译,世界图书出版公司2011年版,第3—4页。
② [美]比尔·尼科尔斯:《纪录片与其他电影类型的区别》,李枚涓、薛虹译,《世界电影》2004年第5期,第157—172页。
③ [英]贡布里希:《艺术发展史》,范景中译,林夕校,天津人民美术出版社1992年版,第110页。
④ 梁江:《美术概论新编》,广西师范大学出版社2005年版,第85—88页。

说，它们相对于人们的感官意义重大，在一般的讨论中，我们将其纳入艺术的范畴，叙事并不必然地成为其载体；而信息、知识这些因素，则作用于人们的大脑，属于思想、认知的范畴，不属于纯粹的艺术领域，叙事必然作为其载体。这也是人们将纪录片的纪实性和剧情片的思想意义作为两类影片的核心来讨论的原因。因此，我们讨论的纪录片仅在非虚构和叙事的范围之内，艺术的（非叙事的）因素只是在叙事能够包容的条件下成立，不能作为独立的纪录片的性质。

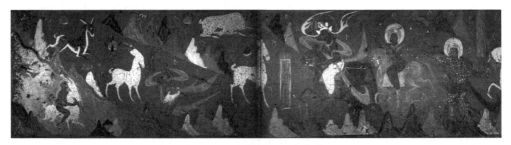

图 12-4　敦煌壁画《九色鹿》

不过，被排斥在纪录片之外的那些属于非虚构但又是非叙事的影片，如波德维尔和汤普森津津乐道的实验性质的影片，如《机械舞蹈》《机械生活》之类，又如何归属？作为一种游戏方式，这是一个大量存在于业余爱好者和部分专业人员中的类别，如果将20世纪80年代之后出现的MTV也算上的话。现在人们经常将这一类作品冠之以"新媒体艺术"（或"多媒体艺术"）的名号，我认为这样的名号是正确的，这些作品尽管失去了作为叙事作品的特点，但并没有失去作为艺术作品的特点——从某种意义上来说，其艺术性反而得到了加强，更适合在艺术的范围内进行讨论。

　　由此，我们了解到纪录片是一种使用非虚构的方式来叙事的影片样式。但是，这样一种影片样式的功能是什么？仅从外延和内涵角度来描述还不够充分，还需要进一步论证。克拉考尔在这方面给我们的启示在于，他将新闻片这样的影片样式排除出了纪录片。其实，在我们使用"新闻片"这样的词句的时候，也许有着同克拉考尔完全不同的感受，因为视听媒介的新闻在我国长期以来被作为"形象的政论"来理解，即便是在今天，电视新闻也仍然属于"议程设置"和"导向"控制的范围。如果能够把目光放得更远一些，去观察电影诞生之初那些记录马的奔跑、猫的坠落之类的影片就会发现，这类影片其实是在提供一种纯粹的认知，它从一开始就不关心有无受众的问题，它不以广大观众的观看作为其制作影片的根本目的，从而不具备一般所谓的"公共媒介"的意义，这类影片的制作仅是为了科学研究。从这类影片制作的目的和受众的局限上，我们可将其从纪录片中分离，因为纪录片只要还属

于"电影"(包括电视)这样的公共媒介,便不可能脱离观众而存在,这应该是一个无争议的共识,纯粹认知的影片完全不在乎有或者没有观众。这就如同纯粹的编年史可以用于历史的研究,而对于一般读者来说则需要有故事的历史,也就是叙事。所以研究叙事的理论家会说:"从最根本的意义上说,任何叙事所要表达的首先就是贯穿在叙事内容中的世界观。"①而不是纯客观的信息。由此我们也可以看到,克拉考尔所说的新闻片正处在纯粹认知和为大众所关注的趣味认知的边缘,在纪实的这一端,对于观众来说刚好是认知为最大值,艺术为最小值,如果新闻片处在或靠近了这一端点,那么被克拉考尔排除在纪录片的范围之外,也就不奇怪②。尼科尔斯同样支持这样的看法,他说:"就概念本身的严格意义来说,纪录片不是文献记录,但纪录片得以建立的基础是影片所具备类似文献记录性质的元素。"③认知在纪录片中尽管并不纯粹,但却或多或少一直存在着,它与艺术相生相伴,此消彼长,如果认知从纪录片中完全或大部消失,我们便到达了纪录片的另一个端点:"艺术"。艺术的背后是虚构的汪洋大海,那里有剧情电影的千军万马,叙事、认知、娱乐同样存在,但是其表现出的强度与纪录片正相反,这是因为它们都在虚构的大旗之下。从总体上来说,我们可以把剧情片看成是娱乐性的,纪录片看成是认知性的。缺少认知的"纪录片"是纯粹艺术化的影视作品,影片中只剩下了娱乐,只剩下了形式的美感或对人类感官的刺激。由此我们可以判定,从功能的角度来说,纪录片并不具有纯粹的、单一的作用;或者说它只是在极端的情况下才会显得比较"纯洁",纯粹的认知和纯粹的娱乐都不属于纪录片④。

二、纪录片的定义

从对纪录片分类和叙事性质的讨论,我们逐渐接近了纪录片的概念,也就是纪录片这一事物内涵和外延的范围以及性质,因此我们可以尝试给纪录片下一

① 高小康:《中国古代叙事观念与意识形态》,北京大学出版社 2005 年版,第 17 页。
② 与克拉考尔持同样观点的还有约翰·霍华德·劳逊,他在《电影的创作过程》一书中说:"严格地讲,一部新闻片不可能是真正的纪录片。"参见[美]约翰·霍华德·劳逊:《电影的创作过程》,齐宇、齐宙译,中国电影出版社 1982 年版,第 304 页。另外,法国哲学家、电影理论家德勒兹在谈到早期电影时也曾提到,电影在那个时代"既非艺术,亦非科学"。参见[法]吉尔·德勒兹:《电影Ⅰ:运动-影像》,黄健宏译,远流出版事业股份有限公司 2003 年版,第 32 页。
③ 比尔·尼科尔斯:《纪录片导论》(第 2 版),陈犀禾、刘宇清译,中国电影出版社 2016 年版,第 36—37 页。
④ 张红军认为,纪录片的传播是一种认知价值和审美价值并重的传播,它"一方面提供认知信息,满足人们了解知识的需要;另一方面,提供审美对象,满足接收者情感上的需求"。参见张红军等:《纪录影像文化论》,新华出版社 2006 年版,第 18 页。

定义(图 12-5)。

图 12-5 纪录片定义示意图

如图 12-5 所示,如果把纪实和艺术看成是一个平面的十字坐标,然后按照非虚构影片作品中认知和娱乐成分的比例描点画线,我们便能够发现,纪录片并不是非虚构(也就是麦茨等人所说的"非叙事")作品的全部。除了艺术电影作品中有采用非虚构形式的,纯粹记录的影片也不是一般所谓的纪录片,如银行、超市、交通的监视录像。作为纯粹的记录,其排除了娱乐和思考的可能,排除了观众参与的可能,因此不在纪录片的讨论范围之内。

由此,纪录片的定义应该是:纪录片以纪实为基本美学特征,是一种非虚构的、叙事的大众影像传媒作品。它兼有认知和娱乐的功能,并以之区别于以认知为主的文献档案影片和以娱乐为主的艺术、剧情影片。

这个概念中提到的"纪实"是纪录片定义的基本内涵,它不应该仅仅被理解成一种技术性的手段,而应该被理解成纪录片制作者在面对拍摄对象时的一种态度,一种理念。"记实"是方法,"纪实"则是美学。作为纪录片来说,仅有纪实的外在表现显然是不够充分的,因为 MTV 类的艺术作品和监视录像也可以是纪实的,因此需要用"非虚构叙事"这样的范畴来控制概念本质因高度抽象而可能产生的溢出。对于纪录片外延的划定,除了使用"影像"这一概念,还采用动植物学科分类中常用的功能描述的方法,设定了"认知"和"娱乐"这两个区辨的端点[①]。

[①] 用类似方法界定纪录片的还有景秀明,他的定义是这样的:"所谓纪录片,我认为就是指那些利用声画语言,力排虚构,对真实生活进行比较系统完整的'描述或重建',并给人以信息交流和审美享受的影视片。"参见景秀明:《纪录的魔方——纪录片叙事艺术研究》,文化艺术出版社 2005 年版,第 7 页。

在过去,纪录片的公共性是不需要讨论的,因为叙事的影像媒介不可能掌握在个人的手中,即便私人有这样财力,一般也不会把资金投入没有收益的领域。但是,在今天私媒体泛滥的情况下,也有人试图改写纪录片的公共性,将其纳入私媒体的范畴。从私媒体的功能来看,它也可以是纪实的、非虚构叙事的,但它的非虚构叙事无从获得保证,个人隐私是否真实无从验证。如果能够证实,那么它就具有公共性;不能被证实,便只能存疑。因此,不具公共性的私媒体纪录片是一种我们不能对之发声的纪录片,因为我们不知真假,无从言说,从而不在讨论之列。当然,它也不在纪录片的定义范畴,因为纪录片的非虚构叙事必须是不容置疑的,至少逻辑上没有疑义。

有人提出,纪录片《微观世界》,"是对昆虫生活的事实性说明和描述,而不是关于昆虫的叙事"①。如何来理解这一现象?我们在前面已经谈到,一个以时间为叙述载体的媒介基本上是以叙事为其主要手段,例外仅在于使用艺术性的表现来消除依附于时间的故事,使时间不呈现出流逝、变化的特性;另外,在完全照搬素材、仅满足于观察的情况下,也没有叙事的存在,如科学研究或监视的影像记录。因此,我们可以在纪录片区域的外部找到叙事变化的规律,由于叙事性与艺术性不成正比,或者说由于使用素材的不同,叙事的本身也会有所不同,因此叙事性在水平轴线(艺术量变)的下方并没有呈现出线性的分布,而是被非叙事所间离。这也充分表现出了使用不同素材的叙事之间的不同,也正是因为素材的这种异质性,非虚构的叙事与虚构的叙事之间才需要过渡。叙事自身的虚拟(人为)性质尽管在任何情况下都不可避免,但是在虚构或非虚构的前提之下,依然能够呈现出不同事物的不同属性,这也是纪录片之所以能够成为独立于剧情片的影片样式并为大家所接受的根本原因。《微观世界》作为纪录片,在艺术坐标的横轴线的下方可以被理解为处在了左侧的边缘,所以才表现出素材罗列堆砌的非叙事特点。有必要指出的是,此类纪录片将因为叙事的相对匮乏而较容易丧失一般意义上的观众,而观众的丧失将威胁到作品能否成为纪录片的属性。

第三节 纪录片的分类

当我们在非虚构叙事以及认知娱乐的范围内讨论纪录片的时候,大致上将纪

① [美]西摩·查特曼:《用声音叙述的电影的新动向》,载[美]戴卫·赫尔曼:《新叙事学》,马海良译,北京大学出版社 2002 年版,第 207 页。

录片分成了四个大类:纪实性纪录片、宣传性纪录片、娱乐性纪录片、实用性纪录片。在这四个大类之中,各有两个小类,小类之下可能还有不同的形式,但不是太重要。重要的是,这四个大类是按照什么原则划分的,类和类之间有什么关系。

从四个大类的命名可以看出,分类的原则主要是根据纪录片的功能。或者也可以说是根据纪录片所能够在观众那里产生的不同效果进行的区分,同时也可以说这是一种根据纪录片制作手段的分类,因为功能是对于手段和效果的综合描述。从功能角度对纪录片分类的主要好处在于能够比较清晰地展示纪录片构成的整体形态,就像我们研究动物,先不从具体的动物开始,而是从它们的某些功能,如食肉的还是食草的、卵生的还是胎生的作出粗略的区分,然后逐步深入。以这样的方式开始的讨论,对于初学纪录片者或许是一种相对来说较容易接受的方式。通过这样的分类能使初学者比较充分地了解纪录片所具有的不同的功能,以及不同功能之间的互相关系。缺点在于同一般纪录片的分类概念联系较少,因此在开始"入门"的阶段可能会有一定困难。

纪录片分类示意图(图12-6)是以一个同心圆来表示纪录片的集合,我们看到纪录片按照功能被分成了四个区域,每个区域之中再被细分为两个类别。这四个区域的位置不能随便交换,因为彼此之间有着交叉过渡和对立的关系。东半球趋向于客观,即影片尽量追寻事物的原貌,主观性越少介入越好。在认知类的纪录片中,尽管其美学与陈述性纪录片完全不同,但在对事物反映的客观性和准确性的追求上,两者却难分伯仲。因此这两类纪录片有所交叉。西半球同东半球正相反,这

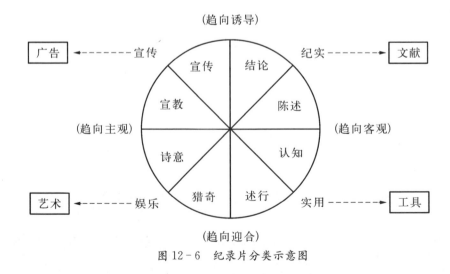

图12-6 纪录片分类示意图

里的纪录片表现出主观化的趋向。宣传性纪录片需要有明确的倾向性,因此同结论性的纪录片相邻,这类纪录片正是因为有了"结论"这样的倾向而被命名。宣传教育类的纪录片看似同诗意没有关系,但在主观意志表现的强烈上,"双向有利",至少是"双向无害"上两者异曲同工①。贯通北半球和南半球端点的狭长区域,可以理解成为主观化和客观化的中间地带,可以是两种相对立的不同的态度,北半球主动(诱导),南半球被动(迎合),这也是纪录片对待观众两种极端的态度:在诱导的状态下,纪录片试图将意义灌输给它的观众,而在迎合的状态下,纪录片努力娱乐观众(或部分群体)。结论性纪录片同宣传性纪录片都旨在以某种意识形态影响他人,因此保持了一种"高压"的态势。述行和猎奇的纪录片看起来关系不大,但从社会学角度来理解就会发现,"猎奇"其实是一种很"实用"的社会心理调剂,从这一点上来看,它也是很"政治"的。摩尔的影片便把娱乐和政治搅和在了一起,述行不是向观众"施压",而是最大限度地迎合他们,与他们一起"行动","述行"和"猎奇"在互动性和娱乐性上彼此渗透。如果从垂直左倾45度斜线的区分来看,东北半球趋向于纪实,西南半球趋向于娱乐,这正是纪录片类型所表现出来的两个极值,在这两者的中间地带的纪录片,娱乐和纪实功能的表现都不典型。如果从垂直右倾45度的斜线来看,西北半球在观念上倾向于"形而上",东南半球倾向于"形而下";实用主义如果试图将其实用的目的弱化,其所具有的意识形态的意义马上就会凸显,从而走向自身的反面,向着宣传靠近,因为两者实质上都是有着自身立场倾向的纪录片类型,只不过对于宣传来说,为了争取更大受众面,往往要摆出一副公允的面孔而已。由此我们也可以知道,纪录片四个不同的类型在一个环形的平面中两两相对,其概念互相对立,并在一定的条件下可以彼此向着自己的对立面互相转化。宣传在目的性过于强烈的情况下趋向于实用,实用在目的性淡漠的情况下趋向于宣传;纪实在注入情绪的情况下趋向于娱乐,娱乐在放弃常用的手段并对事物的意义进行一定的思考之后也会趋向于纪实。这样的理解会使我们更为灵活地把握纪录片的属性。

另外,所有纪录片的类型都涉及自身的边缘状态,也就是在某一种情况下走向极端之后离开纪录片的形态。纪实性的纪录片走向极端之后我们看到的是文献或档案影片,这是一种资料性质的影片;宣传性纪录片走向极端之后便是广告,这里

① 请注意,这里所说的"宣传教育"是指宣传之下的教育,也就是试图在意识形态方面改造他人、影响他人的教育,诸如"讲究卫生""保护环境""尊老爱幼"等这类具有较强主观性主题的纪录片,不是一般的所谓科学教育纪录片,科教片被归入了认知类的纪录片。

指的是那些服务于意识形态或具有强烈意识形态主题化的广告;娱乐性纪录片走向极端之后出现的是艺术影视作品,包括那些非叙事的纯艺术作品;实用性纪录片走向极端之后就会使影片趋向于成为达到某一目的的工具。

第四节　共时性与历时性的统一

分类不仅要能够说明现在时纪录片的基本情况,同时也要能够与纪录片发展的历史吻合。从纪录片四大功能的区分,我们同样可以找到其相对应的早期形态。当然,在早期的形态中,其类型的分布更加含糊一些,不像今天那样鲜明。从格里尔逊的《漂网渔船》中,我们看到纪实性、倾向性(宣传性)、艺术性(娱乐性)、实用性的同时存在。从纪实性出发,走向理想主义的纪实美学,便是我们今天的纪实性纪录片;从艺术性出发,强调其中的娱乐因素,便能得到我们今天的娱乐性纪录片;倾向性进一步发展便是宣传性纪录片;同样,实用性进一步发展就是实用性纪录片。不过,在格里尔逊那里最弱的便是实用性倾向。因此可以说实用性纪录片没有从英国纪录电影学派那里得到多少好处,它们的鼻祖还是要追溯到伊文思。

通过格里尔逊,我们还可以看到更为早期的影片对纪录片类型形成的影响。对纪实产生影响的主要有弗拉哈迪,从弗拉哈迪和当时的旅行探险纪录片,我们可以发现基本上是兼有纪实的美学和娱乐的因素。早在1909年,美国总统西奥多·罗斯福在任期届满后去非洲狩猎,便有随行摄影师拍摄有关非洲和罗斯福在非洲狩猎的纪录片,在当时引起了很大的轰动。1913年纪录片《史考特船长不朽的故事》描写了史考特船长在1911—1912年远征南极探险人员全部罹难的悲惨故事,也引起了人们普遍的关注。这些影片中展示的异域风光和人们所关注的人物充分表现了电影纪实的魅力,但这种自然的表现很快就被娱乐的因素大量介入。按照巴赞的说法:"后来,尽管也出现过个别力作,但是,这种异国情调的影片开始衰颓,其明显特征就是愈益厚颜无耻地追求惊险场面和刺激性。狮子不把脚夫吞食,猎狮场面就不够味儿。在影片《非洲见闻》中,竟有一个黑人被鳄鱼活活吞食的场面;在影片《兽角商》中,另一名黑人受到河马的袭击(我相信,这一次,追逐场面是靠特技拍成的。不过,其间用意还是显见的)。"[①]早期纪录片中混合的各种因素,在发展中逐渐析出并各自独立发展成为不同形式的影片种类,以致在今天的示意图上

① [法]安德烈·巴赞:《电影是什么?》,崔君衍译,中国电影出版社1987年版,第24—25页。

成为两种互为对立的纪录片类型(这种对立表现在垂直左倾45度的直线上,与纪实性纪录片对立的正是娱乐性纪录片)。

当我们试图追溯宣传性纪录片和实用性纪录片在早期的混合状态时,我们可以发现这是最为古老的一种影片制作方式。麦茨在研究电影叙事的时候说:"我们知道,卢米埃尔兄弟于1895年发明了电影时的这前后几年中,批评家、新闻记者和电影家先驱们在赋予或预言这个新玩意的社会功能时,看法十分不同:它是一种保存手段呢,还是一种制作档案文献的手段呢? 它是否是科学研究和数学中的辅助技术,就像植物学或外科学一样呢? 它是一种新形式的新闻业呢,还是一种表现公、私情感的工具,这种工具可以延存至亲者的活生生的形象? 如此种种,不一而足。在所有这些可能性中,人们从未真的考虑过电影会演变成一种讲故事的机器。"①麦茨提到的某些想法甚至在卢米埃尔兄弟发明电影之前便已经存在,那时的电影多用于记录人和动物的运动形态,用于相关的科学研究,都是一些比较纯粹的实用主义影片。可能是将这一类的影片用于教学的目的之后,与宣传相关的那些因素便逐渐被强调。从第一次世界大战开始,专门用于宣传的影片便诞生了。尽管我们可以看到宣传和实用这两个因素的分离,但是在许多场合,这两种对立的因素还是经常互相依存。伊文思的实用主义纪录片被西方人称为共产主义宣传便是一例,迈克·摩尔在某种意义上也被看成是搞宣传的。其实,宣传的本质在于对大众意识的操纵,达成某一个具体的目的只是宣传的非常初级的阶段。

巴桑在谈到莱妮·里芬斯塔尔的影片《意志的胜利》(图12-7)时说:"在本片中,里芬斯塔尔精湛地融合了四项电影的基本元素:光亮、黑暗、声音及无声。也因为本片有其他基本的元素,所以它也不仅止于电影形式上的成就:这些元素包括主题的、心理学的及神话上的叙事,而在上述这些元素的互相作用下,里芬斯塔尔已超越纪录片及宣传片作为一个类型的限制。她的艺

图12-7 《意志的胜利》

① [法]克里斯丁·麦茨:《电影符号学中的几个问题》,李幼蒸译,载李幼蒸:《结构主义和符号学》,生活·读书·新知三联书店1987年版,第4页。

术就是感知真实状况的本质,并把那个真实时刻的形式、内容与意义转化成电影。透过她对神话的运用,里芬斯塔尔丰富了稍纵即逝的时刻在文化上的重要性,并延伸了那一刻的意义。她也由此转化了实景的纪录性片段成为她自己观看现实的神话式视野。"[①]巴桑的说法无疑是对里芬斯塔尔的溢美,试图以神话的说法替代宣传,一个关于纳粹的神话,不是宣传还能是什么？我们在讨论宣传时所提到的三个要素：信息缺失、操纵表述、有利信源,在里芬斯塔尔的影片中表现得极为明显。桑塔格对里芬斯塔尔的看法一针见血,她说："里芬斯塔尔是唯一一个完全与纳粹时代融为一体的重要艺术家,她的作品(不但在第三帝国时期,而且在它灭亡 30 年后)始终表达了法西斯美学的主题。"[②]有趣的是,如果我们对照伊文思或摩尔的影片就会发现,他们的影片同样可以用宣传的三要素来衡量,特别是信息的缺失和操纵表述,表现得一如所有的宣传片,特别是在操纵表述上,摩尔的影片甚至有过之而无不及;唯有最后一条(对信源有利),才能将这些影片同一般的宣传片区分开来。里芬斯塔尔拍摄影片的资金来源于纳粹党或第三帝国,因此她的影片有利信源是毫无疑问的。而伊文思或摩尔影片的资金是自筹,或来自某些基金会、赞助人、公司投资,他们的影片是否能够对信源有利就变得非常不确定。正是因为实用主义同宣传有着相似之处,因此伊文思的影片也经常会被认为是共产主义的宣传。我们在谈到实用主义纪录片的时候曾提到拍摄主体的立场与被摄对象的某一方相一致,伊文思是如何从传播媒体的立场转变到被拍摄矿工的立场。宣传其实也有着类似的特性,只不过这种特性在某种程度上被有意无意地掩盖而已。两者在实质上的不同仅在于宣传的目的是指向意识形态,实用主义则是指向非意识形态的实际目的。由此我们看到,只有在这种类型的纪录片都趋向于极端的时候我们才能够将它们区分开来,否则确实很容易混淆。这也说明了它们确实是从某一个相同的电影类型发展而来的。

趋向于宣传的纪录片在第二次世界大战前后,已经发育得非常成熟。实用主义的纪录片则被用于各种不同的场合,主要分成了两支,一支保持了与科学技术的相关联,另一支则开始涉足政治、人文(以伊文思为代表)。这两种实用性的纪录电影在早期都很少在公共媒体上亮相,以致至今许多人都不愿承认其为纪录片(伊文思的影片例外,他当时已经成名,他拍摄的认知性纪录片《菲利普收音机》曾引起过

[①] [美]Richard M. Barsam：《纪录与真实：世界非剧情片批评史》,王亚维译,远流出版事业股份有限公司1996 年版,第 199 页。

[②] [美]苏珊·桑塔格：《"迷人"的法西斯》,载罗岗、顾铮：《视觉文化读本》,广西师范大学出版社 2003 年版,第 117 页。

广泛的关注)。在第二次世界大战中,许多交战国都曾把电影作为培训士兵的工具,直到第二次世界大战之后电视兴起,认知类的纪录片才开始占领公共媒体的一席之地(这同当时西方社会教育的普及有关)。但与政治相关的实用主义纪录片,如战斗纪录片,却依然很少能在西方的公共媒体露面,这同"冷战"的意识形态相关。直到20世纪90年代,摩尔的纪录片一改过去实用性纪录片与宣传过于接近的形式,以游戏的姿态出现,这类纪录片才开始跻身于公共媒体,并进入研究人员的视野。

图12-8表示了早期纪录片同分类的关系。

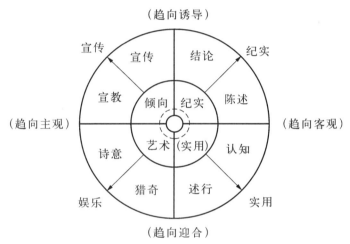

图12-8 纪录片分类与早期纪录片关系示意图

(1) 中层的同心圆代表了格里尔逊的《漂网渔船》,以及这部影片所具有的四个不同特点。其中"实用"打上了括号,是为了表示这一特点在《漂网渔船》中并不彰显。

(2) 外层的同心圆代表早期纪录片所具有的特点进一步发展和独立,形成了今天纪录片不同的类型。

(3) 内部最小的同心圆代表《漂网渔船》所具有的特点来自更早的影片。那是一个电影类型尚处在混沌的阶段,可以称其为卢米埃尔影片的时代。

(4) 在最小同心圆外面还有一个虚线的圆,这个圆所包围的区域代表了纪录片概念从混沌到清晰的过程,分类的基础也隐约可见。如果我们粗略地把这一时期的纪录片分成"科教历史"和"人文社科"两个大类的话,便可以看到,弗拉哈迪成了科教历史这一大类的先驱(包括一大批早期探险电影),而维尔托夫和伊文思则

是另一个大类的先驱。有趣的是，维尔托夫是从纪实走向了艺术化表达（同时还有"城市交响曲"一派），伊文思则是从艺术化的表达走向了纪实（开启了实用主义的先河），彼此走向自己的反面，形成"剪刀差"。艺术化和实用主义至今仍是纪录片在两个方向上的边界，格里尔逊的出现可以说是两者的折中。

需要注意的是，这张示意图并非十全十美，我们在讨论格里尔逊的时候曾经提到，实用性在他的影片中是非常弱的一块，而在这个图上却看不出来，似乎有与其他不同属性"平分秋色"的感觉。这是因为，对于纪录片这个整体来说，尽管实用主义这个部分并不弱，承前启后的作品和人物都很清晰，但是很难在这个图中精确表示出代表纪录片起源的格里尔逊作品中缺乏坚实的实用主义，而只能用一个括号来表示实用主义的代表另有其人，而非格里尔逊。这个人物应该是伊文思。他在认知和实用政治这两个纪录片的范围内均有建树。伊文思在1928年拍摄的《桥》，以及1929年拍摄的《断路器》和《打桩》尽管不是最早的认知性纪录片（最早的应该是马莱拍摄物体运动的那些影片，只有记录没有剪辑，早于卢米埃尔兄弟），却是这类纪录片最早的完整作品。

思考题

1. 纪录片有哪些不同的分类？它们各有哪些优缺点？
2. 尼科尔斯对纪录片的分类有哪些优缺点？
3. 为什么说把纪录片定义为"非虚构"尚不充分？
4. 什么是纪录片？纪录片定义的内涵和外延是什么？

第四部分　纪录片的构成

第十三章

纪录片的拍摄

纪录片拍摄的方法取决于制作者对于记录的美学态度。从今天的纪录片来看,拍摄基本上是混用"旁观"和"在场"这两种不同的方法,或者是两种方法交替使用。所谓旁观,前面已经提到过了,就是直接电影的方法;所谓在场,则是真实电影的方法。从真实电影和直接电影的方法中又派生出了"口述电影"这样一种在制作上较为特殊的类型。最为古老的、在纪录片诞生时代被大量使用的搬演的方法,经过非虚构的处理之后,也开始越来越多地出现在普通纪录片中。并且,搬演的方法进一步发展,出现了类似舞台、剧情电影、动画片等艺术方式的艺术表现的方法。下面我们从上述的这几个方面进行介绍。

第一节 旁 观

旁观既是一种美学态度,也是一种拍摄的方法。旁观的方法要求拍摄者尽可能少地干扰拍摄对象,尽量保持一种从旁观察的态度。但是,要做到旁观并不容易,因为这不仅是对拍摄者的要求,同时也是对被拍摄者的要求,因为他们必须对拍摄的主体"视而不见",否则便不可能有旁观的效果。除此之外,纪录片的实时记录不同于新闻,不可能满足于一些摇晃而又模糊的全景画面,如何在实时记录中取得声画同步、不同景别、不同角度的画面也是旁观方法的重要课题。

一、从拍摄对象眼中消失

当纪录片拍摄者拿着话筒扛着摄像机出现在他的拍摄对象面前的时候,他们没有隐身法使对方看不到自己。如果他们幸运的话,他们的拍摄对象也许正在全神贯注地处理自己的事情,其他的事情一概视而不见、听而不闻。或者,他们的拍

摄对象经常面对摄像机,早已处之泰然,如政治家、歌星、模特儿等,从事这些职业的人一般不会对摄影机的出现有特别的反应(不排除作秀)。直接电影的开山之作《初选》拍摄的就是政治家。但是,一般的拍摄对象和拍摄情景并不能保证旁观的顺利进行,因此拍摄主体必须设法使自己处于旁观的状态。

从心理学来说,人们容易对陌生的东西保持注意,如果对这一对象熟悉了,其注意便会泛化,不会继续保持兴奋,除非发生了新的变化。因此,同拍摄对象熟悉,让他们不再对拍摄的主体保持兴奋的注意状态是旁观的重要手段。最早使用这种方法的是弗拉哈迪。弗拉哈迪的第一部影片《北方的纳努克》拍摄的是因纽特人,弗拉哈迪在拍摄之前早已同他们熟识。在以后的影片,如《摩阿拿》《亚兰岛人》的拍摄过程中,弗拉哈迪都要花大量时间同他的拍摄对象交流,"在拍摄《北方的纳努克》时,弗拉哈迪已明白了一个道理:要拍摄真实环境下真实人物的生活状态,最关键的是拍摄者必须与被摄对象共同生活,熟悉他们,了解他们每天从事那些简单活动的原因。"[①]我们从保罗·罗沙的这段话中可以分离出旁观的两个要素。第一,了解对象。人们只有在充分了解对象的前提之下才有可能做出好的记录。第二,追求真实。真实的状态必须是一种未经干扰的状态,否则便谈不上真实。于是,熟悉拍摄对象有了两个方面的意义。一方面,拍摄主体通过了解拍摄对象能够取得拍摄的主动性,也就是说他知道什么是重要的、有价值的、必须要记录下来的;另一方面,拍摄主体通过同拍摄对象的熟悉,使拍摄对象不再对其保持警觉,从而使他们获得旁观的可能。在弗拉哈迪之后,是美国的直接电影继承了这样一种风格,直接电影的主将利柯克说:"就算你错过了些什么也不要重新拍摄,可能你会错过人们从门口走进来这个镜头,你绝不能让他们再进来一次。经验告诉我们:这样会造成一种心理暗示,而这正是你应该避免的。大多数人都想取悦你。他们知道你带着摄影机和录像带来到这里,显然你是想要得到些什么,而他们正想知道你到底想要些什么,然后为你表演出来。每当这时,我就会将摄影机放在一边,直到他们说:'这家伙到底干什么来了?让他见鬼去吧!我自己去干自己的事了。'"[②]

2005 年,有一个法国纪录片在中国巡展的活动,在上海一个研讨会上,我就《是和有》(2002,图 13-1)这部多次获奖的纪录片向导演尼古拉·菲利贝尔提问,

[①] [英]保罗·罗沙:《弗拉哈迪纪录电影研究》,贾恺译,上海人民美术出版社 2006 年版,第 53 页。
[②] 转引自[美]埃里克·舍曼:《导演电影:电影导演的艺术》,丁昕译,广西师范大学出版社 2005 年版,第 360 页。

问他如何使儿童在一个狭小的空间内对拍摄的主体视而不见,从而让观众看到了非常生动、真实的学校生活。菲利贝尔告诉我们,在一个小教室里,他根本无法藏匿他的摄影机和录音话筒,甚至不让儿童注意它们都不行,因为空间实在太小。于是他准备花时间让孩子们熟悉所有的设备,他让他的工作人员向孩子们提供所有使他们感兴趣的东西,不论是摄影

图 13-1 《是和有》

机还是录音话筒,让他们把玩。没想到的是,仅半天之后,孩子们便对那些黑不溜秋的设备感到了厌倦,不再留意它们的存在,使拍摄得以顺利进行。张以庆在拍摄《幼儿园》的时候则让摄像机同幼儿保持了一定的距离,几乎所有的拍摄都使用了长焦镜头和固定机位。我们可以想象,这样一来,拍摄主体便成了老是蹲伏在一个角落不引人注目的"东西";再说,张以庆拍摄《幼儿园》的时间长达一年多,足以使儿童对摄制主体的存在"视而不见"。我国纪录片导演拍摄的许多纪录片,如蒋樾的《幸福生活》、梁碧波的《三节草》等,大多采取了长期与被摄对象相处,从而使拍摄对象能够从容面对摄像机,做到了拍摄主体从拍摄对象眼中"消失"。

二、旁观的拍摄

对于旁观的方法来说,也许会有足够的时间对一个对象进行反复的拍摄,也许根本就没有这种可能,需要被记录的事件也许只会发生一次,机不可失,时不再来。对这样的事件进行旁观的拍摄,需要充分准备。

首先是对被摄事件或人物的了解,也就是"做功课"。我们在有关采访的章节中曾经谈到过做功课,但是很少有人对摄影记者提出做功课的要求,其实两者的功能是一样的。不做功课很难接近采访对象,同样也很容易造成拍摄的失误或遗漏,因为拍摄者不知道对于他来说什么是重要的、什么是不重要的。中央电视台编导高峰在他的书中记录了这样一件事,他让一位摄像师拍摄一只被放生的海龟爬向大海的过程,他写道:"晚上看回放的时候,我对摄像师的拍摄十分不满。因为当时海龟入海的情形很令我感动,它慢慢爬向大海,在整个过程中停顿了三次,其中有一次还深情地晃动了几下脑袋。海龟停了三次,我们的摄像师也停机三次,仿佛他

的职责只是记录海龟如何爬行,而且是同机位、同角度的三次,无法直接剪接在一起的三次。"①显然,这名摄像师面对海龟却不知道他要拍的是什么。事先不做功课,对将要发生的事情缺乏估计和心理上的准备,就有可能会发生开机太迟或关机太早的问题。上海电视台编导王韧谈到了他所遭遇的一件事,在某次的拍摄中,摄影师因为绊倒而关了机,而此时正是信息量最大的时候。王韧非常不满,说里根遭枪击的时候,摄影机掉在地上都没有关机。摄影师反唇相讥,说:"我没拿美国人的工资。"②这里面可能是有国情的关系,摄影师需要对摄影设备的完好负责,但这位摄影师显然没有把他应该拍摄的东西放在主要位置上,这与事先没有对所要拍摄的东西进行准备有关。

其次是拍摄的方法。有一种错误的观念,似乎旁观的拍摄方法就是长时间地跟拍,就是长镜头。其实旁观的拍摄方法与长镜头没有多少关系。"长镜头"是翻译名词,这个词同时也被翻译成"景深镜头""深焦镜头"等,与时间的长短没有必然的关系。另外,这一概念主要来自剧情电影的拍摄,巴赞说:"奥逊·威尔斯的全部革新是以系统地运用久已摒弃的景深镜头为出发点的。按照传统,摄影机的镜头要从不同方位依次拍摄一个场景,奥逊·威尔斯的摄影机则是以同样的清晰度将同在一个戏剧环境中的整个视野尽量收入画面。……奥逊·威尔斯借助景深镜头再现出现实的可见的连续性。"③这也就是说,长镜头有助于剧情电影显示出它的现实性。对于纪录片来说,它本身就是纪实的,没有必要通过镜头特别去强调这一点。如果我们在纪录片中看到长镜头,那往往是在使用单机拍摄的情况下无可奈何的做法。在《初选》中,我们看到了一个跟拍肯尼迪走上舞台的长镜头,在当时显然不可能有第二个机位,肯尼迪一到台上,台上台下的摄影机便开始呼应,出现了许多正反打以及局部特写的镜头。直接电影的创始者从一开始便使用多机位拍摄,旁观的态度并不需要通过某种镜头的拍摄方式来显示。

在今天的纪录片中,大家一般都比较关注那些实时记录的场面,因为那是纪录片中最"好看"的场面。在某些情况下,不使用多机位的拍摄不可能取得良好的效果,如两个人的对话,或多人的会议,我们很难想象单机能够把诸如此类的现场表现得充分。下面的例子来自美国获奥斯卡奖的纪录片《从毛泽东到莫扎特》(1980)中的一个片段(图13-2)。

① 高峰:《电视纪录片及其审美选择》,中国广播电视出版社1996年版,第28—29页。
② 王慰慈:《记录与探索:与大陆纪录片工作者》,远流出版事业股份有限公司2000年版,第320页。
③ [法]安德烈·巴赞:《电影是什么?》,崔君衍译,中国电影出版社1987年版,第286—287页。

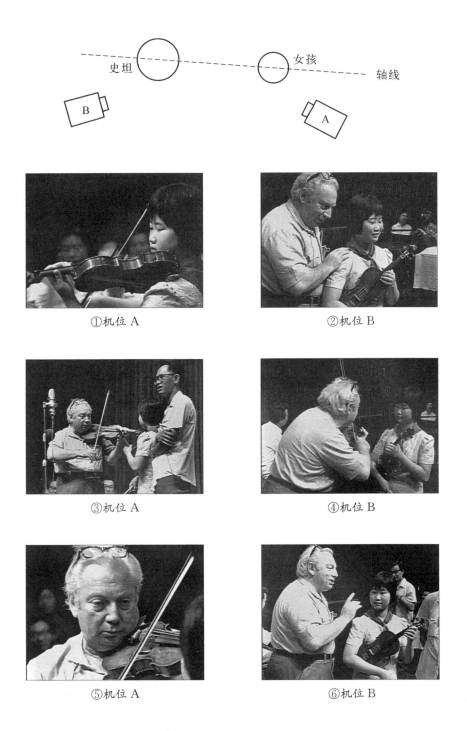

①机位 A　　　　　　　　　　②机位 B

③机位 A　　　　　　　　　　④机位 B

⑤机位 A　　　　　　　　　　⑥机位 B

图 13-2 《从毛泽东到莫扎特》片段的拍摄机位图

这个史坦教女孩拉琴的段落长 2 分 15 秒,使用镜头 14 个。从这组镜头我们可以看到,作者拍摄这段实时的记录使用了 A、B 两个机位,从两个方向拍摄了史坦与女孩的交流,在剪辑上如同正反打(除了⑩和⑪号镜头是同机位的特写、中景连接),这两个机位的拍摄者也都非常专业,尽管他们的机位都是活动的,但他们始终处在轴线的一侧,没有出现跳轴的现象。这也就是说,他们是像拍摄剧情影片那样在拍摄纪录片,但是这并没有影响这部纪录片中这一段落的旁观态度。旁观的拍摄方法仅以不干扰拍摄对象为原则,在拍摄手段的使用上并没有特殊的限制。甚至可以说,只要条件许可,纪录片在拍摄方法上可以如同剧情片,对于喜欢使用长镜头拍摄的人来说同样也是如此。那种认为纪录片的拍摄必然是晃动不稳、必然是长镜头为主的看法是不够全面的。我国纪录片《幼儿园》(张以庆导演)、《马戏学校》(郭静、柯丁丁导演)等在这方面做出了很好的表率,这些影片的镜头稳定、构图讲究、较多使用长焦镜头拍摄人物特写,丝毫不因为制作纪录片而使影像画面的质量有所下降。

尽管对于不同类型的纪录片来说,使用的拍摄手段会有所不同,但是旁观的方法是目前最为常用的方法,即便不是典型的直接电影类型的纪录片(《幼儿园》便不是直接电影风格的纪录片),也会或多或少使用旁观的方法进行记录,因为这种方法符合一般人观察事物的习惯。

第二节　在　　场

"在场"的方法是一种与旁观的方法相对立的方法。这种方法来自法国的真实电影。巴尔诺将直接电影和真实电影分别称为"观察者"和"触媒者"①;拉毕格将其称作"观察式"和"共享式"②。不论如何称呼,其对立性的实质是不变的③。在今天的纪录片中,往往混用这两种不同的方式,并不进行严格的区分。当然,严格按照直接电影或真实电影制作的纪录片也是有的。

"在场"在纪录片中表现为一种主动参与的意识,摄影机往往直逼对象,拍摄主体

① [美]埃里克·巴尔诺:《世界纪录电影史》,张德魁、冷铁铮译,中国电影出版社 1992 年版,第 223—253 页。
② [美]迈克尔·拉毕格:《纪录片创作完全手册》,何苏六等译,中国传媒大学出版社 2005 年版,第 63—65 页。
③ 所谓"触媒"是指观众能够接触到媒体,"共享"是指拍摄主体的参与,尽管用词不同,但与"在场"是一个意思,使用"在场"是为了强调与"旁观"的对立。

往往以主持人或访问者的身份直接出现在影片中,对事物的进程实施控制,最为典型的事例来自真实电影的代表作《夏日纪事》,在这部影片中,我们不但可以看到拿着话筒在大街上采访过路行人的主持者,还可以看到影片的编导对着镜头侃侃而谈。

今天,以主持人为中心的纪录片已经非常普遍,特别是在电视节目的制作中。可以说这就是典型的以"在场"方式制作的纪录片。也正是因为在场方式的可控性,所以受到了媒体的青睐。所谓"在场",归根结底是元叙事的在场,拍摄的视点也就是元叙事的视点,当元叙事出现在画面中的时候,元叙事被二分,画面中的那个具有表演的性质。关于这一问题更为深入的讨论,因为与拍摄的本身关系不大,我们将在有关叙事的章节中继续。其他有关真实电影制作的问题已经在前面相关的章节予以讨论,这里不再重复。

第三节　口　述　电　影

"口述电影"是仅以采访这一种拍摄方式的素材构成的纪录片,其流行似乎仅在欧洲。这一类纪录片看上去是秉承了真实电影的拍摄方法,其实也是深受直接电影的影响。与真实电影的不同在于这类纪录片的制作者非常耐心地倾听当事人的叙述,一点也没有要将自己的在场显示出来的意思。与直接电影不同的是,这类纪录片从不跟随拍摄,而是让人在镜头面前说话,尽其可能让拍摄对象在镜头面前倾吐,从而把"采访"这样一种"搬演"的方式在一种人为的氛围中变成了旁观(听)。

这样一种纪录片的风格源起于 20 世纪 60 年代的德国[①],其最主要的代表人物有埃伯哈特·费希纳、汉斯-迪特·格拉伯等。格拉伯拍摄了几十部"口述"类型的纪录片。在他镜头面前倾诉的有普通的家庭妇女、纳粹集中营死里逃生的犹太人、患有癌症的病人等。这些纪录片一反追求猎奇、异国情调等媚俗之风,静静地听取一个人的倾诉,一个人自述的故事,颇有些口传文化的古风。当我们仔细思量"纪实"这一思想的内涵的话,会惊讶地发现,真实不仅存在于我们外部的世界,同时也存在于我们的内心。每一个人的内心都是那么真实、那么动人——如果一个人向你敞开心扉的话。格拉伯对此说道:"我不去强迫他们说那些他们所不愿说的东

① 1967 年美国人雪利·克拉克制作了《杰森的画像》这样一部几乎就是一个人从头说到尾的纪录片,说明以倾诉为主的纪录片同样也出现在美国,但不清楚这类纪录片在美国的发展状况——至少在有关的纪录电影史中没有被提及。

西,这些东西就在他们心中,就是他们的经历,对此他们也许一直都想一吐为快,但是这些东西埋得太深,也许他们自己都不知道这些东西是多么强烈地影响了他们的生活;现在,我给了他们一个机会来对这些东西进行思索和倾吐,在这样一种共同工作的特定状态中,他们能够得到解脱——也许您想到了商菲德和吉姆——正是那些人,他们虽然不一定在任何情况下都愿意谈到他们生活中悲惨的事情,不过当他们被别人认真地看待,当他们看到有人真的愿意听他们倾诉时,他们还是会说的。"[1]费希纳也认为采访对象并不惧怕摄影机,"人们有一种讲述他们生活的需求,这种欲望不可想象的巨大。当他们认识到,他们不是在被利用,而是在严肃而又诚恳的采访中被关注;当人们不再迫使他们向着某一个方向时,他们便能够毫无顾忌地讲述"[2]。

这样一种纪录片制作的方式在德国诞生并非偶然,克拉考尔所说的"拯救表象的真实"对德国的纪录电影工作者有深刻的影响,他们一直在寻求一种能够到达"表象的真实"的途径,在 20 世纪 60 年代,还曾出现过"照相电影"这样一种以肖像摄影作为主体的实验性纪录电影[3]。不能说这样的探索对格拉伯毫无影响。同时,美国直接电影的影响也是显而易见的,德国的纪录电影工作者不可能不知道直接电影,美国的直接电影风格最早获得肯定便是在欧洲、在德国。因此可以说,"口述电影"这样一种纪录风格是在美国直接电影和法国真实电影理论的综合影响下出现的。

"口述电影"这一纪录电影风格纯粹的样式在今天已经不多见了,但是其影响仍在,这种影响导致了人们对"采访"的重新认识,同时也是对被摄对象的一种新的认识。2002 年德国制作了一部名为《希特勒的秘书》(图 13-3)的纪录片,这部长达 87 分钟的纪录片回到了"口述"的传

图 13-3 《希特勒的秘书》

[1] [德]汉斯-迪特·格拉伯:《是接近,而不是巴结》,聂欣如译,载单万里:《纪录电影文献》,中国广播电视出版社 2001 年版,第 457 页。
[2] 嘉比·兰帕特:《口述电影——埃伯哈特·费希纳和他的工作方法》,聂欣如译,载 *Medium* 1992 年第 4 期。
[3] 参见[德]克劳斯·克莱梅尔:《德国纪录电影的双重困惑》,聂欣如译,载单万里:《纪录电影文献》,中国广播电视出版社 2001 年版,第 113 页。

统,没有花哨的闪回图像,(几乎)没有摄影机的运动,没有旁白,从头至尾让观众听和看一个人娓娓道来。这位年迈的妇女曾是希特勒的秘书,在她身患癌症之后,想要说一些有关当年的、她从来也没有对别人说过的事情。当她在影片中为自己豆蔻年华时代追随希特勒的行为表示忏悔时,相信所有的观众都被感动了。这部电影赢得了世界性的声誉。今天,这样的纪录片传统还在延续,至少是在德国。我在20世纪90年代参加德国莱比锡国际电影节(专业纪录片电影节)的时候,有一部获奖的影片便是以"口述电影"的风格拍摄的。格拉伯尽管年事已高,但当年也在以自己的作品参赛,那是一部用 Hi8 非专业摄像机拍摄的纪录片,讲述了一位教师与她的学生的故事。类似的以口述为主的纪录片在美国也能看到,莫里斯拍摄的获第76届奥斯卡纪录片奖的《战争迷雾》(2004),便是以美国前国防部长麦克纳马拉的采访构成的。不过,影片中插入了一些非采访的画面,看似是节奏的调剂和分段,实则是导演个人的无言"评价",因此并非纯粹的口述。

第四节 搬 演

对于纪录片来说,搬演就是使用演员、置景、道具等手段来表现某一个曾经(或可能)发生过的事件。在纪录片中使用搬演的手段与剧情片有所不同,下面我们将对这一不同之处展开讨论。

一、欺蒙搬演

欺蒙搬演可以大致分成两种不同类型。

1. 欺骗或蒙蔽观众的搬演

欺骗或蒙蔽搬演是电影早期出现的事物,它的主要特点是不让观众知道搬演的事实,而使他们错误地认为他们所看到的就是实时的现场拍摄。在格里尔逊的纪录电影纪实美学出现之后,欺骗式的搬演逐渐退出纪录片,成为剧情片的专利。遗憾的是,尽管我们在理论上很清楚这一点,但是在实际的操作过程中,却因为种种原因不能遵守不欺蒙观众的原则。因此直到今日,被揭露在纪录片中使用欺蒙方法的报道时有耳闻。如中央电视台在20世纪80年代拍摄的有关西藏"天葬"的纪录片,因为一时没有人去世,便杀牛代尸,表演天葬[1]。1992年日本NHK电视

[1] 高峰:《电视纪录片及其审美选择》,中国广播电视出版社1996年版,第32页。

台播出的《禁区——喜马拉雅深处的王国：姆斯丹》一片，被证明有十多处搬演，其中有人造流沙滚石、表演祭祀求雨等。为此，七名对此负有责任的工作人员受到降薪的处分①。

2. 被迫欺骗或蒙蔽的搬演

并不是所有的欺蒙性质的搬演都需要批判，在某些特殊的情况下，人们不得不使用搬演手法的时候，我们便不能轻易采取否定的态度。这样一种被迫的搬演主要发生在纪录电影史的早期，当时由于受到技术条件（没有高感的胶片或轻便的录音设备）和美学观念的限制，不得不使用搬演的方法进行表现。如英国纪录电影学派的著名作品《夜邮》，便将火车车厢搬进了摄影棚。被迫进行的搬演尽管是出于无奈，比之蓄意对观众的欺蒙有天壤之别，但在实际的效果上，其"欺蒙"成分依然存在。我们对于被迫搬演事实的认定只是基于历史的考虑，不能沿用至今天的纪录片。

二、非欺蒙搬演

所谓非欺蒙是指纪录片中的搬演不再具有欺骗或蒙蔽观众的性质。这样一种搬演不再违背纪录片的纪实美学，是一种能够为观众所接受的方法。搬演的这种非欺蒙性来自拍摄和编辑中具体手段和方法的使用，下面逐一介绍。

1. 告知搬演

纪录片最基本的原则是纪实，是非虚构叙事，因此只要对观众据实以告，任何的手段都能够在纪录片中使用，包括搬演。这也是"告知搬演"四个字的由来。将搬演的事实告诉观众，便不再违背纪录片的基本原则，观众也不会认为纪录片是在进行欺骗。

具体来说，告知搬演是指在影片中使用语言或字幕等手段明确告诉观众其搬演的段落或部分。如在一部纪念抗日战争的纪录片中出现了战斗的场面，然后出现字幕：部分画面取自故事影片。

在中央电视台播出的纪录片《梅兰芳》（图13-4）中，在一个梅兰芳着戏装舞蹈的镜头上出现了"真实再现"的字样。这是在告诉观众，这个镜头并非过去拍摄的资料，镜头中舞蹈的也不是梅兰芳，而是有人在表演梅兰芳。其实，这类镜头既谈不上"真实"，也无所谓"再现"，因为像梅兰芳这样的京剧表演大师所具有的水准，不是随便找一个人来便能够"再现"得了的；由于不具备梅兰芳当时当地演出的影

① 钟以谦：《NHK：纪录片扮演风波》，载姜依文：《生存之镜》，北京广播学院出版社2000年版，第215页。

图 13-4 《梅兰芳》

像资料（如果有的话，就不需要搬演了），因此也无从模仿，无从知晓梅兰芳到底是如何表演的；所谓"真实再现"，不过是影片制作者个人对过去的想象罢了，不如直接告诉观众"搬演"，更接近实际。媒体热衷于使用"真实再现"四字，多少有些为自己脸上贴金意味①。

除了"真实再现"之外，还有使用"情景再现"的说法，相对来说，"情景再现"比"真实再现"要谦虚一些，因为它不再标榜"真实"，但"再现"一词仍然不能排除误导观众的嫌疑，许多所谓"再现"的场景，只不过是作者的想象或者推理，没有充分的科学依据和文献资料的支撑，是谈不上"再现"的。

在纪录片《最后的山神》中，我们看到了一段影片主人公跳神的镜头，这时影片的旁白说道："在我们的请求下，孟金福表演了萨满跳神。中断四十年后，这位鄂伦春最后的萨满，又敲响了他的萨满鼓。"这是明白无误地在告诉观众，这段跳神的镜头并不是来自自然的生活，而是一场表演。在一部表现第二次世界大战时期东欧犹太人惨遭杀戮的系列纪录片《不再沉默》中，俄国部分《目击大屠杀》的开头使用了大量过去的照片，这时旁白说道："每个影片中的人在战时都是孩子，他们都是来自深渊的孩子，来自曾经是大家庭的残余，纯属偶然幸存下来的孩子。他们从硝烟中来到了我们当中，这场硝烟夺走了他们心爱的父母、祖父母、兄弟和姐妹。他们是大多数人中奇迹般幸存下来的少数人，他们来自地狱般的孤独，经常没有保护，没有家庭，甚至没有一张照片记住他们，因此，我们有时不得不出示其他孩子的相片，其他人的兄弟或姐妹，但是他们来自相同的硝烟之中。我希望他们会理解，我们是否记住了他们全部……"影片在一开始便告诉观众，当画面上出现被采访者儿童时代的照片时，并不一定是采访者本人幼时的照片，但肯定是来自有相同遭遇家

① 对比历史哲学中关于"重演"历史的争论，可以看出西方历史学家和我国媒体工作者对待历史事实叙述的两种完全不同的心态。雷克斯·马丁在他的《历史解释：重演和实践推断》一书中说："行动者的思想，如同其完成的行为一样，是必须在可利用的证据的基础上重构的事物。历史学家叙述的所有因素在此都处于相同的基准之上。在绝对可靠或者毫无疑问的正确的意义上，重演在任何一种途径中甚至都不能证实研究者在其解释中引证的事实。"参见[美]雷克斯·马丁：《历史解释：重演和实践推断》，王晓红译，文津出版社 2005 年版，第 50 页。历史学家在依据历史证据对历史进行描述时尚不敢称真实和再现，中国电视媒体自大和独尊的心态由此可见一斑。

庭中儿童的照片。纪录片使用这种说明规避了虚构和欺骗的可能,使搬演能够名正言顺地被用在纪录片之中。

2. 自明搬演(在西方,这一方式有时也被称为"自反")

有些搬演一望而知就是搬演,因此没有必要加以特别的说明。如纪录片《安娜·玛格德莱娜·巴赫日记》是一部按照巴赫夫人日记记载时间顺序拍摄的一部德国纪录片。主要的表现对象是巴赫的诸多曲目,演员身穿古代服装,戴着假发演奏古钢琴(这是德国演奏古曲的一种时尚)。影片对演员的搬演没有作任何的说明。但是巴赫的时代没有任何视听记录的手段是人们的常识,更重要的是,影片除了朗读日记外没有任何其他的描写或额外的说明,也没有演员之间的对话和戏剧性的表演,因此观看这部影片的时候就像在阅读有声的古代文献,人们没有可能对影片中所发生的事情产生任何误解。也就是说,观众自始至终都非常明白这些进行演奏的人都是一些今天的演奏员,这是因为所有的演员都没有试图引导观众的想象和情绪,在某种意义上,他们更接近不说话的"木偶"。当然,这是影片的导演有意要保持一种作为"间离"的效果。麦茨因此会说:"使场景非虚构化的努力,主要是由于布莱希特的努力,在戏剧中比在电影中更深入一步,这并不是偶然的。"①由此我们可以知晓,布莱希特的"间离效果"可以被用作使搬演自明的手段②。也有人将这种方法称为影片素材的"异质化"。

我们将这一类的搬演称为"自明"的,因为观众不需要特别的说明便能够意识到搬演的存在,从而避免任何可能发生的错觉和误解。美国著名电视主持人克朗凯特也曾以古代没有视听记录的可能来为自己的历史节目《你身临其境》辩护,他说:"这些事件发生的时代远远早于任何摄影机的问世,极少有例外。因此这一贴于每期节目上的标签再清楚不过地说明了我们的叙述仅仅是历史的再现。"③克朗凯特的辩护多少有些牵强,因为这一档节目毕竟是在讲故事,而不是宣读历史的文本,观众完全有可能为故事所吸引而忽略其中虚构的可能。由此我们可以得到自明性搬演一个重要的特点,必须依靠对比和参照使"搬演"这一形式的本身呈现出

① [法]克里斯蒂安·麦茨:《想象的能指——精神分析与电影》,王志敏译,中国广播电视出版社 2006 年版,第 62 页。
② 凯玛邦指出:"在《制造风暴的人》中,主要是演员的表演产生了相位差效果。可以说他们演得很假,特别是他们的表演使我们对所见内容的归属产生了怀疑,因为它们总在真实与虚构、真实的幻象与认可的虚构之间难以确定。"参见[法]雅·凯玛邦:《符号语用学》,王国卿译,载张红军:《电影与新方法》,中国广播电视出版社 1992 年版,第 286—287 页。这从另一个角度说明表演的本身是能够造成间离效果的。
③ [美]沃尔特·克朗凯特:《记者生涯——目击世界 60 年》,胡凝、刘昕译,江苏人民出版社 1999 年版,第 346 页。

来，不让观众沉溺在影像表现的内容中不能自拔。

德国剧情纪录片（亦称"纪实剧"）《死亡游戏》大量使用了搬演的手段，这部影片讲述的是20世纪70年代德国极"左"恐怖组织"红军"绑架经济界要员，以及劫持飞机等一连串震惊世界的事件。其中有一段是有关恐怖分子杀害机组人员的（图13-5）。

①客机着陆，摇成全景。旁白：副驾驶维多在比斯特附近的沙地上紧急着陆。

②现在时采访。当年的女恐怖分子："指挥员说：'我想，到晚上我们的任务就完成了。在那里要把这些人质交给当局。'"

③飞机周围站满了全副武装的士兵。飞机前舱门打开。

④男恐怖分子站在机舱门口："巴解（巴勒斯坦解放组织）的人在哪里？"

⑤一军官走上前。

⑥军官："这架飞机必须马上离开。"

第十三章 纪录片的拍摄

⑦副驾驶从男恐怖分子身后走上前。

⑧副驾驶走到男恐怖分子身后。

⑨现在时采访。当年的副驾驶:"他是那么惊讶,不敢相信这是真的。他们都受过训练,这里应该是对他们友好的国家。这一切突然之间就这样发生了。当时我们不能重新起飞。"

⑩军官:"你们必须马上离开!"

⑪副驾驶:"这不可能,这是一次紧急着陆,起飞前我必须重新检查飞机。"

⑫在副驾驶说话时,机长走上前来。

⑬军官听着。

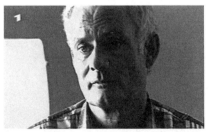

⑭现在时采访。副驾驶:"他(指男恐怖分子)说没问题,你可以去。"

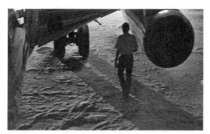

⑮机长打着手电检查发动机和轮胎,然后回头说:"现在一切正常。"

⑯副驾驶和男恐怖分子在舱门口,副驾驶挥手,示意知道了。

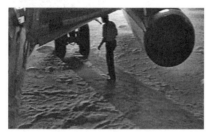

⑰机长走向飞机另一侧,出画。

⑱现在时采访。当年的副驾驶:"我们等着,但他(指机长)不再出现。我们在左侧的门口,糟糕的是那里看不见。"

⑲现在时采访。当年的空姐:"按照我的推断,他是被抓起来了,那些保安人员已经把飞机包围了。"

⑳副驾驶拿着喇叭筒喊:"你在哪里,海尔顿?"

㉑副驾驶继续喊着:"回来……"

㉒反打。用枪对准飞机的士兵。

㉓包围飞机的士兵。画外副驾驶的喊声继续:"回来,海尔顿……"

㉔机舱门口,男恐怖分子抢过喇叭筒。

㉕男恐怖分子:"阿拉伯的兄弟们,把机长给我带回来。"

㉖男恐怖分子:"否则我要炸毁飞机!"

㉗士兵们面面相觑,一士兵出画。

㉘现在时采访。当年的空姐:"他被押走了,不能回答。阿特丹(男恐怖分子)说,要么回来,要么我就炸飞机、枪毙旅客。"

㉙男恐怖分子押着空姐走到舱门口,对着话筒说完,将话筒送到空姐嘴边。

㉚机舱内的乘客们听着。

㉛空姐翻译:"如果他回来的话,他可以上革命法庭,其他人的处境将不会更糟。"

㉜机舱内的乘客紧张地听着。

㉝靠机尾的舱门和舷梯。机长走上飞机。

㉞机长走进机舱,成中景。

㉟推。机舱的另一端,男恐怖分子拿着手枪,两边是两个举着手榴弹的女恐怖分子。

㊱机长走上前。

㊲推。男女恐怖分子。

㊳机长往前走。

㊴男恐怖分子看着。

㊵机长站定。

㊶推。举着手枪的男恐怖分子。

㊷举着手榴弹的女恐怖分子。

㊸另一个举着手榴弹的女恐怖分子。

㊹男恐怖分子:"举起手来。"

㊺机长把双手放在脑后。

㊻女乘客不敢直视。

㊼一老妇紧闭双眼不敢看。

㊽男恐怖分子:"跪下!"

㊾机长跪下。

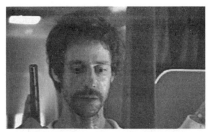
㊿男恐怖分子:"你抛弃了你的乘客。"

㉛现在时采访。当年的女恐怖分子转述男恐怖分子的话:"作为机长,抛弃他在危难中的乘客……"

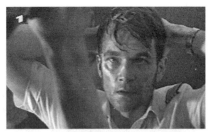
㉜当年女恐怖分子画外音继续:"……是不允许的。你有责任还是没有?"

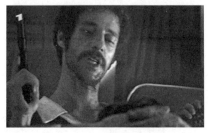
㉝男恐怖分子:"有责任还是没有?"

㉞机长:"我回来有困难。"

㊺前景的机长挨打,空姐闭眼不忍看。

㊻机长看着。

㊼男恐怖分子大吼:"有责任还是没有?!"

㊽机长:"对不起,让我解释,我有困难……"

㊾男乘客紧张地看着。

㊿女乘客紧张地看着。

㉛现在时采访。当年的女乘客:"他不停地问:'有责任还是没有'?"

㉜男恐怖分子拿起手枪。

㉓手枪指向了机长的眉心。

㉔女恐怖分子不敢直视。

㉕一乘客闭上了眼。

㉖空姐不忍再看。

㉗手枪射击。(短闪)

㉘射击的高光。(短闪)

㉙机长倒下。

图 13-5 《死亡游戏》中的镜头段落

在这个片段中我们看到,影片使用了所有剧情片的拍摄方法,看起来就像大制作的惊险剧情片,飞机、军队、恐怖分子……一切都用搬演的方式呈现。但是它与一般的剧情片有一个最大的不同:剧情片强调气氛的营造,要使观众入戏。而在这个片段中,却不停地插入对当事人的采访,如镜头②、⑨、⑭、⑱、⑲、㉘、㊶、㊳等,表现的不是过去时的搬演场面,而是现在时的采访,这样一种对比迫使观众"出戏",也就是为剧情所吸引而造成的紧张气氛不时为这些镜头所打断。这种"自明"的手段很像布莱希特说的"间离效果"。观众通过这样的对比能够清楚意识到两个不同时态的存在,而不是进入"梦幻"。当然,作者大量使用搬演的目的在于让观众能够享受到梦幻的抚慰,但是他必须遵循纪录片的底线,不能让观众彻底堕入梦幻,否则这就是一部剧情片了。乌里·玛戈琳说:"这种现场直接性始终是戏剧和故事片让人忘情投入的主要原因,他们很少使用正叙的场景。这显然只是一种游戏,因为读者完全可以跳到文本的最后一页;但是只要他置身于游戏当中并遵守游戏规则,他对游戏的专心投入和自以为亲眼目睹的幻觉就会得到分阶段展开的同步叙述的加强。"[①] 作为纪录影片的作者必须避免这样一种"游戏",避免观众幻觉意识的加强,时时提醒观众搬演的存在,只有在观众能够清晰意识到搬演存在的情况下,幻觉才会消失,"游戏"才能避免,这类影片作为最低限度的纪录片(剧情纪录片)才能成立,作为一种以提供认知为主要功能(而非以娱乐、以宣泄情绪为主要功能)的影片样式才能成立。《死亡游戏》正是这样一部很好地把握了纪实与搬演的关系,紧靠纪录片底线的作品。在这部影片中,那些同搬演完全不同时态(由于影片搬演的是20世纪70年代的事情,影片中被采访的人物比他们的扮演者大了20多岁)、不同气氛的采访,成为与搬演完全不同性质的素材,这些异类材质的素材镜头将影片中戏剧化的搬演事件断开,并与之形成强烈的对比和反差,破坏了那种人为营造出来的戏剧化的故事气氛。列举图片中注明"现在时采访"的镜头便是流畅的人工叙事被非搬演的采访素材断开的地方。短短一段六七分钟的情节,被"断开"了八次。自明通过这一方法得以实现。

自明还有一种"罗生门"式的呈现方式,最为著名的例子是莫里斯的纪录片《细细的蓝线》,该片中多次出现了搬演的场景。如果仅从影片中第一次出现杀害巡警的搬演场景来看,确实有欺蒙搬演的意味,因为除了画面和音乐,没有任何其他的说明。但是,伴随着这些搬演场景在不同讲述人的描述中反复出现,观众会发现,

[①] [美]乌里·玛戈琳:《过去之事,现在之事,将来之事:时态、体式和文学叙事的性质》,载[美]戴卫·赫尔曼:《新叙事学》,马海良译,北京大学出版社2002年版,第109页。

由于讲述人提供的信息不同,搬演的场景也会有所不同,如关于在场女警察的表现,有些时候,画面上会出现她正确地履行职责,试图保护自己执行任务的同事,只不过没有成功而已。而在另一些人的描述中,画面上则出现了她的同事在执行任务时,她并没有下车警戒,而是在车中喝饮料。当事情发生,她抛掉饮料冲出车外,凶手已经扬长而去,甚至都没来得及记下逃逸车辆的车牌和型号,以致为破案带来了极大的困难。在不同证人的口中,被讲述的现场情况也各不相同。因此,当这些自相矛盾的影像画面互为参照呈现时,观众显然能意识到这些画面的搬演和主观陈述性质,不可能将其视为一种对现场的记录。

自明方法的使用,在我国的纪录片中也时有所见,如中央电视台制作的《远去的足迹》,在表现一个部族迁移前的祭祀等活动时,也使用了类似的搬演。另外,通过色彩的转换、边框的变化、负片等手段的使用,也能够造成搬演的自明效果。

3. 无害搬演

无害搬演往往是指在纪录片中出现的某些时间相对短促的局部镜头,这些镜头往往不告诉观众搬演与否,观众也不能明确意识到这些镜头是在现场拍摄的还是事后的搬演。因此它处于一种临界的状态。比如我们在一部名为《失火之谜》(图13-6)的推理纪录片中看到,一位母亲被认为有嫌疑纵火烧死了自己的孩子,这位母亲请来了科学家对现场进行了新的分析,新的分析认为是电线的短路引起了火灾,推翻了公诉人对这位母亲的起诉。影片中多次出现起火燃烧的特写镜头,这些镜头显然都是搬演的镜头,但我们不能简单推定这些镜头都是自明的,自明与否,依靠单一的逻辑(不可能有人在现场进行拍摄)推理尚不充分,那么为什么这些镜头能够被用在纪录片之中呢?这是一种心理"游戏"。因为人们无从在没有参照的情况下对事物的真伪进行判断,所以那些不具有可资判断条件的镜头画面,对于观众来说无所谓真伪。比如,我们拍摄一个人在街上行走,这个人是个大家都认识的明星,这条街也是大家都知道的街,不可能作假;这时插入了一个行走的脚的特写,这个镜头是在当时拍摄的还是在事后使用演员拍摄的,对于观众来说一样,他们无从区别。但是对于影片的作者来说却大不一样,

图13-6 《失火之谜》

插入的特写镜头有效调剂了画面的节奏——如果这是一部在画面节奏上要求较高的影片的话。正如我们前面提到的火,观众同样无法区分今天的火同几年前的火有何区别。《狐狸的故事》中的狐狸"演员"换了好几拨,我们同样也是无法区分。因此我们将这一类镜头在纪录片中的使用称为"无害"。但是必须注意的是,这一类镜头的使用必须有节制,否则无害立刻就会变成有害。比如,《失火之谜》中的火如果不是特写,而是全景,这就会给观众造成错误的印象,认为着火的现场就是影片的作者所展示的,这就是误导观众,而不是无害。因此,无害的搬演一般以局部的、短暂的镜头为多。它们在影片中所起的作用仅止于节奏的调节,一旦这些镜头在起提供信息的作用时,便是超越了"无害"的界限。

4. 非虚构搬演

非虚构搬演即非虚构表演,最早来自弗拉哈迪的影片,我们在前面的章节已经作了介绍。这种方法的使用在今天已经非常普遍,我们在电视台的节目中经常可以看到主持人去"体验生活"的节目,主持人去维持交通、去公交车上售票、去做义工等,都是在"表演",与一般表演的不同在于他(她)的表演不能装模作样,必须是非虚构的,他们行为的目的必须指向行为本身所应具有的目的,而不仅仅是为了摄影机而存在。今天大家比较熟悉的迈克·摩尔,便经常在自己的纪录片中使用这样的方法,甚至可以使用这种方法构成一部完整的纪录片,如《超码的我》。这部影片的主人公从头至尾都是在摄像机前"表演",但都是非虚构的表演。我国的纪录片《郭家有儿初长成》《山与海》《大话校园》等,使用的是换位的方法,儿子与老子、城里人与乡下人、老师与学生互相换位,他们各自走进对方的生活,尝试理解对方,在一段时间里承担起对方的角色,这是一种对现实生活的"游戏",也是一种"表演",但这样的表演是非虚构的,因为人物所有的行为都指向现实的目的,而不是为了给他人观看。

对于这一类的搬演在有关弗拉哈迪影片的讨论(第二章)中已经有所介绍,这里不再赘述。

在非欺蒙的搬演形式中,"告知"和"自明"比较常见,"无害"和"非虚构"在美学上则相对边缘,如不能很好把握分寸便会有堕入"蒙蔽"和"欺骗"的可能。奥夫德海德说:"这样的手法不会让观众困惑不解,因为观众通常都能够将真实的经历和对现实的象征性再现手法区分开来。"但是她也提醒:"一些纪录片制作真中有假,不给观众以辨别的机会。"[①]

[①] [美]帕特里夏·奥夫德海德:《纪录片》,刘露译,译林出版社2018年版,第33页。

从素材的角度来看,搬演是将故事电影的材料形式引进了纪录片,但从根本上来说,素材在故事电影和纪录片中是互为"异质"的,它们即便是在同一部影片中存在,也会表现出强烈的自身质感。早在20世纪70年代便有人指出了这一点,叶·魏茨曼说:"E.格里高里耶夫和米哈尔科夫-康查洛夫斯基的《恋人曲》仍是'异质'电影素材通过总体意念(包括明确告知观众这里显示看到电影,随后则是生活)贯串在一起的鲜明范例。"①我们在这部故事电影中看到,在高潮戏时,镜头从男女主人公身上拉开,显示出了拍摄现场的照明设备、车辆以及其他不相干的工作人员,使观众明确知道素材性质的改变,用我们的话来说这是一种"自明"(自反)的手段。如果影片的制作者刻意掩饰素材自身的这种异质性,使其看起来混同于一般,这时影片的性质便会向着其相反的方向转化,纪录片会转向故事片,故事片也会转向纪录片,成为一个拍摄故事的故事。有关素材性质的讨论我们将在下一章中继续。

第五节 艺术化

纪录片是一种非虚构的影片样式,艺术化表现则是彻头彻尾的人为和虚构。从素材的角度来看,非虚构的素材与虚构的素材完全是"异质"的,这两者为什么能够共存?它们能够相安无事的基础是什么?艺术化表现与搬演又有什么区别?这是我们这里所要关心的问题。

一、艺术化表现和搬演的区别

艺术化的表现接近于搬演,但又不是搬演。国内最早使用"搬演"一词的可能是龚逸霄,他在1959年9月出版的《苏联电影史纲》一书的翻译中便使用了"搬演"的概念②。另外还有崔君衍先生,他在翻译巴赞的文章中写下了"重新搬演的纪录片"③,也是在翻译中较早使用"搬演"概念的先例。他们所谓的"搬演"是将无法记录的场面,如过去时态发生的事情,用人工的方式予以呈现。一般来说,搬演总是对某一对象的模拟,而且这样的模拟要尽可能逼真,因此不加任何说明或标注便使

① [苏]叶·魏茨曼:《电影哲学概说》,崔君衍译,中国电影出版社1992年版,第218页。
② 苏联科学院艺术史研究所:《苏联电影史纲》(第一卷),龚逸霄译,中国电影出版社1958年版,第110页。
③ [法]安德烈·巴赞:《电影是什么?》,崔君衍译,中国电影出版社1987年版,第26页。

用搬演的手段有可能会使观众迷惑,分不清真假。艺术化的表现在这一点上恰恰相反,尽管它也是某种形式的搬演,但它搬演的目的不是乱真(提供认知),而是充分显示自身的假定性,观众能够一目了然地将其从纪录片的素材中区分出来,因此艺术化表现是一种彻底"异质化"的表现。

如在系列纪录片《打破沉默》(2004)中,第2集《目击大屠杀》的开始,我们看到有一本在雨中被淋湿了的书,那是在一个淫雨霏霏的夜晚,书名便是影片的名字,一个光脚的小女孩拾起了这本书,回到房间点起蜡烛开始阅读:"大屠杀:来自希腊,焚烧的祭品,燃烧或整个的燃烧祭品。照字面的意义:什么被火消灭了……"然后影片开始展示纳粹集中营堆积如山的尸骨,骨瘦如柴的囚徒,以及目击者的控诉等。请注意,影片开头所展示的并不是对某一事实的记录或者搬演,而是一个纯粹虚构的片段。这一片段以明确无误的假定性将某一艺术化的表现呈现给观众,其作用除了告诉观众这是一个过去时的故事,更主要的还是营造一种雨夜秉烛读恐怖故事的不安气氛。除了将一般故事片虚拟表演的方法用于纪录片之外,《目击大屠杀》中还使用了类似木偶动画片的方法。在一位幸存者讲到匈牙利犹太人被迫迁移的时候,我们看到电影画面上出现了玩具火车和玩具人偶,玩具火车将人偶运送到遥远的地方,那里排列着大批玩具兵,然后影片叠出了真正的士兵——纳粹德国的摩托化部队……这种艺术化的手段相对于纪实的场面来说具有相当强烈的间离效果,观众决不会把两者混为一谈。艺术化表现的效果在美学上与一般搬演中可能出现的虚假信息毫不相干,因此它不可能对纪录片的实体构成造成破坏,而只能从情绪上或视觉上对观众进行诱导,这种"赤裸裸"的视觉诱导既有可能打动观众,也有可能为观众所摒弃,因为观众如果没有情绪宣泄的需要,这些艺术化的表现便会成为令人生厌的画蛇添足。

尼科尔斯将艺术化的表现称为"风格化",他在自己的文章中提到,有一部名为《他母亲的声音》的纪录片,这部纪录片讲述了一个孩子在自己的家中被枪杀的故事,而故事的讲述者就是那位孩子的母亲。这部纪录片的"画面以动画的形式展示了母亲回家的行程,他的儿子刚刚在家里被枪杀。这些动画影像与真实的事件完全脱离了印证联系,却表达了母亲经历这一惨剧时的痛苦。这部让人惶惑的电影最值得注意的地方是它的声道——对母亲的电台采访。当她讲述的声音再次响起,动画影像改变了基调和质感,不再把我们带回枪杀的现场,而是在这个家里徘徊,特别是在已故儿子的房间里,仿佛想要追忆发生在这里的一切。这种对'真实发生事件'风格化描述与现实主义化完全不同,也避免了观众无法承受如此生动和

怪异影像的风险"①。尼科尔斯在这里同样指出了艺术化手段指向观众情绪的可能,因为"追忆发生的一切"如果没有影像而只有声音的在场,往往是情绪性的,至少也是将情绪的引导放在了一个较为显著的地位。

因此,艺术化的表现与其他的搬演有性质的不同,其他的搬演在提供娱乐的同时也提供一定的信息,因此多少带有论证、佐证的色彩,"搬演"在形式上是模仿,是对已经不能看到、不会重新出现事物的模仿,而影片画面艺术化的表现则几乎摒弃了任何形式的模仿,不再带有信息提供的可能。如果在画面呈现艺术化表现的同时,声音也不提供信息,那么便是完全艺术化、情绪化的段落,如前面提到的《打破沉默》中的片段;如果声音的部分提供信息,那么这样的信息便是没有佐证的信息,没有画面支持的信息,这种"孤单"的信息相对来说较少出现在人文社会题材的纪录片之中。

二、艺术化表现的基础

艺术化表现在社会纪实类的纪录片中很少被使用,即便有一般也仅是用作动画图表或类似的场合,如我国纪录片《南丹矿难内幕》中为了表现井下被水淹没的位置,使用了动画这样一种通过绘画方式的艺术化表现。前面所提到的《打破沉默》中出现的偶动画艺术化表现,在同类纪录片中几乎是绝无仅有的例子。

但是在认知类的纪录片,也就是我们常说的科教、历史类的纪录片中,艺术化的手段便被大量使用。如英国BBC制作的系列纪录片《人体漫游》(2001)中,便使用了象征化的手法,把下棋与抢救人的生命交叉剪辑,因为西方有与死神下棋延续生命的传说。下棋的场景既不是现实的记录也不是搬演,而是艺术化的表现。在我国纪录片《寻找失落的年表——夏商周断代工程》中,当旁白讲述历史上王朝更迭的故事时,画面上会出现没有背景的演员的表演,这些演员使用方言,动作夸张,具有装饰性,是一种典型的艺术化表现。我国纪录片《大唐西游记》讲述的是有关唐朝僧人玄奘不远万里沿丝绸之路去印度求取佛经的故事,唐朝距离今天已有千年之遥,已经没有可能对当时的情景细节进行复制和考证,与其依靠想象进行搬演,倒还不如通过艺术化予以表现,明确告诉观众,影片所表现出的有关唐朝的一切,都是艺术化的,与真实的唐朝不相干。影片中主要使用了三维数码模拟的瓷偶和二维动画。为什么艺术化的表现可以在科教历史类的纪录片中大量使用,而在

① [美]比尔·尼科尔斯:《纪录电影中的搬演:似是而非的时空》,何艳译,《电影艺术》2009年第2期,第66—71页。

其他类型的纪录片中则不能？这是因为"科学"的学科不同于人文的学科，"科学"是一种能够被检验、被复制的事物，是"不以人的意志为转移"的客观事物，因此它能够被人们无条件地相信。在有关认知类型纪录片的讨论中，我们已经涉及这一问题。正是由于人们对科学的崇拜和笃信，许多有关科学和历史的纪录片甚至从头到尾全部使用艺术化的表现，如《大唐西游记》，除了对专家学者的采访之外，影片全部使用了动画的手法，并在宣传中声称这是一部用动画构成的纪录片。

三、艺术化表现的利与弊

艺术化表现的好处是能够使人们得到更多的艺术享受，尽管纪录片与剧情片不同，它向人们提供的主要不是情绪的抚慰（娱乐），而是认知，但是在认知的过程中过于理性的分析与数据往往使观众感到乏味，因此赋予纪录片一定的艺术性是完全必要的，这在今天也已经成为人们的共识。在法国纪录片《鸟的迁徙》中，大量出现鸟类飞翔迁徙的路程公里数、地名、迁徙时间等技术数据，为了调剂，导演安排了一个小男孩从水中救出被渔网缠绕不能脱身的野鸭的情节，这一艺术化的表现能够有效缓解技术数据的枯燥和单调，增加影片的可看性。我国纪录片《寻找失落的年表——夏商周断代工程》中出现的对于王朝更迭游戏化的艺术表现，同样也是对枯燥史实的消解。由此我们可以看到，艺术化表现发挥了调节纪录片认知功能，使之趣味化的作用。

在前面提到的纪录片《目击大屠杀》中，偶动画的出现不仅是提供了叙事的趣味化，同时还具有强烈的抒情色彩，木偶表现了人们被迫离开故乡时的痛苦，一只气球升空而去，孩子们看着离去的火车掩面而泣……

艺术化表现在某些情况下还能够呈现出象征化的效果，彰显影片的主题。如纪录片《生活和债务》表现了西方国家通过全球化经济使第三世界国家遭到了巨大的经济困难，在巴西，人们为了几个美元工资拼命工作，他们也知道这是极不合理的待遇，但是到处都找不到工作，他们只能逆来顺受。在影片的开头，作者安排了一个人在街上闲逛，他边走边唱道："富人的世界在城里，穷人被自身的贫困毁灭。耶稣基督，空虚使我们的灵魂被毁灭，你听到吗？使人畏惧的奇迹，如果你会的话。我和我，我们想主宰自己的命运，是的，我和我，上帝，我们想主宰自己的命运。"这部影片的结尾，这个唱歌的人又出现了，这时不仅仅是他一个人唱歌，而是和一群人一起击鼓轮唱："魔鬼给我们篮子，我们去取水……"纪录片作者在这里所要告诉观众的不仅仅是这部影片所表现的苦难，同时也通过艺术化的表现告诉观众反对全球化经济的思想，艺术化的表现在这里象征了这样的反抗。再如美国纪录片《解

构企业》(2005)中,美国总统布什在电视中声称美国企业中只有一小部分属于唯利是图的"坏苹果",95%都是好的。影片展示了一台正在工作的苹果采摘机,从苹果树上摘下一只又一只苹果,同时告诉观众,一连串赫赫有名的大企业,都被纳入了"坏苹果"的行列。摘苹果机的出现无疑是一种艺术化的表现,这一艺术化的表现象征了真理的无情,不论美国总统说得多么好听,"坏苹果"的数量还是有增无减。

艺术化对于象征的表现来说是一种简洁的方法,它的"异质性"能够使观众从某种习惯性的思维中"惊醒",意识到影片给出了更为深刻的思想。这样一种做法的鼻祖可以追溯到爱森斯坦影片《战舰波将金号》中的"三只石狮子",这一手法曾给电影带来了蒙太奇的革命。

艺术化表现的弊端同样在于这样一种方法的"异质性"。我们前面提到的艺术化表现所能够带来的趣味调节、情绪宣泄以及思考深入(象征),都是对观众有一定要求的做法,如果观众不能够理解,那么这样一种艺术化表现带给他们的就是无聊和非理性,正如爱森斯坦的石狮子如果碰上一个从来没见过狮子,也不知道狮子为何物的人,那么他一定会为石狮子的出现大为恼火,因为这无疑是干扰了他的观影过程,这些陌生的影像既不能使他感到有趣,也不能使他的情绪稍有抚慰,更不用说思想意义的象征了。艺术化对于纪录片来说并不是随处可用的灵丹妙药,用通俗一些的话来说是"利益与风险同在"。除此之外,由于艺术化表现的方法和手段来自虚构艺术作品,而纪录片属于非虚构的作品,在大量使用艺术化表现的时候不可避免会对非虚构有所伤害,比如我们前面提到的纪录片《大唐西游记》,即便是影片不可能提供有关唐朝社会生活的影像资料,但至少还是能提供出土文物所提供的文化信息和丝绸之路的地理信息,地理的信息往往具有相当的稳定性,即便是历时千年也不会变得面目全非,仅以动画来替代这些自然素材所具有的信息,对于愿意了解历史掌握知识的观众来说无疑会是一种损失,对于纪录片来说,其自身的价值无疑也会因此而有所下降。因此,艺术化手段在纪录片中的使用往往利弊参半,需要影片的制作者仔细地思量、再三地斟酌。

思考题

1. "旁观"与"在场"在拍摄方法上有没有不同?为什么?
2. 为什么"搬演"可以成为纪录片的素材?
3. "搬演"有哪些不同的形式?
4. 可否完全用"搬演"的方法来构成纪录片?

第十四章

纪录片的素材

从本质上来看,纪录片的叙事与其他虚构作品的叙事没有根本的差别,它们都需要连接素材,使其具有因果性和戏剧性,并呈现意义。这是因为人类最早的叙事就是虚构与非虚构浑然一体的,"在原始阶段,故事是为了纯粹实际目的而举行仪式的直接附属物"①。原始仪式与神话互为表里,神话是原始人类对于世界的解释,是那个时代的"真实"与"科学"。在中世纪之后,技术与科学逐渐发展起来,神话才慢慢退出人们的观念意识,虚构与非虚构才开始有了区别。对于电影这一媒介形式来说,纪录片之所以区别于故事片、动画片,从根本上来说并不在于叙事方式,而在于叙事所使用的材料,这也是纪录片的纪实本质所赖以生成的物质基础。因此,我们讨论纪录片叙事时,首先从叙事的材料开始。

第一节 纪录片的素材

我们以中央电视台《新闻调查》节目在 2001 年 12 月播出的纪录片《南丹矿难内幕》(约 35 分钟)为例,来看看一部纪录片大致需要使用哪些素材。

这部影片以一个矿难生还矿工的目击叙述作为开始,揭开了广西南丹矿难事故的序幕。影片通过主持人的串联和对主要当事人的采访向观众展示了当地的县委同矿主配合隐瞒事实真相不报,试图蒙混过关的过程。影片追查矿难产生的原因,揭示出当地主要党政领导人为了小团体的利益和个人的利益置国家财产和人民的生命于不顾,贪赃枉法最终酿成大祸的事实。

① [美]西奥多·H.佳斯特:《神话和故事》,载[美]阿兰·邓迪斯:《西方神话学读本》,朝戈金等译,广西师范大学出版社 2006 年版,第 154 页。

一、实时素材

图14-1 《南丹矿难内幕》

实时素材是在事物现在时进行过程中同步记录下的素材,也就是在当时、当地拍摄的素材。在《南丹矿难内幕》(图14-1)一片中主要包括两个方面。

1. 主题直接相关素材

由于这部影片是事后的调查,因此这方面的素材不是很多,有矿区的外景,以及在抽水之后进入矿区巷道拍摄的镜头。

2. 主题非直接相关素材

这部分素材包括广西南丹的公路、田野、南丹县城的街道、县政府机关,以及其他未发生事故的矿区(是否在南丹县的区域内不得而知,但肯定是与拉甲坡矿同类型的矿)。这部分的素材用作了专家采访时的插入画面。

实时素材也就是用直接电影方法获取的素材。

二、采集素材

采集素材是指通过各种渠道收集来的与主题相关的非直接拍摄素材。这里所说的"采集"不同于新闻意义上的采集,而是一般意义上的采集。这些素材包括来自各个方面的材料和物件,一般来说,这些素材并不是为这部影片的制作准备的,而是为了其他各种不同的目的制作和准备的,但是却能够为这部影片所用。

1. 来自媒体

如地方电视台、广播、报刊等。广西电视台在当时对矿区负责人和工人采访,拉甲坡矿区负责人矢口否认曾有矿难发生。但是有工人在镜头前证明有人死亡,并说:"我要跟你们讲话我要挨打。"摄制组还拍下了那些一直在跟踪摄制组的人。这些实时的素材尽管不是专门为这部影片拍摄的,但却成了这部影片中非常重要的部分。

2. 来自个人

如个人的照片、书信、物件等。我们在影片中看到了死去工人身份证上的照片(图14-2)。

3. 来自官方或机构

如政府颁发和往来的各种文件、条例；包括有县长签名的电报，南丹县政府几次给地区领导查询的回电都强调没有矿难发生以及最后不得不承认有矿难发生等。

4. 来自其他途径

这种途径可能不同于以上的三个来源，如影片中所表现的举报电话的录音。

图 14-2 死去工人的身份证

从某种意义上说，采集素材有些像法律诉讼程序中使用的证据，因此采集素材也就是用举证方法获取的素材。

三、采访素材

采访素材是指通过事件相关人员的讲述或询问所获得的视听素材，包括如下一些。

图 14-3 片中涉及的相关人物

1. 当事人

与事件有直接关系的人物，如矿难生还矿工、县委书记万瑞忠、县长唐毓盛、矿长黎东明等。

2. 相关人

与事件没有直接关系，但却有相关关系的人，如矿难矿工家属、其他矿工等（图 14-3）。

3. 专家

对事物作出评价或估计的专业人员，如影片中出现的国家安全生产监督管理局的官员和最高人民检察院渎职侵权监察厅的官员。

从表面上看，采访素材也是实时的，但这种实时只是一种表面的实时，也就是仅仅存在于叙述过程的实时，而被叙述的事件基本上是过去时的。因此，叙述者的身份至关重要，那些事件直接参与者的叙述经常被用来替代没有拍摄到的实时场面。

采访素材也就是用真实电影方法获取的素材，这些素材是在不回避摄影机在场的情况下取得的。

四、搬演素材

搬演素材是指那些符合非欺蒙搬演条件的素材。

1. 告知搬演

影片中未曾使用。

2. 自明搬演

影片中人物在说到有电话打来的时候,观众听到了电话铃声,这一声音的搬演是自明的,因为人物说的是过去时的事情,不可能有录音电话铃声的出现。

3. 无害搬演

在影片的开头,我们看到当目击者说到有水来时,我们看到了喷涌而出的水(图 14-4),当目击者说到电灯遇水爆裂时,我们看到了电灯的画面等,这些都是短暂而又局部的无害化搬演镜头。如果观众能够意识到时态的不同,这些镜头的搬演也可以是自明的。

图 14-4 喷涌而出的水

4. 非虚构搬演

影片中未曾使用。

搬演素材其实是用人工实验方法制造的素材,尽管这一类型的素材在尽量模仿自然,但与在自然情况下取得的素材有本质的不同。

五、添加素材

添加素材是指影片叙述者在叙述时附加给影片的与所表现事物无关的视听素材。具体表现如下。

1. 主持人

影片中使用了主持人出镜作为贯穿手段。或者也可以说是元叙事作为素材出现在影片中。

2. 旁白

影片中使用了第三人称旁白。

3. 艺术表现

影片基本上没有使用艺术表现的方法,但使用了艺术化的标示,如使用动画展示

地下巷道中被水淹没的情况(图14-5)。

添加素材也是一种用人工方法制造出来的素材，与搬演素材的区别在于它的表现形式与影片所涉及之事物完全无关。

这里所提到的五种不同类型的素材是纪录片常用的素材。前面三种素材主要是从客观世界和他人的经验获取，后面的两种则有较多影片制作者的主观参与。因此也可将这五类素材粗略地分为来自自然的客观素材(也可称作自然素材)和来自影片制作者的主观素材(也可称作人工素材)。在所有这些素材中，最为核心的是实时素材，这是纪录片区别于其他影片类型的根本所在，只要有可能就要尽量获取实时的素材，只有在不能取得实时素材的情况下，才会退而求其次。如《南丹矿难内幕》，是在矿难发生之后开始的调查，因此不可能有矿难的实时镜头，但在影片的采集素材中保留了许多调查的实时镜头(地方电视台在过去时的实时调查)，给观众留下深刻印象的正是这些镜头。

图14-5 片中使用动画展现地下巷道被水淹没的情况

从表14-1我们可以一目了然地看到这部纪录片主要的素材形式分布。对于不同题材的纪录片，其素材分布的形态肯定会有不同。但我们从这部纪录片的素材分布可以看出，一般的纪录片并不是一种纯粹由自然素材结构而成的作品，人工素材的使用在其中充当了重要的成分，因此我们不可能轻易断定纪录片是一种完全反映客观的、自然的事物。

表14-1 《南丹矿难内幕》素材形式一览表

序号	场　　景	自然素材			人工素材	
		实时	采集	采访	搬演	添加
1	记者在拉甲坡矿的叙述					√
2	工人讲述矿难发生时的情况(包含冲出的大水、爆炸的灯泡等搬演)			√	√	
3	旁白(矿井)	√				√
4	采访看守所中的原矿长黎东明			√		
5	采访监狱中的原县委副书记莫壮龙			√		
6	旁白(夜晚县城街道)	√				√

(续表)

序号	场　　景	自然素材			人工素材	
		实时	采集	采访	搬演	添加
7	采访看守所中的原矿长黎东明			✓		
8	采访监狱中的原副县长韦学光			✓		
9	采访监狱中的原县委副书记莫壮龙			✓		
10	采访监狱中的原县委书记万瑞忠			✓		
11	采访监狱中的原县长唐毓盛			✓		
12	旁白(县委大门和矿井,包含水淹矿井的动画示意图)	✓				✓
13	采访看守所中的原县委书记万瑞忠			✓		
14	旁白(矿区)	✓				✓
15	记者在县委办公室的叙述					✓
16	采访看守所中的原县委书记万瑞忠			✓		
17	采访监狱中的原县委副书记莫壮龙			✓		
18	采访看守所中的原县委书记万瑞忠	✓		✓		
19	采访看守所中的原矿长黎东明					
20	旁白(矿区、工人居住区)	✓				✓
21	采访看守所中的原矿长黎东明			✓		
22	旁白(矿区、网上消息)		✓			✓
23	采访看守所中的原县委书记万瑞忠			✓		
24	旁白(矿区、工人)	✓				✓
25	采访矿长和工人、报纸消息		✓			
26	采访监狱中的原县长唐毓盛			✓		
27	旁白(电报稿)		✓			✓
28	采访监狱中的原县长唐毓盛(含电报稿画面)		✓	✓		
29	旁白(县城街道)	✓				✓
30	采访看守所中的原矿长黎东明			✓		

(续表)

序号	场　　景	自然素材			人工素材	
		实时	采集	采访	搬演	添加
31	旁白(调查组采访工人,包括电报、照片等)		√			√
32	旁白(自治区调查组到矿区)		√			
33	采访看守所中的原县委书记万瑞忠			√		
34	旁白(矿区)	√				
35	采访看守所中的原县委书记万瑞忠			√		
36	采访监狱中的原县长唐毓盛			√		
37	旁白(大楼)	√				√
38	采访看守所中的原矿长黎东明			√		
39	旁白(公路、电视新闻、井下采访)	√	√	√		√
40	采访监察厅处长(矿区画面)	√		√		
41	采访监管局司长			√		
42	旁白(矿区)	√				√
43	采访监狱中的原县长唐毓盛			√		
44	旁白(县城、矿山)	√				√
45	采访监管局司长			√		
46	旁白(矿区生产)	√				
47	采访监狱中的原县委副书记莫壮龙			√		
48	旁白(矿区生产)	√				√
49	采访监察厅处长			√		
50	旁白(矿区生产)	√				
51	采访监察厅处长			√		
52	旁白(检察院搜查、物品和钱)	√				√
53	采访监察厅处长			√		
54	采访看守所中的原县委书记万瑞忠			√		
55	采访监狱中的原县长唐毓盛			√		
56	旁白(逮捕县委班子成员5人)		√			√

第二节 素材分类与关系

纪录片的素材关系说到底就是不同材质的兼容性问题。自然的素材和人工的素材"异质",两者分别代表不同性质的作品构成:人工素材是虚构的剧情故事片的基础,自然素材则是非虚构的科研文献影片(包括新闻片)的基础,而纪录片则把两者综合在了一起。对于一般的纪录片来说,仅使用自然素材和仅使用人工素材的情况相对来说较为少见,大部分纪录片都是综合使用这两种素材。这是因为仅使用自然素材的纪录片往往需要观众对事件的语境或背景、历史等情况有一定的知识,否则可能出现对纪录片所表现事物不能完全解读或者误读的现象。人工素材往往能够起到一种解说和引导的作用,能够帮助观众克服知识不足的缺陷。因此,我们所看到的电视台播出的纪录片大部分都不排斥人工素材的使用。只有在专门的纪录片电影节上,才会出现较多的纯粹使用自然素材的纪录片。不过,在纪录片中大量使用人工素材又有可能走向另一个极端,即创作者用自己的观点替代事实,从而误导观众。因此,对于一部严肃的纪录片(纪实类纪录片)来说,人工素材的使用一般来说都较为谨慎。由此可见,两种互为抵触、矛盾的材料能够综合在一起的原因,并不在材质的本身,而在观众的接受。

通过素材和构成方式的组合,我们发现在非虚构的影片内部有两种不同的纪录片——或者说两种不同的纪录片构成方式:一种是隐性构成的,也就是一般所谓纪实的;一种是显性构成的,也就是一般所谓建构的(表 14-2)。在此我们碰到了措辞上的困难,在哲学家看来,"外部世界的原本不是被复制的,而是被构成的"[①]。这也就是说,从认知哲学的角度来看,所有的影片都是构成或建构的。因此,我们把"隐性构成"称为"纪实",仅在提到"显性构成"的时候才使用"构成"的概念,这是需要特别声明的。

构成式的纪录片有两个主要特点,即它的创作主体往往凸显,或其自然素材不足而大量辅以人工素材。这两个特点并不一定同时存在,它们既可以同时存在,也可以分别单独存在。它们的共同之处在于,创作主体对素材有着较强的控制,素材只是制作者用于表达观念的工具,一般表现历史或科教类的纪录片较多使用构成的方式叙事。

[①] [法]莫里斯·梅洛-庞蒂:《知觉现象学》,姜志辉译,商务印书馆 2001 年版,第 30 页。

表 14-2　非虚构与虚构作品素材使用对比

	非虚构		虚构
	隐性构成	显性构成	纯构成
素材	以自然素材为主	自然素材、人工素材	纯粹人工素材
素材和创作主体的关系	主体对素材"敬畏"	主体超然于素材之上	素材来自主体的想象
素材和现实世界的关系	现实世界是素材的源头	人工素材与现实世界关系紧密。	素材与现实世界没有直接关系

当我们把纪录片区分成"纪实"的和"构成"的,实际上是把纪录片的叙事进行了两分,这样的两分并不违背"非虚构"的原则,只是"非虚构"这一概念如同"大道"般不可言说,只要说,便要使用概念,使用概念便要对事物进行抽象,抽象化的过程从某种意义上来说便是"想象",便是"虚构"。齐泽克所以会说"真理具有虚构之结构"①,正应了老子所谓的"道可道,非常道"。非虚构之"道"之所以不可道,是因为它同时涵盖"真"和"假"的范畴。格尔茨说:"虚构的产物,是说它们是'某种制造出来的事物',是'某种被捏成形的东西'——即 fictiō 一词的原意——而不是说它们是假的、非真实的,或者仅仅是'仿佛式的'思想实验。"格尔茨在对"虚构"的词源进行了阐释之后,又对比了小说与纪实文学的差异,然后得出结论:"……前者和后者一样是 fictiō——是'造物'。"②因此,"非虚构"是一种人类关于媒体素材的游戏规则,并不局限于纪录片这样一种媒体,新闻报道、报告文学、照相都可以是非虚构的。这一游戏规则规定了人们在使用素材的时候不能够随心所欲地创造,如果随意创造,便滑入了"虚构"的领域。对于纪录片叙事来说,可以切实把握的不是非虚构,而是不同属性的构成,构成行为主体在实施构成行为时的立场和态度决定了纪录片的总体样式。面对素材,他们既可以是敬畏的,也可以是僭越的或功利的;既可以是被动(弱)控制的、也可以是主动(强)控制的;既可以是采集的、也可以是创造的。

罗伯特·麦基在讨论剧情电影剧作时就电影故事的材质提出了一个问题:"故事的'材质'是什么?"他回答说:"在其他所有艺术中,其答案是不言自明的。作曲

① [斯洛文尼亚]斯拉沃热·齐泽克:《实在界的面庞:齐泽克自选集》,季广茂译,中央编译出版社 2004 年版,第 28 页。
② [美]克利福德·格尔茨:《文化的阐释》,韩莉译,译林出版社 2008 年版,第 17—18 页。

家采用的是乐器以及乐器奏出来的音符。舞蹈家的乐器便是其形体。雕塑家凿的是石头。画家搅和的是颜料。所有的艺术家都能亲手摆弄其艺术的原材料——唯有作家例外。因为在故事的内核中装的是'材质',就像在一个原子核中旋转的能,既看不见,也摸不着,更听不到,然而我们的确知道它并能感觉到它。故事的材料是活生生的,但也是无形而且不可触摸的。"[1]如果说故事电影的叙事核心是虚构的话,那么带有叙事性质的纪录片在某种意义上也就不可能彻底避免虚构——至少,它具有虚构的可能性。这种可能性在纪录片中的体现主要便是通过人工素材的使用。当纪录片将自身定义为"非虚构"之时,其实便是一种对人类自身的挑战,它迫使纪录片的制作者将一种虚构的手段用于非虚构,而不是屈服于这一手段所具有的虚构可能性。人类自然科学和人文科学发展的历史说明了人类具有这样的能力,人类能够在相对的意义上进行客观的叙述。人是一种不断挑战束缚和压迫争取自由意志的动物,将异质的素材打造成一件"作品",是一项极富挑战性的工作,人们并不会因为材质所带来的束缚而放弃自己的理想,而是会努力超越障碍走向理想。

自然素材由于包含了三种不同类型的材质,因此也不是完完全全的"自然"。特别是采访素材,这一类素材并非来自自然,而是来自人们对自然的体验或感受,因此或多或少总带有一些"人工"的痕迹。但是,作为纪录片来说,"人"显而易见地是其表现的主要对象之一,正是在这一意义上,"人"才成为自然素材的一部分,成为纪录片所表现的客体。但我们必须认识到,这种素材的自然属性与其他两种自然属性的事物(实时、采集素材)有所不同,其自然属性有可能被被采访者有意识地掩盖起来,有可能以假象的形式提供错误的信息;当然,也有可能表现出完全自然的形态。在一般情况下,鉴别自然属性真伪的问题留给了纪录片的制作者,观众在下意识中会以自然素材的要求来要求纪录片中有关采访的内容。对于纪录片的制作者来说,当他面对"采访"这样一种在性质上模棱两可的素材元素时,他所面对的其实也是他的自我能否在这一"对决"中取胜的问题,因为采访素材在没有采访者"打造"的情况下,往往会很容易地从"自然"滑向"人工"。由此我们也可以看到,即便是自然的素材,其材质亦非完全"天然",从某种意义上说,"自然"是在人们的追求之下才有可能产生的属性。

从素材的角度来看纪录片,会发现观众对于当代纪录片的要求不同于传统,这

[1] [美]罗伯特·麦基:《故事——材质、结构、风格和银幕剧作的原理》,周铁东译,中国电影出版社 2001 年版,第 159 页。

有些像西方绘画艺术的发展。传统的油画往往将颜色调得比较均匀,观众不能从中看出颜色素材的色相,只能从绘画的整体上(内容)去欣赏,形式给予观众的愉悦相对较弱;这就如同早期的纪录片往往混用各种异质的素材,并尽量消除各种不同素材之间的差异,让人工的素材(搬演)混同于自然的素材。印象派之后的油画色彩使用往往比较单纯,观众能够从画面上看到各种不同的色相饱和的颜色,这些颜色在观众的眼中融汇成某一个调子,因此今天的观众往往可以从不同的距离观看油画作品,从而获得不同的快感,这方面著名的画家有莫奈、修拉、梵高等人;今天的纪录片观众似乎也有类似的要求,他们不再满足于观看一个素材样式混沌的整体作品(如格里尔逊的《漂网渔船》),而是希望看到一个不同素材之间能够清晰间离的作品,充分表现素材异质性的作品,尽管我们目前尚不能判明观众是否因此而获得形式上的快感,但至少他们能够在对事物真伪的判断上拥有自己的主张,而不是像过去的观众那样听任教诲,任由纪录片作品牵着鼻子走。由此我们可以得出一个结论:凡是不能有效间离各种不同性质素材的纪录片作品,其真实性都值得怀疑。

第三节 单纯化素材纪录片

单纯化素材的纪录片是指那些使用单一的或基本保持单一的素材性质的纪录片。尽管大部分的纪录片都是杂用多种素材,单纯使用某一种素材的纪录片还是并不罕见。从自然素材的角度来看,每一种素材样式都有可能构成独立的纪录片。使用实时记录素材的纪录片可能最为知名,因为"直接电影"已经成为一个流派,这个流派至今仍有旺盛的生命力;纯粹使用采访素材的影片也不罕见,我们在前面有关的章节已经介绍了被称作"口述电影"的纪录片。一些女权主义者甚至试图将影片的声音凌驾于影像之上,创造一种新型的纪录片样式,罗宾诺维茨在提到曲明菡(也有译作郑明河、崔明霞的——笔者注)的实验纪录片《姓越名南》的时候说:"作品的翻译、音译和排演都变成了后现代纪录片自我解构的形式,借此凸现了深植在语言之中的意义,其重要性几乎凌驾于影像之上……"[①]不过,片面强调语言的做法亦很容易堕入结论性纪录片的窠臼。采集素材的品种可能很多,比较常见的有

① [美]Paula Rabinowitz:《谁在诠释谁:纪录片的政治学》,游惠贞译,远流出版事业股份有限公司2000年版,第280页。

全部使用照片构成的纪录片，如法国有一部关于巴黎一条小街变迁的纪录片，全都是由各种各样的照片组成，影片讲述了这条街上的犹太人在第二次世界大战中陆续离开的故事。一般所谓的文献纪录片均以采集素材为主。

问题是，有没有单纯使用人工素材的纪录片呢？有。尽管不是很多，但还是有。也许马上就有人会问，如果纪录片从头至尾全部使用搬演的素材，那与剧情片还有什么两样？确实，如果一部纪录片全部使用搬演的素材，那么这部影片从形式上便很难与剧情片保持距离，因此，这类纪录片的搬演必须与一般剧情片的搬演有所不同，这样才有可能使观众将其与一般剧情片相区别。在前面的章节我们已经提到，德国纪录片《安娜·玛格德莱娜·巴赫日记》是一部表现巴赫音乐的纪录片，从头至尾使用了搬演，为了不使观众与剧情片相混淆，影片中的搬演全部不使用语言，即影片中出现的所有的人物都不说话，他们只是穿着古代的衣服和戴着假发演奏。这样的方法也被使用在我国纪录片《圆明园》中。众所周知，圆明园是一座被八国联军焚毁的皇家园林，目前只剩下一些当年建筑上使用的巨石。纪录片《圆明园》使用搬演的手段再现了圆明园曾经有过的辉煌和皇家气派，作为间离的手段，影片中出现的皇帝、大臣、嫔妃、太监、工匠等众多各色人物也是不说话的，观众可以从这一点将其与剧情片的形式进行区分。中央电视台的另一部大型纪录片《大唐西游记》，也可以看成是单纯化人工素材的纪录片，尽管影片中出现了采访的片段，但影片使用的主要手段还是人工化的艺术表现，这部影片的材质不再是如同一般剧情片中的演员和场景，而是玩偶和绘画，这样一来，观众倒是完全没有可能将其与剧情片相混，不过却有可能与动画片相混。因此，影片中使用的玩偶不是一般动画片所使用的关节偶，而是仿古的瓷偶；甚至瓷偶也不是自然空间中的立体玩偶，而只是三维数码模拟的造型，作者对这一数码玩偶的使用，有意识地避开了动画片中玩偶能够活动、具有一定表情的表现，从而保持了与动画片的距离（或者也可以说"异质性"）。

一般来说，单纯的人工素材纪录片主要是指历史、科教类纪录片，这类纪录片因为失去了纪实的可能，而不得不使用人工素材，其构成方法具有类似于科学推演的演绎性质，尽管其中也包含纪实的成分，但最主要的叙事还是通过演绎来实现的。比如美国Discovery探索频道播出的系列纪录片《工程事故》，其中一个故事探讨了著名的泰坦尼克号轮船沉没的原因，轮船的设计是在最坏的情况下至少要三天才能沉没，但实际上一个多小时就沉没了。科学家们从海底捞起了泰坦尼克号的钢板进行试验，发现钢板含硫量较高，因而较脆，所以推断轮船是在侧翼撞击冰山后船体裂开，造成了大面积船舱进水，才导致悲剧的发生。在影片中，观众并没

有看到泰坦尼克号沉没时的真实画面,他们看到的只是一个实验推理的过程。工程师们在图纸和实验室里展示了整个事件发生的过程并探讨其原因,影片既不是对自然发生的事件的实录,也不是对研究调查工作的实录,而只是为了纪录片的拍摄而对复杂的研究工作进行了相对简化的演绎。换句话说,就是为了纪录片的拍摄而重新搬演科学研究的某些结论。与历史相关的纪录片也是一样的,历史已经成为过去,人们无法回到过去进行拍摄,因此也只能根据史实来推测和演绎历史事件的前因后果,其呈现出来的历史同样也不是纪实的。这样一种从历史中寻找因果关系来解释历史的思想,既是因为人类具有对于事物意义不懈追求的本能[1],也是受到了线性的、科学思维的影响,"线性的或分析思维"被认为是"人为的东西,是文字技术的产物"[2]。所以,有关历史的纪录片大部分也都与纪实的美学观念分道扬镳。

无疑,单纯化人工素材的纪录片与一般纪录片相比有许多优势,它能够按照作者的意图提供画面,而不必像一般的纪录片那样受到素材采集和记录的限制,画面的构成也往往比取自自然的素材更有艺术的魅力,简单地说,更能吸引观众的眼球。但是,人工素材过于单纯化所带来的弊端也不可小视。比如,在圆明园中,喷水的十二生肖铜像有一部分已经遗失,影片的制作者只能根据自己的想象和考证重新制作,在这样的情况下制作出来的铜像很可能是错误的,因此便有误导观众的可能。对于一部向观众提供认知的纪录片来说,还有什么比提供错误的认知更糟糕的呢?过犹不及,与其提供错误知识,那还真不如直接告知阙如。另外,在单纯化人工素材的情况下,由于画面失去索引(联系自然)的能力,观众对于信息的接受完全来自听觉,这在某种程度上屏蔽了观众判断是非的主要感知通道,从而有可能造成观众的盲从,使他们成为某种观念或意识形态灌输的被动接受者。在这种情况下,纪录片的功能实际上是退回到格里尔逊的时代,这是值得我们时刻关注并保持警惕的事情。

如果说,纪实类的纪录片大多秉承了"述而不作"这样一种思考问题的方式,那么,历史科教类的纪录片在思维方式上正好相反。它可以说是"作而不述",也就是

[1] 丹图指出:"在历史的层面上,追问某一事件的意义就是追问只能在某一故事的整个上下文中才能回答的问题。……故事构成了事件在其中获得意义的天然语境,与隶属于一个故事有关的标准存在着一系列的问题,……显而易见的是,讲一个故事就是将某些发生的事排除在外;就是不言而喻地援引标准。"参见[美]阿瑟·丹图:《叙述与认识》,周建漳译,上海译文出版社2007年版,第14页。
[2] [美]沃尔特·翁:《口语文化与书面文化:语词的技术化》,何道宽译,北京大学出版社2008年版,第30页。

不从如实描述对象上下功夫,而是从主观的假设出发,通过各种手段和方法来演绎、推理事物的过程和结果,力图从验证的角度来达到客观,从而在形式上与纪实类的纪录片大相径庭。

第四节 后现代主义纪录片素材观批评

所谓后现代主义纪录片素材观其实是从后现代主义的世界观引申而来的,后现代主义的世界观基本上是一种虚无主义,不承认客观、真理、实在。用罗蒂的话来说便是:"'事实问题'这个概念本身正是我们应当最好加以放弃的。在我看来,像戴维斯和德里达这样的哲学家使我们有很好的理由认为,身心、外在内在、客观主观的区别乃是我们现在可以安全地加以抛弃的梯子上的阶梯。"[1]这样的观念在西方后现代主义纪录片理论中便成了对素材客观性的质疑。

一个著名的案例是1991年3月3日美国洛杉矶发生的罗德尼·金事件。有人拍摄下了黑人出租车司机罗德尼·金(图14-6)遭到了一伙警察殴打的影像,在初审判决中,这一影像事实不被陪审团和法官认同,因此法官宣判打人的警察无罪。对于这一影像素材是否具有客观性的争论起源于20世纪的80—90年代,尼科尔斯认为这一素材具有"易变性",素材的含义"取决于应用于其上且最终被接受的阐释方

图14-6 罗德尼·金

[1] [美]理查德·罗蒂:《后哲学文化》,黄勇编译,上海译文出版社2004年版,第181页。

式"①,从而否定了该影像素材具有反映客观事实的可能性。对此持不同看法的是普兰廷加,他指出:"电视提供给我们一些视觉信息,虽不是完美的,或不可辩驳的,或完全的,或无可置疑的,但仍然是一些信息。例如,它的确表现了一个黑人被一群白人警察殴打。电视提供的许多信息是不可辩驳的;那些人身上穿着的制服表明他们是警察;当其他人殴打金时,一些人站在旁边;殴打发生在晚上等。我们从审判中得知,作为刑事犯罪起诉的一些重要信息,并未被电视表现出来,如犯罪目的,警察和金的行为,金试图站起来的动机是自卫还是侵犯等。"②显然,争论的焦点并不在主观性的阐释,因为普兰廷加并没有否认这一素材需要阐释才能够表现出明晰的含义,问题在于这段素材是否同时也表现出了"客观性"。

一、主观的阐释不具有普适性

对该案进行审判的加州地方法院所作出的判断具有强烈主观阐释色彩是毋庸置疑的,这也是尼科尔斯据以判断素材含义"易变"的依据。一般来说,这样的说法并没有错,美国高院法官弗兰克指出:"在任何情况下,只要一涉及互相冲突的口头证词,事实 F 就将是随意的、不翔实的、不可猜测和无法预见的。因为我得再次强调,这类案件中的事实 F 是一种 SF,亦即审理案件的初审法官或陪审团的一种'主观性的'个体反映,在案件审理过程中,它会随着初审法官或陪审团的不同而不同。"③不过,这里需要注意的是,弗兰克法官的前提是"涉及互相冲突的口头证词",也就是庭审中遇到的素材的含义是可以从两个互为矛盾的角度同时展开的状况。因此,这里自然就屏蔽了另外一种情况,也就是素材本身的含义并不"互相冲突"的情况。当然,凡是上法庭的都是对事实认定有冲突的,如果没有冲突就不用上法庭了,或者至少也可以在庭外调解。换句话说,在我们的生活中,每天都有大量的互相来往、交易、承诺、签约等,其中绝大部分是交往双方都彼此认可、没有争议的,只有一小部分有争议的才会上法庭,这是常识。如果认同这一点的话,我们也可以说,在大部分的情况下,人们彼此之间的交易、承诺、签约的材料等都是客观的,被不同对象认同的,不能够凭借某人的主观随意阐释的。用

① 转引自王迟:《再谈素材的含义》,《北京电影学院学报》2017 年第 2 期,第 131 页。
② [美]卡尔·普兰廷加:《运动的画面与非虚构电影的修辞:两种方法》,何春耕译,载[美]大卫·鲍德韦尔、诺埃尔·卡罗尔:《后理论:重建电影研究》,麦永雄等译,中国社会科学出版社 2000 年版,第 439 页。
③ [美]杰罗姆·弗兰克:《初审法院:美国司法中的神话与现实》,赵承寿译,中国政法大学出版社 2007 年版,第 368 页。

塞尔的话来说,这是一种"制度性"的事实①,"作为现存制度的传统,具有客观性的特点"②,只有在彼此的认同产生歧义时,才需要第三方(法院)的介入来进行主观的判断。

因此,从有关罗德尼·金的这一案例中并不能作出所有素材都不具有客观性的判断。比如说一场比赛,现场直播拍摄下来的素材,说明了A队战胜了B队,A队和B队都没有对此表示异议,这就是一个客观的结果。但是有人可能会说,A队中有人使用了兴奋剂,因此这个结果并不是客观的,B队完全可以就此对比赛结果进行质疑。我们并不否认这样一种情况存在的可能性,但是这里有一个概率的问题,我们不能因为一场比赛出现了这样的问题,便推理说所有比赛都有这样的可能,所有比赛结果的判定都是主观的。同理,有关"男司机打女司机""妈妈小偷"③等案例也都具有相类似的情况,也许某个男人殴打某个女人有充分的理由,但并不是所有的男人打女人的事件都有正当理由。一个为了生病的女儿行窃的小偷妈妈让人心生怜悯,但并不是所有小偷的盗窃行为都能让人心生怜悯。从概率上来说,可以任由主观性阐释的事物应该远远少于客观性的判断。人们有可能在某个特殊时刻非常主观地把一只猫看成是老虎,但人们不会在所有的时刻都把猫看成老虎。这是我们的第一个观点,即主观性阐释对于纪录片素材来说不具有普遍的适用性。

二、客观性被遮蔽并非客观性不存在

仅就罗德尼·金的这一案例来说,它是否完全不具有客观性呢?尼科尔斯对此持肯定态度,普兰廷加则对此持否定态度。"客观性"与尼科尔斯的"易变性"是对立的,所谓"客观",从某种意义上说,便是在一定的条件下大家从不同渠道、不同角度都能够得到的、不变的信息,而不是只有某一个人(或某群体)从某一渠道、某一角度才能够得到的信息。"事实必须能够被许多人从不同的方面看见,与此同时又并不因此而改变其同一性,这样才能使所有集合在它们周围的人明白,他们从绝对的多样性中看见了同一性,也只有这样,世俗的现实才能真正地、可靠地出现。"④从这一意义上说,法庭上控辩双方对素材所提供信息的含义的读解不能达

① [美]约翰·R.塞尔:《社会实在的建构》,李步楼译,上海人民出版社2008年版,第25页。
② [美]彼得·伯格、托马斯·卢克曼:《现实的社会构建》,汪涌译,北京大学出版社2009年版,第52页。
③ 王迟:《再谈素材的含义》,《北京电影学院学报》2017年第2期,第128、133页。
④ [美]汉娜·阿伦特:《公共领域和私人领域》,刘锋译,载汪晖、陈燕谷:《文化与公共性》,生活·读书·新知三联书店1998年版,第88—89页。

成一致，也就是无法获得对事件的客观性评价。一方认为罗德尼·金挨了警察的打，另一方认为警察的做法只是"自卫"，因为他们在执法过程中受到了酒驾司机罗德尼·金的攻击。由 10 名白人、1 名亚裔和 1 名拉美裔组成的陪审团认同后面一种说法，因此法庭最后的判决是殴打金的警察无罪。如果素材真的如同尼科尔斯所说，是具有"易变性"的，那么这里也便不会有"事实"和"客观"，因为素材在不同的阐释中会产生不同的变异，人们无从确定哪些变异是"公正""客观"的。但事实是，初审法庭的判决引起了轩然大波，甚至惊动了美国总统，人们对素材所提供事实真相的追求，也就是对客观性的追求，并没有因为主观性阐释的存在而停止，反而是这些显而易见的主观性刺激了人们追求客观真实的兴趣。1993 年，罗德尼·金案件开庭重审，打人的 4 名警察中有 2 名被认定有罪服刑，罗德尼·金得到了 380 万美元的赔偿。这样一个结果说明了什么？说明了主观性阐释的再次出现？显然不是，因为一次主观的判断无法确认另一次主观判断的错误，主观判断的标准仅在内心，并没有客观的标准。该案重审认定的是初审判决的错误，或者也可以说是对初审错误的纠正。如果说初审是有"错误"的话，那么这一错误便应该是"主观性"。庭审一般来说就是认定事实，确定对于事实适用的法律规则，以及进行判决。对于事实认定的主观，往往是错误的源头，一旦发现认定事实的错误，便是承认了事实的客观性存在，由不得主观性对材料的随意阐释。认同初审法庭判决一般来说具有主观性的弗兰克法官也说："我们应当促成接近现实的有关审判的'真实理论'，也就是说，初审法院应当竭尽全力查明存在争议的过去的实际事实。然而，这种主张暗含着这样的假定，即当人们'提起诉讼'时，发现事实真相总是人们不变的追求。"①

当然，客观性的寻求并非轻而易举，面对客观需要理性的反思和勇气。在越南战争中，美军屠杀越南平民的迈莱村事件中，美国法庭并没有面对客观，而是任由主观想象进行判决，"在 30 多年后，美国最终对真相作出了让步。……汤普森最终洗刷掉了 1969 年的'杰出飞行奖章'带来的污点。当时，军方诬称他在'激烈的战火'中拯救越南儿童。这次嘉奖令宣称，他曾将飞机迫降'在逃跑的越南平民和追赶的美国陆军之间，以期阻止他们的谋杀'，他曾'准备好向那些美军开火'，这一英勇行为反映了他和美国军队的崇高精神。"②这里所说的"真相"显然不是从主观中

① [美]杰罗姆·弗兰克：《初审法院：美国司法中的神话与现实》，赵承寿译，中国政法大学出版社 2007 年版，第 410 页。
② [英]萨达卡特·卡德里：《审判的历史——从苏格拉底到辛普森》，杨雄译，当代中国出版社 2009 年版，第 215 页。

得来的,而是从事物本来的面貌,从客观中得来的。因为这位美国飞行员在当时并没有参加任何"战斗",只是试图阻止陆军对越南平民的屠杀,并从尸体上救起了越南婴儿而已。我国 1995 年判决的河北鹿泉市聂树斌强奸杀人案,当事人已服刑(死刑),2016 年重审被判无罪,也是因为最早的素材(有人看见聂树斌在案发时间段骑自行车路过杀人现场附近)被真凶落网的事实证明其引发了人们太过丰富的主观化想象,从而导致了无辜者付出生命的惨痛教训,客观事实证明的是证据素材与强奸杀人事件无关。如果素材本身不具有客观性,只能由主观化的想象来阐释,那么冤死的聂树斌便永远不可能得到昭雪。

另一个更富有戏剧性的案例是 1980 年 8 月发生在澳大利亚的澳洲野犬伤人事件,一个两月大的婴孩失踪,最终人们只找到一件血衣。法医鉴定认为孩子的父母有杀人的嫌疑,他们遂被告上法庭。1980 年,庭审判决认为证据不足,控告不能成立。法医却不认为自己有错,于是重新收集证据,加之媒体煽风点火,背后还有旅游组织、野生动物保护组织、妇女会(失踪者为女婴)、宗教狂热者(认为婴儿父母将女婴作为献祭牺牲品杀害,其父母为小众宗教信奉者)的巨大身影。1982 年 10 月,该案重审,婴儿的父母被陪审团认定有罪,母亲被判终身监禁,父亲被判 18 个月缓刑(他们还有两个孩子需要照料)。1987 年,新的证据发现推翻了 1982 年审判中几乎所有的重要证据,女婴母亲获释。由于没有找到女婴尸体,法官的判决是"死因不详"。直到 2012 年,法院才判决是澳洲野犬杀死了婴儿,为孩子的父母洗清了冤屈,他们也获得了 130 万澳元的赔偿[1]。

在 32 年的时间里,同样的证据素材却被加以完全不同的解释。因此,四次判决的第一次是无罪,第二次是有罪,第三次是"不详",第四次是无罪。在这其中有没有客观性? 显然是有的,因为如果没有客观性,就不会有第四次与第一次相同的判决。其中最有争议的证据素材是那个婴儿的血衣,最早提出"杀人"控诉的法医认为,血衣上的"V"形破洞不是动物牙齿造成的,而是人类的刀、剪子等利器造成的,但是在法庭上他却拿不出相关的证据,并且他也不是动物方面的专家,因此他提出的只是一种主观推测,所以这一说法没有被法庭采信。第二次审判中,在一些新证据(在婴儿父母的汽车中发现喷洒状的残留"血迹")的补充下,法医的说法被陪审团认同(陪审团似乎忘了,在没有充分证据的情况下应该"疑罪从无")。1987

[1] SME 科技故事:《孩子被野狗叼走,母亲却被指控谋杀,"媒体审判"32 年终昭雪》,2018 年 5 月 19 日,百家号,http://baijiahao.baidu.com/s?id=16008964187316511l6&wfr=spider&for=pc,最后浏览日期: 2021 年 4 月 2 日。

年的第三次审判中,有人进行了实验,将衣服包裹的食物扔给犬科动物,犬科动物在衣服上留下了"V"形破口;汽车中所谓的"血迹"残留也出现在同型号的多辆汽车中,随后被证明是汽车上安装消音器材时留下的化学物质。对于证据材料的主观化想象不攻自破。在第三次审判后,又有新的证据(婴儿的外套)在事发现场的野犬窝边被发现,这也是为什么第四次审判终于认定是野犬伤人。一件婴儿的血衣确实是有被主观想象进行解释的可能,但是如果这一血衣没有作为证据的客观性,它最终怎么能够证明是野犬咬死了婴儿?又怎么能够证明那些"用刀、剪子造成'V'形破口"的想象是错误的?我们肯定无法得出这样的结论:这一案例的四次判决,是四次对于证据材料的主观想象。相反,恰恰是由于证据材料所具有的客观性,促使人们一而再、再而三地去探寻事实的真相,从各种不同渠道、不同角度进行验证,直至水落石出,获得不容置疑的客观真相为止。

综上所述,我们可以得到这样的结论。第一,纪录片的素材是纪录片制作者看到的事物,有可能主观,也有可能客观。在大部分情况下应该是客观的,否则就不会有今天的纪录片。这也就是哲学家所说的:"大量的一致性乃是不一致性的先决条件。我们不得不把我们和其他人所有人都同意的作为真的。"[1]显然,我们不能从个别的主观推导出普遍的主观。第二,对纪录片素材主观化的阐释往往产生于客观性不够明晰的情况下,即便在这种情况下,客观性也不是完全不存在的,而是被错误的观念(阐释)遮蔽了。罗德尼·金的案例告诉我们,最后对警察打人有罪的判定,揭示了初审无罪判决的错误,证明了初审对事实的认定有主观化阐释的倾向,并从客观事实的角度予以了纠正。主观化的错误既不是不可战胜,也不是必然存在的,用哲学家的话来说就是:"可错性的事实不可能让其成为强制性的。"[2]其他案例同样如此,客观性在一定的条件下总是能够战胜主观性,这不是素材本身的"易变性",而是素材本身客观存在的固定性、不变性,使得人们能够对自身主观化阐释倾向有所考量和校正。纪录片素材的含义同样会受到其自身客观性的束缚,并不能被无中生有地发明和创造出来。

尼科尔斯说:"主观性本身之所以博得人们的信任是因为我们不需要一种超然真实的氛围,而是需要一种坦诚的态度来表达一些虽然略显偏颇但是意味深长、虽然略显狭隘但是充满激情的见解。"[3]这样的说法之所以很难令人认同,一来是我

[1] [美]米歇尔·威廉姆斯:《罗蒂论知识与真理》,载[美]查尔斯·吉尼翁、大卫·希利:《理查德·罗蒂》,朱新民译,复旦大学出版社2011年版,第87页。
[2] [美]约翰·麦克道威尔:《心灵与世界》(新译本),韩林合译,中国人民大学出版社2014年版,第152页。
[3] [美]比尔·尼科尔斯:《纪录片导论》(第2版),陈犀禾、刘宇清译,中国电影出版社2016年版,第81页。

们对他人的信任并不是因为他的偏颇和狭隘,而正是因为他的真诚。真诚所指认的恰恰是面对客观时的反思和自省,而不是任由主观情绪的宣泄。"狭隘的激情"往往是各种肇事的源头,它有可能因奇异而博人眼球,但不可能博人信任。二来是主观性所无法直面的提问:难道我们可以因为"狭隘的激情"而任由无辜之人蒙冤或被剥夺生命吗?

 阿伦特在谈到政治历史时区分了"事实"和"意见",两者尽管彼此依存,但事实是真理,意见却"等同于幻觉"[①]。政治家为了不同的政治目的经常扭曲事实,"不受欢迎的事实真理尽管在自由国家里得到宽容的对待,但是它们却经常被有意无意地转化为意见,就好像德国支持希特勒,或法国1940年在德军面前溃败,或者梵蒂冈在二战期间的政策不是有史可依的事实,而只是意见的事情"[②]。纪录片素材领域的争论多少有些与之相仿,客观性表述的是不可更改的事实,主观性表述的则是想象性的意见,阿伦特让我们看到了两者之间的不同,它们并不能彼此任意取代。

思考题

1. 纪录片的素材有哪些种类?
2. "采访"属于自然素材还是人工素材?为什么?
3. 为什么说纪录片的本质与素材的属性密切相关?
4. 你是否认同后现代主义的纪录片素材观?请说明理由。

① [美]汉娜·阿伦特:《过去与未来之间》,王寅丽、张立立译,译林出版社2011年版,第216页。
② 同上书,第220页。

第十五章

纪录片的叙事

叙事属于人类的本能,远古人类为了生存必须了解自然界(包括自身)的因果,比如动物为什么会经常在某一个地方(水源地)出现,植物为什么会在某一个季节长出果实等,实在不能找到因果关系的(比如人的起源),也会求助于神明,让神来完成因果的圆融。因此人类最早的叙事便是试图对某些重要因果关系进行阐释的神话、传说,"叙事被视为因果相接的一串事件"①。在原始的叙事之中是不区分虚构与非虚构的,区分虚构与非虚构是在宗教衰落之后,是近代的事情。纪录片的叙事无疑属于非虚构的叙事。

第一节 非虚构的叙事

在斯科尔斯、费伦和凯洛格看来,叙事应该分成"经验性"的和"虚构性"的两种,经验便是相对于虚构而言的,是有着实在体验的,非虚构的。在"经验性"之下,非虚构的叙事又被分成了两种:"历史性"的和"模仿性"的。"历史性构件专门对事实之真和具体历史保持忠实,而不是受制于历史在传统中的再现。它的演绎要求具备时间和空间的准确丈量方式和以人与自然为媒介,而非通过超自然手段达成的因果概念。……而模仿性构件保持忠实的对象则不是事实之真,而是感受与环境之真,它依赖于对当下的观察,而不是对历史的调查。"②由此我们可以知道,非虚构的叙事至少可以分成两种,一种是强调因果关系的,另一种是不强调因果关系

① [美]J.希利斯·米勒:《解读叙事》,申丹译,北京大学出版社2002年版,第43页。
② [美]罗伯特·斯科尔斯、詹姆斯·费伦、罗伯特·凯洛格:《叙事的本质》,于雷译,南京大学出版社2015年版,第11页。

的。强调因果的叙事较好理解,即从事物中整理归纳出因果关系来,把看似不相干的素材按照时间的顺序排列,删繁就简,理出头绪,分出前因后果,形成线性的排列。因果叙事由于人为因素较多嵌入,其非虚构性容易遭到质疑。而不强调因果的叙事方法则是把事物在空间中展开,使其平行并列,强调其共性,而非差异性的一面,因而也被称为是"趋向于无情节"的"生活的切片"。由于不存在因果的连缀,这样的方法往往松散难以集中。索绪尔把语言叙事的这一规律称为"两个轴"[1],水平的横轴一般被称为"组合"(连续),垂直的纵轴被称为"联想"(同时);后来在雅可布森那里又被改造成了"组合"与"聚合",在影像叙事中一般被称"序列"和"并列"。从前面纪录片分类(第十二章)的示意图来看,趋向于线性叙事(序列)的多集中在"东半球"的东端,趋向于非线性叙事(并列)的则集中在"西半球"的西端。下面通过两个案例来进行讨论。

1. 以线性叙事(序列)为主的案例:《从毛泽东到莫扎特》

《从毛泽东到莫扎特》是围绕着 1979 年中国政府邀请美国小提琴家史坦恩来中国访问演出,由美国人阿伦·米勒拍摄制作的一部纪录片。这部影片曾获 1980 年第 53 届奥斯卡最佳纪录片奖。

这部影片从内容上可以大致分成五个段落(表 15-1),其顺序基本上是按照时间的先后排列的(但并不绝对,如在"序"中便出现了后来在各地拍摄的画面),这也是许多纪录片组织素材的基本方法。这五个段落以非常松散的方式前后相续,观众仅以被告知的方式知晓这一旅行的过程。其中,最重要的段落是在史坦恩在北京和上海的活动,这两个地区的活动占据了影片放映的绝大部分时间。在叙述上,除了北京、上海的具体活动部分使用了序列叙事的方法,其他均使用了并列的方法。我们之所以判断这些事件的排列是并列而非序列,是因为影像的并列具有一些特殊的规定性,比如并列的片段需要某种主题的同一性,互相并列的片段之间没有因果逻辑关系,因而彼此之间的位置可以互换等[2]。如在有关"5 上海之旅"的段落中,涉及有关音乐教育、"文革"、个人命运、中西文化等诸多的社会问题,在排列上我们可以把"(2)钢琴问题与史坦恩的演出"放在"(1)"的位置,也可以把"(1)上海印象"放在这一段落的最后,这样做的结果并不会影响观众对影片的理解。在"北京之旅"部分,尽管排练和演出是有先后顺序的,但是将其中的"(2)与中国指挥

[1] [瑞士]费尔迪南·德·索绪尔:《普通语言学教程》,高明凯译,岑麒祥、叶蜚声校注,商务印书馆 1980 年版,第 118 页。

[2] 参见聂欣如:《影视剪辑》(第二版),复旦大学出版社 2012 年版,第十六章。

李德伦讨论莫扎特"和"(5)观赏京剧排练和各种中国乐器"互换,同样不会影响观众对影片的理解。因此,我们可以确认这样的排列是并列,因为以因果逻辑规律排成的序列其素材的位置是不能随意置换的。

表 15-1　纪录片《从毛泽东到莫扎特》段落结构表

序号	段落叙事方式	内　　容	并列方式
序	并列	(1) 史坦恩一行到达北京机场。 (2) 史坦恩在排练场上。	同主题
1	并列	中国印象 长城、桂林等地的风景;挑担的农民;马车;城市里的自行车;天安门广场等。	同主题 画外音贯穿 (背景音乐)
2	并列	官方活动 (1) 参加各种酒会,会见各级官员。 (2) 倾听民乐合奏(美国民歌)。	同主题
3	并列 (序列)	北京之旅 (1) 史坦恩同中国的交响乐团排练。 (2) 与中国指挥李德伦讨论莫扎特。 (3) 史坦恩的演出。 (4) 在北京音乐学院指导学生的演奏。 (5) 观赏京剧排练和各种中国乐器。	同主题
4	并列	桂林之旅 (1) 坐火车旅行。 (2) 观看杂技表演。 (3) 桂林山水。	同主题 画外音贯穿 (背景音乐)
5	并列 (序列)	上海之旅 (1) 上海印象。晨练、即兴采访、街头下棋等。 (2) 钢琴问题与史坦恩的演出。 (3) 史坦恩观看体育、武术表演。 (4) 上海音乐学院副院长介绍音乐学院附小。 (5) 指导学生演奏,并由学生年龄问题过渡到关于"文革"的讨论。 (6) 史坦恩的指导和演出。	同主题 画外音贯穿 (被采访者的叙述)
尾声	并列	史坦恩在各地指导学生和演出	同主题

这里有个显而易见的问题,即这部影片是作为线性叙事案例来讨论的,但是除了总体时间上的顺序排列,为什么大部分的片段都呈现非线性的并列排列?这就

是纪录片叙事的特殊之处了。故事片叙事是以线性的序列为主的,这是因为故事片的素材是人工打造的,可以按照因果顺序来排列,而纪录片的素材大部分都是从日常生活中采集而来,素材之间的因果关系难以被准确地捕捉到,比如弗拉哈迪拍摄纳努克钓鱼,并没有拍到纳努克叉到鱼的镜头。诸如此类的镜头对于故事片来说则完全不是问题,因为它能够把过程精准地表现出来,而这对于纪录片却很难,弗拉哈迪在拍摄时既要顾及纳努克的动作(全景),又要顾及被叉到的鱼(特写),难免会顾此失彼。因此,我们在《北方的纳努克》中既看到了纳努克将捕到的鱼从特制的叉子上被取下,也看到了鱼在水中游弋的画面,但就是没有看到正好将鱼叉到的瞬间,好事者有可能会质疑这里有搬演的嫌疑。当然,这部影片为了保证完整的因果叙事,在某些场合确实也使用了搬演。对于纪录片来说,对事物过程之间因果表现的缺失是常态,纪录片对于素材纪实性的要求决定了这一点。纪录片对线性关系的保持往往要通过语言、字幕甚至搬演这样的手段来维系。所以,即便是线性的叙事,纪录片也不能与故事片同日而语,它的线性表达往往是通过非线性的并列罗织而成,少有单一时间线上的贯通。尽管如此,它依然维持了一种总体上线性叙事的架构,这不是哪个人或机构部门的规定,而是人类认识世界、理解世界的本性使然。

2. 以非线性叙事为主的案例:《幼儿园》

《幼儿园》是我国导演张以庆在2004年拍摄的一部表现幼儿园儿童生活的纪录片。这部影片可以大致分成四个段落,在每个段落之间通过歌曲《茉莉花》和经过特技处理的影像来分隔,由于分隔手段假定性强烈,段落的区分因此不会产生任何疑义。

影片的第一段表现了首次入托的孩子们,他们的第一次与父母分开,第一次在幼儿园吃饭、第一次在陌生环境午睡、第一次上课、第一次彼此交往、第一次共同游戏等。第二段表现了幼儿园孩子们的日常生活,包括吃饭、睡觉、穿衣、穿鞋、理发、洗澡、游戏,甚至半夜被保育员拉起来小便,以及他们盼望周末与父母的团聚和回家等内容。第三段表现了孩子们在集体生活中的反应,有霸道、欺负女生的小男孩,也有被禁足,单独待在教室的男孩子,也有他们集体游戏和友好谈话的场面等。第四段表现了孩子们生活中的某些重大事件,比如打架、春游、世界杯足球赛、毕业等。

毫无疑问,这是一部诗意化的纪录片,前后段落之间看不到明显的因果关系,除了入院和毕业这样的时间性因果。其实,入院和毕业在影片中也只是象征性的时间点,观众并没有看到两点之间的因果联系,既没有人物的关联,也没有群体事

件的关联。那么我们是否可以得出这样的结论：纪录片也可以是非因果叙事的？——回答是否定的。《幼儿园》这部纪录片之所以能够吸引那么多观众，不是因为它的松散无序，而是因为它潜藏了线性的因果，正是这种因果叙事策略打动和吸引了观众。影片在一开始便用两句话讲述了这部影片所隐含的一个"成长"主题："或许是我们的孩子，或许就是我们自己……"当"孩子"变成"我们"，这显然不仅是一个纯然的时间过程，同时也是一个家庭环境、社会环境和文化环境影响的过程。这一点异常鲜明地表现在影片中不时插入的对孩子的"采访"之中，为了凸显这一"采访"，这些影像全部被处理成黑白，与幼儿园的彩色日常生活保持了一定的距离，"我们"的"晦暗"似乎便在这对比之中。

在第一段的采访中，主要涉及孩子们具备的口算、绕口令这样的"技能"，也会涉及一点相关的社会问题，比如一个孩子对自己长高的回答是："在爸爸、妈妈、老师的帮助下长高的。"第二段的采访除了延续前面有关口算技艺的内容，还出现了有关个人情感的问题，比如某男孩被问到喜欢哪个女同学。有关社会问题的讨论成为这一段中最引人注目的部分，一个小男孩认为交警可以收钱，而且收了钱必须要分给领导。第三段同样也延续了前面有关孩子家庭问题的发问，但牵涉更多的社会问题，如父母（房地产商人）忙着请人吃饭等。另外，这里还加入了有关对"9·11"事件的政治问题的讨论。第四段的采访开始与幼儿园的日常生活产生互动，不但涉及"性"和"暴力"这些有关人类本能欲望的问题，而且进一步讨论了有关美伊战争、"非典"疫情这样的政治、社会问题，甚至还表现了儿童在某些社会问题上形成的刻板印象，以及观念的对立。如他们对于日本人，既有持反日立场小孩，也有学日语、唱日文歌的孩子；在有关世界杯足球赛的讨论中，既有力挺中国队的"疯"孩子，也有认为中国队太差，支持土耳其队的孩子。作者在此并未表现出褒贬的倾向，但天真无邪的孩子正走向"我们"的线性结果还是被曲折地表现了出来。在四个段落中，孩子们逐渐从单纯的对成人的依赖中走了出来，渐渐地变得与"我们"有几分相似，他们的话语带有明显模仿"我们"的印记。采访内容的渐变和逐渐丰富勾勒出幼儿园中孩子们的某种可以被称为"轨迹"的成长线索，他们在成长过程中既受到性、暴力这些先天因素的影响，同时也受到成人社会、文化和意识形态的规训。"我们"是因，孩子是"果"，这便是《幼儿园》这部纪录片明明白白地告诉我们的。

因此，以非线性叙事为主的纪录片并不是没有线性的叙事，而是其因果线性的表达相对隐晦，不容易被觉察而已。

第二节 纪录片叙事的人称

一般所谓叙述主体也就是叙事学所说的"元叙事"。元叙事是指一种"讲述的机制",也就是一般所谓的叙事的叙事(叙述)。用形象一些的话来说也就是故事讲述者,也被称作"大影像师"的叙事①,这样的叙事在一般情况下不呈现在故事的层面中,所以被称作元叙事。热奈特以虚构叙事为对象,在元叙事之外又分出了第一叙事和第二叙事。第一叙事相当于故事中出现的讲故事者的第一人称叙事,也就是第一级讲述的完整故事;第二叙事为被讲述故事中人物自己的叙述,也就是被讲述者所讲述的第二级的小故事②。这样一种对应我们可以在故事影片中轻而易举地找到。在纪录片中我们也可以找到类似的现象,如口述电影可以被认为是第一叙事,一般的采访可以被认为是第二叙事。但是,对于观众来说,纪录片的第一叙事和第二叙事并没有质的差别,它们都是第三人称的叙事。只有当第一叙事被元叙事取代的时候,第一人称的叙事才与第三人称的叙事有所区别。这也是纪录片不同于故事片的地方,故事片中的元叙事是不可能在影片中(故事中)现身的。换句话说,虚构叙事中的第一人称是假定的第一人称,它其实是元叙事的第三人称;这样一种称谓上的假定性,在纪录片中不复存在,纪录片中的第一人称必须(从理论上说)是元叙事真实的第一人称,这是纪录片非虚构的属性所决定的,同时也是观众对纪录片的这一属性的认同所决定的。如果纪录片也可以任意假定第一人称的第一叙事出场,那么人们将无法区分虚构与非虚构之间的界线。

从我们今天能够看到的纪录影片叙事来说,分别有第一人称、第二人称和第三人称三种不同的类型,下面我们将对这三种不同的类型进行讨论。

一、旁观叙述者(第三人称叙事)

"旁观"一词很容易让人联想到直接电影的方法,但直接电影并不就意味着所有的"旁观"。早在直接电影之前旁观的叙事便已经存在,如弗拉哈迪的电影,格里尔逊和英国的纪录电影流派,叙述主体都是旁观的。叙述者的这种叙事方式几乎

① [加拿大]安德烈·戈德罗、[法]弗朗索瓦·若斯特:《什么是电影叙事学》,刘云舟译,商务印书馆2005年版,第21页。
② 参见[法]杰拉尔·热奈特:《论叙事文话语——方法论》,杨志棠译,载张寅德:《叙述学研究》,中国社会科学出版社1989年版。

就是电影诞生时与生俱来的,直接电影只是将传统的第三人称叙事推到了极端而已。

其实,早期的旁观和直接电影所要求的旁观有根本的不同。早期的旁观叙述者往往会从后台跑到前台指手画脚发表意见,对观众有较强的控制和引导的欲望,正如我们在格里尔逊的《漂网渔船》中看到的,叙述者通过字幕告诉观众有关大英帝国商业和工业的强大等,直接电影则要求叙述者彻底闭嘴,"观棋不语",成为一个真正的隐蔽的旁观者,而不是那些忍不住要说三道四的旁观者。因此,旁观者有了两个不同的名称:明现叙述者和隐蔽叙述者①。对于纪录片来说,明现叙述者一般都是有"预谋"的,因此也可以将其称为诱导叙述者,用传播学的话来说就是有"议程设置"的倾向。对于今天的纪录片来说,这两种立场的本身并没有高下之分,并且都在被大量使用。在陈述性纪录片的范围内,人们更经常使用隐蔽叙述者的身份,也就是不在影片中明确表示出叙述主体自身的态度——或者说更多使用直接电影旁观的方法;而在其他类型的纪录片中,叙述者旁观的态度往往不坚决,经常都可以看到叙述者的存在。

近年来,由于娱乐的因素大量出现在纪录片之中,人们似乎有一种不再刻意保持隐蔽身份的倾向,如《工人当家》(2004)、《生活和债务》(2001)等反映南美国家社会生活的纪录片,这些影片表现的尽管也是相当严肃的主题,但并不忌讳使用相当明显的展示叙述者的表现方式。比如使用旁白。在《生活和债务》的一开始,旁白便为观众进行了对比:"如果你是作为一名游客来到牙买加,这是你将看到的东西。如果你是坐飞机来的,你肯定会降落在蒙特哥海湾,并肯定不是在金斯敦(画面中出现飞机场载歌载舞欢迎游客的牙买加人)。你想着你的艰苦和麻木,并且你把大量时间花费在工作上,努力赚钱,你就能待在这个地方——牙买加,一个总是阳光普照的地方,一个气候宜人的地方,你至少会在这儿逗留4到10天。这一事实对你来说是不难达成的,你能进入这一国家,简单地,只要出示你的驾驶证。这一事实对你来说是无关紧要的,因为你能到所有的地方旅行。对一名牙买加公民不得不透支账户的想法,你会问为什么他们一直沿用这样的生活方式,当你到你的本土国家旅行时,一定不会有这样的想法。"在反映阿根廷工人运动的影片《工人当家》

① 参见[加拿大]安德烈·戈德罗、[法]弗朗索瓦·若斯特:《什么是电影叙事学》,刘云舟译,商务印书馆2005年版。语言学和心理学都曾讨论过有关第一人称叙述中所具有的两个层面的问题,黄作的说法可以作为参考:"在陈述与说出的层面上分别存在两种不同的'我',前者以人称代词的形式出现,后者却是隐匿的。"参见黄作:《不思之说——拉康主体理论研究》,人民出版社2005年版,第36页。这种分层法的方法将叙述者与被叙述的内容进行了明确的区分。

中,除了旁白,还有比较煽情的音乐片段。这些影片似乎在一定程度上继承了20世纪60—70年代南美政治纪录电影的传统①。

第三人称叙述的叙事方式是最为常见的叙述方式。与过去不同的是,这种叙事方式在今天呈现出两极分化的趋势,一极是极端隐蔽的第三人称叙述主体,一极是极端暴露的、毫不掩饰的第三人称叙述主体。

二、自我叙述者(第一人称叙述)

第一人称叙述在影片中以"我"这样的身份出现,并直接同观众对话。之所以被称为自我叙述者是因为作者的叙事角度完全是从个人出发的。由于在制作影片的时候只有拍摄者在场,或者言语者就是拍摄者,因此往往带有一种自言自语的风格。当然,也不是所有的第一人称都表现得像自言自语。如迈克·摩尔的影片《罗杰和我》,作者在一开始便以第一人称告诉大家:"我父亲在通用的交流火花塞装配线上工作了33年,事实上,随着年龄增长,我发现我的整个家族都在为通用工作,祖父母、父母、兄弟姐妹、姑姑、叔叔、堂兄弟姐妹,除了我,每个人都在。"这种直接的告白将作者的立场明白无误地告诉了观众,因此当通用汽车公司关闭在弗林特城所有的工厂,将其转移到劳动力价格更为低廉的拉美国家去,致使成千上万的工人失业时,作者一定要找到通用汽车公司的主管罗杰问个究竟便成为可以理解的事情。但是,此时的第一人称叙事与其说是孤独的叙述者,倒不如说更接近一个表演者。

第一人称叙述是元叙事自己的第一人称的叙事,对于虚构来说,元叙事在叙事之外;对于非虚构来说,元叙事在叙事之内。

在剧情片中,第一人称叙事非常多见,如在法国影片《情人》中,影片的一开始便是以第一人称日记开始的;再如美国西部片《小大人》,影片开始是对一位耄耋老人的采访,然后从老人的第一人称叙述开始,电影进入了早年的西部;后来得奥斯卡奖的西部片《与狼共舞》,也是从一本日记的第一人称叙述开始的,等等。剧情片使用第一人称是为了求得一种貌似真实的效果②,而这个第一人称并不就是元叙

① 参见[联邦德国]乌利希·格雷戈尔:《世界电影史(1960年以来)》[第三卷(下)],郑再新等译,中国电影出版社1987年版。
② 由于无法度量内心的真实,因此虚构的叙事也往往坚持这是一种真正的真实。如罗伯-格里耶便坚持认为:"与回顾性叙事相比,第一人称现在时叙述是一种更为真实或逼真的叙事方式。"转引自[美]乌里·玛戈琳:《过去之事,现在之事,将来之事:时态、体式和文学叙事的性质》,载[美]戴卫·赫尔曼:《新叙事学》,马海良译,北京大学出版社2002年版,第108页。

事本人，而是元叙事的虚构。换句话说，元叙事在开始讲故事的时候虚构了一个"我"，这个"我"后来便出现在影片中，成了第一人称"回忆"中的形象。当然，第一人称回忆中的那个"我"也可以不出现，但这样的电影比较少见，因为整部电影都是主观视点的话，会给拍摄造成许多麻烦。在实验短片中使用纯粹第一人称的影片并不少见。纪录片的情况则正好相反，在大部分情况下第一人称都不会是虚构的事实，如迈克·摩尔的影片，不但出现在影片中的迈克·摩尔确有其人，而且他个人的观点、态度都是非虚构的，也就是说，影片呈现给大家的是一个现实生活中活生生的人，而不是一个虚构的艺术形象。

尽管我们在直觉中可以毫不费力地区分虚构和非虚构的元叙事，但是，当我们试图分析或论证第一人称叙事的非虚构属性时便会发现，这绝不是一件轻松的工作。许多研究叙事的专家都倾向于认为叙事从本质上来说是虚构的。如马克·柯里便认为："要想使自我意识以叙事的形式出现，它就得在叙事的那一刻放弃自我意识。这使得自我意识与撒谎处于同一逻辑地位，因为当一个人意识到自己的自我意识时，自我叙述的诚实性就该受到质疑……"[1]戈德罗和若斯特也认为："在某种程度上，电影中只存在对于符号的陈述运用，而不存在真实的陈述符号本身。"[2]沃尔特·翁在讨论第一人称的日记时说："日记要求最大限度地虚构写日记的人和看日记的人。……我在为什么样的自我写作？是今天的自我吗？是心目中十年之后的自我吗？诸如此类的问题能够而且的确会使写日记的人感到不安，结果常常是日记无法写下去。如果没有虚构，写日记的人是不可能写下去的。"[3]纪录片中元叙事的非虚构属性因此受到了挑战，至少是在第一人称的情况下。

下面我们来看一部我国的纪录片《后海浮生》（图15-1），这是一部较为典型的使用第一人称的影片。影片一开始第一人称的独白便告诉观众：

> 后海出现在我的镜头里，是今年初春的时候。那时候冰层刚刚化开，柳树还没有发芽，一潭沉寂的清水，水边是空旷的街道。
> 那一天，我坐在这家酒吧的门外拍下了这个场面。（一个青年女子在向一个男人讲述面试时的注意事项，如何坐，手如何放等。）也许这个场面在你看来

[1] ［英］马克·柯里：《后现代叙事理论》，宁一中译，北京大学出版社2003年版，第146页。
[2] ［加拿大］安德烈·戈德罗、［法］弗朗索瓦·若斯特：《什么是电影叙事学》，刘云舟译，商务印书馆2005年版，第55页。
[3] ［美］沃尔特·翁：《口语文化与书面文化——语词的技术化》，何道宽译，北京大学出版社2008年版，第78页。

图15-1 《后海浮生》开始片段中的两个镜头

平淡无奇,但我很有兴趣。这个女人,我猜想她不仅仅是面试方面的专家,对生活的一切部分,她都会是这么蛮有把握的吧?应该说,对周边的世界具有不容置疑的、明确的看法。不管怎样,这种良好的自我感觉,或者是很来劲儿的生活状态是我所羡慕的。

也许你已经看出来了,有时候我是一个极其无聊的人,生活在都市的丛林中,被莫名的东西所驱赶,拼命向前奔跑,静下来却想不明白这一切到底是为了什么,也不知道别人是怎样生活的。

那天下午在漪宁桥,这座有着几百年历史的古桥畔,我被这些来来往往的面孔所吸引。这些神情各异的人们,他们身后的生活是怎样的呢?他们何以谋生?他们幸福吗?他们要走向哪里呢?我想了解他们的生活。所以,在以后的日子里,有空闲的时候,我就带着好奇心和摄像机来到这里,略有目的地寻找和选择了一些我感兴趣的人,或近或远地接近他们。

从这部影片,或者说从这部影片开始的独白中,我们可以看到纪录片第一人称叙事某些较为显著的特点。这些特点并不一定同时存在于所有的第一人称纪录片之中,但总会或多或少地存在。这里所归纳的特点主要来自《后海浮生》和另一部叫《给阿里的信》的纪录片。

1. 第一人称的方式

在这段第一人称独白的画面中,我们看到了各种取自自然的素材,有北京后海地区的街道、河流、桥、人群等,我们会毫不怀疑我们所看到和听到事物的真实性。但是,如果仔细察看这部影片片尾字幕中编导和摄像人数的话,就会发现,这部影片是由三个编导和四个摄像共同完成的。这也就是说,影片中的第一人称毫无疑问是虚构的,事实上并不存在这样的一个"我"。当然,即便是只有一个编导兼摄像,第一人称"我"的存在与否依然可以怀疑,正如柯里所说的,当编导意识到自己

是在使用第一人称创作的时候,在"逻辑"上已经不可能与"撒谎""虚构"划清界限。热奈特在讨论叙事的虚构与非虚构时也曾指出:"叙述身份的决定因素,不是个人身份的数学式等同,而是作者参与叙事、保证叙事真实性的严肃态度。"①而《后海浮生》这部影片叙事者的态度显然不够"严肃"。但是,在这部影片中,取自自然的素材仍然在某种程度上维持了第一人称叙事的非虚构属性。我们应该看到,元叙事与被其叙述的素材之间并不存在同一的关系,也就是说,当叙事素材处于元叙事非控制状态的时候,元叙事自身的虚构与否并不能对作品的真实性起决定性的作用。叙事素材不受元叙事控制的情况仅出现在非虚构的情况之下,此时影片所摄取的素材主要来自自然,而非人工制作。换句话说,非虚构具有一定的"先天"性,尽管元叙事的本质脱离不了虚拟化的构成,但素材的性质有时可以起到决定性的作用。或者也可以说当语言无法承担虚构与否的判断时,素材就要有所担当。

从《后海浮生》第一人称的叙述我们可以看到,许多叙述的内容都是主观化的,一旦进入主观的世界,虚构与非虚构这样的衡量尺度便不再能够存在,正如哲学家们所言:"在意识中的一切东西都可能是真实。只有在外部对象中才可能有错觉。"②因此,在纪录片中出现的第一人称可能会有两种不同的形态:虚构和非虚构。一般来说,如果纪录片的第一人称让观众感觉到了虚构,那么这部影片便一定会是一部失败的影片。

对于元叙事来说,当第一人称能够取得观众绝对信任的时候,素材的真实与否有时并不特别重要。如在迈克·摩尔的影片中,他会大胆地将剧情片的片段用于自己的纪录片。如在《罗杰和我》中,当他的第一人称画外音叙述自己重回家乡的时候,画面上居然使用了剧情片中军人战后回家的片段。观众当然不会把这些虚构的素材作为真实的事实来理解,他们理所当然地把这当成了一个第一人称所说的"笑话"或他的"幽默"。迈克·摩尔很善于将这样一种"游戏"植入自己第一人称的纪录片中。元叙事只有在被理解成为与第一人称叙事浑然一体的时候,观众才能认可这一叙事的非虚构性。换句话说,观众对第一人称的元叙事有一种被动的真实与否的判断和选择,而对于元叙事来说,是真实表述自我还是虚构一个"自我",永远是一个不可能透明的良心和道德的问题。因此,有人在谈到虚构与非虚构的人物塑造时会说:"设定虚构/非虚构差异可以被视为一种非语言的力量,这种力量像其他种类的非语言行为一样,是由交流和表达的意图类型决定的,而这种意

① [法]热拉尔·热奈特:《热奈特论文集》,史忠义译,百花文艺出版社2001年版,第144页。
② [法]莫里斯·梅洛-庞蒂:《知觉现象学》,姜志辉译,商务印书馆2001年版,第474页。

图往往使我们了解到说话者或导演的行为。"①据此我们可以认为,剧情片和纪录片在称谓上的区分,在某种意义上就是对元叙事是否进行虚构的一种承诺。

2. 主观的目的和态度

因为是第一人称,所以可以出现主观的、相对狭窄的视点和相对个性化的议论。如《后海浮生》的开始,"我"对一个"生活很来劲儿"的女人表示出的羡慕,对街道上来来往往的人群提出的问题,等等。更重要的是,通过这些议论和猜测,第一人称表现出了自己的个性,从而也就带出了其自身的文化素养、伦理观念和社会角色背景。观众可以认同或不认同这样的一个"我",而非被强迫接受。在这部影片中,"我"是一个"有些无聊"(与"生活很来劲儿"恰成对比)的纪录片拍摄者,在都市的生活中有些迷茫(这显示出了一定的年龄层段——青年),因此想通过追寻某些人的生活足迹来了解其他人的生活。影片的这种第一人称在影片中越往后越淡,以至在影片结尾的时候"我"几乎不见了,这是影片让人感到不满足或风格上不够统一的地方。一个迷失在都市的青年,在看过(拍摄)了许多凡人的生活之后,是继续迷茫还是不再迷茫,应该有一个交代,不能"淡出"了事。这里反映出影片的作者在某种程度上把第一人称作为了结构影片的手段,而不是一个鲜活而有个性的人物。也正因为如此,影片的编导才会在不方便的时候甩掉"我"的面具,在自己的影片中遁形而去。

3. 主观化的信息

第一人称叙事的纪录片除了向观众提供事实的信息之外,同时也向观众提供对于这一事实的评价。这并不是说非第一人称的纪录片没有对事实的评价,而是在那些影片中评价被作为了"真理",被作为了"迫使"观众接受的东西,因此很难再被称为"评价"。而第一人称所提供的评价完全是站在与观众平等地位上的,是"我"的,某一个具体个人的,而非上帝。正如我们在上面的独白中所看到的,那是一种对都市生活感到有些"无聊"的人的看法。影片还介绍了在后海边弹古筝的送寒,第一人称将他想象为在这片"元代的天空(下)清朝的海(边)"修身养性的隐士,结果却是一个想要在游船上弹古筝挣钱的农民工;后来又想找打太极拳的老人,希望能够听到一番"太极生两仪,两仪生四象,四象生八卦,八卦生万物"的大道理,结果碰上的却是退休后希望通过锻炼来强健身体的老人。此时我们看到的不仅是弹古筝的农民工和打太极拳的退休工人,同时还有"我",第一人称的评价。当然,在这部影片中"我"的想法与事实是"对位"的,因此有一种喜剧的效果。同时,

① [美]佩斯利·利文斯顿:《电影中的人物塑造与虚构真实》,杨晓林译,载[美]大卫·鲍德韦尔、诺埃尔·卡罗尔:《后理论:重建电影研究》,麦永雄等译,中国社会科学出版社2000年版,第218页。

在信息的处理上,影片使用了许多假定的手法,如非经典方式的平行蒙太奇(在送寒的采访中插入他弹琴的画面)、快速和慢速的镜头,正反黑白彩色相间的镜头(金大妈的自述)等,而在其他一些影片中,则还可能会有其他方式的、非客观化事物信息的效果。由此我们可以看到,通过第一人称给出的信息必然要带有第一人称的主观色彩。

4. 服务于相对狭隘的视点

当一个人不希望自己的观点被别人夸大、曲解或误解的时候,当无法取得更丰富的、具有说服力的视角的时候,人们往往也会使用第一人称的叙述。

如《给阿里的信》(2004)的作者在影片的一开始便以第一人称出现,告诉观众她是一个电影工作者,然后展开的是一个澳洲女医生自愿救助一位名叫阿里的阿富汗未成年难民的故事(由此我们也可以看到第一叙事与元叙事的合二而一)。从这个故事来看,影片采用这样的叙述方式并非偶然,因为影片表现的几乎全部是对这位女医生及其家庭的观察和采访,既没有有关难民对象的丰富资料(只有少许镜头),也没有澳大利亚政府官方的态度(女医生反对澳大利亚政府关押拘禁难民的法规),因此所有有关的难民的描述都来自转述,如:

> 对阿里来说受苦意味着在家里躲藏几年时间,对阿里来说受苦意味着在拘留中心关押几个月,对阿里来说受苦意味着不知道他的家人是生还是死,对阿里来说受苦意味着不知道明天他是否会被驱赶,对阿里来说受苦意味着没有国,没有家,没有生活,没有未来。(字幕)

这样的转述如果使用全知全能的视角便会是一种以不容置疑的方式提供的信息,很容易引起观众的怀疑和不信任,但是通过第一人称的叙述便会显得非常自然,因为这只是一种个人的感受。当素材不够充分或视野不够开阔的时候,纪录片有可能留给观众一个错误的印象,也就是不真实的印象,因此第一人称也可以是一种弥补缺憾的方法。作者可以用一己感受的真实来缩小影片对于提供客观信息所负有的责任,他(她)明确告诉观众他(她)所提供的信息仅来自他(她)个人的感受和视角,并非全知全能全客观。

5. 服务于情绪

第一人称叙事平易近人,其观点仅代表叙述者自身的观点,没有强加于人的压迫感,因此也特别容易动人。人只能被具体的人所感动,很少能被理性的思考牵动情绪。因此许多试图在情感上打动观众的纪录片会考虑采用这样的叙事策略。在

影片《给阿里的信》中，信息的提供往往带有强烈的情绪的色彩。

第一人称叙事在纪录片中出现的时间尚有待考证，肯定不是与生俱来的。估计是从20世纪60年代开始的，因为在50年代让·鲁什的真实电影中，我们看到了元叙述，也就是第一人称的影片制作者出现在画面中的尝试，尽管这还不是纯粹的第一人称（没有或少有元叙事的出场），但可能是第一人称在纪录片中最早的尝试。另外，不排除受剧情电影影响的可能性。

第一人称叙述在纪录电影史上出现较晚说明这是一种新型的媒介与观众的关系，这也确定了第一人称叙述在纪录片中最重要的特点：平等与对话。相对于全知全能的传统方式来说，这样的叙述方式无疑表现出了新型的美学思想——追求人的内部感觉的真实。因此受到了某些评论的热烈欢迎，甚至有人将其认定为纪录片唯一可取的叙事样式。如尼科尔斯，他说："第一人称叙述的方式，使纪录片的形式接近于日记、散文，以及先锋派或实验电影和电视的面貌。其重点从使观众确信某个特定意见或某个问题的解决办法，转移到对事物有鲜明自我观点的、更富个性的表述上，也就是从劝说变成表达。得到表达的影片体现了制作者对于事物的独特的个人观点，但依然保持了与再现给观众的历史社会之间的密切联系，这样的影片才是一部纪录片。"[1]这样的论述显然有过于理想化的倾向，如果考虑到第一人称叙述同样有被元叙事虚构的可能，则不会如此乐观。即便是在元叙事与第一人称完全重合的情况下，这种方式也有其致命的弱点：狭隘和主观。因此，这种后起的叙述方式并不能成为纪录片中拥有特殊地位的叙述方式。不过在西方的意识形态观念中，"个人主义"或者说"个人至上"是一种"政治正确"，因此第一人称的叙事也得到了格外的追捧。但是，对于纪录片来说，第一人称叙事的价值首先要看那个元叙事是否"自律"，因为"自律是以我们作为理性的行为主体为前提的"[2]。一个没有反省、不能自律的第一人称纪录片与那些宣传性的、纯娱乐的纪录片并无本质的差异。

三、在场叙述者（第二人称叙述）

在场叙述者可以说是由让·鲁什而来的一种纪实态度。这种方法彻底放弃了影片制作者可能扮演的全知全能上帝角色，转而成为芸芸众生中的一员。这种立场的特点在于不回避拍摄主体的在场，拍摄与被摄的交流成为构成事实的有机部分。

[1]［美］比尔·尼可尔斯：《纪录片导论》，陈犀禾等译，中国电影出版社2007年版，第23页。
[2]［美］J.B.施尼温德：《自律的发明：近代道德哲学史》（下册），张志平译，上海三联书店2012年版，第637页。

从前面的例子我们可以看到,纪录片中严格的第一人称叙事是看不到叙事者的。当然,有时候我们会看到第一人称跑到画面中冲着镜头说话,这时他就像是在对着观众说话一样。但是,如果第一人称跑到了镜头中,那么拍摄他的摄制主体又算什么呢?严格来说这是一个第三人称叙述中的第一人称(出镜第一人称),其在纪录片中最典型的表现就是主持人的出现。主持人代表着与观众交流的第一人称,而主持人的活动则被另一个沉默的拍摄主体当成第三人称所记录。这是第二人称叙事的一个重要特点,即在场叙述者的双重身份。在场叙述者既有可能面对观众,把观众作为他的受述者,也有可能面对被摄对象,将其作为自己的受述者;他既有可能是拍摄者,也有可能是被摄者。根据詹姆斯·费伦的研究,第二人称叙事的功能是"让读者游移于观察者和受述者之间,实际上,是模糊这两个位置之间的界限"。他说的"观察者"是旁观者,"受述者"是作品中的人物,简而言之,就是让观众感同剧中人物的身受,一旦观众进入角色,"在担当那个角色时",就会"始终相信虚构世界的现实"[①]。持类似观点的还有乌里·玛戈琳[②]。如果我们忽略这一理论针对虚构作品的前提,便可以这样认为:在第二人称叙事的情况下,观众往往不能保持一种冷静旁观的态度,而是受到剧中人物的影响。当主持人跑到画面中去充当一个角色时,往往是要让观众体验他作为当事人的感受,当屏幕上出现主持人的特写(或近景)的时候,视听媒介提供的往往是极其单调的信息,这就像是从屏幕撒向观众的一张情绪之网,一旦观众为这张网所俘获(体验到了主持人给出的感受),就会无条件地相信这一切,这时影片达到的往往是极具真实感的效果。

在一部名为《艾滋病人小路》(图15-2)的纪录片中,作为出镜的两个接触艾滋病人的记者,他们一方面是第二人称的在场拍摄主体,一方面又是事后接受采访的被摄,

图15-2 《艾滋病人小路》

[①] [美]詹姆斯·费伦:《作为修辞的叙事:技巧、读者、伦理、意识形态》,陈永国译,北京大学出版社2002年版,第109、115页。

[②] 参见[美]乌里·玛戈琳:《过去之事,现在之事,将来之事:时态、体式和文学叙事的性质》,载[美]戴卫·赫尔曼:《新叙事学》,马海良译,北京大学出版社2002年版,第108—109页。

这种情况同出镜第一人称非常接近。他们不但描述了艾滋病人小路的种种情况，还讲述了自己在接触艾滋病人过程中的种种事实和观念，这时观众得到的信息不仅仅是客观事实报道，同时也有类似于出镜第一人称的"我"的评价和"我"的感受。如其中的女记者涂俏在谈到她第一次认识艾滋病人小路的时候说：

> 一开始我约了下午两点钟去见他。在那个医生的办公室，恰巧医生不在，我就一个人在那里翻报纸，然后进来一个比较靓仔的年轻人，他的模样很普通。冯医生进来的时候说："不用我介绍了，看来你们都认识了。"你知道为什么？我们两个人正在讨论那张报纸上的一个内容，这个时候我"嗖"地一下就站了起来，我突然意识到，我面前是一位艾滋病患者。我没来得及考虑，我根本脑子里一片空白，但是，我伸出了我的手。
>
> （采访：握完手之后呢？）
>
> 我很害怕，我怕得要死。我想我手上肯定有几百个细菌吧，然后我飞快地跑到二楼去，打开洗手间的水龙头开始洗手，但是非常糟糕的是水龙头里没有一滴水，我又气得要命……

观众在这个片段中所得到的信息来自两个不同的层面，一是来自客体，即对会见艾滋病人这一事物的描述；二是来自主体，即主体自身在观察或参与事件过程中的感受，如听到对方是艾滋病人时的惊讶（"'嗖'地一下站起来"），握手之后的心理活动等，这种来自"我"的描述不仅是事实的镜像，同时还包括了事实引起的反应和意义的呈现。当然，这仅仅是一个采访的片段，只能说明涂俏作为被摄的身份，不足以说明第二人称叙事所具有的双重身份的特性。但是在影片中我们还可以看到许多涂俏与小路在同一个画面中的镜头，他们甚至为了是否去一个与艾滋病有关的机构而争吵，涂俏作为拍摄主体的在场特性由此而凸显，她在影片中既是拍摄者的代表（元叙述），又是被摄者。因此，对她的采访也就接近出镜第一人称的叙述。

四、叙述主体关系

不同的叙事人称表现了不同的叙述主体，不同的叙述主体其实是同一个叙述者（作者）所采取的不同策略或在处理不同的对象时所采取的不同的立场。我们可以把纪录片的叙事看成是拍摄主体、被摄对象和观众三者之间的博弈，三种不同的人称便是三种不同叙事要求下的应对。下面我们用一个示意图（图15-3）来说明

三者之间的关系,其中实线的箭头表示"对话",虚线的箭头表示"旁观"。

图 15-3 纪录片叙述人称示意图

从图 15-3 我们可以看到,"被摄"和"观众"所处的位置相对固定,"拍摄"作为主体则有多种变化和移动位置的可能。"拍摄"既可以作为旁观者,也可以作为对话者与被摄和观众交流,正是拍摄者身份的这种变化造成了叙事人称的改变。

在第三人称的情况下,可以呈现出两种不同的状态,即"明现"和"隐蔽"。

拍摄主体在"隐蔽"状态下事实上是同观众"坐一条板凳",也就是拍摄者把自己作为了观众,取一种旁观的态度,对事物的本身(被摄)不予干扰,"观棋不语"。这种叙事的立场是在纪录片诞生的那一天起就存在的,因为这是剧情电影最基本的叙事策略,而纪录片是从剧情片中诞生的,因此以剧情片的叙事方法作为自己基本的叙事方法也是理所当然。这样一种叙事策略由于直接电影流派的兴起而得到强调和彰显,因此也可以称其为"直接电影式"。

拍摄主体在"明现"状态下尽管也是第三人称的叙事,但却有一种"越俎代庖"倾向,它凌驾于观众之上,是高高在上且喋喋不休的"上帝",这种情况多发生于纪录片诞生的早期,尽管人们在一定的范围对于这样一种叙事方式表现出了越来越多的不满,但它依然顽强地存活到了今天。这样的叙事策略可以说源起于格里尔逊的英国纪录电影学派,因此可以称其为"格里尔逊式"。

在第二人称的情况下,观众看到的不仅仅是被摄者,还可以看到拍摄者出现在画面之中,简而言之就是采访者(主持人)在影片中出现,这时观众可以看到拍摄者以第二人称称呼被摄对象。这样一种方式最早可以追溯到英国纪录电影学派的作品,但作为一种有意识的在场的美学观念,应该出现在 20 世纪 50 年代,1960 年的

《夏日纪事》是这一观念的代表之作,因此也可以称其为"真实电影式"。值得注意的是,尽管观众可以看到拍摄者出现在画面之中,但这个出现在画面之中的拍摄者必然还有一个拍摄他的拍摄者,也就是说,这时的拍摄主体有着双重的身份,拍摄者和被拍摄者。在极端的情况,隐蔽的拍摄者有可能取代画面中的拍摄主体。如"口述电影"纪录片流派,从拍摄现场来看,应该是一场对话,观众应该看到对话的双方。但是当进行采访的一方不说话,只是倾听(至少在剪辑之后如是表现),他(拍摄者)的立场便站到观众那一边去了,影片也就变成了第三人称的叙事,因为观众既没有看到第二人称的叙事者在画面中出现,也没有听到他的"第二人称"——与被摄的对话(此时第二人称的图形变成了第三人称的图形)。如果拍摄主体直接同观众对话,这时的拍摄主体便兼有第一人称和第三人称的身份,或者我们也可以说,在这种情况下,第二人称的实质是第一和第三人称的混合。从图形上看,此时的"拍摄"在某种程度上屏蔽观众的全景视线(占有部分画面),其图形的变化也在某种程度上接近第一人称。

有必要指出的是,第二人称叙述示意图中的"分裂"仅指实际操作中元叙述所处的两个不同的空间位置(也可能是三个、四个或更多,每增加一个机位,便增加一个空间位置),它们仍然是同一个元叙述的主体,而不是两个。

在图15-3中,第一人称叙事的拍摄者介于被摄和观众两者之间,于是有两种可能性出现:当拍摄主体仅以画外音出现,不出现或者较少出现在画面上时,这时的第一人称是一个话语叙述者,观众仅靠听觉来感受他,或者说受到第一人称的诱导。我们可以将图中拍摄者的位置视为靠近观众,因此拍摄者能够有效屏蔽观众的视线,即观众必须通过第一人称的感受来感受、认知来认知,画外的第一人称犹如一副有色眼镜,观众所见,皆染眼镜之色,这样一种叙事策略因此也可以被称为"主观式"。当第一人称的叙事者不满足于经常待在画外,充当让人"反感"(或"迷恋")的"眼镜",而是较多出现在画面之中,这时的拍摄者实际上是处于第三人称被摄的位置,实际的拍摄者(摄影机操纵者)是从原有的拍摄主体中分离出来的,也就是说,拍摄者在此时有了双重的身份。如果可以把示意图看成是一个空间的关系,那么拍摄者将远离观众靠近被摄而变得渺小,不再能够有效屏蔽观众的视线,从而与被摄事物处于一个同等的地位,这时整体的图形应该接近第二人称的示意图。

由此我们可以看到,各种不同人称的叙述主体之间并非隔绝,而是能够在一定的条件之下互相转换。在现实中,一部纪录片有可能多次转换叙述方式,仅在一种宽松的、不严格的条件下遵守典型的叙事模式。如阿根廷纪录片《探戈令人眼花缭

乱》,作者以第一人称寻找一位昔日的歌星,除了讲述他的寻找经历之外,他本人偶尔也会出现在画面中,因此这是一部第一人称叙事的纪录片。迈克·摩尔的《大家伙》尽管从头至尾都是第一人称的叙述,但是他自己太多地出现在了画面之中,从而使他的第一人称分裂成了"拍摄"和"被摄"这两个不同的身份,所以这部影片只能是一部在场叙事的纪录片(第二人称),而不可能是完全主观的第一人称叙事。事实上,人们之所以将第一人称叙述纳入纪录片的叙述,往往是因为某些视角的缺乏或某些主观意念的表达在其他两种人称叙述方式的情况下无法实现。所以,第一人称也不是完美无缺的叙事方式。对于纪录片来说,第一人称的真伪经常无法一目了然,甚至有虚构的可能,这既是对纪实美学的一种"不恭",也是对哲学反思的一种诉求——关于"心灵的真实"。众所周知,心灵的真实是一种我们无法放弃的真实,但同时也是一种无法验证其为真实的真实,对于追求广大观众数量的纪录片来说,这可能是人们不得不放弃经常使用第一人称叙事(也就是放弃完全个性化表达)的原因。

从示意图上可以看出,各种不同人称叙事方法的拍摄主体、观众和被摄对象三者之间的关系是不一样的,这种不同仅在于叙事主体角度的改变,也就是在叙事学的范围内的变化。而在文艺学的范围内,这三者的关系都是一样的,即不论这三个图中拍摄者的位置处于何方,观众都只能通过拍摄主体这一媒介去认识事物。这是在一个更高或者说更为抽象的层面上讨论这一问题所得出的结论,这个结论可通用于所有的艺术作品,其抽象性可见一斑。而我们在讨论纪录片这个具体的事物的时候,有必要在抽象理论的大前提之下进行更为细致和具体的区分。

按照上述示意图,从左至右,是一个叙事主体逐渐从幕后到前台的过程,这一过程既表示了叙事主体对于它所表现事物的参与程度,也表现了在参与过程中为了使纪录片更为符合现代观众的审美情趣和价值观念而不得不越来越多地以个人的身份(不是"上帝"的身份)说话。叙事主体参与的程度越深,观点个人化的程度便越强,只有这样,才能符合现代观众对"个性化"而不是"上帝"的需求。从示意图上看,第三人称的"明现"叙事与第一人称叙事的图形有接近的地方,这是因为这两种叙事的方法都有"眼镜"的功能,都能在一定程度上屏蔽观众对于事物客观性的认知。差别在于第一人称时观众有选择的可能,他与第一人称之间有一定的"间隔",从而有了反思的余地。而在第三人称的时候,观众与叙事者平行(平面示意图中无法表现同一水平位置上的叠加,只能画成不同水平位置的叠加),没有距离,只能被迫接受第三人称的说教。

综上,我们从影像排列和人称视点两个方面讨论了纪录片的叙事,这两个方面

并不是两种不相干的方法,而是对于纪录片叙事的不同角度的分析。影像排列主要是针对纪录片对象而言,序列和并列说的都是影像;人称视点则主要针对纪录片观众而言,第一人称、第二人称、第三人称仅在观众的解读中才有意义。这两者并不矛盾,而是各有侧重,各有用武之地。

思考题

1. 什么是"序列",什么是"并列"?
2. 纪录片的叙事为何要以并列为主?
3. 为什么说第二人称只是第一人称和第三人称的变体?
4. 第一人称叙事有哪些优缺点?

第五部分　参考阅读

有关纪录片"客观性"的争论

国内有关纪录片"客观性"问题的讨论主要聚焦于直接电影。这是因为直接电影是纪录片中的"硬新闻""专业主义",它不主张任何对所呈现事件的人为干扰,避免使用采访和旁白,信奉一种"旁观""中立"的美学,遂成为"客观性"反对者攻击的靶子。本文涉及的有关"客观性"的争论会牵扯到新闻、纪录片和先锋影像等,纪录片的概念可能会稍显狭隘,但本文的讨论主要还是聚焦于直接电影,相关的结论和判断应该能够辐射纪录片以外的纪实影像全体。

一、问题的由来

国内有关纪录片"客观性"的争论是从有关纪录片"直接电影"的争论而来。大约是从 2009 年开始,国内便有人质疑直接电影,进而批评怀斯曼的直接电影作品,认为他的作品就是一个"神话",一种"欺骗",完全没有客观性可言。国外质疑直接电影的著作、文章也被陆续翻译出版、发表,相关争论一直延续至今。2017 年,在一本名为《直接电影:反思与批判》的文集中,主编之一在序言中写道:"在过去 40 多年,特别是经历了 90 年代以来纪录片理论的迅速发展之后,对西方纪录片学界来说,直接电影本身基本已不再是个问题了。"[①]这段话的意思好像是说,直接电影在西方已经被抛弃,问题只是在东方,在中国。当然,如果直接电影已经"不是问题",对其进行讨论的本身便会成为问题,因此只能理解为在东方还是"问题"。但是,在西方"已不再是个问题"这样的说法未经论证,更像是一种"从众暗示"的宣传手段。因为这样的说法与事实完全不符,无论是从纪录片制作的事实,还是从理论研究的事实来看。从纪录片的制作来看,怀斯曼的直接电影风格纪录片一直延续到今天,2017 年他还制作了《书缘:纽约公共图书馆》。同年,怀斯曼本人获得了第

① 王迟、[英]布莱恩·温斯顿:《直接电影:反思与批判》,中国国际广播出版社 2017 年版,序言第 2 页。

89届奥斯卡金像奖终身成就奖。并且,直接电影风格的纪录片一直都是国际电影节的常客,如2004年戛纳电影节上展映的法国纪录片《第十区法庭》。从理论上来看,20世纪90年代,美国文艺理论批评家诺埃尔·卡罗尔曾对西方后现代纪录片思潮进行过猛烈的抨击[1];普兰廷加也对后现代纪录片理论中的"客观性"问题发表过自己的意见,对温斯顿等人的主张提出过明确的批评[2]。即便是从《直接电影:反思与批判》这本书来看,主编的结论也是自相矛盾的,这本文集中共收录11位西方作者的文章,其中3位是采访,在其余的8位作者中,有两位对直接电影持肯定的态度,一位虽有批评,但仍然认为那些直接电影的制作者"经常创作出公认的深刻而感人的艺术作品"[3]。也就是说,至少还存在约三成的人持不同意见,怎么能说"直接电影本身基本已不再是个问题"呢?这样的说法是一种不负责的说法,有可能误导读者。看国内对直接电影的批评,几乎所有的观点,甚至很大一部分案例都是来自西方后现代纪录片理论。因此,本文对于纪录片"客观性"的讨论直接溯源西方后现代纪录片理论,不再涉及国内的争论。

西方后现代纪录片理论对直接电影的"客观性"提出质疑并非空穴来风,在与纪录片密切相关的新闻领域(20世纪60年代美国的直接电影大部分是作为新闻的一部分提供给电视台的),早在20世纪70年代便提出了新闻的"客观性"问题。1978年,塔奇曼在她的《做新闻》一书中便把新闻看成是被"建构"的。她说:"本书主要研究新闻是通过哪些环节实现社会建构的,研究日常发生的事情是怎样被转换成所谓的新闻这种具有现实时空的故事的。"[4]80年代末,赫尔曼和乔姆斯基的著作《制造共识》更是指新闻为"宣传":"我们的观点是,除传统功能外,美国媒体是为控制着它并为它提供资金支持的强大社会利益集团服务并代其进行宣传的。"[5]过去被认为是客观公正的新闻由此褪去了光环,西方新闻专业主义的理想也随着20世纪60—70年代西方社会运动的兴起而逐渐式微。从20世纪的70—

[1] [美]诺埃尔·卡罗尔:《非虚构电影与后现代主义怀疑论》,何春耕译,载[美]大卫·鲍德韦尔、诺埃尔·卡罗尔:《后理论:重建电影研究》,麦永雄等译,中国社会科学出版社2000年版,第396—428页。以下引用该文不再注释,仅以括号标注作者姓名和页码。

[2] [美]卡尔·普兰廷加:《运动的画面与非虚构电影的修辞:两种方法》,何春耕译,载[美]大卫·鲍德韦尔、诺埃尔·卡罗尔:《后理论:重建电影研究》,麦永雄等译,中国社会科学出版社2000年版,第429—451页。以下引该文不再注释,仅以括号标注作者姓名和页码。

[3] [加拿大]Thomas Waugh:《直接电影之外——安东尼奥与70年代新纪录片》,王永峰、李姝译,载王迟、[英]布莱恩·温斯顿:《直接电影:反思与批判》,中国国际广播出版社2017年版,第16页。

[4] [美]盖伊·塔奇曼:《做新闻》,麻争旗等译,华夏出版社2008年版,第30页。

[5] [美]爱德华·S.赫尔曼、诺姆·乔姆斯基:《制造共识:大众传媒的政治经济学》,邵红松译,北京大学出版社2011年版,导论第1页。

80年代开始,在西方社会政治经济领域盛行个人主义、自由主义(哈耶克、诺奇克),哲学(罗蒂)和历史学(怀特)也开始出现对于"客观性"的质疑。这一后现代主义"大合唱"的背景恐怕也是布莱恩·温斯顿敢于指责直接电影为"欺骗""出卖灵魂"[①]的底气所在。但是,新闻研究学者与温斯顿等后现代纪录片理论家的不同在于,他们尽管批评新闻,却没有否认媒介自身具有客观呈现事实的可能。在赫尔曼和乔姆斯基看来,新闻的客观性传统还是存在的,只不过是被强势话语给"过滤"了。因此,他们在批评新闻的宣传模式之时要把"传统功能"除外。艾伦指出:"'宣传模式'很好地突出了一系列问题。但是,这里必须牢记,我们不能狭隘地将'宣传模式'理解为新闻媒体只是宣传工具,与统治阶级的利益相符。赫曼和乔姆斯基理论的某些解释很可能把新闻媒体简单理解为疲惫的意识形态机器,似乎媒体只能通过一种神秘化的过程,永不停歇地行使着再生经济和政治精英特权的功能。"[②]黄旦在《做新闻》的导读中也在提醒读者注意不可堕入望文生义的相对主义,"从而把新闻生产误解成就是一个人云亦云充满主观色彩的过程,甚至可能得出新闻都是编造的结论,这在我们对此书的读解中,倒是尤其必须警惕和注意的"[③]。塔奇曼本人也"赞同维护新闻真实性的主张,反对那些与此相悖的哲学思潮"[④]。尽管美国20世纪50年代的新闻专业主义"助纣为虐"式地使麦卡锡主义迅速传播,60年代为越战推波助澜,从而使"客观性"成了在新闻界令人反感的概念,但舒德森依然承认:"新闻业还未出现一个崭新的理想来成功地挑战客观性理念。"[⑤] 由此我们可以看到,"客观性"尽管在新闻领域被反复讨论,但并没有成为一个相对于新闻媒介自身的"问题",但是在与新闻相关的纪录片领域,却引起了有关的哲学争论。

二、20世纪90年代早期争论中的对立观点

西方哲学、历史等后现代思潮无一不在学术圈内引起激烈争论,纪录片也不例外,只是争论的激烈程度逊色于其他学科。在20世纪90年代西方有关后现代纪录片理论的争论中,主要的矛头指向了雷诺夫、尼科尔斯、温斯顿等人。

① [英]Brian Winston:《"谜中谜之谜"——怀斯曼与公共电视》,李姝译,载王迟、[英]布莱恩·温斯顿:《直接电影:反思与批判》,中国国际广播出版社2017年版,第259页。
② [英]斯图亚特·艾伦:《新闻文化》,方洁等译,北京大学出版社2008年版,第62页。
③ [美]盖伊·塔奇曼:《做新闻》,麻争旗等译,华夏出版社2008年版,导读第27页。
④ 同上书,第40页。
⑤ [美]迈克尔·舒德森:《发掘新闻——美国报业的社会史》,陈昌凤、常江译,北京大学出版社2009年版,第176页。

雷诺夫认为,纪录片使用的剪辑、构成方法与虚构的故事片一般无二,因此纪录片也是"虚构"的,他的理论来源是历史学家怀特有关历史是"虚构"的说法。卡罗尔的批评观点则指出,不论是虚构的技术还是非虚构的技术,它们彼此都能够在使用中互换,如表现第二次世界大战的故事片使用了纪实影像,表现历史的纪录片使用了搬演,这些技术手段并不能决定影片自身的虚构与否。因此,"非虚构电影与虚构电影之间的差别,也不能以形式方面的技术差别为依据"(卡罗尔,第400页)。至于怀特有关历史是"虚构"的理论,强调的是人们人为地赋予了历史以某种意义的因果,而这一因果并不一定就是正确的。卡罗尔认为,历史的陈述必然涉及因果,"因果关系在所有的客观叙事结构中是一种重要的因素,而且,没有理由认为因果关系是为了得到某一事件过程而虚构的假设。因为尽管因果关系是叙事结构一种成分,但是因果关系也具有历史的真实性"(卡罗尔,第404—405页)。雷诺夫将某种可能出现的因果误置推演至必然,被卡罗尔称为"转移注意力话题"。

尼科尔斯的观点比较绝对,他认为世界上根本就不存在客观,因为每一个个人都是主观的,都要受到自身功利意识的影响,因此不可能有一种完全非功利的、客观的观念出现。即便是物理学家,他的研究机构的设置也是有一定目的的,也是功利的,也不可能是完全客观的。对于这样一种说法,卡罗尔说:"攻击非功利的客观性概念是奇怪的自我反驳。"(卡罗尔,第417页)也就是说,如果把这一理论放在尼科尔斯自己的身上,那么他的说法也会变成功利的、非客观的,从而是不可信的。卡罗尔问道:"为什么人们不能从事从根本的目的和利益出发去获取知识的相关调查,——顺便说一句,这种利益是与客观性相关联的非功利性相一致的。"(卡罗尔,第419页)卡罗尔认为客观性的获得与功利性并没有必然的关系。

卡罗尔把温斯顿的观点称为"后现代的怀疑论",温斯顿青睐的怀疑主义否认一般理性所具有的客观标准的可能性,即他认为不存在所谓客观的事物,并从这一大前提推导出纪录片不可能具有客观性的观点。卡罗尔的辩论技巧是将这一大前提推至温斯顿自身,如果温斯顿的观念是正确的,那么他也必须"预先假设了理性的客观标准"(卡罗尔,第421页)。这是显而易见的。如果世界上根本就不存在"客观",那么温斯顿自然也就不可能客观,他对纪录片客观性的怀疑和批评便可统统用在自己的身上。

卡罗尔非常不客气地将那个时代的后现代纪录片理论称为是一种"傲慢自大、标语口号似的现状"(卡罗尔,第424页)。普兰廷加把温斯顿等人称为"后结构主义者",指出他们在面对使用纪实素材和建构观念的纪录片之时不知所措,从而完全否认纪实影像表现客观的可能性,并认为摄影机的"模仿能力"具有一种特殊的

意识形态功能,仅可以表现为为主观服务。普兰廷加指出:"为任何机器主张一种一致的、无缝的、解构语境的意识形态效果是过分简单化的、与历史无关的和错误的。"(普兰廷加,第438页)一部纪录片表现出主、客观同在并不是不可思议的事情。他用白人警察殴打黑人罗德尼·金的那段著名影像为例,指出:"电视提供给我们一些视觉信息,虽不是完美的,或不可辩驳的,或完全的,或无可置疑的,但仍然是一些信息。例如,它的确表现了一个黑人被一群白人警察殴打。电视提供的许多信息是不可辩驳的;那些人身上穿着的制服表明他们是警察;当其他人殴打金时,一些人站在旁边;殴打发生在晚上等。我们从审判中得知,作为刑事犯罪起诉的一些重要信息,并未被电视表现出来,如犯罪目的,警察和金的行为,金试图站起来的动机是自卫还是侵犯等。"(普兰廷加,第439页)这也就是说,尽管影像的客观性不是完整的、全面的,但它依然可以是客观的。温斯顿等人试图从影像修辞的角度论证纪录片的纪实功能会因为影像语法的修辞失效,普兰廷加断定这是一个后结构主义者的"错误"。

发生在20世纪80—90年代的这场"争论"其实并没有真正的交锋,因为我们没有看到对于卡罗尔、普兰廷加等人的批评的像样回应,那些推理上的错误和逻辑上的不周全并没有通过进一步的哲学论证被"修复",而是依然一副千疮百孔的模样。这就难怪卡罗尔说话"不客气",他教训那些后现代纪录片理论的倡导者至少应该读一些哲学,不要总是那么"肤浅"和"表面"(卡罗尔,第423页)。20多年过去了,那些后现代纪录片理论与整个处在批评风口浪尖的后现代主义思潮一样,不可能在学术领域建立起自圆其说的体系,但那些20年前的理论基本上一个不落地出现在了当下的中国,甚至讨论的案例都没有太大的改变。当然,一些太过明显的自相矛盾被加以修补,不过观点还是依旧,这也是为什么我们今天还要继续对之进行讨论。

三、纪录片"客观性"争论的前提

卡罗尔之所以能够在一篇文章中横扫多位后现代纪录片理论主将的主要观点,是因为他发现了这些理论在逻辑推理上的问题。我们且先不讨论有关"客观性"是如何在人类大脑中生成这样复杂的哲学问题,而是假设"客观性"并不存在,看看它是否能够成为一种有效进行争论的前提。

首先,逻辑前提。如果客观性不存在,那么任何人,包括这一主张的批评者也不能是客观的,也是要被质疑的,这一点前面卡罗尔已经说过,这里不再重复。

其次,相对性前提。客观性概念相对于主观性而成立,没有主观性也就没有客

观性,没有客观性同样也就不会有主观性,因此对于直接电影"主观"的批评同样不能成立。换句话说,如果这个世界上不存在客观性的事物,那么同样也就不会存在主观性的事物,消除了主客观的二元对立之后,其实是消除了争论立足的平面,当人们不再能够使用"客观性""主观性"这样的概念,对直接电影的批评还将如何进行?没有客观,就是说不存在一个外部视角,没有一个从外部世界而来的观照,我们无法获取一个"不以个人意志为转移"的判断。所谓客观,是主观视线中人类不得不顺应、不得不承认的东西,没有了外部世界的投射,我们的主观也就不成其为主观,因为这个"观"失去了方向。没有方向也就是"盲目",也就是"虚无"。

按照梅洛-庞蒂的说法,主客是可以"交织"在一起的,但是在交织的原点,那里便是一个无可言说的"虚无"。"如果我将我和我对世界的视觉认作为一体,如果我在行为中和没有任何反思地后退考虑我对世界的视觉,它确实是虚无的一个集中点,在这个点上,作为自身的,作为自身之所是的虚无变成了被看的存在。"[1]海德格尔没有说"虚无",但是他说设定主客两分的做法"没有意义","历史学的研究对象究竟是什么?'客观的历史学'是一个不可达到的目标吗?它根本就不是一个可能的目标。那么,也绝不存在'主观的'历史学。历史学的本质要义在于,它植根于主体-客体关系;它是客观的,因为它是主观的,而且因为它是主观的,也就必定是客观的;所以,'主观的'与'客观的'历史学之间的一种'矛盾'压根儿没有什么意义"[2]。我们如果把这段话中的"历史学"置换成"纪录片",显然不会改变这段话的基本立意。因此,可以说在纪录片中区分"客观"和"主观"的做法在本质上也是没有意义的。

最后,"君子之幕"。人们创造出"主观""客观"这样的概念就是为了辨析人类思维中不同性质的事物和思维方式的差异,而不是为了指称事物自身的性质。因此,当我们把这些概念运用到对事物的描述时,永远只是一种相对的立场,也就是说没有绝对的客观。当我们说某一事物是客观的,是在说相对于虚构的事物来说,它具有客观性,并不是指称这一被描述的事物体现了绝对的、完整的真实性。不过,这样的说法面临危险,因为对于现实的纪录片来说,它有可能"说谎",如同假新闻,纪录片也会出现虚假,甚至是"伪纪录片",我们自然不能把说谎的纪录片纳入

[1] [法]莫里斯·梅洛-庞蒂:《可见的与不可见的》,罗国祥译,商务印书馆2008年版,第109页。
[2] [德]马丁·海德格尔:《哲学论稿(从本有而来)》,孙周兴译,商务印书馆2012年版,第522页。

具有相对客观性的范畴。因此,如同罗尔斯在讨论"正义"时需要设置"无知之幕"①,在有关纪录片客观性的争论中,也需要设置一道屏障,把那些为了追名逐利、故意提供虚假信息的纪录片排除在外,我们可以把这一屏障称为"君子之幕",那些说谎的纪录片("小人")将被屏蔽在讨论的范围之外。

除了讨论问题的需求,设置"君子之幕"也是因为西方某些人在争论中轻易地把直接电影称为"欺骗"②。众所周知,即便直接电影没有做到客观,那也不是一般意义上的"欺骗",这样的说法倡导了一种污名化、非学术辩论的风气,对厘清事实起不到任何作用。遗憾的是,这一风气同样也为国内某些人所乐于仿效。

四、争论中"绝对客观"之预设

所谓"绝对客观"就是认定在人们的观念(表象)之外还存有一个客观,这个客观也就是康德所谓的"物自体",邓晓芒对这一概念的解释是:"自在之物是客观的,而且是绝对的客观性,绝对客体,这样一个绝对客体是我们必须设定却不能认识的。"③尽管康德并不认为"物自体"是一种实在,但这一概念的存在总会引起人们的"遐想",总会在不自觉中将其当成了存在的实在之物。预设"绝对客观"的存在是万错之源。

艾琳·麦加里对纪录片客观性的批评思路是这样的,她认为"镜前事件是被电影工作者的意识形态感知和阐释、传统的类型电影在形式和内容上的要求所编码。……尽管导演努力不对镜前事件进行任何的控制和编码,有些有关现实的决定是一定要做的:被拍摄对象和拍摄的地点的选择(不用说电影工作者的先入之见,不管它有多么细微),电影工作者机器设备的在场(无论有多么不显眼)都会参与进来,在电影技术和主导意识形态的语境下,对镜前事件进行控制和编码"④。显而易见,这位批评者将纪录片的事实分成了两个层面,第一个层面被称为"镜前事件",第二个层面是对第一层面的编码,因此便断定纪录片对现实进行了改变。

问题在于,第一层面的事物是一种什么性质的存在?如果它是客观的,那么第二层面就必然是主观的吗?我们可以假设事物发生的现场有各种媒体在进行记

① [美]约翰·罗尔斯:《正义论》(修订版),何怀宏等译,中国社会科学出版社2009年版,第105页。
② [英]布莱恩·温斯顿:《纪录片:历史与理论》,王迟等译,中国广播影视出版社2015年版,第146页。
③ 邓晓芒:《康德〈纯粹理性批判〉句读》(上),人民出版社2010年版,第189页。
④ [美]Eileen McGarry:《纪录片、现实主义和女性电影》,王迟译,载王迟、[英]布莱恩·温斯顿:《直接电影:反思与批判》,中国国际广播出版社2017年版,第35页。

录,凡是今天可以找到的媒体都在现场。那么事后我们是否可以在其中找到一个准确、完整的现场记录?——不能,任何性质的记录都不能避免它自身的角度和设备操纵者的意识形态,这都属于前面那位批评者所表述的第二层面。因此,我们可以说这位批评者预设了一个绝对的客观,即所谓的"镜前事件",这个"客观"无论多么"真实"和"正确",其实都是无人能企及的。它只是一个人们预设、推论中的"存在",不可能成为实有。事实上,在"君子之幕"的条件下,所有在场媒体记录下来的都是客观,只不过是相对的、从主观视角出发的客观。批评纪录片因为所使用的设备和具有意识形态的人的操作便不是客观,或者将其与虚构等同都是错误的,因为那样就会使人们找不到任何真实的信息而遁入虚无。

　　布莱恩·温斯顿在批评直接电影"旁观"美学时说:"这种说法和格里尔逊的'创造性处理'公式是一样的,是自相矛盾的。如果这种'观察者的感受'得到承认,那么那些禁止性的规则,那些纪录片所要遵循的名副其实的教条,就只不过是掩护观察者主观性的工具而已了。直接电影欺骗说,应用这些教条的结果是让观众与被拍摄事件之间构成了直接关系,就像观众本身是正在从科学仪器上读取结果的观察者。"①直接电影强调不加任何解释的现场直击和体验,温斯顿把这种方法称为"教条",把现场感称为"欺骗"。由此我们可以推论出温斯顿预设了一个绝对的真实(客观),因为没有一个原在的、未经直接电影拍摄者"扭曲"的客观现实,又何来"欺骗"?在一般人看来,对于现场的表现就是现场的客观,那是"纪实"这一概念原本的意思,并不存在一个绝对的"元客观"("物自体")。所谓"现场",总是某人的在场,如果事物完全脱离人们的视野,便是堕入"存在",堕入"虚无"。温斯顿的怒不可遏正是因为直接电影未曾将他心目中的那个绝对客观呈现出来,而"假装"是在现场做到了这一点。

　　其实道理很简单,正如康德告诉我们的,尽管事物有其"物自体",但那并不是人类可以企及的。人类也是物质世界的一分子,尽管他聪明绝顶,但也没有可能超越肉身,觊觎上帝的位置,只有上帝才有可能看见那个"物自体",人类永远无法看见自己的后脑勺。当然,理发店的发型师会用镜子让你看见自己看不见的地方,但是这样一种使用"设备"和"具有意识形态者"的出场,定然会被温斯顿斥为"欺骗"。

　　尼科尔斯同样也是直接电影的批评者,他说:"它(指直接电影——笔者注)同样也确定了某种真实感,这种真实感使我们觉得那些事件就这么发生了。然而,事

① [英]布莱恩·温斯顿:《纪录片:历史与理论》,王迟等译,中国广播影视出版社2015年版,第146页。

实上它们是被建构出来的。"①"建构"的概念最早来自康德,康德把"建构"看成人类认识中客观的方面。陈嘉明对此解释道:"我们所能认识、所能建构的对象,是作为主观表象的现象,亦即对象在我们感官中显现的东西;……现象作为建构方法的客观方面……"②尼科尔斯所谓的"建构"显然不是康德意义上的,因为在康德那里,"建构"不但是"客观"的,而且是人类认知外部世界的基本方法,可以说是无处不在。既然无处不在,特别地去说直接电影的"建构"也就没有意义。从修辞上看,上面尼科尔斯引言中的"然而"表示一种转折,这一转折意味着对前面的一句话语已经确定持否定意义,也就是对直接电影的真实性深表怀疑。这样,我们就可以推论出尼科尔斯对于什么是"真实"有所预设,如果直接电影不真实,那么一定还有一个更为真实的存在,否则言说"建构"就没有必要。对于什么是超越直接电影"某种真实感"的"真实",尼科尔斯没有像温斯顿和雷诺夫那样展开论述,他似乎仅满足于"点到为止"。从前面卡罗尔对他的批评来看,尼科尔斯不仅认为直接电影无法达至真实,就是科学研究也没有可能。在遭受 10 多年的批评之后,他的观点似乎有所松动,在最新版(第三版)的《纪录片导论》中,尼科尔斯对直接电影表示了赞赏。

五、纪录片修辞与客观性

在 20 世纪 90 年代西方有关后现代纪录片理论的争论中,卡罗尔和普兰廷加都曾就技术不可能从根本上干预纪录片的客观性发表过议论,但是在今天国内的相关争论中,纪录片的修辞问题被一而再、再而三地提出,因此有必要再加讨论。

提出这一问题的主要是尼科尔斯,他认为"无论是怀斯曼还是上文提到的其他导演都没有能创造出一种中立或客观的风格。实际上,我们倒是经常听到有人指责怀斯曼操纵影片,或是怀有偏见"③。尼科尔斯在此不仅仅是针对怀斯曼,而且几乎是针对所有直接电影风格的导演。他认为直接电影的剪辑方式是有问题的,"这种剪辑方式会缝合前期拍摄获得的不同线索、镜头或断裂之处,以此营造一个貌似可信的、实则是想象出来的世界"④。这是对直接电影客观性的一个非常严厉

① [美]比尔·尼科尔斯:《纪录片导论》(第 2 版),陈犀禾、刘宇清译,中国电影出版社 2016 年版,第 177 页。
② 陈嘉明:《建构与范导——康德哲学的方法论》,上海人民出版社 2013 年版,第 23、25 页。
③ [美]Bill Nichols:《怀斯曼的纪录片——理论与结构》,薇娴、任超译,载王迟、[英]布莱恩·温斯顿:《直接电影:反思与批判》,中国国际广播出版社 2017 年版,第 144 页。
④ 同上书,第 155 页。

的指控,不过,这一指控是否能够成立,还要看尼科尔斯如何进行论证。

表1是怀斯曼纪录片《医院》的片段。

表1 怀斯曼纪录片《医院》片段

单元	编码	场景	拍摄方式	内容
1	A	诊室	匹配、对话正反打、跳切	精神病医生/同性恋病人
	B	医院过道	(描述性组合段)	
	C	办公室	医生特写	
2	D	(不详)	(不详)	医院人员/酗酒者
3	E	病房	对话中景长镜头	医生/吸毒者
4	F	急救室	视点摇镜头,切回视点	医生/吸毒过量者

如表1所示,尼科尔斯从怀斯曼的影片《医院》中截取了四个连续的段落进行分析,对其中平行并列的表现并未表示异议,如医生在打电话(C)与病人在走廊上等待(B)的并列表现。令其感到不满的几乎都是流畅叙事的蒙太奇连接,比如从一个人物的中景切到特写,对话中的正反打,同一人物说话时同景别的跳切等(A),他认为这样的做法是对现实进行了"删节",从而可以证明他所谓的"貌似可信的、实则是想象出来的世界"。对于一个人视线摇镜头的连接(摇到被视之物,然后切回视线主体(F),尼科尔斯认为"这种联结方式在暗示镜头间的删节,而不是确认它们同时发生"[①]。尼科尔斯诸如此类的说法近乎吹毛求疵,因为任何一个"切"的表现都是切断了连续性,都可以被说成有删节的可能。如果按照尼科尔斯的理论,便只有从不间断的监控摄像才能成为合格的纪录片。

事实上,怀斯曼确实对现实素材进行了删节,这样的删节也确实是出于导演对事物的思考。但是,"想象的世界"就一定是不可信的吗?当然,想象可以虚构,因而讨论这一问题我们需要"君子之幕"的前提,也就是不讨论那些纯属虚构的想象,在纪录片中这样的做法是对观众施行故意的欺骗,是"小人"的行为。因此,这里我们所要讨论的问题就变成了:是否可以对现实进行缺省的表现?缺省是否有违"客观性"?缺省,也就是尼科尔斯所谓的"删节",如果不被理解成刻意的欺骗,那就只能是某种意义上的"省略"。这个问题如果从反向来讨论,可以非常容易地得到结论。假设我们可以过一种尼科尔斯式的没有"省略"的、进行完全客观表达的

① 王迟、[英]布莱恩·温斯顿:《直接电影:反思与批判》,中国国际广播出版社2017年版,第164页。

生活,那么当某人需要告诉别人他在某饭店花两小时吃饭的信息时,他需要使用未经省略的两个小时。又或者某位朋友度假归来,要花费与假期一样长的时间才有可能把他的度假经历描绘出来。如果人们想要了解中华文明上下五千年的历史,难道就需要五千年的时间吗?由于人的寿命有限,不要说宋元明清,就是民国也回不去,因此我们也将不再拥有历史,没有历史也就没有文明,没有科学,没有进步和发展。同理,纪录片不可能把现实时间原封不动地搬上银幕(除了实验电影,曾有人对着一个正在睡觉的人拍摄了6个小时),不是技术上无法做到(如果表现的是历史则无法做到),而是没有观众愿意观看这样的纪录片,人是习惯于省略表现的。把尼科尔斯的逻辑推到极致,我们便可以看到其中的荒谬。正如卡罗尔与普兰廷加所言,影视剪辑中的"省略"技术与纪录片的"客观性"没有必然关系,技术是掌握在人手上的,省略既可用于"欺骗",也可用于表现"客观",最终结果的"客观"与否并不取决于对某种技术手段的使用,而是取决于纪录片的制作者,取决于人。

 从影像修辞角度来论证直接电影不客观的还有温斯顿,他认为直接电影通过修辞手段表达的客观性是"撒谎""自欺欺人"。他说:"直接电影的实践者认可见证人的核心地位,但他们坚持只有他们自己通过摄影机的目击才是合法的。他们认定如果这就是纪录片的边界,所有问题都会迎刃而解。但这是在自欺欺人。毕竟只有秘密监视才能算是非干预,而直接电影并没有把自己限定于此。……当里考克说'我们不撒谎'时,那只适用于拍摄期间。尽管'撒谎'显然是个太重的词汇,剪辑阶段的创造性工作削弱了直接电影夸下的非干预的海口。……这种修辞是不坦诚的。"①有关剪辑并不能决定纪录片的客观与否,前面已经进行了论证,这里不再赘述。温斯顿的一个新观点似乎是可以通过"秘密监视"达至某种程度的"客观"。这个说法未免太过天真,因为"秘密监视"也是通过人来进行的,与一般公开的"监视"并没有本质的区别,区别仅在于被监视者是否知晓。那么,在被监视者不知晓的情况下我们是否便可以达到"绝对客观"呢?这也是不可能的,因为被观察的主体仍在,仍有可能进行"主观"的表现。以偷拍为主的关于动物的纪录片中存在大量搬演、虚构等内容,"为了增强吸引力,影片通常会突破再现动物现实的桎梏,建构一些富有戏剧性的场面"②。我们是否便可因此而断言这类纪录片是"主观的",或者凭借"秘密监视"的条规认定其为没有干预的"客观"呢?显然不能,因为对于

① [英]布莱恩·温斯顿:《当代英语世界的纪录片实践——一段历史考察》(上),王迟译,《世界电影》2013年第2期,第181—182页。
② 张玲玲:《中国动物纪录片的戏剧性建构》,《中国电视》2017年第9期,第57页。

主客观性质的认定只能基于操纵修辞技术的人,而不能是修辞技术本身。

人有可能犯错,一般纪录片的错误源自阐释,即创作者对事实的读解,直接电影正是意识到了这一点,所以在作品中尽可能少解释(不使用旁白),以避免错误的产生。应该看到的是,直接电影这样的拍摄方法尽管在很大程度上接近了客观,但依然不能完全避免主观,因为在取景和剪辑时是会注入创作者的主观性的,这一点毋庸讳言。怀斯曼从不否认这一点,但是,仅凭这样一种"可能性"便要否认直接电影的客观性,甚至要从修辞的角度予以证明,则不仅是逻辑上的"以偏概全",同时也是技术上的幼稚无知。卡罗尔也曾批评过认为直接电影全然客观的说法,但是他在批评纪录片纯属"主观"时,依然也是毫不留情。所谓"物极必反",事物一旦被推至极端,便难免谬误荒诞。

结语

无论是直接电影还是纪录片,抑或涵盖范围更广的纪实影像,都是人类试图了解世界、获取客观真知的手段,人类无法觊觎绝对的自在之物,但一直都在尽量靠近它。也正是因为如此,主观与客观在纪录片中难解难分,特别是在社会政治、经济、意识形态等强势话语和相关利益集团的干扰下,揭示客观、发现真理的任务对于纪录片来说并非轻而易举,纪录片作为"公器"发挥作用的前景也并不乐观。在这一点上,后现代纪录片理论着力抨击纪录片的"客观"属性的声音并非一无是处,它使人们警觉到现实世界的复杂性。

但是,同后现代纪录片理论的分歧是,我始终认为纪录片是一种社会性的媒体,它具有表述客观、提供认知的公众服务能力。然而,在后现代纪录片理论看来,纪录片本身的主观性表达决定了它只能是一种个人化表达的媒介,一种倾向于娱乐、游戏的工具,服务公众似乎只是它附带的功能、一件次一等的事情。温斯顿说:"没有客观性和'事实'的重负,有关真实的影片可以进行'创造性处理',而不会再有任何矛盾之处。"[1]在后现代纪录片理论主张者的眼中,当今社会已经完全虚拟化了,因而也不再需要所谓的"真实"和"事实",纪录片应该混同于动画、戏剧、美术、音乐、真人秀节目等,"甚至可能有关于尚未发生的事情的'假定'纪录片——所有这一切都已经出现了"[2]。

尼科尔斯在言辞上没有温斯顿那么激烈,但是在他的纪录片分类中,同样也包

[1] [英]布莱恩·温斯顿:《纪录片:历史与理论》,王迟等译,中国广播影视出版社2015年版,第275页。
[2] 同上。

含动画纪录片、伪纪录片、先锋实验影像,甚至某些工业广告。他说:"我们感觉到一种声音从特定的角度向我们谈论真实世界的某个方面。这种角度是更加个人化的。有时候它比新闻报道的角度更富有激情,电视新闻秉承着新闻行业的标准,它们远离了'声音'的自由特性,具有强烈的信息偏见。"①这样一种把个人化信息与公众化(新闻)信息对立起来的说法足以说明尼科尔斯对纪录片公共性质所持的怀疑态度,哪怕他并没有从正面来讨论这一问题。由此我们可以看到,纪录片是否能够具有"客观性"和何为"客观性"等,只是被反复争论的理念,争论的背后是完全不同的立场、美学和意识形态,认识论意义上的"客观性"反而经常被后现代纪录片理论置于无足轻重的境地。

而认识论的观点恰恰认为,"一个事物在不同视角的同一性,即该事物相对于知觉者采取这些不同视角保持恒常性。一个事物在不同视角下的恒常性,则意味着该事物相对于知觉者具有客观性"②。

有关纪录片"客观性"的争论在认知上是一种"概念性"错误,无论"客观"还是"主观",都不能是绝对的存在,而只能是相对的存在。人类主观的想象可以天马行空,却无法避免客观性的楔入,"天马"也还是"马","行空"也还是处在空间中。人们可以想象一个既不在空间中,也没有现实物参与的事物吗?——没有可能。绝对的主观如同绝对的客观,都是不可能存在的。在我们生活的这个世界上,客观和主观必然是相辅相成的,任何试图否认其中一方的企图,都是将另一方置于无从把握的虚幻。斯蒂格勒告诉我们:"没有客观性持留的位置,便没有'思想'。"③爱莲心也指出:"真理必须是主观发现的,然而,真理并不是主观的。"④

① [美]比尔·尼科尔斯:《纪录片导论》(第2版),陈犀禾、刘宇清译,中国电影出版社2016年版,第147页。
② 刘晓力等:《认知科学对当代哲学的挑战》,科学出版社2020年版,第221页。
③ [法]贝尔纳·斯蒂格勒:《技术与时间3:电影的时间与存在之痛的问题》,方尔平译,译林出版社2012年版,第105页。
④ [美]爱莲心:《时间、空间与伦理学基础》,高永旺、李孟国译,江苏人民出版社2015年版,第10页。

尼科尔斯纪录片分类刍议

纪录片分类是纪录片研究中的一个难题。分类与定义密切相关,因为任何定义都是以分类作为基础的,分类不但决定了事物的外延,也就是事物的范围,同时对事物的内涵也有所诉求,因为内涵是对事物本质的描述,没有对本质的了解人们无法将此事物区别于彼事物。因此有人把本质内涵比喻成"灵魂",没有灵魂我们不能知道对象其谁何谓。伊格尔顿说:"揭示一件事物的本质就意味着去掉它偶然的细节。"①去掉"偶然",剩下的就是"必然",就是本质。一般来说,具体事物定义中的内涵(本质)都是非物质的,而外延却是具有物理属性的。

比如我们定义人是一种"会制造工具的动物",其中的"制造工具"是指一种能力,并不能从外表分辨出来,因而是内涵,是本质的属性,没有这一本质,人便混同于其他各种动物。而"动物"则是外延的描述,指出了人不是石头之类的无机物,也不是植物。动物的种类当然非常多,但能够制造工具的动物便只有人类。如果在定义中缺失了制造工具的本质属性,仅通过外延来确认人类便非常困难,比如使用"哺乳动物",或更精准的"直立行走的哺乳动物",均不能准确定义人类。因为在哺乳动物中,有许多都是能够直立行走的,比如熊科(或猴科)的各种动物。也许有人会争辩说熊在大部分时候都不直立行走,直立行走对它来说是偶然,不是常态。确实,"直立行走"对于一般人类概念的描述来说尚可,但不够严谨。2019 年有人发现在动物园有一只能够直立行走的大猩猩②,它经常模仿饲养员走来走去,如果按照直立行走的定义,我们是否也应将其称为"人"呢?其实这里的关键不在是否具有能够直立行走的功能,而在本质上是否具有直立行走的需求。熊有直立行走的

① [英]特瑞·伊格尔顿:《文化的观念》,方杰译,南京大学出版社 2006 年版,第 46 页。
② 《猩猩模仿饲养员走路上瘾,走路的姿势看起来很酷,火遍网络!》,2019 年 1 月 12 日,哔哩哔哩网,https://www.bilibili.com/video/av40559399/,最后浏览日期:2021 年 4 月 2 日。

能力,但它没有使用这一能力的要求,事物的本质往往决定了事物的外部形态,或者也可以说事物的外部形态决定了事物的本质,这两者相辅相成,难以截然拆分。直立行走解放前肢是人类大脑发育的前提条件,大脑发育是制作工具的前提,如果没有制造工具的需求,人类永远只能混同于动物,即便它能够直立行走。因而内涵本质与外延形态两者之间是辩证的关系,本质的描述要能够与表象契合,也就是哈贝马斯说的:"谓语应该和主词'表达'的对象相互'吻合'。……使断言命题成真的是事实。"①否则便有可能偏离事实,这是下面我们很快便会看到的。

一、尼科尔斯纪录片分类的对象

纪录片的分类首先需要确定的是纪录片的本质,因为只有在知晓何为纪录片的前提之下,才能够确定纪录片分类的对象,这一对象有哪些类型,需要怎样的原则对其进行区分。对于这一点尼科尔斯应该是清楚的,他说:"在第一章中我们定义纪录片是一种电影形式,它为我们呈现真实的环境和事件。它涉及现实人物(社会演员),这些人物在故事里向我们表现他们自己,由此来传达出一些对于影片里描述的生命、环境、事件的看上去合理的建议或观点。导演从截然不同的观点把这个故事塑造成直接建立在历史世界之上的建议和观点,秉承众所周知的事实而不是去创建一个虚构的寓言。"②在此,我们可以看到,尼科尔斯有关纪录片的定义指出了纪录片的本质属性,即"呈现真实",以及基本的外部形态,即电影形式。尽管尼科尔斯的表述还有些问题,但已经把纪录片定义所要求的内涵和外延包含其中。然而奇怪的是,尼科尔斯似乎并没有认真看待自己对于纪录片的这个定义,仅仅翻过一页,他便说:"我们非但没有遗憾纪录片没有一个可以遵守的单一定义,也未曾抱怨哪怕有一种定义去区分现有的纪录片类型,我们欣然接受了纪录片是一种动态的、发展的形式以及它的流动性,这种流动的、模糊的边界见证了它的成长和活力。在过去二十五年的发展中,纪录片惊人的活力和流行程度牢牢证明了这种不确定的界限和生命力,收获了一种振奋人心并且随机应变的艺术形式。"(第144页)这样一来,尼科尔斯对纪录片的分类便进入了一种没有对纪录片本质进行观照的状况,也就是可以完全不讨论分类的依据,因为分类的对象是不清晰的,是流动的、模糊的,不知道是在对何物进行的分类,因而也就可以完全

① [德]于尔根·哈贝马斯:《后形而上学思想》,曹卫东、付德根译,译林出版社2012年版,第95页。
② [美]比尔·尼科尔斯:《纪录片导论》(第2版),陈犀禾、刘宇清译,中国电影出版社2016年版,第143页。下文援引此书不再作注,仅标注页码。

随心所欲。

在第三版《纪录片导论》中,尼科尔斯改写了有关纪录片的定义,他说:"纪录片所讲述的是与真实人物(社会演员)相关的情境或事件,而这些人物也会在一个'阐释框架'(frame)中呈现自己。这个阐释框架会传达对影片中描述的生活、情境和事件的一种看似有理的观点。影片创作者独特的视点把影片直接塑造成一种看待历史世界的方式,而不是塑造成一个虚构的寓言。"[1]这个定义与第二版相比,看似差别不大,但却有一种特别强调"主观"的倾向。这个定义在第三版同样也被推翻,认为纪录片"超越了任何具体的定义"[2]。

尽管跨越了纪录片的边界,尽管放弃了纪录片的本质,但尼科尔斯还是要寻找一种替代物来充当纪录片的本质,因为没有本质就没有分类所指称的对象。按照尼科尔斯的说法,纪录片分类可以从一般文科叙事的非虚构样式和电影样式来确定自身的指向。在《纪录片导论》第二版中,他把非虚构样式与他的纪录片模式一一对应:调查报告对应说明模式,宣传推广对应诗意模式,历史对应观察模式,证明书对应参与模式,探险旅游写作对应反身模式,社会学对应述行模式。还有一些非虚构样式没有纪录片模式可以对应,因而只能悬置(第149—154页)。换句话说,非虚构样式要"大于"纪录片模式,也就是分类模式不能穷尽纪录片,但非虚构样式可以。在第三版中,尼科尔斯干脆取消了这样的一一对应,"非虚构样式"被改称为"非虚构原型"[3],让原型对应所有的纪录片,六种纪录片模式反而变成了对于纪录片不同"品质"的描述。在书写方式上原型与分类模式也完全分开,原型与纪录片的关系似乎比模式更为密切。

让我们感到好奇的是,尼科尔斯在纪录片的分类中腾挪置换各种概念,从"真实"到"非虚构样式""非虚构原型",还顺带排挤分类模式,竟欲何为?

要回答这个问题,还要从尼科尔斯对于纪录片的基本看法入手。尼科尔斯告诉我们,在电影发明的时候,影像的索引性便被确定了下来,但是纪录片并没有因此而出现,纪录片的出现要到三十多年之后,"在30多年的时间里,摄影影像不可思议的精确纪录现实和运动的能力,以及格里尔逊创建纪录电影的制度基础时发挥了关键作用,也会引发一系列的问题。……对我们而言,必要的但不充分的条件是什么?"(第124页)尼科尔斯的问题是,影像索引性的外部形态对于纪录片这一

[1] [美]比尔·尼科尔斯:《纪录片导论》(第三版),王迟译,中国国际广播出版社2020年版,第14页。
[2] 同上书,第132页。
[3] 同上书,第133页。

事物来说仅仅必要但并不充分,那么纪录片的充分条件究竟是什么?他自问自答:多种元素的加入,综合形成了纪录片这样一种影像样式。他说:"我们可以确认构成纪录电影之基础的四大关键元素。只有当四大元素全部聚集在一起的时候,纪录电影传统才真正诞生。"(第128页)尼科尔斯所谓的四大元素,简单来说就是:(1)影像索引,(2)诗意实验,(3)叙事,(4)修辞。四大元素中唯有影像索引是基本的,仅属于纪录片自身的,而其他三种元素都是与一般非影像媒介共享的。如果我们把影像索引看成物质的属性,它便成为纪录片定义的外延,另外三个概念便需要充当纪录片的本质,但它们既不是抽象的概念,也难以找到具有"家族相似性"的共同特征来对纪录片的本质进行描述,这也就是说,尼科尔斯完全不是从"本质"的角度来看待纪录片的,而是抓住"范畴"不放。在纪录片诞生之初,确实有许多与纪录片不相干的事物汇聚糜集,提炼本质即在于去芜存菁,而尼科尔斯的做法却是芜杂并用,这里有明显的偷换概念之嫌,并不是原初的存在都应该是必然的存在,与本质抵牾的部分便需去除。就如同人类的胚胎有尾巴,不能说成人之后也应该有尾巴。由此我们可以看到,尼科尔斯在分类的过程中不停置换有关本质属性的概念,其根本目的便是规避本质,以便让更多的不属于纪录片的"尾巴"进入他所指认的纪录片范畴,如实验电影、伪纪录片、动画片等。

二、尼科尔斯的"声音"

尼科尔斯在分类讨论中使用的"非虚构样式""非虚构原型"概念,都不具有准确的本质意味,"原型"之谓具有"溢出"的暗示,因此他无论如何还需要一个具有本质意味的概念来充当"灵魂"的角色,这个概念就是"声音"(又译"嗓音")。

尼科尔斯认为:"纪录片的'声音'能够提出主张,表达见解,甚至激发感情。凭借其视点或者声音的力量,纪录片努力说服我们或者使我们去相信。"(第67页)"声音"可以充当纪录片的本质规定性吗?——不能,尽管纪录片的"声音"可以"提出主张,表达见解,甚至激发感情",但是故事片、动画片的声音也能够做到,甚至文学、戏剧的声音也可以,因此"声音"与"非虚构"一样,并不能有效地指称纪录片。为了能让"声音"勾连起纪录片,尼科尔斯不仅将其表述为一种内容主题,同时也将其表述为一种形式。他说:"类型理论的研究对象,是可以用来对不同的制作者和电影进行归类、并反映出其类型特征的电影特性。在纪录片电影和电视中,我们可以识别出六种不同的'嗓音',即不同的表达模式:诗歌模式(poetic)、阐释模式(expository)、参与模式(participatory)、观察模式(observational)、反身模式

(reflexive)、陈述行为模式(performative)。"①这里把"声音"与形式的分类进行了直接的对应,这是在《纪录片导论》的初版中。在之后版本中,尽管"声音"还是代表着内容和形式,但两者的区分却变得越来越不明晰了,比如在第二版中,"声音"对于分类模式的意义是这样表述的:"就像每一种说话的声音,每一种电影的'声音'都有自己的风格或者'纹理',具有签名或指纹般的功能,成为影片的识别标志,它能够反映出制作者或导演的个性,有时是影片赞助者或者管理机构决定权的体现。"(第157页)前面说"风格""纹理"之时,似乎说的还是形式,但说到权力关系的呈现时,则是明白无误地表述作品的内容和主题,因为形式是无关权力关系的。

尼科尔斯将"声音"的手段功能分成了六种,我们可以从这六种功能中区分它们对于形式和内容指涉(表1)。

表1 尼克尔斯对"声音"手段的分类

	尼克尔斯"声音"手段(第71页)	涉及范畴	判定理由
1	何时切换或剪辑,把什么内容并置在一起;	内容	内容主导形式,形式的考虑依托于内容。
2	怎样结构或组织镜头(特写还是远景,低机位还是高机位,人工照明还是自然光,彩色还是黑白,是否要用摇镜头,放大[拉开]还是缩小[推进],用轨道还是保持固定机位,等等);	形式	未涉及具体内容,形式具有独立的意义,是否使用轨道灯光等大型设备,在开拍之前便应该确定。
3	是否要边摄影边录音,是否要加入另外音响(比如拍摄完成后的画外音翻译、配音对话、音乐、音效或者解说词);	形式	形式风格可以不参照具体内容来确定。
4	为了支持某个观点,是否应该坚持根据精确的历史事实进行表现,还是对事件的发展进行重新安排;	内容	突出观点,以观点来选择合适的表现形式。
5	是否使用档案资料或者他人的影像素材和照片,还是只采用制作者当场拍摄的影像内容;	形式	素材的选择更多决定于影片的风格。
6	借助哪种再现模式(说明模式、诗意模式、观察模式、参与模式、反身模式或述行模式)来组织影片。	内容	除了具有先锋意味的实验性作品,一般是内容决定形式的选择。

① [美]比尔·尼可尔斯:《纪录片导论》,陈犀禾等译,中国电影出版社2007年版,第114页。

"声音"概念无论是从本质还是外延来说,都没有建立起与纪录片这一事物的必然关系。既然如此,那么尼科尔斯为什么还要用"声音"来为纪录片的分类建立原则?

这是因为尼科尔斯对"声音"原则有着不同于纪录片定义的期盼,他说:"如果一个概念毫无疑问,比如,温度降低时液体就会冷凝,温度升高时液体要蒸发,那么就没有必要为此拍一部纪录片。如果要对类似概念进行解释或举例说明,那么那种提供信息或提供指导的电影,比如资料影片和教学影片,也许仍有用武之地,不过这类影片的组织方式被严格地限定在传达真实信息,巩固我们对某种无可置疑概念的掌握上,它们丝毫不会扭转或改变我们对概念本身的恰当理解。因此,它根本算不上是纪录片。纪录片通常所关注和讨论的正是那些富有争议性的概念和具有不同见解的观点。"(第 101—102 页)尼科尔斯在这里表述的不是"什么是纪录片",而是"什么应该是纪录片"。他相当主观地规定了纪录片表达的范畴,如果没有争议的声音不是"声音",就把纪录片中数量最大的科教片、历史片排除在外了,因为在这些影片中少有争论。尼科尔斯纪录片分类讨论的案例中也少有这类纪录片的身影。尼科尔斯这一刀下去,切除了 50% 以上的纪录片作品,这在纪录片一般定义的逻辑之下是无法达成的,但是"声音"可以,"声音"不涉本质,无关媒介,可以不受约束地自说自话。

三、尼科尔斯的纪录片类型

尼科尔斯区分了七种不同的纪录片类型。

(1)诗意模式。这类纪录片比较好理解,它在形式上有一种格律化的倾向。"诗意模式舍弃了电影的连续性剪辑传统和先后场景之间明晰的时空感觉,转而探索综合时间节奏和空间布置的关联形态。"(第 161 页)

(2)说明模式(即阐释模式)。这类纪录片在形式上有明确的标志:旁白。"通过字幕或旁白提出观点、展开论述或叙述历史,直接向观众进行表达。"(第 167 页)

(3)观察模式。这一类型的纪录片即是我们一般所谓的"直接电影",这类影片以"旁观"美学著称。"拍摄者在拍摄过程和后期剪辑中均倡导这种'观察精神',于是就出现了没有画外音解说词、没有配乐和音效、没有字幕、没有重现历史故事、没有为了拍摄而重复的动作、甚至连一点采访内容都没有的影片。"(第 172 页)

(4)参与模式。这一类型的纪录片即是一般所谓的"真实电影",它的美学与"直接电影"相反,主张"在场"。"拍摄者会更加强调和他/她的拍摄主体之间的互动而不是默默观察他们。提问发展为访问和谈话;参与发展为一种合作或对抗的

模式。"(第 180 页)

（5）反身模式。这类纪录片在形式上是明确的，它提倡影像的陌生感和假定性。"反身模式的纪录片并没有把新的认知方式加入已有的类型当中，它只是试图重新审视认知方式的假定性，从而让观众建立新的期待。"（第 198 页）

（6）述行模式。尼科尔斯对这类纪录片的定义似乎不在外部形式，他说："述行模式影片尤为突出经验和记忆的主观特性（这种特性与实际的叙述相互分离，脱离了对现实的叙述）。……述行模式纪录片加强难以抗拒的修辞欲望，意在感召而非说服——让我们通过某种方式尽可能生动地感觉或体验世界。"（第 202、204 页）

（7）互动模式。

在这七种类型中，"互动模式"是在《纪录片导论》第三版中提出的，尼科尔斯未对其展开论述。"述行模式"已有专文讨论[1]，这里也就从略。"诗意模式"和"反身模式"有溢出纪录片本体的嫌疑，需要重点讨论（下一小节）。"观察模式"和"参与模式"有道德绑架的嫌疑，也需要讨论。"说明模式"未对纪录片的本质属性提出挑战，也未涉及伦理问题，无须讨论。

对于观察模式的纪录片，从形式上说作为一种纪录片的类型并无任何不妥之处，但尼科尔斯却对其表现出了"不耐烦"，认为"它同样也确定了某种真实感，这种真实感使我们觉得那些事件就这么发生了。然而，事实上它们是被建构出来的"（第 177 页）。这样一种说法让人多少觉得有些"矫情"，因为这个世界本来就没有不被"建构出来"的纪录片，甚至新闻、报告、目击证词、法庭判决……凡是人类所认可的真实没有不是被建构出来的，不论它取何种形式。"建构"并不等同于"伪造"，按照康德的说法，人类认识世界的途径只能通过建构，外部世界给予人类的感官以杂多刺激，只有通过人类主体的先验直观才有可能将这些感受梳理分类，使之成为可以被认知的现象，人类唯有通过这样的方法才有可能认识世界，因此在康德那里，"建构"指涉的是客观，而非主观。陈嘉明在罗列了康德在《判断力批判》《纯粹理性批判》等书中的说法之后得出这样的结论："康德关于'建构'概念的这些说法的核心，在于它是用于规定客体，从而使经验得以可能的。"[2]显然，尼科尔斯所谓的"建构"，不是康德所谓的"建构"。那么，尼科尔斯的"建构"从何而来？尼科尔斯自己没有说，似乎是不用解释，只要是人看到的，都是主观的。这样一种想当然的将自然的、经验的明见性作为基础的论证，同样是靠不住的，因此胡塞尔会说："为

[1] 聂欣如：《狮子与老鼠：述行纪录片的观念》，《新闻大学》2017 年第 6 期，第 9—17、26、150 页。
[2] 陈嘉明：《建构与范导——康德哲学的方法论》，上海人民出版社 2013 年版，第 54 页。

了对科学进行彻底论证,我们无论如何首先需要对经验明见性的有效性和范围进行批判;即是说,我们不能无疑地并且直接地绝然地运用经验的明见性。……世界的存在对我们来说不能再是不言自明的事实,世界本身只是一个有效性问题。"[1]当人类的观察不经论证地被说成是"主观"的时候,有关纪录片的各种认识论问题便已经开始在这一缝隙中滋生和成长。

 除此之外,伦理问题也是尼科尔斯着重抨击观察模式纪录片的重点:"这种观察模式因为涉及观察他人处理私人事务的行为引发了一系列的道德问题:这是否属于窥探他人隐私。该行为本身是否具有窥探隐私的性质?和故事片相比,它是否将观众置于一种更不舒服的位置?"(第174页)在此,尼科尔斯将某种纪录片拍摄的方法与道德伦理联系了起来,认为观察必定会涉及隐私,让我们感到十分困惑。因为观察是人类生活的常态,我们几乎无时无刻不在观察,当然,也有人乐意观察那些别人不愿意被窥视的事物,但在现实生活中那样的人毕竟是少数。为什么一到纪录片的观察就变成了必然的窥淫?这是没有道理的,我们不排除在纪录片的拍摄者中有乐于窥淫者,但相对来说也应该是少数,不会影响到纪录片的全体,也不会影响到观察这一拍摄手法。换句话说,纪录片伦理道德的问题仅与纪录片的拍摄者有关,而与具体的拍摄方式无关。事实也证明,并非所有的观察模式纪录片都牵涉隐私问题,大部分的观察模式纪录片应该与之无关。

 即便是涉及有关"隐私"的问题,也是相对于具体个人而言的,政治家的财产和年龄就不是隐私,甚至个人私生活也不是,美国2010年制作的纪录片《9号客人:纽约州州长斯皮策盛衰记》,既不是观察模式也不是参与模式(甚至可以说是某种程度的反身模式,影片中出现了演员扮演的被采访者,一如郑明河的《姓越名南》),但依然涉及政治家的私生活;在网上"炫富""炫耀"者的隐私观也与他人不同;因而所谓的"隐私"是社会问题,与某种特定的纪录片拍摄方式无关。即便是在拍摄者与被拍摄者的关系中,也不是绝对的"强权"和"弱势"之分,许多人在镜头面前刻意表演,利用记录媒介的实录功能欺骗公众,他们在面对镜头的时候绝对不是所谓的"弱势"。对于纪录片的分类来说,伦理问题最多只是一个可供参考的坐标,并不能进入分类的系统。同时这也无法解释,为何迄今为止那些为尼科尔斯所诟病的传统纪录片制作方法,如观察、采访等,一直都在纪录片中被大量使用。

 在第三版的《纪录片导论》中,尼科尔斯对直接电影,也就是观察式纪录片的批

[1] [德]埃德蒙德·胡塞尔:《先验现象学引论》,倪梁康译,载倪梁康:《面对实事本身:现象学经典文选》,东方出版社2000年版,第110页。

评有所收敛,但基本立场未变。

对于"参与模式",尼科尔斯同样地满怀道德担当,他说:"像《夏日纪事》《杰森的肖像》或《放出话来》,这样的参与型纪录片涉及拍摄者与被拍摄者双方所遭遇到的种种道德和政治问题。因为在他们之间,一个控制着摄影机,而另一个却不能。电影制作者和社会角色应该如何彼此应对?他们如何协调控制权、分摊职责?"(第182页)除了前面提到的制作者道德,尼科尔斯在这里还提到了权力和职责,这就牵涉更为宏大的社会背景,即社会伦理价值观。社会伦理价值观是多种多样的,有"自由主义"的、"个人主义"的、"社群主义"的,等等,尼科尔斯在此触及的是个人价值与公共价值孰重孰轻的问题,一般来说,被拍摄者以一己之立场面对拍摄者,而拍摄者要考虑影片将来面对的观众,当个人利益与公共利益发生矛盾的时候,势必有所选择。如尼科尔斯批评迈克·摩尔不尊重选美小姐,是无视她个人权利,而迈克·摩尔此举却是为了说明生活在不同环境中的穷人和富人对不同事物的不同关注。本书相关章节有对尼科尔斯纪录片道德伦理观的专论,这里不再展开。

从尼科尔斯对六种纪录片分类的态度来看,除了对说明模式较为中立之外,对观察和参与这两种模式有明确的伦理批评,对诗意、反身、述行这三种模式有明确的褒扬。而受到赞扬的三种模式基本上都有僭越纪录片基本属性的问题,它们与纪录片的关系究竟如何,下面将予以讨论。

四、先锋实验电影与纪录片

"诗意模式"和"反身模式"都牵涉先锋实验电影。我们首先需要明辨的是,先锋实验电影与纪录片有着完全不同的本质,阿多诺指出:"先锋主义艺术是一种彻底的抗议,它反对与现存一切的任何妥协,因此是仅有的一种具有历史合法性的艺术形式。"[①]由此我们可以知道,先锋实验电影的本质简单来说就是一种对于既成事实的反抗。纪录片的本质是什么?尼科尔斯先说是呈现真实,后来又说是由真实的人所表达的世界,最后又将这样的说法统统推翻。也就是说,尼科尔斯并未定义纪录片的本质。但至少,他也没有把纪录片的本质说成是一种对于既成事实的反抗。这也就是说,纪录片与先锋实验电影还是两种不同的事物,它们有着各自不同的灵魂。

但是,尼科尔斯在具体问题的讨论中,却在不断模糊纪录片与先锋实验电影之

① [德]彼得·比格尔:《先锋派理论》,高建平译,商务印书馆2005年版,第168页。

间的差别。按照尼科尔斯定义的诗意模式纪录片,即以格律化表现为主的纪录片,如伊文思的《桥》《雨》、鲁特曼的《柏林,大都市交响曲》,包括维尔托夫的《持摄影机的人》和维果的《尼斯的景象》等这类作品,其实在有声时代到来之后便逐渐销声匿迹了,或者说在纪录片的领域,格律化的节奏表现被叙事内在化、散文化了,诗意化纪录片已经改换了形态。那些以音乐化的节奏组织影像的作品继续存在,只是很难被纳入纪录片的领域,因为它们不再叙事,甚至连早期诗意纪录片中那种微弱的叙事(表现城市的一天,桥的开合,雨的到来和停止等)也不再保留,只是以韵律节奏的审美为要,全无有效信息的提供,因而几近影像艺术作品。然而尼科尔斯却说:"一些先锋电影,如奥斯卡·费钦格(Oskar Fischinger)的电影《蓝色构图》(Composition in Blue,1935)等,会使用一些由形状、颜色构成的抽象图案,或者诉诸动画形象,极力弱化纪录片对这个(the)历史世界进行表现的传统,转而去展现由艺术家想象出来的某个(a)世界。但诗意纪录片依然是以历史世界作为原素材的来源。"①这样的说法是竭尽全力在把实验电影拖入尼科尔斯所定义的纪录片范畴,尽管这些影片已经完全脱离"非虚构"。尼科尔斯自问道:"这个平行世界我们会理解为现实,还是一种我们刚刚体验过的让我们迷惑的主观世界的变化?"他自答道:"这些电影和许多类似的电影喜欢使用动画把诗意和自传、日记体以及表述行为样式和模式混合到一起来实现表现的目的。"(第164页)尼科尔斯在给纪录片下定义时的"真实人物""历史世界"的呈现,在这里七转八弯都变成了"表现"。

 显然,这里有一种对纪录片起源历史的误读。众所周知,讨论纪录片的起源一般都会从鲁特曼1927年制作的《柏林,大都市交响曲》以及相关的作品开始,参与"交响曲"纪录片制作的著名作者还有伊文思、维尔托夫、维果等。如果我们站在今天的立场上看,最早的纪录片样式并不是出自诗意化的作品,而是20世纪20年代初维尔托夫的《电影真理报》、弗拉哈迪的《北方的纳努克》等作品。之所以会把诗意化的纪录片作为源头,是因为格里尔逊这位纪录片命名者的代表作《漂网渔船》深受"交响曲"纪录片的影响。于是,这里便有了必然还是偶然的问题,尽管这是一个不可能说清楚的问题,但提出问题至少表示了对纪录片诗意源头的疑问。

 从先锋实验作品的定义和历史我们至少可以知道,先锋实验作品是排斥"美"的,先锋艺术"借助摧毁艺术的美丽结构并利用这些结构来回应艺术形式所能带来的控制和闭合的幻想观念。凭借检查它新形式的现代性残骸,通过找出边缘化、怪

① [美]比尔·尼科尔斯:《纪录片导论》(第三版),王迟译,中国国际广播出版社2020年版,第150页。

诞、畸形的东西和被抛弃之物，先锋派反而编出了一个去审美化的程序。"①但是我们在早期诗意纪录片中看到的，基本上都在不遗余力地追求"美"，这也就是说，所谓的早期诗意纪录片并不属于典型的先锋实验作品，至少与《机器舞蹈》《幕间休息》这样的作品相比距离巨大。由此，我们可以把早期诗意纪录片视为先锋实验艺术的背叛者，它们违背了先锋实验作品反抗任何条规的革命性，以致不可能在先锋实验艺术的领域占有一席之地，而相对彼时尚未真正诞生的纪录片来说，这些作品却暗合了我们今天所认定的纪录片的本质，即纪实的美学。早期从先锋实验艺术门下"反出"的诗意电影，就这样阴差阳错地被指认为纪录片的先声。

其实，从先锋实验艺术叛离分裂出来的诗意影像这一支，尽管被某些人尊为纪录片的先祖，但至今仍没有被纪录片所规训，其脑后的反骨来自先锋实验艺术的娘胎，今天我们所能看到的这类作品，依然追寻着"美"的踪迹，却把叙事完全丢在了身后，像《天地玄黄》《生活三部曲》《尘与雪》这样的影片，拥有相对严格的纪实画面，但没有叙事，没有旁白，只有音乐，将其称为纪录片必然会有来自纪录片本体的拷问：没有了叙事，没有了有效的信息，只有视听节奏的"狂欢"，还可以是纪录片吗？

在有关"反身模式"纪录片讨论的案例中，出现了维尔托夫、布努埃尔、郑明河（又译崔明菌）、戈达尔、克里斯·马克等一干先锋影像艺术的前辈和大师，这让我们有些意外，因为尽管他们的作品有些确实可以被纳入纪录片的范畴，但从这些艺术家作品的总体上看，大部分还是属于艺术而非纪录片的领域。于是我们便有了这样的问题：先锋实验影像能否在纪录片的领域中构成独立的类型？"反身"对于纪录片究竟意味着什么？

"反身"也被称为"自反"，在艺术领域更为通俗的称谓是"假定"，是一种在所有艺术门类中常见的方法，在叙事过程中故意暴露叙事者、暴露叙事过程的做法即是这一方法的所谓。一般来说，一种方法被作为一种类型需要一定的条件，否则便会混同到其他的分类之中去。比如在纪录片中，真实电影流派，也就是尼科尔斯所谓的"参与模式"，便是以反身的方法为其特色的，在这里尼科尔斯也不避讳，他说："在另一种情况下，我们放弃了调查的立场，以更为主动、更具有自反性的态度面对正在展开的涉及影片创作者本人的事件。"②因此，要将"反身模式"与"参与模式"

① [美]理查德·墨菲：《先锋派散论——现代主义、表现主义和后现代性问题》，朱进东译，南京大学出版社 2007 年版，第 24 页。
② [美]比尔·尼科尔斯：《纪录片导论》（第三版），王迟译，中国国际广播出版社 2020 年版，第 188 页。

区分开来,两者对于这一手段的使用必须有所差异,从尼科尔斯的讨论我们看到,在"反身模式"中,假定的使用必须是影片的主旨,并在影片中完整持续,而在"参与模式"中,假定的使用仅是片段式的,为其他主旨服务的。从尼科尔斯为"反身模式"选择的案例来看,确实如此。《持摄影机的人》从头至尾展示了拍摄制作的过程,《姓越名南》是一场采访的表演,《远离波兰》则是事件的搬演等。这样的做法尽管能够区分不同的分类,但也招致了另外两个问题。

问题之一:是否有足够数量的影片能够支撑"反身模式"这一类型?由于全片使用反身的手段,并将反身作为影片的主旨,也就是将形式的表现(而非内容信息)作为了影片最主要的目的,已经与先锋实验艺术相去不远,这类作品中能够满足纪录片要求(至少要求非虚构和叙事)的实在不多。尼科尔斯的做法是把伪纪录片也纳入反身的模式,其实伪纪录片并不是纪录片,许多影片仅在字幕中揭示伪装(反身),将其列为纪录片,不论其使用反身手段与否,均难以服人。尼科尔斯在《纪录片导论》的第二版中通过示意图将伪纪录片明白无误地纳入了纪录片(第145页),但是在该书的第三版,又将示意图取消了,伪纪录片在尼科尔斯的描述中成了一个语焉不详、飘忽不定的存在。

问题之二:"反身模式"是否可以挤占原本属于先锋实验艺术的领地?专注于形式表现的"反身模式"与一般传递信息的其他模式纪录片拉开了距离,反而是与先锋实验的艺术作品相接近了。站在先锋实验影像的立场上看,与纪录片有一小块交叉的领域并不奇怪,但是数量多了肯定不是先锋实验艺术的立场,因为先锋实验的原则是不能允许自身的作品被稳定、持续地纳入某一艺术范畴,否则便毫无先锋性可言。先锋实验电影的本质与纪录片有所不同。尼科尔斯的做法是把"声音"作为一种"凭据",只要有独特的声音,便可以是纪录片。但是从先锋实验电影的角度来看,这样的规定也是不能接受的。比格尔在研究先锋理论时指出:"为一种艺术手法规定一种固定的意义的做法,从根本上说是有问题的。"[①]因此,我们只要考察那些被纳入"反身模式"的纪录片,就会发现所有被尼科尔斯纳入案例的大师,能够符合反身要求的影片每人只有一部,哪怕是终身拍片的职业影像制作者,如戈达尔、布努埃尔等,在他们的自我意识中,从来就没有被某个片种、某个类型束缚过,也就是他们并不会以自己制作了一部"纪录片"为荣。在纪录片领域非常出名的瓦尔达去找旧时的朋友戈达尔,他却避而不见(见瓦尔达2017年制作的纪录片《脸庞,村庄》),似乎也能说明一些问题。

① [德]彼得·比格尔:《先锋派理论》,高建平译,商务印书馆2005年版,第156页。

结语

从上面的论述我们可以看到,尼科尔斯的纪录片分类始终纠结于纪录片的本质,他想要把先锋实验影像纳入纪录片的范畴,但却无法在纪录片的本质与先锋实验电影的本质之间找到平衡点,他为了使自己的论述能够符合一般逻辑圆融的要求,一方面将自己的纪录片定义转向主观,转向内在,这样便可以在某种意义上不接受现实的检验,但尼科尔斯又无法完全脱离纪录片要求叙事、要求真实的诉求,因为那样便真的会与虚构的故事电影无从区分,所以他必须要把纪录片一些最为基本的本质写在定义之中。由此,他给纪录片下的定义佶屈聱牙,为多种不同的、甚至截然相反的阐释留下余地。另一方面,即便是在这样的一个纪录片定义之下,尼科尔斯还是无法将其用作分类的原则,而不得不宣称定义作废,以便把先锋实验影像、故事片(伪纪录片)、动画片作品纳入自己的纪录片分类体系,即便自相矛盾也要坚持到底。这在一般的学术研究中是极为罕见的。

尼科尔斯的纪录片分类体系,是一种生长在先锋实验电影和纪录片夹缝之中的分类体系。它对先锋实验作品应该是毫无价值可言,当下的先锋实验作品已经不再囿于媒介的束缚,往往绘画、影像、装置、实物并用,无所拘束,而尼科尔斯对先锋实验性的讨论只能囿于影像。对于纪录片来说,尼科尔斯的分类由于纳入了故事片、动画片、先锋实验影像,冲击了纪录片最本质的与现实、与公众的关系,把纪录片的公共属性转向了某种程度的个人化伦理和娱乐诉求,从而具有了消解纪录片的意味。这也是我们不得不与之商榷的原因。

纪录片研究的"伦理学转向"

有关纪录片研究中的"伦理学转向",在西方大约发生在新世纪到来前后,如同奚浩在研究尼科尔斯的纪录片理论时所指出的:尼科尔斯"将纪录片研究的焦点核心由'真实'转向到'伦理学'"[①]。所谓"转向",也就是以前没有这样的一个研究方向,后来转而向之。那么,这样一种"转向"究竟是怎样发生的,它为什么会发生,便成了一个问题。奚浩的文章对这样一种"转向"认同有加,因此也就对追索其由来和原因失去了深究的兴趣,而本文的观点有所不同,在不知道事物转变的过程和缘由之时,很难对其做出认同或是不认同的判断,当然,文章最终还是会有判断,但那只能是在知其然和所以然的前提之下。现在,让我们来寻踪西方纪录片理论"伦理学转向"的步伐,这里将其分成三个阶段:前转向、转向,以及走向终结。

一、"前转向"的背景与学术之争

20—21世纪之交的纪录片研究的"伦理学转向"并不是一步到位的。在20世纪的80—90年代,有关纪录片需要"转向"的理论已经出现了,不过那时主要讨论的还是纪录片的真实性、客观性问题,伦理学的问题尽管已经被提出,但还没有成为中心关注的问题。围绕纪录片是否具有真实性、客观性在当时展开了一场争论,争论的一方主要是迈克·雷诺夫、布莱恩·温斯顿、比尔·尼科尔斯等,也就是日后"伦理学转向"说的主要提出者们,他们首先是对纪录片的真实性、客观性提出了质疑;另一方是诺埃尔·卡罗尔、卡尔·普兰廷加等,他们将对方称为"后现代主义者""后结构主义者",认为他们提出的理论完全不值一驳,这些所谓的理论在逻辑上无法自圆其说,因此在一篇文章中往往"横扫"多人的数个观点。在此,我们无意展开这次争论的细节,而是把眼光放在"前转向"观念提出的背景上,因为提出这些

[①] 奚浩:《纪录片的真理转向》,《南艺学报》2012年第5期,第53页。

观念的人既非哲学家,也非历史学家,甚至对该学科一些重要的概念和方法缺少必要的知识,但却信誓旦旦地讨论哲学、历史学中的经典问题,其背后究竟是怎样的一种"境况",为他们提供了跨越学科的勇气?这对于后面有关"伦理学转向"问题的讨论很重要,因为提出"转向"的这些人同样并非哲学伦理学家。

雷诺夫认为,纪录片"即使不是虚构的,至少也是非真实的。"①他的依据是美国历史学家海登·怀特在20世纪70年代提出过历史为虚构的说法,"将实在叙事化就是一种虚构化"②,与小说、戏剧的虚构没有本质的差别,"我们没有理由为叙事历史编纂学加盟于文学和神话而感到困窘,因为这三者所共享的意义生产体系是一个民族、一个团体、一种文化之历史经验的精华"③。既然历史都是虚构的,那么纪实的纪录片自然也应该是虚构的,似乎顺理成章。这一说法的存在不容置疑,问题是,这样的说法是否能够在一个较大的层面上被接受?而不是仅仅是某些后现代主义个人的"喜好"。——之所以这样说是因为我们从本能上便觉得小说与历史不是一回事,不能认同这样一种说法。在一本论述20世纪历史学的书中,作者写道:"本书的结尾,对于所谓后现代主义对客观的历史学研究的挑战,给予了很大的重视,不过近年来,后现代主义在历史学中间已经不大为人注意了。事实上,激进的后现代立场大多只限于美国——以及我们将要看到的印度——以及较小范围内的英国:尽管它的许多思想根源都来自法国的后结构主义。它那基本的设定是:语言乃是一种自我参照的体系,它并不反映、而只是创造现实,这就否定了有可能重建过去恰如人们确实所曾生活过的那样;这就勾销了历史叙述与小说之间的那条界线。"④作者认为,这样一种对于历史的观念是"过激的立场"⑤。由此,我们也可以知道,后现代主义历史学并没有成为西方历史学的主流。

在叙事学的领域,怀特同样是受到严重质疑的对象,"关于历史创作与虚构创作之间在技法上的相似点,包括情节化之必然性,海登·怀特曾进行过研究,受其影响,一些理论家指出:虚构与非虚构之间的界线不过是虚幻之物。但是多里特·科恩则对此予以了反驳,认为'虚构性标记'(signposts of fictionality)乃是独

① 转引自[美]诺埃尔·卡罗尔:《非虚构电影与后现代主义怀疑论》,载[美]大卫·鲍德韦尔、诺埃尔·卡罗尔:《后理论:重建电影研究》,麦永雄等译,中国社会科学出版社2000年版,第400页。
② [美]海登·怀特:《元史学:十九世纪欧洲的历史想像》,陈新译,彭刚校,译林出版社2004年版,中译本前言第8页。
③ [美]海登·怀特:《形式的内容:叙事话语与历史再现》,董立河译,文津出版社2005年版,第62页。
④ [美]格奥尔格·伊格尔斯:《二十世纪的历史学:从科学的客观性到后现代的挑战》,何兆武译,山东大学出版社2006年版,第199页。
⑤ 同上。

特存在的,例如,它可以自由地运用内聚焦和不可靠叙述。在这方面,理查逊的研究亦可用来支持科恩的论断。从我本人的修辞观来看,保留虚构与非虚构之间的界线具有一个重要的优势,即它有助于解释我们为何会就具体叙事做出不同方式的反应,而与此同时,这个的争论还会让我们注意到各种跨界现象——包括技法、人物、地点等诸多方面"①。可见,历史学的虚无主义并不能成为纪录片理论无可置疑的参照与依据。

温斯顿对怀斯曼及其直接电影风格纪录片作品提出了批评,认为观众对此类强调事物客观性的影像的接受是"无知",而影像对于现实的客观呈现则是"撒谎"②。普兰廷加称其为"后结构主义者",并指出他的背后是当代的后现代主义理论家鲍德里亚、罗蒂等人的思想,正是他们"否决了启蒙运动对于真理、真实、客观性等的看法,争辩说不存在能使我们区分幻象与真实、真理与谎言、修辞与消息的法则"③。那么,鲍德里亚、罗蒂等人究竟倡导了一种怎样的后现代主义思潮? 在鲍德里亚的理解中,我们所能触及的世界是一个符号化的世界,人们的感官所及,根本就没有实在之物,所以那个实在的客体本身是不存在的,所谓的现实也是不存在的。"这也是现实在超级现实主义中的崩溃,对真实的精细复制不是从真实本身开始,而是从另一种复制中介开始,如广告、照片,等等——从中介到中介,真实化为乌有,变成死亡的讽喻,但它也因为自身的摧毁而得到巩固,变成一种为真实而真实,一种失物的拜物教——它不再是再现的客体,而是否定和自身礼仪毁灭的狂喜:即超真实。"④罗蒂从实用主义出发,同样也是对客观加以否认的,他说:"但我认为,'事实问题'这个概念本身正是我们最好加以放弃的。在我看来,像戴维森和德里达这样的哲学家使我们有很好的理由认为,身心、外在内在、客观主观的区别乃是我们现在可以安全地加以抛弃的梯子上的阶梯。"⑤看来,温斯顿等人对于纪录片真实性、客观性的反对还真不是空穴来风,其背后有着强大的哲学思潮。

鲍德里亚以他的符号世界论来批判马克思的历史唯物论,遭到了张一兵的严厉驳斥,他说:"真正支配和奴役的人和物的是符号,而在符号系统中,鲍德里亚像

① [美]罗伯特·斯科尔斯、詹姆斯·费伦、罗伯特·凯洛格:《叙事的本质》,于雷译,南京大学出版社2015年版,第352—353页。
② [英]布莱恩·温斯顿:《当代英语世界的纪录片实践——一段历史考察》,王迟译,《世界电影》2013年第2期,第182页。
③ [美]卡尔·普兰廷加:《运动的画面与非虚构电影的修辞:两种方法》,载[美]大卫·鲍德韦尔、诺埃尔·卡罗尔:《后理论:重建电影研究》,麦永雄等译,中国社会科学出版社2000年版,第429页。
④ [法]让·波德里亚:《象征交换与死亡》,车槿山译,译林出版社2006年版,第105页。
⑤ [美]理查德·罗蒂:《后哲学文化》,黄勇编译,上海译文出版社2004年版,第181页。

拉康一样抛弃了所指,而选取了空无的能指。正是在能指符号系统的自慰式编码之中,物与人都被虚无化,这就是他所说的'存在抽象化'的意思。……鲍德里亚在后现代语境中制造了拟真本体论之类的唯心主义逻辑怪物。"①凯尔纳似乎更不客气,甚至语带讥讽:"总的来说,我坚持认为波德里亚夸大了现代和后现代之间的断裂,将未来的可能性视为既在的现实,并为当前提出了未来主义的观点,这很像反乌托邦科幻小说的传统,例如从赫胥黎到一些电脑朋克的版本。"②巴特勒也指出:"在那些认为我们周围的文化在本质上是不真实的观点中,最为著名、最骇人听闻的当数让·博德里亚的断言了。"③罗蒂遭到的批评可能比鲍德里亚更甚,吉尼翁和希利指出:"罗蒂已遭到主流哲学家们的攻击,他们通常发现,他的观点再好也是轻佻的,但是,它的有害之处是毁灭性的。所以,在新近评论班登的《罗蒂和他的批评者》这一书时,受尊重的牛津哲学家布莱克本说道,罗蒂拒绝进行辩论,他的'杰出才能是回避、编造和设置烟幕'。"④看来,后现代主义在政治经济学和哲学领域的亮相尽管华丽,但却在专业学术圈内引起了批评的浪潮。

尼科尔斯除了在否认事物客观性上与后现代哲学思潮保持一致,还进一步推论所有人都无法避免功利性,"所以,为了便利的客观要求的目的,必然地不可能确保客观性。尼科尔斯认为像物理学家之类的研究机构的预先假设,就是功利性的"⑤。由于尼科尔斯坚信在这一点上无人能够例外,即便是在科学研究领域也是如此,那么从逻辑上推论,尼科尔斯本人也在此列,他自己的说法于是同样地也是不能避免功利的目的,从而也是不可信的。卡罗尔因此说道:"攻击功利性的客观性概念是奇怪的自我反驳。"⑥这种从逻辑上来证明论点推演的不可能成立确实具有"一剑封喉"的效果,以致后来尼科尔斯尽管还在坚持客观性的不存在,但言辞谨慎,且再也不提任何与科学有关的话题。

后现代主义尽管在哲学、历史等领域受到了抵制,但其总体上却有着批判权威统治、质疑传统精神的锋芒。吉登斯指出:"以理性之确定性来取代主观臆断和假

① 张一兵:《反鲍德里亚——一个后现代学术神话的祛序》,商务印书馆 2009 年版,第 116—117 页。
② [美]道格拉斯·凯尔纳:《绪论:千年末的让·波德里亚》,载[美]道格拉斯·凯尔纳:《波德里亚:批判性的读本》,陈维振等译,江苏人民出版社 2005 年版,第 18 页。
③ [英]克里斯托弗·巴特勒:《解读后现代主义》,朱刚、秦海花译,外语教学与研究出版社 2013 年版,第 243 页。
④ [美]查尔斯·吉尼翁、大卫·希利:《理查德·罗蒂》,朱新民译,复旦大学出版社 2011 年版,第 34 页。
⑤ [美]诺埃尔·卡罗尔:《非虚构电影与后现代主义怀疑论》,载[美]大卫·鲍德韦尔、诺埃尔·卡罗尔:《后理论:重建电影研究》,麦永雄等译,中国社会科学出版社 2000 年版,第 417 页。
⑥ 同上。

想推测的启蒙运动被证明存在本质上的缺陷。现代性的反身性并非在愈来愈多的确定性场景中进行,相反,它在一种方法论意义上的怀疑主义情景中得以完成。"①不过,后现代主义所倡导的批判性和多样性,只要是坚持其虚无的怀疑主义立场,往往便会在具体领域实践的过程中遭遇"滑铁卢"。因而吉登斯会指出:由于"我们每个人都在以选择性的方式应对着这些多样化的经验源",而"这种封闭式的思维可被视为一种偏见,是对那些与个体已经掌握的观点和观念不同的观点和观念的严重拒斥"②。这也就是说,经由反传统而来的多元化之"多",最终有可能经由个人的"选择"而变得更"少"。试图把后现代哲理观念植入纪录片理论的做法,同样是因为"由多入少",沦为"偏见"。

纪录片作为一种服务于大众的公共媒介,显然无法承受虚无之谓,但后现代的思潮并不会因此而销声匿迹,在对"宏大叙事"进行批判和解构之后,"前转向"争论中不能赢得的命题终究会改头换面以另一种方式重新出现。

二、纪录片研究的"伦理学转向"

西方纪录片研究在20世纪80—90年代的"前转向"很快便在批评声中偃旗息鼓了,被批评者们甚至都没有对批评进行回应。但不回应并不等于认输,而是"另辟蹊径""曲线救国",于是,"伦理学转向"紧接着便在新世纪之交粉墨登场了。

2008年,雷诺夫发表了论文《论第一人称电影》,专门讨论了第一人称纪录片的伦理问题。当然,这并不是首次提出有关第一人称纪录片的文章,尼科尔斯早在2001年出版的《纪录片导论》中便对第一人称纪录片刮目相看,认为"这样的影片才是一部纪录片"③。不过,当时他并没有从理论上深入阐释为什么第一人称纪录片要被委以前所未有的重要地位。作为纪录片样式中的一种,第一人称纪录片早已存在,最早可以追溯到20世纪50年代让·鲁什拍摄的那些人类学纪录片,之后在人文社会、历史、娱乐等各种纪录片类型中均有出现,算不得新鲜。在20世纪80—90年代,由于技术的革新,拍摄成本大幅度下降,摄像机成为家庭的玩物。此时,第一人称纪录片才有了爆发式的增长。雷诺夫的文章试图给这一现象寻找一个理论上的支点,同时他也要把自己在"前转向"中受挫的纪录片理想重新安放其中。

雷诺夫把16世纪法国思想家蒙田的伦理思想作为了自己纪录片理想的源头,

① [英]安东尼·吉登斯:《现代性与自我认同:晚期现代中的自我与社会》,夏璐译,中国人民大学出版社2016年版,第78页。
② 同上书,第176—177页。
③ [美]比尔·尼可尔斯:《纪录片导论》,陈犀禾等译,中国电影出版社2007年版,第23页。

蒙田"摒弃了我们可以在一个理想社会中找到我们的善这样一种思想。追求这样一种社会理想是没有意义的。……由此,蒙田就从纯粹他个人对事情显现给他的方式的反应中形成了他自己的生活方式。他不运用标准,并由此避免了皮浪就如何证明其合理性而产生的怀疑"①。蒙田将一种"个人化品性"②带入法国文学已成为众所周知的常识。雷诺夫跨越数百年,从历史中搜寻"个人至上"伦理思想的源头,他说:"依据蒙田的这些认识,我们可以断定,自传文化与我所概括的(见《纪录片的主题》一书中'纪录片的拒绝和数字'一章)作为积极进取的现代主义者、致力于说服他人和确定事实的主流纪录片之间,在来源和哲学基础上相去甚远。"③也就是说,按照蒙田这一"个人至上"的思想源流,纪录片的观念需要被改写:"个人的真实、内部的现实已经同公共宣言一样,成为纪录片要处理的对象。如此一来,重写第一个判断就变得更有道理了:自传的观念重塑了纪录片的观念。"④这样一种将公共性与主观私人性对立并置的说法,看似对第一人称纪录片的理论意义有所生发,实际上却与第一人称纪录片的现实相去甚远。按照奥夫德海得(又译奥夫德海德)的说法,"在当代日常生活过程中,就公众和私人领域与身份认同之间的互相侵蚀而言,这些纪录片极强的主观性是一种含蓄的社会评论,是一个积极的、自我导向的过程。传统意义上公共领域的重构在当前社会危机分析中是一个正在凝聚的特征"⑤。在这位作者的笔下,大量第一人称纪录片均表现出了公共性(这里无法一一例数),而非雷诺夫所谓的对纪录片公共性观念的重塑和改写。这两位作者笔下言说的是两种完全不同的第一人称纪录片,一种是要以个人的、私人的叙述改变纪录片的公共性;另一种是说个人的、私人的叙述并不能、也不应该改变纪录片的公共性。

温斯顿在更早一些时候说道:"随着新千年的到来,纪录片创作中存在的剥削被拍摄对象、误导观众等伦理问题正以多种形式日益增多。先是十六毫米同期装备,接着是更小的录像格式,最后是'真实电视'的出现,创作者对被拍摄对象的侵犯越来越严重,这也使得人们越来越多地质疑他们对真实的主张是否具备道德合

① [美]J.B.施尼温德:《自律的发明:近代道德哲学史》(上册),张志平译,上海三联书店2012年版,第57、61页。
② [美]罗伯特·斯科尔斯、詹姆斯·费伦、罗伯特·凯洛格:《叙事的本质》,于雷译,南京大学出版社2015年版,第201页。
③ [美]迈克·雷诺夫:《论第一人称电影——对自我刻写的若干判断》,王迟译,载王迟、[英]布莱恩·温斯顿:《纪录与方法》(第一辑),中国国际广播出版社2014年版,第114页。
④ 同上书,第116页。
⑤ [美]帕特里夏·奥夫德海得:《第一人称纪录片的发展》,程玉红译,《世界电影》2012年第4期,第190页。

法性。可以说,最终伦理学成了纪录片的核心问题——这既是由于剥削被拍摄对象、让他们承受舆论压力的问题,也涉及误导观众的问题。"①温斯顿在此公告了纪录片理论的"伦理学转向"。不过,温斯顿是前后两个"转向"之间最无所顾忌的一个,把自己在"前转向"中否认纪录片具有客观性的观念直接替换成了"误导观众"的伦理说辞。所谓"误导观众",按照他的意思就是把没有客观性的纪录片说成是"客观"的、"真实"的。而类似的说法在尼科尔斯那里则要隐蔽得多,他在第二版的《纪录片导论》中,对"客观性"的质疑只是一笔带过,他说:"这种真实感使我们觉得那些事件就这么发生了。然而,事实上它们是被建构出来的。"②除此之外,并不过多讨论,而对于伦理问题,也就是温斯顿所谓的对拍摄对象的"剥削""侵犯"等,却大做文章。尼科尔斯对迈克·摩尔的《罗杰和我》(表现工人失业主题的纪录片)、亚历克斯·吉布尼的《安然:房间里最聪明的人》(表现美国金融危机起源的纪录片)、埃罗尔·莫里斯的《标准流程》(表现美军虐囚事件的纪录片)等纪录片提出了批评,认为这些影片都侵犯了拍摄对象的权益。

尼科尔斯认为,由于拍摄对象无法参与纪录片的制作,因而最后的成片不能为其所控制,纪录片制作者按照自己的想法结构了纪录片,并未征求他们的意见,从而侵犯了他们的权益。如摩尔在自己的影片中采访一位选美小姐,提出有关城市经济衰退方面的问题,而该小姐一无所知,因而看上去显得很傻。这里涉及的伦理问题是被摄对象知情权的问题,一般纪录片只提供相对的知情权,被摄对象确实无法参与最后的成片。而尼科尔斯要求的是被摄的绝对知情权,包括对最后成片的决定权,纪录片因此有可能不再成为导演的作品,而是成为被摄对象愿意成为的样子。按照这一逻辑,碰到社会问题纪录片,比如揭露某官员贪腐不作为,如果一定要征求那位官员的意见的话,那么这部纪录片永远也不可能完成,除非虚构该官员廉洁有作为。尽管在纪录片的拍摄过程中确有可能出现伦理方面的问题,但一般来说,是纪录片导演为自己的作品负责,而不是拍摄对象。纪录片最后公之于众便是一种具有公共性的事物,它除了应该对被摄个人负责,同时也必须对公众负责,这不是一个难以理解的问题,这也是当下几乎所有纪录片制作所遵循的逻辑。

为什么温斯顿、尼科尔斯等人一定要把纪录片推到"绝对知情权"这条走不通的"死路"上去?——这是因为"个人主义是美国文化的核心",约翰·洛克的思想在美国有巨大的影响,其"实质几乎是一种本体论的个人主义。个人先于社会而存

① [英]布莱恩·温斯顿:《纪录片:历史与理论》,王迟等译,中国广播影视出版社2015年版,第183页。
② [美]比尔·尼科尔斯:《纪录片导论》(第2版),陈犀禾、刘宇清译,中国电影出版社2016年版,第177页。

在,社会的存在是通过试图最大限度地追求自我利益的个人的自愿性契约才得以实现的"①。个人在西方文化的这一语境下,便有可能凌驾于群体之上,要求自身优先的权力。尽管如此,公然把个人主义与社会公共性对立起来在理论上也是极为罕见的,贝拉等在自己的著作中便指出:"人们承认个人只有在与社会的关系中才能实现自我。此外,如果与社会的决裂过激,生活便失去了它的意义。"②

提出"纪录片伦理学转向"最早、也在理论上最全面的,当属尼科尔斯。他早在2001年便在自己有关纪录片的著作中把伦理学作为纪录片的首要命题列在开篇的第一章,标题为"为什么道德问题对于纪录片的制作很重要"③。讨论尼科尔斯的"伦理学转向"需要一篇专门的文章,囿于篇幅,这里仅指出他的两个特点。第一,体系化。在尼科尔斯的讨论中,纪录片被按照伦理倾向分成了三种,一种是相对客观的,一种是相对主观的,还有一种是介于两者之间的,被尼科尔斯称为"代议制"式的,即如同代议制政府那样,导演代表了出资人的利益制作纪录片。第一类可以说是某种具有公共性的纪录片,尼科尔斯认为这些纪录片尽管面对现实,但未必为真。第二类往往从个人的第一人称出发,"积极主动地建构一个事件或者某种观点;它们展现事物的实质"④。而"代议制"纪录片则遭受批评最多,几乎被他认为是道德的灾难。第二,机制化。尼科尔斯认为,纪录片的伦理道德问题主要来源于"代议制"的纪录片,这种纪录片的制作者因为受到出资人利益的控制,无法避免欺骗行为,因此只能用道德规范对其进行约束和控制。

让人颇感惊讶的是,伦理道德是人类社会生活的准则,一般来说不与具体的事物发生关系,仅与涉事之人发生关系。比如地球绕太阳转,这里面没有什么伦理的问题,这一学说的建立者哥白尼也小心地不去触犯当时的伦理道德观念;但布鲁诺大肆宣扬这一观念,以之攻击教会的传统,从而忤逆了当时的基督教信仰和道德条规,也涉及伦理问题。奥斯本说:"即使科学的观念本身具有伦理先决条件,科学本身并没有内在的或不可避免的道德意涵。"⑤同理,纪录片本身与伦理学也没有关系,只是在不同的制作者那里会涉及不同的道德伦理观念,与纪录片自身的学理无关。因此,在阅读其他相关的纪录片研究著作后,我们也并没有看到将伦理学问题

① [美]罗伯特·N.贝拉等:《心灵的习性:美国人生活中的个人主义和公共责任》,周穗明等译,中国社会科学出版社2011年版,第190—191页。
② 同上书,第193页。
③ [美]比尔·尼可尔斯:《纪录片导论》,陈犀禾等译,中国电影出版社2007年版,第9页。
④ [美]比尔·尼科尔斯:《纪录片导论》(第2版),陈犀禾、刘宇清译,中国电影出版社2016年版,第43页。
⑤ [美]托马斯·奥斯本:《启蒙面面观:社会理论与真理伦理学》,郑丹丹译,商务印书馆2007年版,第30页。

作为纪录片自身问题的做法。比如奥夫德海德为牛津通识读本系列撰写的《纪录片》①一书,它的目录中并无相关章节,而是仅在讨论纪录片制作时涉及纪录片的制作者,才讨论了与伦理有关的问题。在与纪录片接近的新闻领域也是一样,道德问题尽管也是新闻工作者必然面对的问题,却并不隶属于严格意义上的新闻学。历史学家同样指出:"构造历史不存在一种'平直的、不加矫饰'的途径,这与历史学家是否诚实和职业特征无关。而诚实的标准和专业化特征,确实可以在那些习惯所允许或要求的东西当中,以及它们所排斥的东西当中找到。"②由此可以看到,纪录片的"伦理学转向"其实并没有充分的合法性。另外,我们也可以看到,尼科尔斯对自己在"前转向"时期的观念仍在坚持:不存在客观之事物,事物的存在依附于主观、依附于伦理的价值观念。

纪录片研究"伦理学转向"的核心是西方的个人主义,转向说的倡导者把个人的利益作为无上的信条,并以之攻击传统纪录片所具有公共性,认为这一公共性需要被改写、重塑,或者至少也要隐遁于个人之下。由此,我们不禁要问:没有公共性的纪录片还是纪录片吗?

三、"纪录片终结"的时代到来了?

后现代的今天,"终结"比比皆是,我们听到的有"叙事的终结""政治的终结""意识形态的终结""历史的终结""哲学的终结"等,这是后现代怀疑主义、相对主义的思潮使然,如果有人要说"纪录片终结"也毫不奇怪。

在雷诺夫看来,"如今,那些曾经存在的对先锋电影人、录像艺术家以及纪录片人的区分变得似乎越来越没有意义。这可能与我们在媒介艺术和产业领域频繁听到的'融合'有关,或者这可能只是意味着影像先锋派和录像艺术完全被商业文化(或者附加上艺术世界)所吸纳,没有留下任何其他空间。在一定程度上,后90年代纪录片文化继承了这两个传统,并被这两个传统所改变"③。如果按照雷诺夫所言,纪录片变得与先锋影像和录像艺术没有了差别,那么纪录片也确实应该终结了。只不过令人费解的是,纪录片这样一种既要叙事,又要纪实的影像样式,能够从既不需要叙事又不需要纪实的先锋影像那里继承些什么?按照雷诺夫的说法,他从蒙田那里学到的伦理法则便是从自我出发的,无一定之规的原则。但是纪录

① 参见[美]帕特里夏·奥夫德海德:《纪录片》,刘露译,译林出版社2018年版。
② [美]汉斯·凯尔纳:《语言和历史描写——曲解故事》,韩震等译,大象出版社2010年版,第1页。
③ [美]迈克·雷诺夫:《论第一人称电影——对自我刻写的若干判断》,王迟译,载王迟、[英]布莱恩·温斯顿:《纪录与方法》(第一辑),中国国际广播出版社2014年版,第119页。

片可以完全没有规则和标准吗？如果没有了纪录片自身的标准，那还能够被称为"纪录片"吗？——这些看似徒费口舌的讨论，却是国内近年来纪录片学术研究的热门话题。

在纪录片研究的"伦理学转向"中，温斯顿大概是最为"坚定"的一位，因为所谓"伦理学转向"基本上是一个从具有哲学意味的"前转向"逃逸的方向，而只有温斯顿既向伦理学的方向"转向"，同时也仍抱定"前转向"的哲理不放。他的"终结论"于是便有了"前转向"的色彩。他说："如果后现代主义者是正确的，那将结束一切讨论——如今的现实主义纪录片即使没有死去，至多也就是一个僵尸一般的东西，一个活着的电影形式的幻影。真实无法获取，因此纪录片就和其他的电影形式无异，他们对于证据的主张也是假的。正如尼科尔斯所说，没有'可以造成某种区别的区别'，而且也不可能有。"①既然温斯顿如此言之凿凿，那么他就应该像罗蒂那样，罗蒂在宣布了哲学的"终结"之后，便离开了哲学的领域，到文学领域去工作了。这是顺理成章的，对于那个已经被你宣布不存在、死亡的东西，你还有什么可以言说？对于纪录片来说似乎更应该如此，因为在"伦理学转向"中纪录片被剥夺了公共性，同时也早在"前转向"中被剥夺了"客观性"，除了外在影像形式，所剩无几，难道还有必要为其"守灵"？这里有一个极其现实的矛盾，后现代的纪录片理论家们似乎都没有罗蒂那般多才多艺，他们离开了高校中的纪录片研究便无所栖息。所以温斯顿最后还是会说："认为20世纪80年代后期的这些纪录片标志着'新纪录片'的开始并没有太大意义，因为这些作品所采用的手法大多是旧有的。同时，在任何意义上使用'后纪录片'这个概念也没什么帮助，因为很明显纪录片概念依然在被人们广泛使用。我们最好还是接受纪录片这个概念，只不过它采用了'后格里尔逊'的形式。"②看来，尽管后现代主义的纪录片理论家们要终结纪录片，但他们还是要依靠纪录片"吃饭"，因而"伦理学转向"并没有走向实际的"终结论"，而是"策略"地使其变成了纪录片样式的"大杂烩"。

尼科尔斯深谙如何终结纪录片之道，既然不能从名义上取消纪录片，那么就要从实质上下手：抽掉纪录片的本质属性，搅混纪录片的形式，然后剩下的便只是一个没有血肉灵魂的虚空概念。有关纪录片本质属性的讨论，在"前转向"时代已经结束，尼科尔斯尽管没有反驳别人对他的批评，但仍在坚持己见，前文已涉，这里不

① ［英］布莱恩·温斯顿：《纪录片：历史与理论》，王迟等译，中国广播影视出版社2015年版，第209页。
② ［英］布莱恩·温斯顿：《当代英语世界的纪录片实践——一段历史考察》，王迟译，《世界电影》2013年第4期，第176页。

赘。这里主要讨论尼科尔斯对传统纪录片形式所做的"破坏性"工作。众所周知，一个概念的成立需要相对固定的内涵和外延，内涵、外延相辅相成，相依而生。尼科尔斯对纪录片所能够具有的真实性、客观性内涵秉持怀疑态度，在其外部形式上，更是"广采博纳"，把故事片的形式（伪纪录片）、动画片的形式（动画纪录片）、先锋影像的形式统统纳入纪录片（参见《纪录片导论》第二版。温斯顿把真人秀、纪实肥皂剧等电视娱乐节目也纳入纪录片范畴），这样一来，包含故事片、动画片、纪录片和先锋实验影像的"电影"便成了"一锅粥"，至少使人们在理论上难以区分彼此。这样一来，"纪录片"这一事物自然也就消解于无形之中。刘悦笛在自己的文章中指出："尼克尔斯用影像事实来支持的就是后现代'模糊边界'的大势：从电影、电视和视频现象维度上看，他认定虚构与非虚构无界限；从文化、社会和思想的深层维度上说，他认定真实与虚拟之间无距离，并力图以此趋势为'视觉文化'之发展提供新的方向。"①换句话说，尽管尼科尔斯未对纪录片使用终结之"词"，但却对纪录片使用了终结之"实"。

有必要说明的是，尽管"纪录片终结"论、"边界模糊"论等被后现代西方纪录片理论家们炒作得沸沸扬扬，但对纪录片实践的领域影响甚微，尽管也会有人热衷于在纪录片与其他艺术样式的边缘地带进行探索，但这并不能影响纪录片主体的基本走向。纪录片自身便是从故事片、动画、先锋影像这些先在的影像形式中诞生的，基因中含有各种影像形式的元素乃是"自然"现象，这并不能影响它拥有一个独立的"自我"，就如同人类与哺乳动物、猩猩的关系一样。

结语

后现代主义思潮从总体上来说，对宏大叙事、权威叙事是持批评态度的，有其积极的一面，也正是列斐伏尔所指出的："对于'私人'的个体而言，公共意识包含了个人主义可以适应的最基本的社会元素，同时，公共意识承载着欺骗性话语、神秘的想法和形象。"②因而对传统的观念进行批评和修正是一个伴随着纪录片理论的"终身"任务，这应该是一个基本的原则。所以，从这一原则出发，我们并不反对讨论纪录片制作中的伦理问题，甚至可以认同对纪录片制作者需要制定某些道德上的条规和约束，但西方纪录片研究中的"伦理学转向"却是断然不能接受的，这一

① 刘悦笛：《电影记录与影片虚构的边界何在？——"分析美学"视阈下的纪录片本体论》，《电影艺术》2019年第3期，第97页。
② [法]亨利·列斐伏尔：《日常生活批判：概论》（第一卷），叶齐茂、倪晓晖译，社会科学文献出版社2018年版，第180页。

"转向"为了规避公共性所可能带来的弊端,干脆取消了纪录片的公共性,转而倡导个人主义,乘着后现代主义反对宏大叙事、反对客观实在的思潮,把纪录片社会批评的功能悄悄转移到形式主义、先锋主义、个人化表达、娱乐至上的方向去,试图为纪录片建立起一种新的伦理至上(个人至上)的范式。在这一过程中,后现代主义反资本、反霸权的犀利批判锋芒不见了,"伦理学转向"反而是把矛头对准了那些具有社会批判精神的纪录片作品。因而,称这一转向为"后现代主义"实在是有些"过誉"了,它徒有后现代之名,却偷换了其概念的所指。按照贝维斯的说法,这只是一种"犬儒主义","'后现代主义'这个概念的广泛散播和扩大使用,以及一种美其名曰为后现代'批判实践'的东西,都自相矛盾地驱使着我们越来越高地提升本色构思,以至于'后现代'批判过去可能拥有的合法性彻底失败,沦为一种高度概括化的犬儒主义,民主进程之中信仰的毁灭,以及一种笼罩一切的颓废与衰朽情感"①。

显然,纪录片研究的"伦理学转向"是在西方个人主义泛滥的大背景之下产生的,美国《心灵的习性》一书的作者们在考察美国社会的时候对此不无担忧,他们在该书 1996 年的再版序言中写道:"……脱口秀广播电台热衷于私人见解和基于焦虑、愤怒和不信任等的各类交流,而不是关注公众舆论,这种情况对于公民文化都是致命的。……我们担忧个人主义的语言可能会渐渐破坏公民的承诺,……那些衰减趋势在 20 世纪 80 年代早期写作《心灵的习性》时还不是完全清晰的,现在则是清晰可辨的和令人困惑不安的。"②从 20 世纪末到今天,又是 20 多年过去了,当 2020 年 1 月 23 日因新冠肺炎疫情中国宣布武汉封城的时候,西方媒体众口一词的批评都是"侵犯个人权力",个人主义已经发展到了可以凌驾于群体生命价值的程度。当然,这里面会掺杂政治、文化的因素,但个人主义无疑是西方人的一个不需要讨论的、"政治正确"的前提。泰勒对这一个人主义的批判是将其与工具理性相提并论,极端的个人主义因而有可能丧失人的最终"目的"性,导致"个人主义的黑暗面是以自我为中心,这使我们的生活既平庸又狭窄,使我们的生活更缺乏意义,更缺少对他人及社会的关心"③。哈贝马斯指出了个人与群体的辩证关系,即自我与自律的同在。他说:"个体应当被视为根本的东西,然而它只能被确定为一种偶然的东西,因此对它的描述就不同于类的普遍性:'成为一个人,意味着成为行为的自律源泉。只有具有了个性,从而使他不只是他所属的类和群的属型的简单

① [英]提摩太·贝维斯:《犬儒主义与后现代性》,胡继华译,上海人民出版社 2008 年版,第 71 页。
② [美]罗伯特·N.贝拉等:《心灵的习性:美国人生活中的个人主义和公共责任》,周穗明等译,中国社会科学出版社 2011 年版,1996 年英文版序言第 26—27 页。
③ [加]查尔斯·泰勒:《现代性之隐忧》,程炼译,中央编译出版社 2001 年版,第 5 页。

体现时,人才能获得这种品质。'"①奥尔格曼更是将个人主义视为"不治之症",他说:"我们在强加给自己的流放中生活,远离集体的交谈与活动。公共广场裸无人影。美国政治已丧失其灵魂。共和国已变为程序性的国家,我们人已变成无拖累牵挂的自我了。个人主义已变成为像癌症那样的不治之症。"②

 西方对于个人主义的研究和讨论车载斗量,不可能在此一一列数,之所以要在文章的结尾"多此一举",是因为西方纪录片研究的"伦理学转向"在我国引起了巨大反响,令人遗憾的是,这些反响极少有批评的声音,基本上是一片无原则的赞扬。张一兵在批评鲍德里亚时的困惑——其旗帜鲜明地反马克思主义,国内却少有人与之争辩——同样发生在国内的纪录片理论领域,甚至还要"等而下之",鲍德里亚好歹还是学术的、批判的,应对需要学识,需要功力;而西方纪录片理论的"伦理学转向"基本上只是一种个人主义的主张,并不包含伦理学价值意义上的学理化论证,我国的纪录片学界面对"个人主义"这样一种西方化的意识形态,集体的失声犹如进入一种群体"催眠"状态,同胞速醒!

① [德]于尔根·哈贝马斯:《后形而上学思想》,曹卫东、付德根译,译林出版社2012年版,第171页。
② [美]艾尔伯特·鲍尔格曼:《跨越后现代的分界线》,孟庆时译,商务印书馆2013年版,第4页。

"动画纪录片"与西方后现代主义观念

有关"动画纪录片"的争论在国内延续了十年之久,至今仍无定论。"动画纪录片"的概念来自西方,研究"动画纪录片"西方比中国早,也比中国深入,其中各种立场、观念也是繁复多样,绝非如同国内某人指称西方文论所言:"仅就笔者所见,在所有这些专著、论文中,作者们都把动画纪录片视作一种纪录片的亚类型而展开讨论,没有任何一个人质疑、否定这一身份。"①本论文的目的在于梳理、介绍西方人在"动画纪录片"研究中所出现的"后现代主义""反后现代主义",以及介于两者之间的三种不同立场。本文依据的文本基本上是国内已有的译本,主要是因为国内的译本比较好找,大家可以参照比较。同时,这些译本尽管数量不多,但已经具有了相对充分的代表性。使用这些译本的唯一困难是,某些翻译者有意无意地曲解作者的原意,在翻译中随意楔入个人观点,碰到这种情况我们会参照原文和其他研究文本予以矫正。

一、倾向后现代主义的观念

所谓后现代主义观念,是指西方后现代主义思潮的一些基本理念在有关"动画纪录片"争论中的渗透。从哲学认识论的角度来看,后现代主义与纪录片相关的基本观念是不承认客观,不承认实在,也不承认真理,"后现代主义者指出,因为我们已经处在了这个世界之中,所以这个世界已经被我们所观察了。'自然状态的现实'从来也不存在,因为我们是以一种世俗的因而也是经过改造的沉思的方式接受它的"②。著名的美国后现代主义哲学家罗蒂说:"我认为,'事实问题'这个概念本

① 王迟:《动画纪录片的争议与学术研究的基本规范——对聂欣如教授的回应之二》,《南方电视学刊》2014年第6期,第49页。
② [美]约瑟夫·纳托利:《后现代性导论》,杨道等译,江苏人民出版社2005年版,第188页。

身正是我们应当最好加以放弃的。在我看来,像戴维森和德里达这样的哲学家使我们有很好的理由认为,身心、外在内在、客观主观的区别乃是我们现在可以安全地加以抛弃的梯子上的阶梯。"①正因为如此,纪录片的概念在后现代主义纪录片理论家看来只是一个空泛的躯壳,以致可以在其中塞入任何东西,不论是影像、动画、游戏,还是其他的什么。理由很简单,既然没有了主观与客观的区分,没有了实在与想象的区分,那么还有什么不能成为纪录片呢?了解后现代主义思潮的基本观念和立场,对于理解"动画纪录片"的争论甚为重要。本文据以区分不同类型的"动画纪录片"理论,凭借的便是这一观念。

埃尔利希的《"乔装"的动画纪录片》一文毫不掩饰自身的后现代主义立场,作者写道:"后现代思想的先驱者尼采早已对绝对真理(final truth)这种观念展开批判,他指出绝对真理是种幻想,其虚幻性已无从察觉,以至于被当作真理接受下来。乔装的动画纪录片采用某种能产生全新视觉形象的形式风格来记录,以求思考面具底下隐藏之物——如果确有其物。正如威尔斯在区分动画纪录片的不同模式类型时所指出的,动画自身显露出的人为建构性可以引导我们去反思宏大叙事,因为动画间接指出了现实本身的人为建构性。这对阐述乔装这一观点很重要,因为动画纪录片也同样动摇了背后那个内在的、确定的'现实'。"②在文章作者看来,纪录片的真实性值得怀疑,而动画就如同面具一样,在遮蔽某人的同时也呈现了某人真实的、本质的一面。这就如同中国戏曲中的脸谱,人物忠奸这样的本质属性就写在脸上。本质真实原本是人类所认同真实的一个方面,这篇文章多次谈到了沃德的理论(我们后面会谈到沃德的文章),却丝毫也不在意沃德的反后现代主义立场,从而为这篇文章带来一种内在的矛盾。

一般来说,我们所讨论的真实可以分为两个不同的层面:一个是表象的层面,一个本质的层面。表象的层面是物质的层面,可见的层面,而本质的层面则是精神的层面,不可见的层面。为了能够达到本质的真实,确实需要扭曲表象、穿透表象、符号化表象,否则无法让观众感受到本质的存在。但问题是,纪录片是一种追求事物本质真实的影像形式吗?纪录片当然可以追求本质的真实,但那并不是它在分类学意义上的凭据,所谓分类只能是形式上的分类,太过抽象的本质无以类分。可以说所有艺术样式都在追求本质的真实,不仅纪录片,还有故事片、音乐、美术、戏剧,包括动画,我们不能说所有这些艺术的分类都是纪录片吧?纪录片在分类学的

① [美]理查德·罗蒂:《后哲学文化》,黄勇编译,上海译文出版社 2004 年版,第 181 页。
② [美]尼雅·埃尔利希:《"乔装"的动画纪录片》,徐亚萍、孙红云译,《世界电影》2015 年第 1 期,第 186 页。

意义上仅止于对表象真实的追求,也就是一般所谓的"纪实性",亦即影像材质所具有的"索引性"。"索引"是指从一事物可以"点对点"地关联到另一事物,比如一个人物形象可以关联到一个具体的人,身份证上的照片证明的就是身份证的持有者。要证明动画是纪录片,首先需要的便是证明索引性的错误或者不必要。埃尔利希说:"动画之所以有问题似乎正是因为它没有物质索引性或者说明摆着就是人为建构的、形象上就有'人造性',然而现在大多数影像却又都是这样那样被操纵出来的。我要做的一方面就是要打破这种认为自然主义形象就一定是直接的客观纪录的观点,而比如动画中所出现的风格化形象就一定是说明性的、主观的、真实价值受到了削弱因而微不足道的看法。"①

然而,埃尔利希打破物质索引性的做法还是从忽略表象的真实,强调事物的本质真实入手的,或者说他从根本上就不认同"索引性"。动画作为实际事物扭曲的表象,一种面具式的存在,"实现了某种转化和改变,因为通过它们可以挣脱日常的生活、状态和行为的束缚,容许身份间的转换"②。但是,如何才能够平衡两种不同性质真实而实现转换?作者除了借调沃德的论证(沃德的论证对于不同层面真实的强调与这篇文章格格不入),便只能是借助后现代主义的理念,因为在那些理念之中完全不存在实在的事物,也就是不存在所谓表象的真实,因而可以轻松飞跃物质与精神之间的鸿沟:"后结构主义式的理解会指出,要完全了解整体是不可能的,要通过人为建构的、本身就是虚构的语言来'捕捉''真实'的想法也是有问题的。动画本质上是人为建构的,但动画并不掩饰这种建构性,这意味着动画作为纪实语言实际上并不比其他意图'捕捉'现实感的建构性语言更不真实。"③这里所谓"真实"已不再是前面所提到的索引的、表象的真实,因而被作者打上了引号,那种具有实在意味的真实已经被后现代主义荡涤殆尽,剩下的那个"真实"不再附着于任何实体,它可以在任何事物中漂浮游荡,这在作者的描述中已不是一种实在的、物质的"现实",而是一种"现实感"。或者说,这个世界已然不再有"现实",而只存在"现实感"。

在威尔斯一篇名为《美丽的村庄与真实的村庄——关于动画与纪录片美学的思考》的文章中,作者同样不回避自己的后现代主义立场,他说:"在动画的语境中,'事实'(actuality)可能不会被看作是对现实(reality)的客观记录,但可以成为建构

① [美]尼雅·埃尔利希:《"乔装"的动画纪录片》,徐亚萍、孙红云译,《世界电影》2015年第1期,第183页。
② 同上,第185页。
③ 同上,第192页。翻译有误,已更正。参见鞠薇:《〈"乔装"的动画纪录片〉翻译之商榷》,《当代电影》2017年第1期,第184页。

'真实'(the real)的质证。"①作者把"现实"与"真实"对立起来,从而赋予了"真实"超越物质现实的功能。该作者并未在理论上进行深入的探究,而是把"动画纪录片"分成了四种模式,从这四种模式的案例中,我们可以大概地知道作者对于"动画纪录片"的想象。

第一种,模仿模式。主要的案例是麦凯在1918年制作的《路西塔尼亚号沉没》。把这部影片作为一种"模仿",实在是有些"强人所难",麦凯从未见过路西塔尼亚号是怎样沉没的,也没有相关的影像图像资料保存下来,只能是作者对于这一事件的想象。不过对于后现代主义者来说,事实并不存在,存在的只是观感,那么实录与动画描绘之间的差异也就可以忽略不计了。

第二种,主观模式。主要案例是英国人帕克制作的《衣食住行》。这是一部黏土动画,表现了一位记者对英国动物园中动物们的采访,狮子抱怨食物不新鲜,猩猩抱怨天气太冷等,这部纯粹的偶动画片被称为纪录片着实让人费解,作者的解释是:"可以说,这些情节中的'幽默感'能够把另一种真实呈现出来,只是这种真实是基于镜头前拍摄对象的相对真实。"②显然,作者认为只要有"真实",就是纪录片,而不必纠结是什么样的"真实"。作者似乎忘了,除了动画片,故事片、戏剧、小说也都可以是"相对真实"的。

第三种,奇幻模式。主要案例是史云梅耶的多部作品。史云梅耶是捷克的著名偶动画艺术家,其作品往往带有先锋意味的超现实主义风格,与一般所谓的现实少有关系。

第四种,后现代模式。主要案例是韦斯特的影片《被绑架者》,这部影片是由对众多被外星人绑架者的采访构成,纯属幻想。

由此我们可以看到,该论文作者对于"动画纪录片"的想象基本上是没有规律可循的,既不囿于内容,也不囿于形式,可谓彻底的后现代主义,既然没有了事实的约束,那么真实也就没有了对比和定义区间,可以任由作者想象。

这样一种把想象或幻想作为"动画纪录片"表现形式的,还有福尔的文章《重演雷恩:幻想性与动画纪录片》。福尔在讨论《瑞恩》这部影片时试图论证幻想与真实之间的关系,他说:"尼科尔斯对幻想概念的理解源于拉普兰奇(Laplanche)和庞塔利斯(Pontalis)的作品,他们认为幻想涉及将一个真实的物体转变成一个充满情

① [美]保罗·威尔斯:《美丽的村庄与真实的村庄——关于动画与纪录片美学的思考》,李晨曦、孙红云译,《世界电影》2015年第1期,第161页。
② 同上,第165页。

感的图像,这个图像仍然与触发它的事物或事件保持联系,但产生一种有乐趣的独立自主的形式。这种享受或乐趣是真实的。它源于必须运动的物质身体的活动,但也完全是精神的。它涉及与过去事件相关的乐趣,过去事件被转变成一个截然不同的幻想领域。"①

在这段文字中,我们会发现一种奇怪的自相矛盾,因为作者认为幻想是从"真实的物体"转换而来,但他又称这种转换而来的精神也是"真实"的。这里便有显而易见的"偷换概念"之嫌,即把物质的"真实"偷换成了精神的"真实",从而了抹杀两者之间的区别。在此,不借助后现代主义的观念,福尔是无法从物质的世界跨越到精神世界的。作者因此说:"我们对世界的体验已被影像所浸透和中介,成为时间上不同步的——尽管假定了所谓的永久性'扁平化',后现代主体在日常生活的挣扎中,他们目前的紧张意识似乎变得更加微妙。在其中,我们持续地意识到对再现中时间性转化(和时间性意指)的兴趣。纪录片重演似乎反映了这一过程,在其中他们把当前时间折叠到已经发生的事情上。它们复活了一种对前一时刻的感觉,这一时刻现在通过一个折叠被看到,该折叠包含电影制作者的具体视角和观众的情感投射。"②这话孤立来看并不错,但只是被用来说明"动画纪录片"便有问题,因为其他的艺术方式,小说、戏剧、绘画都能"把当前时间折叠到已经发生的事情上",而不仅仅是所谓的"动画纪录片"。

从以上三个基于后现代主义立场的有关"动画纪录片"的讨论来看,它们无一例外地把精神层面的认同指认为"真实",忽略了这一"真实"的高度抽象性,以致没有可能将其单独地附着于"动画纪录片",小说、电影、戏剧也均可达至这一"真实"。强贴标签的做法在逻辑上有着显而易见的不充分,因此反对的声音必然存在。

二、反对后现代主义的观念

保罗·沃德所写的《动画现实:动画电影、纪录片和现实主义》一文,是在有关"动画纪录片"争论中被援引最多的论文之一,有趣的是,不论是赞同或者是反对的意见都会从他的论文中寻找武器,这使很多人误解他原本的立场。沃德的立场是反后现代主义的,他说:"我认为,首先要承认在我们的主观认知之外,存在一个客

① 史蒂夫·福尔:《重演雷恩:幻想性与动画纪录片》,滕腾、孙红云译,《北京电影学院学报》2019年第8期,第23页。作者国籍不详。
② 同上,第29页。

观的'现实世界',不以任何人的主观意志为转移。"①这样一种观念与不承认实在、客观、真理的后现代主义完全对立,沃德的立场是鲜明的马克思辩证唯物主义。他说:"后现代主义认为,某种意义上'表象'或者'现象性'(phenomenality)已经跟现实混杂在一起,构成我们眼中的现实世界。这说明现实关系和它们的表达形式之间并没有这么紧张的关系,某种程度上'现实'可以被简化为其'表达形式'。对现实世界的激进怀疑主义,以至于对人类认知现实世界能力的怀疑主义,是马克思主义批判后现代主义的重要原因之一。后现代主义、德里达的'踪迹'理论,关切的都是事物表象和本体之间的矛盾、误差。它们的问题是没有充分地认识到现实世界的物质本性,因此倾向于把现实社会关系简化为语言所描绘的世界。"②基于这一立场,沃德与后现代主义者拉开了距离。那么,沃德究竟说了些什么,让对立的各方都趋之若鹜?

首先,沃德利用莫林·弗尼斯的动画理论,将动画分成了模拟与抽象两个极端,也就是分出了物质与精神这两种本质不同的事物,然后将目光集中在抽象的一段,指出了动画所具有的"现实主义"(不是"现实")。然后他对动画片与纪录片作了明确的区分:"我们需要建立一个理论模型来分析动画纪录片,一种显然不'直接'代表'现实世界',不像实景摄影纪录片那样与现实世界具有对应关系的电影类型。的确,即使是最生动最逼真的动画,也无法像实景摄影那样原貌呈现现实世界。但是,如上所述,这并不说明动画纪录片无法代表或者评论现实。"③因此,在沃德这里,"动画纪录片"与纪录片是两种完全不同的事物,这一立场与一般人大相径庭,认同"动画纪录片"者都把它与纪录片视为同一事物,而沃德却将其在物质的层面分开,仅在抽象的(精神的)层面认同两者的同一。

其次,有了这样一种影片类型的区分,沃德便不再关心有关纪录片的问题,而是论证动画片是如何趋向现实主义。因此,在他的论述中,不仅有倾向纪实的《路西塔尼亚号沉没》,同时也有迪斯尼的动画片《古老的荣誉》,更有《小鸡快跑》《辛普森一家》等当下脍炙人口的动画片。他论证这些动画片表现出了现实主义,可以具有纪实的倾向,但不是什么"纪录片"。这一段落的标题是"动画与'纪录片倾向'",其中的"纪录片倾向"被打上了引号,打上引号便是反讽,是指以上案例并非"纪录片"。中义"纪录片"的概念应该是西义的"documentary",这个概念的中义对译也

① [美]保罗·沃德:《动画现实:动画电影、纪录片和现实主义》,李淑娟译,《世界电影》2014年第1期,第178—179页。
② 同上,第187页。
③ 同上,第178页。

可以是"纪实"。因此,这里将其翻译成"动画与'纪实'倾向"在文理上更为恰当,因为动画不具备"纪实"的功能,所以使用引号。当然,迄今为止还未听说有谁把《小鸡快跑》这样的影片说成是纪录片的。不过,沃德从辨析"真实"的过程中发现,纪录片是"代表真实","动画纪录片"则是"创造真实",并且,在揭示"真实"的功能上,动画片要优于纪录片。他说:"实景摄影纪录片常常要面对一个问题,即被质疑其影像的'透明性''一致性''逼真性'其实遮蔽了现实问题。而动画纪录片的优势就是,既能自由地评判和探讨现实问题,又免掉了实景摄影纪录片面临的这个麻烦。"①从逻辑上来说,沃德一点不错,只不过与这一段落的标题相对照似有自相矛盾之处,标题上是说动画片不是纪录片,而内容却在说"动画纪录片"优于"纪录片"。不过,需要注意的是,沃德所谓的"动画纪录片"与一般所谓的不同。在他的概念中,"动画纪录片"并不是纪录片的替代者,而是与纪录片平行的存在,一种动画形式的存在。比如他在提到《路西塔尼亚号沉没》这部影片时,仅指出其"被视为""动画纪录片",而在继续的讨论中则多次称其为麦凯的"动画片"②。这可能便是不同立场者都在援引沃德的原因。

再次,他对保罗·威尔斯提出的"动画纪录片"的四种类型(参见前文有关《美丽的村庄与真实的村庄》一文的讨论)表示了怀疑。

最后,他对尼科尔斯的纪录片"量级"理论提出了批评,认为"量级"理论所表达的非理性、情感等要素不适合纪录片,却适合于动画片:"在传统实景摄影纪录片难以触及或有所回避的敏感题材方面,动画具备独特优势。"③

沃德论文的基本思想是探究动画媒介呈现本质现实的功能,而不是纠结于动画手段如何取代纪录片,在他看来两者并没有根本的冲突,因为"纪实影像和动画影像一样存在主观操作,只不过由特定的传统造成的特定的观影期待决定了哪个更能呈现'现实'。但是,当涉及通过创造或者重构揭露'现实'时,谁都没有垄断权威"④。显然,对于动画媒介通达本质真实的揭示,沃德颠覆了一般人对于动画的想象。不过沃德很清楚,动画媒介的这一功能与分类形态没有必然的关系,可能他也意识到了"动画纪录片"这一概念所造成的麻烦,所以他在文章的结论中根本不提"动画纪录片"。沃德关心的是动画媒介对于现实的非同一般的揭示,亦即他在

① [美]保罗·沃德:《动画现实:动画电影、纪录片和现实主义》,李淑娟译,《世界电影》2014年第1期,第187页。
② 同上,第180—181页。
③ 同上,第191页。
④ 同上,第188页。

文章标题中所谓的"动画现实"。他说:"实景摄影影像和被表现物之间的对应关系已经模糊了本体论边界,而当动画能够表达真实历史事件或者现实人物时,就进一步消除了这个边界。因此,现实世界的人和事与他们的动画形象之间的巨大差异,恰恰应该被理解成动画的力量所在:超越自然主义表象层面的表达,在各种量级的层面上拥抱现实的能力。"①这段话表达了沃德对于不同媒介在本质真实层面上同一性的理解,这种同一性的达成,需要对于媒介自身的超越。不过,这里的说法也很容易被说成是动画媒介取代了纪录片媒介,这里需要特别注意的是"本体论边界","本体论"在这里是指不同媒介通达现实主义的本质功能,而不是指媒介本身,这样才能在逻辑上与后面提到的"消除边界"关联,与"超越媒介表达"关联,因为不同媒介的物质边界是无法消除的,能够消除的只能是媒介功能的指向。这也就是前面提到的,本质的真实可以存在于各种不同媒介,这对于反后现代主义立场的沃德来说不是问题②。

沃德的反后现代主义立场使他对物质与精神这两个不同的层面保持了清醒的认识,在物质的层面,他尽可能地区分动画与纪录片,而不是简单地混淆和替代它们。当需要从物质媒介出发讨论精神层面的本质问题时,则迫使他不得不精细地区分实际案例和从哲学认识论的高度进行分析和归纳,从而得出令人信服的结论。但是,他的方法也不是完全无懈可击,我们看到,沃德是用动画片中一个特殊的部分,即趋向现实表达的部分,在与一般的纪录片进行对比,以"特殊"对"一般",因而

① [美]保罗·沃德:《动画现实:动画电影、纪录片和现实主义》,李淑娟译,《世界电影》2014年第1期,第192页。
② 在阅读沃德的过程中,有强烈印象沃德不是在认同和肯定的立场上使用"动画纪录片"这个概念,理由有三。第一,我们发现沃德在其另一篇文章"Animating with Facts: The Performative Process of Documentary Animation in the ten mark"中使用"纪实动画"而非一般"动画纪录片"概念。第二,尽管我们没有找到沃德这篇文章的英文原文,但从其他人的引用可以发现,这篇文章的译者将有关"documentary"不同的用法都翻译成了"动画纪录片",比如"animated documentaries"。作者使用不同形式是为了表达不同的意思,否则作者为何不用"animated documentary"这个更为精准的概念?将不同形式表达翻译成同一概念有悖作者的本意。正如不能把中文的"汽车"和"车队"都翻译成"car"一样,前者特指某一事物,后者则可以是包含多种事物的复数形态。"animated documentaries"言说的是纪实动画的多种形态,可以包括动画纪实片段、动画广告、动画培训影片等,或者也可以指象征表达、转描技术等不同的纪实方法,应翻译成"动画纪实作品"或"动画纪实手法",而不能翻译成"动画纪录片"。因为"动画纪录片"概念不具有复数的意味,只是对单一事物的指称。第三,"documentary"一词原本的意思是纪实、文献、档案等,格里尔逊将其用作了纪实影像的称谓,才有了"纪录片"这一译法。然而,中文"纪录片"这个概念并不能对应英文中原有的"纪实""文献"等含义,因此在翻译的时候需要斟酌语境,选择合适的中文概念对译,但在国内有关"动画纪录片"的翻译中,望文生义大有人在,几乎是看见"documentary"便翻译成"纪录片",有统计证明,在相关的翻译中,至少有五六种不同的表达方式,甚至是意义完全相反的表达,如"documentary animation",被翻译成"动画纪录片",严重扭曲了原文所表达的观念和立场。

忽略了纪录片中也可能会有特殊的部分,即趋向非现实表达的部分。在这个部分,影像同样可以"超越自然主义表象层面的表达",同样可以"创造真实",但一般来说我们不会将其冠于"纪录片"的名号,就如同我们不会轻易将动画片称为纪录片那样。沃德如果注意到了这一点,注意到了应该以"特殊"对"特殊",以"一般"对"一般",而不是以"特殊"对"一般",他就能够避免某些无谓的"死缠烂打"。

如果说沃德是在精神的层面上讨论动画与现实的关系,那么罗森克兰茨的《动画纪录片的一种理论阐述》则是在物质媒介的层面上对"动画纪录片"进行的批判。有必要指出的是,这篇文章的译者把原文中多种不同的表达统一翻译成了"动画纪录片",造成了译文的自相矛盾和晦涩难读。论文原文的标题是"Colourful Claims: Towards a Theory of Animated Documentary",直译应该是《多重声音:面向动画纪录片的理论》①,译者竟然把"多重"翻译为"一种"。

罗森克兰茨文章一个不同寻常之处,便是坚持从媒介的本身出发,他说:"虽然这不是那种完全否定纪录片(或更糟糕地否定现实本身)的半虚无主义立场,但是,在它却是一种极端——我承认我把他们争论的含义推到了极限——似乎主张介质无关紧要。这是一个严重有问题的立场,因为这种观点不承认动画与实景拍摄的差异并不是一个单纯的惯例问题。它们之间有一个鸿沟,这也是客观存在的。"②承认客观实在,批评虚无主义,是显而易见的反后现代主义立场,作者站在这一立场上,大致上是从影像、声音和数字技术三个方面讨论了纪录片与动画片的媒介问题。

首先,作者从罗兰·巴特的理论出发,指出不同媒介的不同性质,纪录片的影像直接指涉对象,并能够证明那个对象的存在,而动画的图像不能指涉对象,自然也不能证明对象的存在;绘画能够创造一个并不存在的对象,影像则不能,因而两者属于完全不同的媒介。从皮尔士的理论来看,符号被分成不同种类,象征符号、图像符号和索引符号,图像符号是表意符号,索引符号则是存在符号,它是对象存在的指证。"因此,动画纪录片的视觉证据是一个与实景拍摄镜头所提供的影像完全不同的规则,这就是 D. N. 罗多威克关于动画是索引性符号的观点不攻自破。从符号学来说,假如标记体是存在的符号,动画影像能够证明的唯一存在就是构成它的画作。任何指向电影以外这个世界的指示都应该理解为图像符号。……索引性

① 刘丽菲:《关于"动画纪录片"概念翻译的商榷与反思——以译文〈动画纪录片的一种理论阐述〉为例》,《当代电影》2017 年第 1 期,第 182 页。
② [美]乔纳森·罗森克兰茨:《动画纪录片的一种理论阐述》,程玉红、孙红云译,《世界电影》2015 年第 1 期,第 174—175 页。

是一个'存在的符号',可以这么说,是一个存在着意义的符号。索引符号的影像具有因果关系,而图像符号则没有;于是,认为每一部纪录片都是建构的,从而动画是纪录片的观点是不合逻辑的推论。"①

其次,"动画纪录片"把大量动画配以实录声音的作品纳入自身的范畴,罗森克兰茨对此有不同看法,他认为声音不能与影像相提并论,拥有同样的索引性,他说:"影片《与巴什尔跳华尔兹》被称为一部说明性的广播纪录片,广播纪录片是指那种将声音放在纪录片首要位置的电影。这也不是没有合理的理由:耳闻那些事实上亲身经历过的人们的回忆无疑会增加影片的可靠性。我们能够说,声音弥补了非索引性影像所遗留的空隙。但是,我们必须记住,这与其说是组成什么索引符号证据不如说是这个事实仅仅被叙述(我们所相信什么是真实的现实的影像,那是图像符号所指代的东西)。"②在罗森克兰茨看来,与其将实录的声音类比于索引的影像,还不如将其看成是表意的图像,"绘画赋予声音色彩"③。

最后,数字技术的出现,经常被指认为是影像索引性失效的证据,也是纪录片不能继续有效的证据,然而罗森克兰茨却指出数字技术看上去使索引性失效,但实质上却是中断了索引性对于对象的指称,然后自说自话地再造对象。换句话说,不是索引性不存在了,而是被弃用了。他说:"这样从客体到图像画面有两个转换,意味着'一个"数字图像"总是标志着一个基本的不连续,好像被两个单独的然而包容的维度撕裂'。如果它是符号与其指涉之间的连续性,这就承认了摄影术独特的证据力度,那么什么事情会发生?当指涉被分成独立的单元时:索引符号的链条断了,一个重组单元的可能性出现了,这样,一个前所未有的玩弄'既成的东西'的可能性出现了。从数学角度来说:'数字采集量化这个世界成为一个可以操作的一系列数字。'"④

论文的结尾,罗森克兰茨非常客气地,但也是明确地表示了对于"动画纪录片"的质疑。他说:"真正的问题是摄影与绘画存在的差异,摄影要求并提供其指涉对象的证据,而绘画则并非如此。这并不意味着动画纪录片的潜能也要否定掉。它仅仅表明,绘画证明不同。我的目的不是说不相信动画纪录片,而是指出,动画纪

① [美]乔纳森·罗森克兰茨:《动画纪录片的一种理论阐述》,程玉红、孙红云译,《世界电影》2015年第1期,第177页。译文把原文的意思颠倒了,已更正。参见刘丽菲:《关于"动画纪录片"概念翻译的商榷与反思——以译文〈动画纪录片的一种理论阐述〉为例》,《当代电影》2017年第1期,第181页。
② [美]乔纳森·罗森克兰茨:《动画纪录片的一种理论阐述》,程玉红、孙红云译,《世界电影》2015年第1期,第178页。
③ 同上,第179页。
④ 同上,第178页。

录片确实提出了一个问题,它不同于实景拍摄的影片,而任何关于动画纪录片真实的讨论如果没有考虑到这一点,那出发点就错了。"①

反后现代主义的立场呈现出两个发展的方向,这两个方向是沿着动画的物质性和精神性分别展开的。在精神的方面,有关"创造真实"的讨论呈现出了艺术本质美学的意味,因而预示了超越媒介的可能性,不再囿于所谓的"动画纪录片"。在物质的方面,由于不同媒介自身的物质属性无法混淆,"动画纪录片"的概念遭到了质疑。

三、介于后现代主义与反后现代主义之间的观念

罗伊的文章《缺席、超越和认识论上的拓展：面向动画纪录片的研究框架》表现出一种介于"后现代主义"和"反后现代主义"之间的立场,因为罗伊既对纪录片的真实性和客观性表示怀疑,对卡罗尔针对后现代主义纪录片理论的批评表示不满。同时,她又把动画纪录片明确地置于纪录片的范畴之中。她说:"我认为,尽管动画片也许首先通过打破对真实的要求而威胁到了纪录片理论,但事实恰恰相反。我不是要像许多学者所做的那样去质疑纪录片认识论的可行性。我提出,动画扩大和深化了我们可以从纪录片中学习什么的范围,其方式之一是动画可以向我们展示在实景拍摄的影片中所达不到的方面。"②如果动画纪录片是呈现"在实景拍摄的影片中所达不到的方面",那么它确实与纪录片没有矛盾,因为在纪录片中使用动画的手段,是纪录片的常态,而非例外。

罗伊的文章罗列了"动画纪录片"成立的三个条件:"第一,它是被逐帧记录或创造的;第二,它是关于'这个世界',而不是关于一个完全被制作者想象出来的'某个世界';第三,它已经被制作者当作一部纪录片制作,或者它已经作为一部纪录片为观众、电影节或者批评家所接受。这最后一个准则是非常重要的,因为它可以帮助我们区分两种美学上非常相似的影片,他们可能是被不同的制作者出于不同的意图制造的,或者以不同的方式被观众接受。"③这三个条件中的第一条是说"动画纪录片"在形式上必须是动画,因为这条规定就是来自动画的相关定义。第二条是说"动画纪录片"的内容必须是与现实世界相关的,作者没有使用一般纪录片定义

① [美]乔纳森·罗森克兰茨:《动画纪录片的一种理论阐述》,程玉红、孙红云译,《世界电影》2015 年第 1 期,第 180 页。
② [英]安娜贝尔·霍内斯·罗伊:《缺席、超越和认识论上的拓展：面向动画纪录片的研究框架》,刘丽菲、王帅译,《电影艺术》2016 年第 6 期,第 102 页。
③ 同上。

使用的"非虚构"的说法,这样便给各种虚构的叙事留下了后门。比如俄国著名动画片导演诺斯坦因的作品《克尔杰内兹战役》,尽管历史上实有其事,但导演的表达借助于中世纪的圣像画和壁画,是象征的,与纪录片完全扯不上关联①。为了进行限制,罗伊的第三条规定必须是被当成纪录片来制作,且作为纪录片被接受的。然而,这一条事实上并不能形成约束,因为制作和接受都是内在的标准,无法量化,也无法测量。比如像前面提到的《衣食住行》这样的影片,在绝大多数人看来是不折不扣的偶动画片,可是在某些人看来,这部动画片使用了"采访"这样的形式,因而也可以是纪录片。所以第三个条件形同虚设,这也是中立化立场所不可避免的难以自圆其说。罗伊在谈到《衣食住行》这部影片时说:"而《衣食住行》以及它后来的续集和分部,可以看作是对人类状况的精确观察,动物形态和人的声音时而匹配、时而不匹配,它很少被呈现或理解为纪录片。但是,这部影片确实有效将动画片和纪录片整合成一个耦合的整体——在这个案例中,它是一部喜剧短片。"②那么,这部影片究竟是不是"动画纪录片"呢?罗伊看上去是否定了,但其态度表现出了显而易见的犹豫和模棱两可。

 罗伊的中间立场,促使她对典型的后现代主义立场取否定的态度,比如对将尼科尔斯的纪录片分类移置于"动画纪录片"的做法持明确的批评态度,对威尔斯的"动画纪录片"分类虽然没有直接的批评,但从她提出自己的完全不同于威尔斯的分类来看,威尔斯的分类也是不能接受的。罗伊把"动画纪录片"分成了三类:"模仿替代""非模仿替代"和"召唤"。"模仿替代"比较简单,是说动画替代了那些影像所未曾记录或不能记录的对象,比如像《路西塔尼亚号沉没》这样的影片。"非模仿替代"其实是"模仿替代"的一种特殊方式,即用象征,而非模仿的形式进行替代,比如影片《就像那样》中用针织小鸟玩偶替代了年轻的非法移民。"召唤"则是用动画的方式表现人物的主观心理。"这种动画的召唤性功能尤其被用于唤起影片主体的现实性情感,那类现实往往与社会大多数人的经历所不同。在这些情况下,动画被用来拓展想象,它有利于从远离自身经验的观众那里得到关注、理解和同情。"③从理论上看,罗伊的这三个类型都不脱离纪录片。换句话说,这三种方式也

① 可能有好事者欲将诺斯坦因的作品纳入"动画纪录片",诺斯坦因表示坚决反对,他认为尽管自己的"动画创作来源于生活,但绝不会采用纪录片的方式来描绘社会的情景与状态。"参见王六一:《俄罗斯动漫节亲历记 我的纪行之二》,2018年4月9日,百家号,https://baijiahao.baidu.com/s?id=15972352389143704148&wfr=spider&for=pc,最后浏览日期:2021年4月2日。
② [英]安娜贝尔·霍内斯·罗伊:《缺席、超越和认识论上的拓展:面向动画纪录片的研究框架》,刘丽菲、王帅译,《电影艺术》2016年第6期,第105页。
③ 同上,第109页。

是一般纪录片所使用的方式,罗伊对此并不否认,她说:"动画纪录片是从宽度和广度上都提供了一种单一的实景拍摄所达不到的表现现实的视角,而不是要质疑纪录片知识的可行性。生活是丰富而复杂的,我们不一定总能观察到,而这种复杂性也可以通过当代动画纪录片多样性的形式和主题反映出来。"①

从某种角度来看,罗伊的理论把"动画纪录片"与纪录片的本质之争变成了"名义之争",因为她不认为两者有本质上差异,差异仅在于如何为这样一些影片命名。

阿加诺瓦克的文章《超越自我之像:瑞典动画纪录片的语境及发展》,表达了对罗伊理论的认同,因而我们可以确认这位作者的立场是中立的。阿加诺瓦克从自己的立场出发,给"动画纪录片"下了一个定义:"动画纪录片可以定义为借鉴纪录片制作的标准和惯例所创作的动画电影。"②有趣的是,这个定义最后是将"动画纪录片"认定为"动画电影",而非纪录片。因此该文尽管使用"动画纪录片"的概念,却在各级标题中显示出一种刻意的回避,如"非拍摄的纪录片""动画采访""基于事实的动画"等,把"动画"作为事物基本的认定标准。最后甚至吐槽:"为什么瑞典制作了如此多的动画纪录片?原因之一其实很乏味,即瑞典电影协会并不将动画电影作为一个单独的类别提供资金,也没有一个专门负责动画的专员(konsulent),而其他形式和电影类型包括纪录片有专门负责委员。这就是为什么有些动画师会将其项目作为纪录片申请。另一个原因是,笔者认为与纪录片的本质有关。纪录片从不仅仅用于娱乐,他们要么是教育性的,要么总是涉及真理这一动态影像的古老信条。"③看来,这位作者对于"动画纪录片"概念的使用有一种无奈、不得不跟从的心理,他说:"动画纪录片是一个容易产生歧义的混合概念,但这种类型的命名已经在电影制作和研究中得以确立。"④看来,如果不是体制对于概念接受的强迫,其内心还是要将这些作品认同为动画片的。

中立的立场不接受后现代主义不承认实在、客观、真理等一套说辞,但认同有关"动画纪录片"的概念。不过,在论述这一概念时,中立的立场并不排斥纪录片的真实与客观本质,而是设法将动画与之捆绑、融合。"动画纪录片"的争论从本质上来说是一场"鸠占鹊巢"的文字游戏,这场游戏的基本动力是后现代主义思潮的非

① [英]安娜贝尔·霍内斯·罗伊:《缺席、超越和认识论上的拓展:面向动画纪录片的研究框架》,刘丽菲、王帅译,《电影艺术》2016年第6期,第110页。
② [瑞典]米德哈特·阿扬·阿加诺瓦克:《超越自我之像:瑞典动画纪录片的语境及发展》,郭春宁译,《重庆交通大学学报(社会科学版)》2019年第6期,第28页。
③ 同上,第32页。
④ 同上,第27—28页。

理性,中立的立场尽管没有打算改变这种"鸠占鹊巢"的态势,但在思考具体问题的时候却试图回到相对理性的主张上来。

结语

在西方有关"动画纪录片"的讨论中,出现了三种不同的立场,后现代主义立场往往否认表象之真实,强调本质之真实,从而以动画取代纪录片。但本质乃是无形无体之物,可以存在于一切艺术形式之中,而不仅仅是动画,这是后现代主义立场在逻辑上无以自洽之处。反后现代主义的立场往往超越"动画纪录片",将这一概念弃之不顾,直奔"创造真实"而去,不受任何媒介羁绊约束;或者便是指出动画与纪录片在媒介形式上的不同,对"动画纪录片"概念提出直截了当的质疑。中立的立场则力图调和动画与纪录片的冲突,试图建立一片"与世无争"的"动画纪录片"领地。由此我们可以看到,西方的"动画纪录片"说并不是一种旗帜鲜明的理论主张,而是杂糅了多重不同的声音和立场,需要我们仔细辨析。

国内对于西方"动画纪录片"的引入和传播极为粗糙,不论何种立场观念均被简单地打上"动画纪录片"的标记,纳入一种不变的后现代主义立场,甚至在翻译中也是极其粗暴地对待原文,以致可以将反对后现代主义的立场"翻译"成赞同的立场。在国内相关的争论中,有一种写作方法尤其值得警惕,某些人将西方文论中的某些观点改头换面变成自己的观点,或者在论文结构和具体案例上"照猫画虎",完全不尊重原文原作者的观点与立场,颇为"放肆"。为了规避学术研究中的不正之风以及不受传播过程中观念变形的影响,需要我们认真地阅读、辨析西方观点的原本之意。

本文概述西方有关"动画纪录片"争论中诸家各派之理论,难免挂一漏万,还望读者能够参照原文进行思考。

参考文献

[1] Kees Bakker: *Joris Ivens and the Documentary Context*, Amsterdam University Press, Amsterdam, 1999.

[2] Klaus Kreimeier: *Joris Ivens — Ein Filmer an den Fronten der Weltrevolution*, Berlin, Oberhaumverlag, September 1976.

[3] Wilhelm Roth: *Der Dokumentarfilm seit* 1960, Muenchen und Luzern, C. J. Bucher GmbH, 1982.

[4] Hans Wegner: *Joris Ivens*, Henschelverlag Kunst und Gesellschaft, Berlin 1965.

[5] [意]基多·阿里斯泰戈:《电影理论史》,李正伦译,中国电影出版社1992年版。

[6] [美]汉娜·阿伦特:《过去与未来之间》,王寅丽、张立立译,译林出版社2011年版。

[7] [美]迈克尔·埃默里、埃德温·埃默里:《美国新闻史:大众传播媒介解释史》(第八版),展江、殷文主译,新华出版社2001年版。

[8] [美]帕特里夏·奥夫德海德:《纪录片》,刘露译,译林出版社2018年版。

[9] [英]乔治·奥威尔:《向加泰罗尼亚致敬》,李华、刘锦春译,李锋审校,江苏人民出版社2006年版。

[10] [美]埃里克·巴尔诺:《世界纪录电影史》,张德魁、冷铁铮译,中国电影出版社1992年版。

[11] [美]雅克·巴尔赞:《从黎明到衰落——西方文化生活五百年》,林华译,世界知识出版社2002年版。

[12] [法]安德烈·巴赞:《电影是什么?》,崔君衍译,中国电影出版社1987年版。

[13] [美]克特·W. 巴克:《社会心理学》,南开大学社会学系译,南开大学1984年版。

[14] [德]弗里德里希·包尔生:《伦理学体系》,何怀宏、廖申白译,中国社会科学出版社1988年版。

[15] [美]大卫·鲍德韦尔、诺埃尔·卡罗尔:《后理论:重建电影研究》,麦永雄等译,中国社会科学出版社2000年版。

[16] [美]理查德·鲍曼:《作为表演的口头艺术》,杨利慧、安德明译,广西师范大学出版社2008年版。

[17] [英]鲍桑葵:《美学史》,张今译,商务印书馆1985年版。

[18] [美]Richard M. Barsam:《纪录与真实:世界非剧情片批评史》,王亚维译,远流出版事业股份有限公司1996年版。

[19] [美]丹尼尔·贝尔:《意识形态的终结》,张国清译,江苏人民出版社2001年版。
[20] [德]瓦尔特·本雅明:《机械复制时代的艺术作品》,王才勇译,中国城市出版社2002年版。
[21] [意]毕达克:《西藏的贵族和政府:1728—1959》,沈卫荣、宋黎明译,中国藏学出版社2008年版。
[22] [德]彼得·比格尔:《先锋派理论》,高建平译,商务印书馆2002年版。
[23] [法]波德莱尔:《1846年的沙龙:波德莱尔论文选》,郭宏安译,广西师范大学出版社2002年版。
[24] [美]戴维·波德维尔、克里斯琴·汤普森:《电影艺术导论》,史正、陈梅译,上海文艺出版社1992年版。
[25] [美]大卫·波德维尔、克莉丝汀·汤普森:《世界电影史》(第二版),范倍译,北京大学出版社2014年版。
[26] [美]大卫·波德维尔、克莉丝汀·汤普森:《电影艺术——形式与风格》(第5版),彭吉象等译,北京大学出版社2003年版。
[27] [美]希拉·柯伦·伯纳德:《纪录片也要讲故事》(第二版),孙红云译,世界图书出版公司2011年版。
[28] [法]皮埃尔·布尔迪厄:《科学之科学与反观性:法兰西学院专题讲座(2000—2001学年)》,陈圣生等译,广西师范大学出版社2006年版。
[29] [美]纳尔逊·曼弗雷德·布莱克:《美国社会生活与思想史》,许季鸿等译,商务印书馆1997年版。
[30] [英]马丁·布林克霍恩:《西班牙的民主和内战(1931—1939)》,赵立行译,上海译文出版社2003年版。
[31] [美]艾伦·布卢姆:《美国精神的封闭》,战旭英译,冯克利校,译林出版社2011年版。
[32] [美]W.C.布斯:《小说修辞学》,华明等译,北京大学出版社1987年版。
[33] [法]皮埃尔·代克斯:《超现实主义者的生活(1917—1932)》,王莹译,山东画报出版社2005年版。
[34] [英]W.C.丹皮尔:《科学史——及其与哲学和宗教的关系》,李珩译,张今校,商务印书馆1975年版。
[35] [美]阿瑟·丹图:《叙述与认识》,周建漳译,上海译文出版社2007年版。
[36] [法]吉尔·德勒兹:《电影Ⅰ:运动-影像》,黄健宏译,远流出版事业股份有限公司2003年版。
[37] [法]吉尔·德勒兹:《电影2:时间-影像》,谢强等译,湖南美术出版社2004年版。
[38] [法]德莱尔·德瓦里厄:《尤里斯·伊文思的长征——与记者谈话录》,张以群译,中国电影出版社1980年版。
[39] [美]阿兰·邓迪斯:《西方神话学读本》,朝戈金等译,广西师范大学出版社2006年版。
[40] [美]杜威:《哲学的改造》(修订本),许崇清译,商务印书馆1958年版。
[41] [美]约翰·杜威等:《实用主义》,杨玉成、崔人元编译,世界知识出版社2007年版。
[42] [美]Bob Edwards:《爱德华·R.默罗和美国广播电视新闻业的诞生》,周培勤译,复旦大学出版社2005年版。

[43]［美］威廉·弗莱明、玛丽·马里安:《艺术与观念(巴洛克时期—新千年)》(下),宋协立译,北京大学出版社2008年版。

[44]［美］杰罗姆·弗兰克:《初审法院:美国司法中的神话与现实》,赵承寿译,中国政法大学出版社2007年版。

[45]［美］E.弗洛姆:《人类的破坏性剖析》,孟禅林译,中央民族大学出版社2000年版。

[46]［法］米歇尔·福柯:《主体阐释学》,佘碧平译,上海人民出版社2005年版。

[47]［法］夏尔·福特:《法国当代电影史(1945—1977)》,朱延生译,中国电影出版社1991年版。

[48]［日］高畑勋:《一幅画开启的世界》,匡匡译,湖南美术出版社2016年版。

[49]［加］安德烈·戈德罗、［法］弗朗索瓦·若斯特:《什么是电影叙事学》,刘云舟译,商务印书馆2005年版。

[50]［美］克利福德·格尔茨:《文化的阐释》,韩莉译,译林出版社2008年版。

[51]［法］居伊·戈捷:《百年法国纪录电影史》,康乃馨译,北京大学出版社2019年版。

[52]［联邦德国］乌利希·格雷戈尔:《世界电影史(1960年以来)》(第三卷),郑再新等译,中国电影出版社1987年版。

[53]［英］贡布里希:《艺术发展史》,范景中译,林夕校,天津人民美术出版社1992年版。

[54]［美］杰弗里·R.古德帕斯特、加里·R.卡比:《思维——批判性和创造性思维的跨学科研究》(第4版),韩广忠译,中国人民大学出版社2010年版。

[55]［德］哈贝马斯:《在事实与规范之间——关于法律和民主法治国的商谈理论》,童世骏译,生活·读书·新知三联书店2003年版。

[56]［美］戴维·哈维:《后现代的状况——对文化变迁之缘起的探究》,阎嘉译,商务印书馆2003年版。

[57]［德］马丁·海德格尔:《存在与时间》(修订译本),陈嘉映、王庆节译,生活·读书·新知三联书店2006年版。

[58]［德］马丁·海德格尔:《林中路》,孙周兴译,上海译文出版社1997年版。

[59]［美］戴卫·赫尔曼:《新叙事学》,马海良译,北京大学出版社2002年版。

[60]［德］埃德蒙德·胡塞尔:《现象学的观念》,倪梁康译,上海译文出版社1986年版。

[61]［英］斯图尔特·霍尔:《表征——文化表象与意指实践》,徐亮、陆兴华译,商务印书馆2003年版。

[62]［德］沃纳·霍夫曼:《现代艺术的激变》,薛华译,广西师范大学出版社2002年版。

[63]［美］保罗·霍金斯:《影视人类学原理》,王筑生等编译,云南大学出版社2001年版。

[64]［英］霍布斯鲍姆:《极端的年代》(上),郑明萱译,江苏人民出版社1999年版。

[65]［德］汉斯-格奥尔格·加达默尔:《真理与方法——哲学诠释学的基本特征》(上卷),洪汉鼎译,上海译文出版社2004年版。

[66]［美］米歇尔·艾伦·吉莱斯皮:《现代性的神学起源》,张卜天译,湖南科学技术出版社2012年版。

[67]［美］查尔斯·吉尼翁、大卫·希利:《理查德·罗蒂》,朱新民译,复旦大学出版社2011年版。

[68]［英］伊安·杰夫里:《摄影简史》,晓征、筱果译,生活·读书·新知三联书店2002年版。

[69] [俄]金兹堡：《风格与时代》，陈志华译，陕西师范大学出版社 2004 年版。
[70] [英]萨达卡特·卡德里：《审判的历史——从苏格拉底到辛普森》，杨雄译，当代中国出版社 2009 年版。
[71] [美]弗雷德里克·R. 卡尔：《现代与现代主义：艺术家的主权(1885—1925)》，陈永国、傅景川译，中国人民大学出版社 2004 年版。
[72] [俄]谢·卡拉-穆尔扎：《论意识操纵》，徐昌翰等译，社会科学文献出版社 2004 年版。
[73] [英]苏珊·L. 卡拉瑟斯：《西方传媒与战争》，张毓强等译，新华出版社 2002 年版。
[74] [德]康德：《未来形而上学导论》(注释本)，李秋零译注，中国人民大学出版社 2013 年版。
[75] [英]彼得·考伊：《革命！1960 年代世界电影大爆炸》，赵祥龄、金振达译，广西师范大学出版社 2006 年版。
[76] [美]沃尔特·克朗凯特：《记者生涯——目击世界 60 年》，胡凝、刘昕译，江苏人民出版社 1999 年版。
[77] [英]马克·柯里：《后现代叙事理论》，宁--中译，北京大学出版社 2003 年版。
[78] [美]詹姆斯·克利福德、乔治·E. 马库斯：《写文化——民族志的诗学与政治学》，高丙中等译，商务印书馆 2006 年版。
[79] [德]齐格弗里德·克拉考尔：《电影的本性——物质现实的复原》，邵牧君译，中国电影出版社 1981 年版。
[80] [美]迈克尔·拉毕格：《纪录片创作完全手册》(第 4 版)，何苏六等译，中国传媒大学出版社 2005 年版。
[81] [美]约翰·拉塞尔：《现代艺术的意义》，常宁生等译，中国人民大学出版社 2003 年版。
[82] [美]哈罗德·D. 拉斯维尔：《世界大战中的宣传技巧》，张洁、田青译，中国人民大学出版社 2003 年版。
[83] [美]约翰·霍华德·劳逊：《电影的创作过程》，齐宇、齐宙译，中国电影出版社 1982 年版。
[84] [法]古斯塔夫·勒庞：《乌合之众：大众心理研究》，冯克利译，中央编译出版社 2004 年版。
[85] [美]雷迅马：《作为意识形态的现代化》，牛可译，中央编译出版社 2003 年版。
[86] [美]约翰·里德：《震撼世界的十天》，郭圣铭等译，东方出版社 2005 年版。
[87] [美]沃尔特·李普曼：《公众舆论》，阎克文、江红译，上海人民出版社 2002 年版。
[88] [法]列维-布留尔：《原始思维》，丁由译，商务印书馆 1981 年版。
[89] [美]彼得·伯格、托马斯·卢克曼：《现实的社会构建》，汪涌译，北京大学出版社 2009 年版。
[90] [美]理查德·罗蒂：《后哲学文化》，黄勇编译，上海译文出版社 2004 年版。
[91] [英]保罗·罗沙：《弗拉哈迪纪录电影研究》，贾恺译，上海人民美术出版社 2006 年版。
[92] [英]罗素：《西方哲学史》，马元德译，商务印书馆 1976 年版。
[93] [英]罗素：《人类的知识——其范围与限度》，张金言译，商务印书馆 1983 年版。
[94] [美]A. P. 马蒂尼奇：《语言哲学》，牟博等译，商务印书馆 1998 年版。
[95] [美]华莱士·马丁：《当代叙事学》，伍晓明译，北京大学出版社 2005 年版。
[96] [美]雷克斯·马丁：《历史解释：重演和实践推断》，王晓红译，文津出版社 2005 年版。
[97] [美]玛丽·沃纳·玛利亚：《摄影与摄影批评家：1839 年至 1900 年的文化史》，郝红尉、倪

洋译,马传喜译校,山东画报出版社 2005 年版。
[98]［法］克里斯蒂安·麦茨:《电影语言——电影符号学导论》,刘森尧译,远流出版事业股份有限公司 1996 年版。
[99]［法］克里斯蒂安·麦茨:《想象的能指——精神分析与电影》,王志敏译,中国广播电视出版社 2006 年版。
[100]［美］罗伯特·麦基:《故事——材质、结构、风格和银幕剧作的原理》,周铁东译,中国电影出版社 2001 年版。
[101]［美］A.麦金太尔:《追寻美德:伦理理论研究》,宋继杰译,译林出版社 2003 年版。
[102]［美］约翰·麦克道威尔:《心灵与世界》(新译本),韩林合译,中国人民大学出版社 2014 年版。
[103]［美］R.麦克法夸尔、费正清:《剑桥中华人民共和国史:革命的中国的兴起(1949—1965)》(上卷),谢亮生等译,中国社会科学出版社 1990 年版。
[104]［荷］丹尼斯·麦奎尔:《受众分析》,刘燕南等译,中国人民大学出版社 2006 年版。
[105]［美］威廉·曼彻斯特:《光荣与梦想》,广州外国语学院美英问题研究室翻译组、朱协译,海南出版社、三环出版社 2004 年版。
[106]［德］卡尔·曼海姆:《意识形态和乌托邦》,艾彦译,华夏出版社 2001 年版。
[107]［美］刘易斯·芒福德:《技术与文明》,陈允明等译,中国建筑工业出版社 2009 年版。
[108]［法］莫里斯·梅洛-庞蒂:《知觉现象学》,姜志辉译,商务印书馆 2001 年版。
[109]［美］J.希利斯·米勒:《解读叙事》,申丹译,北京大学出版社 2002 年版。
[110]［英］理查德·墨菲:《先锋派散论——现代主义、表现主义和后现代性问题》,朱进东译,南京大学出版社 2007 年版。
[111]［法］埃德加·莫兰:《电影或想象的人:社会人类学评论》,马胜利译,广西师范大学出版社 2012 年版。
[112]［美］比尔·尼可尔斯:《纪录片导论》,陈犀和等译,中国电影出版社 2007 年版。
[113]［美］比尔·尼科尔斯:《纪录片导论》(第 2 版),陈犀禾、刘宇清译,中国电影出版社 2016 年版。
[114]［美］比尔·尼科尔斯:《纪录片导论》(第三版),王迟译,中国国际广播出版社 2020 年版。
[115]［苏联］B.普多夫金:《论电影的编剧、导演和演员》,何力译,中国电影出版社 1957 年版。
[116]［苏联］普陀符金等:《苏联艺术电影发展的道路》,磊然译,时代出版社 1950 年版。
[117]［斯洛文尼亚］斯拉沃热·齐泽克:《不敢问希区柯克的,就问拉康吧》,穆青译,上海人民出版社 2007 年版。
[118]［斯洛文尼亚］斯拉沃热·齐泽克:《实在界的面庞:齐泽克自选集》,季广茂译,中央编译出版社 2004 年版。
[119]［美］Paula Rabinowitz:《谁在诠释谁:纪录片的政治学》,游惠贞译,远流出版事业股份有限公司 2000 年版。
[120]［法］热拉尔·热奈特:《热奈特论文集》,史忠义译,百花文艺出版社 2001 年版。
[121]［美］Alan Rosenthal:《纪录片编导与制作》,张文俊译,复旦大学出版社 2006 年版。
[122]［法］乔治·萨杜尔:《电影艺术史》,徐昭、陈笃忱译,中国电影出版社 1957 年版。
[123]［法］乔治·萨杜尔:《电影通史》,忠培译,中国电影出版社 1983 年版。

[124] [美]马歇尔·萨林斯:《"土著"如何思考——以库克船长为例》,张宏明译,赵丙祥校,上海人民出版社 2003 年版。

[125] [美]约翰·R. 塞尔:《社会实在的建构》,李步楼译,上海人民出版社 2008 年版。

[126] [美]沃纳·赛佛林、小詹姆斯·坦卡德:《传播理论:起源、方法与应用》(第四版),郭镇之等译,华夏出版社 2000 年版。

[127] [美]苏珊·桑塔格:《论摄影》,艾红华、毛健雄译,湖南美术出版社 1999 年版。

[128] [美]埃里克·舍曼:《导演电影:电影导演的艺术》,丁昕译,广西师范大学出版社 2005 年版。

[129] [俄]什克洛夫斯基等:《俄国形式主义文论选》,方珊等译,生活·读书·新知三联书店 1989 年版。

[130] [美]J. B. 施尼温德:《自律的发明:近代道德哲学史》,张志平译,上海三联书店 2012 年版。

[131] [德]奥斯瓦尔德·斯宾格勒:《西方的没落:世界历史的透视》(上册),齐世荣等译,商务印书馆 1963 年版。

[132] [日]四方田犬彦:《日本电影 100 年》,王众一译,生活·读书·新知三联书店 2006 年版。

[133] [美]罗伯特·斯科尔斯、詹姆斯·费伦、罗伯特·凯洛格:《叙事的本质》,于雷译,南京大学出版社 2015 年版。

[134] [俄]斯坦尼斯拉夫斯基:《演员自我修养》(第一部),林陵、史敏徒译,中国电影出版社 1986 年版。

[135] [美]罗兰·斯特龙伯格:《西方现代思想史》,刘北成、赵国新译,中央编译出版社 2005 年版。

[136] [美]S. E. 斯通普夫、J. 菲泽:《西方哲学史》(修订第 8 版),匡宏等译,世界图书出版公司 2009 年版。

[137] 苏联科学院艺术史研究所:《苏联电影史纲》(第一卷),龚逸霄译,中国电影出版社 1958 年版。

[138] 孙红云、胥弋、[法]基斯·巴克:《伊文思与纪录电影》,吉林出版集团有限责任公司 2014 年版。

[139] [瑞士]费尔迪南·德·索绪尔:《普通语言学教程》,高明凯译,岑麒祥、叶蜚声校注,商务印书馆 1980 年版。

[140] [美]罗伯特·C. 塔克:《作为革命者的斯大林(1879—1929):一项历史与人格的研究》,朱浒译,中央编译出版社 2011 年版。

[141] [美]盖伊·塔奇曼:《做新闻》,麻争旗等译,华夏出版社 2008 年版。

[142] [加]查尔斯·泰勒:《自我的根源:现代认同的形成》,韩震等译,译林出版社 2001 年版。

[143] [英]爱德华·泰勒:《原始文化》,连树声译,广西师范大学出版社 2005 年版。

[144] [美]克莉丝汀·汤普森、大卫·波德维尔:《世界电影史》,陈旭光、何一薇译,北京大学出版社 2004 年版。

[145] [美]维克多·特纳:《仪式过程:结构与反结构》,黄剑波、柳博赟译,中国人民大学出版社 2006 年版。

[146] [法]Emmanuelle Toulet:《电影——世纪的发明》,徐波、曹德明译,上海译文出版社 2006

年版。

[147] [美]约翰·托兰:《漫长的战斗——美国人眼中的朝鲜战争》,孟庆龙等译,中国社会科学出版社1993年版。

[148] [苏]叶·魏茨曼:《电影哲学概说》,崔君衍译,中国电影出版社1992年版。

[149] [英]布莱恩·温斯顿:《纪录片:历史与理论》,王迟等译,中国广播影视出版社2015年版。

[150] [美]雷·韦勒克、奥·沃伦:《文学理论》,刘象愚等译,生活·读书·新知三联书店1984年版。

[151] [美]R.韦勒克:《批评的诸种概念》,丁泓、余徵译,周毅校,四川文艺出版社1988年版。

[152] [英]凯文·威廉姆斯:《一天给我一桩谋杀案:英国大众传播史》,刘琛译,上海人民出版社2008年版。

[153] [俄]维谢洛夫斯基:《历史诗学》,刘宁译,百花文艺出版社2003年版。

[154] [美]罗伯特·保罗·沃尔夫:《哲学概论》,郭实渝等译,广西师范大学出版社2005年版。

[155] [英]彼得·沃森:《20世纪思想史》,朱进东等译,上海译文出版社2005年版。

[156] [美]沃尔特·翁:《口语文化与书面文化:语词的技术化》,何道宽译,北京大学出版社2008年版。

[157] [日]小川绅介:《收割电影》,冯艳译,上海人民出版社2007年版。

[158] [挪威]易卜生:《戏剧四种》,潘家洵译,人民文学出版社1958年版。

[159] [英]特雷·伊格尔顿:《二十世纪西方文学理论》,伍晓明译,北京大学出版社2007年版。

[160] [加]哈罗德·伊尼斯:《传播的偏向》,何道宽译,中国人民大学出版社2003年版。

[161] [荷]尤里斯·伊文思:《摄影机和我》,沈善译,中国电影出版社1980年版。

[162] [苏联]尤列涅夫:《爱森斯坦论文选集》,魏边实等译,中国电影出版社1962年版。

[163] [丹]丹·扎哈维:《主体性和自身性:对第一人称视角的探究》,蔡文菁译,上海译文出版社2008年版。

[164] 丁亚平:《百年中国电影理论文选(1897—2001)》(上册),文化艺术出版社2002年版。

[165] 逄先知、金冲及:《毛泽东传》,中央文献出版社2003年版。

[166] 高峰:《电视纪录片及其审美选择》,中国广播电视出版社1996年版。

[167] 高小健:《中国戏曲电影史》,文化艺术出版社2005年版。

[168] 高小康:《中国古代叙事观念与意识形态》,北京大学出版社2005年版。

[169] 郭晨:《彭德怀大传》,中国工人出版社2003年版。

[170] 郭镇之:《电视传播史》,北京师范大学出版社2000年版。

[171] 何苏六:《中国电视纪录片史论》,中国传媒大学出版社2005年版。

[172] 洪佩奇:《美国连环漫画史》,译林出版社2007年版。

[173] 黄作:《不思之说——拉康主体理论研究》,人民出版社2005年版。

[174] 焦雄屏:《法国电影新浪潮》,江苏教育出版社2005年版。

[175] 焦雄屏:《歌舞电影纵横谈》,远流出版事业股份有限公司1993年版。

[176] 姜依文:《生存之镜》,北京广播学院出版社2000年版。

[177] 景秀明:《纪录的魔方——纪录片叙事艺术研究》,文化艺术出版社2005年版。

[178] 李恒基、杨远婴:《外国电影理论文选》(修订本),生活·读书·新知三联书店2006年版。

[179] 李文方：《世界摄影史》，黑龙江人民出版社2004年版。
[180] 李幼蒸：《结构主义和符号学》，生活·读书·新知三联书店1987年版。
[181] 李政涛：《表演：解读教育活动的新视角》，教育科学出版社2006年版。
[182] 梁江：《美术概论新编》，广西师范大学出版社2005年版。
[183] 林少雄：《多元文化视阈中的纪实影片》，学林出版社2002年版。
[184] 刘放桐等：《现代西方哲学》，人民出版社1981年版。
[185] 刘洁：《纪录片的虚构：一种影像的表意》，中国传媒大学出版社2007年版。
[186] 罗岗、顾铮：《视觉文化读本》，广西师范大学出版社2003年版。
[187] 廖可兑：《西欧戏剧史》，中国戏剧出版社1981年版。
[188] 聂欣如：《纪录电影大师伊文思研究》，上海书店出版社2010年版。
[189] 聂欣如：《影视剪辑》（第二版），复旦大学出版社2012年版。
[190] 聂欣如：《纪录片研究》，复旦大学出版社2010年版。
[191] 聂欣如：《动画概论》（第四版），复旦大学出版社2020年版。
[192] 欧阳宏生：《纪录片概论》，四川大学出版社2004年版。
[193] 彭小莲：《理想主义的困惑——寻找纪录片大师小川绅介》，华东师范大学出版社2007年版。
[194] 单万里：《纪录电影文献》，中国广播电视出版社2001年版。
[195] 单万里、张宗伟：《纪录电影分析》，中国广播电视出版社2007年版。
[196] 石屹：《电视纪录片——艺术、手法与中外关照》，复旦大学出版社2000年版。
[197] 宋杰：《纪录片：观念与语言》，云南大学出版社2008年版。
[198] 中央电视台新闻评论部：《新闻背后》，人民文学出版社2005年版。
[199] 王春元、钱中文：《美国作家论文学》，生活·读书·新知三联书店1984年版。
[200] 王天一、夏之莲、朱美玉：《外国教育史》，北京师范大学出版社1985年版。
[201] 王慰慈：《记录与探索：与大陆纪录片工作者》，远流出版事业股份有限公司2000年版。
[202] 王志敏、陈晓云：《理论与批评：电影的类型研究》，中国电影出版社2007年版。
[203] 汪晖、陈燕谷：《文化与公共性》，生活·读书·新知三联书店1998年版。
[204] 吴光耀：《西方演剧史论稿》，中国戏剧出版社2002年版。
[205] 徐一朋：《错觉——180师朝鲜受挫记》，江苏人民出版社1997年版。
[206] 杨国荣：《成己与成物：意义世界的生成》，人民出版社2010年版。
[207] 袁珂：《中国神话史》，上海文艺出版社1988年版。
[208] 袁珂：《神话论文集》，上海古籍出版社1982年版。
[209] 袁可嘉：《欧美现代派文学概论》，广西师范大学出版社2003年版。
[210] 张红军：《电影与新方法》，中国广播电视出版社1992年版。
[211] 张红军等：《纪录影像文化论》，新华出版社2006年版。
[212] 张寅德：《叙述学研究》，中国社会科学出版社1989年版。
[213] 钟大年、雷建军：《纪录片：影像意义系统》，北京师范大学出版社2006年版。
[214] 周希奋：《西班牙民族革命战争(1936—1939)》，商务印书馆1983年版。
[215] 朱光潜：《朱光潜美学文集》，上海文艺出版社1982年版。
[216] 朱景和：《纪录片创作》，中国人民大学出版社2002年版。

图书在版编目(CIP)数据

纪录片概论/聂欣如著. —2 版. —上海：复旦大学出版社，2021.7(2024.10 重印)
(复旦博学. 当代电影学教程)
ISBN 978-7-309-15645-4

Ⅰ.①纪… Ⅱ.①聂… Ⅲ.①纪录片-高等学校-教材 Ⅳ.①J952

中国版本图书馆 CIP 数据核字(2021)第 085381 号

纪录片概论(第二版)
JILUPIAN GAILUN
聂欣如 著
责任编辑/刘 畅

复旦大学出版社有限公司出版发行
上海市国权路 579 号　邮编：200433
网址：fupnet@ fudanpress.com　　http://www.fudanpress.com
门市零售：86-21-65102580　　团体订购：86-21-65104505
出版部电话：86-21-65642845
浙江临安曙光印务有限公司

开本 787 毫米×960 毫米　1/16　印张 23.5　字数 421 千字
2024 年 10 月第 2 版第 5 次印刷

ISBN 978-7-309-15645-4/J·449
定价：56.00 元

如有印装质量问题，请向复旦大学出版社有限公司出版部调换。
版权所有　　侵权必究